又玄 高裕燮 全集
3

朝鮮塔婆의 研究 上

總論篇

又玄 高裕燮 全集
3

朝鮮塔婆의 研究 上

總論篇

悅話堂

일러두기

· 이 책은 저자가 1936년부터 1941년까지 세 차례에 걸쳐 발표한 「조선탑파의 연구」와,
 1944년 별세 직전까지 일문(日文)으로 집필한 또 다른 「조선탑파의 연구」의 총론(황수영 옮김),
 그리고 1943년 일본에서 일문으로 발표한 「조선탑파의 양식변천」과 그 요지(김희경 옮김),
 이렇게 세 편의 논문을 묶은 것이다.
· 원문의 사료적 가치를 존중하여, 오늘날의 연구성과에 따라 드러난 내용상의 오류는 가급적 바로잡지
 않았으며, 명백하게 저자의 실수로 보이는 것만 바로잡거나 주(註)를 달았다.
· 저자의 글이 아닌, 인용 한문구절의 번역문은 작은 활자로 구분하여 싣고 편자주(編者註)에 출처를
 밝혔으며, 이 중 출처가 없는 것은 한문학자 김종서(金鍾西)의 번역이다.
· 외래어는, 일본어는 일본어 발음대로, 중국어는 한자 음대로 표기했으며, 그 밖의 외래어는 현행
 외래어표기법에 맞게 표기했다.
· 일본의 연호(年號)로 표기된 연도는 모두 서기(西紀) 연도로 바꾸었다.
· 이 외의 편집에 관한 세부적인 내용은 「『조선탑파의 연구 총론편』 발간에 부쳐」(pp.5-10)를 참조하기
 바란다.

The Complete Works of Ko Yu-seop, Volume 3
A Study of Korean Pagodas, Part A— Overviews
This Volume is the third one in the 10-Volume Series of the complete works by Ko Yu-seop
(1905-1944), who was the first aesthetician and historian of Korean arts, active during the
Japanese colonial rule over Korea. This Volume contains articles that are overviews in nature,
picked from all works in his lifetime on Korean pagodas. It consists of three items: (a) "A Study
of Korean Pagodas," originally published in three installments in *The Chin Tan Hakpo* (1936-
1941), (b) the "Overview" (translated by Hwang Suyoung) from another "A Study of Korean
Pagodas," a posthumous manuscript in Japanese which the author worked on until his death, and
(c) "The Change of Styles of Korean Pagodas," which the author presented in 1943 at the Art
Symposium of the Commission for the Promotion of Various Disciplines of Japan, and its
abstraction (translated by Kim Hee-Kyung).

『朝鮮塔婆의 研究 總論篇』 발간에 부쳐

'又玄 高裕燮 全集'의 세번째 권을 선보이며

학문의 길은 고독하고 곤고(困苦)한 여정이다. 그 끝 간 데 없는 길가에는 선학(先學)들의 발자취 가득한 봉우리, 후학(後學)들이 딛고 넘어서야 할 산맥이 위의(威儀)있게 자리하고 있다. 지난 시대, 특히 일제 치하에서의 그 길은 이루 말할 수 없이 험난하고 열악했으리라. 그러나 어려운 시기에도 우리 문화와 예술, 정신과 사상을 올곧게 세우는 데 천착했던 선구적 인물들이 있었으니, 오늘 우리가 누리는 학문과 예술은 지나온 역사에 아로새겨진 선인(先人)들의 피땀 어린 결실로 이루어진 것이다.

우현(又玄) 고유섭(高裕燮, 1905-1944) 선생은 그 수많았던 재사(才士)들 중에서도 우뚝 솟은 봉우리요 기백 넘치는 산맥이었다. 우리나라에서 최초로 미학과 미술사학을 전공하여 한국미술사학의 굳건한 토대를 마련한, 한국미술의 등불과 같은 존재였다. 그러나 해방과 전쟁·분단을 거쳐 오늘에 이르면서 고유섭이라는 이름은 역사의 뒤안길로 잊혀져 가고만 있다. 또한 우리의 미술사학, 오늘의 인문학은 근간을 백안시(白眼視)한 채 부유(浮遊)하고 있다. 이러한 때에, 우리는 2005년 선생의 탄신 백 주년에 즈음하여 '우현 고유섭 전집' 열 권을 기획했고, 두 해가 지난 2007년 겨울 전집의 일차분으로 제1·2권『조선미술사』상·하, 그리고 제7권『송도(松都)의 고적(古蹟)』을 선보였다. 그리고 또다시 두 해가 흐른 오늘에 이르러 두번째 결실을 거두게 되었

다. 마흔 해라는 짧은 생애에 선생이 남긴 업적은, 육십여 년이 흐른 지금에도 못다 정리될, 못다 해석될 방대하고 심오한 세계지만, 원고의 정리와 주석, 도판의 선별, 그리고 편집 · 디자인 · 장정 등 모든 면에서 완정본(完整本)이 되도록 심혈을 기울여 꾸몄다. 부디 이 전집이, 오늘의 학문과 예술의 줄기를 올바로 세우는 토대가 되고, 그리하여 점점 부박(浮薄)해지고 쇠퇴해 가는 인문학의 위상이 다시금 올곧게 설 수 있기를 바란다.

　'우현 고유섭 전집'은 지금까지 발표 출간되었던 우현 선생의 글과 저서는 물론, 그 동안 공개되지 않았던 미발표 유고, 도면 및 소묘, 그리고 소장하던 미술사 관련 유적 · 유물 사진 등 선생이 남긴 모든 업적을 한데 모아 엮었다. 즉 제1 · 2권『조선미술사』상 · 하, 제3 · 4권『조선탑파의 연구』상 · 하, 제5권『고려청자』, 제6권『조선건축미술사 초고』, 제7권『송도의 고적』, 제8권『우현의 미학과 미술평론』, 제9권『조선금석학(朝鮮金石學)』, 제10권『전별(餞別)의 병(瓶)』이 그것이다.

　『조선탑파의 연구』는 우현 선생 사후 1948년 을유문화사(乙酉文化社)에서 처음 발간된 이래, 1975년 동화출판공사(同和出版公社)에서, 그리고 1993년 통문관(通文館)에서 각각 선보인 바 있다. 그 중 1948년판에는, 우현 선생이 1936년, 1939년, 1941년 세 차례에 걸쳐『진단학보(震檀學報)』에 발표했던「조선탑파의 연구」(1936-1941)와, 선생이 세상을 떠나기 직전까지 일문(日文)으로 집필한 또 다른「조선탑파의 연구」(1944)의 '총론'이 실려 있으며, 1975년판은 우현 선생이 최후의 저술로 집필한「조선탑파의 연구」(1944) '총론'과 '각론', 그리고 1943년 일본제학진흥위원회 예술학회에서 발표한「조선탑파의 양식변천」과 그 요지로 구성되어 있고, 1993년판에는 위 두 책에 실려 있는 모든 내용이 수록되어 있다. 이 중「조선탑파의 연구」(1944) '각론'은 단행본에 실리기에 앞서『동방학지(東方學志)』제2집(연세대학교 동방학연구

소, 1955)과 『불교학보(佛敎學報)』 제3·4합집(동국대학교 불교문화연구소, 1966)에 나뉘어 처음 발표된 바 있다. 이 외에, 「조선탑파의 연구」(1944) '각론'에서 제외된 그 밖의 각론 원고들은 1967년 고고미술동인회에서 『한국탑파의 연구 각론 초고』라는 제목으로 선보였다.

'우현 고유섭 전집'의 제3·4권 『조선탑파의 연구』는 상권(총론편)과 하권(각론편)으로 이루어져 있다. 총론편인 이 책은, 『진단학보』에 발표했던 「조선탑파의 연구」(1936-1941)와, 일문으로 집필한 「조선탑파의 연구」(1944) 중 '총론'〔이 책에서는 편의상 「조선탑파의 연구 1」과 「조선탑파의 연구 2」로 구분하였다〕, 그리고 「조선탑파의 양식변천」, 이렇게 세 편의 논고로 구성되어 있다.

이 책에 실린 '조선탑파의 연구' 총론 두 편은 서로 다소 중복되는 내용을 포함하고 있기는 하지만, '고유섭 탑파 연구'의 학문적 추이를 살펴볼 수 있기에 함께 실었다. 한편 말미에 수록된 「조선탑파의 양식변천」은 선생이 별세하기 한 해 전인 1943년 6월 10일 일본 문부성(文部省) 주최 일본제학진흥위원회 예술학회에서 환등(幻燈)을 사용하여 발표한 논문으로, 우리나라 탑파에 관한 선생의 오랜 연구를 요약한 총괄적 논의라는 데 의의가 있다.

이렇듯 우현 선생의 '조선탑파 연구'는 그 동안 판(版)을 거듭하여 출간되었으나, 원고 자체의 난해함, 한자식 건축용어, 주석의 부재 등으로 이 분야 전문가들도 제대로 소화해내기 힘들었던 게 사실이다. 이러한 점을 감안하여 연구자들은 물론 관심있는 일반 독자들도 접할 수 있도록 다음과 같은 작업을 통해 새롭게 편집했다.

현 세대의 독서감각에 맞도록 본문을 국한문 병기(倂記) 체제로 바꾸었고, 저자 특유의 예스러운 표현이 아닌, 일반적인 말의 한자어들은 문맥을 고려하여 매우 조심스럽게 우리말로 바꾸어 표기했다.

예컨대 '사우(四隅)'를 '네 귀' 또는 '네 모퉁이'로, '소이연(所以然)'을

'까닭'으로, '일언을 비(費)치 아니할 수 없으니'를 '한마디를 보태지 아니할 수 없으니'로, '후회(後回)'를 '다음에'로, '여일(如一)치 아니한'을 '같지 아니한'으로, '사연(使然)함'을 '그렇게 하도록 함'으로, '누(累)진다면'을 '미친다면'으로, '여하(如何)히'를 '어떻게'로, '분(分)하여 있고'를 '나뉘어 있고'로, '소(小)로는'을 '작게는'으로 고친 것은 한자어를 우리말로 바꾸어 표기해 준 경우이며, 마찬가지로 탑파의 실측과 관련한 '대(大)' '고(高)' '장(長)' '후(厚)' 등의 표현은 문맥에 따라 각각 '크기' '높이' '길이' '두께' 등으로 바꾸어 표기했다. '이술(已述)'을 '이미 서술한' 또는 '앞서 서술한'으로, '호제목(好題目)'을 '좋은 제목'으로, '차종(此種)'을 '이런 종류'로, '옥리(屋裏)'를 '옥개 안쪽'으로, '전고(全高)'를 '전체 높이'로, '제탑(諸塔)'을 '여러 탑' 또는 '탑들'로 고친 것은 일부 한자를 우리말로 바꾸어 표기해 준 경우이다. 그 밖에 '우금(于今)것'을 '지금껏'으로, '전선(全鮮)'을 '조선 전체'로 각각 바꾸는 등 생소한 한자 표현을 풀어 주기도 했고, '이매식(二枚式)'을 '두 장씩'으로, '하등(何等)의'를 '아무런'으로 바꾸는 등 일본식 한자를 우리말로 바로잡기도 했다. 또한 일본 연호(年號)는 서기 연도로 바꿔 주었다.

한편, '이조(李朝)' '이씨조(李氏朝)'는 '조선조'로 바꾸어, 이 책에서 '우리나라'를 지칭하는 말로 쓰인 '조선'이라는 말과 구분했다.

우현 선생은 생전에 미술사 제반 분야를 연구하면서 당시 유물·유적을 담은 사진 수백 점을 소장해 왔는데(그 대부분은 경성제대 즉 지금의 서울대 소장 유리원판 사진들이며, 일부는 직접 촬영한 것이다), 이 책을 편집하면서 이 사진들과『조선고적도보(朝鮮古蹟圖譜)』등 옛 문헌의 사진을 사용했으며, 책 말미의 도판목록에 각 사진의 출처를 밝혀 두었다. 또한 책 앞부분에는 이 책에 대한 '해제'를 실었으며, 본문에 인용한 한문 구절은 기존의 번역을 인용하거나 새로 번역하여 원문과 구별되도록 작은 활자로 실어 주었다. 또 본문에 나오는 어려운 한자어·전문용어 등에 대한 사백오십여 개의 '어휘풀이'를 책

말미에 수록했다. 이 책이 집필될 당시는 우리 건축사(建築史)는 물론 탑에 관한 미술사적 이론이 정립되어 있지 않은 때라, 일본식 또는 중국식 한자어로 된 건축용어들이 구별 없이 사용되고 있는데, 이를 오늘날의 건축용어로 또는 쉽게 풀어서 설명하는 일은 그야말로 지난한 작업이었다. 이를 위해 여러 건축 사전 그리고 한자 사전과 일본어 사전을 참조하여 풀이를 달았다. 한 가지 밝혀 둘 것은, 우현 선생은 이 책에서 서까래를 의미하는 '椽'을 대부분 '緣'으로 쓰고 있는데, 『다이지린(大辭林)』(松村明編, 三省堂, 1988)이라는 일본어 사전을 통해 두 글자가 같은 의미로도 쓰임을 확인할 수 있었고, 따라서 고치지 않고 그대로 두었다. 끝으로 본문의 이해를 위해 우현 선생이 그린 '석탑 세부명칭도'를 수록했고, 『조선탑파의 연구』 초판과 재판의 서문 및 발문을 실어 그동안의 간행경위를 참조할 수 있도록 했으며, 각 글의 '수록문 출처'와 우현 선생의 생애를 한눈에 볼 수 있도록 작성한 '고유섭 연보'를 덧붙였다.

편집자로서 행한 이러한 노력들이 행여 저자의 의도나 글의 순수함을 방해하거나 오전(誤傳)하지 않도록 조심에 조심을 거듭했으나, 혹여 잘못이 있다면 바로잡아지도록 강호제현(江湖諸賢)의 애정 어린 질정을 바란다.

이 책을 출간하기까지 많은 분들의 도움이 있었다. 우현 선생의 문도(門徒) 초우(蕉雨) 황수영(黃壽永) 선생께서는 우현 선생 사후 그 방대한 양의 원고를 육십여 년 간 소중하게 간직해 오시면서 지금까지 많은 유저(遺著)를 간행하셨으며, 미발표 원고 및 여러 자료들도 소중하게 보관해 오셨고, 이 모든 원고를 이번 전집 작업에 흔쾌히 제공해 주셨으니, 이 전집이 출간되기까지 황수영 선생께서 가장 큰 힘이 되어 주셨음을 밝히지 않을 수 없다. 더불어 이 책제2부에 실린 「조선탑파의 연구 2」는 황수영 선생의 번역임을 밝혀 둔다. 수묵(樹默) 진홍섭(秦弘燮) 선생, 석남(石南) 이경성(李慶成) 선생, 그리고 우현 선생의 차녀 고병복(高秉福) 선생은 황수영 선생과 함께 우현 전집의 '자문위

원'이 되어 주심으로써 큰 힘을 실어 주셨다. 그러나 애석하게도 이경성 선생 께서는, 전집의 이차분 발간작업이 한창 진행 중이던 지난 2009년 11월 우리 곁을 떠나가시고 말았다. 이 자리를 빌려 삼가 고인의 명복을 빈다.

1967년 『한국탑파의 연구 각론 초고』를 번역 간행한 미술사학자 김희경(金 禧庚) 선생은 이번 원고의 검토를 맡아, 그 동안 번역되지 않은 채 수록되어 왔 던 일부 인용 일문(日文)을 새로이 번역해 주시고 오기(誤記)나 오역(誤譯) 등 을 바로잡아 주셨다. 더불어 이 책 제3부 「조선탑파의 양식변천」은 김희경 선 생의 번역임을 밝혀 둔다. 불교미술사학자 이기선(李基善) 선생은 책의 구성, 원고의 교정·교열, 어휘풀이 작성 등 많은 조언과 도움을 주셨다. 강병희(康 炳喜) 선생은 이 책의 해제를 집필해 주셨으며, 한문학자 김종서(金鍾西) 선생 은 본문의 일부 한문 인용구절을 원전과 대조하여 번역해 주시고 어휘풀이 작 성에도 도움을 주셨다. 이 책을 위해 애정을 쏟아 주신 모든 분들께 이 자리를 빌려 진심으로 감사드린다. 더불어 이 책의 책임편집은 백태남(白泰男)·조 윤형(趙尹衡)이 담당했음을 밝혀 둔다.

황수영 선생께서 보관하던 우현 선생의 유고 및 자료들을 오래 전부터 넘겨 받아 보관해 오던 동국대학교 도서관에서는, 전집 발간을 위한 원고와 자료 사용에 적극적으로 협조해 주었다. 동국대 도서관 측에도 이 자리를 빌려 감 사드린다.

끝으로, 인천은 우현 선생이 태어나서 자란 고향으로, 이러한 인연으로 인 천문화재단에서 이번 전집의 간행에 동참하여 출간비용 일부를 지원해 주었 다. 인천문화재단 초대 대표 최원식(崔元植) 교수, 그리고 현 심갑섭(沈甲燮) 대표께 깊이 감사드린다.

2009년 11월
열화당

탑파 연구로 피어난 '조선의 새 향기'

강병희(康炳喜) 미술사학자

1.

우현(又玄) 고유섭(高裕燮)은 미학자이며 미술사학자이다. 그의 미술사학자로서의 행적은, 한국미술사를 펼쳐내어 이를 통해 한국미를 규명해 보려는 과정에서 비롯되었다. 왜 하필 조선미의 탐구였을까. 그는 1941년 「조선고대미술의 특색과 그 전승문제」에서

"미술이 인간의 심의식을 들여다보고 인간의 가치이념을 들여다봄에 있어 가장 중요한 한 부분임이 틀림없다. 우리가 조선의 미술, 조선미술이라 할 때 그것이 곧 조선의 미의식의 표현체·구현체이며 조선의 미적 가치이념의 상징체·형상체임을 이해해야 한다. 속된 비유로써 말한다면 미술을 통해 미적 심의식과 미적 가치이념을 들여다본다는 것은 관상객(觀相客)이 인물의 용모 형태를 통해 주체의 성격을 들여다보고 인격의 고하(高下)를 판정함과 다름이 없다 하겠다."

라며 조선의 미의식과 가치가 표현된 조선의 미술이 조선 혹은 조선인을 대변할 수 있는 핵심적 단면임을 언급한다. 결국 이를 통해 조선, 즉 자신의 정체성

을 찾고자 했던 인문학적 동기가 엿보인다. 이 점은 같은 글의 뒷부분에서 더욱 구체적으로 드러난다.

"조선미술의 특색이라는 것은 곧 조선미술의 전통이라고도 할 수 있다. … 즉 그것은 조선미술의 줏대〔主〕이다. …줏대를 고집함은 자아의식의 자각으로, 독자성의 발휘라는 것이 안목(眼目)이다. 동시에 그것은 자아의식의 확충이다. 전통이 문제 된다는 것은 결국 이 양면의 문제가 문제 되어 있는 것이다. 특색이라는 것은 결국 전통이란 것의 극한개념이다. 그러므로 자의식의 자각, 자의식의 확충을 위해서는 끊임없이 이 전통을 찾아야 하며 끊임없이 이 전통을 찾자면 끊임없이 그 특색을 찾아야 할 것이다. 우리는 너무나 오래 이 전통을 돌보지 아니하였고, 너무나 오래 이 특색을 찾지 않고 있었다. 이는 결국에 있어 자아의식의 몰각(沒却)이며 자주의식의 몰각이다."

또한 1943년 일본제학진흥위원회(日本諸學振興委員會) 예술학회 요지인 「조선탑파의 양식변천에 대하여」에서

"조선도 대륙과 일본 사이에 개재한 불교국의 일원으로서 일찍이 가람건축에 국탕(國帑) 민력(民力)을 경주하여 탑파건축에 하나의 수이상(殊異相)을 나타낼 수 있었다. 그럼에도 불구하고 오늘까지 두세 학자에 의하여 주의된 이외에는 이렇다 할 명쾌하고 체계적이고 조직적인 설명을 볼 수 없었다. 이는 새로운 의미에 있어서 일본의 고문화가 반성되고 새 건설이 기도되고 있는 금일, 하나의 유감됨을 면치 못한다. 하물며 조선은 과거 일본의 문화 형성에 지대한 중개역을 하였음에 있어서랴!"

라 하여 한편으로 조선미술에 대한 자부심을 은근히 내비치며, 아울러 조선

탑파에 관한 미술사적 연구가 궁극적으로 조선미술의 새로운 모색을 위한 음미와 반성의 과정임을 말하고 있다. 또한「조선고대미술의 특색과 그 전승문제」에서

"그것이 특색이요 전통이라 해도 반드시 전부 가치가 있고 또 고집해야 할 것이 아니다. 그곳에는 수승(殊勝)한 일면이 있는 동시에 열악한 일면도 있는 것이다. 이것은 하필 조선미술의 특색, 조선미술의 전통에서만 그러한 것이 아니라 어떠한 미술에서든지 다 같이 있는 면이다. 이때 수승한 면은 더욱 확충시켜야 할 것이요, 열악한 면은 깨끗이 버려야 할 것이다."

라며 조선미술과 전통에 대한 반성적 시각, 그리고 이를 반영한 계승과 새로운 창조를 역설한다. 언뜻 계몽주의적 민족개조론처럼 느껴지기도 하는데, 여기에는 1940년대 일본 사회와 예술계에 드리워진 상황적 그림자에 반응한 생존적 위기의식도 일면 작용했을 것이다.

미술을 문화적 맥락으로 다루어 르네상스 미술의 개념을 정립한 스위스의 역사가이자 미술사가 부르크하르트(J. Burckhardt, 1818-1897)는, 역사를 움직이는 주요한 요소로 정치 · 문화 · 종교를 꼽았다. 고유섭은 1931년 10월『동아일보』에 기고한「「협전(協展)」관평(觀評)」에서

"먹기 어렵고 입기 궁한 사람들에게는 예술을 돌아볼 여유가 없다는 말은 노농러시아(勞農露西亞)에는 통용치 않는다고. 왜 그러냐 하면 혁명의 러시아가 요구하는 것은 단지 물적(物的) 변혁뿐이 아니고 지육적(智育的)으로, 정서적으로, 모든 방면으로 균정(均整)된 발달을 물적 진보와 함께 진보되기를 요구하는 까닭이라 하였대. …자네 말대로 하면 조선이 경제적으로 부강한 후에라야 문화가 있어야 될 터이니, 그렇다면 인간이 항상 전적(全的) 생활을 못

하고 말 것일세."

라 하여 인간 · 민족 · 국가의 생존에서 문화적 역량을 따로 분리하여 생각할
수 없는 부분임을 언급했다. 이러한 그의 생각은, 해방 · 분단 · 전쟁의 소용돌
이를 거쳐 경제를 재건하고, 점차 우리 것에 대한 인식과 자각을 키워 가고 있
는 현재의 상황에서도 아직 유용하다. 그리고 그 시절 그마저 관심을 두지 않
았더라면, 비록 해방이 되었다 해도 민족의 역사와 존재를 실체로서 증명할
문화재와 그와 관련된 지식은 초라했을 것이다. 그리하여 정치적 독립과 함께
이루어내야 할 문화적인 주체성이 흔들리고, 쉽게 또 다른 정신적 예속을 찾
아 걸어 들어갔을 것이다. 이런 점에서 그는 분명 우리 민족의 선각자이다. 이
렇게 그의 한국미술사 연구는 한국미의 탐구 · 음미 · 창조와 깊이 연관되어
있다. 「조선 고대미술의 특색과 그 전승문제」에서

"조선 고미술의 특색은 무엇이냐. 한마디로 고미술이라 해도 원시조형으로
부터 1910년까지의 사이에는 수천백 년의 세월이 끼어 있어 시대의 변천, 문
화의 교류를 따라 여러 가지 층절이 있음은 두말할 필요가 없다. 그러나 그만
한 변천을 통해 흘러내려 오는 사이에 노에마(noema)적으로 형성된 성격적 특
색은 무엇이냐, 다시 말하자면 전통적 성격이라 할 만한 성격적 특색은 무엇
이냐."

라고 반문하며, 1934년 「우리의 미술과 공예」에서도

"미는 '확실히 일종의 가치표준이다. 그것은 변화하는 차별상(差別相)을 가
진 한 개의 사상인 동시에 확고불변한 보편상을 가진 한 개의 가치이다. 전자
는 미의 '실(實)'이요 후자는 미의 '이(理)'요, 전자는 미의 '상(相)'이요 후

자는 미의 '질(質)'이다. 나의 지금의 과제는 전자에 속한다. 즉 '우리의 미는 어떠한 것이었더냐.' 그것을 작품에서, 유물에서 실증하는 데 있다. 그러나 '이'를 떠나서 '실'을 판단할 수 없고 '질'을 떠나서 '상'을 판단할 수 없는 이상…."

이라 규정하며 조선의 미를 추구하기 위해 조선의 미술을 연구함을 현재의 과제로 삼았음을 토로했다. 조선의 정체성을 탐구하여 새로운 모색을 더하고자 했던 그의 학문적 지향을 잘 대변해 준다. 그는 이를 위해 조선미술사의 완성을 염원했다. 그것은 실제적으로 예술품에 적용할 수 없는, 너무나 시적(詩的)인 야나기 무네요시(柳宗悅)의 서술도, 고물등록대장(古物登錄臺帳) 같은 세키노 다다시(關野貞)의 미술사도 아니었다.

그의 조선 탑파에 관한 연구는 이렇듯 '묵은 조선의 새 향기'를 피워내기 위한 그 긴 여정의 한 부분이며 시작이었다.

2.

고유섭은 서구 근대미학과 미술사 방법론으로 우리 미술사를 연구하고 서술했다. 당시 서구학계는, 그가 「조선미술사 서(序)」에서

"예술사, 따라서 미술사의 방법론은 오늘날까지도 일정한 정론(定論)이 서지를 못했다. 우내(宇內)에 편만(遍滿)한 한우충동(汗牛充棟)의 미술사 서적이 혹은 양식사에 치우치기도 하고 혹은 정신사에 넘치기도 했다.… 양식을 편중하는 뵐플린(H. Wölfflin)의 일파… 예술의욕에 편중한 알로이스 리글(Alois Riegl) 일파의 바덴(Baden) 학파… 엄밀한 역사관과 정확한 근본자료를 ―이는 플레하노프(G. V. Plekhanov)가 이미 지적했고 실천한 것이다― 조화있게 파악해 나간다면 거기에는 반드시 새로운 학적 미술사가 성립될 수 있을 것이다."

라고 했듯이 학문적 미술사의 성립 초기였다. 그는 이러한 서구의 학문적 토대를 기반으로 자신만의, 아니 우리만의 조선미술사를 정립하고자 했다. 1935년 「학난(學難)」에서 그는

"도리어 나의 문제의 중심은 뷜플린 일파가 제출한 근본개념과 리글 일파가 제출한 예술의욕과의 환골탈태적(換骨奪胎的) 통일원리〔지배의 방법론은 평가의 기준이요 사관(史觀)의 준칙이 아니다〕와 Phlielze 일파의 역사적 사회적 배경을 이미 藏原 씨가 지적한 바와 같이 그 기계론적 배합보다도 변증적 유기적 이과(理科)(?)를 어떻게 통일시키고 적응시켜야 할까. 이러한 방법론적 고민에 있다 하겠다."

라 하여 당시 서구 학계에서 추구되었던 양식적 정신적 문화적 역사적 문헌적 사회경제적인 여러 방법론의 유용함을 인정하고 이를 유기적 통일적으로 적용하고자 하나, 실제 연구를 진행함에 있어서 어떻게 이들을 선택적으로 드러내야 올바른 실상에 도달할 수 있을까를 고민하고 있다. 실상을 파악하여 시대정신을 이해하고 이로써 한 개의 긍극적 체관에 도달하기 위한 유용한 방법론을 찾고 있었던 것이다.

『조선탑파의 연구』는 위와 같은 생각을 그대로 적용하여 상당한 결실을 일구어낸, 탑파와 관련 그의 모든 저술들을 묶은 것이다. 탑파 연구는, 1932년 『신흥(新興)』 제6호에 실린 「조선 탑파 개설」의 발표 당시 붙어 있던 '조선미술사 초고의 제이신(第二信)'이라는 부제에서도 알 수 있듯이 조선미술사 집필을 염두에 두고 시작되었으며, 이에 관한 일련의 연구 작업에서 특히 주목받을 부분은 빈 학파의 방법론적 기둥이었던 양식론에 의한 석탑의 양식적 성립과 초기 변천을 읽어낸 양식적 분석이다. 1943년 일본제학진흥위원회 예술학회 요지인 「조선탑파의 양식변천에 대하여」에서

"결론으로 간단히 말하고자 함은, 조선의 탑파는 예술학적 양식론에 입각해야 비로소 많은 문제가 해결되는 것으로 생각한다. 실재에 있어서도 조선의 석탑은 예술적 작품으로서 움직이고 있다. 그와 동시에 그것은 단순한 예술적 작품은 아닌 것으로, 곧 신앙의 대상물이어서 탑파 변천의 자태는 곧 이것이 또 신앙 변천의 자취를 보여주는 것이다."

라고 하여 조선 탑파의 연구에서 이루어졌던 양식사 중심의 방법론이 전략적의도적 선택이었음을 밝히고 있다. 그리고 하나의 형식으로 성립된 조선의 석탑이 스스로 변화하며, 그 변화의 흐름에 불교라는 정신적 요인이 작용하고있음을 주목하고 있다. 즉 1937년 「고대미술 연구에서 우리는 무엇을 얻을 것인가」에서

　"사실로 우리는 고대의 미술을 있는 그대로 감상도 하지마는, 고대의 미술을 다시 이해하려고 연구도 하고 있다. 이때 감상은 고대의 미술을 각기 분산된 채로 단독 단독의 작품 속에 관조의 날개를 펼칠 수 있는 극히 개별적인 활동에 그치나, 연구는 잡다한 미술품을 횡(橫, 공간적)으로 종(縱, 시간적)으로 계열과 순차를 찾아 세우고 그곳에서 시대정신의 이해와 시대문화에 대한 어떠한 체관(諦觀)을 얻고자 한다. 즉 체계의 역사를 혼융시켜 한 개의 관(觀)을 수립하고자 한다."

라 했듯이, 신라 통일 직후 성립된 석탑의 전형양식과 이후의 변화라는 석탑 분야의 예술적 흐름은, 삼국 통일이라는 역사적 분수령을 넘기 위해 총력을 기울였고 그후 성취를 향유하며 점차 이완되어 변화하는 사회적 분위기를 긴시간적 공백을 뛰어 넘어 직접적으로 전해 준다. 1940년 「경주 기행의 일절(一節)」의

"경주에 가거든 문무왕(文武王)의 위업을 찾으라. 구경거리의 경주로 쏘다니지 말고 문무왕의 정신을 기려 보아라. 태종무열왕(太宗武烈王)의 위업과 김유신(金庾信)의 훈공(勳功)이 크지 않음이 아니나, 이것은 문헌에서도 우리가 가릴 수 있지만 문무왕의 위대한 정신이야말로 경주의 유적에서 찾아야 할 것이니, 경주에 가거들랑 모름지기 이 문무왕의 유적을 찾으라. …지금은 사관(寺觀)의 장엄을 비록 찾을 곳이 없다 하더라도, 퇴락된 왕시(往時)의 초체하(礎砌下)엔 심상치 않은 그 무엇이 숨어 있을 듯하다. 사문(寺門)까지는 창파해류(蒼波海流)가 밀려들 듯하여 사역고대(寺域高臺)와 문전평지(門前平地)가 엄청나게 그 수평을 달리고, 황폐된 금당(金堂) 좌우에는 쌍기(雙基)의 삼중석탑이 반공(半空)에 솟구치어 있어 아직도 그 늠름한 자태와 호흡을 하고 있다."

라는 구절이 우리에게 떨림을 가지고 다가오는 것은, 형상으로, 양식으로 묵묵히 당시를 대변하는 감은사지(感恩寺址) 터와 탑들 앞에서 느꼈던 필자의 그 시대에 대한 생생한 예술적 공명이 담겨 있기 때문일 것이다.

　　양식적 미술사는 각개 미술품의 형식을 분석하여 이를 근거로 세대론을 세우고, 여기에 나타나는 양식적 흐름과 변화를 체계화하여 개념적으로 정리한다. 즉 미술품과 그것이 보여주는 양식적 특징이 중심이 되어 그 시대를 이해한다. 바로 이런 점 때문에 기록과 정치사 중심의 역사 이해를 보완하며 과거의 입체적 이해를 가능하게도 한다. 남아 있는 그 시대의 유물과 그것이 지니는 양식이 검토의 제일 요건이며, 이는 역사에서 문헌 사료와 같은 절대성을 지닌다. 고유섭이 적용한 양식론은 '조선의 탑파'에 관한 여러 글들 속에서 그 실체를 드러낸다. 일례로 미발표 원고인 「조선탑파의 연구 각론 초고」 중 '59. 익산(益山) 왕궁리(王宮里) 일명사지 오층석탑'에서는

"그런데 이 탑의 연대적 위상을 정할 때, 일찍이 세키노(關野) 박사는 그 양식상 통일 초기라고 하였다. 그러나 그 양식의 개념은 명료하게 제출된 곳이 없었던 듯하다. 그리하여 방증적(傍證的)인 것으로서, 이 탑 부근에서 신라통일 초기 즉 일본의 하쿠호기(白鳳期)에 해당하는 문양와당(紋樣瓦當)의 발견으로써 하였다. …그런데 최근 요네다 미요지(米田美代治)에 의해, 왕궁탑(王宮塔) 부근에서 다시 백제 말기 즉 일본의 아스카기(飛鳥期)의 문양와당의 발견이 보고되었다. 이렇게 되면 이 탑은 또 이 백제식의 와당 연대로 올리지 않으면 안 된다. 뿐만 아니라 요네다의 실측에 의하면 그곳에는 동위척(東魏尺)의 사용이 있었던 것으로 추론되고 있다. …아마 와당도 사용 척(尺)도 하나의 방증적인 것이기는 하지만 결정적인 것이 될 수는 없다. 동위척의 사용 정지 연한도 역사적으로 증징(証徵) 없는 것이고 보면, 가령 그곳에 동위척의 사용이 생각되었다 하더라도 탑의 세대를 결정하는 기본적인 이유는 성립되지 않는다. 탑은 탑신체(塔身體)가 보이는 양식으로써 결정되어야만 할 것이다."

라고 하여 미술사의 학적 성립의 중요한 토대가 되는 양식사적 방법론의 의미와 중요성을 밝히고 있다. 그리고 이를 수행하기 위해 각 유물의 양식 비교를 시도하고, 이를 통해 중요한 논거를 마련한다. 그러나 그는 양식을 우선시함에 따라 발생할 수 있는 오류의 여지에 대해서도 아울러 주의하고 있으니, 1931년 발표한 「금동미륵반가상(金銅彌勒半跏像)의 고찰」에서 그러한 내용을 찾아볼 수 있다.

"수법의 진퇴 여하와 양식의 이상(異相)으로만은 시대의 전후관계를 결정할 수 없는 바이니, 신(新)·고(古) 양식이 양식의 발달과정으로 볼 때는 전후관계에 있을 것이나 시대적으로 반드시 전후관계에 있다고는 못 하는 까닭이다. 말하자면 고양식(古樣式)이 신시대까지도 오랫동안 그 양식을 타폐적(墮

弊的) 기세이나마 보류할 수 있는 것이요, 따라서 신ㆍ고 양식이 병존할 수도 있는 동시에 고식(古式)이 후대까지도 오래 남을 수 있는 까닭에, 오로지 양식만 가지고 시대적 관계를 전후시키려면 신중히 고려할 필요가 있는 것이다."

또한 미술사가가 무의식적으로 만나게 되는 오류 문제에 대한 지적도 있다. 1936년부터 1941년까지 세 차례에 걸쳐 『진단학보(震檀學報)』에 발표한 「조선탑파의 연구」 중 '조선 석탑 양식의 발생 사정과 그 시원양식들'이라는 항목에서는 정림사지탑(定林寺址塔)ㆍ미륵사지탑(彌勒寺址塔)ㆍ왕궁평탑(王宮坪塔)의 양식을 비교한 후

"이 점에서 우리는 용이하게 정림사지탑을 미륵사지탑에 다음 두고 왕궁평탑을 정림사지탑에 다음 두는 것이다. 예술적 가치로 보아 물론 정림사지탑은 왕궁평탑보다 월등한 우위에 있다. 하필 그뿐이랴—미륵사지탑보다도 우위에 있다. 그러나… 한갓 예술적 가치의 우열만 가지고는 결정짓지 못할 문제라고 믿는다. 즉 가치와 역사는 다른 까닭이다. 예술적 작품의 사적(史的) 고찰을 꾀함에 있어 항상 빠지기 쉬운 것은 이 예술적 가치의 우열과, 예술적 시대성에 관한 성격과 양식 그 자체의 변화상 등을 견별(甄別)하지 못하고 잡연(雜然)된 혼미에서 분별을 꾀하는 오류에 있다 하겠다."

라 하여 학문적 가치를 인정할 수 있는 양식적 판단을 위한 그의 주도면밀한 반성적 시각을 확인할 수 있다.

고유섭의 양식사로서의 탑파 연구는 이에 그치지 않는다. 그는 양식사에 정신사적 역사적 문화적 사회경제적 요소들도 유기적 통합적으로 적용했다. 위에 언급한 「조선탑파의 연구」 중 '이상 두 양식의 세대관'이라는 항목에서는

"우리는 본고 1절에서 조선 석탑의 시원양식을 말할 때 그 세대의 고증이 없이 막연히 이를 서술하였고, 2절에 들어 저 시원양식으로부터 차생(次生)된 전형적 양식을 말함에 있어 또한 세대의 고증이 없이 순 양식적 문제에서 이를 서술하였다. 지금 우리가 이 두 항의 문제를 양식적으로 해결시키고 장차 제 삼단으로 문제를 옮겨 가려 할 때 결론적으로 고찰하지 아니하면 아니 될 문제로, 상래 서술해 온 탑들의 세대 문제를 해결 짓지 않으면 아니 되게 되었다.… 전형적 범주 안에 드는 것으로… 탑정리탑(塔亭里塔)은…「조선의 풍수」속에 전하는 설… 건탑 기명(記銘)이 있는 본디 김천(金泉) 갈항사지(葛項寺址) 쌍탑… 탑의 부근에서 습득하였다는 와당… 고선사지탑(高仙寺址塔)은… 원효법사(元曉法師)의 비편(碑片)이 발견되어 『삼국유사』의 기사와 종합할 때… 감은사지탑(感恩寺址塔)은…『삼국유사』에 전재된 감은사 연기(緣起)…."

라 했듯이 다양한 자료들을 '변증법적으로 통합하여' 각 탑의 조성 시기를 확정짓고 있다. 이 외에도 '조선탑파의 연구 각론'의 '29. 산청(山淸) 지리산(智異山) 단속사지(斷俗寺址) 동삼층석탑'에서 볼 수 있듯이 탑신과 기단부의 비례 문제, 지방적 풍격(風格) 문제 등도 양식 편년에 중요한 고려 대상이 되고 있다. 결국 조선의 탑파 연구에서 수행했던 그의 양식사로서의 미술사는 유물이 조성되던 그 시대의 모든 조건을 고려하고자 한 또 다른 의미의 실증적 양식사의 추구라 할 수 있으며, 미술사가 가지는 문화사, 생활사로서의 의미에 대한 인식적 확대를 환기시켜 주는 일면이기도 하다.

한편 확실한 자료가 수반되지 않는, 양식사로 편년할 수밖에 없는 많은 미술품의 시대는 역사의 한 사건처럼 사료가 지적하는 연대상의 한 지점을 밝힐 수는 없다. 이것은 미술사의 자료들이 가지는 편년적 특징이다. 이 점은 미술품을 연구할 때나 이들 자료를 이용하는 사람들이 반드시 상기해야 할 학문적 특성이며, 미술사만의 시대구분이 필요한 까닭이다. 미술사는 미술품의 역사

라는 독립된 학문이며, 그 결과는 인간과 과거를 이해하는 또 다른 단면으로 제공되어야 한다.「조선탑파의 연구 1」(1936-1941)의 '제삼기 작품의 세대론'이라는 항목에서 이러한 양식적 편년의 특징을 언급하고 있다.

"그런데 양식사적 순위를 시대사적 순위로 번역할 때는, 시대사적 순열이 일직선 계열을 이룸과 같이 그렇게 절연히 일직선적 순열을 이룰 수는 없는 것임을 주의할 필요가 있다. 즉 양식사적 순위란 오히려 차원을 달리한 층위적 순위 계열을 이루는 것이어서, 제삼기 상한이란 것이 시간적으론 제이기 하한과 겹쳐질 수가 있는 것이다. 이것은 하필 시간적 문제에서뿐 아니라 양식 발생과 양식 발전의 그 자체에서도 그러한 것이니, 예컨대 한 양식이 완전히 발생된 후 그것이 발전되는 동안에 다른 한 양식이 또 나올 수 있는 것이다. …이와 같이 양식 발전이란 차원을 달리해 가면서 층위적으로 전개되는 만큼 이것을 평면적으로 한 계열을 지어 전후를 재단한다는 것은 무리한 편법에 지나지 않는 것이다."

고유섭의 탑파 관련 저술들에서는 무엇보다 양식론적 방법론이 부각된다. 그리고 양식사를 중심으로 정신사·문헌사·역사·고고학 등을 적절하게 통합하여 연구하였음을 알 수 있다. 그것은 그가 애초에 기획했고 염원했던 조선미술사 집필의 초기 작업으로 시작되었지만, 석탑 연구사에서 혹은 미술사 연구 방법론에서 끼친 영향이 실로 지대하여 그의 연구사에 있어서 핵심적인 성과로 평가받고 있다. 특히 이 연구에서 보여준 양식사적 방법론은 정치하고도 정밀하여 오늘날까지도 부분적인 자료 보완은 있었지만 그 큰 틀은 유지되고 있다.

그의 탑파 연구는 양식사를 토대로 했지만 그것으로만 끝나지는 않았으며, 한편 다양한 분야와 시각의 연구 성과를 적용하였으나 결코 양식사적 판단을

벗어난 적이 없었다.

3.

고유섭의 탑파 연구는 1930년 3월 경성제대 졸업 후 대학 미학연구실에서 조교로 근무하면서 시작되었다. 그 해 4월 전국의 탑을 조사하기 시작하여 1932년 1월『신흥』6호에「조선 탑파 개설」을 발표했다. 1933년 개성부립박물관장에 취임한 이후 더욱 활발히 진행되어 1934년에는 경성대학 중강의실에서「조선의 탑파 사진전」을 개최하여 큰 호응을 얻었고, 이후 1935년『학해(學海)』2집에「조선의 전탑(塼塔)에 대하여」를, 1936년 11월『진단학보』6권에「조선탑파의 연구」1회분을, 1938년 9월『고고학』9권 9호에「소위 개국사탑(開國寺塔)에 대하여」를, 1939년 3월『진단학보』10권에「조선탑파의 연구」2회분을, 같은 해 7월『고고학』10권 7호에「「소위 개국사탑에 대하여」의 보(補)」를, 1940년『진단학보』14권에「조선탑파의 연구」3회분을, 1943년『청한(淸閑)』15호에「불국사(佛國寺)의 사리탑(舍利塔)」을, 1943년 6월 도쿄에서 개최된 문부성(文部省) 주최 일본제학연구대회에서「조선탑파의 양식변천」을 각각 발표했다.

이 책『조선탑파의 연구』상(上)–총론편에는『진단학보』에 세 차례에 걸쳐 발표된「조선탑파의 연구」(1936-1941)가 제1부로, 세상을 떠나기 직전까지 일문으로 집필했던 또 다른「조선탑파의 연구」(1944)가 제2부로, 그리고 일본 문부성 주최 일본제학연구대회에서 발표한「조선탑파의 양식변천」과 그 요지가 제3부로 묶여 있다. 이 외의 탑파 관련 유고로는「조선의 묘탑(墓塔)에 대하여」가 있다.

제1부「조선탑파의 연구 1」(1936-1941)은 크게 탑을 만든 재료에 따라 목탑·전탑·석조탑으로 나누어 서술했는데, 목탑과 전탑은 한정된 시기에 소수의 유물이 남겨져 있는 까닭으로 문헌과 유물들을 중심으로 발생과 역사적 변

천을 서술했다.

석조탑파는 먼저 목탑이 전래된 후, 백제에서는 목탑을 모방한 석탑이, 신라에서는 전탑을 본뜬 모전석탑이 조성되었으며, 이 두 계열의 양식이 통합되고 새롭게 변모하여 전탑 모습의 지붕돌과 목조 기둥이 표현된 몸돌, 그리고 초기 목탑 전통에서 이어지는 인도탑 형상의 상륜부의 모습으로 짜여진 독특한 우리만의 석탑 양식이 성립되는 과정을 양식사적으로 논증하였다. 이어 양식 비교를 통해 세대별로 분류되고 다시 그 안에서 순서 지은 뒤, 여기에 여러 탑들의 다양한 관련 자료를 검토하여 시원양식은 삼국시대로, 전형양식은 통일신라 중대 전기 즉 무열왕대부터 성덕왕대까지로 그 시대를 정리했다.

다음으로 양식적으로 시원양식과 전형양식의 뒤를 잇는 작품들을 제삼기 작품군으로 분류하여 양식적 특징, 그리고 조성 시기를 검증했다. 그들은 양식적인 면에서 전형양식과 대동소이하지만 석재의 짜임에 있어서 목조 결구적 의도보다는 적층의 의미가 더 커지고 규모가 작아지며 장식적 의사가 가미되는 특징이 있으며, 조성 시기는 중대 후기인 효성왕부터 혜공왕대로 설정했다.

마지막으로 이후 신라 말기의 석탑들에서 전형양식의 틀을 벗어나는 불국사 다보탑, 화엄사 사사자석탑, 모전탑과 같은 특수한 탑들의 양식, 시대편년, 양식 발생의 의미 등을 서술하고 있다. 그리하여 이러한 새로운 모습의 이형 석탑들이 나타나는 것은 제삼 세대 작품군의 장식적 의사에서부터 비롯되고 있음을 주목한다.

오늘날은 위와 같은 층위적 세대관을 각 탑 별로 좀더 시기를 좁혀 편년하고 있으며, 시원양식은 삼국시대, 전형양식의 발생은 7세기, 일반적 전형양식은 8-9세기라는 전형양식의 약화와 장식화로 설명한다. 그의 양식사적 틀이 거의 변함없이 적용되고 있음을 확인할 수 있겠다. 특히 시원양식에 대한 설정, 전형양식의 성립, 이를 계승한 제삼기 석탑으로 이어지는 양식적 흐름을 양식사

적으로 논증한 내용은 탁월한 견해로 인정된다.

제2부는 출판을 위해 준비된 원고로, 그는 이 책을 탑파에 관한 총론과 각론으로 구상하고 있었다. 이는 학문적 근거를 제시하지 않은 시적 감상도, 고물등록대장 같은 각 유물의 서술 모음도 아닌 미술사를 쓰고자 했던 그의 의도가 엿보이는 구성이다. 여기서는 총론만을 담았다. 총론은 제1부의 내용에 탑파의 정의, 불교의 전래, 사원과 탑, 사리와 탑에 관한 탑파 연구에 수반되는 필수적인 개론을 앞부분에 첨가했고, 재료별 고찰에서 공예탑 부분을 신설했다.

제3부는 목탑·전탑·석탑에 이르는 조선 탑파의 양식 변천을 논증하고 있으며, 제1부와 제2부에 실린 석탑의 양식변천에 대한 내용이 주류를 이룬다. 다만 신라 말기의 이형석탑에 관한 논술을 고려시대의 탑·부도 등과 비교하는 등, 양식적 흐름을 좀더 구체화시켰다.

이러한 그의 석탑 연구는 통일신라시대로 한정되었다는 점에서 아쉬움이 남는다. 물론 각론 자료들과 일부 관련 서술들에서 이후의 석탑 자료가 등장하지 않는 것은 아니지만, 그의 석탑의 양식적 변천은 신라말 제삼세대 석탑과 이형석탑들에서 끝을 맺는다. 다만 이러한 그의 연구가 전체 탑파 연구에 큰 영향을 미치는 것은, 이후의 석탑들도 전형양식의 틀을 기본적으로 간직하고 있기 때문이다.

한편 이상과 같은 이 책의 내용은 각각의 부분이 완성도가 있는 서술임에도 불구하고, 목조탑·전탑·석탑의 서술에서 유사한 내용이 반복되는 것과, 여러 차례 나뉘어 발간된 저술들의 서문과 발문들의 존재는, 독자들이 자연스럽게 서술의 핵심으로 진입하여 탐색이 진행되도록 하는 여느 연구서들과는 다른 모습으로 다가올 수도 있다. 하지만, 제1부에서는 남겨진 우리의 탑을 조성 재료로 분류하여 발생과 양식적 흐름을 파악하고, 제3부에서는 제1부의 내용과 함께 다시 우리 탑의 초기 발생, 전형 양식의 발생, 이후의 변화라는 탑 전체의 시대적 변화를 읽어내며, 제2부에서는 앞의 두 내용을 다시 재료별로 분

류하고 탑파 연구에 선행되는 여러 개론적 내용을 덧붙이고 있다는 점을 이해하여, 이들을 각기 개별적인 논문으로 읽어낸다면 각각의 서술의도가 다르고 그에 따라 반복되는 내용도 조금씩 다르기 때문에 필자의 논리와 그것을 위해 펼쳐 보인 그의 엄밀한 태도, 다양한 자료들을 만나 볼 수 있을 것이다.

4.

우리나라는 석탑에 비해 목탑과 전탑은 소수만이 남아 있다. 따라서 고유섭의 탑파 연구에서도 석탑이 큰 비중을 차지하며, 양식사적 방법론에 의한 연구 성과도 여기에서 발현된다. 그는 「조선탑파의 연구 2」(1944) 중 '조선탑파의 진면목(목조탑파)'에서 조선적인 미를 간직한 목조탑파가 남아 있지 못한 것은 사리에 대한 사상, 신념의 변화에 기인하며, 이 아쉬운 결손을 석조탑파에서 찾을 수 있음을 언급하며 다음과 같이 문장을 맺는다.

"요컨대 하늘은 신념을 가진 자에게 행복을 주는 것이며, 신념이 있는 곳엔 무엇인지에 의하여 또 행복을 받게 되는 것이다. 조선 탑파계는 실로 이 석탑의 창조 때문에 행복을 받았다고 하겠다."

조선의 종교적 신념은 석탑의 창조를 이루었고 우리 석탑의 독특한 모습과 아름다움은 고유섭의 학문적 신념 속에서 거듭날 수 있었으니, 이를 통해 우리는 모든 의미있는 진전 속에는 이러저러한 겹겹의 의지와 시간이 드리워져 있음을 다시금 깨닫게 된다.

차례

제III부 조선탑파의 양식변천

佛塔偈

萬代輪王三界主

雙林示滅幾千秋

眞身舍利今猶在

普使群生禮不休

불탑게

만대의 전륜성왕, 삼계의 주재자로

쌍림에서 열반한 뒤 몇 천 년이 흘렀는가

불타 사리 지금까지 오히려 남아 있어

널리 중생에게 예불 멎지 않게 하네

* 통도사(通度寺) 대웅전 주련에는 금강계단을 만든
자장율사(慈藏律師)의 「불탑게」가 남아 있다.

제 I 부

朝鮮塔婆의 研究 一

천구백삼십육년부터 천구백사십일년까지
세 차례에 걸쳐 『진단학보(震檀學報)』에 발표한 글로,
저자의 조선탑파에 관한 최초의 본격적인 논문이다.

1. 서설(序說)

불가(佛家)에 독특한 건축으로 탑파(塔婆)라는 것이 있으니 이는 범어(梵語) 스투파(stūpa), 팔리(pāli)어 투파(thūpa)의 사음(寫音)이라, 불사리(佛舍利)를 봉안하는 취상(聚相)을 이름이나, 후에 불교의 역사적 전개, 교리의 발전으로 말미암아 석가의 유물·유적 내지 경설(經說), 말하자면 법사리(法舍利)의 숭배를 목적으로 적취(積聚)되는 건물, 즉 지제(支提, chaitya)[1]까지도 중화(中華) 이동(以東)에 있어서는 탑파라는 명칭 아래 총괄되어 있고, 또다시 불사리·법사리를 호지(護持)하던 승려의 사리를 봉치(封置)한 경영(經營)까지도 사리의 의의가 광의로 해석되어 탑파로 부르게 되었다.[2]

이와 같이 탑파는 불가의 신앙 중심인, 또는 신앙 전체인 불법승(佛法僧) 삼보(三寶)를 봉안하고 표치(標幟)하고 기념하는 건물이라 사리 전신(全信) 시대에 있어서 항상 가람의 중심을 이루었을 것은 물론이요, 후에 비록 우상 숭배, 유법(遺法) 숭배로 신앙 내용이 변천되어 조상(造像)·회상(繪像)·사경(寫經)·간경(刊經)의 의의가 고조되어 당전경장(堂殿經藏)의 중요성이 늘어 탑파 중심 사상에 다소의 변천이 있었다 하더라도,[3] 그것이 원래가 불교인 이상, 불도(佛徒)인 이상 사리 숭배는 근본적으로 포기할 수 없었고, 또 여러 경전마다 사리 숭배, 조탑(造塔) 공덕이 설교되는 한편 민속적 신앙과의 혼융(混融)[4]으로 말미암아 조탑 행사는 미신적으로 유행되게까지 이르렀다. 이리하여 작게는 척촌(尺寸)에 미만하는 공예적인 토탑(土塔)·옥탑(玉塔)·금탑

(金塔)으로부터 크게는 수십, 수백 척의 웅위(雄偉)한 고탑(高塔)에 이르기까지 다종다양의 형식 탑파가 조영(造營)되고, 또 한편으로는 화탑(畫塔)·인탑(印塔)·각탑(刻塔)·조탑(彫塔) 등 도상적 탑파까지 성용(盛用)하게 되었다.

이와 같이 잡다한 종류와 형식의 탑파가 조성되고 건립됨에는 반드시 그 동기를 이루는 사상적 배경 즉 교리의 변천이 커다란 맥박을 이루고 있나니, 이러한 의미에서 교리사상(教理史上)에서 내다본 탑파의 변천이란 것이 불학도(佛學徒)로서 가장 중요한 좋은 제목의 하나일 것이요 또 긴급한 연구 재료일 것이로되, 교리·교사(教史)에 대하여는 전연 문외한인 필자로서는 감히 당치 못할 것이므로 문제를 제한하여, 필자는 다만 미술사적 견지에서 조선 탑파 형식의 변천을 고찰하여 볼까 한다.

탑파가 이미 불가에 특유한 건물이라 할진댄 그 기원이 불교와 함께 있었을 듯하나, 그러나 인도에서의 탑파의 기원에 대하여는 일찍이 브라만교(婆羅門敎) 시대에도 있었다 하며, 또는 석가 재세(在世) 시에도 있었다 하며, 또는 석가 입멸(入滅) 후에 발생된 것이라고 하여 그 설이 분분하여 아직 귀일(歸一)되지 못한 채로 있고, 중국에서의 초건(初建)된 기원설에 관하여는 『고승전(高僧傳)』에

康僧會 吳赤烏十年(A.D. 247) 建康孫權令求舍利 旣得之 權爲造塔 晉帝過江更修飾之 此中國造塔始也

강승회전(康僧會傳). 오(吳)나라 적오(赤烏) 10년(A.D. 247)에 건강(建康)의 손권(孫權)이 명을 내려 사리를 구하도록 했다. 이윽고 얻고서는 손권이 탑을 조성하였고, 진(晉)나라 황제가 양자강을 건너 다시 그것을 수식하였는데, 이것이 중국이 탑을 조성한 시초이다.

라 하였으나, 『후한서(後漢書)』 '도겸전(陶謙傳)' 중에

笮融… 大起浮屠寺(浮屠佛也) 上累金盤 下爲層樓 又堂閣周回 可容三千許人

착융(笮融)이…불사〔寺, 부도(浮屠)는 불(佛)이다〕를 크게 일으켰는데 위에는 금반(金盤)을 쌓았고 아래에는 층루(層樓)를 만들었다. 또 당각(堂閣)을 두루 둘러 삼천여 명쯤 수용할 수 있었다.

의 구가 있어 후한 영제(靈帝) 중평(中平) 6년(A.D. 189)으로부터 헌제(獻帝) 초평(初平) 4년(A.D. 193) 간에 이미 탑파의 건립 사실이 있었음을 말하였으니,[5] 그 기원의 구원(久遠)함을 가히 알 수 있다.

그후 조선의 불교 수입은 소수림왕(小獸林王) 2년(372) 이전에 민간에서 이미 사신(私信)한 자 있었다는 것이 논의되어 있으나,[6] 고구려의 최초 불찰(佛刹)인 성문사(省門寺)라는 것이, 성문(省門)이란 한 공관(公館)의 변용이었다 할진대[7] 탑파의 기원은 적어도 이후에 있었을 것은 물론이나, 그러나 이렇다 할 만한 사실이 보이지 않고 오직 요동성(遼東城) 육왕탑(育王塔)의 전설과 평양성 서쪽 대보산(大寶山) 아래의 영탑(靈塔) 전설이 가장 황탄(荒誕)한 설화 형식으로 전하여 있고,[8] 『북사(北史)』에 "有僧尼多寺塔 남승과 비구니가 있고, 사탑이 많았다"으로써 일컫고 있던 백제에 있어서도 탑파의 초건 연대를 종잡을 수 없는 채 탑장(塔匠) 아비지(阿非知)와 미륵사(彌勒寺)[9]·천왕사(天王寺)·도양사(道讓寺)의 탑기(塔記)[10]가 있을 뿐이요, 가락국(駕洛國)에는 신라에 불교가 수입되기 전에 가장 전설적인 금관성(金官城) 파사석탑기(婆娑石塔記)[11]가 보이고, 신라 또한 가장 뒤늦은 교국(敎國)임에도 불구하고 탑파 초건에 관한 특별한 기록이 없는 채 흥륜사(興輪寺)의 탑기가 후대에 보인다.[12] 이와 같이 문징(文徵)의 불비는 해동(海東) 탑파의 기원을 용이하게 정립하지 못하게 하고 있으나, 그러나 당대의 불교 신앙이 불상과 사리를 동시에 숭배하여 전탑(殿塔) 경영이 상당히 발전된 위진(魏晉)·육조(六朝)의 영향 하에 계발된 것인즉 불법(佛法) 전수와 함께 또는 거무하(居無何)에 탑파의 조영이

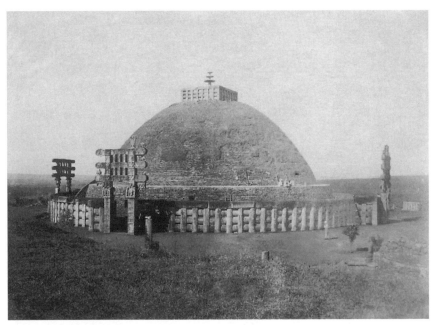

1. 산치(Sanchi) 제1탑. 인도.

있었을 것으로 상정할 수 있으니, 이러한 견지에서 해동의 조탑 기원을 가정
한다면 소수림왕 2년 전후부터 "下敎崇信佛法求福 왕명을 내려 불교를 숭봉하여 믿
고 복을 구하라"[1] 하였다는 고국양왕(故國讓王) 말년까지(A.D. 372–392), 전후
이십 년간에는 적어도 최외(崔嵬)한 경영이 있었을 것으로 볼 수 있다.

　그러한즉 조선 탑파의 기원을 이룬 탑파는 어떠한 종류의, 어떠한 형식의 것
이었을까. 조선에서의 조탑 시원을 이미 고구려에 둔 이상, 이 문제는 즉 고구
려의 탑파에 대한 문제로 환치(換置)되지 아니할 수 없다. 그러나 이 문제에 대
하여는 이토 주타(伊東忠太) 박사가 일찍이 간단한 시론(試論)을 보였지만[13]
결말을 보지 못한 채 다시 문제 삼는 학자가 나지 아니하니, 이는 요컨대 유물
· 유문(遺文)이 가히 빙거(憑據)할 만한 것이 없는 탓이라 필자 또한 새삼스러
이 무슨 호증(好證)이 있을 바 아니니 다시 입론(立論)할 여지도 없는 바이지
만 서술의 순서상 한마디를 보태지 아니할 수 없으니, 대저 중국 자체에 있어

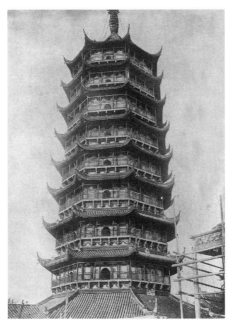

2. 보은사탑(報恩寺塔). 중국 소주(蘇州).

서도 인도 원래의 복분식(覆盆式) 전탑(塼塔) 형식(도판 1)과, 카니슈카(迦膩色迦) 왕의 작리부도(雀離浮屠)에서 췌득(揣得)하여 중국식으로 발전케 된 누각식(樓閣式) 부도(도판 2)는 그 어느 것이 중국 탑파의 시원을 이루었을까가 문제되어 있는 이때, 고분 축조 형식에 벌써 서역적(西域的) 투팔천장수법(鬪八天障手法)이 성용되어 있고, 한편으론 비록 황탄한 전설이나마 요동성 육왕탑과 같이 인도식 복분 형식의 토탑 기록을 가장 오랜 전설인 듯이 가지고 있는 고구려에 있어 탑파의 시원형식을 어떻게 설정할 것인가. 실로 난문(難問)에 속하는 과제라 아니할 수 없다.

그러나 이곳에 다시 생각해 볼 것은, 중국 자체의 원시탑파설에 있어 상술한 바와 같이 두 가지 계통설이 대립하고 있다 하나, 인도식 복분 부도는 위진 이후에 경영된 운강(雲崗), 기타 석굴의 조벽(彫壁)에서 매우 왜곡된 형식으로서 누각식 탑파를 동시에 볼 수 있을 뿐임에 반하여, 누각식 탑파 형식은 비

록 조형상으로는 다시 고고(高古)한 실례를 볼 수 없다 하더라도 앞에서 말한 착융(笮融)의 목조탑파 건립 사실이 문헌을 통하여 최고(最古)한 예로 전하여 있고, 북위(北魏) 효문제(孝文帝)가 낙양(洛陽)으로 천도한 후(A.D. 493) 경영한 용문(龍門)의 석굴사(石窟寺)에서는 복분식 탑파를 볼 수 없게 되었으며, 다시 또 육조 이후 수(隋)·당(唐)을 통하여 누각식 탑파가 중국 탑파의 본류를 이루고 있으며, 또 조선에 있어서도 역사를 통하여 복분식 부도로는 극히 전설적인, 앞에 든 요동성 육왕탑이 고고한 일례로 남아 있고, 통일기로 들어와서 통도사(通度寺) 계단(戒壇)[14]이란 것이 하나 전하여 있고, 그리고 고려 이후에 들어와 다소의 유형이 있다 하나 거의 왜곡된 복분 형식에 한(限)한 점에서 조선의 탑파도 원래가 중국의 탑파 규범 아래 누각식 탑파가 조종(祖宗)을 이루었던 것으로, 따라서 조선 탑파의 시원형식은 누각식 탑파로 돌려 봄이 가장 순리일 듯싶다. 이러한 이유 아래에서 필자는 목조탑파로부터 고찰의 실마리를 열어 보고자 하는 바이다.

2. 목조탑파(木造塔婆)

앞서 서술한 바와 같이 인도에서의 탑파의 본원적 형식은 토전(土塼)으로 조영한 복분식(覆盆式) 부도였다. 그러나 복분의 반구(半球) 양식이 그 기단(基壇)과 함께 적취에 따른 공덕의 관념으로 말미암아 증고(增高)됨에 따라 복분의 탑신(塔身)은 포탄형(砲彈形)으로 수고(秀高)해지고 기단의 층도(層度)도 중복하게 되며, 이어 곧 기단과 탑신에 시설(施設)되었던 난순(欄楯)이 건축적 방실(房室)의 형태로 변천되며, 또는 탑 속 거불(居佛)의 사상으로 말미암아 탑실(塔室)을 고의로 경영하게 되니, 탑파가 전체로 누각식 건물로 번안(飜案)될 인연이 이러한 데부터 있었던 것이다. 간다라 지방에 작리부도(雀離浮屠)라는 목층고탑(木層古塔)이 카니슈카 왕대에 벌써 건조되었다는 것도 그 발생 과정에 하등의 비약적 무리를 느끼게 하지 않는 까닭이 이러한 데 있거니와, 당대에 목조 고루(高樓) 건축으로서는 세계적 발전을 보이고 있던 중국에서 법현(法顯) 이하 다수한 구법승(求法僧)에 의하여 발견되고 전파된 이 작리부도가 간접 직접으로 중국 탑파 조성에 중요한 규범을 이루지 아니할 수 없었을 것이요, 또 서역 제국(諸國)을 통하여 습득한 당대의 탑파 지식이 원본적(原本的) 복분 형식을 탐득(探得)하였다기보다 당대에 한창 유행되고 성용되어 있던 층루식(層樓式) 탑파가 먼저 유전(流傳)되었을 것이 순리로 상상되는 바이니, 그러므로 『위서(魏書)』「석노지(釋老志)」에

凡宮塔制度 猶依天竺舊狀而重構之 從一級至三五七九 世人相承 謂之浮圖 或云
佛圖

　대저 궁탑(宮塔)의 제도는 오히려 천축의 옛 모양에 의거하여 거듭 세운 것이다. 일급으
로부터 삼급 · 오급 · 칠급 · 구급에 이르기까지 세상 사람들이 서로 이은 것이니 그것을 부
도라 이르고 혹은 불도(佛圖)라 한다.

라고 있어 탑파의 형식이 천축 구상(舊狀)에 의하였다 하나 복분식 부도와는
전연 다른 층루식 건물일뿐더러, 한인(漢人)이 그로써 곧 탑파의 정형인 듯이
여기고 있던 소식을 알 수 있다. 즉 중국에서의 탑파에 대한 이러한 상식은 이
어 곧 조선에 있어서도 그 실정을 같이하였을 것이니, 그러므로『삼국유사(三
國遺事)』가 전하는『삼보감통록(三寶感通錄)』의 요동성 육왕탑이라는 것은
잘해야 발해대 사실의 오전(誤傳)에 불과한 것이었을 것이요 거론할 재료도
못 된다 할 것이 아닐까. 이렇게 보면 목조탑파야말로 조선 탑파의 시원이었
고 조종이었으니, 다만 교화(敎化)가 편파(遍播)된 지 천오백여 년에 문헌상
으로도 전하여 온 것이 그리 많지 못하고, 현물로서도 조선조 중엽 이후에 속
하는, 탑파의 의의를 상실하고 있는 두 기(基)의 고루건물이 남아 있을 뿐이
니, "龍象釋徒爲寰中之福田 大小乘法 爲京國之慈雲 他方菩薩出現於世 西域名僧
降臨於境 (해동의) 고명한 승려들[龍象]과 불교 신도들에게는 천하의 복전(福田)이 되었
으며, 대승과 소승의 불법은 자비로운 구름처럼 온 나라를 덮게 되었다. 다른 세계의 보살
이 세상에 나타나고 서역의 유명한 승려들이 이 땅에 강림했다"[2] 하던 해동의 교국으로
서 이 어인 변상(變相)이랴. 요요(寥寥)한 문헌과 황잔(荒殘)한 유적에서나마
탑상(塔相)을 엿보지 아니할 수 없는 까닭이 이곳에 있다 할까.

　대저 삼국기의 사료는 모든 방면이 그러하지만 탑파의 조건(造建) 사실, 특
히 목조탑파의 건립 사실에 있어서도 요요하니, 지금 알 수 있는 가장 유명한
예로는 백제의 미륵사, 신라의 흥륜사 · 황룡사(皇龍寺), 기타의 소수 예가 있

을 뿐이다. 백제의 미륵사탑에 관하여는『삼국유사』권2, '무왕(武王)'조에

一日 王與夫人 欲幸師子寺 至龍華山下大池邊 彌勒三尊 出現池中 留駕致敬 夫人謂王曰 須創大伽藍於此地 固所願也 王許之 詣知命所 問塡池事 以神力一夜頹山塡池爲平地 乃法像彌勒三會 殿塔廊廡各三所創之 額曰彌勒寺

하루는 무왕이 부인과 함께 사자사(師子寺)로 가고자 용화산 밑 큰 못가에 이르니 미륵삼존이 못 속에서 나타나므로 왕이 수레를 멈추고 치성을 드렸다. 부인이 왕에게 말하기를 "여기에 꼭 큰 절을 짓도록 하소서. 진정 저의 소원이외다" 하니, 왕이 이를 승낙하고 지명법사(知命法師)를 찾아가서 못을 메울 일을 물었더니, 법사가 귀신의 힘으로 하룻밤 사이에 산을 무너뜨려 못을 메워 평지를 만들었다. 이리하여 미륵삼존을 모실 전각과 탑과 행랑채를 각각 세 곳에 따로 짓고 미륵사라는 현판을 붙였다.[3]

라 한 구(句) 중의 "殿塔廊廡各三所創之 전각과 탑과 행랑채를 각각 세 곳에 따로 짓고"란 일절로써 추고(推考)하고자 하는 바이니, 그 현 유적지는 전라북도 익산군(益山郡) 금마면(金馬面) 기양리(箕陽里)에 남아 있다. 이곳에는 지금도 최외한 석탑 한 기와 초체(礎砌)가 다수 산재해 있으며 일찍이 세키노 다다시(關野貞) 박사에 의하여 학계에 보고된 바 있었는데, 그는 전설과 유적을 전반적으로 의심하고서 신라 문무왕(文武王) 말년에 고구려의 종실 안승(安勝)의 신라 내투(來投)의 사실(史實)에 부회시켜 통일 이후에 속할 사관(寺觀)으로서 입론하였더니,[15] 후에 그의 문하인 후지시마 가이지로(藤島亥治郎) 공학박사는 그 유지(遺址)를 다시 고찰한 후 현존한 석탑만을 세키노 다다시 설에 부합되는 것으로 지지하고, 사찰의 원기(原基)는 그 규모의 굉대(宏大)함이라든지 가람의 배치 의태(意態)가 전설대로 백제 무왕대에 속할 것으로, 또는 적어도 육조 가람배치법을 정통적으로 계승한 삼국기 즉 백제시대에 속할 가람일 것이라는 것을 주장한 바 있었다.[16] 이에 대하여는 이마니시 류(今西龍) 문학박사도 문제를 제기한 바 있었고[17] 필자 자신의 의견도 있으나 이는 다음에 서술

하기로 하고, 후지시마 박사의 고증에 의하여 현 사역(寺域)을 보건대, 현존한 석탑 구역은 "殿塔廊廡各三所創之 전각과 탑과 행랑채를 각각 세 곳에 따로 짓고"라고 한 것 중의 서구(西區)에 속한 것으로 그는 이를 서탑원(西塔院)이라 가칭하고, 이 구역의 동편으로 당탑지(堂塔址)의 토단(土壇)이 또다시 한 구(區)가 있음으로써 이곳을 동탑원지(東塔院址)로써 칭하고, 다시 이 두 탑원지 위로 '品' 자형으로 한 탑원지를 추정하여 전탑(殿塔) 삼소(三所)라는 것을 설정하고, 동탑원과 중탑원에는 목조탑파가, 서탑원에 석탑 형식과 같은 유의 탑파가 있었을 것을 입증하였다.(도판 3) 그러나 그 이상 다시 더 구체적으로 상정할 자료가 없는 이상 백제의 목탑은 해결되지 아니한다. 그러므로 우리는 문제를 돌이켜 신라에서의 상태를 보지 아니할 수 없다.

대저 불교가 신라에 전파되기는 『삼국사기(三國史記)』에 이른바 법흥왕(法興王) 15년(528)보다 그 이전에 있었을 것을 여러 가지로 증명할 수 있으나, 그러나 법흥왕대 불교가 국교로서 수립되기 전까지는 당탑(堂塔)의 장엄이 특히 있었을 법하지 않으니, 『삼국유사』의 아도기라(阿道基羅) 전설 중에 보이는 칠처가람설(七處伽藍說)은 너무 전설적인 것이므로 거론할 수 없고, 신라의 최초 불찰로 역사상 가장 유명한 것은 흥륜사 · 영흥사(永興寺)가 있으니, 흥륜사는 법흥왕 14년 정미에 초창(草創)하여[18] 법흥왕 22년 을묘에 대개(大開)하고 진흥왕(眞興王) 5년(544)에 필성(畢成)하였다 하고, 영흥사 역시 동대(同代)에 창건하였다 한다. 그러나 건축적 장엄은, 특히 우리가 문제하는 탑파에 대하여는 『삼국유사』 권3 '흥륜사벽화보현(興輪寺壁畫普賢)' 조의 "殿塔及草樹土石皆發異香 전각과 탑과 풀 · 나무 · 흙 · 돌 할 것 없이 다 이상한 향기를 풍겼다"[4]이란 한 구절과, 같은 책 권5 '김현감호(金現感虎)' 조의 "新羅俗 每當仲春初八至十五日 都人士女 競遶興輪寺之殿塔 爲福會 신라 풍속에 매년 2월이 되면 초여드렛날부터 보름날까지 서울 안 남녀가 앞다퉈 흥륜사의 전각과 탑을 도는 복회(福會)를 행하였다."라는 한 구절이 있을 뿐이요, 유적상으로도 하등 이 이상의 사실을

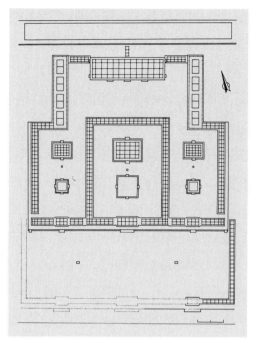

3. 미륵사지(彌勒寺址) 가람배치도. 전북 익산.

천발(闡發)시킬 자료가 남아 있지 않다. 이후 삼보의 융성을 따라 당탑의 조영
은 해마다 증가하여 태청(太淸) 천수(天壽) 간(진흥왕대)에는 벌써 "寺寺星張
塔塔雁行 절들은 별처럼 벌여 서고 탑들은 기러기떼처럼 늘어섰다" 하는 성관(盛觀)을
이루게 되었으나 목조탑파의 장엄은 의연히 찾기 어렵다. 다만 『삼국유사』권5
'월명사도솔가(月明師兜率歌)' 중에 "童入內院塔中而隱 茶珠在南壁畵慈氏像前
아이는 내원의 탑 속으로 들어가 사라지고 차와 염주는 남쪽 벽에 그린 미륵보살상 앞에 놓
여 있었다"[5]이란 구에서 내원[內院, 천주사(天柱寺)][19]의 탑파가 목조탑파로서
그 안에 벽화 미륵상이 있었음을 알 수 있고, 같은 책 '이혜동진(二惠同塵)' 조
에 "志鬼心火出燒其塔 지귀(志鬼)의 마음속 불이 일어나 그 탑을 태웠다"[6]이란 구에
서 영묘사(靈廟寺)에 목탑이 있었음을 알 수 있고,[20] 선덕왕대(善德王代) 창건
이라는 경주 기림사(祇林寺)에도 정광여래사리각(定光如來舍利閣)인 삼층탑

이 있었다 하지만,[21] 고신라기의 목조탑파의 대표적 작품으로 가장 구체적 문장이 남아 있는 것은 오직 황룡사 구층탑이 하나 있을 뿐이다. 『삼국유사』에

貞觀十七年癸卯十六日 (慈藏)將唐帝所賜經像袈裟幣帛而還國 以建塔之事聞於上 善德王議於群臣 群臣曰 請工匠於百濟 然後方可 乃以寶帛請於百濟 匠名阿非知受命而來 經營木石 伊干龍春(一作 龍樹)幹蠱 率小匠二百人 初立刹柱之日 匠夢本國百濟滅亡之狀 匠乃心疑停手 忽大地震動 晦冥之中 有一老僧一壯士 自金殿門出乃立其柱 僧與壯士皆隱不現 匠於是改悔 畢成其塔 刹柱記云 鐵盤已上高四十二尺已下一百八十三尺 慈藏以五臺所授舍利百粒 分安於柱中 幷通度寺戒壇及大和寺塔 以副池龍之請(大和寺在阿曲縣南 今蔚州 亦藏師所創也) 樹塔之後 天地開泰 三韓爲一 豈非塔之靈蔭乎

정관 17년 계묘 16일에 〔자장(慈藏)이―저자〕 당나라 황제가 준 불경과 불상, 가사와 폐백들을 가지고 귀국하여 국왕에게 탑 세울 사연을 아뢰니 선덕여왕이 여러 신하들과 의논하였다. 여러 신하들이 말하기를 "백제로부터 재인바치를 청한 뒤에야 비로소 가능할 것이외다" 하였다. 이리하여 보물과 폐백을 가지고 백제로 가서 재인바치를 초청하였다. 아비지(阿非知)라는 재인바치가 명령을 받고 와서 공사를 경영했는데 이간(伊干) 용춘(龍春, 용수(龍樹)라고도 한다)이 일을 주관하여 수하 재인바치 이백 명을 인솔하였다. 처음 절 기둥을 세우는 날 그 재인바치의 꿈에 고국 백제가 멸망하는 모습을 보고 그는 의심이 나서 공사를 정지하였더니, 홀연 대지가 진동하면서 컴컴한 속에서 웬 늙은 중과 장사(壯士) 한 명이 금전문(金殿門)에서 나와 그 기둥을 세우고 중과 장사는 함께 간 곳이 없었다. 재인바치는 이에 뉘우치고 그 탑을 완성하였다. 찰주기(刹柱記)에는 "철반(鐵盤) 이상의 높이가 사십이 척이요, 그 이하가 백팔십삼 척이다"라 하였다. 자장이 오대산에서 얻은 사리 백 개를 이 기둥 속과 통도사(通度寺) 불단 및 대화사탑에 나누어 모셨으니, 이로써 그는 용의 청원에 이바지하였다.〔대화사는 아곡현 남쪽에 있고 지금의 울주(蔚州)이니 역시 자장율사가 창건한 것이다〕 탑을 세운 후에 천지가 비로소 태평하고 삼한을 통일하였으니 이것이 어찌 탑의 영험이 아니랴![7]

라 하는 것이 탑파 조영의 동기와 경과의 구체적 보고로서 가장 회자되어 있는 기록이며, 신라 삼보(三寶)의 하나에 대한 유명한 사실(史實)이다. 오늘날 경주 내동면(內東面) 구황리(九黃里)에 남아 있는 초체(礎砌)에 의하여 추고되는 탑파의 크기는 초층(初層) 평면이 약 칠십삼 척 사지(四至)로 각 주간(柱間)이 십 척 사 촌 남짓의 칠간사면(七間四面)인 마흔아홉 칸 건물이라, 중앙에는 폭 약 사 척, 높이 이 척 칠 촌 오 푼의 입방형 돌기 석면 위에 약 육 촌 전후의 원형 요혈(凹穴)이 있는 찰주석(擦柱石)이 놓여 있다.(도판 4) 전거한 문례(文例)에 의하면 총 높이 이백이십 오 척의 탑파라 하나 이만한 평면으로서 구층탑이었다면 총 높이 적어도 삼사백 척은 되었으리라고 한다.[22] 비로소 그 위장(偉壯)함을 알 수 있거니와, 조선에서는 물론이요 일본에도 이만한 기구(機構)의 탑파는 없다 한다. 고려 태조(太祖)가 고지(故智)에 의하여 경중을 물었다던 신라 삼보의 하나도 그것이요, 통업(統業) 기원을 위하여 효빈(效顰)한 탑파도 그것이요, 몽고 병란에 회신(灰燼)될 때까지 누차의 개수(改修)[23]를 힘쓴 것도 이 탑이요, 현종대(顯宗代) 조유궁(朝遊宮)을 헐어서까지 중창(重創)한 것도[24] 이 탑이니, 혁조계선(革朝繼禪)은 정치적 상투(常套)이거니와 민족적으로 얼마만한 존숭의 적(的)이었던지 가히 알 만하다. 기림사의 목조탑파라는 것이 초층 평면 약 십팔 척 칠 촌, 각 주간 거리 육 척 이삼 촌의 삼층탑파로서 중앙 찰주석에 폭 칠 촌 오 푼, 깊이[深] 약 오 촌의 이중 방혈(方穴)이 있다는 것쯤은[25] 비록 삼국기의 탑파라 하더라도 비교도 안 되는 예라 할 것이다.

각설, 상술한 삼국기 탑파의 한두 예는 즉 육조식 가람배치법[일본서 말하는 백제 칠당가람제(七堂伽藍制)라는 것]의 일탑식(一塔式) 가람제도기의 예이니, 탑파 중심의 가람배치법이 중요시되던 한(漢)·위(魏) 이래의 전통적 배치법에서 영향되던 경영이라 따라서 그 경영도 장위함이 본색이었으나, 차차로 상설(像設)의 중요성이 미신적으로 고조됨에 따라 탑파의 배치는 수식적

慶州皇龍寺址圖

금당지(金堂址)

49.10
42.00

56.00
(14×4)

148.62 = *126 (14×9)*

93.51
= *79.50*
즉 *80.00*

162.98
= *139.00*
즉 *140.00*

탑지(塔址)

72.87
62.00

72.93 = *62.00*

162.98
= *139.00*
즉 *140.00*

약 45.00

중문지(中門址)

약 80.00

입체자(立體字) − 현 척도
사체자(斜體字) − 동위척(東魏尺)

4. 황룡사지(皇龍寺址) 실측도. 경북 경주.

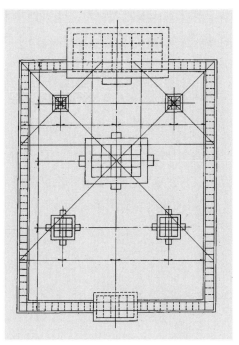

5. 사천왕사지(四天王寺址) 가람배치도. 경북 경주.

으로 도안적으로 나열하게 되어 금당[金堂, 상전(像殿)]에 대한 보처(補處)로
서의 배설(配設)을 받게 되니, 이것이 중국의 수(隋)·당(唐) 이후의 영향을
받기 시작한 신라통일 전후부터의 양탑식(兩塔式) 가람제도의 발생 연기(緣
起)였다. 이리하여 목조탑파 그 자체도 가구(架構)에 치중하려던 웅도(雄度)
를 잃고 점차로 장식적 건물에 치우치는 경향이 있었으니, 이러한 경향은 석
탑의 변천에서 명료히 간취할 수 있으나 소수의 유례나마 목조탑파에서도 보
지 못할 바 아니니, 이러한 경향에 있던 탑파로 문헌이나 유적으로 전하여 있
는 예를 모조리 긁어모으면 사천왕사(四天王寺)의 동·서탑, 망덕사(望德寺)
의 동·서탑, 보문사(普門寺)의 동·서탑 등을 들 수 있다.

　사천왕사[현 경주군 내동면 배반리(排盤里)에 있는 사지]는 문무왕 15년
(675)에 당병(唐兵) 내침(來侵)에 제하여 명랑법사(明朗法師)의 신인밀법(神

印密法)에 의하여 호국양병(護國攘兵)하고자 창립하였거니와, 『1922년도 고적조사보고(古蹟調査報告)』 제1책의 유지 조사에 의하면,

　남방 동탑의 토단 높이 사 척 삼 촌으로 초석(礎石) 열두 장이 있어 동서남북으로 각 넉 장씩 배열되어 있고〔즉 삼간사지(三間四至)의 건물이다〕 중앙에 하나의 큰 초석〔즉 찰주심석(擦柱心石)〕이 놓여 있다. 각 초석의 간격은 오 척일 촌이요 초열(礎列)의 한 변 길이는 이십삼 척 오 촌이다. 초석의 형상은 비교적 간단하고 측초(側礎)는 화강석으로서 변 길이 이 척, 높이 일 촌의 방형 돌기가 있을 뿐이요 중심 초석도 대략 동형이나 돌기 변 길이는 삼 척 팔 촌여, 높이는 삼 촌이요 중앙에 일 척과 팔 촌 크기의 이단 방형의 요형(凹形) 공혈(孔穴)이 있다. 서탑지(西塔址)도 대개 같고, 동서 탑지의 중심 거리는 약 백삼십오 척이다. 〔이상 대의(大意) 초역(抄譯)〕(도판 5)

　즉 층고는 불명이나 변 길이 이십삼 척 오 촌의 삼간사지의 탑파임을 알 수 있다. 같은 보고서에는 다시 북동·북서에, 각기 방형 토단에 상술한 탑지와 유사한 배열법을 갖고 있는 두 기의 지형을 탑지로 오인하고 소위 사천왕사라는 명칭에 부의(副意)시키기 위한 경영이었던 듯이 입론하였지만, 이는 요컨대 가람배치법에 대한 불비한 식견의 소치였고, 북동·북서의 탑지라는 것은 실은 경루(經樓)·고루(鼓樓)〔또는 종루(鐘樓)〕에 해당한 건물이었던 것이다. 이는 하여간에, 우리는 탑지에서 발견되었다는 유명한 유물을 망각하여서는 아니 된다. 즉 사천왕상(四天王像)을 반육고(半肉高)로 부조한 와벽(瓦甓)과〔증장천(增長天)·지국천(持國天)이 발견되었다〕, 화릉형〔花菱形, 소위 천조형(千鳥形)이란 것〕 녹유추벽(綠釉甃甓)과 또 보상화만(寶相花蔓)을 부각한 와전(瓦塼) 등이니, 설에 의하면 보상화만의 와전은 중앙에 깔리고 화릉형 녹유벽(綠釉甓)은 연식(緣飾)이 되어 있었다 하며 사천왕벽(四天王甓)은 벽간

(壁間)에 감식(嵌飾)되었던 것이 아닐까 추측된다. 특히 필자가 흥미있게 생각하는 것은 『삼국유사』에 보이는 '양지사석(良志使錫)' 조에

釋良志 未詳祖考鄉邑 唯現迹於善德王朝… 旁通雜譽 神妙絶比 又善筆札 靈廟
丈六三尊 天王像幷殿塔之瓦 天王寺塔下八部神將 法林寺主佛三尊 左右金剛神等
皆所塑也

석(釋) 양지(良志)는 조상과 고향이 자세하지 않으나 다만 선덕여왕 시대에 그 행적이
세상에 드러났다.… 여러 가지 재주에 두루 능통하여 비할 바 없이 신묘하며, 글씨도 잘 썼
다. 영묘사의 장륙삼존, 천왕상 및 전탑의 기와와 천왕사탑 아래의 팔부신장, 법림사(法林
寺)의 주불삼존, 좌우의 금강신 등은 모두 그가 빚어 만든 것이다.[8]

라는 일절이니, 유래(由來)) 공장(工匠)의 천기(賤技)로써 죽백(竹帛)에 성명
을 남긴 자, 효천(曉天)의 잔성(殘星)보다 더욱 영성(零星)한 조선에 있어 이
같이 대서특서(大書特書)되어 있을 뿐 아니라, 오늘날 사천왕사지에서 발견된
벽전(甓塼)의 유(類), 그 조법(彫法)이 절묘(絶妙) 괴려(瑰麗) 웅혼(雄渾)한
점에서 성당(盛唐) 예풍(藝風)에 손색을 보이지 않고 해동(海東) 공예를 위하
여 만장의 기염을 토하고 있는 이때 석 양지를 눈앞에 그려 보지 아니할 수 없
다. "선덕여왕조에 현적(現跡)하기 시작한" 그는 문무왕대까지 생존하여 그
절묘한 신기를 포만된 노기(老技)를 마음껏 발휘했던 모양이니, 석 양지는 사
천왕사로 말미암아 그 성명을 오늘에 다시 살렸고 사천왕사는 석 양지로 말미
암아 오늘날 그 장엄을 다시 추상하게 되니, 묘호(妙好) 인연이라 아니할 수
없다.

이 사천왕사와 인연을 같이하고 시대를 같이하고 지역을 같이하고 사관을
거의 같이한 듯한 사찰이 있으니, 이는 즉 망덕사이다. 『삼국사기』 권9 '경덕
왕(景德王) 14년' 조에

望德寺塔動(唐令狐澄新羅國記曰 其國爲唐立此寺 故以爲名 兩塔相對 高十三層
忽震動開合 如欲傾倒者數日 其年祿山亂 疑其應也)

망덕사의 탑이 흔들렸다.〔당나라 영호징(令狐澄)의『신라국기(新羅國記)』에는 "그 나라
에서 당을 위해 이 절을 세웠기 때문에 이렇게 이름한 것이다. 두 탑이 서로 마주하여 높이
는 십삼층이었는데, 갑자기 흔들리면서 붙었다 떨어졌다 하여 며칠 동안이나 마치 쓰러지
려는 듯했다. 이 해에 안녹산의 난이 일어났으니, 아마 그 감응인 듯싶다"라고 하였다〕[9]

라고 있는 이 주기(註記)가 우리에게 가장 흥미를 끄는 기록이라 아니할 수 없
다. 앞에 든『1922년도 고적조사보고』에 의하여 유적의, 특히 탑지의 현상을
종합해 보면

대략 사 척 높이 토단 위에 변 길이 이 척 일 촌 내외의 방형 돌기가 있는 초
석 열 기가 각 석의 간격 약 삼 척 이삼 촌의 거리를 갖고 한 변에 넉 장씩 나열
되어 있으니 변 총 길이 십팔 척 내외의 삼간사지의 탑파임을 알 수 있겠고, 중
앙의 찰주심석은 변 길이 이 척 일 촌 크기의 팔각형으로 중앙에 이단의 요형
공혈이 있다.

이와 같이 변 길이 십팔 척 내외의 삼간사지 탑으로 층 높이가 십삼층이었다
면 실로 괴기하게도 준초(峻峭)하였던 감이 없지 않으나, 그러나 두 탑 간의
중심거리 약 백오 척의 간격을 갖고 있으면서『삼국사기』에 여러 대를 통하여
"二塔相擊 두 탑이 서로 겨룬다"이니 "二塔戰 두 탑이 싸운다"이니 하는 기록이 있
음을 볼 때 사실에 있어 상당한 고층이었던 듯은 하다. 장식의 공(功)은 사천
왕사만큼 찾을 수 없다 하더라도 당을 속이기〔欺唐〕[26] 위한 사관이었으니 어
찌 또한 소홀하였으랴. 찰주초석이 이미 유례 없는 팔각의 교기(巧技)를 나타
냈음에서도 장식의 화엄성을 대강 상상할 수 있다 하겠다.

이 외에 역사상으로 불명하나 경주 내동면 보문리(普門里) 금당평(金堂坪)의 보문사지(普門寺址)에 두 탑지가 있다 한다. 후지시마 박사의 추고에 의하면,[27] 동서 탑파의 거리 백칠십육 당척(唐尺)이요 삼간사지의 삼층탑으로서 각 주간(柱間) 팔 척 간격이라 하고, 오늘날 서탑지에는 변 길이 약 사 척 오 촌 크기의 정방형 대석(臺石) 위에 직경 약 사 척 일 촌, 높이 약 팔 촌 삼 푼의 팔판연화형(八瓣蓮花形) 찰주심석이 있어, 이런 종류의 초석으로서는 망덕사의 그것보다 더 화려할 뿐 아니라 일본 전국에 있어서도 이만한 심초(心礎)의 예를 볼 수 없다 하였으니, 이에 따른 탑파의 화식(華飾) 또한 대단했을 것이나 상상은 그만두기로 하자.

이상 빈약한 소수의 예를 들었으나, 그러나 삼국기 탑파가 탑파 중심 사상에서 그 결구(結構)의 웅위(雄偉)에 치중하였다가, 통일기로 들면서부터 한 개 보처의 의의로 폄하되어 결구보다도 조식(彫飾)에 치중하게 된 대체의 과정을 살필 수 있다. 조대(粗大)한 잡석 주초에서 가공된 초석으로, 화벽(畵壁)의 수법에서 조벽(彫壁)의 수법으로, 지토(地土) 조간(槽間)에서 추벽(甃甓)의 조간, 유벽(釉甓)의 조간으로, 초소(草疎)한 즙와(葺瓦)에서 화엄된 와즙(瓦葺)으로〔와당(瓦當) 조법(彫法)의 화려를 뜻함〕, 일언이폐지하면 동적(動的) 의의, 실본적(實本的) 의의가 사라지고 정적(靜的)으로, 장식적으로 폄하되어 갔다.

이러한 본의의 타락은 공업(功業)을 수성(遂成)하여 안일로 퇴폐되어 들어가던 통일 후엽의 신라사회에서는 구출할 수 없는 일이요 ―이러한 동기로 말미암아 석탑이 독특한 발전을 이루게 되었지만―, 신흥 기세에 뛰놀던 고려의 창업 기운에 의뢰하지 않고서는 부활될 수 없는 상태에 이르렀던 것이다.

고려 태조의 「십훈요(十訓要)」가 얼마만큼이나 사료로서의 엄밀성을 가졌을까는 의문이지만, 국가의 대업이 법력으로 말미암아 취성(就成)된다 하여 사원 창수(創修)에 치력(致力)하였던 것만은 그 행적에 의하여 믿을 만하니,

창업 시초에 도내(都內) 십찰(十刹)을 창립한 것도 저간의 소식의 일단을 전하는 것이라 하겠지만,

昔新羅造九層塔(皇龍寺塔) 遂成一統之業 今欲開京建七層塔 西京建九層塔 冀借玄功 除羣醜 合三韓爲一家…[28]

옛날에 신라가 구층탑(황룡사탑—저자)을 만들고 드디어 통일의 위업을 이룩했다. 이제 개경(開京)에 칠층탑을 건조하고 서경(西京)에 구층탑을 건축하여 현묘한 공덕을 빌려 여러 악당들을 제거하고 삼한을 통일하려 하니…[10]

라는, 건탑(建塔)으로 말미암은 호국창업(護國創業)의 기원 관념이 신라의 고지(古智)를 모방하니만큼 이로 말미암아 탑파의 중흥을 다시 보게 된 것이다.

지금 개경의 칠층탑이란 것은 어떠한 것인지 알 수 없으나 고려기 목조탑파로서는 서경 중흥사(重興寺)의 구층탑,[29] 중흥사(中興寺)의 탑,[30] 개경 진관사(眞觀寺)의 구층탑,[31] 혜일중광사탑(惠日重光寺塔),[32] 서경 금강사(金剛寺)의 탑,[33] 남원(南原) 만복사(萬福寺)의 오층탑,[34] 개경 연복사(演福寺)의 오층탑 등을 문헌에서나마 찾아볼 수 있다. 이 중에 건축 장엄이 제법 전하여 있는 것은 연복사의 오층탑파가 하나 있다. 『고려도경(高麗圖經)』 권17, 「사우(祠宇)」, '광통보제사(廣通普濟寺, 즉 연복사)' 조에

廣通普濟寺 在王府之南 泰安門內 直北百餘步 寺額 揭於官道南向 中門榜曰神通之門 正殿極雄壯 過於王居 榜曰羅漢寶殿… 殿之西 爲浮屠 五級 高逾二百尺 後爲法堂 旁爲僧居…

광통보제사는 왕부의 남쪽 태안문 안에서 곧장 북쪽으로 백여 보의 지점에 있다. 사액(寺額)은 관도에 남향으로 걸려 있고, 중문의 방(榜)은 신통지문이다. 정전은 극히 웅장하여 왕의 거처를 능가하는데 그 방은 나한보전이다.… 정전 서쪽에 있는 부도는 오층인데 높이가 이백 척이 넘는다. 뒤는 법당(法堂)이고 곁은 승방(僧房)이다.…[11]

라 보이니, "五級 高逾二百尺 오층인데 높이가 이백 척이 넘는다"도 고려 목탑파에 대한 유일한 구체적 보고이거니와, "殿之西 爲浮屠 정전 서쪽에 있는 부도"라는 것도 재미있는 배치법의 하나로 우리의 주목을 끄는 바이다.

이곳에 가람배치에 대하여 한마디를 삽입하건대, 위에도 말한 바와 같이 삼국기의 일탑식 가람에서는 자오선상에 정남(正南)하여 문·탑·금당·강당(講堂)이 순차로 놓이고, 탑과 금당을 내정(內庭)에 포함하고, 강당과 문을 연락하여 사방형 낭무(廊廡)가 돌려 있고, 승방과 식당이 따로 정연히 배치되니, 이것을 칠당가람제(七堂伽藍制)라고 일본에서는 불렀던 것이다. 즉 탑과 금당이 남북으로 놓였던 것이니 이는 상설(像設)과 사리가 평등의 지위를 가졌던 까닭이다. 그러므로 일본에서는 이러한 의미로 당과 탑을 동서로 또는 서동으로 병치하는 법을 일찍이 취하였나니, 이것이 나라(奈良)의 호류지(法隆寺)·호키지(法起寺)·호린지(法輪寺) 등의 '플랜(평면)'이었다. 즉 고(高)의 탑과 광(廣)의 당을 좌우로 배치함에서 건축 조형상 힘〔力〕의 평형이란 특이한 배치법을 창안한 것이었다. 이것은 사실로 일본에서 창안한 독특한 가람배치법이라 칭할 만한 것이어서, 중국·조선에서 지금껏 그 유례를 볼 수 없었다. 조선의 신라통일 전후부터의 가람배치라는 것도 이미 기술한 바와 같이 탑의 의의가 보처로서 폄하되어 각형(角形) 낭무 안에 중심에 앉은 금당을 호위하기 위한 것처럼 좌우로 양 탑이 벌어지게 되고, 북으로는 동서에 경루·고루가 배설되어 마치 이 오각(五閣)이 골패(骨牌)의 관이(冠二) 모양[12]으로 배치되었다가, 선찰(禪刹)이 융성됨을 따라 가람배치는 마침내 잡연부정(雜然不整)하게 되었고 탑파의 위치도 정위(定位)가 없이 되었던 것이다. 그런데 이곳에 한 가지, 연복사의 당탑과 또 위에 말한 남원 만복사의 당탑 배치가 동전서탑(東殿西塔), 동탑서전(東塔西殿)의 형식을 갖고 있어 멀리 저 호류지·호린지 등과 동일한 배치를 가지고 있는 듯이 되어 있으니, 이곳에 일본의 창안이라는 상술한 배치법이 다시 검토를 받지 아니할 수 없게 된다. 다만 이곳 조선에

서의 예는 시대적으로 매우 뒤늦으며, 또 만복사의 당탑 배치라는 것은 사찰 그 자체가 인도의 고의(古意)를 본떠[35] 전체로 동향(東向)되었던 것인지 모르겠으므로, 자료로서는 매우 희박한 점이 없지 않으나 전체로 재미있는 문제라 아니할 수 없다.[13]

그러나 이 연복사의 당탑의 배치도 후에 그 위치가 변경되었던 듯하여, 권근(權近)의 「연복사탑중창기문」에는

演福寺實據城中闤闠之側 本號唐寺 方言唐與大相似 亦謂大寺 爲屋最鉅 至千餘 楹 內鑿三池九井 其南又起五層之塔 以應風水 其說備載舊籍 玆不贅陳

연복사는 실로 도성 안 시가의 곁에 자리잡고 있는데 본래의 이름은 당사(唐寺)이다. 방언에 당(唐)과 대(大)는 서로 비슷하기 때문에 당사는 역시 대사(大寺)라고도 부른다. 집이 가장 커서 천여 칸이 넘는다. 안에 세 개의 연못과 아홉 개의 우물을 팠으며 그 남쪽에 또 오층의 탑을 세워서 풍수설에 맞추었다. 그 풍수설은 옛 서적에 자세히 실려 있으므로 여기에서는 덧붙이지 않는다.[14]

이라 있다. 이리하여 모처럼 조선에 하나 보이기 시작한 특별한 배치의 가람도 그 자료로서의 귀중성을 잃게 되고 말았으니 그 이유로는 이 기문(記文) 중에

王氏享國五百年 屢更喪亂 寺之興廢 殆非一次 此塔之壞 不知的在何時

왕씨가 나라를 향유한 오백 년 동안에는 여러 번 전란과 변고를 겪어서 이 절의 흥폐도 한두 번만이 아니었으니, 이 탑이 파괴된 것이 정확하게 어느 때인지는 알 수 없다.[15]

라고 있는 것을 들 수 있을 것이나 하여간 자료성을 다소 상실하게 된 것은 가석(可惜)한 일이라 할 것이다. 그러므로 우리는 다시 본문제로 돌아가서 고려 탑파로, 또 조선 탑파로 가장 유명한 이 연복사탑의 장엄에 대해 다시 고찰하

지 않으면 아니 되겠다.

至恭愍王欲營之而未就 後有狂僧長遠心者 夤緣權貴 擾民伐材 卒亦罔成 恭讓君
賴將相之力 復祖宗之緒 卽位以來 事佛益力 爰命僧天珪等 募工興役 辛未二月始事
掘舊址 塡木石以固厥基 迄冬乃竪 縱橫六楹 克壯且廣 累至五層 覆以扁石 將訖厥
功 憲臣有言而中輟

공민왕 때에 이르러 조성하려 하였으나 성취하지 못하였으며, 뒤에 광승(狂僧) 장원심
(長遠心)이라는 자가 있어서 권력있는 자와 귀한 사람들에게 연줄을 대어 백성을 번거롭게
하여 재목을 베곤 하였으나 마침내는 이루지 못하였다. 공양군(恭讓君)이 장수와 재상의
힘을 입어 조종(祖宗)의 왕업을 회복하고 즉위한 뒤부터는 부처 섬기기를 더욱 힘쓰더니
이에 중 천규(天珪) 등에게 명하여 공인과 장인을 모집하여 공사를 일으키게 하였다. 신미
년 2월에 일을 시작하였는데 옛터를 파헤치고 나무와 돌을 메워서 그 기초부터 견고하게
하였다. 겨울까지 가로 세로 여섯 기둥을 세우니 크고도 넓었다. 여러 번 걸쳐서 오층에 이
르고 평평한 돌로 지붕을 덮었다. 장차 준공하려 하는데 헌신(憲臣)의 간언이 있어서 중지
하였다.[16]

이라 한 것은 권근의 「중창기문」의 일절이거니와 "將訖厥功… 而中輟 장차 준공
하려 하는데… 중지하였다" 한 것은 마침내 조선 태조(太祖)로 하여금 그 공덕을
거두게 함이었으니, 초건이 이미 풍수설에 맞추기〔以應風水〕 위함이었고 중창
이 또한 국태민안(國泰民安)하기 위함이었음에[36] 불구하고 고려 왕실이 조선
으로 말미암아 혁명되고, 뿐만 아니라 다시 조선 태조로 하여금 "亦資佛教利邦
國 五層復建畢功役 불교에 이바지하고 나라를 이롭게 하셨다. 오층탑을 다시 세워 공사
를 마쳤다"[17]이란 의식을 내었다 하면 이 얼마나 고집스러운 역사적 운명이냐.
복국이민(福國利民)의 자(資)로 해인사(海印寺) 고탑을 중수하였다는 사실[37]
과 함께 고려 태조의 건탑 이유와 선덕여왕의 건탑 이유가 시대를 초월하여 완
강히 계연(繼緣)을 맺고 있음에 놀라지 아니할 수 없다.

董工益勤功乃告成 實壬申冬十有二月也 癸酉之春(朝鮮太祖 卽位二年)塗墍丹
臒 翬飛雲表 鳥翔天際 金碧炫耀暉暎半空 上安佛舍利 中庋大藏 下毘盧肖像

공사를 더욱 부지런하게 독려하여 드디어 공사의 완성을 보게 되었으니. 실로 임신년 겨
울 12월이었다. 계유년(조선 태조 즉위 2년—저자) 봄에 단청을 장식하니 집의 아름답고
훌륭함이 구름 밖에 날아가는 것 같고, 새가 하늘에 비상하는 것 같아 황금빛과 푸른 색채
가 눈부시게 빛나서 반공(半空)에 번쩍였다. 위에는 부처의 사리를 봉안하고 중간에는 대
장경을 모셨으며 아래에는 비로자나의 초상을 안치했다.[18]

요컨대 "縱橫六楹 가로 세로 여섯 기둥"이라 하였으니 오간사지(五間四至)의
오층 건물로, "覆以扁石 평평한 돌로 지붕을 덮었다"이라 하였으니 상륜(相輪)의
형식은 아니요 노반(露盤)·복발(覆鉢)의 형식을 말한 듯하며, "上安佛舍利 위
에는 사리를 봉안했다"는 이 복발에 불사리를 안치함을 이른[38] 것인 듯하며 "中庋
大藏具萬軸 중간 시렁에 대장경 만 축을 갖추었다"이라 하였으니 층루까지 통하여
다닐 수 있었던[39] 듯하며, "下置毘盧備嚴飾 아래에는 비로자나를 안치하여 장엄 수
식을 갖추었다"이라 한 것은 의궤상(儀軌上) 그 이유를 알 수 없으나 탑 내 존상
(尊像)으로 비로(毘盧)만 있었다면 일종 이례가 아니었을까. 즉 대체로 탑파
의 순수성이 매우 왜곡된 감이 있지 아니할까. 이것은 또한 당대 불교의 잡박
성(雜駁性)을 상징함이 아니었을까. 대방(大方)의 교시(敎示)를 바라는 바이
다.

각설, 조선으로 들어와서의 최초의 목조탑파는 이것을 계기로 하여 그후 어
떠한 것이 또 경영되었는지는 졸연히 알기 어려우며,[40] 현재 조선의 목조탑파
형식 건물로 남아 있는 것은 화순(和順) 쌍봉사(雙峰寺)의 대전(大殿) 자리인
삼층각과 보은(報恩) 법주사(法住寺)의 팔상전(捌相殿, 도판 6)이 있을 뿐이
다. 전자는 평면에 있어, 층고에 있어, 배치에 있어, 탑파의 모영(模影)을 가지
고 있으나, 그러나 대웅전으로 이용되어 있어 내용적으로 다를뿐더러, 삼층

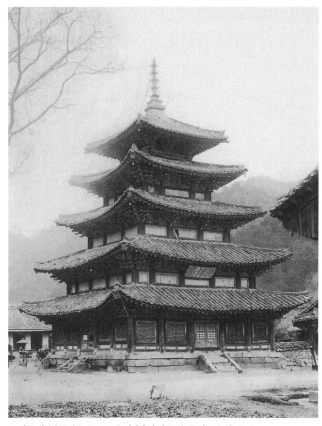

6. 법주사(法住寺) 목조오층탑〔팔상전(捌相殿)〕. 충북 보은.

옥개(屋蓋)도 상륜·복발 등 탑파로서의 없지 못할 규약적 양식을 갖지 아니
하고 보통 전각식(殿閣式)의 중옥형(重屋形) 지붕〔蓋〕을 가지고 있음에서 한
개의 준초위외(峻峭危嵬)한 고루 건물에 지나지 아니하니 문제되지 아니하
며,[41] 보은 법주사의 건물은 사상적으론 탑파의 정신을 떠남이 있으나(팔상전
이라 불러 있는 까닭에) 조형상으론 탑파로서의 규약을 제법 준수하고 있는
데서 현금 조선의 유일한 목조탑파라 아니할 수 없다.[42]

사전(寺傳)에 의하면 인조(仁祖) 2년(1624) 벽암대사(碧巖大師)의 중창이
라 하니 그 초창은 불명이거니와,[43] 현재의 양식은 거대한 석계(石階) 위에 한

변 길이 삼십칠 척 오 촌 크기의 오간사지의 옥신(屋身)이 놓여 있다. 초층에
는 사방에서 통하는 문이 중간마다 있고 제삼층·제사층의 탑신은 삼간사지
요 제오층은 옥신을 갖지 아니한 채 옥미(屋楣)가 놓여 있다. 오포중앙(五包重
昻)의 사주식(四注式) 건물로 단확(丹艧)이 베풀어져 있고 피와식(皮瓦式)이
며 옥정(屋頂)에는 노반이 중첩되어 있고, 조그만 복발 위에 오륜(五輪)을 꿰
어찬 찰간보주(擦竿寶珠) 끝에서 결색(結索)이 사출(四出)하여 전각(轉角) 네
모퉁이에 매달렸고, 각층 전각 네 모퉁이에 보탁(寶鐸)이 군데군데 남아 있다.
내부에 있어 일층 이상은 물론 통하지 못하게 되어 있고 찰주 사면에는 석가
팔변상도(八變相圖)가 각 면 두 부(部)씩 괘치(掛置)되어 있고 단 위에 가장
아름답지 못한 소불상 나한상(羅漢像)들이 잡연히 놓여 있으니 이 불상들은
없어진 용화전(龍華殿)에 있던 것을 옮겨 온 것이라 한다. 지면에는 판상(板
床)이 깔려 있고 외벽은 전부 영창(櫺窓)이 둘려 있으나 일부는 근대식 유리창
으로 인하여 고치(古致)를 많이 잃고 제이층 외부 정면에는 팔상전이란 액
(額)이 붙어 있다. 상륜 높이는 약 십삼 척, 탑 총 높이는 약 팔십여 척, 전체로
광폭(廣幅)의 도(度)가 심함으로써 안정률은 크나 찰간(擦竿) 기타 저왜(低
矮)한 감이 없지 않다.[44] 지금 동편으로 단각문(單脚門)을 연결한 토단이 쌓여
있으니 탑의 미관을 위하여, 탑의 존엄을 위하여 의당 헐어 버림이 가할 것은
두말할 것 없다. 이곳에도 조선조기에 들어와서의 탑파의 지위가 얼마나 폄하
되고 있었던가가 입증된다.

이상으로써 우리는 조선 목조탑파의 변천을 개관하였다. 삼국기의 생동적
순수성에서 정적인 수식적인 것으로, 이어 다시 풍수적으로 미신적으로 잡신
적으로 내용이 변천되는 동시에 조형 양식도 점차 퇴폐불순한 길로 떨어져 들
어간 경로를 볼 수 있다. 사회의 변상을 짐작하고 문화의 변상을 짐작하고 신
앙의 변상을 짐작한다면, 가장 논리적인 인과적인 경과였다 할 것이다. 이러한
경향은 다른 재료의 탑파를 관찰함에서 더욱 구체적인 지식을 얻을 것 같다.

3. 벽탑〔甓塔, 전탑(塼塔)〕[45)]

누술(屢述)한 바와 같이 인도 서역을 통하여서의 탑파의 원본적(原本的) 재료
는 전벽(塼甓)에 있었고 중국에서는 중국 특유의 고루식(高樓式) 목조건물로
탑파를 번안하고 있었으나, 그러나 서역 천축의 지식이 점차 구체적으로 전수
되고 또 목조탑파의 비영구성에 비추어 벽전(甓塼) 건물에 남다른 발전과 기
능을 갖고 있던 중국민으로 하여금 일찍이 벽전의 탑파를 용이히 영조(營造)
하게 하였다. 그러나 당대의 서역 천축의 전탑은 전에도 말한 바 있었지만 초
기의 복분 형식에서 포탄형 누각식으로 진화된 형태의 탑파가 유행되고 있었
음에서 동시에 탑파를 누각식 건물로 이해하고 있던 중국민에게 전탑은 중국
식 누각 형식으로 용이히 번안하게 하였다. 지금 중국에 현존된 전탑으로서
최고(最古)한 것에 속한다는, 북위(北魏) 효명제(孝明帝) 정광(正光) 4년
(A.D. 523)의 숭악사(嵩岳寺) 십이각십오층전탑〔하남성(河南省) 숭산(嵩
山)〕, 동위(東魏) 무정(武定) 2년(A.D. 544)의 신통사(神通寺) 사문탑(四門塔)
〔산동성 역성현(歷城縣)〕[46)] 등을 보더라도 모두 전벽으로써 중국의 목조건물
을 그대로 번안한 것임을 알 수 있다. 이후 중국에서는 전탑이 가장 성용하게
되었나니 이는 전벽 생산의 풍부, 조축(造築)의 용이, 층급(層級)의 특고(特
高) 가능(즉 목조탑파보다 얼마든지 높이 쌓을 수 있다), 지속의 영구 등 여러
가지 편의가 있었던 관계이나, 그러나 전탑의 유행은 건축적 탑파에서, 즉 실
용 가능의 건물로서의 탑파에서 비실용적인 장식적인 조영으로 흐르게 되었

7. 분황사탑(芬皇寺塔). 경북 경주. 수축 이전의 모습.

으니 이는 다만 적취를 뜻하던 탑파 원의(原意)로의 회귀인 듯하기는 하나 그러나 실상에 있어서는 공예적으로 퇴락될 운명을 내재하고 있었던 것이다.

중국에서의 이러한 탑파의 변상은 조선으로서도 받지 아니할 수 없었으니 그것이 조선의 전탑이다. 그러나 행일지 불행일지 조선은 전(塼)의 나라가 아니었다. 전은 가장 비생산적인 자료였다. 낙랑(樂浪)·대방(帶方)의 전벽고분(塼甓古墳), 그 영향 하에서 조영된 공주(公州)의 약간의 전벽 고분을 제하고서는 삼국 이후 근대에 이르기까지 순수한 전벽의 건물이란 조선서 찾을 수 없다. 전탑의 형식을 조선에 최초로 전하였다는 분황사(芬皇寺)의 탑(도판 7)이 전(塼) 그 자체로써 조축된 것이 아니요 안산암(安山岩)을 전에 의모(擬模)시

켜 조축한 것이며, 구황리 폐사지(廢寺址)에도 이와 유사한 파탑재(破塔材)가 남아 있다는 것을 보아 신라의 초기 전탑, 즉 조선의 초기 전탑이 석재에서 출발하지 아니하면 안 되던, 즉 전(塼)이 비생산적이던 사정을 알 수 있다. 그렇다고 당대에 전의 지식이 없었던 것은 아니니 앞에 말한 석 양지가 소전탑(小殿塔)을 조성하여 석장사(錫杖寺) 안에 봉안한 사실이 『삼국유사』에 보여 있다.

이와 같이 전은 비생산적이었으나 그러나 전탑에 대한 불시적(不時的) 동경은 마침내 흑갈색의 안산암을 길이 약 일 척 이 촌으로부터 일 척 팔 촌까지, 두께 약 이 촌 오 푼으로부터 삼 촌까지의 소석편(小石片)으로 만들어 축탑하게 하였다. 그러므로 재료는 석재라 하더라도 목적과 의식이, 따라서 수법과 양식이 전부 전탑 규약에 속한 것이므로 우리는 분황사의 탑과 구황리 일명사지(逸名寺址)에 있는 탑을 조선 전탑의 선구로 보지 아니할 수 없다.

구황리 일명사지에 있다는 탑재는 전혀 그 원형을 복구하여 상상하기 어려우나, 문석(門石) 파재(破材)의 수법이라든지 금강역사(金剛力士)의 부조 양식이라든지 토단 크기의 유사한 점 등에서 분황사탑과 동대의 작품으로 동일 양식의 것이 아니었을까 하지만,[47] 우리는 분황사 탑파의 양식을 고찰함으로써 조선 전탑의 원시양식을 알 수 있다 하겠다.

대저 이 분황사에 관하여는 일찍이 『삼국사기』에 선덕여왕 3년(A.D. 634)에 준성(竣成)되었다는 기록이 있으나 탑파에 관하여는 아무런 문헌이 없더니, 『동경잡기(東京雜記)』에

芬皇寺九層塔 新羅三寶之一也 壬辰之亂 賊毀其半 後有愚僧 欲改築之 又毀其半 得一珠 形如碁子 光似水精 舉而燭之 則洞見其外 太陽照處 以綿近之則火發燃綿 今藏在柏栗寺

분황사 구층탑은 신라 삼보의 하나다. 임진란 때에 왜적이 그 반을 훼손하였다. 후에 어

리석은 중이 이를 개축하려고 하다가 또 그 반을 훼손하고 하나의 구슬을 얻었는데 모양은 바둑돌 같고 빛은 수정과 같았으며, 들어 비치면 그 바깥까지 꿰뚫어 볼 수가 있다. 태양이 비치는 곳에서는 솜을 가까이 하면 불이 일어나 그 솜을 태운다. 지금 그것은 백률사(柏栗寺)에 간직되어 있다.[19]

라는 기사가 있음에서 일찍이 그 층급을 문제하고, 또 외적조복(外敵調伏)이 황룡사탑 건립 연기를 이 편에 부회하는 등 『동경잡기』의 오기(誤記, 신라 삼보 중 하나로서의 탑은 이 분황사탑이 아니고 황룡사 구층탑이었다)에 입각한 오론유설(誤論謬說)이 일시 유행되었으나 근자는 순전히 조형 형식에 입각한 층급설(層級說)이 운운되어 원형을 칠층으로 봄이 가장 타당한 듯이 되어 있다.[48] 1915년 총독부의 손으로 전부 수축할 때 탑 속 석함에서 장금구(裝金具), 옥류(玉類), 패기(貝器), 금은동의 용기, 재봉 도구 등 고신라의 유물과 함께 '숭녕중보(崇寧重寶)' '상평오수(常平五銖)' 등 고려 이래의 고전(古錢)이 발견되어 근고에 이미 개탑(開塔)의 흔적이 입증된 바 있었지만, 수복되기 전의 상태를 복구시켜 보면 방 약 사십삼 척, 높이 약 삼 척 팔 촌의 화강 잡석의 기단이 탑신의 지평석(地平石)을 향하여 약 오 척 높이로 비스듬히 올라가고 이 지평석 위에 변 길이 약 이십일 척 사오 촌 크기의 탑신이 놓여 있다. 옥개는 육단의 받침이 밑에서 받쳐 올리고 칠단째가 처마〔檐牙〕로 되었고, 상면은 다시 십단의 층단(層段)이 제이 탑신으로 향하여 비스듬히 줄어들어 갔다. 제이층도 또한 그러하고, 제삼층은 방추식(方錐式)으로 쌓아 올라가다가 정상에서 발견된 앙화형(仰花形) 각석(角石)이 탑정(塔頂)에 놓여 있다. 기단 네귀에는 워낙 여섯 개의 사자 좌상이 있었다 하나 두 개는 다른 곳에서 섞였던 것이요 네 개 석상이 호탑(護塔)의 의미로 안치되었으리라 하며, 탑신에는 사면에 화강석으로 상미(上楣)·지방(地枋)·문주(門柱) 등을 짜 만든 감실(龕室) 연구(緣口)가 있고, 실내에는 사면불(四面佛)이[49] 봉안되었을 것이나 이

8. 안동 신세동(新世洞) 칠층전탑. 경북 안동.

곳은 일찍이 파훼(破毁) 개축되어 원상(原狀)이 불명하고, 문주 양편에는 가장 우수한 조각의 금강역사 입상이 남아 있다. 총 높이 현재 약 삼십 척여, 고도에 있어서 그리 장하지는 못하나 전체 폭도(幅度)에서 웅위한 패기를 감득할 수 있는 작품이다. 즉 기단이 저왜 광대하고 초층 탑신이 직육면체로 되어 있어 안정률이 극도로 발휘되어 있는 곳에 삼국기 탑파의 특색을 갖고 있는 동시에 옥개의 층단 수법이 전탑으로서의 최초의 수법을 규약짓고 있는 것이다.

그러나 이러한 탑파를 계기로 하여 비생산적인 전벽으로써 조탑을 꾀하게 된 통일기 이후의 전탑은 건축적 안정률보다도 장고수식(裝高修飾)의 건물로 변상되었으니, 우리는 그 최고(最古)한 예로 안동읍(安東邑) 내 신세동(新世洞)의 칠층전탑(도판 8)을 들 수 있다. 이 탑은 조선에서 가장 최초로 전을 사용하여 조영한 고탑으로서〔현재 총 높이 약 사십오륙 척이니 조선 전탑으로서

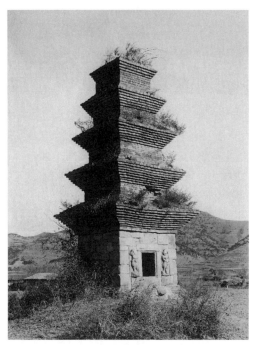

9. 안동 조탑동(造塔洞) 오층전탑. 경북 안동.

는 최고(最高)한 유물이다], 옥개의 수법은 전(塼)이란 재료에서 필연적으로
유도된 층단 받침으로써 분황사탑과 같이 처리되었으나 옥개 상면에는 즙와
잔편(殘片)이 곳곳에 남아 있어 목조 고루건물의 의태를 충실히 모방하였고,
정상의 노반 이상은 궤락(潰落)되었으나 제일 탑신의 남면에는 감실이 열려
있어 내부 천장이 사각 방추형으로 졸아들어 정상에 찰주 장간(長竿)이 꿰어
있었던 듯한 수혈(隧穴)이 높이 뚫려 있고, 실내에는 불상이 안치되었던 듯하
나 지금은 그 형적조차 찾을 수 없다. 이러한 탑신의 준초, 즙와의 수식적 모
방, 일실(一室) 이상 더 경영할 수 없는 초층 탑신의 소규모성 등에서 우리는
그 건물로서의 생동적 본의의 발로보다도 한 개의 장치물로서의 의태를 충분
히 볼 수 있으나, 그러나 이러한 장치물로서의 의태를 우리는 그 기단의 수법
에서 더욱 구체적으로 증득(證得)할 수 있다. 즉 기단은 원래 중층(重層)이었

던 모양이나 상층은 궤락된 채 석회로써 원분(圓墳)에 가깝게 아무렇게나 보강되어 있으니 문제치 말고, 하층 기단은 가로 이 척 칠 촌, 세로 이 척 육 촌 내외의 화강 판석(板石)이 전면은 중간에 층단이 놓였음으로써 좌우에 두 장씩 감입(嵌入)되어 있으나 좌우 측면과 후면에는 다소 원상과는 변함이 있다 하더라도 각 면 여섯 장씩 나립(羅立)되었고, 각 석면마다 천부 좌상의 주경(遒勁)한 부조 모양이 남아 있다. 즉 이곳에 건축적 의욕보다도 수식물로서의 의욕이 의식적으로 목적적으로 발휘되어 있는 것이다.

이러한 예술 의욕의 경향을 나대(羅代) 이후 어떠한 전탑에서든지 볼 수 있다. 아니, 오히려 시대가 떨어질수록 더욱 발휘되어 있다고 할 것이다. 즉 안동읍 내 남부에 또 하나 있는 오층전탑(도판 9)은 기단이 전혀 파궤(破潰)되어 원상을 알 수 없으나 탑신 옥개의 수법이 전적으로 신세동의 탑파와 같고, 기단의 조식이 저것보다 장엄하지는 못하다 하더라도 초층 탑신 남면에 소감(小龕) 일실(一室)이 의연히 경영되고, 제이 탑신에는 인왕 양상을 고육부조(高肉浮彫)로 양각한 화강 방석(方石)이 순전히 장식적으로 끼어 있고, 제삼 탑신에는 소공(小空) 감실이 또다시 형식적으로 뚫려 있다. 물론 감실에는 모두 불상이 놓여 있었을 것이로되 지금은 남아 있지 아니하였다. 또 일직면(一直面) 조탑동(造塔洞)에 있는 오층전탑도 입체 양식은 대개 전자와 같으나 제일 탑신은 화강 방석으로써 조영하여 남면에 일실을 경영하고, 문협(門脇) 입석에는 웅건한 조법으로 된 고육부조의 인왕 입상이 감벽(嵌壁)되어 있고, 전면(塼面)에는 곳곳에 보상화만이 양각되어 있다. 즉 전(塼)이 비생산적인 재료임으로써 귀중히 쓰여 있고 귀중한 재료임으로써 화엄을 돕기 위하여 쓰여 있고 화엄을 돕기 위함으로써 전면 자체에 화식이 가공된 것이니, 청도군(淸道郡) 내 불령사(佛靈寺)에 있는 전탑의 파재(破材)에 보상화만과 불보살과 탑형(塔形)들이 양각되어 있는 것[50]이라든지, 불상·전당 등을 양각한 출소 불명의 파탑 전재가 곳곳에 있음[51]이라든지, 모두 장식품으로서의 전탑의 가치

를 증명할 수 있는 것이라 할 것이다.

이 중에 경기도 여주(驪州) 신륵사(神勒寺)에 있는 오층전탑은 탑재에 유려한 화문(花文)이 양각되어 있어 일찍부터 유명하였으나 성화(成化)·만력(萬曆)·옹정(雍正) 연간을 두고 누차의 수복(修復)을 입은 까닭에[52] 원형은 매우 왜곡되었고, 더욱이 이 탑파의 초건 연대에 관하여는 신라초의 설과 고려말의 설이 대립되고 있어(원주 45 참조) 아직 귀결을 보지 못한 채 있지만 대체에 있어 장식적 예술 의욕을 가진 계통의 작(作)으로 간주된다.

이 외에 문헌상으론 『동국여지승람(東國輿地勝覽)』 권49, '갑산(甲山) 산천(山川)' 조에 "白塔洞有塼塔 백탑동(白塔洞)에 전탑이 있다"[20]이라 하였으나 조선의 전탑으로 간주할 것인지 의문이며, 같은 책 권25, '영천(榮川) 고적(古跡)' 조에 유명한 무신탑(無信塔)이란 것이 있지만 지금은 없어진 듯하며, 『삼국유사』에 예의 석 양지가 소전탑을 조성하여 석장사에 안치한 사실이 보이나 모두 그 형식을 알 수 없고, 『동국여지승람』 권10, '금천(衿川) 안양사(安養寺)' 조에 보이는 안양사의 칠층전탑이란 것은 고려 태조의 창건으로 전하여 있을 뿐 아니라 조형상으로도 특별한 장엄이 있었던 듯하다. 이숭인(李崇仁)의 「중수기문(重修記文)」 중 일절(一節)에

按寺乘 昔太祖將征不庭 行過此 望山頭雲成五釆 異之 使人往視 果得老浮屠雲下 名能正 與之言稱旨 此寺之所由立也 寺之南有塔 累塼七層 蓋以瓦 最下一層 環以周廡十又二間 每壁繪佛菩薩人天之像 外樹欄楯 以限出入 其爲巨麗 他寺未有也

절의 유래를 살펴보니, 예전에 태조께서 장차 복종하지 않는 자를 정벌하려고 나가는 길에 여기를 지나가다가 바라보니 산 위에 구름이 다섯 가지 빛으로 채색을 이루었으므로 기이하게 여겨 사람을 시켜 가 보게 했더니 과연 한 늙은 중이 구름 아래에 있었습니다. 이름을 능정(能正)이라고 하였습니다. 함께 말해 보니 태조의 뜻에 맞았습니다. 이것이 이 절을 짓게 된 유래입니다. 절의 남쪽에 탑이 있으니 벽돌을 포개서 칠층으로 쌓고 기와로 덮었습

니다. 맨 아래층에는 빙 둘러서 열두 칸의 회랑을 만들고, 벽마다 불(佛)·보살·인천(人天)의 상을 그렸으며 밖에 난간을 만들어 출입을 제한하게 했습니다. 그 크고 화려한 규모가 다른 절에는 없었던 것입니다.[21]

라고 있다. 즉 사탑 건립의 연유인 동시에 탑파 형식의 보고이니, 상거(上擧)한 기문(記文)에 의하건대 대개 그 형식이 안동읍 신세동에 있는 칠층전탑과 근사하였을 것이로되, 초층 탑신의 감실이 없고 기단도 닮았을 듯하며 제일 탑신을 싸고 도는 주무(周廡)가 목조 회각(回閣)으로 삼간사지였고 매 벽에 불보살천인지상(佛菩薩天人之像)을 회식(繪飾)한 모양이나 이는 후문(後文)에 구체적으로 서술되어 있으며, 무각(廡閣) 외부에는 난순이 돌려 있었다 한다. 즉 특별한 장치인데 우왕(禑王) 7년〔신유세(辛酉歲), 1381〕 중창 때의 사략(事略)을 보면,

起工 是年八月某甲子也 斷手 九月某甲子也 落成 冬十月某甲子也 是日 殿下遣
內侍朴元桂降香 以道侶一千 大作佛事 安舍利十二並佛牙一塔中訖 布施四衆 無慮
三千焉 其丹艧 歲壬戌春三月也 其繪像 歲癸亥秋八月也 塔內四壁 東藥師會 南釋
迦涅槃會 西彌陀極樂會 北金經神衆會 周廡十二間 每壁一像 所謂十二行年佛也

공사를 시작한 시기가 이해 8월의 어느 날이며, 완공하여 손을 놓은 시기는 9월의 어느 날이고, 낙성식을 거행한 것은 10월의 어느 날입니다. 이날은 전하께서 내시 박원계(朴元桂)를 보내어 향(香)을 내리고 도승(道僧) 일천 명으로써 성대하게 불사(佛事)를 일으켰습니다. 사리 열두 개와 부처님의 어금니 한 개를 탑 속에 안치하는 의식을 마쳤습니다. 시주를 바친 각계 중생들은 무려 삼천 명이나 되었습니다. 거기에 단청을 장식한 때는 임술년 봄 3월이고, 상(像)을 그린 때는 계해년 가을 8월이었습니다. 탑 안의 네 벽에는, 동에는 약사회(藥師會), 남에는 석가열반회(釋迦涅槃會), 서에는 미타극락회(彌陀極樂會), 북에는 금경신중회(金經神衆會)의 모습을 그렸으며, 회랑(廻廊) 열두 칸 벽마다 골고루 상 하나씩을 그렸으니, 소위 십이행년불(十二行年佛)이란 것입니다.

라 있다. 즉 '탑 안의 네 벽'이란 것은 제일 탑신의 사면을 말한 것일지니 탑신에는 물론 사리 열두 개와 불아(佛牙) 하나가 봉안되었고 그것을 호위하여 탑신 외면에 사회도(四會圖)가 있었던 것이며, 주무 열두 칸 매 벽에 십이행년불의 회상(繪像)이 한 상 있었다 하니, 삼간사지의 건물 매 칸에 회상이 있었다면 문호(門戶) 경영이 없었던 듯하니 실제에 있어 가능하였을까가 의문이다. "外樹欄楯 以限出入 밖에 난간을 만들어 출입을 제한하게 했다"이란 구에서 혹 그럴 듯하게 생각할는지 모르나 탑 안의 네 벽에 회상을 베풀었다면 주무를 통하여 들어가지 아니하지 못할 것이요 또 주무 열두 칸의 회벽(繪壁)도 외면벽에 그려진 것이 아니요 내면벽에 그려졌을 것이니, 기문이 다소 모호한 점이 없지 않으나 대체로 특수한 전탑이었음을 알 수 있다. 원형은 일찍이 파훼된 듯하여 (『동국여지승람』에까지 실린 것을 보아 조선조 중엽까지는 있었던 듯하지만) 지금 그 파탑전재(破塔塼材)가 국립박물관에 수장되어 있는데 그 전면(塼面)에는 불좌상이 수위(數位)씩 부조되어 있음으로써 보아 전체로 매우 화려한 탑파였음을 상상할 수 있다.

이상은 지금까지 알려 있는 조선 전탑의 전반례(全般例)이다. 이 밖에 안동군(安東郡) 길안면(吉安面)·남후면(南後面)에 각 한 기가 있다는 항설이 있으나 아직 조사되지 않은 채 있어 그 유무도 불명이요, 일찍이 신라시대 유탑(遺塔)으로 상주읍(尙州邑) 밖에 '석심토피(石心土皮)'의 오층탑이 있어[53] 특이한 부류에 속하는 것이나 대체로 전탑 의욕을 모방한 것으로 유명하였지만 수년 전에 도괴(倒壞)되어 다시 더 참고할 여지도 없이 되었다.

이와 같이 조선에서의 전탑은 그 수가 목조탑파와 못지않게 소수에 속하며 또 목조탑파와 보조를 같이하여 건축적에서 장식적인 것으로 변천되었다 하나 재료의 성질상 목조탑파보다 한층 더 장식적인 것으로의 경향을 보이고 있을 뿐만 아니라, 그 무슨 연관성을 가진 계련(繼聯)된 발전을 보였다느니보다

드문드문 화화적(花火的) 성생사(成生史)를 보이고, 또 그 건립 인연에 있어 신라통일초의 일시적 조성 사실과 조응되어 고려조 통업기(統業期)에 불시적 건립을 보게 된 것은 그 수탑(樹塔) 의식에 목탑 건립 의식과 동일한 작용에 대응하고 있는 듯하니, 이러한 점들은 요컨대 전탑이 조선에서는 건립되기 어려운, 즉 전(塼)이 비생산적 재료요 따라서 귀중한 재료였던 것에 전반적 이유가 있었지 아니하였을까. 목조탑파는 장구한 시일과 복잡한 공기(工技)와 허다한 비용을 들여도 영구히 보존키 어렵고 전탑 역시 상술한 바와 같이 비경제적이요 또 용이하지 않은 것이었다면, 가람의 창립이 해마다 급속도로 증가되는 대세에 수응되기 위하여 조선서 재료적으로 얻기 쉽고 공기적(工技的)으로 단순 용이하고 보존에 영구성이 다대한 석탑 건립이 급도로 발전되고, 따라서 그곳에 비로소 조선적 특색이 발휘되었음에 아무런 이상을 느낄 바 없다. 이 곳에 석탑파의 양식을 연구함으로써 본 연구의 중심이 있다 하겠다.

4. 석조탑파(石造塔婆)

필자는 전고(前稿)의 「목조탑파」에서 조선의 목조탑파 건물을 말하였고, 「벽
탑」에서 조선의 전조탑파(塼造塔婆) 건물을 말하였다. 다시 이어 이곳에서 조
선의 석조탑파를 말하려 하거니와, 전고와 이 속고(續稿) 사이엔 어언 일 년
이상 근 이 년이란 간격이 생겨, 생각하면 짧은 기간인 듯하나 그간에 부여군
(扶餘郡) 읍내의 군수리(軍守里)와 규암면(窺岩面) 외리(外里)에서는 희귀한
백제 사적이 발굴되어 학계의 한 경이(驚異)를 끼친 중, 특히 군수리사지에선
목조탑파의 기지(基址)와 불보살의 발견이 있어, 조선에 흔하지 아니한 목조
탑파 연구에 한 새 자료를 제공한 바[54] 있었고, 작년 11월 중순에 들어 필자가
경주에 들렀다가 그곳 동호(同好)의 모우(某友)로부터 칠곡(漆谷) 동명(東明)
송림사(松林寺)에서 전조(塼造) 오층탑을 목도하였다는 소식을 듣고 전조탑
파에도 자료가 붙어 가는 것을 느낄 때 졸고의 이 발표가 너무 급하지 아니하
였던가 하고 후회도 해 보았으며, 또다시 내가 이곳에 쓰고 있는 석탑의 문제
에 관하여서도 그 자료를 충분히 내 마음껏 수집하였다 할 수 없으나, 그렇다
고 하여 앞으로 시일을 기다린대야 공연한 세월만 보낼 뿐이요 소망의 완전한
수집이 기필(期必)되리라고는 날이 갈수록 믿음이 엷어지매 불충분한 현상대
로나마 소견의 정도를 피력하자는 것이다.

전고에서 나는 조선 석탑의 발생 원인으로, 첫째 건축 재료의 생산경제의
관계, 둘째 수법 공기(工技)의 난이 문제, 셋째 원성(願成) 공납(供納)의 시급

문제, 넷째 보존 시일의 장구(長久) 영속 문제 등 제반 외면적 이유를 나열하였지만, 이러한 외면적 동기 이외에 다시 그 내면적 동기를 보더라도, 우선 교리상 대소(大小)와 재료에 아무런 제한과 차별이 없었던 듯하며,[55] 또 조형적 의미에서 보더라도 탑파는 요컨대 "封樹遺靈 扁鉢法藏 冀表河砂之德 庶酬塵劫之勞[56] 영령을 위해 봉분하고 비를 세우며 불경(佛經)을 엮어 갠지스 강의 모래알처럼 끝없는 공덕을 표시하길 기대하여 거의 티끌처럼 많은 시간의 노고를 갚기를 바랍니다" 하기 위한 기념적 건물(Monumentalische Architektur)이라, 인도 자체에 있어서도 원시탑파는 모두 내부가 충색(充塞)된 괴체건물(塊體建物, Massen Bau)임을 볼 때, 내색(內塞)된 괴체건물의 양식을 필경코 잡고 나선 조선의 석탑이야말로 결국은 원의(原意)의 탑파로 회귀된 것이라 할 수 있을 것이다. 즉 이 점에서도 내색된 괴체로서의 석조탑파〔이곳에 내색이라 함은 내실(內室) 양식의 공간을 갖지 아니한 것을 뜻함이니, 사리를 함장(函藏)하기 위한 탑신의 하혈(壙穴)은 문제가 아니다〕가 성행될 원인이 있다 하겠다. 물론 이 점만은 혹 독자에 있어, 조선 석탑의 발생 원인도 될 수 없거니와 촉진시킨 근기(根機)도 될 수 없다고 반대할 사람이 있으리라. 그 반대의 이유는 반드시 이러하리라. 즉 조선의 일반 석탑이 그 결과에 있어선 비록 내색된 괴체건물이라 하나 그 외양에 나타난 전반적 특색은 끝끝내 내공(內空) 형식을 고집[57]한 중화 전통의 목조탑파 양식을 모방함에 급급하여 심지어 탑신의 문호·영창의 조식까지도 이러한 의욕을 표시하여 있고, 인도 고탑의 사실로 내색된 괴체 양식이란 승려의 묘탑(墓塔) 형식〔특히 석종(石鐘) 형식〕 이외에 조선의 일반 석탑에선 볼 수 없는 점이 아니냐고. 물론 이것은 사실다운 이유일 뿐 아니라 필자 역시 지실(知悉)하고 있는 바이며, 필자가 또 조선 석탑의 출발을 짓고 있는 것으로 인정하고 있는 익산의 미륵사지 석탑까지도 진실로 곧 내공된 목조탑파 양식을 그대로 직역하고 있는 것이매 이 사실에 아무런 반대는 없으나, 그렇다고 하여 이것이 조선 석탑의 발생의 동기, 촉진의 동기가 아니 되었으리라

고도 반대할 수 없는 것으로 믿나니, 왜 그러냐 하면 조선 석탑파가 사실에 있어 저 내공된 목조탑파의 형식을 재현함에서 출발하였고, 또 재현함에서 발전되었다 하더라도 탑파 그 자체가 가지고 있는 역사적 사회적 성격이라든지 교리상 내면적 성격이라든지 작가의 의식·무의식 내지 요구·불요구를 무시하고 조형적인 것으로의 예술 유형상 탑파는 한 개의 기념적인 것에 속한 것이고 보매, 시대가 의식했건 못 했건 예술적 원칙이 그곳에도 흘러 있었던 것으로 인정하지 아니할 수 없는 까닭이다. 탑파가 고도(高度)로 높아지는 것도 교리상으론 '적취(積聚)의 공덕'의 소치라 설명할 수 있겠지만, 예술 원칙으로 말하면 그것이 기념적인 것인 까닭이라고 할 수 있다. 이 점에서 볼 때 탑파나 오벨리스크(obelisque)나 피라미드(pyramid)나 기공비(紀功碑) 등이 다름이 없다 하겠다. 그럼으로 해서 목조탑파에서 석조탑파로 넘어감에 그 필연성을 볼 수 있는 것이요(전조탑파로 넘어 버리지 못한 것은 오직 생산경제 관계로 돌릴 수 있다), 석조탑파로 넘고 보매 다시 내색된 괴체건물로 급변될 수 있는 것도 이해되는 것이라 하겠다.

이리하여 조선 석탑파는 발생되었고 또 발전되었나니, 그러면 어떠한 양식적 계열을 이룸으로써 전개되었는가를 우리는 이로부터 장을 바꾸어 고찰할까 한다.

1. 조선 석탑 양식의 발생으로부터 그 정형(定型)의 성립까지

1. 조선 석탑 양식의 발생 사정과 그 시원양식들

본고에서 누술한 바와 같이 조선의 탑파가 방형 목조 고루건물에서 발족되었고 또 그 양식이 조선 탑파 양식의 근류를 이루고 있음을 볼 때, 우리는 양식 발전의 순서상 목조탑파 양식을 가장 충실히 구현하고 있는 유구(遺構)에서

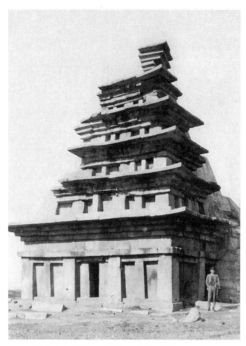

10. 미륵사지탑(彌勒寺址塔). 전북 익산.

그 시대까지 고고(高古)한 것을 인정한다. 전고에서 조선 석탑파의 고고한 기록 예로 금관성(金官城) 파사석탑(婆娑石塔)이란 것과 고구려 영탑사(靈塔寺)의 석탑이란 것이 『삼국유사』에 나타나 있음을 말하였으나 현물(現物)이 있는 바 아니니 다시 무어라 말할 수 없는 것이며, 현존한 작례(作例) 중 가장 고고(高古)한 작품으로 정립시킬 수 있는 것은 익산 용화산(龍華山) 아래에 있는 미륵사지의 석탑뿐일까 한다.(도판 10)

이 미륵사지의 유탑(遺塔)은 오늘날 조선에 남아 있는 석탑으로선 가장 충실히 목조탑파의 양식을 재현하고 있는 유일의 것이니 지금은 동면(東面) 한 각(角)만이 남아 있고 다른 세 면은 거의 다 헐어졌을뿐더러, 층급도 육층의 동북 한 각만이 남아 있고 그 위가 모두 없어진 까닭에 형태는 매우 불완전한 것이나, 그러나 탑의 양식은 이만으로써도 십분 이해할 수 있을 만큼 되어 있

다. 즉 첫째로 주목되는 것은, 특히 기단이라 할 만한 기단을 갖지 아니하고 (탑파의 지반이 주위의 지평보다 높기는 하나 이것은 토대라 할 것에 그치고 기단으로 부를 만한 것은 못 된다) 이삼 척 전후의 거리를 두고서 지대(地臺) 장석(長石)이 남아 있음이요, 다음에 주목되는 것은 그 옥신의 경영이니 옥신은 한 면이 삼간벽(三間壁)을 이루었으되 엔타시스(entasis)[58]를 가진 장석주(長石柱)가 각형 초석 위에 각기 서 있고 삼간벽의 좌우 양 벽은 지복(地覆)·지방(地枋) 위에 선 한 소주(小柱)로 다시 양분되어 있으되 중앙구(中央區)만은 미정광역(楣根框閾)이 제법 모형(模型)된 통구(通口)가 있어 내부로 통로가 통하게 되었으니 이 통문과 통로는 사방이 동일하였을 것으로, 평면(plan)에서 보자면 내부 중심에 사각형 석제(石製) 심주(心柱)가 있어 이곳에서 정십자(正十字) 통로가 교차되어 외부 사방으로 통하게 된 형식이다. 다시 외벽의 열주(列柱) 상부에는 액방(額枋)과 평판방(平板枋)이 놓여 있고 그 위에 도리간(桁間) 소벽(小壁)이 있어, 다시 각형(角形) 삼단의 층급형(層級形) '받침'[59]이 있어 평박장대(平薄長大)한 옥개석(屋蓋石)을 떠받고 있다. 옥개석은 전각이 첨단(尖端)에서 다소 경쾌하게 번앙(翻仰)되어 있고 전각의 삼각 단면(section)은 후대 신라의 여러 석탑에서와 같이 뚜렷한 예각(銳角) 첨단을 이루지 아니하였다. 제이층은 극히 단축된 삼간 소벽이[간벽의 각 구(區) 안에는 하층 좌우 벽에서와 같은 소주가 또 있었던 모양이다] 장대석(長臺石) '고임' 위에 놓여 있어 위로 삼단 층급형 받침을 받고, 이 받침으로써 옥개석을 또 받고 있다. 동일한 수법의 옥신과 옥개석이 중복되어 삼층 사층 육층까지 하였으되 옥신 고임의 장대석이 제삼층에서부터 중단(重段)으로 늘어 있고 층단 받침도 제오층으로부터 한 단이 늘어 있으니, 이와 같이 탑신 고임과 옥개석 받침이 상층에서 증가한다는 것은 이 탑파로서는 그 첨앙(瞻仰)에 있어 고도의 조화를 얻기 위한 특별한 배안(配案)일 것이로되, 필자는 다른 석탑에서 이와 같은 용의가 표현된 것을 보지 못하였다.

이와 같이 이 탑파는 순전히 석재로써 조축된 것인 만큼 석탑임에는 틀림없으나 그러나 그 전체 양식에 있어서는 우리가 일반적으로 가지고 있는 석탑의 개념과는 아주 다른 점이 있나니, 이는 마치 경주 분황사의 탑이 석재로써 조축된 것이라 하나 우리는 그것을 석탑으로서 부를 수 없고 양식적으론 전탑의 부류에 편입시키지 아니할 수 없음과 같아서, 이것도 석재를 사용하였다뿐이지 양식적으론 곧 순전한 목조탑파의 형식임을 느끼게 한다. 이것은 외형적 양식뿐에서가 아니라 다시 그 조성 의태에서도 읽을 수 있는 점이니, 예컨대 그 석재의 가구 축성의 수법이 다른 여러 탑에서 볼 수 있음과 같은 질서와 정돈이 있는 조용(調用)이 아니요 아무런 통일 조절의 의사가 없이 다만 한 개의 양식, 즉 전래의 목조탑파의 양식을 이모(移模)하여 그것을 재현하려 함에 급급하였던 것으로 볼 수 있다. 환언하면 이것은 석탑 양식이라는 한 개의 새로운 양식을 내기 위한 창의의 조형이 아니요, 다만 구래의 양식을 다른 재료로써 충실히(즉 조선에 가장 풍부한 석재로써) 번역(그것도 직역)한 데 지나지 아니한, 순(純) 모방적 의미에 그치는 작품이라 할 수 있다. 다만 이때 한 가지 문제되는 것은 목조건물에서 볼 수 없는 옥개 안쪽〔屋裏〕의 층단형(層段形) 받침이지만, 이것을 잠시 보류한다면 조선 석탑으로서 목조탑파의 양식을 가장 충실히 직역하고 있는 탑파는 이 외에 다시 없다. 그러므로 필자는 양식적 순차에 있어 이 탑을 우선 제일위에 둔다.

다음에 양식적으로 이 미륵사지탑과 가장 동일한 것으로 알려 있는 것으론 전라북도 익산군 왕궁면(王宮面) 왕궁평(王宮坪)에 있는 오층석탑이다.(도판 11) 이 왕궁평탑의 양식에서 제일로 주목되는 것은 그 토대 양식으로, 그것은 주위의 지반에서 이 탑파만을 위하여 고립된 토대요 또 이 탑의 중력(重力)과 중심(重心)의 보장을 위하여 필요한 토대일뿐더러 이것은 반드시 석단(石壇) 형식을 형성하였던 것으로 추측까지 되는 것이나 지금은 그 석재가 산일(散

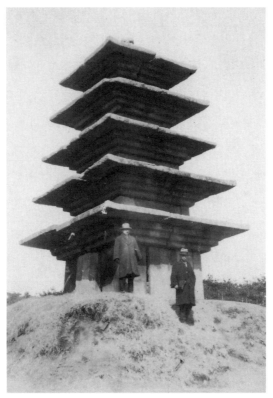

11. 익산 왕궁리사지(王宮里寺址) 오층석탑. 전북 익산.

逸)되어 확정적으로 말할 수 없이 되어 있다. 다음에 옥신의 수법을 보건대 제
일층 옥신은 그 한 면이 석 장 판석으로 방형으로 짜여 있으되(전체로는 여덟
개 장석으로 짜인 것이 된다) 네 모퉁이에 태세(太細)의 변화(즉 엔타시스)가
없는 주형(柱形)이 조출(彫出)되어 있고 옥신엔 다시 한 개 주형이 새겨 있어
전체로 이간벽의 의태를 표현하여 있다.[60] 옥개석은 삼층까지가 여덟 장 판석
으로 되어 있고 사오층은 넉 장 판석으로 되어 있으며 삼단 층급의 받침은 각
층이 넉 장 판석으로 짜여 있다. 이층 이상의 옥신을 형성한 석편 수는 같지 않
으나 일간벽을 표시함에 일치되어 있다.

이제 우리가 이 왕궁평탑과 미륵사지탑을 비교하면 무엇보다도 먼저 그 옥개석의 형식과 층단 받침의 유사에서 양자의 기백이 동일함을 볼 수 있고, 다시 그 외양의 유사에서 세대〔연대(年代)가 아니다〕의 동일함이 추상된다. 실로 누가 부정하려야 부정할 수 없는 양식 감정의 유사를 본다. 이것이 누구나 이 두 탑을 세대적으로 동일시하게 하는 가장 큰 특점(特點)이라 하겠다. 이와 같이 우리는 이 두 탑의 유사함을 인정할 수 있는 동시에 다시 이 두 탑 간의 차이를 볼 수 있다. 첫째로 왕궁평탑은 미륵사지탑에 없는 기단의 성질에 속할 높은 기대(基臺)를 가졌고, 둘째로 초층의 옥신이 미륵사지탑과 같이 목조탑파의 삼간벽을 충실히 형성한 것이 아니라 한 괴체로 약식적(略式的) 응결을 보였으되 두 칸의 구별은 실제 목조탑파의 구조적 의미를 떠났고, 셋째로 이층 이상의 옥신은 전혀 미륵사지탑에서와 같은 끝까지 삼간벽을 보이려는 성의를 버리고 일간벽으로써 공약(公約)시켰으며, 넷째로 옥신의 각 주형이 미륵사지탑에서와 같이 각개 독립된 별석으로 충실히 목조건물의 주형에서 볼 수 있는 엔타시스를 이루지 않고 벽면석(壁面石)의 끝에 간단한 편화적(便化的) 수법으로 주형의 의태만 보였고, 다섯째로 옥개석과 옥신과의 연접부면의 고임이 미륵사지탑에서와 같이 별석으로 결구되어 있음이 아니라 다만 편의적인 조출로만 되었고, 여섯째로 층단형 받침이 상층으로 갈수록 하등 그 수효에 변화가 없을뿐더러 미륵사지탑에서는 삼단 받침이 일단과 이단의 구별, 사단 받침이 이단과 이단의 분리가 있어 아직 통일의식이 없는데 이 왕궁평탑은 삼단이 일체로 응결되어 형식화의 경향이 있으며, 마지막으로 석재의 이용이 왕궁평탑에선 제법 정제된 질서를 갖고 있다 하겠다.

즉 이 두 탑의 이러한 이동(異同)을 양식적 견지에서 비교 평가하자면, 미륵사지탑과 왕궁평탑이 다 같이 방형 평면의 목조탑파 양식의 재현 형식이면서, 미륵사지탑은 가구(架構)에 치중된 작품이요 왕궁평탑은 응집 결정으로의 경향을 보이기 시작한 작품이라 하겠다. 미륵사지탑은 순 가구적 건축적 계단에

머물러 있고 왕궁평탑은 응집적 조각적 경향으로 기울어져 있다. 미륵사지탑은 구양식(즉 목조탑파 양식)을 충실히 재현하고 모방하였기 때문에 전체로 형식상 파탄을 보이지 아니한, 즉 구양식의 말단에 가라앉은 무난된 형식이요, 왕궁평탑은 구양식의 기반(羈絆)으로부터 벗어 나와 새로운 형식을 보이려다가 아직 보이지 못한, 즉 신형식의 시초에 올라서서 아직 그 이상(理想)의 달성을 얻지 못해 많은 파탄을 낸 난색의 작품이다.

　이리하여 왕궁평탑과 미륵사지탑이 서로 같다 하나 같지 아니함을 본다. 같지 않다 하나 그 범주가 또한 아주 다른 것도 아니다. 같지 않은 듯하되 같고, 같은 듯하되 같지 아니함은 결국에 있어 서로 같은 유형의 범주에 속하여, 하나는 양식사적으로 그 상한에 처하여 있고 다른 하나는 그 하한에 처하여 있는 까닭이다. 이 양한(兩限)의 사이에는 물론 세월의 차란 것도 끼어 있는 것이지만 이 세월의 차라는 것은 그러나 양식론적으로 이 두 탑만의 비교에서는 나오지 아니하니 우리는 다시 제삼의 작품을 끌어올 필요가 있다. 그것은 즉 부여읍(扶餘邑) 남쪽에 있는 대당평백제탑(大唐平百濟塔)이란 것이다.(도판 12)

　대당평백제탑은 우리가 오히려 정림사지탑(定林寺址塔)으로 부름이 나을 듯한 것임으로 해서[61] 앞으로 정림사지탑이란 칭호로써 지칭하겠지만, 이 역시 왕궁평탑과 같이 외양만은 오층석탑에 속하는 것이나 모든 수법 형식에 있어서는 일견 특이한 형태를 이루고 있는 것이다. 우선 단층 기단도 정연하거니와 기단 저대석(底臺石) 아래 대반석(臺盤石)이 끼어 있음이 오히려 이 탑으로 하여금 시대를 의심하게 할 만한 용의주도처(用意周到處)라 하겠다. 저평광대(低平廣大)한 단층 기단은 중간의 '받침기둥'이 상촉하관(上促下寬)의 형식을 이루었을 뿐으로 좌우 양변의 받침기둥은 변화가 없고, 옥신은 전체로 일간면벽(一間面壁)을 구성하였으나 일면벽을 두 장의 판석이 형성하고, 우주(隅柱)는 엔타시스가 있는 별제(別製) 석주로 형성하고 있다. 제이층 이상의 옥신은 높이가 극히 단축(短促)되어 우주에 특별한 수축 변화(즉 엔타시스)가

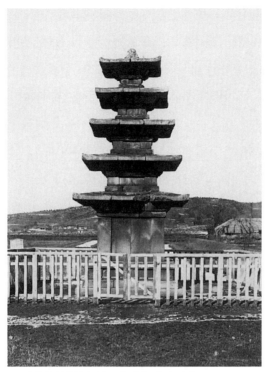

12. 정림사지(定林寺址) 오층석탑. 충남 부여.

없이 처결되었으나 간벽의 처리는 초층 옥신과 다름이 없고, 다만 사오층에 올라가서 옥신 벽이 일석(一石)으로 되었을 뿐이다. 이층 이상 옥신의 고임은 물론 별석으로 정연히 짜여 있다. 옥개석도 평박 광대한 판석으로 규칙 정연하게 짜여 있으되 네 귀퉁이 전각의 첨단(檐端) 이면(裏面)이 깎여 약간 들리는 듯한 감을 내었을 뿐, 전체는 직선적으로 뻗어 있고 옥개 앙각(仰角)은 사주(四注) 우동(隅棟) 형식의 돌기가 제법 표현되어 있다. 옥개석의 받침은 미륵사지탑이나 왕궁평탑에서와 같이 층단형 받침이 아니요 장방(長方) 횡석(橫石)이 액방 겸 평판방의 의미로 일단(一段) 놓이고 그 위에 사릉형(斜菱形) 장석이 포작(包作) 횡면(橫面)의 의미로 놓였으니 이는 다른 탑파에서 볼 수 없는 독특한 수법이다. 옥개석은 제사층까지 위형(圍形)으로 짜여 있고 제오

층만이 '田' 자형이며, 사릉형 받침도 초층과 이층이 구석(九石), 삼층·사층이 사석(四石), 오층이 일석으로 모두 정연히 짜여 있다. 우리는 이 탑에서 무엇보다도 그 석재 결합에 너무나 정돈됨을 보고, 둘째로 그 받침의 특수형식을 보고, 셋째로 그 기단의 성형적(成型的)임을 본다. 즉 이 탑은 무엇보다도 먼저 미륵사지탑과 같이 순전한 목조탑파의 형식을 그대로 충실히 재현한 것이 아니요 왕궁평탑과 같이 벌써 그 양식을 공약시켜 새로운 양식의 산출을 꾀한 것으로, 양식 발전사상 이것은 미륵사지탑에 다음가는 것으로 설정할 수 있다. 뿐만 아니라 그 세부 수법으로 말하더라도 미륵사지탑의 순 '가구적' 축조 수법과 정림사지탑의 '결구적' 수법〔예컨대 정림사지탑의 사릉형 받침 아래의 장방석이 전체 네 판으로 되었으되, 전 평면이 사분파(四分派)된 '田' 자형이라든지 '口' 자형의 배치가 아니라 ⊞형 배치로 서로 엇물리게 되었으니, 전자를 '가구적'이라 형언한다면 후자는 '결구적'이라 할 수 있다〕이 발생사적 차이를 또한 말한다 할 수 있다. 이 외에도 부분적 형식, 양식적 수법 등에서 양자의 선후를 입증할 요소를 많이 보나 일일이 거론하지 아니하겠고 이하의 서술을 따라 점차 설명될 줄로 믿는다.

그러면 우선 정림사지탑이 양식적으로 미륵사지탑의 하풍(下風)에 든다 하고, 다음에 정림사지탑의 미륵사지탑에 대한 순차적 거리와 왕궁평탑의 미륵사지탑에 대한 순차적 거리와의 상호차는 어떠할까. 즉 미륵사지탑·정림사지탑·왕궁평탑 삼 자의 양식사적 순위의 문제이다. 이때 필자는 양식 발전사적으로 보아 정림사지탑이 왕궁평탑보다 앞선 것으로, 따라서 이 삼 자의 순차를 정한다면 미륵사지탑이 제일위, 정림사지탑이 제이위, 왕궁평탑이 제삼위로 나립하게 된다. 이것은 어떠한 이유에서냐. 이것을 설명하기 위하여 다음에 우리는 정림사지탑과 왕궁평탑의 비교를 꾀하지 아니할 수 없다.

우리가 이 양자를 비교할 때 무엇보다도 먼저 눈에 띄는 것은 그 옥판석(屋

板石)들의 평박광대한 유사점이지만 그보다도 옥개 양식의 결구 수법이 양자가 매우 동일한 점이다. 즉 아홉 장 판석을 정연히 가구해 있는 수법의 유사이니, 다만 차이가 있다면 정림사지탑에선 사층까지 동일한 수법으로 되어 있는데 왕궁평탑에선 삼층까지로 되어 있다. 이 가구의 수법은 본디 미륵사지탑에서 발생한 것으로 미륵사지탑의 네 귀의 전각석(轉角石)이 그냥 그대로 전해지고 중간의 많은 판석이 공약된 형식이니, 왕궁평탑에서의 수법은 정림사지탑으로 말미암아 공약된 형식을 다시 더한층 약화(略化)시킨 것으로 해석된다. 정림사지탑과 왕궁평탑이 옥개 형식이 전혀 동일하면서 가구에 초략(草略) 의사가 벌써 왕궁평탑에 현저하다. 그뿐 아니라 기단의 이동(異同)은 문제할 수 없다손 치더라도 그래도 왕궁평탑에서의 지대의 수고(秀高)함은 정림사지탑의 기단의 저평함에 비하여 양식사적 순위에 있어 뒤떨어짐을 암시하는 것이라 하겠으며, 옥신 구성에 있어 정림사지탑은 최종까지 정연한 가구로 되어 있지만 왕궁평탑에선 이 가구가 정돈되어 있지 않고 각 층 각 면이 같지 않아 오직 전체의 외양만을 요약하려는 의사가 농후하다. 말하자면 정림사지탑은 미륵사지탑의 가구적 특질을 최대공약수로 간화(簡化)하려 하여 그에 성공하였고, 왕궁평탑은 이 가구 형식의 완결이라기보다 어떻게 그곳에서 벗어나서 조각적인 응집 형식으로 넘어설까를 고심한 작품이라 하겠으니, 이 조각적인 의사의 맹아는 그 탑신의 우주가 공식적으로 조출되어 있는 것과 옥개 상부에 옥신 고임이 조출되어 있는 점에서도 넉넉히 읽을 수 있는 점이다.

우주의 양식만 해도 정림사지탑에선 탄력적인 생기를 띠었고 왕궁평탑에선 편화적인 퇴폐에 떨어졌다. 정림사지탑의 우주는 미륵사지탑의 우주를 그대로 이어받았고 왕궁평탑의 우주는 그것을 배반하였다. 정림사지탑의 우주는 구양식에 젖어 있고, 왕궁사지탑의 우주 형식은(비록 예술적 견지로서 볼 때는 아름답지 못하지만) 신양식의 형태이다. 만일에 이 두 탑의 옥개에서의 저받침 양식의 상이(相異)와 기단의 상이만 없었더라면 누구나 용이하게 정림사

지탑이 미륵사지탑에 더욱 가까운 것이라고 하였을 것이다. 이 점에서 우리는 용이하게 정림사지탑을 미륵사지탑에 다음 두고 왕궁평탑을 정림사지탑에 다음 두는 것이다. 예술적 가치로 보아 물론 정림사지탑은 왕궁평탑보다 월등한 우위에 있다. 하필 그뿐이랴. 미륵사지탑보다도 우위에 있다. 그러나 예술적 가치의 우열은 연대의, 시간의 선후를 결정짓지 못하는 것임을 우리는 깨달아야 한다. 시대의 유형적 예술적 기풍이란 물론 예술적 직관을 통하여 직각(直覺)할 수 있고 또 그로 말미암아 작품의 시대라는 것을 우리는 알 수 있지만, 이는 요컨대 가장 객관적인 양식 그 자체의 과학적 논리적 변화를 파악한 위에 가능한 것이요, 한갓 예술적 가치의 우열만 가지고는 결정짓지 못할 문제라고 믿는다. 즉 가치와 역사는 다른 까닭이다. 예술적 작품의 사적(史的) 고찰을 꾀함에 있어 항상 빠지기 쉬운 것은 이 예술적 가치의 우열과, 예술적 시대성에 관한 성격과 양식 그 자체의 변화상 등을 견별(甄別)하지 못하고 잡연된 혼미에서 분별을 꾀하는 오류에 있다 하겠다. 즉 이 경우에 있어서 정림사지탑이 미륵사지탑이나 왕궁평탑보다 예술적 가치에 있어 우위에 있다 하여 그로써 곧 정림사지탑을 시대적으로도 제일위에 두려는 학자가 없지 않거니와, 이상 서술한 이유에서 이 세 탑이 시대적 성격으로 동일하고 양식사적으로 미륵사지탑—정림사지탑—왕궁평탑의 순차가 되는 것을 독자는 이해하여야 한다. 이리하여 우리는 이 세 탑 간의 순위를 세운다.

그러나 이곳에 우리가 양식론적으로 보아 가장 중요한 한 점을 제외하고 논해 왔으니, 그는 즉 다름이 아닌 옥개의 받침 양식이다. 이것은 우리가 이 글의 처음서부터 의식적으로 남겨 둔 문제로서, 세키노 다다시 박사가 미륵사지탑이나 왕궁평탑을 논하여 반드시 이 정림사지탑보다 앞서지 못할 것으로 보려 한 그 소위 양식상 문제란 것이(p.98 인용문 참조), 그 구체적 지시점을 필자는 아직 찾지 못하였지만, 요컨대 이 받침 양식에 있을 것 같다. 이것은 조선의 석탑을 일러 말하는 학자라면 누구나 반드시 그 층급식 받침 양식을 전탑 수법에

서 출발한 신라의 양식, 신라에 고유한 특색같이 일반적으로 논하고 있는 점[62]
에서도 용이하게 추측되는 바이다. 즉 그들의 의견은 이 층급식 받침 양식이
란 원래 전탑 옥개에 고유한 것으로, 조선에 있어서의 전탑의 실재는 선덕여
왕 3년(634)에 조성된 분황사의 유탑에서 비롯하였고, 이후 조선의 탑이란 것
이, 그 중에서도 특히 신라의 제작(諸作)이 모두 전탑 옥개의 받침 양식을 엄
수하고 있는 점에서, 이미 미륵사지탑과 왕궁평탑이 저와 같은 층급식 받침
양식을 가지고 있는 이상 그것은 벌써 신라 계통의 양식 범주 안에 속하는 것
이요 따라서 저 분황사탑보다 앞설 수 없다는 것이다. 겸하여 물론 정림사지
탑과의 관계를 벗어나 시대적으로도 그 하풍에 드는 것으로 보려는 것인 듯하
다.

그러나 이러한 견해는 여러 가지 수정과 제한을 받아야 할 것으로 필자는 생
각하는 바이니, 신라의 석탑 양식 중 그 층급형 받침이 전탑의 수법에서 유래
된 것이요 또 그것이 신라 석탑의 근간을 이룬 수법임을 인정함에 필자는 주저
하지 아니하지만, 적어도 이 미륵사지탑에서는 이와 같은 관념으로써는 해결
되지 아니하는 여러 점이 있다. 제일로 신라의 정형적 탑파들의 옥개에선 옥
개의 첨단과 받침의 물림 사이가 극히 단촉되어 있을뿐더러 받침의 층급 수가
초기의 것으로 간주되어 있는 것은 모두 오급에 한한 수효일뿐더러 탑신의 각
층에서 상하가 모두 그 수효를 같이하거나 또는 그렇지 아니하면 상층에 이를
수록 받침의 수효가 감소되는 것이 원칙이나, 이 미륵사지탑에 있어서는 옥첨
(屋檐)과 받침의 물림이 광활할뿐더러 상층에 오를수록 그 수효도 증가되어
있다. 뿐만 아니라 받침석의 각 높이도 신라 여러 석탑에서와 같이 상하가 같
지 아니하다. 이러한 상이는 즉 무엇을 말하는 것이냐 하면 미륵사지탑에서의
받침 수법이 전탑에서의 옥개 받침 수법을 준거(準據)하지 않고 다만 유형적
인 축천적(築塼的) 수법을 응용한 시초 시험적인 것을 보이고 있는 것이라 하
겠다. 그것은 사실로 전탑에서의 형식이 아니요 그 이전의 축천적 수법의 응

용이라 할 것이다. 그리하고 이 축전 수법의 응용에 대한 착안은 하필 경주 분황사 석탑과 같은 모전탑(模塼塔)이 생긴 이후에 신라인으로 말미암아 시험되었다거나 혹은 시험할 수 있었다고 할 것이 아니라 정치적으로 문화적으로 선진이었던 백제인의 손으로도 착수될 근거가 십분 있었다고 할 수 있으니, 공주에서 발견된 송산리(宋山里)의 축전고분(築塼古墳)과 광주(廣州)·공주·부여 등에 다수한 잡석 고분의 축조 양식이 이미 그 선구를 이룬 것이요, 또 조선 내에서의 그 선구적 수법을 찾자면 평양과 고구려의 전 도읍지인 만주 통화성(通化省) 집안현(輯安縣) 내에 다수한 고구려 고분의 천장 받침이 이것을 증명하는 것이라 할 수 있다.

그러나 다시 또 한번 생각한다면 이 수법은 구태여 축전 수법이라는 것을 생각할 필요도 없이 순역학적 물리학적으로 필연히 나올 수 있는 수법이 아닐까. 즉 광폭(廣幅)이 적은 재료로써 공간을 넓혀 간다든지 좁혀 간다든지 또는 괴체를 쌓아 모은다든지, 이어받자면 누구에게나 어느 곳에서나 필연적으로 물리학적 원칙에 의해서 나올 수 있는 형식이라고 할 것이 아닐까. 그러므로 이집트 사카라(Sakkara)의 단형 피라미드나 고구려의 단형 방분(方墳)이 시대를 달리하고 지역을 달리하고 민족을 달리하고 상호의 영향을 무시하고 생길 수 있었던 것이며, 고구려 봉토 고분 천장의 단형 받침과 백제의 미륵사지탑의 단형 받침이 하나는 지하, 하나는 지표의 차이를 갖고도 나타날 수 있었던 것이며, 따라서 결국 석탑 옥개 안쪽의 층급형 받침이 조선에 전탑이 생긴 이후의 현상이었다느니보다 그 이전에 벌써 저러한 시험이 있을 수 있었더니라고 할 수 있다. 다시 이곳에 또 상상까지 곁들여 이것을 해석한다면 미륵사지탑에서의 받침 형식은 그 수법만이 축전 수법에서 암시되었을 뿐이지 내재한 의식은 근본적으로 목조건물의 포작[包(鋪)作] 의사를 표현하고 있는 것이라 할 수 있을 것 같다. 이것은 물론 다른 석탑에서의 받침들도 본 의사는 이곳에 있는 것이라 할 수 있겠지만, 그러나 그 탑들의 받침에서는 목조건물의 포작

면을 연상시킨다는 것보다도 전탑에서의 받침 형식의 공식화·이식화(移植化)라는 것을 굳이 느끼게 함에 비하여, 미륵사지탑에서의 그것은 포작면을 이내 곧 연상하게 한다.[63] 이것은 받침의 제일급이 제이·제삼급과 따로이 후고(厚高)로운 일석으로 경영된 점에서 이 제일급은 포작의 일부라기보다도 오히려 목조건물에서의 액방 내지 도리〔형방(桁枋)〕를 연상케 하는 점이 많고 (제이층 내지 제사층 간의 옥신에서 이 점을 더욱 절실히 본다), 받침의 제이급과 제삼급이 연접된 일석에서 조성된 면에서 중앙포작(重栱包作)의 포작면을 연상케 한다. 제오층 옥신으로부터는 급수가 한 층이 늘어 사급이 되었으며 상하가 양분되어 있다. 제일급은 물론 액방 내지 도리의 뜻일 것이요 나머지 삼급은 삼중앙포작(三重栱包作)의 의사일 것이다. 즉 옥신의 사층까지는 중앙포작이요, 제오층부터는 삼중앙포작으로 첨앙이 조화미를 꾀하였던 것으로 이해된다. 이러한 수법은 실제 조선에 현존한 보은 속리산 법주사의 오층탑(팔상전)에서도 방증할 수 있으니, 초층은 이포작단앙(二包作單栱)이요 이층 이상 사층까지는 오포작중앙이요 오층은 구포작(九包作) 삼중 교두(翹頭)로 늘어 있다.〔본고의 목조탑파의 서술에 있어 이 팔상전의 두공(枓栱) 형식을 전부 오포작중앙같이 말한 조술(粗述)을 이곳에 정정한다〕 이에 비하면 신라 여러 석탑에서의 오층급 받침은 사중 교두 내지 오중 교두의 포작면을 표시하는 것이라 해야 하겠지만, 그것에서 받는 양식감(樣式感)은 직접적이 아니라 간접적인 것을 어찌할 수 없다. 이것은 결국 의사와 의사 표현 사이에 있는 수법, 즉 전탑 수법이 그렇게 하도록 한 것이 아닌가. 그렇다면 신라의 여러 탑에서의 층급 받침 수법을 전탑 수법의 영향 하에 된 것으로 해석하여도 무방할 것이다. 다만 신라탑에 대한 이러한 관념이 미륵사지탑에까지 미친다면 우리는 마땅히 경계하여야 할 것으로 믿어진다.

우리는 미륵사지탑에서의 이 본의를 가장 구체적으로 살린 것이 곧 정림사지탑이라 본다. 즉 정림사지탑에서의 최하 일급의 받침이 곧 미륵사지탑에서

의 분리된 최하 일급의 횡방(橫枋)과 의미를 같이한 것이며, 그 위의 사릉(斜菱) 받침이 곧 미륵사지탑에서의 상부 이급의 받침 형식을 모디파이(modify)시켜서 현실적 포작면을 더욱더 구체적으로 표현한 것이라 본다. 그러므로 외견만으로 본다면 정림사지탑의 받침 양식은 일견 미륵사지탑의 받침 양식과 매우 동떨어진 형식같이 해석되기 쉬우나, 그러나 그 조형 의사라는 내면적 의식을 살펴본다면 정림사지탑의 받침 형식이야말로 실로 곧 미륵사지탑이 표현하고자 한 본의를 십분 이해하고 진실히 이해해서 어찌하면 그 본의를 완전히 표시해 볼까 하는 극히 동정(同情)된 입장에서 표현해진 형식인가 한다. 이 점에서 그 기단의 발전태를 임시 제외한다면 어느 탑보다도 이 정림사지탑이 미륵사지탑의 조형 의사를 가장 잘 이해하고서 이어받고 있는 것이라 할 수 있을 것이다. 따라서 정림사지탑이 미륵사지탑에 가장 가까운 거리에 있는 것이다. 이것을 간점(看點)을 바꾸어 표현한다면 정림사지탑이 곧 미륵사지탑의 완성이라 할 수 있을 것이다. 그러므로 저 왕궁평탑은 형식적으로 미륵사지탑을 충실히 재현한 것인 듯하나 그러나 결국에 있어선 미륵사지탑의 내면적 의사를 하등 천발시키지 못한 묵수적(墨守的) 준고적(遵古的) 입장에 선 고식(姑息)된 모방적 작품이라 할 수 있다.

이상 우리는 미륵사지탑과 정림사지탑과 왕궁평탑의 조형 의사와 조형 가치와 양식적 위차(位次)를 설정하였다. 이 세 탑은 실로 곧 목조탑파의 양식 재모(再模)에서 출발하여 석탑으로서의 한 새로운 양식을 형성하려는 의사에 젖어 있는, 아니 젖어 있다느니보다 그 의사를 처음으로 보인 시원적인 지위에 있는 작품들이라 할 것이다. 시원적 지위라 함은 결국 전형적인 것의 이전의 것임을 뜻함이니, 이는 무슨 말이냐 하면 세 탑의 양식이 이 세 탑에 한하여 그쳐 있고 그 이상의 전개가 없다가 신라 중엽 이후 내지 고려조에 들어 이 계통 속에 편입시킬 약간의 예가 생겼을 뿐이요(p.132,「3. 중대 후기의 일반 석

탑계의 동향—특히 특수 양식들의 발생 경향의 발아」 참조), 거개의 석탑은 이 세 탑 범주에서 벗어난 것이 많음으로 해서 이 세 탑의 양식이 전형적 양식이 될 수 없다는 것이다. 다시 말하면 조선 석탑의 정형식은 이 세 탑이 시사(示唆)만 보였을 뿐 결정을 짓지 못하였고, 그곳에는 다른 시험이 또 하나 있어 비로소 정립될 기운이 숙성되었다고 보는 것이다. 그러면 이 다른 시험이란 무엇이냐 하면 그는 즉 다름 아닌 의성군(義城郡) 산운면(山雲面) 탑리동(塔里洞) 영니산(盈尼山) 아래에 있는 오층석탑이다.(도판 13)

이 탑의 예속 사지명은 불명이고 대동여지도(大東輿地圖)에 영니산 아래에 지표(指表)된 석탑이란 것이 이에 해당한 것이므로, 필자는 이것을 영니산하탑(盈尼山下塔)으로 임시 호칭하고자 하는 바이다. 단층 기단 위에 서 있는 오층석탑으로, 특히 그 옥첨 형식에 있어 옥개 받침은 물론이요 옥표(屋表)까지도 층급 단계를 이루어 일견 전탑의 옥개 형식과 전연 동일한 수법을 보이고 있는 데서 항용 모전석탑(模塼石塔)이라는 칭호 아래 불리고 있는 특수형식의 탑이다. 기단은 조선 석탑으로서의 기단 중 가장 원시적인 형태를 이룬 것이라 할 만한 것으로, 기단만을 비교한다면 우리는 저 부여 정림사지탑보다도 더 고고(高古)한 양식임을 느낄 수 있다. 정림사지탑엔 기단 대하석(臺下石) 아래에 다시 대반(臺盤) 일석이 있고 또 중석의 받침기둥〔이하 '탱주(撑柱)'라 칭한다〕이 중간 일주만 상촉하관의 형식을 이루고 있는 데 비하여, 영니산탑의 기단은 대하석이 한 장만 놓여 있고 한 면 네 개 탱주는 모두 상촉하관의 원시형태를 이루고 있다. 그러나 초층 옥신과 기단의 접촉에 있어 정림사지탑은 하등의 가공이 없는 데 비하여 영니산탑은 고임 일단으로써 이것을 받고 있다. 초층 옥신 남벽 정심(正心)에는 감실(높이 백사십이 센티미터, 좌우 백십칠 센티미터, 깊이 칠십삼 센티미터. 후지시마 박사 실측에 의함)[64]이 하나 경영되어 있고, 문비(門扉)는 없어졌으되 문구(門口) 주위에는 이중 윤곽선이 부각되어 있고, 하방에는 일단의 역한석(閾限石)이 놓였을뿐더러 문추(門樞)

좌우에는 각치(閣峙) 방석[일본 건축용어로는 가라이시키(唐居敷)]이 놓여 있다.[이 문 형식은 경주 고선사지(高仙寺址) 석탑에 전승된다] 네 개 우주는 정림사지탑에서와 같은 엔타시스의 형식을 이루었고 주두(柱頭)에 좌두(坐斗)가 특히 경영되어 있음은 다른 어느 석탑에서도 볼 수 없는 수법이다.[경주 불국사 다보석탑에는 좌두 형식의 것이 있으나 이와 같이 사실적 단형(單形) 좌두가 아니며, 부도에서는 많이 볼 수 있으나 부도와 이러한 불탑은 같이 논할 수 없다] 벽 위에는 액방·도리가 이중으로 놓여 있고 그 위로 단형(段形) 받침이 사출(四出)하여 옥첨을 받고 옥첨 위로 다시 단형 고임이 중첩 육출(六出)하여 옥개 형식을 이루었는데, 옥첨 전각의 네 모퉁이 상단(上端)이 약간 굴앙(屈仰)되어 단면이 삼각형을 이룬 것은 신라 여러 탑의 옥첨 전각 형식에 대한 약속이라 할 수 있다. 이층 이상 옥신에는 중간에 다시 일주가 있어 전체로 이간면(二間面)을 이루었고, 옥개는 받침이 오단, 고임이 육출로 통일되어 있다. 노반까지 남아 있고 복발 이상 상륜부가 전부 일락(逸落)된 것은 다른 탑파들에서와 같다. 전체 높이 약 삼십이 척의 대탑인 만큼 석재는 정림사지탑에서와 같이 정돈되지 아니하고 미륵사지탑에서와 같이 전체의 양식만을 구성하기에 급급하였다. 초층 옥신을 단간 평면으로 하였음에 불구하고 제이층 이상을 이간(二間) 평면(즉 한 면 두 칸)으로 만든 것은 이 탑 자체에 있어 의사의 불통일이며 실제 목조탑에서 있을 수도 없는 약식적 양식이다. 옥개의 수법은 확실히 전탑에서의 그것이며 받침의 오단 층급은(초층에선 사단만이 확실하고 일단은 좌두와 면을 같이하였기 때문에 확실하지 아니하나 전체로는 역시 오단 형식이다) 후대 신라 석탑의 받침 수법에 대한 한 범주를 이루었다. 옥첨 전각의 수법과 함께 초층 옥신의 고임 형식도 후대 석탑의 초층 옥신의 고임 형식에 대한 한 약속이다.

이를 통틀어 말하면, 영니산탑은 정림사지탑보다 새로운 형식의 맹아가 많고 왕궁평탑보다 생동적 기풍에 떠 있다. 지역의 분별을 의식적으로 무시하고

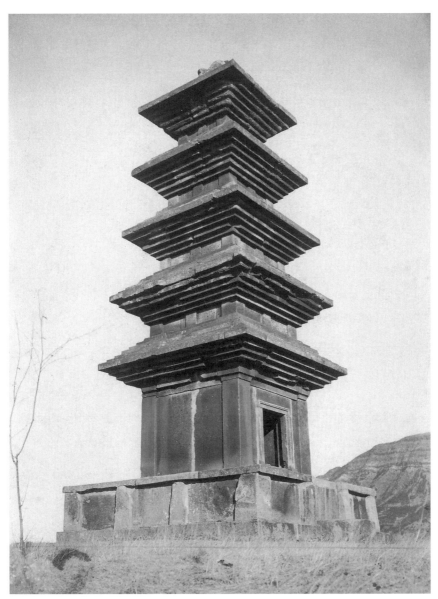

13. 의성 탑리(塔里) 오층석탑. 경북 의성.

양식사적으로 줄을 친다면 이 영니산탑은 정림사지탑과 왕궁평탑의 사이에 둘 수 있다. 지금 조선의 석탑으로 발생사적 의미를 얻고 기단이 단층 이하인 것으로는 이상에 서술한 네 탑밖에 없다.(물론 그 모방적 작례라든지 전탑계의 작례는 별것이다) 즉 조선 석탑의 시원형식을 이루는 예로서 이 네 탑밖에 없나니 그 중에 왕궁평탑은 미륵사지탑과 외견 아무런 신미(新味)가 없는 데서 이것을 제외한다면, 조선 석탑의 시원형식은 미륵사지탑 · 정림사지탑 · 영니산탑의 세 기일 뿐이요, 이 삼 자를 비교한다면 형식의 같지 아니한 개성을 각 탑에서 볼 수 있다.(특히 그 옥개 수법을 두고 말함) 즉 모두가 형식의 발생 초에 처해 있고 형식 결정의 지위에 다다른 것은 아니다. 이 중에 왕궁평탑은 그들에 추수(追隨)하여 양식 성생기의 말석에 참(参)할 뿐이라 할 수 있다. 이리하여 우리는 조선 석탑 양식의 발생 사정과 발전 과정을 볼 수 있지만, 그 세대적 위상을 성급히 결정지으려 하지 말고 다음에 전형적 양식의 성립을 본 후에 이를 해결시키자.

2. 시원양식으로부터 전형적 양식의 발생

이상으로써 우리는 조선 석탑 양식의 시원을 보았다. 그것은 전체적으로 목조탑파 양식을 재현하는 데 있으나, 석재라는 특별한 재료에서 연유되는 제한으로 말미암아 부분 형식에 있어 목조탑파에 없는 새로운 형식이 안출되었고, 또 그것이 정립되기 전까지 여러 가지 시험이 시도되어 있는 것을 보았다. 즉 그것은 목조탑파 양식의 충실한 부분적 재현에서 시작되어 점차 전체 요의(要意)의 표현에로 기울어 갔다. 그러는 동안에 실제 목조건물 그 자체의 발전도 있어 그에 수반된 표현의사도 달라져 이곳에 한 개의 양식이 정립되었으니, 그는 즉 기단이 중단(重壇)으로 상단은 네 개의 탱주가, 하단은 다섯 개의 탱주가 중대석(中臺石)을 구분하여 있고, 저대(底臺) 복석(覆石)에는 상단 중대

를 받기 위하여 각(角)과 반원의 몰딩(moulding)[65]이 있고, 상대(上臺) 복석에는 초층 옥신을 받기 위하여 중단(重段) 각형(角形)의 고임이 있고, 옥신은 전체로 몇 층이든지 간에 일간 평면으로 요약되었고, 옥개 안쪽의 층급형 받침은 오급 이상 더 있지 아니하며, 옥표면(屋表面)은 실제 건물의 주면(注面)대로 층절(層折) 없는 경사면이 되어 있고, 노반 이상 상륜부는 거의 일락되어 불명한 것이 많으므로 문제되지 아니하나 전각 네 모퉁이에는 풍령(風鈴)이 달렸던 혈혼(穴痕)들이 남아 있다.

이 기단의 상대 형식과 옥개 안쪽의 층급 받침은 확실히 영니산탑에서 나올 수 있는 형식이었고, 옥표(屋表)의 경사 주면은 각도의 차이는 있을망정 미륵사지탑 이래의 전통이며, 기단 하대 형식은 확실히 새로운 양식이나 석탑 자신의 발전이라기보다 당대 실제 건물의 기단 양식이었다 할 수 있어, 이 모든 의사를 종합하면 재래의 시험적이었던 모든 수법이 집성되어 정돈되었고 신식의 건축 양식을 가미하여 완전히 통일된 석탑 양식으로서의 완체(完體)가 성립된 것이다. 이러한 완전한 예를 경주 내동면 암곡리(暗谷里) 부도곡(浮圖谷) 고선사지에 있는 삼층석탑 한 기(도판 14), 경주군 양북면(陽北面) 용당리(龍堂里) 감은사지(感恩寺址)에 있는 삼층석탑(도판 15) 두 기, 충주군(忠州郡) 탑정리(塔亭里) 일명(逸名) 폐사지에 있는 칠층석탑 한 기〔속칭 중앙탑(中央塔), 도판 17〕, 경주군 현곡면(見谷面) 나원리(羅原里) 일명 폐사지에 있는 오층석탑(도판 16) 한 기에서 본다. 이 탑들은 상술한 전형적 형식을 모두 구비하고 있는 대작들이다. 특히 이 모든 탑은 이 전형적 형식의 시초에 처해 있어 양식적으론 통일되어 있다 하나 그 부분 구성에 있어서는 재료의 편성이 고식(古式)의 의태를 아직 남기고 있어, 우주는 별석이요 옥신 심벽(心壁)이 또 별석이요 옥개 첨석(檐石)이 별석이요 옥개 안쪽의 받침석이 별석이다. 후대 석탑들의 경향을 보건대 부분부분이 단일석으로 통일되는 경향이 시대가 뒤질수록 농후함을 볼 수 있음으로 해서, 지금 이곳에 든 네 기의 석탑 중 부분

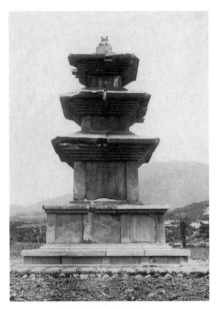
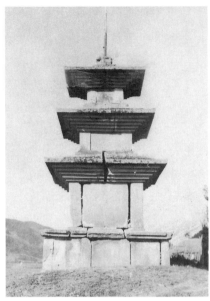
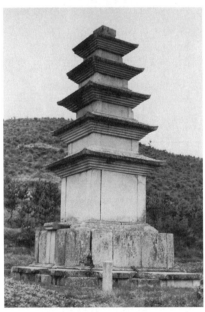
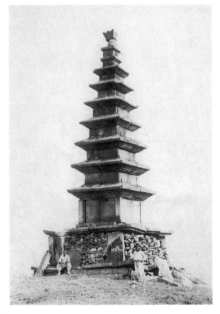

14. 고선사지(高仙寺址) 삼층석탑. 경북 경주.(위 왼쪽)

15. 감은사지(感恩寺址) 서삼층석탑. 경북 경주.(위 오른쪽)

16. 경주 나원리(羅原里) 오층석탑. 경북 경주.(아래 왼쪽)

17. 충주 탑정리(塔亭里) 칠층석탑(중앙탑). 충북 충주.(아래 오른쪽)

이 단석으로 통일된 것을 양식상 뒤진 것이라 둔다면, 나원리 오층탑을 최저에 둘 수 있고, 고선사지탑과 감은사지탑은 옥신의 조식 유무의 차가 있을 뿐이요 건축 수법으로선 하등의 차이가 없으므로 양자를 동일 수준에 둘 수 있고, 탑정리탑은 고선·감은사지탑과 함께 나원리탑보다 선행할 것은 사실이나 고선·감은사지탑과 견주어 선후의 정위를 따지기가 약간 곤란하다. 즉 탑정리의 탑은 초층 옥신의 구성이 마치 부여 정림사지탑의 옥신 구성과 같이 우주가 별석이요 심벽이 두 장 판석으로 등분히 짜여 있고, 제이층 이상은 넉 장 장석을 혹 엇물리기도 하고 혹 째와물리기도 하여 익산 왕궁평탑에서의 수법과 유사한 점을 남겨, 고선·감은사지탑이 제이층 이상 단석으로 옥신을 통일함보다 고식에 속하여 있는데, 옥개의 수법에 있어서는 고선·감은사지탑과 같이 입면(立面)의 사방 중심이 분할되어 있어 양자 간의 유사를 보이고 있음에 불구하고 옥개와 옥개 받침석이, 고선·감은사지탑과 같이 또 분리되어 전후 팔석(八石)의 결구 의사를 보이지 아니하고서 사석(四石) 결구의 의사를 보이고 있을뿐더러 육칠 두 층의 옥신·옥개는 모두 단석으로 되어 있다. 초층 옥신을 받기 위하여 장대(長臺) 일석이 고임으로 있는 것을 영니산탑에 가까운 의사라 할진대, 고선사지탑의 초층 옥신에 감실 형식을 사면에 모각(模刻)하였으되 역한(閾限) 좌우에 각치 방석 형식이 조출되어 있는 것이 또한 저 영니산탑의 의사라 할 수 있다. 이리하여 신양식과 구양식의 교차가 상복되어 있는 고선·감은사지탑과 탑정리탑의 선후는 어느 다른 자료가 발견되기 전 말하기 어려운 문제이므로 이는 잠시 보류할 수밖에 없고, 또 양식상 이러한 상복 혼재는 다 같이 과도적 의미를 가진 등대(等代)의 것으로 간주될 가능성이 있는 것이나 지금은 구태여 이 문제까지 들어가지 않으려 한다.

하여간 이리하여 우리는 조선 석탑 양식의 전형적 수례(數例)를 얻어 볼 수 있다. 이후 조선의 여러 석탑은 특수한 예외적 작품을 제하고서는 거개가 이상 서술한 탑들의 양식이 근간이 되어 가지고 천태만상의 수별상(殊別相)을

나타내고 있음을 본다. 물론 형식 그 자체만으로써 볼진대 그리 큰 변화가 없다. 따라서 천편일률의 양식의 번복이 있을 뿐이라 할 수도 있겠지만, 그러나 그 천편일률적인 양식 속에서 시대의 성격이 층층이 보이는 것도 기이한 현상이라 아니할 수 없다. 우리는 이 연구에 있어서 이러한 간단한 형식 속에서 시대의 성격을 찾지 아니하면 아니 되겠다.

3. 이상 두 양식의 세대관

우리는 본고 1('조선 석탑 양식의 발생 시점과 그 시원양식들')에서 조선 석탑의 시원양식을 말할 때 그 세대의 고증이 없이 막연히 이를 서술하였고, 2('시원양식으로부터 전형적 양식의 발생')에 들어 저 시원양식으로부터 차생(次生)된 전형적 양식을 말함에 있어 또한 세대의 고증이 없이 순 양식적 문제에서 이를 서술하였다. 지금 우리가 이 두 항의 문제를 양식적으로 해결시키고 장차 제삼단으로 문제를 옮겨 가려 할 때 결론적으로 고찰하지 아니하면 아니 될 문제로, 상래(上來) 서술해 온 탑들의 세대 문제를 해결짓지 아니하면 아니 되게 되었다. 이리하여 우리는 이 문제를 해결짓기 위하여 고찰의 편의상 전형적인 것들의 세대 문제로부터 고찰하여 들어갈까 한다.

우리는 전형적 양식의 범주 안에 드는 것으로 고선사지탑·감은사지탑·탑정리탑·나원리탑의 네 종을 들었다. 이 중의 나원리탑은 그 예속 사지가 불명일뿐더러 필자의 과문(寡聞)으로선 아직 이렇다 할 만한 참고자료를 얻지 못하였으므로 이는 제외하고(이는 전형적 탑파의 발전상을 고찰할 때 다시 문제하련다), 다음에 탑정리탑은 그 역시 소속 사지명은 미심(未審)이나 다소의 참고자료는 있다. 제일로 「조선의 풍수」[66] 속에 전하는 설로 이 지방이 조선의 중앙에 처함으로써 국가 진호(鎭護)의 의미로 원성왕(元聖王) 12년(796)에 건설하였다는 것이다. 따라서 중앙탑이라 부른다는 것인데 이 전설의 출처도 모르겠거니와, 원성왕 12년이라면 저 천보(天寶) 17년(즉 경덕왕 17년, 758)의

건탑 기명(記銘)이 있는 본디 김천(金泉) 갈항사지(葛項寺址)의 쌍탑(雙塔, 지금은 서울 국립박물관으로 옮겼다)보다 삼십칠 년이나 뒤지는 연수인데 탑파의 양식으로는 그 갈항탑보다 고고(高古)하기 짝이 없으니 이 세대에 관한 설은 믿어지지 아니한다.『조선고적도보(朝鮮古蹟圖譜)』권4에는 이 탑의 부근에서 습득하였다는 와당(瓦當) 수종(數種)이 있는데 그 중에서 1427호·1428호의 두 종류의 와당은 보통 삼국 말기로부터 신라통일초 간에 있던 형식으로 고고학상 정위되어 있는 것이며 또 다른 와당들도 성당(盛唐)의 기풍이 농후하므로 세키노 다다시 박사는 이 탑을 통일초에 두었다.[67] 또 이 탑 부근에서 저 유명한 "建興五年歲在丙辰 건흥 5년 병진년에"이라는 기명이 있는 삼존불상의 배광(背光)이 발견되었다는 설이 있는데,[68] 이 건흥 5년이란 백제 위덕왕(威德王) 43년(596)으로 추정되어 있는 것이지만 이 불상의 이곳 발견설은 믿음을 둘 수 없는 것인즉 참고자료로 인용하기는 곤란하다. 그렇다면 좀 막연된 흠이 있으나 세키노 박사의 통일초 설이 가장 유력한 추정이 되는 수밖에 없다. 우리는 이것을 결정짓기 전에 다음 고선·감은사지 두 탑의 세대를 보자.

고선사지탑은 이미 그 사명(寺名)이 알려 있고 또 일찍이 이곳에서 원효법사(元曉法師)의 비편(碑片)이 발견되어『삼국유사』의 기사와 종합할 때[69] 원효의 암방(庵房)이 이곳에 있고 원효의 입적이 수공(垂拱) 2년(신문왕 6년, 서기 686년) 3월 30일이었음이 알려진 바 되어 고선사의 사관은 적어도 이 이전부터 있었던 것이 입증되었으나, 사관의 존립으로써 곧 탑파의 실존 연대를 설명하여 가(可)할 것이냐 아니냐는 것은 일률로 불가할 것도 아니요 가할 것도 아닌 것으로서, 그 양식이 가지고 있는 시대적 기풍과 사관 존립의 역사적 사실이 비등하면 상호 반증할 수 있는 것으로 인정할 수 있음으로 해서, 우리는 이 경우에 형식적 논리에 다소 비약이 있다 하더라도 사실로 원효 주석(住錫) 시에 적어도 이 탑이 있었을 것으로, 따라서 이 탑의 하한(下限)이 신문왕 6년까지에는 두어져도 좋을 것으로 인정된다. 이것은 다음에 올 감은탑의 고

찰로부터 더욱 명확히 입증된다 하겠다.

감은사지 쌍탑은 원래 상술한 탑들에 비하여 사관의 성립 세대가 가장 확실한 유일한 존재로서 이 탑의 세대 확립은 이내 곧 다른 탑파의 세대 추정에 커다란 좌표가 되는 가장 중요한 작품이라 하겠다. 『삼국유사』에 전재(轉載)된 감은사의 연기(緣起)에

文武王欲鎭倭兵故始創此寺 未畢以崩 爲海龍 其子神文王立 開耀二年畢排金堂砌下 東向開一穴 乃龍之入寺旋繞之備 盖遺詔之藏骨處 名大王岩 寺名感恩寺 後見龍現形處 名利見臺

문무왕이 일본 군사를 진압하기 위하여 일부러 이 절을 비로소 짓다가 다 끝내지 못하고 죽어 용이 되었으며 그 아들 신문왕이 즉위하여 개요 2년에 내부 장치를 마쳤다. 금당의 문 지방 돌 아래에 동쪽을 향하여 구멍이 한 개 났는데 이는 용이 절에 들어와서 돌게 하기 위한 것이라고 한다. 유언에서 뼈를 간직하라는 곳이 대왕암이요 절 이름이 감은사이며 용이 나타난 장소를 이견대(利見臺)라 하였다고 한다.[22]

라는 구가 있으니 일찍부터 전하던 사중고기(寺中古記)로서 「신라본기(新羅本記)」 '문무왕 말년' 조에 "羣臣以遺言葬東海口大石上 俗傳 王化爲龍 仍指其石 爲大王石 여러 신하들이 왕의 유언대로 동해 어귀의 큰 돌 위에 장사 지냈다. 세속에서 전해 오기로는 왕이 용으로 변했다 하니, 이로 인해 그 돌을 가리켜 대왕석이라고 하였다[23]" 이라 전하는 사실과 종합할 때 창사세대(創寺世代) 사실엔 틀림이 없을 것 같다. 또 문무왕대 시작되어 개요(開耀) 2년(신문왕 2년, 682)에 필공(畢功)하였다는 것도 사실을 사실답게 전하는 연수(年數)로 가장 믿음직한 기록이다.[70] 따라서 이곳 쌍탑도 신문왕 2년까지는 낙성되었을 것이요 그 창시는 불명이나 많이 잡아야 문무왕 즉위 이전에는 올라갈 수 없는 것이니 이 탑의 성립 세대는 문무왕 원년으로부터 신문왕 2년까지(A.D. 661~682)에 둘 수 있다. 따라서 양식상 전혀 동일하고 사관의 실재 세대가 거의 동일하던 고선사지의 탑도 거

의 동대에 둘 수 있게 된다. 겸하여 양식상 이들과 선후의 지위에 있을 수 있는 탑정리탑도 동대에 둘 수 있게 된다. 이리하여 전형적 탑파의 양식 성립이 적어도 신문왕 2년까지는 그 하한이 있었던 것이 입증되었다 하겠다. 이는 물론 고선사지탑·탑정리탑의 성립 하한이 감은사지탑과 같다는 뜻이 아니라, 감은사지탑보다 실제 성립이 앞선다면 조선 석탑의 전형적 양식의 성립 하한이 신문왕 2년보다 좀 앞설 뿐이요, 그것이 확실하지 못한 이상 최저 한도로 신문왕 2년까지는 이 하한을 결정할 수 있다는 뜻이다. 만일에 또 감은사지탑보다 실제 성립 연대가 뒤진다면 이 전형적 양식의 성립 하한이 이미 감은사지탑으로 말미암아 정립된 이상 나머지는 이 양식의 전승 계속을 그것이 의미할 뿐 대세에는 하등 영향됨이 없다 하겠다. 그러므로 우리는 조선 석탑의 전형적 양식의 성립 하한을 우선 신문왕 2년에 두는 것이다.

이와 같이 하여 전형적 양식의 성립 하한이 제정되었다면 다음에 올 것은 그 상한 문제라 하겠다. 이때 나원리탑은 전형적 양식의 저위(低位)에 두었고, 고선사지탑은 양식상 감은사지탑보다 더 올라갈 수 없으니 문제 외이고, 탑정리탑이 감은사지탑보다 선행할 수 있느냐 없느냐가 문제인데 이는 양식상으로선 결정되지 아니함을 전에 말하였으니〔필자 역시 이 탑은 미조사(未調查)이기 때문에 확정적 단안을 내리기 어려운 점도 있다〕 결국 현상으로선 이 문제는 해결되지 아니한다 하겠다. 만일 탑정리탑이 감은사지탑과 등대, 또는 그 아래 들 것이라면 문제는 간단히 결착되고, 따라서 석탑의 전형적 양식은 대체로 문무왕대에 확립된 것으로 간주하게 될 것이나, 탑정리탑 대 감은사지탑의 관계가 확립되기 전까지는 단안하기 어려운 문제요 이것은 다음 문제의 해명을 따라 어느 정도까지 밝혀질 것으로 믿어진다.

전형적 양식이 성립되기 전에 시원양식이 있었음은 우리가 이미 누술한 바이다. 그 시원양식 중에 영니산탑은 확실히 그 양식상 경주 분황사탑의 하풍에 드는 양식으로, 말하자면 분황사탑의 양식에서 발전된 형태로 이해할 수

있다. 기단이 단층으로 저평한 의태와, 초층 옥신을 괴기 위하여 장석을 고인 의태가 유사할뿐더러, 옥개를 상하 다 같이 층급 단계로써 해결시킨 것은 확실히 분황탑의 수법이다. 분황탑의 수법이나 그러나 그곳에는 형식의 세련이 있고 수법의 세련이 있다. 혹 영니산탑의 이 옥개 수법을 분황탑까지 생각지 않더라도 안동읍 동부동(東部洞) 법흥사지(法興寺址)[71]에 있는 칠층탑 같은 실제 전탑으로서의 고고(高古)한 예를 효빈(效顰)한 것으로 생각할 것같이 말할 사람이 있을는지 모르나, 조선서 순(純) 전조탑으로 고고하다는 이 탑이 벌써 중층 기단을 이루었을뿐더러 그 하층 기단면에 여러 천부상이 조식되어 있어 저 영니산탑 기단의 원시적인 것과 비교도 되지 아니하니, 우리는 영니산탑을 마땅히 분황탑에 접근시킴이 가할 것이다. 분황탑은 지금 삼층뿐이요 영니산탑은 오층이니 또 이로써 곧 두 탑의 접근도를 의심할 사람이 있을지 모르나, 앞에서도 말한 바와 같이 분황탑의 현존 층급이 원래 층수의 존속이 아니고 그 이상 더 있던 것이라는 설이 있다면 층수와의 비교는 문제가 아니 된다 하겠다. 이리하여 영니산탑의 접근을 분황탑에 붙인다면, 분황탑이 성립되었으리라고 믿어지는 그 낙성 연대, 즉 선덕여왕 3년까지에 그 상한을 가정할 수 있다. 또 그 하한은 고선·감은사지탑의 상한을 문무왕 즉위 원년까지 두었은즉 양식상 그에 선행하는 이 탑의 하한이라, 많이 본대야 문무왕대까지 들 수 있을 것이다. 따라서 앞에 남겨 둔 탑정리탑이 만일에 감은사지탑에 선행된다면 그 연대적 위상은 이 중간에 어느 구절 속에 들 것이다.

영니산탑의 연대적 범위를 상기 범위 안에 둔다면 다음에 양식적으로 이 탑의 차위에 둔 왕궁평탑이 문제된다. 이 탑의 부근에서는 일찍이 고와(古瓦) 몇 편이 발견된 사실이 있고(『고적도보』 4책, p.405), 그 와편(瓦片)이 또한 저 탑정리 부근에서 발견되었다는 고와(『고적도보』 4책, p.407, 제1427-1428호 와당)와 공통된 요소가 있으며, 또 이 탑에 관하여는 이마니시 류(今西龍) 박사의 유저 『백제사연구(百濟史研究)』 부록에 「익산 구도 탐승 안내서(益山舊都

探勝の栞)」 중에서 발기(拔記)가 있으니 말하였으되,

馬韓漸く勢衰頹し, 高句麗之を統合せんとする時, 其勢を裂かしめんとの陰策
として, 名僧道詵完山の地を 坐せる狗形に擬し, 狗尾に當る馬宮の前に此塔を建
て, 以て其尾を壓したるに, 塔完成の日より三日間完山の地爲めに暗黑になりた
りと.

마한이 점점 그 기세가 약해져 고구려가 이를 통합하려 할 때 그 세력을 분열시키려는
음모로서, 명승 도선이 완산(完山)의 땅을 엎드린 개 모양에 견주어 개 꼬리가 되는 마궁
(馬宮) 앞에 이 탑을 세웠다. 그럼으로써 그 지역을 압박하여, 탑을 완성한 날로부터 사흘
동안 완산의 땅이 어두워졌다고.

이 지방 전설에 나타난 시대를 초월한 개념들의 나열, 즉 마한(馬韓)·고구
려·도선(道詵)의 삼 자를 역사에 맞게 개정한다면 마한은 백제, 도선은 일명
승(逸名僧)으로, 또 그 풍수의 관념은 불력에 의자(依資)하여 진호 국가의 관
념의 발현으로 해석하여 백제 말대의 창립으로 해석되지 않는 바 아니나, 전
설의 개찬(改竄)을 함부로 하기도 어려운 노릇인즉 이에 의한 추정은 다시 이
이상 할 수 없고, 전형적 양식의 상한을 문무왕 초년까지 두는 가설을 채용한
다면 양식상 이것은 그에 선행되는 것이므로 하한은 그 이전까지, 즉 왕조를
두고 말한다면 백제의 의자왕(義慈王) 말년, 백제의 사직이 복멸(覆滅)되기
전까지 둘 수 있을 것이다. 백제 고지(故地)에 남아 있는 탑으로 고고한 석탑
예가 미륵·정림사지탑 및 이 왕궁평탑 외에 다시없는 것을 보아 군사적으로
소란되기 전에 이미 창건되었던 것이 아닐까. 말하자면 백제기의 최후의 작품
이 아니었던가. 물론 이때 우리는 양식적으론 이에 선행하나 탑신에 '현경(顯
慶) 5년' 운운의 기명이 있는 정림사지탑을 생각지 아니하면 아니 된다.

정림사지탑 제일층 옥신 및 받침면에 새겨진 대당평백제국비명(大唐平百濟

國碑銘)은 전액(篆額) 아래에 "顯慶五年歲在庚申八月己巳朔十五日癸未建 현경 5년, 해는 경신년 8월 기사삭(己巳朔) 15일 계미에 세웠다"이란 구로부터 시작되어 있는 것으로 세인에 이미 회자되어 있는 바이니 다시 더 설명을 필요하지 않겠고, 다만 이 "癸未建 계미에 세웠다"이란 구를 그대로 믿는다면 이 탑이 곧 현경 5년, 즉 백제 의자왕 20년(660)에 백제를 파멸시키면서 이내 곧 소정방(蘇定方)의 손으로 말미암아 건립된 탑같이 해석될 것이나, 그러나 전액에 비명이라 해놓고 결국 그 주체가 비(碑)가 아니고 탑인 것은 비를 세우려다 비를 세우지 않고 사탑을 그냥 이용한 것으로, 따라서 이 탑은 벌써 그 이전에 건립되어 있던 것으로 해석된다. 따라서 이것이 백제기의 탑일 것이 용이하게 이해되지마는 이 비명이 이 탑신에 새겨져 있는 그 사실 자체에 관하여 전반적으로 의심한다면 이 탑에 관한 세대 문제는 결국 왕궁평탑 · 미륵사지탑 등과의 상관적 해석에서 해결되는 수밖에 없다. 필자가 왜 이곳에 이러한 복잡한 생각을 하느냐 하면 실은 이 비명 전각(鐫刻)에 관하여 의심하는 학자가 벌써부터 있었던 까닭이다. 그는 즉 다름 아닌 기타 사다키치(喜田貞吉) 박사이니 「대당평백제국비에 관한 의문(大唐平百濟國碑に關する疑問)」이라 하여 『고고학잡지(考古學雜誌)』 제15권 5호에 벌써 이를 의문시하고 있다. 그후 박사에게 필자가 직접 오늘의 그의 의견을 추문(推問)하였더니 금일까지도 자기 의견에 변개가 없다 하여 왔다. 선배 정인보(鄭寅普)는 이에 언급한 바는 없었으나 일찍이 『동아일보』 지상에 발표한 「조선의 얼」이란 데서 고려 예종조대(睿宗朝代) 호종단(胡宗旦)이란 자가 고려에 내사(來仕)하여 도처의 금석을 쇄용(碎鎔)한 사실을 지적한 바 있었는데, 만일에 정림사지탑의 이 비명 전각이 의심되는 것이라면 근거는 없는 억측이나 호종단의 장난이란 것도 결코 범연(汎然)히 볼 것이 아닌 듯하다. 부여진열관 내 석조(石槽)에 동문의 비명이 새겨 있는 것도 결국은 장난의 한 나머지가 아니었을까. 필자가 이 탑을 평제탑(平濟塔)으로 부르지 않고 정림사지탑으로 부르려 함은 원(原) 사명을 좇아 부르려는 의사도 있거니

와 태반은 이 비명 전각에 의문이 있는 까닭이라고도 하겠다.『동국여지승람』권52, '순안불우법흥사(順安佛宇法興寺)' 김부식(金富軾)의 기(記) 중에

昔唐太宗皇帝詔於擧義已來 交兵之處 立寺剎 仍命虞世南 褚遂良等七學士 爲碑銘以紀功德

일찍이 당 태종 황제가 대의명분을 내세운 이래 전투한 곳에 절을 짓고, 이내 우세남(虞世南)·저수량(褚遂良) 등 일곱 학사에게 명하여 비명을 써 공덕을 기념하도록 했다.[24]

이란 것이 있지만 "전투한 곳에 절을 짓고[交兵之處 立寺剎]"라 함은 업장(業障) 소멸을 위함이었을 것이요, 기공(紀功)하기 위하여는 따로이 수비(樹碑)의 사실이 있었을 법하되, 살생의 공업을 불탑에 감히 기각(記刻)한다는 것은 불법이 방성(方盛)하고 불위(佛威)가 아직 땅에 떨어지지 않던 당대 사실로 무엄한 편에 속하지 아니하였을까. 여러 가지 미심한 점이 있지마는 본론과 괴리되는 문제이니 이 이상 더 축구(逐究)하지 않겠고, 믿고 지나던 정림사지탑의 세대 참고자료가 이와 같이 의문시되어 있다면 정림사지탑의 세대도 왕궁평탑의 그것과 같이 또 다른 관련에서 고찰되지 아니할 수 없게 되었다. 이때 이 문제의 해결을 위하여 던져진 유일한 자료는 다름 아닌 미륵사지탑이라 하겠으니, 양식상으로 가장 가까운 유형 속에 들어 있고 또 비록 전설이나마 비교적 세대 위상이 근리(近理)한 세차(歲次)로써 일컬어 있는 것은 이것뿐인 까닭이다. 즉 그는 백제 무왕대 건립으로 전해 있는 것이니 필자는 양식상 이 세대설에 하등 반대할 이유를 갖지 못하고 있으나 그러나 학자간엔 이를 양식상 의심한다는 이도 있으니, 우리는 다소 용만(冗漫)된 흠이 있으나 논리의 진행상 우선 이곳에 전설의 본문을 쳐들고 다음에 그 이설(異說)을 설명할까 한다.

　이 전설이라는 것은 본디『삼국유사』(권2)로 말미암아 전해진 것이요 또

『동국여지승람』(권33, '익산')에도 전해진 것인데, 이설(異說)을 주장한 학자, 즉 세키노 다다시 박사는 『삼국유사』에 의하지 않고 『동국여지승람』에 의한 까닭에 다소 설론(設論)에 복잡함을 보게 되었고, 또 이를 설명하려는 필자로서는 이설을 주장한 학자의 소거(所據)인 『동국여지승람』의 기록을 들어 말함이 가할 듯하게도 생각되지만 『동국여지승람』의 기록은 이설을 주장한 그 논문 중에 원문대로 인용되어 있는 것인즉, 중복을 피할 겸 또 전설의 원문도 소개할 겸하여 이곳에는 『삼국유사』에 전해 있는 것을 우선 등재할까 한다.

武王(古本作武康 非也 百濟無武康)

第三十 武王名璋 母寡居 築室於京師南池邊 池龍交通而生 小名薯童 器量難測 常掘薯蕷 賣爲活業 國人因以爲名 聞新羅眞平王第三公主善花(一作善化) 美艷無雙 剃髮來京師 以薯蕷餉閭里羣童 群童親附之 乃作謠誘群童而唱之云 善花公主主隱 他密只嫁良置古 薯童房乙 夜矣卯乙抱遣去如 童謠滿京 達於宮禁 百官極諫 竄流公主於遠方 將行 王后以純金一斗贈行 公主將至竄所 薯童出拜途中 將欲侍衛而行 公主雖不識其從來 偶爾信悅 因此隨行 潛通焉 然後知薯童名 乃信童謠之驗 同至百濟 出王后所贈金 將謀計活 薯童大笑曰 此何物也 主曰 此是黃金 可致百年之富 薯童曰 吾自小掘薯之地 委積如泥土 主聞大驚曰 此是天下至寶 君今知金之所在 則此寶輸送父母宮殿何如 薯童曰 可 於是聚金 積如丘陵 詣龍華山師子寺知命法師所 問輸金之計 師曰 吾以神力可輸 將金來矣 主作書幷金置於師子前 師以神力 一夜輸置新羅宮中 眞平王異其神變 尊敬尤甚 常馳書問安否 薯童由此得人心 卽王位 一日 王與夫人 欲幸師子寺 至龍華山下大池邊 彌勒三尊出現池中 留駕致敬 夫人謂王曰 須創大伽藍於此地 固所願也 王許之 詣知命所 問塡池事 以神力一夜頹山塡池 爲平地 乃法像彌勒三會 殿塔廊廡各三所創之 額曰彌勒寺(國史云王興寺) 眞平王遣百工助之 至今存其寺(三國史云是法王之子 而此傳之獨女之子 未詳)

무왕.〔옛 책에 무강(武康)이라고 한 것은 잘못이다. 백제에는 무강왕(武康王)이 없다〕

제30대 무왕의 이름은 장(璋)이다. 그의 어머니가 서울의 남지(南池)라는 못 둑에 집을 짓고 홀어미로 살더니 그 못의 용과 관계하여 그를 낳았다. 아명은 서동(薯童)이니 그의 재능과 도량을 헤아릴 수 없었다. 그는 평소에 마〔薯蕷〕를 캐어 팔아서 생업을 삼았으므로 나라 사람들이 이렇게 이름을 지었다.

그가 신라 진평왕의 셋째 공주 선화(善花, '花'를 '化'로도 쓴다)가 아름답고 곱기 짝이 없다는 소문을 듣고 머리를 깎고 신라의 서울로 가서 동리 아이들에게 마를 나눠 먹였더니 여러 아이들이 그와 친해져 따르게 되었다. 이래서 그는 동요를 지어 여러 아이들을 달래어 이를 부르게 하였는데 그 노래는 다음과 같다.

선화공주님은 남몰래 시집가서 서동이를 밤이면 안고 간다

선화공주님은 남몰래 정을 통해 두고 서동방을 밤에 몰래 안고 간다

이 동요가 서울 안에 잔뜩 퍼져 대궐에까지 들어갔다. 모든 관리들이 극구 간언하여 공주를 먼 지방으로 귀양 보내게 되었는데, 떠날 때에 왕후가 순금 한 말을 노자로 주었다.

공주가 귀양살이 처소를 향하여 가는데 서동이 도중에 뛰어나와 절을 하면서 호위하고 가겠다 하니 비록 그가 어떤 사람인지 알지는 못하였지만 공주는 우연히 마음이 당기고 좋았기 때문에 따라오게 하여 남몰래 관계를 한 뒤에야 서동이라는 이름을 알고서 동요가 맞은 것을 믿게 되었다. 함께 백제까지 와서 왕후가 준 금을 내어놓고 장차 살림 꾸릴 일을 의논하는데 서동이 웃으면서 "이게 무슨 물건이오?" 하니 공주가 말하기를, "이것이 황금이니 이것으로 한평생 부자로 살 수 있소" 하였다.

서동이 말하기를, "내가 어릴 적부터 마를 캐던 곳에는 이것을 내버려 쌓인 것이 흙더미 같소" 하였다.

공주가 이 말을 듣고 크게 놀라면서 "이것은 세상에도 다시없는 보물이요, 당신이 지금 금 있는 데를 알거든 그 보물을 부모님 계신 궁전으로 실어 보냈으면 어떻겠소?" 하니 서동이 "좋소!" 하고는 금을 끌어모아 산더미처럼 쌓아 놓고 용화산 사자사 지명법사의 처소를 찾아가서 금을 실어나를 계책을 물었더니 법사의 말이 "내가 귀신의 힘으로 보낼 수 있으니 금을 가져오라" 하였다.

공주가 편지를 써서 금과 함께 사자사 앞에 가져다 놓았더니 법사가 귀신의 힘으로 하룻밤 동안에 신라 궁중으로 날라다 주었다. 진평왕이 이런 신기로운 일을 여상히 여겨 더욱 존경하면서 늘 편지를 띄워 안부를 물었더니 서동이 이 까닭으로 인심을 얻어 왕위에 올랐다.

하루는 무왕이 부인과 함께 사자사로 가고자 용화산 밑 큰 못가에 이르니 미륵삼존이 못 속에서 나타나므로 왕이 수레를 멈추고 치성을 드렸다. 부인이 왕에게 말하기를, "여기에 꼭 큰 절을 짓도록 하소서. 진정 저의 소원이외다" 하니 왕이 이를 승낙하고 지명법사를 찾아가서 못을 메울 일을 물었더니 법사가 귀신의 힘으로 하룻밤 사이에 산을 무너뜨려 못을 메워 평지를 만들었다.

이리하여 미륵삼존을 모실 전각과 탑과 행랑채를 각각 세 곳에 따로 짓고 미륵사[『국사(國史)』에는 왕흥사(王興寺)라고 하였다]라는 현판을 붙였다. 진평왕이 각종 장인들을 보내어 도와주었으니 지금도 그 절이 남아 있다.[『삼국사기』에는 이르기를 법왕(法王)의 아들이라고 하였는데 여기에 전하기는 홀어미의 자식이라고 하였으니 모를 일이다)[25]

이상 본문에 있어서의 전설은 이미 이마니시 류 박사도 지적한 바와 같이 본래 무강왕(武康王)에 대한 전설을 『삼국유사』의 필자가 임의로 백제 무왕으로 개편한 것이며 또 전설에는 여러 가지 사실이 복합되어 있다. 이는 하여간에 지금 탑파에 대한 문제만을 들어 상술한 것을 의심한 것으로 세키노 다다시 박사 설이란 것을 보자. 왈,

〔『곡가(國華)』267호〕馬韓の舊都(全羅北道)彌勒山(又曰龍華山)の西南麓に彌勒寺の廢寺あり石塔一基半は頹れて空く立てり. 此塔は蓋今日半島に存せる石塔婆の最大なる者なれども其建立年代は明かならず. 三國史記に聖德王十八年 '秋九月震金馬郡彌勒寺' と載せたるは此寺の事なり. 金馬郡とは此地新羅の古名なり. されば此寺の建立は聖德王以前卽少くも今より千二百年より以前にありし事は明にして石塔亦然りしならん. 東國輿地勝覽に

彌勒寺在龍華山 世傳武康王 旣得人心 立國馬韓 一日王與善花夫人 欲幸獅子寺 至山下大池邊 三彌勒出現池中夫人謂王曰 願建伽藍於此地 王許之 詣知命法師 問塡池術 師以神力 一夜頹山塡池 乃創佛殿 又作三彌勒像 新羅眞平王 遣百工助之 有石塔極大 高數丈 東方石塔之最

此武康王につきては勝覽に, '雙陵 在五金山 峯西數百步 高麗史云 後朝鮮武康王及妃陵也 俗號末通大王陵 一云百濟武王小名薯童 末通卽薯童之轉' と記したるを見れば武康王は彼衛滿に逐はれ平壤を去りて馬韓に國を立てし後箕準を指したるが如きも箕準が馬韓に來りしは耶蘇紀元前百九十四年の事なれば無論佛教は猶入り來らず. 新羅眞平王の時とも殆ど八百年の差あれば矛盾も甚しと謂はざるべからず. 余は此塔の年代に關し去三月號發行の雜誌「朝鮮及滿洲」に一の臆說を揭げたり. 今其要點を左に拔載せん.

余は此塔の形式をみるに, 百濟の舊都扶餘にある大唐平百濟塔と年代に於て大差なく寧ろ之より少く後れし者ならん事を信ぜんと欲するなり. 此塔と同形式にして規模著しく小なる王宮塔(次項にあり)の前面に於て余は我飛鳥時代と寧樂時代の初期との中間に相當せる文樣を有せる巴瓦を獲たり. 余は此等の點より此塔を以て今より約千二百三四十年前頃の者と想定せんと欲するなり.

蓋此地は馬韓時代の舊都なれども百濟領有後は甚しく重要の處にてはあらざりしならん. 其一時重要となりしは新羅文武王の十四年(西曆六百七十一年我白鳳二年唐上元元年) 高句麗の宗室安勝を此に封じて報德王となせし時にあり. 其二十年三月には金銀器及び雜綵百段を賜ひ遂に王の妹を以て之に妻はせたり神文王の三年(西曆六百八十三年我白鳳十一年唐弘道元年) には徵して蘇判となし且姓金氏賜ひ, 甲第良田を賜ひ京師に留まらしめたり安勝が王室の姻戚として富榮を誇りし狀槪見すべし. 而もその榮華は朝露の如く短かりき. 四年十月には安勝の族子將軍大文此地に在りて叛し誅に伏す. 餘黨邑に據り王師に抗し終に敗亡せり. 王其遺類を國南の州郡に徙し其地を以て金馬郡となせり.

されば安勝の文武王十四年始めて報德王に封ぜられしより此に至るまで僅かに十年に過ぎず. 其後此地復かく重要の區となりし事なし. 今彌勒寺の遺址を見るに前面に刹竿支柱左右封立す. 相距ること約四十間, 殿堂門廡の遺礎, 猶

歴と辨すべし．其大伽藍たりしこと一見して明かなり．特に石塔婆は頗大規模の者にして到底王侯外護の力にあらずんば建立覺束なかるべし．余は其樣式より約千二百三四十年前頃の者と想定したるが其時期は恰も彼報德王安勝が全盛時代に相當せり．故に余は此彌勒寺は或は此安勝の創建にあらざるや疑ふこと切なり．勝覽に謂ふ所の安康王及夫人は或は報德王夫妻にして眞平王は或は文武王の謬傳ならんも知るべからず．

　これ實に一の臆測に過ぎざれども安康王は　安勝王，眞平王は或は神文王などの訛傳と想像せんも多少の因緣なきにあらざるが如し．

　更に翻て勝覽雙陵の項に一說には後朝鮮武康王及妃陵となし別に百濟の武王陵たるが如き俗說を揭げたり．今若し勝覽の彌勒寺創建者たる武康王は此百濟武王の訛傳とせば新羅眞平王と殆同時代に當れるを以て眞平王が百工を遣し役を助けたるの說，有理の者となるべし．假りに此說に據れば此彌勒寺は百濟武王の草刱にして武王の在位は隋唐間に跨り耶蘇紀元六百四十一年に薨じ，而して新羅眞平王は其九年前（六百三十二年）に薨じたれば其年代は少くも耶蘇紀元六百三十二年（我舒明四年唐貞觀六年）より前にあらざるべからず．此塔若し草刱と同時のものとせば芬皇寺塔より二年以前，大唐平百濟塔より二十八年以前にあらざるべからず．果して．然りとせば實に今日朝鮮に遺存せる最古の建造物なるべし．余は其樣式上より遽に之を贊成すること能はず．却て報德王頃の者となさんこと寧ろ妥當にあらずやと思惟するなり．姑く疑を存して後考を俟つ．…

　益山王宮塔(五重石塔)

　益山王宮坪なる馬韓王宮址と稱する丘上に立てり．此處は蓋古昔馬韓王宮の在りし所，後其廢址を寺となし此塔を建てし者ならん．其年代は明らかならざれども彌勒寺石塔と同形式にして規模唯小なるのみなれば彼と殆ど同時代に成りし者ならん．余は其傍に於て一巴瓦の破片を得たり．其紋樣より見るに約

千二百三四十年前の者なるべく以て此塔の年代を判定する有力なる資料となすべし. 益山邑誌金馬志に‘俗傳馬韓時所造’と記せるは荒唐の說論ずるに足らず…

마한의 구도(舊都, 전라북도) 미륵산(용화산이라고도 한다) 서남쪽 기슭에 미륵사의 폐사가 덩그러니 있어, 반쯤 무너진 석탑 한 기가 서 있다. 이 탑은 아마도 오늘날 조선의 석탑파 중 가장 큰 것으로 건립 연대는 미상이다. 『삼국사기』에 성덕왕 18년 "가을 9월 금마군 미륵사에 벼락이 쳤다"라 실려 있음이 바로 이 절이다. 금마군이란 이 땅의 신라 때의 옛이름이다. 즉, 이 절은 성덕왕 이전, 지금으로부터 적어도 천이백 년 이전에 있었음이 분명하며, 석탑 역시 그러할 것이다. 『동국여지승람』에,

"미륵사는 용화산에 있다. 세상에 전하기를, ‘무강왕이 인심을 얻어 마한국을 세우고, 하루는 선화부인과 함께 사자사에 가고자 산 아래 큰 못가에 이르렀는데, 미륵삼존이 못 속에서 나왔다. 부인이 임금께 아뢰어 이곳에 절을 짓기를 원하였다. 임금이 허락하고 지명법사에게 가서 못을 메울 방술(方術)을 물었더니, 법사가 신력으로 하룻밤 사이에 산으로 못을 메워 이에 불전을 창건하고 또 세 미륵상을 만들었다. 신라 진평왕이 백공을 보내어 도왔는데, 석탑이 매우 커서 높이가 여러 길이나 되어 동방의 석탑 중에 가장 큰 것이다’ 하였다."[26]

이 무강왕에 대해서는 『동국여지승람』에, "쌍릉(雙陵)은 봉우리 서쪽으로 수백 보 떨어진 오금산(五金山)에 있다. 『고려사』에 의하면, 후조선의 무강왕과 그 비의 능이다. 속호 말통대왕릉(末通大王陵)이라 한다. 또는 백제 무왕, 아명 서동의 능이라 하며 말통은 서동이 바뀐 것이라 한다"[27]라고 써 있는 것을 보면, 무강왕이 저 위만에 쫓겨 평양을 버리고 마한에 나라를 세운 기준(箕準)을 가리킨다고 할 때, 기준이 마한에 온 것이 기원전 194년의 일이라면 당연히 불교가 유입되기 전이다. 신라 진평왕 때와도 근 팔백 년 차이가 나니 모순도 심하다고 하지 않을 수 없다. 나는 이 탑의 연대와 관련해 지난 3월호 발행의 잡지 『조선과 만주』에 한 가지 억설을 실었다. 이곳에 그 요지를 싣는다.

내가 이 탑의 형식을 보면, 백제의 구도 부여에 있는 대당평백제탑과 연대 면에서 큰 차이가 없고 오히려 그보다 조금 뒤의 건립이라 추정된다. 나는 이 탑과 같은 형식으로 규모는 훨씬 작은 왕궁탑(다음 항에 있음)의 앞쪽에서, 나는 일본 아스카 시대와 네이라쿠 시대 초기의 중간에 해당하는 문양이 그려진 파와(巴瓦)를 발견했다. 이러한 이유로 이 탑을, 지

금으로부터 약 천이백 삼사십 년 전경의 건립이라 상정한다.

아마도 이 땅은 마한 때의 구도였으나, 백제의 영토가 된 뒤로는 그다지 중요한 곳은 아니었을 것이다. 그랬던 이 땅이 일시에 중요지가 된 것은 신라 문무왕 14년[서력 671년, 일본 하쿠호(白鳳) 2년, 당 상원 원년] 고구려의 종실 안승(安勝)을 이 땅에 봉하여 보덕왕으로 삼은 때이다. 그 20년 3월에 금은기 및 잡채(雜綵) 백 단을 하사하고 드디어 왕의 누이동생을 취해 처로 삼게 하고, 신문왕 3년[서력 683년, 하쿠호 11년, 당 홍도(弘道) 원년]에는 불러들여 소판(蘇判)으로 삼고 김씨 성을 하사하고 갑제(甲第)·양전(良田)을 하사하여 경사에 머무르게 했는데, 안승이 왕실의 인척으로서 부귀영화를 누린 사실이 훤히 보이는 듯하다. 그러나 그 영화는 아침이슬처럼 짧았다. 4년 10월에는 안승의 조카인 장군 대문(大文)이 이 땅에서 배반하여 처형당했다. 그 잔당이 읍에 거하여 왕사(王師)에 대항하다 드디어 패망하니, 왕은 그 남겨진 우리 나라의 남쪽 주군(州郡)에 옮기고, 그 땅을 금마군으로 하였다.

즉, 안승이 문무왕 14년에 보덕왕으로 봉해지고 이에 이르기까지는 겨우 십 년에 불과하다. 그후 이 땅이 다시 중요지가 되는 일은 없었다. 오늘날 미륵사의 유지를 보면 앞쪽에 찰간지주가 양쪽에 서 있다. 그 거리는 약 사십 칸, 전·당·문·회랑의 초석이 남아 있음을 뚜렷이 볼 수 있다. 규모가 큰 가람이었음을 한눈에 알 수 있다. 특히 석탑파는 상당한 규모로, 도저히 왕후외호(王侯外護)의 힘이 없었다면 건립이 어림도 없었을 것으로 보인다. 그 양식상 약 천이백 삼사십 년 전경의 것으로 상정되는데, 그 시기는 저 보덕왕 안승의 전성기에 해당한다. 그러므로 나는 미륵사가 혹은 안승의 창건이 아닐까 의심하는 바이다. 『동국여지승람』에서 말한 안강왕(安康王)과 그 부인은 혹은 보덕왕 부처로서, 진평왕은 혹은 문무왕의 오류일지도 모른다.

이것은 참으로 하나의 억측에 지나지 않더라도, 안강왕은 안승왕, 진평왕은 신문왕 등의 와전이라 미루어 짐작하는 것도 다소 인연 없지는 않을 것 같다.

게다가 도리어 『동국여지승람』 쌍릉의 항에 일설에는 후조선 무강왕과 비의 능이라 했고, 특히 백제 무왕의 능이라는 속설이 실려 있다. 오늘날 『동국여지승람』에서 말하는 미륵사의 창건자 무강왕이 백제 무왕의 와전이라면, 그 창건 시기는 신라 진평왕과 거의 같은 시기에 해당함으로써 진평왕이 백공을 보내 돕게 했다는 설과 일맥상통하게 된다. 만약 이 설을 근거 삼는다면, 미륵사는 백제 무왕의 초창(初刱)으로서 그 재위 기간은 수·당 시대

에 걸쳐 있으며, 무왕은 서기 641년 홍거했고 그보다 구 년 전(632)에 신라 진평왕이 홍거했다면 그 연대는 기원후 632년〔일본 조메이(舒明) 4년, 당 정관 6년〕보다 이전이라고 해야만 한다. 이 탑이 만약 초창과 동시에 세워진 것이라 하면 분황사탑보다 이 년 이전, 대당평백제탑보다 이십팔 년 이전이어야 한다. 과연 그렇다면 실제로 오늘날 조선에 유존하는 최고(最古)의 건조물이라 할 수 있다. 나는 그 양식으로 보아 이 설에 찬성할 수 없다. 오히려보덕왕 시기의 것이라 함이 타당할 것이다. 약간의 의심을 갖고 후고를 기다린다.…

익산 왕궁탑(오층석탑).

익산 왕궁평은 마한 왕궁지라 불리는 언덕 위〔丘上〕에 있는데, 이곳은 아마도 옛 마한 왕궁이 있던 곳으로 그후 그 폐지를 절로 삼아 이 탑을 건립한 것인 듯하다. 그 연대는 불명이나 미륵사 석탑과 같은 형식으로서 규모는 비록 작아 보여도 그와 거의 비슷한 시기에 만들어진 것으로 추정된다. 나는 그 근처에서 한 파와(巴瓦)의 파편을 얻었다. 그 문양으로 미루어 약 천이백 삼사십 년 전의 것으로서, 이 탑의 연대를 판정할 수 있는 유력한 자료가 될 것이다. 『익산읍지』「금마지」에 "민간에 이르기를, 마한 때 만들어진 것"이라 써 있음은 황당한 설이라 할 수 있다.…

원래 이 미륵사지탑에 관하여 설을 세운 고 세키노 다다시 박사의 이 의견이 뚜렷한 편이었고, 그의 뒤를 받아 미륵사지를 답사하고 미륵사지탑을 조사하여 한 개의 논문[72]을 쓴 후지시마 가이지로 박사는 세키노 박사의 이 의견을 철저히 승인한 것인지 아닌지 매우 모호한 변론에 그쳐 요점을 모르겠는데, 대개는 사지만을 백제기의 것이요 탑은 후대의, 즉 세키노 박사가 설정한 세대에 찬동하는 듯하고, 오하라 도시다케(大原利武)가 이에 관하여 입론한 바[73]가 있다 하나 정림사지탑의 세대 문제를 의심 없이 그 기명 연대 이전의 것으로 두었을 뿐 아니라 이 탑을 백제식이란 개념 안에 포괄시켰을 뿐이요, 이마니시 류 박사는 특별한 이유는 붙이지 않고서 이 미륵사지탑을 백제시대 건조물로 인정한다 하였고(『백제사연구』, pp.568-569), 왕궁평탑도 정치상 백제시대의 작(作)이 될 수 있는 가능성이 다대하지만 외에 그 전후에 연접하는 시대

의 작이 될 수 있는 가능성도 적지 않다 하였다.(『백제사연구』, pp.574-575)
그러나 이 여러 설 중에 논(論)다운 논은 세키노 박사 설뿐이니 우리는 지금
이것을 검토해 보자.

지금 세키노 설에서 가장 그 중심된 이론은, 미륵사지탑이나 왕궁평탑은 양
식상 서로 동일한데 왕궁평탑 아래에서는 일본의 아스카(飛鳥) 시대와 네이라
쿠(寧樂) 시대 초기의 중간에 상당하는 무늬의 와당을 얻었고, 또 '양식상' 이
두 탑은 정림사지탑에 선행할 수 없다는 것이 주가 되어 전설은 이에 맞도록
개역(改譯) 추론된 데 지나지 않는다는 것이다.

우선 박사가 말한 와당 연대에 관하여 보건대, 아스카 시대란 보통 긴메이
왕(欽明王) 13년(552) 일본에 불교가 수입된 때로부터 고토쿠왕(孝德王) 다이
카(大化) 원년(645) 다이카의 개신이란 것이 되기 전까지, 즉 신라 진흥왕 13
년으로부터 선덕여왕 14년까지, 네이라쿠 시대라는 것은 보통 전후 두 기로
나누어 전기라는 것은 다이카 개신 후부터 겐메이왕(元明王) 와도(和銅) 3년
(710) 헤이안성(平安城) 전도(奠都)까지, 즉 신라 선덕여왕 14년으로부터 성
덕왕(聖德王) 9년까지,[74] 이를 좀 늦잡는 설에 의하여 아스카 시대를 문무왕 7
년까지, 네이라쿠 전기를 성덕왕 22년까지 둔다 하더라도 중간기란 어느 때쯤
인지—이를 박사가 생각하고 있는 신라통일초라 한다 하더라도 이 와당에 무
슨 기명이 있는 것이 아니요 또 이 숫자 세년(歲年)에 절대로 해당한 것이 아
니라, 이 무늬 형식의 성립 상한과 존속 하한이 분명하지 않은 이상 이것은 대
체의 추정에 지나지 않는다 할 수 있다. 즉 이 와당의 연대 위상이 틀리다는 것
이 아니라 이 와당으로써 다른 조형, 즉 이 경우에 있어서 왕궁평탑과 미륵사
지탑을 추정하게 될 때 이러한 추정법은 가장 요심(要心)할 문제가 아닐까 한
다. 가령 지금 이 왕궁평탑에서의 와당과 저 탑정리탑에서의 와당 간엔 유사
한 점이 있고 탑리의 소속 군현(郡縣), 즉 충주지방은 일찍이 신라 판도에 들
었을뿐더러 진흥(眞興)의 이민(移民),[75] 문무(文武)의 축성[76] 등 사실이 일찍

부터 있었음을 보아 양식상 탑정리탑은 이 문무왕대 전후에 두어도 좋겠거니와, 왕궁평탑의 소속 지역은 바로 몇 년 전까지도 국가를 달리한 백제의 소속, 그나마 신라의 국경에서 멀고 백제의 국도(國都)에서 가장 가까운 거리에 있는 지점인 만큼 범주가 아직 모호한 와당 하나의 파편만으로써는 이 탑의 건립 왕조를 그다지 쉽게 결정지을 수 없을 것이다. 뿐만 아니라 박사는 왕궁평탑과 미륵사지탑을 전혀 동일 수평에 두고 논하고 있으나 필자는 이미 동일 수평에 이를 둘 수 없음을 논증하였고, 또다시 박사는 양식상 이 두 탑이 정림사지탑에 앞설 수 없는 것으로 논리를 전개시켰으나 이 점에서 또 필자는 그렇지 아니할 것을 입론하였고, 이 설을 세울 적에 박사는 정림사지탑의 성립이 기명(記銘)의 현경 5년이란 곳에 있음을 의심하지 아니하고 입론한 모양이나 이역시 치신(置信)할 것이 못 되는 이상, 여기에 입각한 박사의 의견에는 여러 가지 점으로 보아 난색이 있는 것이다.

 뿐만 아니라 전설의 일부를 보덕국 안승의 사실이 부분적으로 혼입된 것이라 인정한다손 치더라도 안승이 문무왕의 왕매(王妹)를 취하였다는 문무왕 20년(680) 3월로부터, 안승이 경도(京都)에 피징(被徵)되던 신문왕 3년 10월까지 전후 사 년 팔 개월간, 이 미륵사와 같은 거창한 경영이 되었으리라고는 생각되지 아니한다. 또 이 전설의 주인공인 무강왕의 쌍릉이란 것은 1917년 야쓰이 세이이치(谷井濟一) 일행의 발굴 조사로 말미암아 능묘의 양식이 백제의 왕릉이라는 저 부여 능산리(陵山里)의 능묘 형식과 전혀 동일할뿐더러, 현실(玄室)에서 발견된 목관 기타 부장물의 성질이 백제 말기 조형에 공통성을 갖고 있어 이 쌍릉이란 것은 백제 말기의 어느 왕릉으로 간주할 수 있다는 의견이 진술되어 있다.[77] 이마니시 류 박사도 이 점을 염두에 두고 이 쌍릉이 백제 무왕의 능이기도 하지만 징증(徵證)을 찾을 수 없고 보덕국 관계자의 것인지도 알 수 없으나 물론 안승으론 생각되지 아니한다 하였다.(안승은 경주로 피징된 까닭에 그 능묘가 이곳에 있을 수 없다) 이리 볼 때 이 전설 속에는 여러

사실의 혼재와 신비화가 있다손 치더라도, 무강왕을 백제 무왕으로 개찬한 『삼국유사』 필자의 영단(英斷)(?)도 과히 허물되지 아니할 것 같다. 백제는 무왕의 아들 의자왕으로 말미암아 멸망되고 말지 않았던가!

우리는 미륵사지탑을 양식적으로 정림사지탑에 선행하고 정림사지탑이 영니산탑에 선행하고 영니산탑의 상한은 선덕여왕 3년에, 하한은 신문왕 2년까지에 있을 수 있다는 것을 설명하였지만 이에 선행하여 미륵사지탑이 전설대로 무왕대에 성립되었을 것에 아무런 무리를 느끼지 않게 된다. 고선·감은사지탑이 신문왕 초에 하한이 있고 탑정리탑이 문무왕대에 대개의 연위(年位)가 있을 수 있다면[78] 왕궁평탑·정림사지탑이 무난히 백제 말기라는 차위에 놓일 수 있고 따라 영니산탑(이것은 왕궁평탑과 정림사지탑의 사이에 처할 수 있다 하였다)도 통일 이전기의 신라의 유작으로 올려지게 된다. 통일삼국이란 문무왕 8년의 사실이다. 이상 추정된 작품들의 차서(次序)와 연한(年限) 범위의 여러 상(相)을 표시하면 아래 표와 같아진다.

	A.D.	백제	신라
미륵사지탑	600	무왕 즉위	진평왕 22년
분황사탑	634	무왕 35년	선덕여왕 3년
	641	의자왕 즉위	
정림사지탑	645		황룡사탑 완성
영니산탑	647		진덕왕 즉위
	654		무열왕 즉위
왕궁평탑	660	백제 멸망(당 현경 5년)	
	661		문무왕 즉위
고선·감은사지탑	682		신문왕 2년

즉 위 표에서 보는 바와 같이 무왕대에 미륵사지탑의 성립을 둔다 하더라도 세키노 박사가 괘념한 바와 같이 그것이 반드시 분황사탑에 선행하는 것을 뜻함이 아니요(선행된대도 관계하지 않은 일이지만), 또 조선 석탑의 양식이 삼국 말기로부터 시작되어 신라통일초까지에 즉 7세기의 약 1세기간을 두고 전형적 양식까지의 성립을 보게 된 것이다. 한 양식의 발생으로부터 전형 성립까지 약 1세기의 사분의 삼이 걸렸다는 것도 당시 문화 발달의 지속상을 말하는 것이라 하겠거니와, 특히 전형적 양식의 성립이 7세기 후반, 즉 정치적으로도 조선이 완전히 통일된 시기와 해합하며, 그곳에 이르려는 통일적 기운이 선행 양식에 표현되어 있는 등, 무심한 석편에서나마 시대의 동향이 여온(餘蘊) 없이 읽힌다 하겠다.

부(附) 상술한 탑들의 고도표(단위: 척)

	기단	초층	기타	총 높이
미륵사탑		폭 27.18 주(柱) 높이 6.78 주 높이 11.91	초층 옥첨(屋簷) 폭 35.11	약 37
정림사탑	폭 약 12	폭 8 주 높이 5	초층 주(柱) 폭: 상, 1.51 하, 1.71	약 34
영니산탑	대복(臺覆): 폭 11.5 높이 3.75	폭 8 주 높이 5.1	초층 주 폭: 상, 1.15 하, 1.25 감실문구(龕室門口): 폭 3.85 높이 4.7	약 31.5
왕궁평탑	?	폭 8.66		약 25.14
감은사탑	상: 폭 15.78 높이 5.78 하: 폭 22.74 높이 3.24	폭 9.62 높이 5.76	찰간(擦竿) 길이 13.14	약 30.04 (단, 찰주 제외)

고선사탑	하폭 17.3	높이 5.7	감실문구: 폭 2.9 높이 4.2	약 29.7
탑정리탑	불명	불명		43.27
나원리탑	상: 폭 12.9 높이 5.49 하: 폭 17.54 높이 2.78	폭 7.91 높이 11.93		약 37

2. 전형적 양식 성립 이후의 일반 석탑 양식의 변천상

우리는 「4. 석조탑파」의 1-1('조선 석탑 양식의 발생사정과 그 시원양식들')
에서 익산군 용화산 아래 미륵사지에 있는 다층석탑을 조선 석탑파로서 최초
의 시원형식을 이룬 유일한 유구로서 설명하였고, 익산군 왕궁면 왕궁리 속칭
왕궁평에 있는 오층탑은 저 미륵사지탑의 모방적 재현 형식의 유구로서 건축
적 구조 특질보다도 조각적 응집 결태(結態)로서의 과도 경향을 보이고 있는
것이라 설명하였으며, 부여읍 추정 정림사지에 있는 오층탑(속칭 평제탑)은
미륵사지탑의 건축적 정신을 그대로 계승하여 보다 더 완성태로의 발전을 보
인 것이라 하였고, 다시 이들과의 직접 계련(係聯) 관계는 여하간에 양식적으
론 다른 시원적인 일례가 의성군 영니산 아래 일명사지(逸名寺址)에 오층탑
한 기가 있어 이것들이 경주 감은사지의 삼층탑 두 기, 고선사지의 삼층탑, 나
원리 일명사지의 오층탑, 충주 가금면 탑정리 일명사지의 칠층탑(속칭 중앙
탑) 등에서 종합 취성(聚成)되어 그곳에 조선 석탑으로서 이 최초의 전형적 양
식의 성립이 있었다는 것을 1-2('시원양식으로부터 전형적 양식의 발생')에
서 설명하였고, 그리고 1-3('이상 두 양식의 세대관')에서 이 양대 부류의 세
대관을 말하여 미륵사지탑 · 왕궁평탑 · 정림사지탑 · 영니산하탑을 통일 이
전에 둘 수 있다 말하였고, 감은사지탑 · 고선사지탑 · 나원리탑 · 중앙탑을 통

일 이후에 둘 수 있는 것이라 말하였다. 그런데 그후 필자의 반성과 추구는 이 상 논고 중 한 개의 모순을 발견하게 되었으니 즉 그것은 왕궁평탑에 대한 의 견이다. 무엇이냐 하면 왕궁평탑은 외양으로선 제일 부류 즉 시원적 양식 부류에 유취(類聚)될 수 있는 양식 감정을 충분히 가졌고 또 일부 옥개의 구조법 같은 데 정림사지탑과의 유사점이 있지만, 옥개의 안쪽 층단형 받침이 전반적으로 '田'자형 사분파(四分派)의 평면을 이루는 의사는 이 제일 부류에 속하는 여러 다른 석탑에는 공통성이 없는 것, 오히려 그것은 제이 부류의 전형적 탑파들에 공통되는 것, 또 초층 옥신을 판석으로써 구성하면서 우주 및 중간주(中間柱)의 형식을 편의적인 부조법에 의하였을뿐더러 상하의 태세의 변화, 즉 엔타시스의 정신이 없는 것, 이러한 점은 양식적으로도 확실히 제이 부류의 아래에 속할 것임을 깨닫게 된다. 환언하면 이러한 이유에서 이 왕궁평탑은 미륵사지탑·정림사지탑·영니산하탑 등과 같이 양식적으로 제일 부류 즉 시원 부류에 유취시킬 수 없는 동시에 시대적으로도 그러한 유(類)들과 함께 신라통일 이전, 즉 삼국기에 둘 수 없는 것이다. 그러면 신라통일 후, 즉 저 전형적 탑파들이라 지칭한 감은사지탑·고선사지탑·나원리탑·중앙탑들과 함께 유취시킬 수 있는 것이냐 하면 아직 문제라 하겠다. 왜냐하면 이러한 전형적 탑파들은 이미 전절(前節)에서도 설명한 바와 같이 그 초층 옥신들의 구조 수법에 있어 네 개 우주가 이미 엔타시스는 잃었다 하더라도 별개의 장석으로써 독립되게 구성되고, 그리고 벽면의 면석만은 또다시 다른 석편으로써 구성하고 있음에서〔단 나원리탑만은 각 면을 한 장 판석으로써 성립시키고 일우(一隅) 일주(一柱)를 모각하게 됨〕 그 사실적 진실미를 갖고들 있는 터인데, 왕궁평탑에는 이러한 진실미가 이미 사라진 것이다. 또 저 초층 옥신 벽면에 일간주(一間柱)를 나타낸 것도 혹시 저 정림사지탑·중앙탑 등의 초층 옥신에서 볼 수 있는 이간(二間) 구분을 재현하기 위한 것이었는지 알 수 없지마는 만일 그러한 의사에서의 표현 양식이었다면 그것은 너무나 우졸(愚拙)한 것이

었다 아니할 수 없다. 그것은 영니산 아래 오층탑이 이층 이상의 옥신부터 이
간벽을 나타낸 무의미성보다도 더 심한 무의미한 것이라 아니할 수 없다. 이
러한 무의미성의 졸렬한 실례는 성주읍(星州邑) 동쪽 의공사〔醫公寺, 동방사
(東方寺)라고도 한다〕지에도 한 기(현존 팔층)[79]가 있지만 시대는 매우 동떨
어지는 것 같다. 하여간, 이상의 이유에서 왕궁평탑을 양식사적 견지에선 제
일기의 시원양식 부류에도 유취시킬 수 없고 제이기의 전형적 양식 부류에도
유취시키기 곤란한 것이다. 차라리 초층 옥신만은 후대의 수보(修補)였다면
나머지 상층 부분은 제이기의 유형 속에 편입시켜도 좋을 가능성이 많은데,
그렇지 않고 이 초층 옥신이 원상대로라 하면 이 탑은 의연히 구할 수 없는 것
이다. 즉 제이기의 부류에도 넣을 수 없는 것이다. 다만 탑파 자신의 이러한 양
식적 문제를 떠나서 그 부근에서 발견되었다는 한 개의 참고자료로서의 와당
같은 것을 부차적으로 상량(商量)한다면, 그 와당 무늬는 이미 세키노 박사도
지칭한 바와 같이 신라통일초의 것이라는 것과 공통되는 특질을 가졌고 또 나
의 소견으로선 충주 중앙탑 부근에서 발견되었다는 와당과도 공통되는 시대
성을 보이는 점이 있음에서, 이 와당을 통하여 볼 때는 저 중앙탑이란 것과 이
왕궁평탑이란 것이 위차적(位次的)으로 공통될 수 있는 것이라 하겠다. 즉 이
러한 점을 통해서나 왕궁평탑이 겨우 제이기의 탑파 부류들에 끼워질 수 있는
가능성이 생기게 될 뿐, 양식적으론 위태위태한 것이라 아니할 수 없다. 조선
의 제일기 석탑은 미륵사지탑 · 정림사지탑 · 영니산하탑의 세 기에 한정되고
만다. 즉 그 세 기만이 통일 이전의 작품인 것이다. 미륵사지탑은 손상이 심한
것이지만 정림사지탑 · 영니산하탑은 당풍(唐風)이 아직 보이지 않은즉 육조
(六朝)의 기풍이 명백히 보이는 탑이라 하겠다. 적어도 수풍(隋風)까지는 충
분히 있는 것이라 하겠다.

　다시 전절의 2('시원양식으로부터 전형적 양식의 발생')에서는 전형적 탑
파로서 감은사지탑 · 고선사지탑 · 중앙탑 · 나원리탑을 열거하여 양식사적

순차를 정해 보았으나 확실한 단안을 내리지 못한 점이 많았는데, 그것은 그만큼 양식적으로 그 네 탑이 거의 등일(等一)한 데서 그리하였지만 이제 그후의 상고에 의하면 감은사지탑을 제일위, 고선사지탑을 제이위, 중앙탑을 제삼위, 나원리탑을 제사위에 둘까 한다. 그 이유론 우선 고선사지탑이 양식적으로 감은사지탑과 전혀 동일하나 옥개 기타에 다소 응축된 의사와 기단 상대 복석에 다소 간화된 수법과 초층 탑신에 수식 의사의 가미 등이 있어 이러한 점에서 이것을 감은사지탑 다음에 두겠고, 중앙탑은 부분적으론 고의(古意)를 다소 남긴 점도 있으나 다시 또 부분적으로 신의(新意)에 속하는 것도 있어(예컨대, 옥개와 옥개 받침이 일석으로 되는 점은 신의라 할 수 있다) 고의는 옛 것의 잔재로 볼 수 있어 하한이 미정(未定)되는 것이나 신의는 그 상한이 있는 것인즉 이 점에서 고선사지탑의 하위에 둘 수 있겠고, 나원리탑은 초층 옥신에 벌써 넉 장 판석으로써 결구하는 동시에 그 한 모퉁이에 우주(隅柱)로 표현하려는 의사와 제삼층 이상 옥개와 옥개 받침이 일석으로 되는(제이·제일 옥개는 옥개와 옥개 받침이 별석이다) 의사가 있어 이러한 점에서 최하위에 두는 바이다. 시대로 말하면 이 유형이 양식 상한을 감은사지탑에 두었은즉 이 유형은 모두 문무왕대 이후가 된다. 연대로 말하면 문무왕 8년(즉 신라통일, 서기 668년) 이후이나 각기 탑파의 개별적 건립 연수란 물론 말할 수 없는 것이며, 필자는 이 네 탑을 조선 석탑의 전형적 탑파라 지칭하는 동시에 조선 석탑파사상(石塔婆史上) 제이기에 속하는 것이요 신라 역사상 중대 전기에 속하는 탑파라 간주한다.

중대 전기라는 것은 정치사적으로 말한다면 무열왕대부터 성덕왕대까지를 말함이 되나니, 이것은 신라사의 세대 구분에 있어 「신라본기」가 말하는 진덕왕(眞德王)까지의 성골시대(聖骨時代)를 고기(古期)라 하고, 무열왕(武烈王) 이후 경순왕(敬順王)까지의 진골시대(眞骨時代) 중 혜공왕대(惠恭王代)까지를 중대라 한 구분법에 의하여, 무열왕부터 혜공왕까지의 중대 일대를 필자는

또다시 성덕왕대까지 구분하여 무열왕대부터 성덕왕대까지를 중대 전기, 효성왕(孝成王)부터 혜공왕대까지를 중대 후기라 함에 의한 것이다. 이리 말하면 앞에 말한 미륵사지탑·정림사지탑·영니산하탑들의 통일 이전의 작(作)이란 것과 이곳에 말한 신라 중대 전기란 것이 시대적으론 상복되는 부분이 생긴다. 사실 말이지 무열왕 일대는 물론이요 문무왕 8년까지도 통일은 완성된 것이 아니다. 즉 삼국기의 잔존이 의연히 계속되어 있는 것이다. 그러므로 미륵사지탑·정림사지탑·영니산하탑을 삼국 말기의 작품이라 할 때 신라사적으론 의연히 그것이 신라 중대에도 걸쳐질 수가 있는 것이다. 다만 미륵사지탑·정림사지탑은 백제 복멸 이전에 속할 것이므로 그 하한이 서기 661년 전까지 되나 이것도 신라사적으로 보면 신라 중대에 걸칠 가능성도 있는 것이다. 하물며 신라 영역 내에 있어 세년(歲年)이 불확실한 채 저 미륵사지탑·정림사지탑 간에 개재(介在)할 수 있는 영니산하탑이 시대적으로 이 신라 중대에 속하지 말란 법이 없다. 이 점에서 미륵사지탑·정림사지탑은 별문제로 하더라도(백제탑이니) 영니산하탑만은 신라사적으로 보아 신라 중대에 편입시킬 수도 있다. 즉 무열왕 이후이다. 그러나 확실히 저 감은사지탑 이하의 여러 탑과의 구별을 세우기 위하여 그것들을 통일 이후 작이라면 영니산하탑을 통일 이전이라 할 수 있을 뿐이요 감은사지탑의 상한이 반드시 문무왕 8-9년 직후에 시작되었을 것이 아닐진대, 실제 연대적으론 영니산하탑이 문무왕 8-9년 이후까지도, 즉 감은사지탑의 상한이 내려가는 대로 그 하한이 쫓아 내려갈 수도 있는 것이다. 이리하여 시대적으론 영니산하탑이 충분히 신라 중기에 깊이 들어갈 수도 있다. 이것을 통일 이전에 간편히 두어 버린 것은 감은사지탑 이하의 탑들과 명료한 구획을 보이기 위한, 하나의 양식사적 처분 수단에 지나지 않는다. 이곳에 제일기(시원양식들) 작품이란 것이 신라사적 견지에 있어선 실제 연대적으론 중대까지도 들어올 수 있는 것인 동시에, 그렇다고 반드시 저 감은사지탑 이하 탑들과 실제 연대로선 중복되는 것이 아니요 의연히

구분되면서 중대라는 데 포함될 수도 있는 것이다. 이곳에 양식사적 세대라는 것과 역사에서 말하는 실제 세대 간에 어긋나는, 또는 다소 의미가 다른 세대라는 것이 성립될 수 있다. 이리하여 시원적 양식이라는 제일기의 미륵사지탑 · 정림사지탑 · 영니산하탑 등이 전형적 탑파라 할 제이기의 감은사지탑 이하의 탑들과 함께 세대적으론 신라 중대 전기에 합쳐질 수도 있는 것인데, 이렇게 되면 매우 논술에 있어 혼란될 느낌이 있음으로 해서 편의적 도식적이나마 미륵사지탑 · 정림사지탑 · 영니산하탑 등을 통일 이전의 제일기의 탑파라 하고 감은사지탑 이하 고선사지탑 · 나원리탑 · 중앙탑 등을 제이기 탑파, 세대적으론 중대 전기의 탑파라 하는 것이다. 이곳에 구태여 이러한 세대 문제를 내거는 것은 탑파의 세대적 동향이란 것을 살피기 위한 것임이 주견(主見)의 하나인 까닭이다.

감은사지탑 · 고선사지탑 · 중앙탑 · 나원리탑 등을 전형적 탑파라 말하고, 조선 석탑파사상 제이기를 형성하는 탑파라 말하고, 세대적으론 문무왕 때부터 성덕왕대까지의 중대 전기에 두어질 수 있는 것인데 이 탑은 전고(前稿)에서도 말한 바와 같이

첫째, 기단이 중층 기단으로서 하층은 저평광대하고 상층은 고대둔후(高大鈍厚)하되 상대 복석에는 초층 옥신을 받기 위한 고임이 중단(重段)으로 되어 있고, 하대 복석에는 상대 중석을 받기 위한 방각(方角)과 반호형(半弧形)의 몰딩이 있으며, 중대석에는 상대에 한 면 네 개의 탱주, 하대 중석에는 한 면 다섯 개의 탱주가 있으며,

둘째, 초층 옥신은 네 개 우주가 별석이고 네 개 벽면석이 별석이며(나원리탑은 이미 과도성을 보임),

셋째, 옥석(屋石) 헌미(軒尾)는 수평이요 상부 낙수면(落水面)은 아무런 층절이 없는 경사면이요, 사주형(四注形) 옥면(屋面)의 네 귀퉁이 앙각면(仰角

面)엔 우동 형식의 조의(彫意)도 없고, 상층 옥신을 받기 위하여 옥상에 상단의 고임이 있고, 옥개 안쪽에는 하등 조각이 없을뿐더러 옥석 받침이란 것이 정연히 오층단형(五層段形)을 틀림없이 이루고 있는 점

등에서 공통성을 갖고 있다. 이것을 중대 전기에 한정시킨 것은 이미 앞에도 말한 바와 같이, 그 양식적 상한을 이를 감은사지탑이 문무왕대로 비롯하여 신문왕 초년까지에 완성된 사실에서 시작하여 고선사지·중앙·나원리 등 탑들이 양식적으로 거의 등류(等類)된 데서 같은 세대에 둔 것이지만, 그 하한을 하필 성덕왕대까지 결정한 것은 사료적으론 확실한 빙거가 없으되 이 네 탑은 기품상 성당(盛唐)의 기풍이 농후할뿐더러 중앙탑 부근에서 발견된 와당 같은 것이 등일반적으로 이 중대 전기로서의 특색을 가지고 있고, 또 다음에 말할 이 양식의 일단(一段) 저하된 제작(諸作)들이 대개는 다음 대 즉 중대 후기(효성왕대부터 혜공왕대까지)에 많이 귀속되는 점에서 한 개의 도식적 분류를 그렇게 꾀해 본 것이다. 그러면 중대 후기에 귀속되는 조선 석탑으로서의 제삼기에 소속될 양식들이란 무엇인가. 이것을 다음에 말해 볼까 한다.

1. 제삼기적 작품들

제삼기적 작품들이란 양식적으론 제이기적 작품들과 대동소이한 것이다. 즉 기단 중·하대 중석면의 탱주가 일반적으로 다섯 개에서 네 개로 왜축(矮縮)되었고 옥신과 옥석이 모두 일석으로 응결되었고 일반적으로 규모가 왜소된 것뿐이다. 지금 그 알려져 있는 실례를 들면 다음과 같다.

① 경주군 양북면 장항리(獐項里) 일명사지 오층탑 쌍기.(서탑 재건)
② 경주군 내동면 불국사 석가삼층탑.

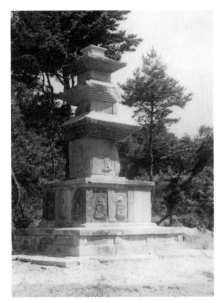
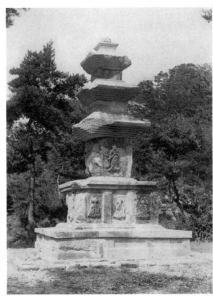
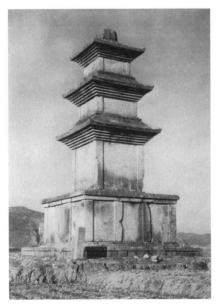
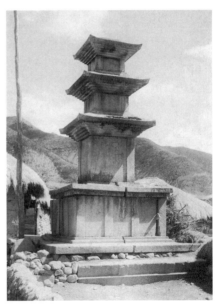

18-19. 원원사지(遠願寺址) 동서 삼층석탑. 경북 경주.(위)
20. 경주 구황리(九黃里) 삼층석탑. 경북 경주.(아래 왼쪽)
21. 창녕 술정리(述亭里) 삼층석탑. 경남 창녕.(아래 오른쪽)

③ 경주군 장수사지(長壽寺址) 삼층탑.

④ 경주군 황복사지(皇福寺址) 삼층탑.(도판 20)

⑤ 경주군 남산리(南山里) 일명사지 삼층탑 쌍기.〔도파(倒破)〕

⑥-1 경주군 천군리(千軍里) 일명사지 삼층탑 쌍기.(재건)

⑥-2 경주군 남산리 옥정곡사지(玉井谷寺址) 삼층탑.(도파)

⑦ 경주군 경주면 황룡사지(黃龍寺址) 삼층탑 쌍기.(도파)

⑧ 경주군 외동면(外東面) 원원사지(遠願寺址) 삼층탑 쌍기.

　(재건, 도판 18, 19)

⑨ 경주군 서면(西面) 명장리(明莊里) 일명사지 삼층탑.

⑩ 창녕군(昌寧郡) 창녕면(昌寧面) 술정리(述亭里) 동부(東部) 일명사지

　삼층탑.(도판 21)

⑪ 김천군(金泉郡) 남면(南面) 갈항사지(葛項寺址) 삼층탑 쌍기.

　〔지금은 경성(京城)에 있다〕

⑫ 청도(淸道) 풍각면(豊角面) 봉기동(鳳岐洞) 삼층탑.

⑬ 양양군(襄陽郡) 도천면(道川面) 장항리 향성사지(香城寺址) 삼층탑.

이상의 탑들은 외면의 조식 유무, 오층·삼층의 차별, 기세의 강약의 차도 등을 별문제로 하면 탑파로서의 양식은 전혀 한 개의 유형을 이루는 것들이라 하겠다. 그런데 이 제탑(諸塔)에서 우리는 무엇을 읽을 수 있느냐 하면, 첫째 그 유형들이 지방적으로 경상도 일대에만 한해 있고 특히 또 경주가 중심되어 있다는 점에 커다란 의의를 느낀다. 즉 제이기의 탑파가 또 그러하여 네 탑 중 세 탑이 경주를 중심하여 있었고 한 탑만이 중원경(中原京) 충주에 있었다. 제 일기의 탑은 두 기가 바깥, 즉 백제 국경 내에 있었고 한 기만이 신라국 영내에 있으나 도심을 떠난 의성군에 가 있었다. 의성에 어찌하여 고고한 최초의 한 석탑 양식이 이와 같이 발상되었는가는 지금 알 수 없다. 그러나 외부에서 발

생된 한 양식이 제이기로 들면서 신라통일 후 신라의 도심지대로 집중되어 제삼기의 양식까지 저와 같이 경도 중심으로 발전된 것임을 볼 때 당대의 문화가 또한 이 제이기·제삼기를 중심하여 경주를 중심으로 익어(熟) 들어가고 있었음을 알 수 있다.

뿐만 아니라 이 삼기 작품에 이르러 벌써 석탑이 건축으로서의 발발한 건축적 정신보다도, 수식인 것으로의 급거한 변천을 본다. 즉 장항리 일명사지[80]의 오층탑에는 초층 옥신 각 면에 문비(門扉) 모양이 모각되었을뿐더러, 우주와 문비 간에 주경(遒勁)한 두 인왕상이 연화좌(蓮花座) 위에 활약적 태세로써 부각되어 있다. 초층 옥신에 이와 같이 사방 문호를 만드는 것은 본디 목조탑의 의사로서 그것은 내부 실내에 통하는 의사였다. 저 분황사의 탑에서도 그 퇴화된 형식이나마 사방 감실의 경영이 있음을 보았고, 제일기 석탑의 미륵사지탑에서도 그 의사를 보았고, 영니산하탑, 안동 법림사지(法林寺址)·법흥사지, 일직면 일명사지 등의 모전탑·전탑 등에서도 그 일면적인 감실 경영을 보았고, 제이기에 들어서 고선사지탑 같은 데서도 사방의 문호 양식의 모각이 있음을 본 바이다.

고선사지탑에서의 문호 양식의 모각은 특히 우수한 것이어서 문주(門柱)·문미(門楣)·문한(門限)·각치(閣峙)의 표현은 물론이요 문비의 수문포수(獸吻鋪首)의 모각도 괴려하고, 문비에는 부우금정(浮鏂金釘)을 박았던 공혈까지 남아 있다. 또 문호 양측에 인왕상을 철각(凸刻)한 예도 일찍이 분황탑에서 그 예를 본 바이다. 다만 후대까지도 인왕상을 표현함에 있어서는 모두 자연암석 위에 질타노호(叱吒怒呼)의 형상을 하고 있는 표현을 취하고 있는데, 유독 장항리탑에서는 인왕상을 연화좌 위에 올려 앉혀 있다. 이것은 특수한 예이니 『지도론(智度論)』에는

以蓮華軟淨 欲現神力能坐其上 令不壞故 又以莊嚴妙法坐故 又以諸華 皆小無如

此華至乃 梵天主坐蓮華上 是故諸佛隨世俗故於寶華上結跏趺坐…

연화의 부드럽고 청결한 품질로써 신력(神力)을 나타내고자 하여 능히 그 위에 앉을 수 있어 괴멸되지 않게 하고자 한 까닭이다. 또 장엄묘법(莊嚴妙法)으로 앉은 까닭이다. 또 여러 꽃들이 모두 작아서 이 꽃만한 것이 없으므로 이에 범천왕이 연화 위에 앉은 것이다. 이러므로 여러 부처들이 세속을 따랐다. 그러므로 보화(寶華) 위에 결가부좌한 것이다.

라 있고 『대일경소(大日經疏)』에는

如世人以蓮華爲吉祥清淨能悅可衆心 今秘藏中亦以大悲胎藏妙法蓮華爲最秘密 吉祥 一切加持法門之身坐此華臺也 然世間蓮亦有無量差降 所謂大小開合色相淺 深各發不同 如是心地花臺亦有權實開合等異也 若是佛 謂當作八葉芬陀利白蓮華 也 其華令開敷四布 若是菩薩 亦作此華坐而 令花半敷 勿令極開也 若緣覺聲聞 當 坐於花葉之上或坐俱勿頭華葉上(乃至)若淨居諸天乃至初禪梵天等 世間立號爲梵 者皆坐赤蓮華中

만일 세상 사람들이 연화(蓮花)를 길상(吉祥)으로 삼는다면 청정함이 중생의 마음을 기쁘게 할 수 있다. 지금 비장(秘藏)한 가운데에도 또한 대비(大悲) 태장(胎藏) 묘법연화(妙法蓮花)로써 가장 비밀한 길상으로 삼으니 일체 불법의 보호를 받는 법문(法門)의 몸이 이 화대(花臺)에 앉는 것이다. 그러하니 세간에 연화도 또한 무량한 차강(差降)이 있으니 이른바 꽃의 크고 작은 개합(開合)과 색상의 심천(深淺)은 제각기 펼쳐짐이 같지 않다. 이와 같다면 심지(心地)와 화대(花臺)도 또한 권실(權實)과 개합 등의 차이가 있게 된다. 이와 같다면 부처가 이르신 팔엽분타리백연화(八葉芬陀利白蓮華)를 마땅히 짓는다는 것이니 그 꽃은 활짝 피어 사방으로 퍼지게 한다. 이와 같다면 보살도 또한 이 연화좌를 짓는데 꽃은 반쯤 펼쳐지게 하고 끝까지 활짝 피어나게 하지 말아야 한다. 연각(緣覺)과 성문(聲聞) 같은 경우도 꽃잎 위에 마땅히 앉으며 혹 모든 물두화(勿頭華) 꽃잎 위에 앉는다. (내지)체천(諸天)에 정거(淨居)하거나 초선범천(初禪梵天) 등 세간에서 범(梵)이라고 호를 세운 것들은 모두 붉은 연꽃 가운데에 앉는다.

이라 있어 인왕도 본디는 보살마하살(菩薩摩訶薩)이므로 연화좌에 올림이 당연할 것 같으되, 그것은 본신의 보살상을 갖추고 있을 때면 모르되 이미 변신하여 불법 수호의 한 신장(神將)〔兄之法意太子者後爲金剛力士密跡弟之法念太子者後爲梵王 金剛者開口執獨股金剛杵或云不可越而閉口力士者閉口常示强力或云相向而開口擧拳 형인 법의태자(法意太子)라는 자는 뒷날 금강역사(金剛力士) 밀적(密跡)이 되었다. 아우인 법념태자(法念太子)라는 자는 뒤에 범왕(梵王)이 되었다. 금강이란 자는 입을 열고 독고금강저(獨股金剛杵)를 잡는데 혹자는 뛰어넘을 수가 없어서 입을 다문다고 하였다. 역사(力士)라는 자는 입을 다물고 늘 강한 힘을 보여주는데 혹자가 서로 향하여 입을 열고 주먹을 든다고 하였다〕의 형상으로 표현되었을 적엔 일반적으로 반석(盤石) 거암에 올리는 것이 통식이다. 즉 장항리탑에서의 예는 한 개의 특수한 실례인데 하여간에 일반적으로 제이기 작품에선 볼 수 없던 이왕(二王) 조각이 초층 탑신에 들어오기 시작하였고, 또 이 장항리사지탑과 함께 제삼기 작품 중에 유취되어 있는 원원사지 삼층탑 쌍기에는 초층 옥신 사면에 직사각형 방곽(方廓)을 만들고서 그 안에 사천왕(四天王)〔동방지국천(東方持國天)·남방증장천(南方增長天)·서방광목천(西方廣目天)·북방다문천(北方多聞天)〕을 부각하고, 기단 상층 중대석면 석부(石部)에는 연화좌에 십이지상(十二支像)을 부각하였다.

사천왕은 제석천(帝釋天)의 외장(外將)이며 십이지상은 약사불(藥師佛)의 십이신장과 배합되는 것들이다. 사천왕은 순 중국식으로 말하면 사방신(四方神)이요 십이지는 십이시신(十二時神)인 동시에 방위신(方位神)인 것이다. 즉 중국적 사상으로서만 해석한다면 그것은 공간과 시간을 통하여서의 비호 관념의 현시(現示)라 할 수 있다. 그러나 불설(佛說)에 의한 사천왕은 육욕천(六欲天)〔첫째 사왕천(四王天), 둘째 도리천(忉利天), 셋째 야마천(夜摩天), 넷째 도솔천(兜率天), 다섯째 낙변화천(樂變化天), 여섯째 타화자재천(他化自在天)〕중 제일천인 사왕천에 속하는 천왕들이요 제석천은 제이천인 도리천〔또

는 삼십삼천(三十三天)]을 주재하는 천제(天帝)로서, 도리천은 수미산정(須彌山頂)에 있는 세계요, 사왕천은 수미산 중턱에 있는 세계로서 다 같이 제석이 영도(領導)하고 있는 지거천(地居天)의 세계이다. 이 이상 제삼천으로부터 제육천까지는 공거천(空居天)으로서 지거천과 구별되는 세계이니 문제 밖이고, 삼십삼천에 군림한 석가능(釋迦能)의 제석천은 저 사면의 사천왕을 영솔하고 있는데 이 사천왕은 다시 또 각기 팔대천왕(八大天王)을 영솔하고 있다. 동시에 사천왕은 팔부귀중(八部鬼衆)을 영솔하고 있는데 일반적으로 사천왕의 영도 아래 삼보 옹호의 수호장령(守護將令)으로 이용되기는 이 팔부귀중들이라. 다음에 말할 제사기 작품들 이하 시대적으론 신라 하대에서부터 조형적으론 이 팔부중(八部衆)이 나타나 있는 것인데, 팔부중의 표현의사만은 제삼기 작품인 불국사 석가삼층탑에서부터 벌써 나타나 있는 것이라 하여도 가하다. 즉, 탑파 그 자신엔 아무런 표현이 없지만 탑파 외위(外圍)를 돌려 여덟 개의 연화좌가 있는 방구(方區, 도판 22) 결계가 그것이다. 이 여덟 개 연화좌에 관하여는 하등 신빙할 사료가 없으나, 『불국사역대기(佛國寺歷代記)』〔혹은 『불국사고금창기(佛國寺古今創記)』〕에 보면 동(東) 다보탑, 서(西) 석가탑, 일명 무영탑(無影塔)이란 것 다음에 팔방금강좌(八方金剛座)란 것이 있어 이 팔방금강좌란 것이 혹여 이 팔방연화좌(八方蓮花座)를 두고서 이름이 아닌가 생각되는 바인데, 대저 금강좌라는 것은 『지도론』에

地 皆是衆生虛誑業因緣報 告有 是故 不能擧菩薩 欲成佛時實相智慧身 是時坐處 變爲金剛 有人言 土在金輪上 金輪在金剛上 從金剛際 出如蓮華臺 直上持菩薩坐處 令不陷沒 以是故 此道場坐處 名爲金剛…

땅이란 모두 중생이 기만하고 속이는 업장(業障)의 인연보(因緣報)인 까닭에 있게 된 것이니, 이런 까닭으로 보살을 움직일 수 없다. 성불(成佛)하고자 할 때에 실상지혜신(實相智慧身)이 이때 앉은 곳에서 변하여 금강(金剛)에 위치하게 된다. 어떤 사람이 말하기를 흙이

22. 불국사(佛國寺) 석가삼층탑 연화좌. 경북 경주.

금륜(金輪)의 위에 있고, 금륜은 금강의 위에 있는데 금강의 사이에서부터 마치 연화대(蓮華臺)처럼 솟아 나와 곧바로 올라와 보살이 앉은 곳을 지켜 함몰함이 없도록 한다. 이 때문에 이 도량의 앉는 곳을 금강좌라고 이름한다고 하였다.…

이라 있어 보살좌처(菩薩坐處)이니만큼 불국사 삼층탑에서의 연화팔좌(蓮華八座)를 곧 팔부중의 좌처로는 시인하기 어렵다 하더라도, 이 특별한 팔방금강좌의 경영은 곧 탑파에 팔부중을 표현하는 의사의 선구가 아닌가도 생각되는 바이다. 즉 불국사 삼층탑에서의 이 팔좌는 실제에 있어서도 팔부보살을 조성하여 봉안하였던 것인지 또는 좌석만 만들고 상의적(想意的)으로 그곳에 팔부보살이 공양이좌(供養而坐)한 의사를 표했던 것인지 알 수 없으나, 어쨌

든 탑파 그것 이외에 수호의 보살 내지 천왕신장들을 이와 같이 첨부시키려는 의사가 일반적으로 구체화했던 사실만은 알 수 있다.[81] 저 안동 법흥사지 칠층 전탑의 기단면에도 부장(部將) 좌상이 부조되어 있는 예를 말한 적이 있다. 그 세대는 물론 이 중대에 속하는 것이나 제이기 작품들과 같이 전기에 귀속시킬 것인지, 그 편의 가능성이 많다고 필자는 생각하지만, 또는 후기 즉 이 제삼기 와 등대에 들 것인지 확실치 못하지만 하여간 그곳에도 이미 신장을 탑파 기단 에 표현시켰다. 다만 그것은 퇴괴(頹壞)가 심하여 본래 몇 개의 신장을 표현한 것인지(지금은 매우 산란되었음) 따라서 신장의 성질도 불분명하지만, 하여 간 그러한 것을 표현하려는 의사가 이 중대 후기를 중심하여 그 전후에 현저해 진 특색만은 주의할 필요가 있다.

이 팔부중에 대하여는 다시 후에 말하기로 하고, 전술한 사천왕은 물론 중

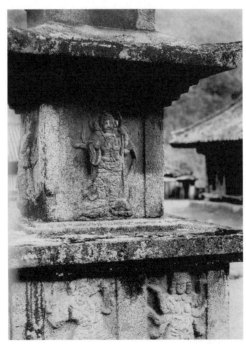

23. 화엄사(華嚴寺) 서오층탑의 팔부중상. 전남 구례.

국식 사방신에 통하는 의사도 있었겠지만 보다 더 불교적인 것이었을 것은 형상 그 자신이 벌써 보이는 바이지만, 십이지상이 십이수신(十二獸神)으로 표현되어 있는 점엔 불교적인 것보다도 중국적인 시신관념(時神觀念)에 더 큰 영향이 있는 듯이 생각할는지도 모른다. 그러나 적어도 당대에 있어서는 이 수신관념(獸神觀念)은 본래 중국적인 순수한 관념에서보다도 일반적으로 불교적인 것과 혼여되었던 것으로 필자는 생각하는 바이니, 이는 한갓 당대로부터 현저히 농후해진 동양의 풍수관념이란 것이 전설이 전하는 바와 같이 도선선사(道詵禪師, 통일 후 161년생, 향년 칠십이 세)로 말미암아 일행선사[一行禪師, 개원(開元) 15년, 즉 통일 후 61년 입멸(入滅)]의 법이 유전된 것이라 함에서뿐 아니라, 십이지초상(十二支肖像)의 표현이 신라에서 조형적으로 유행됨이 한갓 분묘 관계에서뿐 아니라 불찰(佛刹) 관계의 것에도 유행되기 시작함이 곧 불가적 해석과의 혼여를 생각하게 하는 바라 하겠다.

십이지초상이 분묘 관계에 표현되기는 신라의 전칭(傳稱) 성덕왕릉(전칭 모모 왕릉 내지 묘로써 지칭되는 것은 실제 그들의 능묘라고 곧 인정할 근거들이 충분하지 못한 것이다. 이에 대하여 따로 고증이 필요한 것이요[82] 지금은 다만 일시적 가칭호로써 거용할 따름이다)의 병석(屏石) 외호에서부터 비롯한 것이라 하겠고, 사지의 예로는 황복사지, 내동면 배반리 일명사지, 외동면 말방리(末方里) 동곡사지(洞鵠寺址) 및 구례(求禮) 화엄사 오층탑에서 발견된 예가 있고(도판 23), 불등(佛燈)에는 경주읍 내 최영진(崔泳鎭) 씨 사저(私邸) 내에 있는 석등 같은 데도 있어 일반적으로 불교 관계에도 성행되었음을 볼 수 있는 것이다. 이 뜻에서 필자는 신라 능묘에서의 십이지상은 한갓 중국적인 풍수관념에서만 나온 것이 아니요 거기에는 약사불에 대한 두터운 신앙과의 혼여가 가장 힘차게 있었다고 보는 바이다.(원주 81 참조) 경덕왕 14년 을미(통일 후 89년), 분황사의 삼십만육천칠백 근 약사상(藥師像)의 주조란 가장 유명한 사실이지만 현재 신라불로서 우수한 작품에 이 약사상이 많음을 볼 때

약사의 신앙이 신라에, 특히 이 중대에 얼마나 성했던가를 알 수 있고 거기에 인연한 십이지상의 표현욕의 발달이란 것에 대하여 각별한 관심을 가지는 것이다. 전(傳) 성덕왕릉의 십이지상이 신라 능묘에 나타난 십이지상 중엔 가장 최초의 것에 속하는 것인데, 그것이 전칭대로 사실 성덕왕릉이라 한대도 실제 조성은 성덕왕 훙어(薨御) 후에 있었을 것이니까, 이렇게 본다면 십이지상의 표현은 저 탑파에서의 일례와 같이 일반적으로 중대 후기의 한 특색이다. 십이지상이 있는 능묘 중 전칭 진덕왕릉, 문무왕릉〔괘릉(掛陵)〕, 김유신묘(金庾信墓)라는 것들이 조형 양식상 모두 각기 당대의 것이 될 수 없고 중대 이후에 속할 것이라는 것은 이미 학자간의 정견(원주 82 참조)이다. 이러한 것을 볼 때 탑파에도 한 개의 중대(中代)의 특색이란 것이 이런 곳에 하나 있음이 강조되지 아니할 수 없다.

제삼기 탑파에 있어서의 상술한 조각적 수식 의욕의 발달과 함께 또 하나 특색으로 들 것은 별개 장식물의 첨부[83]이다. 그 현저한 예는 김천군 남면 오봉리 갈항사지에 있던 삼층탑 쌍기(지금 서울 경복궁 내, 도판 24, 25)에서 볼 수 있는 특색이니, 그것은 초층 옥신면석 각 면에 사천왕 입상이 있었던 듯한 요철(凹凸)의 흔적이 그윽이 보이고, 또 네 모퉁이 주형 측우(側隅)에는 일렬 다섯 개의 정혈(釘穴)이 있고, 주형 내연(內緣)에는 이열 각 일곱 개의 정혈이 있고, 면석 상하 좌우에는 네 개의 정혈이 있다. 또 제일층 옥개에는 헌첨(軒檐) 일면 각 여섯 개 정혈이 있고 낙수면에도 정혈이 산재해 있고, 제이층·제삼층 옥개 헌첨면에도 같은 모양의 정혈이 각 면 다섯 개씩 있고 낙수면에도 여전 산재해 있고 옥신 주형 내에도 각 네 개 정혈이 있다. 이러한 정혈들은 곧 무엇을 말하는 것이냐 하면 탑신 전부를 곧 조각 장식이 있는 금동판으로써 덮었던 것을 보임이니, 당대 소위 '추제(槌製)' 상이라 하여 금강판을 양각의 모형상에 대고 두들겨 물상을 압출(押出)해낸 수법의 것이 유행되었던 것이니, 말하자면 한편으론 이러한 추제 사천왕상을 초층 옥신에 정식(釘飾)하고 다른

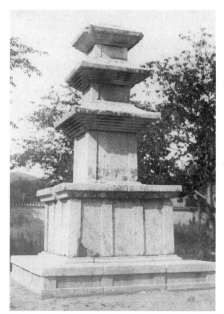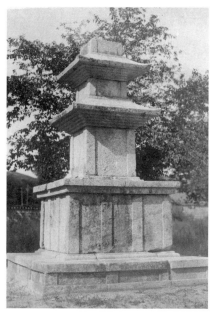

24-25. 갈항사지(葛項寺址) 동삼층탑(왼쪽) 및 서삼층탑(오른쪽). 조선총독부박물관

부분에도 또한 상상할 수 없는 여러 물상의 추제품을 덮어 장식하였던 것이다. 이것은 저 고선사지탑이 초층 옥신의 문호 형식에 가장하였던 부우금정과는 비교할 수 없는 찬란한 수식이었던 것이다.

뿐만 아니라 이 제삼기 작품부터는 일반적으로 옥개 전각 양면에, 또는 전각 저면에 정혈이 나타나나니 이것은 소위 결색〔예컨대 보은 법주사 팔상전 상륜부 사출(四出) 결색〕과 또는 풍령이 달렸던 것으로 해석된다. 또 갈항사탑에 대하여는 특히 신라 하대 일반 부도(승려의 묘탑)의 옥개에서 볼 수 있는 앙화 형식의 식금(飾金) 장식까지 연상하려는 사람이 있지만 이는 후대의 예로서 너무 빨리 고대까지 소급시킨 연상이라 할 수 있겠고, 또 헌첨 저면에는 벌써 요곡(凹曲)된 층절면까지 표현되기 시작한 것이다. 우리가 『삼국유사』를 읽을 때 「신주(神呪)」 제6, '명랑신인(明朗神印)' 조에

師挺生新羅 入唐學道 將還因海龍之請 入龍宮傳秘法 施黃金千兩(一云千斤) 潛
行地下 湧出本宅井底 乃捨爲寺 以龍王所施黃金飾塔像 光曜殊特 因名金光焉[84)]

　명랑법사가 신라에 태어나서 당나라에 들어가 도를 공부하고 돌아올 때에 바다 용의 청
으로 용궁에 들어가 비법을 전하였더니 용왕이 황금 천 냥(천 근이라고도 한다)을 주었다.
그는 땅 밑으로 잠행하여 자기 집의 우물 밑에서 솟아 나와 곧 자기 집을 희사(喜捨)하여 절
을 만들고 용왕으로부터 시주받은 황금으로 탑과 불상을 꾸미니 번쩍이는 광채가 별달라
서 이름을 금광사(金光寺)라고 하였다.[28]

　이란 것에 황금식탑상(黃金飾塔像) 운운한 것이 불상·불화 내지 불구류에나
황금으로 장식했던 것으로 이해함 직하지만, 갈항사에서의 실례는 실제 불탑
에 황금 수식이 있었음을 이해하게 한다.(단, 금광사의 유탑은 오층석탑이었
으나 파손이 심하고 또 양식적으론 제사기에 있는 듯하다. 이것은 후에 다시
서술하겠음)

　이상 제삼기 탑파에 이르러서 조선의 석탑이 구조적으론 매우 통일된 정제
성을 형성하고(즉 기단은 기단대로 옥신은 옥신대로 옥개는 옥개대로 단순히
통일되며, 옥개의 오층단 받침, 이층단 고임의 정제, 상층 기단의 네 개 탱주,
하단 기단의 네 개 탱주 등은 이미 서술했다), 동시에 수식 장각(裝刻)의 급속
한 발전을 보는 바이다. 이러한 의사는 전형적인 양식 탑파에서만 발휘된 의
사가 아니라 그와 동시에 특수한 별개 양식의 발생을 촉진시킨 특별한 의미도
있는 것이다. 이제 이 사정을 다음에 서술할까 하는데 그보다도 이 제삼기란
세대적으론 어떠한 범위에 속하는 것인가 그 규정의 내역을 이곳에 말하지 아
니하면 아니 될 듯하다.

2. 제삼기 작품의 세대론

　우리는 제삼기 작품을 제일기 작품에서 구별할 때, 첫째 조건은 그 기단 양

식에 있어 중층이면서 상층 기단 중대석의 탱주가 한 면에 네 개임을 공통적 요소로 하고, 하층 기단 중대석의 탱주가 한 면에 다섯 개인 것을 제이기, 네 개인 것을 제삼기 작이라 구분한 동시에, 탑신에 있어서 제이기 작품이나 제 삼기 작품의 옥석 받침은 최종까지 정연한 오층단이로되 옥석·옥신 등의 경 영이 단일되게 통제 안 된 것을, 즉 여러 편석으로써 결구된 것을 제이기라 하 고 단일되게 통제된 것을 제삼기라 하여, 제이기작으로서는 감은사지탑·고 선사지탑·중앙탑·나원리탑 등을 들어 그 세대를 신라 중대 전기 즉 정치사 적으로 말한다면 무열왕대부터 성덕왕대까지, 통일을 중심하여 생각한다면 통일 이후 칠십 년간의 것이라 말하였다. 그러므로 양식사적으로 이 제이기의 차위에 속하는 이 제삼기의 작품이란 물론 세대로 논한다 하더라도 차기에 속 할 것은 당연한 일이라 하겠다.

그런데 양식사적 순위를 시대사적 순위로 번역할 때는 시대사적 순열이 일 직선 계열을 이룸과 같이 그렇게 절연히 일직선적 순열을 이룰 수는 없는 것임 을 주의할 필요가 있다. 즉 양식사적 순위란 오히려 차원을 달리한 층위적 순 위 계열을 이루는 것이어서 제삼기 상한이란 것이 시간적으론 제이기 하한과 겹쳐질 수가 있는 것이다. 이것은 하필 시간적 문제에서뿐 아니라 양식 발생 과 양식 발전의 그 자체에서도 그러한 것이니, 예컨대 한 양식이 완전히 발전 되고 소실된 후에라야 다른 신양식이 비로소 나오는 것이 아니요, 한 양식이 발생된 후 그것이 발전되는 동안에 다른 한 양식이 또 나올 수 있는 것이다. 이 는 마치 아버지의 생명이 방종(方終)한 후에 자식의 새 생명이 출생하여 직선 적 승계를 이룸이 아니요, 부의 존명(存命) 중 자식의 새 생명은 생산되고 또 그 속에서 손자의 새 생명이 나와 층위적으로 계열이 전개됨과 같은 것이니, 이와 같이 양식 발전이란 차원을 달리해 가면서 층위적으로 전개되는 만큼 이 것을 평면적으로 한 계열을 지어 전후를 재단한다는 것은 무리한 편법에 지나 지 않는 것이다.

지금 탑파의 역사를 말함에 있어서도 양식 발전에 이러한 중복은 불가피의 것이라, 우리가 제이기·제삼기를 양식적으로 구별하고 다시 시간적으로 그 것을 전후에 배당시킬 때 이러한 시간적 중복은 사실로서 면치 못할 것이지만, 이것은 두 양식의 하한과 상한의 문제일 뿐 중심과 중심의 거리가 또한 없지 못할 것이니, 이 중심과 중심의 거리를 찾고 그 사이의 성질상 수별(殊別)된 것을 찾음이 역사적 이해의 한 방법인즉, 이것을 위한 구분은 누구나 이해하겠지만 이것을 중요시하는 나머지 앞에서 말한 하한과 상한의 실제적 중복사실을 잊어서는 아니 된다. 이제 일례로써 설명하면 제이기 탑파와 제삼기 탑파의 구별을 손쉽게 짓는다면 기단 중대석의 탱주가 상층에선 네 개, 하층에선 다섯 개를 제이기, 네 개를 제삼기라 한다 하였는데, 이대로 하면 선산군(善山郡) 해평면(海平面) 낙산동(洛山洞) 일명사지에 있는 삼층탑도 제이기 분류에 든다. 그렇다고 해서 시대적으로도 제이기와 등대인 중대 전기에 두겠느냐 하면 그렇지 못한 것이니, 그것은 탑신 그 자체가 모전탑이라 하여 특수한 별개 양식을 이룸에서 그러함이 아니라[이 삼층탑은 후에 다시 설명하겠지만 저 영니산하탑의 외양을 모(模)한 탑신 형식을 갖춘 것이다], 초층 옥신을 받는 고임 양식의 왜축된 점이라든지 옥개석 받침이 사단으로 된 점 등 이러한 점은 일반적으로 제삼기적 작품과도 떨어져 일종의 과도적 형식을 이루고 있다. 즉 기단만에는 대체로 제삼기 작품보다는 고양식(古樣式)에 속하는 점이 있으나 옥석 경영에는 제삼기 작품보다도 뒤지는 신요소가 그곳에 있다. 이 탑 자체는 물론 이 전형적 양식 속에 유취되지 아니하는 수별된 별개 양식을 갖고 있어 이 점에서 달리 논해질 특질을 가지고 있는 것이지만, 양식 일면에 있어서는 상술한 어중적(於中的) 의미가 있는 것이다. 그러므로 이곳에 필자가 제이기 탑파를 시간적으로 중대 전기에 배속시키고 제삼기 작품을 중대 후기에 배속시킨다고 하여 양식적으로 제이기·제삼기로 구별되는 것이 모두 전체로 완전히 시간적으로도 중대 전기와 중대 후기에 완속(完屬)되는 것이

아니요, 실제 연대적으론 제이기 하의 작품이 중대 후기초까지도 거칠 수 있는 것이요 제삼기 작품이 중대 전기말까지도 거칠 수 있는 것임을 알아야 할 것이다. 이곳에 중대 전기요 중대 후기라 하여 그곳에 배속시키는 것은 대체의 대세를 말한 것뿐이요 개개 작품에 관하여는 시간적으로 다소의 출입이 있을 것을 짐작하여야 한다.

이제 필자가 제삼기 작품으로 유취시킨 유형의 양식적 공식을 든다면 기단이 중단이되 하단 중대석의 각 면 탱주가 네 개, 갑석(甲石, 복석) 상부 즉 상단 중대석을 받는 절충 부분에 사분의 일 호형(弧形)과 각형(角形) 단(段)의 몰딩이 있는 것, 상층 기단 중대석에 탱주가 또한 네 개, 상단 갑석(복석) 부분의 각형 부연(副緣)과 상부 초층 옥신을 받는 부분의 중단형(重段形) 고임, 탑신의 각 옥신은 단일석이요 우주 형식이 모각되어 있고(이 옥신도 실은 전체로 상부가 하부보다 폭이 약간 좁혀져 있다), 옥석에는 몇 층이든 간에 오단 받침이 정연하고 상부 옥신을 받는 부분에는 정연한 중단 고임이 있고 옥개의 첨단은 저면이 수평 직선이요, 노반에도 신부(身部)에는 주형이 없으나 상부 갑석에는 부연이 달린 정연한 갑석으로 되어 있다.(상륜부는 거의 일락되어 불분명하지만) 지금 이러한 양식의 대표작은 전에도 실례를 열거하였지만 불국사 석가삼층탑이 보편되니만큼 그것을 대표 예로 들 수 있다. 그런데 지금 실제 연대를 논함에 있어 유일한 호례(好例)는 김천 갈항사지 삼층탑 쌍기가 있을 뿐이다. 즉 그 탑의 동탑(東塔) 상층 기단 중대석면에 다음과 같은 각명이 있다.

二塔 天寶十七年戊戌中立在之 娚姉妹三人業以成在之 娚者 零妙寺言寂法師在旀姉者 照文皇太后君妳在旀 妹者 敬信太王妳在也

두 탑은 천보(天寶) 17년 무술에 세우시니라. 오빠와 자매 모두 셋의 업으로 이루시니라. 오빠는 영묘사(零妙寺)의 언적법사(言寂法師)이며 큰누이는 조문황태후군(照文皇太后

君)이시며 작은누이는 경신태왕(敬信太王)이시니라.[29]

란 것이다. 신라 탑파로서 기각이 있는 유일한 예인데, 이것의 상세한 해석은 달리 사학가(史學家)·고어학자(古語學者) 들의 업적에 바랄 것이지만, 대체의 의의는 천보 무술년 즉 신라통일 후 92년 경덕왕 17년(758)에 영묘사 언적법사(言寂法師)와 조문황태후군(照文皇太后君)과 경신대왕(敬信大王)의 삼남매의 업으로 건립된 탑임을 알 수 있다. 『삼국유사』 「의해(義解)」 제5, '승전촉루(勝詮髑髏)' 조에 의하면 갈항사는 승전(勝詮)의 개창으로 되어 있는데(통일초 때인 듯) 탑은 이와 같이 경덕왕 17년에 영묘사 승 언적법사와 조문황태후군(원성왕의 어머니), 경신대왕(원성왕)의 삼 인 덕업으로 된 것이다. 기명은 물론 원성왕대의 추각(追刻)이나 탑의 건립이 경덕왕 17년, 통일 후 92년에 있는 것이다. 그러면 불국사 삼층탑은 『삼국유사』 「효선(孝善)」 제9, '대성효이세부모(大城孝二世父母)' 조에 있는 바와 같이 경덕왕 10년(통일 후 85년)으로부터 대력(大曆) 9년 갑인, 즉 혜공왕 10년(통일 후 108년) 김대성(金大城)의 졸후(卒後) 국가가 불국사 창공(創功)을 필성시켰다 하니 탑의 건립도 그 사이에 있을 것이로되, 이 불국사 삼층탑은 양식적으로 보아 갈항사지탑보다 멀리 선행하는 것이므로 오히려 경덕왕 10년 이전에 올리고 싶으나 그 이전 얼마나 더 올려야 할 사료가 다시 없는 이상 우선 경덕왕 10년에 잠정적으로 둘 수 있고, 또 같은 유형 중 장수사지 삼층탑[85]은 전(傳)에 이 역시 김대성의 창건 사찰로 말하나, 양식적으론 저 갈항사탑보다 좀 약한 흠이 있어 갈항사탑보다 하대에 두겠으나 앞에 말한 바와 같이 김대성의 졸년이 혜공왕 10년이니 그 이전까지 둘 수 있다.

그런데 비교적 연대를 추정할 수 있는 것은 상기 세 종뿐이요 그 다음은 사료가 없어 불명한데 다만 원원사 및 황복사에 관하여는 얼마마한 설명을 얻을 수가 있다. 즉 원원사는 『삼국유사』 「신주」 제6, '명랑신인' 조에 "又新羅京城東

南二十餘里 有遠源寺 諺傳 安惠等四大德與金庾信金義元金述宗等 同願所創也 또 신라의 서울 동남쪽 이십여 리 되는 곳에 원원사가 있다. 속설에는 안혜(安惠) 등 네 대덕이 김유신(金庾信)·김의원(金義元)·김술종(金述宗) 등과 함께 발원하여 세운 것이라 한다"[30] 라 있다. 원원사란 『동경잡기』에 "遠願寺在府東鳳棲山麓 未知某年所創 而崇禎 庚午(仁祖 八年) 重修 丙申災旋 卽重建 원원사는 부의 동쪽 봉서산(鳳棲山) 기슭에 있 다. 어느 해에 창건했는지는 알 수 없으나 숭정(崇禎) 경오년(인조 8년—저자)에 중수하였 다. 병신년에 불에 탄 것을 곧 중건하였다"[31]이란 소견인데 『삼국유사』의 원원(遠源) 이 즉 이 원원(遠願)일 것임은 무방하나 그 창건은 안혜·김유신·김의원·김 술종 등 생존 시 소창(所創)일 것인즉, 다른 사람들의 졸년은 미심이나 김유신 만은 문무왕 13년(통일 후 5년)에 졸했은즉 원원사는 적어도 그 이전에 창건되 었을 것이다. 그러나 지금 잔존해 있는 석탑 두 기는 양식상 도저히 당대의 것 이라 할 수 없고 오히려 불국사 삼층탑과 전후할 것인 듯하며, 황룡사(黃龍寺) 에 관하여는 별로 역사적 사실을 알 수 없으며〔황룡사(皇龍寺)를 황룡사(黃龍 寺)라고도 쓰나 이것은 월성동 즉 내동면 구황리에 있는 것이며, 이곳에 동서 두 석탑이 있는 황룡사(黃龍寺)란 내동면 황룡리(黃龍里)에 있는 것으로 별개 의 사찰이다. 『삼국유사』「탑상(塔像)」제4, '황룡사장륙(皇龍寺丈六)'조에 "新羅第二十四眞興王卽位十四年癸酉二月(통일 전 115년) 將築紫宮於龍宮南 有 黃龍現其地 乃改置爲佛寺 號黃龍寺 신라 제24대 진흥왕 즉위 14년 계유 2월에 궁궐에 용궁 남쪽에 건축하는데 황룡이 그 터에서 나타났으므로 그만 고쳐서 절을 설치하고 이름 을 황룡사라고 하였다"[32]라 있어 황룡사(皇龍寺)와 황룡사(黃龍寺)의 혼동이 일 찍부터 있어 이 갈피는 상당히 차려야 할 것으로 생각된다. 본 황룡사(皇龍寺) 의 황룡사(黃龍寺)와 지금의 황룡사(黃龍寺)는 약 동서 삼십 리 거리의 차가 있다〕, 황복사에 관하여 『삼국유사』「의해」제5, '의상전교(義湘傳敎)'조에 "湘住皇福寺時 與徒衆繞塔 每步虛而上 不以階升 故其塔不設梯磴 其徒離階三尺 履空而旋 의상이 황복사에 있을 때에 제자들과 탑돌이를 하였는데 매양 발자국이 허공에

떴으며, 층계를 밟고 오르지 않으므로 그 탑에는 돌층대를 만들지 않았으며, 제자들도 섬돌 위를 석 자나 떨어져 허공을 밟고 돌았다"[33]이란 것이 있어 일견 현존한 석탑이 이 역 사적인 석탑이 아닐까 생각함 직하지만 황복사는 진덕여왕 7년 의상이 이십구 세(의상은 진평왕 47년생) 때에 낙발(落髮)하던 곳이요, 의상의 속년(俗年) 일 흔여덟로 성덕왕 원년 임인(통일 후 35년)에 입적하였으니 이 탑이 적어도 효 소왕(孝昭王) 때까지는 있었던 것인 듯하되 양식적으론 오히려 불국사탑에 전 후할 것 같다. 즉 그 순후(純厚)한 면은 일견 저 제이기에 속하는 나원리탑과도 통하는 점이 있는 듯하되 일반적으로 응축된 기풍이 불국사·삼층탑에 따르지 못하는 점도 있다. 지금 불국사 삼층탑을 표준한다면 장항리〔소자(小字) 탑정 리〕일명사지 오층탑 쌍기가 선행할 수 있고, 천군리 일명사지 삼층탑 쌍기[86] 가 병행될 수 있겠고, 창녕 술정리 동부 일명사지탑[87]이 불국사 삼층탑과 갈항 사지 삼층탑과 사이에 있을 수 있을 듯하고, 명장리 일명사지 삼층탑(원주 85 참조)은 갈항사지탑이나 장수사지 삼층탑보다 섬약한 듯하다. 이리하여 대체 에 있어 이 제삼기의 중요한 작품들이 중대 후기의 경덕왕대를 중심하고서 그 전후에 소속될 것이 추정되는 바이다. 즉 제삼기 작품의 세대는 중대 후기 (효성왕부터 혜공왕까지)에 대체로 설정되는 까닭이다.

3. 중대 후기의 일반 석탑계의 동향—특히 특수 양식들의 발생 경향의 발아

전술한 바와 같이 제삼기의 작품은 전반적으로 건축적 결구 의사가 단일된 조각적인 의사에로 농후히 기울어져 들어가는 동시에 탑파 그 자신에 농후한 장식 의사가 가미되어 들어가, 이곳에 전대에서 볼 수 없는 비건축적인 장식 적 탑파의 유행을 보게 된 것이다. 즉 제삼기 탑파의 이러한 동향은 한갓 탑파 에서뿐 아니요 일반적으로 신라 중대 후기의 문화 동향이기도 한 것이다. 즉 경덕왕대를 중심한 제반 경영의 수식적 의사를 회고할 때 이 특색은 누구나 용

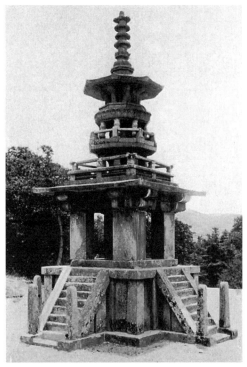

26. 불국사(佛國寺) 다보탑(多寶塔). 경북 경주.

이하게 점두(點頭)할 수 있고 영해(領解)할 수 있는 점이다. 이리하여 탑파에 대한 장식 의사는 한갓 재래 전형적 탑파 외부에 가식하려는 의사에 그치지 않고 탑파 그 자신의 외양에까지 특별한 외양의 것을 내려 한 것이다. 이곳에 비로소 전형적 양식 외에 특수 양식의 발생을 보게 된 것이니, 그 좋은 예가 불국사 다보탑이라든지 선산(善山) 기타에 보이는 모전탑이라든지 이러한 것들이 나오기 시작하여 대가 내릴수록 여러 가지 유형의 발생을 보게 된 것이며 동시에 전형적 탑파 그 자신에도 여러 가지 변천을 보게 된 것이니, 이러한 사정을 시대의 구분과 유형의 유취를 상호 관련시켜 가며 서술하고자 하는 바이지만, 이곳에는 우선 중대 후기에 해당하여 저 제삼기 양식들이란 것과 층위적으로 등위에 있을 것을 설명해 볼까 한다.

① 경주 토함산 화엄불국사 다보석탑(多寶石塔)

경주 토함산의 불국사는 원래 화엄불국사로, 혹칭 화엄법류사(華嚴法流寺)라고도 하였다 한다.(『불국사고금창기』) 즉 신라 화엄종찰의 하나로서 특히 그 가람 경영에 있어 평면 배치의 만다라적(曼茶羅的) 전개라든지 입체 취적(聚積)에 있어 환상적 가구 결축은 한갓 해동 계림(鷄林)의 명찰(名刹)일뿐더러 동양의 명가람이요 우내(宇內)의 화엄정사(華嚴精舍)라 아니할 수 없다. 지금 대웅금당보전(大雄金堂寶殿) 앞에 동서로 석탑 쌍기가 있으니, 서쪽에 있는 삼층석탑이 즉 이미 서술한 석가탑 내지 무영탑[88]이란 것이요 동에 있는 것이 다보여래상주증명(多寶如來常住證明)의 탑 즉 다보탑(도판 26)이란 것이다. 『묘법연화경(妙法蓮華經)』「견보탑품(見寶塔品)」중에

爾時 佛前 有七寶塔 高五百由旬 縱廣二百五十由旬 從地涌出 空中住在… 爾時 寶塔中 出大音聲歎言 善哉善哉 釋迦牟尼世尊 能以平等大慧敎菩薩法 佛所護念 妙法蓮華經 爲大衆說 如是如是 釋迦牟尼世尊 如所說者 皆是眞實… 爾時 佛告大樂 說菩薩 此寶塔中有如來全身 乃往過去 東方無量千萬億劫阿僧祇世界 國名寶淨 彼中有佛 號曰多寶 其佛本行菩薩道時 作大誓願 我若成佛滅度之後 於十方國土 有說 法華經處 我之塔廟 爲聽是經故 涌現其前 爲作證明 讚言善哉 云云

그때 부처님 앞에 칠보탑이 하나 있으니, 높이가 오백 유순(由旬)이고 너비가 이백오십 유순이나 되었다. 이 탑은 땅으로부터 솟아나 공중에 머물러 있었는데… 이때 보배탑 가운데서 큰 음성으로 찬탄하기를 "거룩하시고 거룩하시도다! 석가모니세존이시여, 능히 평등한 큰 지혜로 보살을 가르치는 법이시며, 부처님께서 보호하고 생각하시는 『묘법연화경』으로 대중을 위하여 설법하시니, 이와 같이 석가모니세존께서 하시는 설법은 모두 진실이니라" 하였다.… 그때 부처님께서 대요설보살(大樂說菩薩)에게 말씀하셨다. "이 보배탑 가운데는 여래의 전신이 계시나니, 오랜 과거에 동방으로 한량없는 천만억 아승기 세계를 지나서 보정(寶淨)이란 나라가 있었으며 그 나라에 부처님이 계셨으니, 그 이름이 다보였느니라. 그 부처님께서 본래 보살도를 행할 적에 큰 서원을 세우기를, '내가 만일 성불한다면

멸도(滅度)한 뒤 시방국토에 법화경을 설하는 곳이 있으면, 나의 탑묘가 이 법화경을 듣기 위하여 그 앞에 나타나 증명하고 거룩하다고 찬양하리라' 하였느니라. 운운"[34]

라 있는 바와 같이 '법화경(法華經) 유설처(有說處)'면 다보불(多寶佛)의 탑묘(塔廟)가 그것을 들으며 그것이 곧 진리임을 증명하기 위하여 용현(湧現)한다는 데서 '다보불상주증명(多寶佛常住證明)'의 보탑이라 하는 바인데, 이것은 그 명칭에 대한 유래 설명이요『법화경』에는 다시「견보탑품」중에

…爾時 多寶佛 於寶塔中 分半座 與釋迦牟尼佛 而作是言 釋迦牟尼佛 可就此座 卽時釋迦牟尼佛 入其塔中 坐其半座結跏趺坐 云云

…그때 보배탑 가운데 계신 다보불께서 자리를 반으로 나누어 석가모니불께 드리고 이렇게 말씀하셨다. "석가모니불께서는 이 자리에 앉으소서." 그러자 곧 석가모니불께서 그 탑 가운데로 드시어, 그 반으로 나눈 자리에 가부좌를 틀고 앉으셨다. 운운[35]

란 것이 있어 이로써 보면 다보탑 안에 이미 석가모니불이 분좌(分座)하여 있느니만큼 따로이 석가탑이란 것이 필요하지 않을 성싶은데, 이곳에 석가탑이 다시 또 경영되어 있는 것은 석가탑을 석가여래상주설법(釋迦如來常住說法)의 보소(寶所)라 해석하느니만큼, 시간적으로 말하면 저 다보탑이 용현되기 전, 즉 석가설법이 선행되는 데서 그 의미에서 경영되어 있는 것 같다. 즉 석가 설법과 다보불증명이란 시간적으로 계기될 수 있는 선후의 관계 하에 있는 것이지만 그 시간관계를 공간적으로 전개시키자니까 이곳에 이러한 비논리적 전개가 성립된 것이다. 물론 석가불이 불설을 연법(演法)할 때 그것을 듣고 그것을 증명하기 위하여 다보탑이 용현되는 것이니까 그곳에 공간적으로 공재(共在)할 수 있는 가능성이 전혀 없는 것은 아니다. 그러나 시간적 선후 관계를 공간적 공재 형식으로 전개시킨 결과는 의연히 그 속에 나타나 있는 것이

니, 이곳에 시간적 선후 관계를 공간적 공재 형식으로 표현하는 원시예술의 일반 의사〔일본의 에마키모노(繪卷物)라는 것은 늘 이 형식을 밟고 나간 것이요 근대 서양예술에 있어서 미래파의 의도도 이러한 것이지만〕가 그곳에 작용하고 있음을 주의할 필요가 있다. 이것은 여외(餘外)의 문제지만 당시 예술 의사의 일단을 규지(窺知)할 수 있는 한 자료일까 한다.

이는 하여간에 다보탑의 유래는 위와 같은 것이라 하더라도 다보탑의 저러한 특별한 양식에 관하여는 그러한 양식이 아니면 아니 될 하등의 규정도『연화경』에는 없는 것이다. 그러므로 혹「약왕보살본사품(藥王菩薩本事品)」같은데 보이는 약왕보살 소비공양탑(燒臂供養塔)의 설화에 의하여 구례 화엄사의 사자좌삼층석탑(獅子座三層石塔), 평창(平昌) 월정사(月精寺) 팔각구층석탑, 강릉(江陵) 신복사지(神福寺址) 삼층석탑 등과 같이 전혀 별개의 이양(異樣) 탑파들로서도 그 앞에 약왕보살을 앉혀 그것이 다보탑임을 현시한 예도 있는 것이다. 혹은 중국의 용문(龍門)·대동(大同)·운강(雲崗)·돈황(敦煌) 등 여러 곳의 석굴 벽에는 흔히 보는 보통 방형의 층탑 속에 이불병좌(二佛竝坐) 의 형상을 조각하여 그것이 다보·석가 양불병좌(兩佛竝坐)의 뜻임을 현시함으로써 다보탑임을 보인 예도 있는 것이다. 이렇게 보면 다보탑의 조성에 있어 양식적으로 하등의 규정이 없었던 듯하다. 그렇다면 어떠한 양식을 표현하든지 관계하지 않을 것이다. 그러나 어떠한 양식이 나오든지 간에 관계하지는 않지만 한 양식이 나올 때면 그곳에 반드시 어느 턱거리가 있어야 하는 것이다. 전연 독립된 무에서 유로의 창안이란 인간세계에는 없는 것이다. 그렇다면 지금 우리가 이 경주 불국사에서 보는 다보탑의 양식은 어디다 그 턱거리를 잡고 있는 것일까. 그 외양은 실로 불교권 내 여러 나라에서 볼 수 없는 특출한 외양을 갖고 있다. 그러나 그곳에도 어떠한 턱거리는 있었을 것이다. 그러면 그 턱거리는 무엇이었을까. 이곳에 필자는 필자 자신의 의견이 있는 바이다.

우선 외양에 있어 복잡한 듯한 이 불국사 다보탑을 요소적인 근본 형태로 환

27. 이시야마데라(石山寺) 다보탑(多寶塔). 일본 교토

원시킨다면, 기단 위에 방각이 있고 방각 위에 팔각원형의 보식부(寶飾部)가 있고 그 위에 보개상륜(寶蓋相輪)이 있는 형식이다. 이 중에서 팔각은 곧 원형 (圓形)을 뜻하는 것임으로 해서 결국은 방각 위에 원형탑이 있고 그 위에 상륜 이 있는 품이 된다. 이러한 의사의 공통된 양식을 찾자면 우리는 지금 조선 내 에서는 열거할 수 없고 일본 시가현(滋賀縣) 이시야마데라(石山寺, 도판 27), 와카야마현(和歌山縣) 고야산(高野山) 곤고산마이인(金剛三昧院)[89)]의 다보탑 등을 들 수 있을 것이다. 즉 그것은 방각 위에 원구형(圓球形) 탑신이 나오고 그 위에 다시 원구 탑신이 또 하나 있어 보개가 그것을 덮고 그 위에 상륜이 있 는 것으로, 세부의 표면적 수법은 다르다 하더라도 근본 양식의 공통된 것임 을 읽을 수 있다. 그런데 지금 이시야마데라·곤고인 등의 다보탑형을 다시 해석한다면 결국 방단(方壇) 위에 원구 탑신이 이중으로 놓이고 그 위에 보개

가 덮인 탑파로서, 이 하층 원구 탑신에 방각의 부계(副階)를 붙인 것으로 볼 수 있다. 이러한 양식의 탑파를 우리는 조선에 갖지 아니하였으나 그러나 일본 교토 다이고지(醍醐寺) 목조 오층탑의 중심 찰주 판화(板畵)라든지 고야산의 유기토(瑜祇塔)란 데서 그 형태를 볼 수 있다.

이 유기토에 관해서는 후지와라 기이치(藤原義一),[90] 아마누마 준이치(天沼俊一) 공학박사[91] 등이 논한 바 있고 그들은 그 원형 출처를 인도 붓다가야(佛陀伽倻) 등의 복발식 대탑(大塔)으로 돌렸다. 이는 물론 하필 이 형식의 탑파뿐이 아니요 동양의 불탑은 그것이 불탑인 이상 무엇이고 간에 그 근원을 소구(遡究)한다면 인도의 복발 형식 원탑(原塔)에 회귀되지 아니할 것이 없을 것이니, 이렇게 근원적인 것으로 일원적으로 환원시켜 버린다면 결국 그것은 보편적 일반적인 의미는 해결되겠지만 그러한 원형에서 저러한 차별상이 어찌하여 발생되었는가 하는 특수 설명은 미결되고 만다. 즉 일률로 이러한 탑상들을 원래 하나밖에 없는 인도 복발식 탑계(塔系)로 소원(遡源) 회귀시킬 것이 아니라 어찌하여 어디로부터 그러한 수이상(殊異相)이 나왔는가 함으로 해답하지 않으면 아니 된다. 이때 필자는 필자 자신의 의사껏, 이 양식이 나온 동기는 저 『마하승기율(摩訶僧祇律)』에 나타난 조탑파설(造塔婆說)에 귀인시킬 수 있는 것이 아닐까 생각하는 바이다. 『마하승기율』에 이르기를

作塔法 下基四方 周匝欄楯 圓起二重 方牙四出 上盤蓋 施長表相輪

탑을 세우는 법은 기단(基壇)의 사방에 난간을 설치하고 원형으로 이층을 쌓되 사면에 각이 나오도록 한다. 위에는 반개를 얹은 다음 길게 상륜(相輪)을 세운다.

이란 것이 그것이니, 이는 곧 불국사 다보탑을 해명하기 위한 특제의 구(句)인 듯도 하여 그 형식을 설명함에 실로 여온 없는 것이라 하겠다. 보계(步階)가 사출(四出)한 방단 위에 난순의 흔적이 명료히 잔존해 있으니 이 곧 "下基四方

周匝欄楯 기단의 사방에 난간을 설치하고"이며, 방각 사주(四注)의 옥첨이 표표(飄飄)한데 그 위의 방형 난간이 있어 그 속에 다시 팔각형 난순을 장각(長脚) 기대가 떠받들고 있는 죽절형(竹節形) 위주(圍柱) 사이에 팔각원형의 탑신이 있으니 이 곧 제일층의 원기(圓起)요, 이 위에 연화보대(蓮華寶臺) 위에 다시 팔각원형의 탑신이 있으니 이 곧 제이층의 '원기'와 양자 합하여 '원기 이중'에 해합하는 것이며, 초층의 방각은 결국 초층 원기에 부상(副廂)으로 이것이 이른바 '방아사출(方牙四出)'이며, 이중의 원기 위에 팔각형 반개가 있음은 그 소위 '상반개(上盤蓋)'란 것이며, 그 위에 노반 복발의 구륜(九輪)이 장표(長表)되어 있으니 이것이 이른바 "施長表相輪 상륜에 긴 표적을 베푼다"이라, 『승기율』의 작탑 규범은 소호(小毫)도 어긋남이 없다.

전에도 말한 바와 같이 『법화경』 자체에는 조탑 양식이 규정되어 있지 않다. 그러므로 경설(經說)의 해석 여하에 따라 탑 속 이불(二佛)의 병좌 형식만 가지고도 다보탑을 상징시킬 수 있었으며 혹은 또 약왕보살의 소비공양상(燒臂供養相)으로써 다보탑을 상징할 수도 있었지만, 그렇지만 동방무량천만억아승기보정세계(東方無量千萬億阿僧祇寶淨世界)의 다보불상주증명의 보탑을 (이 뜻에서 다보탑을 또한 동편에 앉힌 듯) 표현하기 위하여는 재래의 단순한 방각 층루의 전통적 양식을 벗어나서 저 『승기율』에 규정된 양식에 좇아 세부에 자유로운 환상을 활약시켜서 조성한 것이 곧 이 불국사 다보탑이요, 저 일본의 여러 다보탑의 양식도 이러한 데 그 발족이 있었던 것이요, 겸하여 그 양식적 원류도 중국에 있었을 법하되 지금 중국의 유구에선 그 예를 찾을 수 없고 오직 계림과 부상(扶桑) 두 곳에만 남은 듯하다. 그러나 불국사의 이 다보탑같이 환상적이요 기교적인 것은 다시없는 모양이다.

현존한 일본의 다보탑으로 가장 고고(高古)한 유구는 전거한 이시야마데라 탑으로서 고토바왕(後鳥羽王) 겐큐(建久) 원년에서 9년까지(신라통일 후 525-533년, 고려 개국 후 273-281년)의 작(作)이요, 문헌적으로 오랜 것은 고

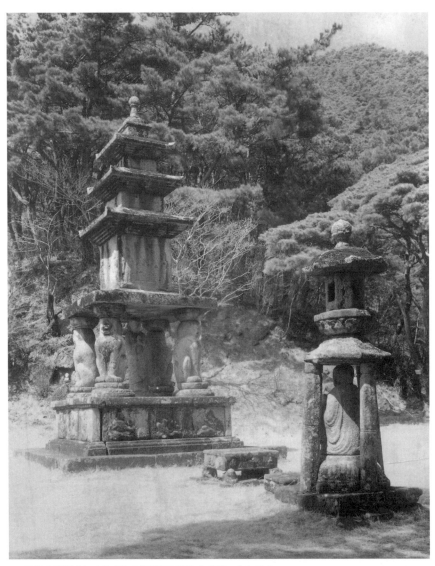

28. 화엄사(華嚴寺) 사사자석탑(四獅子石塔)과 석등. 전남 구례.

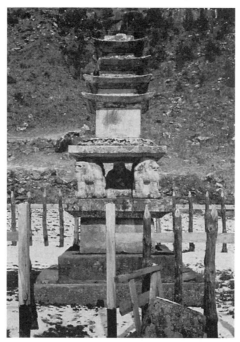

29. 사자빈신사지(獅子頻迅寺址) 석탑. 충북 제천.

야산탑〔일본 세이와왕(清和王) 조간(貞觀) 2년, 신라통일 후 194년〕, 같은 고야산대탑〔일본 고코왕(光孝王) 닌나(仁和) 2년, 신라통일 후 221년〕[92] 등인 모양인데, 불국사의 다보탑은 앞에 석가삼층석탑에서 설명한 바와 같이 경덕왕 10년(신라통일 후 85년, 751) 이후로 되어 있다. 경덕왕 17년 무술세 작이란 기명이 있는 갈항사지탑보다 석가삼층탑이 매우 고고(高古) 우수한 편에 있어 그간의 칠 년 차이쯤은 인정할 수 없고 연대적으로 좀더 오래일 것 같으되 다른 빙징(憑徵)할 사료가 없어 경덕왕 10년에 두거니와, 그렇다 하더라도 일본의 고고한 유기토란 것보다 백여 년 이전에 이만한 우수한 경영이 있었던 것이다.

조선에서 이 탑은 고립적인 존재로서 전무후무한 작품이다. 조선에 기형 탑파가 있다면 대개 일차 이상의 모방적 작품들이 나온다. 예컨대 미륵사지탑에 대한 왕궁평탑, 정림사지탑에 대한 서천(舒川) 비인탑(庇仁塔), 영니산하탑에

대한 빙산사지탑(氷山寺址塔) 및 죽장사지탑(竹杖寺址塔)에 대한 낙산동탑(洛山洞塔), 화엄사 사자단탑(獅子壇塔, 도판 28)에 대한 제천(堤川) 사자빈신사지탑(獅子頻迅寺址塔, 도판 29), 개풍(開豊) 경천사지탑(敬天寺址塔)에 대한 경성 원각사지탑(圓覺寺址塔), 기타 적지 않은 예를 들 수 있으나 의당 모방함 직한 이 보탑은 그것을 모방한 것이 다시 나오지 못하였다. 이것은 실로 곡고절창격(曲高絶唱格)이니 영세(永世)의 독창이라 아니할 수 없다.

혹시 부분의 유사를 찾는다면 팔각원형이 후대에 유행된 팔각원당식(八角圓堂式) 묘탑과도 통함이 있고 팔각원형의 층탑에도 통하는 바 있다 하겠지만, 이것은 그런 것들과 더불어 가히 견주어 말할 수 없는 엄청난 환상적인 조형이요, 우주의 좌두(坐斗) 형식에서, 옥개석의 광활한 형식에서, 옥판석(屋板石)의 엇맞춤 수법에서, 후에 말할 옥산(玉山) 정혜사지(淨惠寺址) 십삼층탑과 함께 백제의 유구인 정림사지탑의 조형 의사와 일맥 통하는 점이 없지도 않으니, 즉 백제의 여운이 그윽이 숨어 있다고도 할 만한 것이다. 백제의 복멸이 백 년 미급(未及)이라 이곳 탑파 조성에 무영(無影) 애화(哀話)가 남아 있음도(비록 석가탑에 대해서이지만), 당장(唐匠)에 얽힌 설화라 함보다 차라리 백제 유장(遺匠)이라도 남아 있어 그곳에 애정(哀情)이 남겨진 것이 아닌가.

부론(附論) 1

본시 이 탑 층계 및 기단에 난순이 있었던 것은 현재 잔존된 난간주석(欄干柱石)에서도 알 수 있는 점이며, 또 극락전 앞에 옮겨져 있는 석사자가 이 탑에 있던 것으로서 본시 네 기였으나 모두 도실(盜失)되고 한 좌만이 남아 있다 한다. 석탑 기단 네 모퉁이에 석사자가 놓였을 것은 분황사탑, 의성군 단촌면(丹村面) 관덕동(觀德洞) 사평(寺坪) 삼층탑, 구례 화엄사 사자좌삼층탑, 광양군(光陽郡) 옥룡면(玉龍面) 중흥사지(中興寺址) 삼층석탑 등의 예에서도 짐작되는 바이다.

부론 2

『고고학(考古學)』제11권 제3호(1940년 3월)에 요네다 미요지(米田美代治)
의 「불국사 다보탑의 비례구성에 대하여(佛國寺多寶塔の比例構成に就いて)」
라는 일문(一文)이 있다. 그 요령(要領)을 들면 이러하다.

불국사 금당을 중심으로 한 일곽(一廓)의 지구 분할 단위(사십삼 당척)의
삼분의 일이 다보탑과 석가탑의 지대석(地臺石)의 폭 길이와 근사치를 가지고
있고, 이 지대석의 전폭이 단위가 되어 초층 옥개의 전폭과 지면으로부터 초
층 옥개 하면까지의 높이를 이루어, 이 한 부분이 말하자면 14.6당척[곡척(曲
尺)으로 14.31척]을 한 변으로 한 정방형 구규(矩規)에 완전 포함되고 그 대각
선의 교차점이 곧 초층 옥신의 저변(底邊)이 된다. 이 지대 폭의 이분의 일(즉
7.3당척)이 제이층 방란(方欄)의 내측 폭이요 제삼층 팔각 난순의 외측 폭으
로, 이 폭을 대변(對邊) 간격으로 한 정팔각형의 한 변의 길이가 제이층 및 제
삼층의 탑신 폭과 근사치를 이루고, 이 변 길이로써 정방형을 그린 그 대각선
의 반(5.17당척)이 제일층 처마 아래로부터 제삼층 대석 상면에 이르는 총 높
이(5.21당척)의 근사치를 가졌다. 다시 지대석의 사분의 일(3.65당척)은 제삼
층 옥신 높이와 제사층 대석 높이의 합계치(3.64당척)에 근사하고, 또 지대석
폭의 사분 일치를 한 변으로 한 정팔각형을 그리면 그것이 곧 최종 팔각형 옥
개와 동일한 면이 된다. 또 그 팔각형의 한 변을 대각선으로 한 정방형의 한 변
의 길이(1.58당척)가 처마 아래까지의 높이 및 옥신 폭에 일치한다. 즉 지대석
의 사분의 일이 최종 옥개 팔각 한 변의 길이에 일치하고 그 반이 다시 상륜부
의 폭에 일치하며 이리하여 지대 폭을 한 변으로 한 팔각형을 그리면 그 폭이
탑의 총 높이와 근사해진다. 이것을 간단히 말한다면 불국사 본당 일곽을 구
성한 지할(地割) 단위(43당척)의 삼분의 일이 탑파의 기준이 될 지대 폭을 이
루어 가지고 그것의 팔분의 일이 단위가 되며 폭과 높이들이 하부로부터 상부

에 이르러 팔분의 팔, 팔분의 사, 팔분의 이, 팔분의 일의 비로 된 것이니 이 정수(整數)의 등비급수가 곧 이 탑파의 동적(動的) 균제성을 구성한 것이라 한다.

이상은 탑파 내지 가람의 구성에 있어서 산수적 엄정률(嚴整律)이 지배하고 있는, 따라서 그곳에 고전적 미를 느끼는 이유를 설명한 재미있는 연구이나 그러면 어찌하여 이러한 분수율을 사용하게 되었는가 하는 근본 동기에 대한 이유 설명은 없다. 이들의 연구 방법도 결국엔 이러한 근본 문제까지 이르지 아니하면 결국 그것은 우연 대 우연의 설명에 불과할 것이다. 다시 말하면 산수의 유희에만 떨어지기 쉬운 것이니 이 문제를 어떻게 전개시키는가는 앞날의 기대처일까 한다.

② 모전탑(模塼塔)의 발생

누술한 바와 같이 필자가 제이기 탑파의 유형을 유취시킬 때 그 요건의 하나로, 중층 기단을 형성한 탑파로서 상단 중대에는 탱주 네 개가 중대석 한 면을 세 구로 나누고 하단 중대에서는 탱주 다섯 개가 중대 한 면을 네 구로 나누며, 탑신 구성에 있어 옥신은 옥신대로 우주와 벽석(壁石)이 아직 별석으로 구별되어 있고, 옥개와 옥석 받침이 별석으로 되어 있으되 옥석 받침은 정제한 다섯 계단 형식임을 말하고, 제삼기 유형에 있어선 같은 중층 기단이로되 상단 중대의 탱주 네 개는 제이기 유형과 같으나 하단 중대의 탱주가 네 개로 감수(減數)된 것, 옥신은 우주와 면벽이 합일되어 전부 일석으로 된 것, 옥개와 옥개 받침이 역시 일석으로 통일되는 것 등을 들어 구별하였다.

지금 이 기단 형식만을 가지고 제이기 유형과 제삼기 유형을 구별한다고 치면 제이기 유형에 속할 것으로 선산군 해평면 낙산동〔소자 대문동(大門洞)〕일명사지에 있는 삼층석탑 한 기(도판 30)가 또한 그 유례로 거론될 수 있겠

고, 제삼기 유형으론 따로 다소의 이례도 또 있으나 우선 유형유취(類型類聚)를 중심으로 하고서 낙산동 일명사지탑과 유사한 선산읍(善山邑) 비봉산(飛鳳山) 죽장사지 오층탑(도판 31)을 들 수 있다. 즉 전자는 기단이 제이기 유형들의 기단과 동일한 양식을 완전히 갖고 있고 후자는 제삼기 유형들의 기단과 유사한 양식을 갖고 있다. 이들이 다만 제이기 내지 제삼기의 전형적 탑파로부터 구별되는 것은 탑신 경영에 있어 각층 옥신엔 우주 형식의 모각이 없는 소면벽(素面壁)의 경영 형식이며 초층 옥신에는 감실을 경영하였으며 옥개에 있어 상부 낙수면까지도 전탑에서와 같이 계단상 고임을 이루고 있는 데서, 즉 이것을 간단히 말한다면 제일기의 저 영니산하탑과 동류의 탑신(그것은 우주 형식을 남겼으나 이것들은 그것이 없다)을 경영하고 있는 데서 일반적으로 통속적으로 모전탑이라 하여 저 전형적 탑파들과 양식적으로 분별하여 보고 있는 점인데, 이러한 모전탑의 양식이 발생된 시초는 이미 말한바 제일기의 영니산하탑에서 시초된 것이었지만 그것이 일시의 유행을 보이기 시작한 것은 이 선산군 내의 두 탑의 성생(成生) 이후라 할 만하여서, 이 두 탑의 양식사적 지위와 세대사적 지위를 어떻게 결정시키느냐는 데 따라 한 개의 시대의 경향이라는 것을 볼 수 있는 것이다.

지금 낙산동 일명사지의 삼층탑을 보면, 그 기단만으로써 설명하라면 제이기의 저 전형적 탑파라는 것들과 동일한 양식을 갖고 있다 하겠다. 다만 상층기단의 상대 복석의 상부, 즉 초층 옥신을 받기 위한 부분의 계단 형식은 매우 퇴화된 것이어서 이 점에서 제이기 작품들과 동위에 둘 수 없다. 뿐만 아니라 제삼층 옥개에 있어 옥개 받침이 사단까지여서 이러한 약화(略化) 의사는 제삼기 작품으로써 열거한 전형적 탑파에서도 볼 수 없는 퇴화적 수법이라 하겠다. 즉 기단 형식만은 대체에 있어 제이기 작 의사를 남기고 있으나 탑신에서는 제삼기 이후의 의사를 볼 수 있는 것이다. 이러한 의미에서(즉 고식과 신식의 혼재라는 의미) 이것은 한 개의 과도기적 작품이라 하겠다.

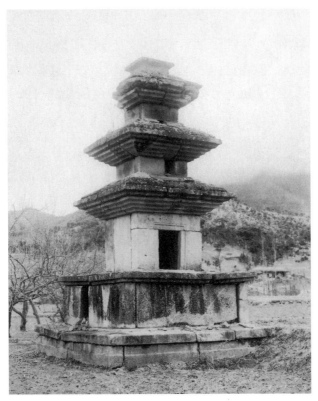

30. 선산 낙산동(洛山洞) 삼층석탑. 경북 선산.

 그런데 죽장사지 오층탑은 우선 기단이 제삼기 작품과 공동되는 형식을 갖고 있다. 그러나 이 기단은 탱주의 수효만에서 그러한 것이요, 전체로는 특수한 기단이니 하대 복석이 일반, 제이기나 제삼기의 작품들의 그것과 같이 평박광활한 것이 아니라 상부 경사가 촉급(促急)한, 따라서 외모적으론 옥개와도 근사한 것으로 되어 있고, 또 일반 하대 복석에서와 같이 각(角)과 사분의일 호(弧)의 몰딩이 있는 것이 아니라 중단의 계단이 있고 그 네 모퉁이에 원주 공혈이 있어 상대 복석과 사이에 중대석과는 따로이 원주가 네 모퉁이에 경영되었던 것이 짐작되며, 중대석 그것은 전부 헐어져 원상 불명이나 낙산동탑에 견주어 중대석은 그것과 같이 각 면 네 개 탱주 조각식의 것이었음이 추측

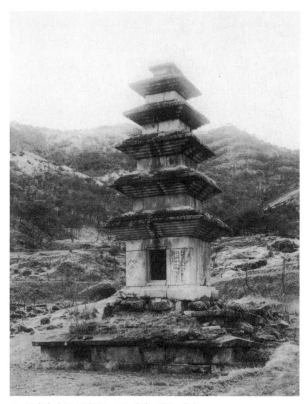

31. 죽장사지(竹杖寺址) 오층석탑. 경북 선산.

되는 바이다. 이 기단 네 모퉁이 네 개 원주가 섰던 양식은 쉽게 그 유례를 가져온다면 저 경주 석굴암 중앙 본존대좌석(本尊臺座石)의 양식과 유사한 것이라 하겠으니, 그것은 상단 중대석이 팔각원형을 이루고 그 밖에 다시 오각형 보주(補柱)가 경영된 의사와 의사가 동일한 것이라 할 수 있다. 석탑파 기단에 있어서의 이러한 경영은 현금(現今) 이 탑만에서 상정되어 있는 것으로 이것은 특수한 기단이라 할 수 있다. 또 초층 옥신을 받는 고임도 낙산동탑보다는 엄연한 것이요 다른 탑신의 경영은 근사하나, 옥개 경영에 있어 낙산동탑은 석편 조합이 매우 불규칙한데 죽장사지탑은 규칙적으로 되어 있다. 다만 삼층까지의 옥석 받침 수는 동일하나 제사층 이상 제오층까지의 옥개 받침이 삼단

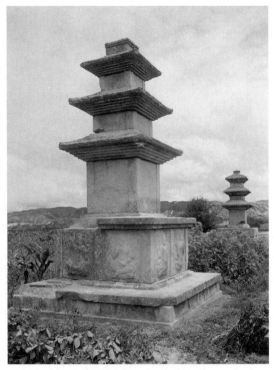

32. 경주 남산리사지(南山里寺址) 서삼층석탑. 경북 경주.

으로 간화되어 있다. 즉 양식만을 비교하면 낙산동탑이 대체에 있어 고의(古意)를 많이 남기고 죽장사지탑은 신의(新意)를 많이 가진 듯하다. 다만 실지에 가서 두 탑을 비교하면 감정적으론 낙산동탑이 죽장사지탑을 모(模)하여 약화시킨 것인 듯이 느껴진다. 그러나 양식상 서로의 출입이 있는 점에서 세대적으론 등대에 있었다고 볼 수 있는데 그러면 그 세대는 어느 때였을까. 이미 설명한 바와 같이 낙산동탑의 기단은 제이기 작품의 것과 유사하나 옥개 수법이 제삼기 이후에 들 것이라 하였고, 죽장사지탑은 기단이 제삼기 작품들과 공통성을 가졌으나 옥개 수법이 역시 제삼기 이후에 들 것 같다. 이 제삼기 이후의 것이라면 그것은 물론 제사기 탑파를 의미하는 것이 되는데 그 상세는 차고(次橋)에 미루거니와 우선 이곳에서 필요한 정도의 설명을 한다면, 그것은

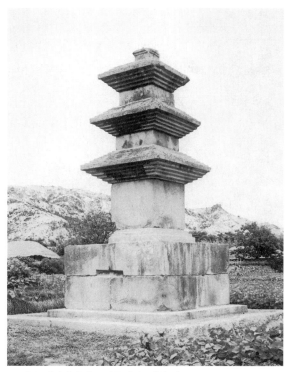

33. 경주 남산리사지 동삼층석탑. 경북 경주.

대체에 있어 제삼기 탑파와 유사한 것이로되 다만 기단에 있어 상대 중석의 탱주가 세 개로 중대석 각 면을 두 구(區)로 나누어 있고, 하대 중석의 탱주는 다섯 개 내지 네 개로서 중대석 각 면을 네 구 내지 세 구로 구분하고, 옥개석의 옥석 받침이 오단계에서 사단계로 내왕(來往)되는 것을 표준으로 할 수 있다. 즉 경주에서 예를 들라면 창림사지탑(昌林寺址塔), 금칭(今稱) 남산사지(南山寺址) 서(西)삼층탑 등을 그 대표작으로 들 수 있다. 세대로 말하여 신라 하대〔선덕왕(宣德王)부터 민애왕(閔哀王)까지〕에 속하는 것으로 그 세분은 다시 상술하겠지만 죽장사지탑·낙산동탑 등은 이 제사기에 이를 수 있는 어충된 작품, 즉 제삼기와 제사기 간의 과도적 작품으로 간주할 수 있다. 즉 세대로 말하여 통일 후 100년대를 중심한 전후기의 것으로 볼 수 있다. 다시 말하면 신

라 중대 후기와 신라 하대 전기 간에 처할 수 있다. 이것은 현재 남산사지로써 일컫는 경주 내동면 남산리 일명사지에 쌍탑(도판 32, 33)이 있어, 그 서탑은 전거한 제사기 유형의 대표작인 삼층석탑인데 그 동탑은 역시 이 낙산동탑·죽장사지탑 등과 동류인 모전탑으로서 다만 그 양식 수법에 있어 이 두 탑보다는 매우 편화되고 양식화된 데서 이 두 탑을 이 금칭 남산사지 동탑보다 양식사적 순위는 물론이요 세대까지도 선행하는 것으로 보지 아니할 수 없는데, 후지시마 가이지로 박사에 의하면(원주 85 참조) 이 금칭 남산사지 서탑이란 것이 감축도에 있어 장수사지 삼층석탑과 유사한 점이 있을뿐더러 그 부근 남산리에 또다시 있는 도괴된 삼층탑 쌍기와도 형식에 있어 유사한데, 이 쌍탑이란 것은 이 금칭 남산사지 서탑보다 웅대하기는 하지만 우수하기는 남산사지탑이라 하고(이것은 주관적인 점이므로 이곳에 문제되지 않지만) 남산리 일명사지의 저 도괴 쌍탑이란 각 부분의 비례가 역시 장수사지탑과 근사하다 하였다.

이곳에 금칭 남산사지라 하는 것은 오사카 긴타로(大阪金太郎)로 말미암아 추정된 것인데(원주 84 참조) 도대체 이 남산사(南山寺)란 사호(寺號)는 본디 『삼국사기』 '진평왕 9년' 조에는 '남산의 절(南山之寺)'이란 구로써 보인 것을 『동경잡기』 필자가 곧 남산사라 한 것이다. 『삼국사기』 찬자(撰者)의 '남산의 절'이라 한 것은 고유명사가 아닌데 『동경잡기』 필자가 고유명사로 전오(轉誤)시킨 것이요 오사카는 이것을 또 그대로 준신(遵信)하고 한 개의 고유명사로 알고 사지까지 추정하려던 모양이다. 오사카도 말한 바와 같이 그가 남산사지라 한 부근에도 두 개의 사지가 있어 어느 것이 남산사지일지 불명하다고까지 하였다. 그러므로 진평왕대 설화의 하나로 보이는 '남산의 절'이란 실로 지금 남산에 있는 그 많은 사지 중 어느 것을 두고 말함인지 막연된 것에 불과한 것인즉, 이 칭호는 가장 나쁜 것이로되 따로 지칭할 편법이 아직 없으므로 잠칭하여 금칭 남산사지라 하는 터이다. 여하간, 남산리 일명사지에 도괴된

삼층탑 쌍기란 것은 이미 제삼기 전형적 탑파로서 예거한 것인데 그것과 건축적 비례에 있어 유사한, 필자가 양식적으로 제사기 탑파라 한 금칭 남산사지 서탑과 그 사이에 처해 있는즉, 이 서탑과 연대적으론 동시에 작성되었을 동탑이 지금 필자가 문제하고 있는 죽장사지탑·낙산동탑 등보다 양식적으로 뒤질뿐더러, 그로 말미암아 또 시대적으로 뒤질 것이 확실한 이상 죽장사지탑·낙산동탑을 늦추 보아 저 도괴된 남산리 일명사지 쌍탑보다 뒤지고 금칭 남산사지탑보다 선행하는 것으로 보아 필자가 말하는 제삼기 양식과 제사기 양식 간에 처할 것이라 함에 대과(大過)가 없을 것 같다.

금칭 남산사지의 쌍탑이 세대적으로 확실히 신라 하대 전기에 속할 것이냐는 문제는 제사기 탑파를 논함에 있어 문제될 것이지만 그 동탑을 볼 때 대개는 무방할 것인 듯하다. 그러므로 필자는 우선 죽장사지탑·낙산동탑을 세대적으로도 신라 중대 후기와 하대 전기와 사이에 두는 것이다. 말하자면 신라 중대 후기에 저 화욕(華縟)된 탑파 수식의 의욕과 함께 이양(異樣)의 양식까지도 새로 만들어 보려던 일반적 의사와 순응하여 나타난 별개의 한 과실(果實)로 보는 바이다. 이리하여 나타난 이 모전탑은, 저 영니산 아래의 탑이 전탑의 양식과 목탑의 양식에서 한 개의 새로운 양식으로 탈태를 목표로 하고 나온 것임에 반하여, 이것들은 전형적 양식들의 전습적(傳襲的) 번복 의사에서 다시금 일전(一轉)하여, 때에 이미 다시 이양의 것으로 회고된 영니산하탑의 양식이 새로운 의미를 갖고 복고된 것이라 하겠다. 이리하여 이것은 이 땅에 있어서 한 개의 새로운 유행 양식을 이루게 되었다. 이곳에 속칭 모전탑이라 하는 일반의 양식적 유형이 성립되었으니 각개에 개별적 건립 연대란 물론 있는 것이지만, 이 연대나 세대 문제를 무시하고 양식적 유형을 유취하면 다음과 같은 것이 있다.

① 선산군 선산면 죽장동 죽장사지 오층탑.

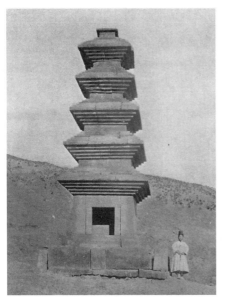
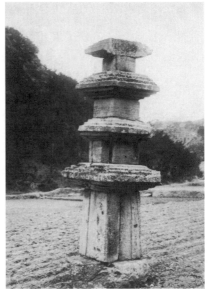

34. 빙산사지(氷山寺址) 오층탑. 경북 의성.　　　35. 운주사(雲住寺) 사층모전석탑. 전남 화순.

② 선산군 해평면 낙산동(소자 대문동) 일명사지 삼층탑.

③ 안동군 풍산면(豊山面) 하리동(下里洞) 일명사지 삼층탑.

④ 의성군 춘산면(春山面) 빙계동(冰溪洞)〔소자 서원동(書院洞)〕 빙산사지
　 오층탑.(도판 34)

⑤ 경주군 내동면 남산리 금칭 남산사지 동(東)삼층탑.

⑥ 경주군 경주면 서악리(西岳里) 산작지(山雀趾) 북쪽 일명사지 삼층탑.

⑦ 경주군 경주면 내남면(內南面) 용장계(茸長溪) 8호 일명사지 삼층탑.
　 (도괴)

⑧ 화순군(和順郡) 능주면(綾州面) 다탑봉(多塔峯) 운주사(雲住寺) 현존
　 사층탑.(도판 35)

⑨ 강진군(康津郡) 성전면(城田面) 월남리(月南里) 월남사지(月南寺址)
　 삼층탑.

이상 모전탑이란 것은 조선 전체에 알려 있는 것이 비교적 적은 편이어서 이외에 영니산하탑과 분황사의 모전석탑 및 황룡사지 동방(東方) 일명사지(내동면 구황리)의 모전탑 파재 등을 종합하여 아직껏 열두 기가 알려 있을 뿐이다. 이 열두 기 중 빙산사지 오층탑은 영니산하탑을 그대로 모(模)하려 한 탑으로서 형식이 같은 것이며, 앞서 말한 선산의 두 탑은 두 탑대로 또 형식이 같으며, 황룡사지 동방 일명사지탑이란 것은 분황사탑과 파재가 같음으로 하여 동일 형식의 것으로 추정되는 것이며(이 책 p.53 '벽탑' 조에서 이미 서술함), 경주의 세 탑은 세 탑대로 형식이 같은 것이며, 안동의 한 탑, 운주사의 한 탑은 각기 또 다르다. 즉, 경주의 세 탑은 탑신의 경영들은 거의 동일한 형식으로, 다만 서악리 산작지 북탑의 것에는 초층 옥신 정면에 호형(戶形)이 모각되어 있고 그 양협(兩脇)에 이왕상(二王像)이 부조됨이 상이할 뿐 기단은 기단대로 무장식의 거의 정방형의 고대(高臺)로 되어 있는 품이 같고, 안동의 한 탑은 기단이 단층이었을 것이되 대복석(臺覆石) 한 장이 잔존했을 뿐 중대석이 상실되어 원형을 알 수 없고, 운주사의 탑이란 것은 기단이 없이 세장(細長)한 초층 옥신이 지대석 위에 그저 올려 있다.

이제 이 각 탑에 대한 세대를 대개 상정한다면, 우선 의성의 빙산사지탑이 일견 외모가 영니산하탑과 유사함으로 해서 동시대의 것으로 보려는 사람이 없지 않아 있으나, 그러나 빙산사지탑은 기단의 경영이 매우 편습적(便習的)일뿐더러 탱주의 경영이 또한 그러하고, 뿐만 아니라 그 수효가 한 면에 세 개로 왜축되어 있고 옥개의 받침이 통하여 사단으로 감축되어 있어, 이러한 점이 모두 일반 석탑으로 두고 말하면 신라 하대 하기의 경향과 통하는 점이 있다. 후지시마 박사의 기록에 의하면[93] 탑 앞에 석상(石床)이 있는데 그 중대 앞 후면에 두 구의 안상(眼象), 좌우면에 한 구의 안상이 있어 그 속에 '고사리 모양〔궐수형(蕨手形)〕' 조각이 있다 하였다. 안상 속에 이 고사리모양 조각이 드는 것은 일반적으로 고려조 이후의 경향이다. 그러므로 이것을 표준한다면

이 탑은 고려조 이후로 든다. 물론 석탑 앞에 따로이 경영된 이 석상이란 석탑과 다른 세대에 조성해 놓을 수 있는 것이므로 이 방촌적(傍存的) 유물의 세대로써 탑파 그 자신의 세대까지 결정지을 수는 없는 것이지만, 대체로 이번 경우에 있어서는 이 석상의 양식이 이 탑의 수법과 거의 괴리될 물건이 아닐 듯싶다. 이 점에서 이 석상은 이 석탑의 세대를 가급적 정도에서 현시(現示)하는 것이라 할 수 있다. 다만 이곳에 고려조라 했으나 그 개국 상한은 신라의 하대 하기와 어느 정도 층위적으로 중복되어 있는 세대임을 잊어서는 아니 된다. 즉 서력으로 900년대 전반이 그것이다. 그러나 필자는 반드시 이곳에 두고 싶지 않다. 좀더 내려 보아도 가하지 아니할까 하는 바이다.

운주사의 모전탑은 그곳의 탑들과 달리 서술할 것이나 고려 이후의 것이 확실한 것이며, 안동탑(安東塔)은 탑신 옥개 받침의 수효가 용장계 8호 사지의 탑이란 것과 유사한 것이다. 후지시마 박사는 안동탑을 "중기로부터 말기까지 사이의 것이리라"[94] 하였는데, 매우 모호한 말로 신라대를 뜻함인지 고려대를 뜻함인지도 불명이지만 신라대를 뜻한 것이라면 필자가 말하는 신라 하대를 의미하는 것 같다. 그러나 더 자세히 말한다면 신라 하대 하기가 아닐까 한다. 경주 서악리 산작지 북탑이 금칭 남산사지 동탑과 옥개석 받침의 경영법은 유사하다. 다만 서악리탑의 소재지를 속칭 영경사지(永敬寺址)라 말했던 모양이나 오사카도 말한 바와 같이(원주 84 참조) 영경사는 무열왕릉(武烈王陵) 남쪽에 있을 것이므로 현재 무열왕릉 동북에 있는 이곳을 영경사지라 말할 수 없다. 그러므로 금칭 남산사지탑과 소속 사지명은 불명한 것이라 이 점에서 역사적 참고자료는 없는 것이요, 다만 양자를 양식적으로 비교하여 산작지탑이 금칭 남산사지 동탑보다는 확실히 연대적으로도 뒤질 것이나, 다시 구체적 사료가 없는 이상 양자를 합하여 신라 하대 전기에 둘 수 있을 것이다. 즉 선덕왕대부터 민애왕대까지이다. 혹은 금칭 남산사지 동탑이란 것만이 이때 해당하고 산작지 북탑은 신라 하대 하기에, 용장계사지탑과 안동탑이란 것은 고려

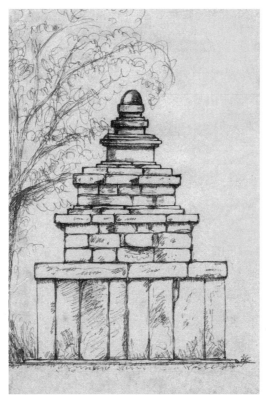

36. 도리사(桃李寺) 화엄석탑(華嚴石塔). 경북 선산.

이후로 떨어뜨려도 가할는지 모르겠다.(월남사지탑은 고려)

끝으로 이곳에 하나 붙여 둘 것은 신라 불법의 초전(初傳) 창교(創敎)의 전설을 가지고 있는 승 아도(阿度)가 내주(來住)하였다는 선산군 해평면 송곡동(松谷洞) 빙산 도리사(桃李寺) 경내에 있는 화엄석탑(도판 36)이란 것이니, 전부 오층단형(五層段形)으로 된 방형탑이나 제일층은 높이 사 척 사 촌 크기의 장판석을 세워 방(方) 구 척 칠 촌 내지 구 척 구 촌의 방형단(方形壇)을 만들었고, 이층과 삼층 방단은 장광(長廣)이 같지 않은 대소 판석을 횡축(橫築)하여 탑신을 조성하였고, 옥개가 될 부분도 커다란 대복 일단이 놓이고서 그 위에 층단형으로 이층 내지 삼층의 축석(築石)이 있어 마치 옥신 고임과 전탑

옥개의 층단 낙수면의 양식을 겸한 듯하고, 사층·오층은 조그만 방석(方石)으로써 중첩하여 그 위에 노반 및 보주 형식을 간단히 만들었다. 총 높이 십사 척 칠 촌이라 하는데 대체의 의사는 모전탑에서 딴 듯하나, 그러나 또 기단만이 중첩된 탑인 듯도 보이는 특수한 탑이다. 사전(寺傳)에 이것을 화엄석탑이라 하고 소지왕(炤智王) 5년 아도의 창립이라 한다 하지만 물론 문제도 되지아니하며, 이마니시 류 박사는 혹 왕씨(王氏) 고려시대의 것이 아닐까 하였으나[95] 이 역시 근거 없는 추측일 뿐이다. 신라가 아닌 것만은 확실하다.

이상, 이 모전탑이란 한 개의 유형은 본디 영니산하탑에서 출발했던 것이나 그때 그것은 한 개의 창안적인 의사의 산물로서 조선에 석탑 정형이 결정되기전 한 개의 시원적인 것으로 발족하였으나, 신라의 정치적 통일과 함께 백제의 사실적(寫實的) 옥면(屋面)의 수법과 합쳐진 전탑 양식의 옥석 고임의 수법은 감은탑 이하 제이기 탑파에서 보편적 정형 양식으로 결정되었고, 그후잠시 이 양식은 잊혔다가 제삼기에 들어 정형적 탑파가 발달될 대로 발달되는한편, 새로운 장식적인 조형의 양식이 추구되는 동향에 좇아, 일찍이 시원적이었던 저 영니산하탑의 양식이 회고적으로 복고되어 이곳에 다시 이 양식의유행을 보게 되었다.

그런데 앞에 열거한 것과 같이 이 양식의 탑파는 전남의 두 예를 제하고서는모두 경상북도 일대에 한하여 취성되어 있고, 특히 의성에서 시작되던 이 양식이 일전(一轉)하여 선산에 들어와 특수화되고 재전(再轉)하여 경주에 들어와 다시 특수화되고 그러한 후 안동에 일례가 생기고 시대가 아주 뒤떨어져 전남까지 이례가 생기게 된 것이다. 모전탑의 이러한 분포 상황은 저 전탑 그 자체의 분포 상황과 좋은 비조(比照)를 보이는 것이니, 앞에서도 말한 바와 같이확실히 신라의 전탑이라 할 것은 안동에 으뜸되게 취집(聚集)되어 있고, 경주의 분황탑, 황룡사 동사지탑(東寺址塔) 등은 재료는 다르다 하더라도 역시 전탑 수법 그대로 의한 것이요 청도(淸道) 운문(雲門) 작갑사(鵲岬寺)의 잔탑재

(殘塔材), 칠곡 송림사의 오층탑 등은 확실히 당대의 전탑이며 울산군(蔚山郡) 농소면(農所面) 불운사(佛雲寺) 잔탑 파재, 경주 삼랑사지(三郎寺址) 발견 전재(塼材), 경주 현곡면 금장리(金丈里) 발견 전재, 월성지(月城址) 발견 전재[96] 등은 혹 탑재였을 것인지 건축물 벽재였을 것인지 단언하기 곤란하지만, 신라대에 있어 전탑 양식에 대한 의식이 이와 같이 경주를 중심해서 칠곡 · 안동 · 의성 · 선산 · 청도 · 울산으로 엉켜 있는 것은 오늘날에 있어선 한 지방적 특질이라 할는지 모르지만, 북방문화 즉 고구려를 통하여 북위(北魏) 승(僧)으로 말미암아 전교된 신라의 불교 경로를 생각할 때 이러한 양식에 대한 애호가 단순히 즉흥적인 것만은 아니었던 듯하다. 양식의 이러한 분포는 소위 백제식이라는 일련의 유형이 백제 고지에서만 번복되어 있는 것과 좋은 대조거리로, 이 문제는 그 항(項)에서 재술함으로써 어떠한 설명을 다시 꾀해 볼까 한다. 〔미완(未完)〕

제II부

朝鮮塔婆의 研究 二

천구백사십사년 별세 직전까지, 저자가 출판을 계획하고

각론과 함께 일문(日文)으로 집필하여 정서(淨書)까지

끝내 놓았던 최후의 논문으로, 사후(死後)인 천구백사십팔년

을유문화사에서 발행한 『조선탑파의 연구』에 처음 발표되었다.

1. 탑파의 의의

'탑파(塔婆)'는 혹 이를 약하여 '탑(塔)'의 한 글자로서 오늘날 일반에게 통용된다.

본래 범어(梵語)의 '스투파(stūpa)', 팔리어(巴梨語)의 '투파(thūpa)'로부터 유래한 것이며 그 사음적(寫音的) 기법으로는 졸도파(卒都婆)·솔도파(窣堵婆)·소도파(素覩波)·수두파(藪斗婆)·수투파(藪偸婆)·사유파(私鍮簸)·수두파(數斗波) 등의 여러 문자가 있고, 유파(鍮婆)·두파(兜波)·탑파(塔婆)·탑(塔)과 같은 것은 투파에 응한 사음적 기법일 것이다. 또 부도(浮圖)·부도(浮屠)·포도(蒲圖)·불도(佛圖)라 함은 'Buddha'의 사음기법일 것이로되, 구역가(舊譯家)는 불타(佛陀)의 전음(轉音)이라 한 데 대하여 신역가(新譯家)는 이것마저 탑의 전음이라 한다고 『불교대사전』에 보인다. "窣覩波卽舊所謂浮圖也 솔도파는 곧 옛날의 이른바 부도이다"〔『대당서역기(大唐西域記)』1〕, "浮圖 素覩波 塔 制怛里 부도는 소도파이고, 탑은 제항리(制怛里)이다"〔『범어잡명(梵語雜名)』〕 등의 예를 들고 있다.

이곳에 탑을 '제항리'라는 일설을 본다. 제항리라 함은 '차이티아(caitya, chaitya)'에 대한 사음문자로서, 제항라(制怛羅)·제저야(制底耶)·제저(制底)·제체(制體)·제다(制多)·지제(支提)·사저(斯底)·지제(支帝)·지징(支徵)·지제(脂帝)·질저(質底)·지저가(只底柯) 등의 유사한 사음기법을 갖고 있다.

이곳에 이르러 우리는 스투파(stūpa, thūpa)에 대하여 차이티아의 구별이 있음을 본다. 그리하여 이것을 검토해 보건대, 양자를 구별하는 것과 구별하지 않는 두 가지 설이 있다. 먼저 양자를 구별하는 예를 들어 보면,

有舍利名塔婆 無舍利名支提 (『摩訶僧祇律』)

사리가 있으면 탑이라 하고, 사리가 없으면 지제라 한다.(『마하승기율』)

有舍利名塔 無者名支提 塔或名塔婆 或云偸婆 此云塚 亦云方墳 支提云廟 廟者貌也 (『行事鈔』「雜心」)

사리가 있으면 탑이라 이름하고 없는 것은 지제라 이름한다. 탑은 혹 탑파라고 이름하고 혹 투파라고 이름하는데 이는 무덤〔塚〕을 이르고 또 방분(方墳)이라고 이르며 지제는 묘(廟)라고 하며, 묘라는 것은 모(貌)라는 뜻이다.(『행사초』「잡심」)

新云窣覩波 此云高顯 方墳義立也 謂安置身骨處也 (『法華文句』記)

새로 이르기를 솔도파라고 하는데 이는 고현(高顯)을 말하니 방분(方墳)으로 세운다는 뜻이다. 몸의 뼈를 안치하는 곳을 이른다.(『법화문구』기록)

制底 飜爲福聚 謂諸佛一切功德聚在其中 是故世人爲求福故 悉皆供養恭敬 (『大日經疏』)

제저(制底)는 번역하면 복취(福聚)가 된다. 여러 부처의 일체 공덕이 그 가운데 모여 있음을 이른다. 이런 까닭으로 세상 사람들이 복을 구함이 되는 까닭에 모두 다 공양하고 공경한다.(『대일경소』)

制多者卽先云支提訛也 此云靈廟 卽安置聖靈廟處也 (『宗輪論述記』)

지은 것의 많은 것들을 곧 먼저 지제(支提)라고 한 것은 잘못된 것이다. 이를 영묘(靈廟)라고 이른 것은 곧 거룩한 신령을 안치한 사당이란 뜻이다.(『종륜론술기』)

大師世尊既涅槃後 人天並集 以火焚之 衆聚香柴 遂成大蘈　卽名此處以爲質底
(『宗輪論述記』)

대사세존(大師世尊)께서 이미 열반하신 뒤에 인간과 천인이 모두 모여들어 화장하였는데 향기로운 땔감을 모두 모아 마침내 큰 노적(露積)을 이루었다. 곧 이곳을 이름하여 질저(質底)라고 했다.(『종륜론술기』)

是積聚義 據從生理 遂有制底之名 (『南海寄歸傳』)

이는 적취(積聚)의 뜻이다. 살아 있을 때의 이치로부터 근거하여 드디어 제저(制底)의 이름이 있게 되었다.(『남해기귀전』)

등을 예로 들 수 있다. 이에 대하여 지제와 탑파의 구별을 무시하는 것으로는,

或名窣覩波 義亦同此 (此者支提) 舊總云塔 別道支提 斯皆訛矣 (『南海寄歸傳』)

혹은 솔도파라고 이름하는데 뜻도 또한 이것과 같다.(이것은 지제이다) 옛날에는 모두 탑이라고 일렀는데 달리 지제라고 말하니 이는 모두 잘못이다.(『남해기귀전』)

莫問有無 (舍利之有無)皆名支提 (法華義疏所引地持所云)

유무를 묻지 말라. (사리의 있고 없음) 모두 지제라고 이름한다.(『법화의소』에서 인용한 바 지지소를 이른다)

라 있다. 그런데 스투파 그 자체의 원의(原義)에는 신골(身骨)을 담고 토석을 누적한 것이라는 뜻이 있고 차이티아에는 적취(積聚)의 뜻이 있다 하여, 일찍부터 스투파에 대하여서는 방분(方墳)·원총(圓塚)·고현처(高顯處) 등의 의역(意譯)이 있고, 차이티아에 대하여는 영묘(靈廟)·정처(淨處)·복취(福聚)·생정신처(生淨信處)·가공양처(可供養處) 등의 의역이 있어, 양자의 구별이 내용적으로 이루어 왔던 것이다. 곧 지제는 영장(靈場) 고적을 표시하는 기

념탑으로서의 의미를 갖고, 탑파는 불신골(佛身骨) 봉안의 묘소(墓所)로서의 의미를 갖고 있다. 지제는 곧 영장 고적을 표시하는 기념탑적인 것이므로 이 것은 석존(釋尊) 생전의 역사적 전기적 지역에만 있을 수 있는 것이며 다른 영 역에 있어서는 오로지 신골(身骨) 봉안소로서의 탑파를 기(期)할 수 있다. 그 러나 석존 자신의 신골이란 것도 양적으로 한정되어 있는 것이므로 불교의 보 편화를 따라서 신자의 요구에 응할 수 없게 되어, 이곳에 불교 교리의 발전과 더불어 사리 사상도 변한다. 곧 시초는 순전한 유골(遺骨)·유신(遺身)의 사 리 신앙으로부터 점차로 불(佛) 열반 때 다비(茶毗)한 지점의 회토로써 하고, 이것으로 부족을 느끼게 됨에 이르러서는 불타 생전을 상기하게 하는 유물로 써 보충하고, 이것으로도 부족을 느끼게 되매 혹은 탑파 자체에 불전(佛傳)· 불상(佛像)을 조각 안치하고, 또는 불타의 유법(遺法)에서 불타를 보는 이른 바 법신사리(法身舍利)의 사상이 발생하여 경전(經典)으로써 사리로 응용하 는 등 사리 봉안을 주제로 하는 탑파 건립의 중요성은 불교도에 있어서 힘있는 전통을 이루게 되었다. 그리하여 탑파는 불교도에 대하여는 절대 불가결의 예 배 대상으로서, 신앙 중심으로서 존중되었을 뿐만 아니라, 혹은 교리의 변천 에 따라, 혹은 토속(土俗)과의 습합(習合)에 의하여 국토장엄의 도구로서, 또 는 호국진안(護國鎭安)의 도구로서, 또는 결연추복(結緣追福)의 도구로서, 혹 은 가람장비의 도구로서, 기타 여러 가지 의미로 수탑(樹塔) 장엄을 여러 곳 여러 시대에 보게 되었다.

교리의 발전은 점차 순리적이 되어 한편에 있어 유법 중심이 되매 탑파 중심 사상은 희박해지고, 또는 간다라 조상(彫像)의 발전은 불타의 자태를 우상적 (偶像的) 조상(彫像)으로서 재생시켜 예배 대상으로서의 가치를 이에 빼앗긴 형세가 되었다. 곧 탑파보다도 우상 봉안소인 불전(佛殿)에 장엄이 가해지고 중요성이 옮아 갔다. 그러나 불교는 석존의 가르침이며, 교도(敎徒)는 석존의 가르침을 신앙하는 자이다. 교법은 순리적으로 기울어지고 예배 대상은 우상

적인 것으로 옮아 갔다 하더라도, 불도(佛徒)는 생신(生身)의 불타를 영원히 잊을 수는 없는 것이다. 불사리(佛舍利)는 상주좌와(常住坐臥) 불제자(佛弟子) 등이 봉지(奉持)하며 공양하여야 할 것이며, 따라서 가령 형태와 양식은 종종 변이를 받는다 하더라도 불사리 봉안의 도구로서의 탑파 조영의 의식을 그치지 아니하였다. 인도에서는 성하(聖河)인 갠지스강(恒河)의 역석(礫石)을 사리로 대용할 수 있었을 것이로되, 그것조차 얻을 수 없는 동양, 더욱 한국에서는 불사리 감득(感得)의 영서(靈瑞)가 많이 전해져 있다. 그리하여 구득(求得)한 불사리의 봉안을 위하여 그곳에는 많은 명탑(名塔)이 조성되었다. 만사(萬事)는 신념에 속한다. 이(理)로써 율(律)할 것이 아니다. 필자가 이곳에 논술하려 함은 한국 탑파의 양식론적 고찰이고 탑파 전체에 관한 교리사적 천명이 아니므로, 탑파의 의의에 관하여서는 다만 서설적(序說的)인 설명으로써 그치려 하는 바이다.

2. 조선 불교의 시전(始傳)

한국의 불탑은 반도에 불교가 유전(流轉)됨을 따라 발생된 것이로되, 이 반도에서의 불교 유전의 역사는 『삼국사기』에 의하면 고구려의 소수림왕(小獸林王) 2년(A.D. 372, 신라통일 기원전 295년) 먼저 압록강 북안(北岸)인 환도(丸都)의 땅에 전하고, 이어서 백제의 침류왕(枕流王) 원년(A.D. 384, 통일 기원전 283년) 한강 유역인 한산주(漢山州)의 땅에 전하고, 최후에 신라 법흥왕(法興王) 15년(A.D. 528, 통일 기원전 140년) 경주의 땅에 전파된 것으로 하였다. 그러나 이것은 이른바 국법에 의한 신앙 공허(公許)의 연대이고, 그것이 공허될 때까지에는 국부적으로 일부의 신앙이 이미 있었던 것을 짐작하지 않으면 안 될 것이다. 즉 고구려에서는 동진(東晉)의 지둔도림(支遁道林)이 고구려 도인(道人)에게 축잠(竺潛)의 고서(高栖)를 찬칭(贊稱)한 글을 준 사실이 있다.〔『고승전(高僧傳)』권4, '축잠' 전〕 지둔도림의 입적은 동진의 태화(太和) 원년(A.D. 366년, 통일 기원전 301년)이며, 따라서 축잠의 고서는 적어도 애제(哀帝) 말기에는 있었을 것으로 생각되며, 소수림왕 2년보다는 적어도 칠팔 년 전의 일로 보인다. 백제에는 별로 이전(異傳)은 없으나 신라 전교(傳敎)에는 크게 문제가 있다 하겠다.

즉 『삼국유사』에 삼국 불교의 개조(開祖)를 각각 "순도가 고구려에 불교를 처음 전파하다(順道肇麗)" "난타가 백제의 불교를 개척하다(難陀闢濟)" "아도가 신라 불교의 기초를 닦다(阿度基羅)"[1]라 하고, 이른바 고구려 소수림왕 5년

성문사(省門寺)를 창건하여 부진(符秦)의 승 순도(順道)를 두고 다시 이불란
사(伊弗蘭寺)를 창건하여 아도(阿道)를 두었는데, 이때의 아도(阿道, 阿度)라
는 이가 포교를 위하여 신라의 일선군〔一善郡, 지금의 경상북도 선산군(善山
郡)〕에 와서 모례(毛禮)의 집에 머물렀다.[1] 때는 비처왕〔毗處王, 소지왕(炤知
王)〕대에 속하고, 소수림왕 5년보다 백여 년 후의 일이다. 그런데『삼국유사』
와『삼국사기』에는 이보다 앞서 미추왕대(未鄒王代), 또는 눌지왕대(訥祇王
代)에 묵호자(墨胡子)라는 이가 일선군 모례의 집에 와서 포교한 것을 실어,
『삼국유사』의 필자는 전후의 전(傳)을 비교하여 묵호자와 아도가 동일인이라
하고 그 시대를 눌지왕대에 두고 있다.(원주 1 참조) 매우 합리적인 논증으로
서 아도, 즉 묵호자의 포교를 눌지왕대의 일이라 한다면, 소수림왕대보다 사
십여 년 후가 됨에 지나지 않고, 백제 불교의 개창보다 삼십여 년 후가 됨에 지
나지 않는다. 이미 눌지왕 이후 법흥왕 이전에 자비왕(慈悲王)·소지왕·지
증왕(智證王) 등 불교적인 시호(諡號)가 이루어졌음을 보더라도 눌지왕대의
불교 전래의 설은 수긍할 만하다. 그러나 신라 불교는 이때 전수되었다 하더
라도 곧 중단되고 법흥왕대에 이르러 다시 공허되었다. 이 사이의 중단은 무
엇에 유래한 것일까. 곧 답은『삼국유사』권제1에 보이는 사금갑(射琴匣)의 기
사를 가져오면 된다. 좀 길어지지만 이곳에 전문(全文)을 인용한다.

第二十一毗處王(一作炤智王) 卽位十年戊辰 幸於天泉亭 時有烏與鼠來鳴 鼠作
人語云 此烏去處尋之(註略) 王命騎士追之 南至避村 兩猪相鬪 留連見之 忽失烏所
在 徘徊路傍 時有老翁自池中出奉書 外面題云 開見二人死 不開一人死 使來獻之
王曰 與其二人死 莫若不開但一人死耳 日官奏云 二人者庶民也 一人者王也 王然之
開見 書中云 射琴匣 王入宮見琴匣射之 乃內殿焚修僧與宮主潛通而所奸也 二人伏
誅 自爾國俗每正月上亥上子上午等日 忌愼百事 不敢動作 以十五日爲烏忌之日 以
糯糯飯祭之 至今行之 俚言怛忉 言悲愁而禁忌百事也 命其之曰書出池

제이십일대 비처왕〔毗處王, 소지왕(炤智王)²이라고도 한다〕 즉위 10년 무진에 왕이 천천정(天泉亭)으로 거동하였더니 이때에 까마귀와 쥐가 와서 울었다. 쥐가 사람의 말로 말하기를, "이 까마귀가 가는 곳으로 따라가 보소서"라고 하였다.〔주략(註略)—저자)〕 왕이 말탄 군사를 시켜 그 뒤를 밟아 쫓아가 보게 하였다. 군사가 남쪽으로 피촌(避村)에 이르러 돼지 두 마리가 싸우는 것을 머뭇거리면서 구경하다가 그만 까마귀가 간 곳을 놓쳐 버렸다. 길가에서 방황하고 있을 때에 마침 웬 노인이 못 가운데에서 나와 편지를 올렸다. 편지 겉봉에 쓰여 있기를, "떼어 보면 둘이 죽고 떼어 보지 않으면 한 사람이 죽는다"고 하였다. 심부름 갔던 군사가 돌아와 편지를 바치니 왕이 말하기를, "만약에 두 사람이 죽을 바에는 편지를 떼지 않고 한 사람만 죽는 것만 같지 못하다"고 하였다. 점치는 관리가 아뢰어 말하기를, "두 사람이라는 것은 일반 백성이요, 한 사람이라는 것은 임금님이외다"고 하니 왕이 그럴 성싶어 떼어 보니 편지 속에 "사금갑(射琴匣: 거문고집을 활로 쏘라)"이라고 씌어 있었다. 왕이 대궐로 돌아와 거문고집을 보고 쏘니 그 속에는 내전에서 불공드리는 중과 궁주(宮主)가 몰래 만나서 간통을 하고 있는 판이라 두 사람을 처형하였다. 이로부터 나라 풍속에 매년 정월 첫 돼지날(上亥), 첫 쥐날(上子), 첫 말날(上午)에는 모든 일을 조심하고 기하여 함부로 출입을 하지 않으며, 정월 보름날을 까마귀의 기일이라고 하여 찰밥을 지어 제사 지냈으니 지금까지 이 행사가 있다. 속담에 이를 달도(怛忉)라고 하니 이는 구슬프게 모든 일을 금기한다는 뜻이다. 편지가 나온 못을 서출지(書出池)라고 하였다.³

즉 불교 전수 후 얼마 아니 되어 이같은 불상사가 있어 불승(佛僧)에 대한 혐의(嫌疑)는 그 포교에도 악영향을 끼쳤을 것이다. 그리하여 법흥왕대에 이르러 다시 이차돈〔異次頓, 박염촉(朴厭髑)〕의 신이(神異)로써 비로소 개교(開教)함에 이르렀던 것으로 생각된다.²⁾ 불교 전수에 순교설화가 있음은 이 신라에서 처음으로 보는 바이며, 이것은 곧 내전(內殿) 분수승(焚修僧)과 같은 선행악연(先行惡緣)의 제거를 위하여 마땅히 겪어야 할 희생이었다.

이상을 요약하건대 반도에서의 불교의 유전은 4세기 후반부터 5세기 전반까지에는 대체의 전파가 있었다고 보인다. 홀로 반도의 동남지방인 고신라의 영내(領內)에 있어서만 제6세기 전반에 이르러 공허가 인정되었는데, 그곳에

는 앞에 말한 바와 같은 특별한 사정이 짐작되어 도리어 흥미있는 한 문제를 제공하고 있다고 아니할 수 없다. 이후 한국의 불교는 순조로운 발전을 보았느냐 하면, 반드시 그런 것도 아니다. 고구려는 그 말기에 도교를 수입하여 도리어 삼교(三教) 각축의 세(勢)를 초래하여 불교의 퇴폐를 가져왔다. 곧 반룡사(盤龍寺)의 사문(沙門) 보덕화상(普德和尙)과 같음은 좌도일치(左道日熾)하며 국조(國祚)의 위태함을 딱하게 생각하여 간하였으나 듣지 아니하므로 백제의 완산주〔完山州, 지금의 전주(全州)〕고대산(孤大山)의 방장(方丈)으로 옮겼다고 한다. 신라도 초전(初傳)에는 저 이차돈의 순교설화가 있으나, 홀로 백제만은 전교(傳敎) 포교상 아무런 곡절이 없고, 『북사(北史)』 '백제전' 같은 곳에는 "有僧尼 多寺塔 而無道士 남승과 비구니가 있고, 사탑은 많아도 도사는 없다"라고까지 전하고 있다.

그리하여 한국에 비로소 통일국가가 구현되는 기운이 성숙해 감을 따라 불교는 더욱 융성하여, 마침내 신라통일에 이르러 불교는 최고조의 발전을 보았다. 그후 고려에 이르러서는 더욱더 토속신앙과도 깊이 습합하여 일반 민심에 침윤하매 도리어 그 폐가 적지 않아 조선기에 이르러 배불(排佛)을 보게 되었던 것이다. 가람의 조영(造營), 불탑의 변천도 진실로 이들 소식을 전하고 남음이 있다 하겠다.

3. 가람조영(伽藍造營)과 당탑가치(堂塔價値)의 변천

앞에서 말한 바와 같이 한국에서 불법의 초전은 4세기 후반에 있었다. 인도에서의 불상(佛像) 조현(造顯)의 세대에 관하여는 이설(異說)이 많으나 대략 서력 기원전 1-2세기 사이의 일이라 하더라도 벌써 전후 사오백 년의 격세의 차가 있다. 서기 1세기의 후반 중국에 불법이 전하여진 때도 이미 금인장륙(金人丈六)을 꿈에 보았다 하며, 구법(求法)의 사(使) 채음(蔡愔)이라는 자는 서역에서 화석가의상(畫釋迦倚像)을 얻었다고 말한다.〔『고승전』 권1, '섭마등축법란전(攝摩騰竺法蘭傳)' 중〕 곧 중국에서도 불법 초전 때엔 이미 탑상(塔像)이 모두 존숭되었던 것이며 그보다도 다시 2-3세기나 뒤져 전교된 반도가 더욱더 당탑(堂塔) 겸비의 가람 형식을 했었던 것은 쉽게 상상할 수 있는 바이다. 『해동고승전(海東高僧傳)』 권1, '순도전(順道傳)'에 이르되,

高麗第十七解味留王(或云小獸林王) 二年壬申夏六月 秦符堅發使及浮屠順道送佛像經文 於是 君臣以會遇之禮 奉迎于省門… 始創省門寺 以置順道… 後訛寫爲肖門

고구려 제17대 해미류왕(解味留王, 혹은 소수림왕) 2년 임신 여름 6월에 진(秦)나라 왕 부견(符堅)이 사신과 승려 순도(順道)를 시켜 불상과 경문을 보내왔다. 이에 임금과 신하들은 예의를 갖추어 성문(省門)까지 나가 맞아들였으며… 처음으로 성문사(省門寺)를 창건하여 순도를 머무르게 했다.… 뒤에는 잘못 기록하여 초문(肖門)이라 했다.[4]

곧 불교 전래 당초에 이미 불상의 장래(將來)가 있었다. 불상의 장래가 있은 즉 그곳에는 마땅히 불전의 조영을 인정하지 않을 수 없다. 이십 년 후에〔광개토왕(廣開土王) 2년, 392〕고구려는 대동강안(大同江岸)인 평양(平壤)의 땅에 구사(九寺)를 창건하였다. 평양에서의 이 조영은 이미 제3세기의 전반〔동천왕대(東川王代)〕부터 제이도(第二都)로서의 별반(別般)의 경영에 상응한 것으로 보이는데, 지금 역사를 통하여 알려져 있는 고구려의 사명을 열거하면 다음과 같다.

- 성문사(省門寺)─소수림왕 5년(375) 창(創). '성(省)'은 '초(肖)'라고도 한다. 환도(丸都).〔『삼국유사』권3, '순도조려(順道肇麗)' 조, 『삼국사기』권18〕

- 이불란사(伊弗蘭寺)─소수림왕 5년 창. 환도.(『삼국유사』권3, '순도조려' 조, 『삼국사기』권18)

- 평양구사(平壤九寺)─광개토왕 2년 창. 평양.(『삼국사기』권18)

- 금강사(金剛寺)─문자왕(文咨王) 7년(498) 창. 평양.〔『삼국사기』권19, 『동국여지승람(東國輿地勝覽)』권51, '평양(平壤) 고적(古蹟)' 조〕

- 반룡사(盤龍寺)─혹칭 연복사(延福寺). 보장왕(寶藏王) 9년(650) 이전. 평양.〔『삼국유사』권3, '보덕이암(普德移庵)' 조, 『동국이상국집(東國李相國集)』상〕

- 금동사(金洞寺)─무상화상(無上和尙)과 제자 김취(金趣) 등 소창(所創). (『삼국유사』권3, '보덕이암' 조)

- 진구사(珍丘寺)─적멸(寂滅)·의융(義融) 이사(二師) 소창. (『삼국유사』권3, '보덕이암' 조)

- 대승사(大乘寺)─지수(智藪) 소창.(『삼국유사』권3, '보덕이암' 조)

- 대원사(大原寺)─일승(一乘)과 심정(心正), 대원(大原) 등 소창.

(『삼국유사』권3, '보덕이암' 조)

- 유마사(維摩寺)―수정(水淨) 소창.(『삼국유사』권3, '보덕이암' 조)
- 중대사(中臺寺)―사대(四大)와 계육(契育) 등 소창.
 (『삼국유사』권3, '보덕이암' 조)
- 개원사(開原寺)―개원화상(開原和尙) 소창.(『삼국유사』권3, '보덕이암' 조)
- 연구사(燕口寺)―명덕(明德) 소창.(『삼국유사』권3, '보덕이암' 조)
- 영탑사(靈塔寺)―보덕(普德) 소창. 평양성(平壤城) 서쪽 대보산(大寶山) 아래.〔『삼국유사』권3, '고려영탑사(高麗靈塔寺)' 조〕
- 육왕탑(育王塔)―요동성.〔『삼국유사』권3, '요동성육왕탑(遼東城育王塔)' 조〕

위에서 보는 바와 같이 금동사 이하 연구사까지의 여덟 개 절은 모두 고구려 말기의 대덕(大德) 보덕화상의 제자 등의 창건에 속하여, 과연 세대적으로 고구려에 속하며 또 고구려 판도 내에 예속되었던 것인지는 불명하다. 성문사·이불란사와 같은 것은 고구려 불사의 최초의 것으로서 문헌 사료상으로는 최고(最古)의 것이나, 가람의 실제는 물론이거니와 그의 유적도 전혀 불명에 속한다. 평양구사가 그렇고 반룡사가 그렇고, 다만 육왕탑·영탑사에 관하여서는 『삼국유사』권3에 전(傳)이 있어,

三寶感通錄載 高麗遼東城傍塔者 古老傳云 昔高麗聖王按行國界次 至此城 見五色雲覆地 往尋雲中 有僧執錫而立 旣至便滅 遠看還現 傍有土塔三重 上如覆釜 不知是何 更往覓僧 唯有荒草 掘尋一丈 得杖幷履 又掘得銘 上有梵書 侍臣識之 云是佛塔 王委曲問詰 答曰 漢國有之 彼名蒲圖王(本作休屠王祭天金人) 因生信 起木塔七重 後佛法始至 具知始末 今更損高 本塔朽壞 育王所統一閻浮提洲 處處立塔 不足可怪…

僧傳云 釋普德字智法 前高麗龍岡縣人也… 常居平壤城 有山方老僧 來請講經 師固辭不免 赴講涅槃經四十餘卷 罷席至城西大寶山嵓穴上禪觀 有神人來請 宜住此

地 乃置錫杖於前 指其地曰 此下有八面七級石塔 掘之果然 因立精舍 曰靈塔寺 以
居之

『삼보감통록(三寶感通錄)』에 의하면, 고구려의 요동성 옆에 있는 탑은 옛날 노인들이 전
하여 말하기를, "옛날 고구려 성왕(聖王)이 국경 지방으로 순행하다가 이 성에 이르러 오색
구름이 땅을 덮는 것을 보고 구름 속으로 가서 살펴보니 웬 중이 지팡이를 짚고 서 있는데
가까이 가서 보면 그만 없어지고 멀리서 보면 다시 나타나곤 하였다. 곁에는 흙으로 쌓은
삼층탑이 있었는데 위에는 가마솥을 덮어 씌운 것 같고 무엇인지 알 수 없었다. 다시 가서
그 중을 찾으매 다만 황량한 풀뿐이었고 땅을 한 길이나 파서 지팡이와 신을 얻었으며, 또
파서 글자가 새겨진 물건을 얻었는데, 그 위에는 범서(梵書)가 쓰여 있었다. 시종하던 신하
가 이것을 알아보고 '불탑이외다'라고 하였다. 왕이 자세히 물으니 그가 대답하기를, '한
나라에 이것이 있는데 그 이름을 포도왕(浦圖王)이라고 합니다'〔본래는 휴도왕(休屠王)인
데 하늘에 제사하는 철인(金人)이다〕라고 하였다. 이에 왕이 곧 신앙심이 생겨서 나무로 만
든 칠층탑을 세웠더니 그후 불교가 처음으로 전해 와서야 그 전말을 자세히 알게 되었다.
지금 다시 탑 높이를 줄이다가 나무탑이 썩어 무너져 버렸다. 아육왕(阿育王)이 통일한 염
부제주(閻浮提洲)에는 곳곳에 탑을 세웠으니 괴이한 것이 없다.…"

『승전(僧傳)』에 이르기를, "중 보덕의 자는 지법(智法)이니 예전 고구려의 용강현(龍岡
縣) 사람이다"라고 하였으니… 그는 늘 평양성 내에서 살더니 한번은 웬 산골 노승이 찾아
와서 불경 강의를 청하였다. 보덕스님은 굳이 사양하다가 할 수 없이 가서 『열반경(涅槃
經)』 사십여 권을 강의하였다. 자리가 파한 후에 성의 서쪽 대보산 바윗굴 아래에 있는 참
선하는 암자에 이르니 웬 신령한 사람이 와서 이곳에 살아 달라고 청하였다. 이에 석장(錫
杖)을 앞에 놓고 땅을 가리키면서 말하기를, "이 땅 속에 팔면칠층의 석탑이 있다" 하므로
그곳을 파 보니 과연 그런지라 이로 하여 절을 지어 영탑사라고 부르고 여기에 살았다.[5]

라 하였는데 이는 모두 황탄무계하여 논할 바가 못 된다. 육왕탑이 복부(覆釜)
형식이었다는 등 실제로는 요대(遼代) 이후에 있었던 것으로 생각되며[3] 영탑
사의 석탑 같은 것은 지금 그 실제를 확인할 증거가 없다. 다만 앞서 예를 든
사관(寺觀) 중 논증의 사료가치를 갖는 것은 홀로 금강사뿐이라 하겠다.

1938년 10월. 평양부의 모란대(牡丹臺)로부터 동북으로 약 삼 킬로미터. 대동강안의 상류 우안(右岸). 주암산(酒岩山)의 서쪽 기슭에 풍광(風光) 명미(明媚)한 고적지가 있어, 발굴조사의 결과 하나의 커다란 사원지(寺院址)임을 확인하였다. 상세는 당시의 보고서(『1938년도 고적조사보고』, 조선고적연구회 발행)에 있으므로 다만 대략의 상황을 전하면,

한 변 길이 10.2센티미터부터 23센티미터에 이르는 팔각원당지(八角圓堂址)를 중심으로 하여 남방 10.57미터의 곳에 문지(門址)가 있고(평면 미상), 서쪽 11.72미터의 땅에 한 전지(殿址, 남북 27미터, 동서 12미터)가 있고, 이것과 좌우 균정적(均整的) 배치로써 동방에 또 한 전지(남북 23.48미터, 동서 불명)가 있고, 북방 14.65미터인 곳에 하나의 대전지(大殿址, 동서 32.46미터, 남북 19.18미터)가 있다. 또 이 보고서에는 없으나 당시 발굴자의 한 사람이었던 고 요네다 미요지(米田美代治)의 「조선 상대의 건축과 가람배치에 끼친 천문사상의 영향(朝鮮上代の建築と伽藍配置に及ぼせる天文思想の影響)」(『건축학회논문집』 제21호)이란 논문 중에는 그후의 발굴도 또 있었던 듯하며, 북방에 다시 '品'자형 배치의 세 전지의 존재와 그 후방에 다시 한 전지의 배치의 존재를 말하고 있다.(도판 37)

이것은 매우 특수한 평면배치의 사원지인데, 이곳에 말하는 팔각전지(八角殿址)라는 것은 어떠한 것인지를 실측도면에 따라 보건대, 이 팔각전지라 함은 동서남북의 각 면에 각기 동전(東殿)·서전(西殿)·북전(北殿)·남문(南門)에 통하는 옥석열(玉石列)이 있어 통구(通口)의 존재가 사방에 보인다. 따라서 통구가 있는 면(面)은 주간(柱間) 오간(五間)인데, 이 사이에 긴 안상(眼象)의 주간은 사간(四間)인 듯하며, 이 점이 『고적조사보고』 본문에는 명기되어 있지 않으나, 도면으로 볼 때에는 적어도 그같이 추정할 수 있다.

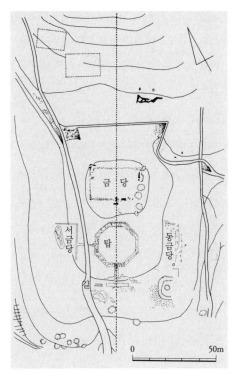

37. 평양 청암리사지(淸岩里寺址) 발굴 평면도. 평남 평양.

　그리고 변 길이는 평균 약 9.5미터라 한다. 다만 발굴 당사자도 말하는 바와
같이 중심부도 매우 파손되어 심초(心礎)의 유무를 확인하지 못하였다고 한
다. 그러므로 이 팔각전지라 함은 단순한 단층 내지 중층 형식의 팔각원당이
있었는지, 또는 층층이 중첩하여 하늘에 높이 솟아 있던 층루 형식의 팔각원형
의 탑이었는지 유적적으로는 확인할 수 없다.

　그런데 『고적조사보고』 본문의 결론에도 있는 것과 같이 그 사지라는 것이
『동국여지승람』 권51, '평양 고적' 조에 '금강사(金剛寺)'〔"遺基在府東北八里
유기(遺基)가 부(府) 동북쪽 8리에 있다"〕라 있는 것에 과연 부합되는 것이라 하
면, 이것은 「고구려본기」의 '문자왕 7년 7월'에 창건 기사가 보이는 금강사에
해당하는 것이며, 다시 『고려사』 권1, '숙종(肅宗) 7년 9월' 조에,

辛丑幸金剛寺飯僧 遂觀舊塔遺址 仍命太子巡視川上祭所及通漢橋

신축일에 왕이 금강사에 가서 중들에게 음식을 대접하고 옛 탑의 유지를 구경했으며, 태자를 시켜 강가에 있는 제단 및 통한교(通漢橋)를 둘러보게 했다.[7]

라 있는 그 '구탑(舊塔)의 유지(遺址)'라고 생각 아니 되는 것도 아니다. 그 사지로부터는 고구려시대부터 고려시대에 이르는 금동제·청동제·철제의 각종 불구(佛具)·대금구(帶金具)·기명(器皿)의 유(類)가 출토하고, 또 고구려시대의 많은 와전(瓦塼) 이외에 고려시대의 와전 종류도 출토하였다고 한다. 고구려시대의 사관이 그대로 고려까지 계승되었다고는 생각되지 않고, 대략 고려시대에 재건된 것으로 보이나 금강사로서의 전칭(傳稱)은 이 재건 시대까지도 남아 있어, 일반에게 중요시되었을 것이다. 그리고 그 구탑지(舊塔址)라는 것은 이 팔각전지에서 미루어 생각되었을 것이다. 이와 같이 생각할 때, 이 팔각전지라는 것은 현재 알려져 있는 고구려 탑파의 유일한 고증자료라고 할 수 있다.

이 외에 대동군(大同郡) 임원면(林原面) 상오리(上五里)에서도 같은 성질의 팔각전지의 발굴이 있었으나 아직 그 성질을 천명함에 이르지 못하였다.[4] 1937년 5월에는 평원군(平原郡) 덕산면(德山面) 원오리(元五里)에서도 고구려 사원지의 발굴이 있어 당시의 이불(泥佛)을 많이 출토하였는데, 이것도 마침내 그 당탑의 형식을 천명함에 이르지 못하였다. 현존 사관으로는 평안북도 영변(寧邊)의 용문사(龍門寺), 평양 모란대의 영명사(永明寺) 등 그 창건 연대를 고구려로 말하나 대개는 가탁(假託)이고 믿을 만하지 못하다고 하겠다.

돌이켜 백제의 불사 조영의 정세를 보겠다. 이미 말한 바와 같이 백제의 불법신앙은 침류왕 원년(384)에 있었다. 즉 그해 9월 호승(胡僧) 마라난타〔摩羅難陀, 역(譯)하여 동학(童學)이라 부름〕란 이가 남조(南朝)의 동진(東晉)으로부터 내조(來朝)하매 왕이 궁중에 맞아 두고 예경(禮敬)하고, 다음해 을유에

한산주(漢山州, 지금 서울)에 불사를 창건하여 승(僧) 십 인을 득도(得度)시키 다. 그때 가람의 이름은 물론이요 그 제도조차 밝힐 수는 없다. 그후 성명왕 (聖明王) 시대에 이르러 비로소 백제 불법의 융성을 전하고 있다. 이는 한국 측의 사료보다는 『니혼쇼키(日本書紀)』에 분명하고 사람의 입에 회자되어 있 는 까닭에 이곳에 군말을 더 붙이지 않으나, 성명왕은 웅진강(熊津江)의 공주 (公州)에 도읍한 최후의 왕이며 금강 유역인 사비성〔泗沘城, 일명 소부리(所夫 里)〕에 도읍을 정한 최초의 왕이다.〔왕의 16년(538) 전도(奠都)함〕 공주에서 의 백제의 가람은 이를 약간 증명할 만한 사료가 있다. 이를 표시하면,

- 흥륜사(興輪寺)―성명왕대.〔「미륵불광사사적(彌勒佛光寺事蹟)」, '사문(沙 門) 겸익(謙益)' 전 중〕
- 대통사(大通寺)―성명왕 5년.〔『삼국유사』 권3, '원종흥법(原宗興法)' 조〕
- 수원사(水源寺)―위덕왕(威德王) 23년(576) 내지 25년. 월성산(月城山)에 있다.〔『삼국유사』 권3, '진자(眞慈)' 전 중〕
- 서혈사(西穴寺)―망월산(望月山)에 있다.

등이다. 흥륜사는 위치 불명인데, 이능화(李能和)의 『조선불교통사(朝鮮佛敎 通史)』하편 p.103에 다음과 같이 보인다.

彌勒佛光寺事蹟云 百濟聖王七年丙午 沙門謙益 矢心求律 航海以轉至中印度常 伽那大律寺 學梵文五載 洞曉竺語 深攻律部 莊嚴戒體 與梵僧倍達多三藏 齎梵本阿 曇藏五部律文歸國 濟王以羽葆鼓吹郊迎 安于興輪寺 召國內名釋二十八人 與謙益 法師 譯律部七十二卷 是爲百濟律宗之鼻祖也 云云
　　미륵불광사(彌勒佛光寺)의 사적에 이른다. 백제 성왕(聖王) 7년 병오에 사문(沙門) 겸익 (謙益)이 율장(律藏)을 구하기를 마음속으로 맹세하고 항해하여 돌아다니다가 중인도(中

印度) 상가나(常伽那) 대율사(大律寺)에 이르렀다. 범문(梵文)을 오 년간 배우고 천축어(天
�竺語)를 환히 깨우쳐 율부(律部)의 장엄계체(莊嚴戒體)와 범승(梵僧) 배달다(倍達多)의 삼
장(三藏)을 깊이 전공하였다. 범본(梵本)『아담장오부율문(阿曇藏五部律文)』을 가지고 귀
국하였다. 백제왕이 우보(羽葆)를 펼치고 고취(鼓吹)를 연주하면서 교외에서 맞이하여 흥
륜사에 봉안하였다. 국내의 이름난 승려 이십팔 인과 겸익법사(謙益法師)를 초빙하여 율부
일흔두 권을 번역했으니 이분이 백제 율종(律宗)의 비조(鼻祖)가 된다. 운운

곧 흥륜사는 공주의 가람이었던 것이다. 대통사는 공주읍 내에 있다.『삼국
유사』(권3, '원종흥법'조)에,

又於大通元年丁未 爲梁帝創寺於熊川州 名大通寺(熊川卽公州也 時屬新羅故也
然恐非丁未也 乃中大通元年己酉歲所創也 始創興輪之丁未 未暇及於他郡立寺也)
또 대통(大通) 원년 정미에 양나라 황제를 위하여 웅천주(熊川州)에 절을 세우고 절 이
름을 대통사라고 하였다.〔웅천은 곧 공주이니 당시 신라에 속하였기 때문이다. 그러나 아
마도 정미년은 아닐 것이요, 바로 중대통(中大通) 원년 기유에 세웠을 것이다. 흥륜사를 세
우던 정미년에는 다른 고을에까지 절을 세울 틈이 미처 없었을 것이다〕[8]

라 있어 신라 법흥왕의 건립과 같이 전해져 있으나 이것은 명백한 잘못이니,
당시 공주는 백제의 왕도였다. 신라의 왕이 어찌하여 이곳에 창사를 할 수 있
었겠는가. 그 사지로부터는 근년 백제시대의 석조(石槽), 연화 단판문(單瓣
文)의 와당 등이 다수 출토되어 백제의 유구(遺構)였음이 입증되었다. 또 신
라통일기의 당간주석(幢竿柱石)도 잔존하고 있으나, 아깝게도 가람의 유모
(遺貌)는 밝힐 수가 없다. 수원사는 백제 위덕왕 때〔신라 진지왕(眞智王) 때〕
신라 흥륜사의 중 진자〔眞慈, '정자(貞慈)'라고도 한다〕가 미륵선화(彌勒仙
花)를 득견(得見)한 곳으로〔『삼국유사』권3, '미륵선화(彌勒仙花) 미시랑(未
尸郎) 진자사(眞慈師)'조〕그 설화가 흥미있게 전하고 있다. 오늘날 공주의 동

쪽에 옥룡리(玉龍里), 소자(小字) 수원동(水源洞)이라 있고, 『동국여지승람』에도 공주 월성산에 있다고 보인다. 즉 조선조의 초기까지도 법등(法燈)이 끊어지지 않았던 듯하나, 이것도 오늘날 유구는 불명에 속한다. 서혈사도 『동국여지승람』에 보이며 또 그 사지로부터 백제시대의 단판 연화문 와당과 신라통일기의 석불 두 구 등의 발견이 있었다. 기타 백제시대에 속하는 고와(古瓦)·석조·석불광배(石佛光背) 등을 출토한 두서너 고적이 있으나, 가람의 유구는 하나도 밝혀 있지 않다. 그런데 사비성(부여) 전도 후, 즉 남부여시대가 됨에 이르러 다소나마 당시 가람의 정세를 밝힐 수가 있다.

- 사자사(師子寺)—무왕대(武王代, 600-641) 기창(已創). 익산 용화산(龍華山).〔『삼국유사』 권2, '무왕' 조 소견(所見)〕
- ●미륵사(彌勒寺)—무왕대 소창(所創). 현재 익산군 금마면(金馬面) 기양리(箕陽里)에 유지가 있다.(『삼국유사』 권2, '무왕' 조 소견)
- 오금사(五金寺)—무왕대 소창. 익산 보덕성(報德城) 남쪽.(『동국여지승람』 권33, '익산'〕
- 보광사(普光寺)—전주(全州) 남쪽 고덕산(高德山).〔『동국여지승람』 권33, '전주' 이곡(李穀) 기(記) 소견〕
- 왕흥사(王興寺)—법왕(法王) 2년(600) 창(創), 무왕 35년 성(成). 현재 부여군 규암면(窺岩面) 신리〔新里, 자(字) 신구리(新九里), 소자 왕은리(王隱里)〕에 유지가 있다.〔『삼국유사』 권2, '무왕' 조, 권3, '법왕금살(法王禁殺)' 조, 『삼국사기』 권27 소견〕
- 호암사(虎嵒寺)—지금의 부여군 규암면 영취봉(靈鷲峰) 동쪽 산기슭 호암(虎嵒).〔『삼국유사』 권2, '남부여(南扶餘)' 조 소견〕
- 오회사(烏會寺)—북악오함사(北岳烏含寺)라고도 한다.〔이능화 편저, 『조선불교통사』 상편, '대낭혜백월보광지탑비명(大朗彗白月葆光之塔碑銘)' 본문

중 "易寺榜爲聖住 절 이름을 바꾸어 성주(聖住)라고 하였다"의 구 아래에, 주를 넣어 "寺舊名 烏合寺 절의 옛 이름은 오합사(烏合寺)이다"라고 있다. 즉 현존 유지 보령군(保寧郡) 남포(藍浦) 성주사(聖住寺)인데, 주기(註記)의 소의(所依) 불명하다.(『삼국사기』권28, '의자왕 15년' 조 소견)

- 칠악사(漆岳寺)―법왕 2년 소행(所幸).(『삼국사기』권27 소견)
- 천왕사(天王寺, 탑)―『삼국유사』권28, '의자왕 20년' 조 소견.
- 도양사(道讓寺, 탑)―『삼국유사』권28, '의자왕 20년' 조 소견.
- 백석사(白石寺, 강당)―『삼국유사』권28, '의자왕 20년' 조 소견.
- 북부 수덕사(修德寺)―『삼국유사』권5, '석(釋) 혜현(惠現)' 전 중.(이하 전 칭 내지 유물 출토에 의하여 백제사지로 추정되어 있는 것)
- 고란사(皐蘭寺)― '皐' 는 '高' 라고도 한다. 부여군 부여면 부소산(扶蘇山) 북 쪽 기슭 백제의 이사(尼寺). 부소산 사비루(泗沘樓) 부근.(금동삼존불 발견 지점)
- 청룡사지(青龍寺址)―부여군 규암면 부산성(浮山城) 동북. 전칭.
- ●평제탑(平濟塔) 소재 사지〔정림사(定林寺)〕―부여읍 동남리(東南里).(당 시의 오층석탑이 있다)
- 가탑리사지(佳塔里寺址)―금동불입상 발견 지점,『1938년도 고적조사보고』.
- ●군수리사지(軍守里寺址)―『1936년도 고적조사보고』.
- ●동남리사지(東南里寺址)―『1938년도 고적조사보고』.
- 규암면 외리사지(外里寺址)―『1936년도 고적조사보고』.
- 노은사지(老隱寺址)―부여 석목리(石木里). 전칭.
- 경룡사지(驚龍寺址)―초석・석조 등 잔존한다고 함. 부여 청마산성(青馬山 城) 서북쪽.
- 정각사(正覺寺)―부여군 석성면(石城面) 태조봉(太祖峰) 서남쪽 중턱에 현존. 전칭.

- 도천사지(道泉寺址)—부여군 은산면(恩山面) 천애산(天涯山) 아래 도천사지. 사적비(事蹟碑) 소칭(所稱).
- 무량사(無量寺)—부여군 외산면(外山面) 만수산(萬壽山) 아래 현존. 전칭.

　이상 열거한 사원지 중 오늘날 그 유구를 고려할 수 있는 것은 흑권점(黑圈點)을 붙인 근소한 예가 있을 뿐이다.

　미륵사지와 정림사지·군수리사지는 모두가 남중선상(南中線上)에 당탑이 남북으로 배치되어 북에 강당(講堂), 남에 중문(中門)의 존재가 짐작되는, 이른바 일본 오사카(大阪)의 시텐노지식(四天王寺式)에 속한다. 특히 미륵사지는 동일 평면의 사원지가 '品' 자형으로 세 곳 배치되어 그 일원지(一院址)에는, 한국 최고(最古)의 또 최대의 석탑이 현존하여 유명하다. 이것은 후에 상술하기로 하되, 세 개 사원 중 두 곳은 목조탑파의 존재가 그 유적으로부터 추정되며 한 곳에는 석탑이 존재하는 특별한 사원지임을 본다. 그런데 군수리의 폐사지라는 것은 중앙 금당지(金堂址) 앞에 남쪽으로 목조탑파의 기단지(基壇址)가 있고, 그 남쪽에는 중문지(中門址)가 추정되며, 금당지의 북쪽에는 강당지(講堂址)가 발굴되었는데 이 강당지의 좌우에는 다시 장방형의 기단지가 있어 각기 경루지(經樓址)·종루지(鐘樓址)로 추정되어 있다.(도판 38) 그리고 특이한 것은, 금당지의 동서쪽에 거의 서로 대응하고 있는 장방형의 기단지가 있어 그것은 마치 저 평양 청암리(淸岩里) 추정 금강사지(金剛寺址)에서 본바, 팔각전지의 동서의 건축물 배합과 같은 형식임을 생각하게 한다.

　이것들은 모두 당탑 겸비의 사원지로서, 한국 불사 조영의 당초부터 대략 당탑 병존(竝存)의(모두가 남북 종렬의 형식이었으나) 형식이었음을 생각하게 한다. 그러나 당탑 상호간의 평면 면적의 비율을 볼 때 당(堂)에 대한 탑의 비례가 고구려의 금강사지에서는 약 0.7, 백제의 미륵사지에서는 약 0.6, 군수리사지에서는 0.39 강(强), 즉 대략 시대가 내려옴에 따라서 금당 면적에 대한

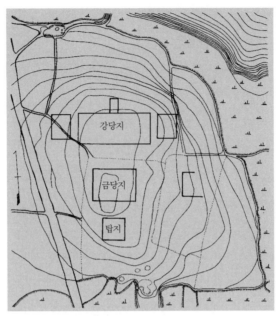

38. 부여 군수리사지(軍守里寺址) 배치도. 충남 부여.

불탑의 면적이 축소되어 가는 현상을 보는 것이다. 그것은 군수리사지의 창건 연대는 불명하나 그 규모는 미륵사지보다 매우 작고, 미륵사지는 백제의 무왕이 창건한 것으로 되어 있으므로 대체의 정세로 보아서 군수리사지가 미륵사지보다 창건이 늦은 것으로 보아 그같이 추정할 수 있는 것이다. 부여탑 사지에는 석탑이 있고 그 북쪽에 석불이 있어 대체로 금당지의 위치는 확정될 수 있지만, 그 면적은 전혀 불명하다. 그리고 부여 동남리의 사지라는 것은 전혀 탑지(塔址)가 없다. 즉 삼국 말기에는 탑 없는 가람이 이미 출현한 것이다.

지금 잠깐 이 문제를 보류하고, 삼국통일 이전의 신라에 있어서의 상황을 살피기로 하자. 사원에 따라서는 창건 연대가 불명한 것도 있다. 대체로 무열왕 즉위년〔A.D. 654, 당(唐) 영휘(永徽) 5년〕 이전 진덕여왕(眞德女王) 7년까지를 한도로 하고 보면,

- ●흥륜사—법흥왕 14년(527) 정미 시개(始開), 21년 을묘 흥공(興工). 진흥왕(眞興王) 5년(544) 갑자 성(成). 금당·탑·좌우 낭무(廊廡)·남문·좌경루(左經樓)·남지(南池). 신라 최초의 절.(『삼국유사』권3, '원종흥법(原宗興法) 아도기라(阿道基羅)'조.『삼국사기』권4)

- ●영흥사(永興寺)—흥륜사와 함께 법흥왕대 개창. 진흥왕비가 비구니가 되어 머물렀다.(『삼국유사』권3, '원종흥법 아도기라'조,『삼국사기』권4)

- ●황룡사(皇龍寺)— '黃龍寺'라고도 한다. 진흥왕 14년 계유 시창(始創), 27년 필공(畢功). 선덕왕(善德王) 14년(645) 창조탑.〔『삼국유사』권3, '황룡사장륙(皇龍寺丈六)' '황룡사구층탑(皇龍寺九層塔)'조,『삼국사기』권4·5〕

- 동축사(東竺寺)—진흥왕대 소견. 울산(蔚山) 하곡현(河曲縣) 동쪽.(『삼국유사』권3, '황룡사장륙'조)

- 기원사(祇園寺)—진흥왕 27년 성(成).(『삼국사기』권4)

- 실제사(實際寺)—진흥왕 27년 성(成).(『삼국사기』권4)

- ○대승사(大乘寺)—진평왕(眞平王) 9년(587) 갑신 창(創).〔진평왕 9년은 즉 정미이고 갑신년은 즉 진평왕 46년이니, 옳고 그름을 알 수 없다〕금(今) 상주(尙州) 사불산(四佛山).〔『삼국유사』권3의 제4, '불산(佛山)'조.『동국여지승람』권28, '상주'조〕

- ●내제석궁(內帝釋宮)—일명 천주사(天柱寺). 진평왕대 소창. 목탑 있음.〔『삼국유사』권1, '천사옥대(天賜玉帶)', 권5 '월명사도솔가(月明師兜率歌)'조〕

- ●신원사(神元寺)—진평왕대 소견. 북쪽 개천에 귀교(鬼橋)가 있다.〔『삼국유사』권1, '비형랑(鼻荊郎)'조〕

- ●남산지사(南山之寺)—진평왕 9년 소견, 정료(庭燎)가 있다.(『삼국사기』권4)

- ●삼랑사(三郎寺)—진평왕 19년 성.(『삼국사기』권4)

- ●금곡사(金谷寺)—진평왕 22년 이전. 원광법사(圓光法師) 소주(所住). 삼기산(三岐山)에 있다.〔『삼국유사』권4, '원광서학(圓光西學)', 권5, '밀본최사(密本摧邪)' 조〕

- ○가실사(加悉寺)—가슬갑사(嘉瑟岬寺)라고도 한다. 진평왕 22년 원광법사 귀국 후 소거(所居). 또는 35년 회지(回至)라고도 한다. 지금의 청도군(淸道郡) 운문사(雲門寺) 동쪽.〔『삼국사기』권45, '귀산(貴山)' 전 중.『삼국유사』권4, '원광서학' 조〕

- ○혜숙사(惠宿寺)—진평왕대 혜숙(惠宿) 소거. 경주 안강(安康) 북쪽에 있다.〔『삼국유사』권4, '이혜동진(二惠同塵)' 조〕

- 미타사(彌陀寺)—석(釋) 혜숙 소창.〔『삼국유사』권5, '욱면비염불서승(郁面婢念佛西昇)' 조〕

- 부개사(夫蓋寺)—석 혜공(惠空) 소주(所住).(『삼국유사』권4, '이혜동진' 조)

- ●항사사(恒沙寺)—오어사(吾魚寺)라고도 한다. 영일(迎日)에 있다.(『삼국유사』권4, '이혜동진' 조)

- 안흥사(安興寺)—진평왕대 비구니 지혜(智惠) 소주.〔『삼국유사』권5, '선도성모수희불사(仙桃聖母隨喜佛事)' 조〕

- ●법광사(法光寺)—신광현(神光縣) 서쪽 비학산(飛鶴山) 아래에 있다. 세간에 전하기를, 진평왕사(眞平王使) 원효(元曉)가 모연(募緣)하여 창립한 이층전(二層殿). 속호(俗號) 금당(金堂).〔『동경잡기(東京雜記)』권2, '불우(佛宇)'〕

- 진량사(津梁寺)—원광(圓光) 고제(高弟) 원안(圓安) 소주. 남전(藍田)에 짓다.(『삼국유사』권4, '원광서학' 조)

- 영미사(零味寺)—선덕여왕 원년 이전, 청도군 내.〔『삼국유사』권1, '이서국(伊西國)' 조〕

- ●분황사(芬皇寺)—선덕여왕 3년 성.(『삼국사기』권5)

- ●영묘사(靈廟寺)— '廟' 는 '妙' 라고도 한다. 금당 있음. 좌우 경루. 남문. 낭무 · 목조탑. 좌전(左殿) 전우(殿宇) 삼층.

- 도중사(道中寺)—선덕여왕대 석 생의(生義) 소주.〔『삼국유사』권3, '생의사석미륵(生義寺石彌勒)' 조〕

- 생의사(生義寺)—선덕여왕 12년 석 생의 창이소거(創而所居). 남산(南山) 삼화령(三花嶺)에 있다.(『삼국유사』권3, '생의사석미륵' 조)

- ●석장사(錫杖寺)—선덕여왕대 석 양지(良志) 소거.〔『삼국유사』권4, '석 양지(良志)' 조〕

- 법림사(法林寺)—『삼국유사』권4, '석 양지' 조.

- ○법류사(法流寺)—선덕여왕대 기존.(『삼국유사』권5, '밀본최사' 조)

- ○만선도량(萬善道場)—선덕여왕 9년 석 안함(安含)이 여기에서 멸적(滅寂)했다.〔『해동고승전(海東高僧傳)』〕

- ○금강사(金剛寺)—석 명랑(明朗) 소창.〔『삼국유사』권4, '이혜동진' 조〕

- ●금광사(金光寺)—선덕여왕 4년 이후 석 명랑이 본택(本宅)을 희사하여 절을 지었다.〔『삼국유사』권5, '명랑신인(明朗神印)' 조〕

- 원녕사(元寧寺)—선덕여왕대(?). 자장이, 태어나 인연이 있는 곳을 고쳐서 절을 만들었다.〔『삼국유사』권4, '자장정률(慈藏定律)' 조, 권3, '대산오만진신(臺山五萬眞身)' 조〕

- ●통도사(通度寺)—자장(慈藏) 소창. 양산군(梁山郡)에 있다.(『삼국유사』권4 '자장정률' 조, 권3 '대산오만진신' 조)

- ○수다사(水多寺)—선덕여왕대(?). 자장 소창.(『삼국유사』권3, '대산오만진신' 조)

- ○석남원(石南院)—일작 정암사(淨巖寺). 선덕여왕대(?). 자장 소창. 태백산(太白山)에 있다.〔『삼국유사』권3, '대산오만진신' 조 및 '대산월정사오류성중(臺山月精寺五類聖衆)' 조〕

- ○태화사(太和寺)―선덕여왕 내지 진덕여왕대(?). 자장 소창. 태화지(太和池)·태화탑(太和塔)이라고도 한다. 울산에 있다.(『삼국유사』 권3, '대산오만진신' 조 및 '대산월정사오류성중' 조)
- 압유사(鴨遊寺)―자장 소창. 언양(彦陽)에 있다.(『삼국유사』 권3, '대산오만진신' 조 및 '대산월정사오류성중' 조)
- 홍복사(弘福寺)―선덕여왕 12년 자장 귀국 후 법회를 베풀었다.〔『속고승전(續高僧傳)』 중〕
- 영취사(靈鷲寺)―혁목암(赫木庵)이라고도 한다. 법흥왕 정미년부터 낭지(朗智)가 주석했다.〔『삼국유사』 권5, '낭지승운(朗智乘雲)' 조〕
- 초개사(初開寺)―원효가 출가하여 집을 희사해서 절로 삼았다.〔『삼국유사』 권4, '원효불기(元曉不羈)' 조〕
- 사라사(裟羅寺)―원효가 출가하여, 자신이 태어난 곳에 있는 사라수(裟羅樹) 아래 창건한 것.(『삼국유사』 권4, '원효불기' 조)
- 자추사(刺楸寺)―'자(刺)'는 '법(法)'이라고도 한다. 법흥왕대(?).(『삼국유사』 권3, '원종흥법' 조)

이상은 대개 태종무열왕 즉위 이전에 이미 있던 것으로 생각되는 것이며, 흑권점을 붙인 것은 거의 확실히 그 소재의 유지가 알려진 것이고, 백권점(白圈點)의 것은 가급적 알 수 있는 것인데, 그 중 문헌이나 유적에 의거하여 당탑가람의 정비 여하를 알 수 있는 것은 매우 적은 수에 지나지 않는다.

첫째로 홍륜사는 신라의 불교 초전과 같이 창건된 신라 불사 최초의 것이다. 사지는 오늘날 경주 사정리(沙正里)의 홍륜평(興輪坪)으로 추정되며, 예로부터 신라 경도(京都) 내의 칠처가람(七處伽藍)의 자리로서 아도(阿道)의 어머니 고도령(高道寧)에 의하여 발설된 곳이며, 금교(金橋)가 잘못 전하여져 송교(松橋)라 부르던 서천교(西川橋)의 동쪽, 천경림(天鏡林)의 땅에 경영되

었다. 법흥왕 14년 정미세에 비로소 개사(開寺)하니 편모즙옥(編茅葺屋)하는 정도의 검소한 것이었는데, 22년 을묘세에는 천경림을 크게 베어 동량(棟梁)을 모두 이곳에서 얻고, 계초(階礎)·석감(石龕)을 모두 이곳에 마련하여 진흥왕 5년 갑자세에 낙성을 보게 되었다. 절은 전후 십 년으로 완성되었다. 절이 낙성되매, 왕은 면류관을 사양하고 가사를 입으시고, 궁척(宮戚)을 베풀어 사례(寺隷)로 삼고, 백관(百官)을 인솔하여 호령을 필비(畢備)하며 대왕흥륜사(大王興輪寺)라 사액하였다. 그리고 친히 주지(住持)가 되어 널리 법을 펼치기에 힘쓰며, 만년에는 축발(祝髮)하고 승의(僧衣)를 입고 스스로 법운(法雲)이라 호(號)하였다.

『삼국사기』와 『삼국유사』를 참고하건대 흥륜사의 건축적 장비의 상황을 대략 상상하기에 충분하다. 즉 흥륜사에 금당이 있어 신라십성(新羅十聖)의 이 소상(泥塑像)이 동서벽에 안치되었다. 오당(吳堂)이라는 것이 있어 소성미타삼존(塑成彌陀三尊)을 주존(主尊)으로 하며, 좌우에 보살상이 있고, 금화(金畫)가 당 안에 가득 찼다. 남문이 있어 일명 길달문(吉達門)이라 전하며, 좌우에 낭무가 있었다. 또 좌경루의 이름이 보이는 것으로 보면 우종루의 존재가 짐작되며, 남지(南池)가 있다. 또 신라의 풍속이 중춘(仲春)이 될 때마다 초파일부터 15일에 이르기까지 흥륜사의 전탑(殿塔)을 다투어 돌며 복회(福會)로 삼는 풍습이 있어 곧 탑의 존재를 알겠다. 제54대 경명왕(景明王) 때 남문과 좌우의 낭무가 불타서 정화(靖和)·홍계(弘繼) 두 승려가 모연(募緣)하여서 수리하려 하매 정명(貞明) 7년(921) 신사 5월 15일에 제석(帝釋)이 이 절의 좌경루에 내려와 머물기를 열흘 동안 하니, 전탑과 초목·토석이 모두 이상한 향기를 풍기고, 오색 구름이 절을 덮고, 남지의 어룡이 기뻐서 뛰놀았다. 나라 사람들이 모여서 구경을 하고, 일찍이 없었던 일이라고 경탄하고, 옥과 비단 및 기장과 벼를 희사(喜捨)하니 산과 같이 쌓이고, 공장(工匠)이 스스로 와서 하루가 못 되어 공사를 끝냈다. 천제(天帝)가 장차 돌아가려 하매 두 승려가

아뢰기를 "천제의 얼굴을 그려 정성껏 공양하고 그림을 남겨 두어 길이 하계(下界)를 진정하게 하소서" 하였다. 제석이 가로되, "나의 원력(願力)은 저 보현보살(普賢菩薩)이 현화(玄化)를 두루 펴는 것만 못하니, 이 보살을 그려서 경건하게 공양하여 폐(廢)하지 말라" 하였다. 두 승려가 가르침을 받들어 보현보살을 벽 사이에 그렸으니 고려말까지(충렬왕대) 그 화상이 남아 있었다.

　　이상은 흥륜사 장엄의 전부다. 그러나 오늘날 남아 있는 것은 금당지의 토단[후지시마 가이지로 박사의 『조선건축사론(朝鮮建築史論)』에 의하면 칠간사면(七間四面)의 금당이었다 하며, 동서 약 백육십육 척, 남북 약 백일 척, 높이 약 팔 척의 토단이라고 한다]과 초석 몇 개가 있을 뿐이다. 『동경잡기』 권2, '고적(古蹟)' 조에는 길이 칠 척 이 촌, 너비 삼 척 오 촌의 석조가 있었던 것을 부윤(府尹) 이필영(李必榮)이 금학헌(琴鶴軒)의 북쪽 뜰에 끌어넣어 백련(白蓮)을 심고 이 사유를 써 놓았다고 있는데 오늘날 남아 있는지 어쩐지를 모르며, 석불이 또 몇 구 있었다고 하나 이것 또한 불명이다. 다행히 근년에 많은 우수한 문양와(文樣瓦) · 문양전(文樣塼)의 발견이 있어 다소의 장엄을 짐작하게 되었다.

　　흥륜사와 같이 개사된 영흥사는 지금의 경주역 구내가 그 유지라 하는 외에는 건축장엄은 전혀 알 수 없으며[『삼국사기』 권4, 진평왕 36년 소불(塑佛)이 자괴(自壞)하여 진흥왕비 훙거(薨去)의 불상사가 보일 뿐], 전설상으로 가장 오랜 천주사는 안압지(雁鴨池)의 남쪽에 있어 이른바 내제석원(內帝釋院)이며 내불당(內佛堂)이라고도 부르고, 저 비처왕 곧 소지왕 때 '사금갑(射琴匣)'의 불상사를 낸 내전이라는 것이 이것이라 한다.[『동경잡기』 「간오(刊誤)」 및 권2, '불우(佛宇) 천주사(天柱寺)' 조 참조] 그러나 『삼국유사』 권1, '천사옥대(天賜玉帶)' 조에 따르면 진평왕의 창건이라 하며, 왕이 석제(石梯)를 밟았더니 세 돌이 나란히 부러지매 왕이 좌우에 명하여 이 돌을 움직이지 말고 후래(後來)에 보이라고 있어 곧 성 안 오부동석(五不動石)의 하나라 하였

다. 그러나 소지왕 때에 불상사가 있어 폐한 후 진평왕대에 이르러 다시 창건되었는지 분명치 않다. 여하간 다시 『삼국유사』 권5, '월명사도솔가' 조에 따르면 이곳에 목조탑이 있고, 그 남벽에 그린 미륵의 화상〔畵慈氏像〕이 있어 영이(靈異)가 매우 현저하였던 것을 알 수 있을 따름이다.

「신라본기」(『삼국사기』 권1-권12)에 흥륜사에 이어서 그 창건이 기록되어 있음은 황룡사(皇龍寺)이다.

(眞興王) 十四年春二月 王命所司築新宮於月城東 黃龍見其地 王疑之 改爲佛寺 賜號曰皇龍(통일 기원전 115년, A.D. 553년)

(진흥왕) 14년 봄 2월에 왕이 관련 부서에 명해 월성 동쪽에 새 궁궐을 짓게 했는데 황룡이 그 터에서 나타났다. 왕은 의아하게 여겨 궁궐을 고쳐 절을 만들고, 이름을 내려 황룡사라 하였다.[9]

二十七年春二月 祇[10]園實際二寺成 立王子銅輪爲王太子 遣使於陳貢方物 皇龍寺畢功(통일 기원전 102년, A.D. 566년)

27년 봄 2월에 기원(祇園)과 실제(實際) 두 절을 낙성하였다. 왕자 동륜(銅輪)을 왕태자로 삼았다. 사신을 진(陳)에 보내 방물을 바쳤다. 황룡사 짓는 일이 끝났다.[11]

三十五年春三月 鑄成皇龍寺丈六像 銅重三萬五千七斤 鍍金重一萬一百九十八分(통일 기원전 94년, A.D. 574년)

35년 봄 3월에 황룡사의 장륙상 주조를 마쳤는데, 구리의 무게가 삼만오천일곱 근이었고 도금한 무게는 일만백아흔여덟 푼이었다.[12]

(善德女王) 十四年三月 創造皇龍寺塔 從慈藏之請也(통일 기원전 23년, A.D. 645년)

(선덕여왕) 14년 3월에 황룡사탑을 처음으로 세우니 이는 자장의 요청을 따른 것이다.[13]

그러나 이상만 가지고는 대황룡사(大皇龍寺)의 전모를 밝힐 수는 없다. 지금 잠깐 지루하나마 『삼국유사』에 보이는 황룡사 장엄의 기사를 간단히 삽입하기로 한다.

〔권3, 「탑상」제4, '가섭불연좌석(迦葉佛宴坐石)'〕王龍集及慈藏傳 與諸家傳紀皆云 新羅月城東龍宮南(「東京雜記刊誤」云 羅人以王宮爲龍宮) 有迦葉佛宴坐石 其地卽前佛時伽藍之墟也(『三國遺事』卷三 '阿道基羅' 條云 京都內有七處伽藍之墟 三曰龍宮南) 今皇龍寺之地卽七伽藍之一也 按國史 眞興王卽位十四開國三年癸酉二月 築新宮於月城東 有皇龍現其地 王疑之 改爲皇龍寺 宴坐石在佛殿後面

『옥룡집(玉龍集)』및 『자장전(慈藏傳)』, 그리고 여러 분들의 전기에 모두 이르기를, 신라의 월성 동쪽, 용궁 남쪽에〔「동경잡기간오」에 이르길, 신라 사람들은 왕궁(王宮)을 용궁(龍宮)이라 한다고 하였다—저자〕가섭불의 연좌석이 있다. 이 땅은 전 세상 부처님 시대의 절터인데〔『삼국유사』권3, '아도기라' 조에 이르길, "서울 안에 일곱 개의 절 터가 있으니 그 세번째는 용궁 남쪽이다"—저자〕지금의 황룡사 터로서, 즉 일곱 개 절 자리의 하나이다"라고 하였다. 『국사(國史)』를 살펴보면, "진흥왕 즉위 14년 개국 3년 계유(553) 2월에 월성 동쪽에 새 대궐을 짓는데 그 터에 황룡이 나타났다. 왕이 이를 이상히 여겨 고쳐서 황룡사를 만들었다. 연좌석은 불전의 후면에 있다.[14]

(권3, 「탑상」제4 '황룡사장륙') 新羅第二十四眞興王卽位十四年癸酉二月 將築紫宮於龍宮南 有黃龍現其地 乃改置爲佛寺 號黃龍寺[5] 至己丑年 周圍墻宇 至十七年方畢 未幾 海南有一巨舫 來泊於河曲縣之絲浦(今蔚州谷浦也) 撿看有牒文云 西竺阿育王 聚黃鐵五萬七千斤黃金三萬分(別傳云 鐵四十萬七千斤 金一千兩 恐誤 或云三萬七千斤) 將鑄釋迦三尊像 未就 載舡泛海而祝曰 願到有緣國土 成丈六尊容 幷載模樣一佛二菩薩像 縣吏具狀上聞 勅使卜其縣之城東爽塏之地 創東竺寺 邀安其三尊 輸其金鐵於京師 以大建六年甲午三月(寺中記云 癸巳 十月十七日)… 眞興王鑄之於文仍林… 像成後 東竺寺三尊亦移安寺中 寺記云 眞平六年甲辰 金堂造

成… 今兵火己來(西山兵火也) 大像與二菩薩皆融沒 而小釋迦猶存焉…

　신라 제24대 진흥왕 즉위 14년 계유 2월에 궁궐을 용궁 남쪽에 건축하는데 황룡(黃龍)이 그 땅에서 나타났으므로 그만 고쳐서 절을 설치하고 이름을 황룡사(黃龍寺)라고 하였다. 기축년에 이르러 주위의 담장 지붕을 만들어 십칠 년 만에 완성하였다. 그후 얼마 안 되어 남쪽 바다로부터 큰 배 한 척이 하곡현의 사포(絲浦, 지금의 울주 곡포)에 와서 정박하므로 뒤져 보니 첩문(牒文)이 있었다. 거기에 씌어 있기를, "서축(西쓱, 인도)의 아육왕이 황철 오만칠천 근과 황금 삼만 푼을 모아(다른 책에는 '철이 사십만칠천 근이요, 금이 천 냥이다' 하였는데 아마도 틀린 것 같고, 혹은 일러서 삼만칠천 근이라고도 한다) 석가의 세 불상을 부어 만들려다가 성취하지 못하고 배에 실어 띄우면서 축원하노니, 원컨대 인연있는 땅에 닿아 장륙의 존귀한 모습이 되어 주소서" 하였다. 이와 아울러 견본으로 부처 한 구와 보살상 둘을 실었다. 고을 관리가 사연을 갖추어 국왕에게 아뢰었더니 왕이 명령하기를, 그 고을 성 동쪽에 깨끗한 터를 잡아서 동축사(東쓱寺)를 세우고 세 부처를 맞아 모시라 하고 실어온 금과 철을 서울로 실어다가 대건(大建) 6년 갑오(574) 3월에〔「사중기(寺中記)」에는 계사 10월 17일이라고 했다〕… 진흥왕이 문잉림(文仍林)에서 부어 만들었다.… 불상이 다 완성된 후에 동축사의 세 부처님도 역시 황룡사로 옮겨 모셨다. 절 기록에는 "진평왕 6년 갑진(584)에 금당이 조성되었다."… 지금은 병화(서산병화, 즉 몽고 침입—저자) 이래로 큰 불상과 두 보살상이 모두 녹아 없어지고 작은 석가상만이 여기에 남아 있다.…[15]

　(권3, '황룡사구층탑') 新羅第二十七善德王卽位五年 貞觀十年丙申 慈藏法師 西學… 經由中國太和池邊 忽有神人出問 胡爲至此 藏答曰 求菩提故 神人禮拜 又 問 汝國有何留難 藏曰 我國北連靺鞨 南接倭人 麗濟二國 迭犯封陲 隣寇縱橫 是爲 民梗 神人云 今汝國以女爲王 有德而無威 故隣國謀之 宜速歸本國 藏問歸鄕將何爲 利益乎 神曰 皇龍寺護法龍 是吾長子 受梵王之命 來護是寺 歸本國成九層塔於寺中 隣國降伏 九韓來貢 王祚永安矣 建塔之後 設八關會赦罪人 則外賊不能爲害 更爲我 於京畿南岸置一精廬 共資予福 予亦報之德矣 言已遂奉玉[16]而獻之 忽隱不現(寺中 記云 於終南山圓香禪師處 受建塔因由) 貞觀十七年癸卯十六日 將唐帝所賜經像袈 裟幣帛而還國 以建塔之事聞於上 善德王議於群臣 群臣曰 請工匠於百濟 然後方可

乃以寶帛請於百濟 匠名阿非知 受命而來 經營木石 伊干龍春(一作 龍樹) 幹蠱 率
小匠二百人 初立刹柱之日 匠夢本國百濟滅亡之狀 匠乃心疑停手 忽大地震動 晦冥
之中 有一老僧一壯士 自金殿門出 乃立其柱 僧與壯士皆隱不現 匠於是改悔 畢成其
塔 刹柱記云 鐵盤已上高四十二尺已下一百八十三尺 慈藏以五臺所授舍利百粒 分
安於柱中 并通度寺戒壇及大和寺塔 以副池龍之請(大和寺在阿曲縣南 今蔚州 亦藏
師所創也) 樹塔之後 天地開泰 三韓爲一 豈非塔之靈蔭乎 後高麗王將謀伐羅 乃曰
新羅有三寶 不可犯也 何謂也 皇龍丈六幷九層塔與眞平王天賜玉帶 遂寢其謀 周有
九鼎 楚人不敢北窺 此之類也(讚記略) 又海東名賢安弘撰東都成立記云 新羅第二
十七代 女王爲主 雖有道無威 九韓侵勞 若龍宮南皇龍寺建九層塔 則隣國之災可鎭
第一層日本 第二層中華 第三層吳越 第四層托羅 第五層鷹遊 第六層靺鞨 第七層丹
國 第八層女狄 第九層穢貊 又按國史及寺中古記 眞興王 癸酉創寺後 善德王代 貞
觀十九年 乙巳 塔初成 三十二孝昭王卽位七年 聖曆元年戊戌六月霹靂(寺中古記云
聖德王代 誤也 聖德王代無戊戌) 第二十三[17]聖德王代庚申歲重成(新羅本紀無所
見) 四十八景文王代戊子六月 第二霹靂 同代第三重修(新羅本紀景文王 十三年此
時高二二丈云) 至本朝(高麗朝) 光宗卽位五年癸丑十月 第三霹靂(『高麗史』卷五
十三 定宗 四年 十月 乙卯 慶州皇龍寺九層塔灾) 現宗(顯宗也)十三年辛酉 第四重
成(『高麗史』顯宗 三年 壬子 五月條 云撤慶州朝遊宮以其材修皇龍寺塔而十三年
辛酉則無此事) 又靖宗二年乙亥 第四霹靂(『高麗史』及『高麗史節要』單有地震之
事) 又文宗甲辰年 第五重成(『高麗史』及『高麗史節要』無所見) 又憲宗(獻宗也)
末年乙亥 第五霹靂(『高麗史』卷五十三 云獻宗元年六月戊寅東京皇龍寺塔灾卷十
乙亥元年八月甲申命修東京皇龍寺塔) 肅宗丙子 第六重成(『高麗史』及『高麗史節
要』無所見) 又高宗十六年戊戌冬月 西山(蒙古兵火)兵火(十六年 非戊戌 麗史亦
無此事 戊戌者 高宗二五年 而麗也亦有所見) 塔寺丈六殿宇皆災

신라 제27대 선덕여왕 즉위 5년 정관 10년 병신(636)에 자장법사가 서방으로 유학하였
는데… 중국의 태화지(泰和池) 둑을 지나는데 홀연 신령한 사람이 나와서 묻기를, "어찌하

여 이곳까지 왔는가" 하였다. 자장이 대답하여 "불교를 체득하러 왔소이다" 하니 신령한 사람이 절을 하고 다시 묻기를, "너희 나라에서 살기 어려운 일이 무엇인가" 하였다. 자장이 말하기를, "우리나라는 북으로 말갈, 남으로 왜국과 인접하였으며 고구려 · 백제 두 나라가 번갈아 국경을 침범하고 이웃 나라 적들이 횡행하고 있으니 그것이 바로 백성들의 고통이오" 하니 신령한 사람이 일러서, "지금 너희 나라는 여자로써 임금을 삼았기 때문에 덕은 있으나 위엄이 없으므로 이웃 나라들이 모해코자 하니 빨리 본국으로 돌아가야 한다"고 하였다. 자장이 묻기를, "고국으로 돌아가 무엇을 하면 이익이 되겠소" 하니 신령한 사람이 말하기를 "황룡사의 호법룡(護法龍)은 바로 나의 맏아들이다. 범왕(梵王)의 명령을 받고 가서 그 절을 호위하고 있으니 본국으로 돌아가 절 가운데 구층탑을 세우면 이웃 나라들이 항복을 하고 구한(九韓)이 와서 조공할 것이며 왕위가 길이 편안하리라. 탑을 세운 후에는 팔관회를 개설하고 죄인들을 석방하면 외국의 적들이 해칠 수 없을 것이다. 그리고 나를 위하여는 경기 지방의 남쪽 해안에 자그마한 초가 한 채를 지어 나의 복을 빌면 나 역시 은덕을 갚을 것이다" 하고 말을 마치자 옥을 바치고는 홀연히 간 곳이 없어졌다.〔사중기(寺中記)에는 종남산 원향선사(圓香禪師)의 처소에서 탑을 세울 연유를 받았다고 한다〕정관 17년 계묘(643) 16일에 자장이 당나라 황제가 준 불경과 불상, 가사와 폐백들을 가지고 귀국하여 국왕에게 탑 세울 사연을 아뢰니 선덕여왕이 여러 신하들과 의논하였다. 여러 신하들이 말하기를, "백제로부터 재인바치를 청한 뒤에야 비로소 가능할 것이외다" 하였다. 이리하여 보물과 폐백을 가지고 백제로 가서 재인바치를 초청하였다. 아비지(阿非知)라는 재인바치가 명령을 받고 와서 공사를 경영하는데 이간(伊干) 용춘〔龍春, 용수(龍樹)라고도 한다〕이 일을 주관하여 수하 재인바치 이백 명을 인솔하였다. 처음에 절 기둥을 세우는 날 그 재인바치의 꿈에 백제가 멸망하는 모양을 보고 그는 의심이 나서 공사를 정지하였더니 홀연 대지가 진동하면서 컴컴한 속에서 웬 늙은 중과 장사 한 명이 금전문(金殿門)에서 나와 그 기둥을 세우고 중과 장사는 함께 간 곳이 없어졌다. 재인바치는 이에 뉘우치고 그 탑을 완성하였다. 찰주기(擦柱記)에는 "철반(鐵盤) 이상의 높이가 사십이 척이요, 그 이하가 백팔십삼 척이다" 하였다. 자장이 오대산에서 얻은 사리 백 개를 이 기둥 속과 통도사 불단과 태화사탑에 나누어 모셨으니 이로써 그는 용의 청원에 이바지하였다.〔대화사는 아곡현 남쪽에 있고 울주(지금의 울산)이니 역시 자장이 창건한 곳이다〕탑을 세운 후에 천지가 비로소 태평하고 삼한을 통일하였으니 이것이 어찌 탑의 영험이 아니랴! 그 뒤에 고구려왕이

장차 신라를 치려고 하면서 말하기를, "신라에는 세 가지 보물이 있으니 침범할 수 없다"
하였다. 이는 무엇을 말함인가. 황룡사 장륙불상과 구층탑, 진평왕의 "하늘이 준 옥대〔天賜
玉帶〕"가 있다 하여 드디어 그들은 음모를 중지하였다. 주나라에 구정(九鼎)이 있으매 초나
라 사람들이 북방을 감히 엿보지 못하였다는 것이 이와 같은 것이다. 〔찬기(讚記)는 생략한
다―저자〕또 우리나라의 이름난 학자 안홍(安弘)이 지은「동도성립기(東都成立記)」에는,
"신라 제27대는 여자로 임금을 삼으매 비록 도는 세웠다고 할 수 있으나 위엄이 없으므로
구한이 침노하매 만약 용궁 남쪽 황룡사에 구층탑을 세우면 이웃 나라의 침범을 진압할 수
있을 것이니 제일층은 일본이요, 제이층은 중국이요, 제삼층은 오월(吳越)이요, 제사층은
탁라(托羅)요, 제오층은 응유(鷹遊)요, 제육층은 말갈이요, 제칠층은 단국(丹國)이요, 제
팔층은 여적(女狄)이요, 제구층은 예맥(穢貊)이다"하였다. 또「국사」와 절의 옛 기록을 상
고해 보면 진흥왕 계유년 절을 세운 후 선덕여왕 때인 정관 19년 을사에 탑이 처음으로 완
성되었다. 제32대 효소왕 즉위 7년, 성력(聖曆) 원년 무술 6월에 탑에 벼락이 쳐서(절의 옛
기록에는 이르기를, "성덕왕 때라는 말은 틀렸다. 성덕왕 때에는 무술년이 없다"고 하였
다) 제33대 성덕왕 경신에 두번째 절을 세웠으며(「신라본기」에는 보이지 않는다―저자),
제48대 경문왕 무자 6월에 두번째 벼락이 쳐서 같은 왕대에 세번째 중수를 하였다.〔「신라
본기」경문왕 13년 때에는 높이가 이십이 장이라 하였다―저자〕본조(고려조―저자) 광종
즉위 5년 계축 10월에는 세번째 벼락이 쳐서(『고려사』권53, '정종 4년 10월 을묘', "경주
황룡사 구층탑에 불이 났다"―저자) 현종('顯宗'―저자) 13년 신유에 네번째 다시 세웠으
며〔『고려사』'현종 3년 임자 5월' 조에 경주 조유궁(朝遊宮)의 목재로써 황룡사탑을 수리했
고 13년 신유에는 이런 일이 없다 ―저자〕, 또 정종 2년 을해에 네번째 벼락이 쳐서(『고려
사』및『고려사절요』에는 지진이라 있다―저자) 다시 문종 갑진에 다섯번째로 세웠다.(『고
려사』및『고려사절요』에는 보이지 않는다―저자) 또 헌종〔憲宗, 헌종(獻宗)―저자〕말년
을해에 다섯번째 벼락이 쳐서(『고려사』권53에 의하면, 헌종 원년 6월 무인에 동경 황룡사
탑이 불탔고, 권10에는 올해 원년 8월 갑신 동경 황룡사탑의 수리를 명했다고 있다―저자)
숙종 병자에 여섯번째로 다시 세웠으며(『고려사』및『고려사절요』에는 보이지 않는다―저
자), 고종 16년 무술년 겨울에는 서산병란(몽고 병화)〔16년은 무술(戊戌)이 아니니『고려
사』에도 또한 이 일이 없다. 무술은 고종 25년으로 고려사에도 또한 보이는 바가 있다 ―저
자〕으로 인하여 탑과 절, 장륙불상을 모신 전각들이 모두 불탔다.[18]

〔권3, '황룡사종(皇龍寺鐘)'〕新羅第三十五景德大王 以天寶十三甲午 鑄皇龍寺鐘 長一丈三寸 厚九寸 入重四十九萬七千五百八十一斤 施主孝貞伊王三毛夫人 匠人里上宅下典 肅宗朝重成新鐘 長六尺八寸

신라 제35대 경덕대왕은 천보 13년 갑오에 황룡사종을 부어 만드니 길이가 일 장 삼 촌이요, 두께가 구 촌이며, 무게가 사십구만칠천오백팔십일 근이었다. 그 시주(施主)는 효정이왕(孝貞伊王) 삼모부인(三毛夫人)이요, 만든 재인바치는 이상택(里上宅)의 종이다. 고려 숙종조에 다시 새 종을 만드니 길이가 육 척 팔 촌이었다.[19]

〔『삼국사기』 권제48, 「열전」 제8, '솔거(率居)' 전〕率居 新羅人 所出微 故不記其族系 生而善畫 嘗於皇龍寺壁 畫老松 體幹鱗皴 枝葉盤屈 烏鳶燕雀 往往望之飛入 及到蹭蹬而落 歲久色暗 寺僧以丹靑補之 烏雀不復至

솔거는 신라 사람이다. 출신이 한미(寒微)하여 그 집안 내력이 전해지지 않는다. 태어나면서부터 그림을 잘 그렸다. 일찍이 황룡사 벽에 늙은 소나무를 그렸는데 나무의 몸통과 굵은 줄기는 비늘처럼 우툴두툴 주름지고 터졌으며, 가지와 잎은 얼기설기 굽어져서 까마귀·소리개·제비·참새 등이 이따금 나무를 보고 날아들다 벽화 앞에 와서는 발 디디고 앉을 곳이 없어 떨어지곤 하였다. 세월이 오래되매 색깔이 빛을 잃어 절의 승려들이 단청으로 덧칠했더니, 까마귀와 참새가 다시는 날아오지 않았다.[20]

이상 열기(列記)한 바에 따르면 황룡사의 장엄을 알 수 있을 것이다. 이곳에 불가사의한 것은 『삼국사기』에는 진흥왕 14년(통일 기원전 115년)에 개창하여 십사 년 후인 27년에 공사를 끝내고 다시 구 년 후에 장륙상이 주조되고, 다시 또 칠십이 년 후에 조탑의 사실이 있었다는 점이다. 그런데 『삼국유사』에 따르면 개창 연대는 같은 진흥왕 14년이며, 개창 십칠 년 후인 기축세에 주위 장우(墻宇)가 이루어 방필(方畢)하였다고 있어 『삼국사기』와 벌써 삼 년의 차가 있다. 그리고 왕의 35년〔대건(大建) 6년 갑오〕 장륙상이 주성(鑄成)되고, 상(像)의 주성 후 십일 년이 지나 금당이 낙성되었다고 하였다. 앞에 진흥왕

27년(『삼국사기』) 내지 30년(『삼국유사』) 필공이라 있음은 무엇을 의미함인지 불명하다. 후에 선덕여왕 12년〔당(唐) 정관 17년〕, 곧 금당 낙성 후 육십 년이 되어 조탑의 건의가 있어 이 년 후인 선덕여왕 14년에 탑의 낙성을 보게 된 것이다. 구층에 배치하여 아홉 개국의 진압을 열거하였던 것은 당시의 사실에 부합되지 않는 후세의 부회(附會)임에 지나지 않는다. 탑 속에 봉안하기를 설사 자장이 가지고 온 사리로써 하였다 하더라도 이미 그곳에는 불사리 신앙 그것보다도, 국가진호(國家鎭護)의 이익에 부회한 바가 컸었다는 것을 알아야 되겠다.

오늘날 알려져 있는 고신라기의 불사가람으로서 당탑 관계가 비교적 잘 남아 있는 유일한 가람지인데, 탑 면적〔칠간사방(七間四方)〕의 금당 면적〔구간사면(九間四面)〕에 대한 비율은 약 0.5 강을 헤아린다. 당탑 겸비의 순서로 보아, 세대적으로 저 고구려 문자왕대의 추정 금강사지가 제일위에 속하고 그 탑당(塔堂)의 비는 0.7. 백제 무왕시대의 익산 미륵사지가 제이위에 속하며 탑당의 비는 약 0.6. 이 황룡사의 탑은 선덕여왕 말년에 속하며 제삼위에 속하는 바, 탑의 비는 약 0.5. 우연한 탑당의 감축비는 실제의 창건 연대의 차례로 내려옴과 일치한다. 곧 탑의 면적은 더욱 작아지고 당의 면적은 더욱 커져 감을 보겠다.

앞에 열거한 고신라기의 가람으로서 설령 그 유지 유적이 알려져 있는 것이라도 당탑 배치의 실제 관계를 알 수 있는 것은 없고, 문헌적으로 예를 들면 영묘사 · 금광사 · 대화사와 같은 당탑 겸비의 자태를 알 수 있는 것이라도, 그 비례 관계를 헤아려 생각할 수 있는 것은 하나도 없다. 분황사 같은 것은 오늘날까지도 남아 있으나 금당의 면적은 불명하다. 가령 후지시마 가이지로 박사의 추론과 같이(『조선건축사론』기1, 제4장) 금당 면적이 오간사면(五間四面), 각 주간이 십 척으로 보더라도 탑의 한 변 이십사 척 오 촌 오 푼의 평면 면적의 비율을 산출하면 겨우 0.3 강의 비례가 되며, 저 부여 군수리사지에서

의 관계보다도 하강한다. 생각건대 분황사의 탑은 목조탑이 아니고 석제 모전탑(模塼塔)이라는 특수한 수약(修約) 형식에 따른 것이며 따라서 이것은 일반 형세를 논하는 자료로는 되지 않는다. 그리고 위에서 말한 각각의 예도 또 모두 단일 예이며, 이 단일 예의 비교를 가지고 전반의 형세를 논함은 다소 자료 부족을 느끼지 않는 바도 아니나, 그러나 이 이상의 자료를 얻기 어려운 현상으로서는 어찌할 수도 없다.

그리고 당시 가람조영의 전체 형세의 변천에서 볼 때, 탑에 대한 금당의 중요성의 증가는 이것을 인정하되 큰 잘못이 없을 것이며, 이어서 쌍탑식 가람제의 출현도 금당에 대한 탑의 가치의 저하에서 발생한 것으로서 하나의 해석이 성립된다. 하시모토 교인(橋本凝胤) 같은 분은 사리 봉안의 탑파와 기념탑으로서의 제저(制底)의 두 탑을 건립하는 인도의 습속을, 중국 · 일본에서는 그 본뜻을 망각하고 다만 두 기가 대준(對峻)하는 형식만을 모방한 것으로 해석한 듯하다.〔『몽전(夢殿)』「제십탑파의 연구(第十塔婆之研究)」중 하시모토 논문 참조〕확실히 이것도 한 해석일 것이나, 필자로서는 도리어 기념탑으로서의 제저탑(制底塔)이라는 것은 적어도 한국에 있어서는 전혀 그런 관념이 없고, 쌍탑식 가람의 출현은 설령 그 본류는 당조(唐朝) 가람 형식의 영향에서 나온 것이라 하더라도 관념으로서는 도리어 법화(法華) 신앙의 유포에서 유래한 것이 아닌가 의심하는 바이다. 곧 경주 불국사의 쌍탑과 같음은 명백히 동탑(東塔)을 다보탑이라 부르고, 서탑(西塔)을 석가탑이라 부른다. 곧 이미 옛날 운강(雲崗) · 용문(龍門) 등 중국의 석굴사원에서 이불병좌(二佛竝座)의 다보탑류를 보겠고, 또 하세데라(長谷寺) 법화설상(法華說相)의 동판(銅板) 안의 다보탑 부조에서 초층 탑신 안에 이불병좌의 자태를 보겠는데, 이것들은 분명히 『법화경』「견보탑품」제11에 보이는,

爾時 多寶佛 於寶塔中分半座與釋迦牟尼佛 而作是言 釋迦牟尼佛可就此座 卽時

釋迦牟尼佛入其塔中 坐其半坐結跏趺坐

　　그때 다보불께서 보배탑 가운데 자리를 반으로 나누어 석가모니불께 드리고 이렇게 말씀하셨다. "석가모니불께서는 이 자리에 앉으소서." 그러자 곧 석가모니불께서 그 탑 가운데로 드시어, 그 반으로 나눈 자리에 가부좌를 틀고 앉으셨다.[21]

라 있는 소설(所說)에 따른 것인데, 지금 두 탑을 동서에 분산시키고 대준의 형식을 갖도록 하고 있는 이 쌍탑 배치의 뜻은 다보불이 석가모니불에게 반좌(半座)를 부여하기 이전, 곧 석가모니불의 법화설상을 듣고 그 진실을 증명하고자 나타난 직전의 자태를 표시하는 것으로 보인다. 따라서 서쪽 탑을 석가상주설법(釋迦常住說法)의 탑이라 부름에 대하여, 동쪽 탑을 다보여래상주증명(多寶如來常住證明)의 탑이라 말하는 것이다. 쌍탑 대준의 배치 형식을 들어 모두가 이 뜻에서 나왔다고 단정할 수 있을까 없을까는 잠깐 문제라 하더라도, 대략 모두 이것을 따른 것이라고 보아도 크게 틀림이 없을 것이라 생각한다.

4. 불사리(佛舍利)와 가람창립 연기(緣起)의 변천[22]

부여 동남리의 폐사지에서 이미 한 예를 본 바와 같이 삼국 말기에 이르러서는 탑 없는 가람의 출현을 보았다. 그러나 이것은 단순한 우연이라 말할 것인가 혹은 어떤 교설에 의거한 것인가 지금에 와서는 아무런 분명히 할 만한 자료가 없으나, 신라 문무왕 16년(통일 기원 9년, 676년) 봄 2월 화엄의 고승 의상이 왕지(王旨)를 받들어 창건한 영주(榮州) 태백산의 부석사(浮石寺)에는, 명백한 교설(敎說)로써 탑파를 건립하지 않았다. 곧 부석사 원융국사비(圓融國師碑)의 명서(銘序, 고려 문종 때 고청(高聽)이 교지를 받들어 짓고, 임호(林顥)가 교지를 받들어 씀)의 일절에 말하건대,

是寺者 義相遊方西華 傳炷智儼後還而所創也 像殿內唯造 阿彌陁佛像 無補處 亦不立影塔 弟子問之 相師曰 師智儼云 一乘 阿彌陁 無入涅槃 以十方淨土爲體 無生滅相故 華嚴經入法界品云 或見 阿彌陁觀世音菩薩灌頂授記者 充諸法界 補處補闕也 佛不涅槃 無有闕時 故□□補處 不立影塔 此一乘深旨也 云云

이 절은 의상조사께서 중국(西華)에 유학하여 화엄의 법주(法炷)를 지엄(智儼)으로부터 전해 받고 귀국하여 창건한 사찰이다. 본당(本堂)인 무량수전(無量壽殿)에는 오직 아미타불의 불상만 봉안하고 좌우보처(左右補處)도 없으며 또한 불전 앞에 영탑(影塔)도 없다. 제자가 그 이유를 물으니 의상스님이 대답하기를, "법사이신 지엄스님이 말씀하시기를, '일승(一乘) 아미타불은 열반에 들지 아니하고 시방정토(十方淨土)로써 체(體)를 삼아 생멸상(生滅相)이 없기 때문이다'라고 하셨다. 『화엄경』「입법계품(入法界品)」에 이르기를, '아

미타부처님과 관세음보살로부터 관정(灌頂)과 수기(授記)를 받은 이가 법계(法界)에 충만하여 그들이 모두 보처와 보궐(補闕)이 되기 때문이다. 부처님께서 열반에 들지 않으신 까닭에 궐시(闕時)가 없으므로 □□보처상을 모시지 않았으며 영탑을 세우지 아니한 것은 화엄 일승의 깊은 종지(宗旨)를 나타낸 것이다.' 운운[23]

하였다.

그러나 한편으로는 또 사천왕사(문무왕 19년 완성)·감은사(신문왕 2년, 682)·망덕사(신문왕 5년) 등과 같은 쌍탑식 가람이 속속 출현함에 이르렀다. 곧 7세기의 후반기부터 가람 형식에 일대 전환을 보게 된 것이다. 회고하건대 고구려는 불교 전수의 처음에는 불상·경문을 먼저 받았다. 그리하여 유적적으로는 금강사 탑지가 하나 확증되고, 전칭적으론 요동성의 육왕토탑(育王土塔) 위에 칠층목조탑파의 건립이 전하고, 평양 대보산 아래에 석조탑파 한 기가 남아 있음이 전해지고 있을 뿐이다.

백제는 불법 전수 후 먼 후세의 일에 속하나 성(명)왕 19년(532)에 양조(梁朝)로부터 『열반경의(涅槃經義)』와 같이 공장(工匠)·화사(畫師)의 귀화(歸化)를 얻었다. 사리 전수의 기사는 사상에 거의 보이지 않으나 『북사』 '백제'전에는 "有僧尼 多寺塔 남승과 비구니가 있고, 사탑이 많았다"이라 있고 「백제본기(百濟本紀)」에는 천왕사·도양사의 탑파가 전하고 유적으로는 부여 군수리사지의 당탑, 정림사의 당탑, 익산 미륵사지의 당탑이 보인다. 신라가 국가 삼보(三寶)의 하나인 황룡사의 구층탑을 건립함에 있어, 백제의 공장을 초청하여 비로소 이를 완성하였다. 백제가 불법을 일본 야마토(大和) 조정에 전하였을 때도 최초는 금동석가상 한 구 및 번개(幡蓋) 약간, 경론(經論) 약간 권〔'일본 긴메이천황(欽明天皇) 13년기'〕이었는데, 일본 비다쓰천황(敏達天皇) 6년(577, 백제 위덕왕대)에는 경론 약간 권, 율사(律師)·선사(禪師)·비구니·주금사(呪噤師) 이외에 조불공(造佛工)과 조사공(造寺工)을 보내고 있다. 무

롯 백제에서의 조불·조사의 기술이 상당한 발전을 이루고 있었음을 볼 수 있다 하겠다.『니혼쇼키』『겐코샤쿠쇼(元亨釋書)』『혼초코소덴(本朝高僧傳)』등을 살필 때 일본 야마토 조정 초기의 조불·조사의 업(業)은 거의 백제의 승장(僧匠) 등에 의해 이루어진 느낌이 있다. 그리고「스슌천황기(崇峻天皇紀)」에는「백제본기」에 아니 보이던 불사리에 대하여도 기술되어 있다.

시세(是歲, 원년) 백제국 사신과 승 혜총(惠聰)·영근(令斤)·혜식(惠寔) 등을 보내어 불사리를 바치다. 백제국 은솔(恩率) 수신(首信), 덕솔(德率) 개문(蓋文), 나솔(那率) 복부미신(福富味身) 등을 보내어 진조(進調)하다. 아울러 불사리, 승 영조율사(聆照律師)·영위(令威)·혜중(惠衆)·혜숙(惠宿)·도엄(道嚴)·영개(令開), 사공(寺工) 태량미태(太良未太)·문가고자(文賈古子), 노반박사(鑪盤博士) 장덕(將德) 백매순(白眛淳), 와박사(瓦博士) 내마(奈麻) 문노(文奴)·양귀문(陽貴文)·능귀문(陵貴文)·석마제미(昔麻帝彌), 화공(畫工) 백가(白加)를 바치다. 소가 우마코(蘇我馬子) 스쿠네(宿禰)는 백제의 승려 등을 청하여 수계(受戒)의 법을 묻다. 젠신니(善信尼) 등으로써 백제국 사신 은솔 수신 등에 부(付)하여 학문에 발견(發遣)시키다. 아스카 기누누이노미야쓰코(飛鳥衣縫造)가 조(祖) 고노하(樹葉)의 집을 헐어 비로소 법흥사를 짓다.

이후 일본 불법의 융성, 조불·조사업의 융창은 이곳에 다시 말할 것도 없다.

고구려·백제보다 불법의 전수가 늦은 신라는 진흥왕 5년 흥륜사가 낙성하고 오 년 후인, 곧 왕의 10년 양조(梁朝)로부터 견사(遣使)가 내조하여 입학승(入學僧) 각덕(覺德)과 함께 불사리를 보내왔다. 왕은 백관을 보내 흥륜사 앞길에서 봉영(奉迎)하게 했다. 이것은 조선에 불법이 전수된 이래 최초로 보이

는 불사리 전수의 기록이다. 신라가 처음 일본 야마토 조정에 보낸 것도 불상이었다.(『니혼쇼키』권20, '비다쓰천황 8년기') 그리고 조불공·조사공 등을 보낸 기사는 보이지 않으나, '스이코천황(推古天皇) 책봉 1년기'(『니혼쇼키』권22)에는 "신라는 대사 내말(奈末) 지세이(智洗爾)를 보내고, 임나(任那)는 달솔(達率) 내말지(奈末智)를 보내어 함께 내조하다. 그리하여 불상 한 구 및 금탑(金塔), 아울러 사리, 또 대관정(大灌頂)의 번(幡) 한 구, 소번(小幡) 열두 조(條)를 바치다. 곧 불상을 가도노(葛野)의 하타데라(秦寺)에 두게 하다. 그 밖의 사리·금탑·관정번(灌頂幡) 등으로써 모두 사천왕사에 납(納)하다"라 있어 금탑 및 사리를 보낸 기사가 보인다. 그러나 사리에 관한 전기(傳記)로는 신라만한 것은 없다. 『삼국유사』권3, 「탑상」제4, '전후소장사리(前後所將舍利)'의 1조는 거의 이에 관한 기록이다.

國史云 眞興王太淸三年己巳 梁使沈湖送舍利若干粒(『新羅本紀』卷第4, 眞興王十年春 "梁遣使與入學僧覺德送佛舍利 王使百官奉迎興輪寺前路" 者是也) 善德王代貞觀十七年癸卯(善德王 十二年) 慈藏法師所將佛頭骨佛牙佛舍利百粒 佛所著緋羅金點袈裟一領 其舍利分爲三 一分在皇龍寺 一分在太和塔 一分幷袈裟在通度寺戒壇 其餘未詳所在 壇有二級 上級之中安石蓋如覆鑊… 近有上將軍金公利生庾侍郎碩 以高廟朝(高麗高宗朝也)受旨 指揮江東 仗節到寺 擬欲擧石瞻禮… 內有小石函 函襲之中 貯以瑠璃筒 筒中舍利只四粒… 古記稱百枚分藏三處 今唯四爾 旣隱現隨人多小 不足怪也 又諺云 其皇龍寺塔災之日 石鑊之東面始有大斑 至今猶然 卽大遼應曆三年癸丑歲也 本朝光廟五載也 塔之第三災也… 自至元甲子已來 大朝使佐本國皇華爭來瞻禮 四方雲水 輻湊來參 或擧不擧 眞身四枚外 變身舍利 碎如砂礫現於鑊外 而異香郁烈 彌日不歇者 比比有之 此末季一方之奇事也 唐大中五年辛未入朝使元弘所將佛牙(今未詳所在 新羅文聖王代)… 相傳云 昔義湘法師入唐 到終南山至相寺智儼尊者處 隣有宣律師 常受天供… 湘公從容謂宣曰 師旣被天帝所敬

嘗聞帝釋宮有佛四十齒之一牙 爲我等輩請下人間爲福如何 律師後與天使傳其意於
上帝 帝限七日送與 湘公 致敬訖 邀安大內 云云

　　국사에 이르기를, "진흥왕 때인 태청(太淸) 3년 기사에 양나라 사신 심호(沈湖)가 사리
몇 개를 보내왔다.(「신라본기」권제4, 진흥왕 10년 봄, "양에서 사신과 그곳에 들어가 공부
하던 승려 각덕을 보내 부처의 사리를 전송해 왔다. 왕은 백관으로 하여금 흥륜사 앞길에서
받들어 맞이하게 했다"는 것이 이것이다.―저자) 또 선덕여왕 시대 정관 17년 계묘(선덕여
왕 12년―저자)에 자장법사가 부처의 두골과 이, 사리 백 개, 그리고 부처가 입었던 붉은 자
줏빛 비단에 금점을 놓은 가사 한 벌을 가지고 왔다. 그 사리는 세 몫으로 나누어 한 몫은 황
룡사에 두고 한 몫은 태화탑(太和塔)에 두고 한 몫은 가사와 함께 통도사 계단에 두었는바
그 나머지는 어디에 있는지 알 수 없다. 이 계단은 이층으로 되어 있는데 위층 속에는 돌뚜
껑을 솥뚜껑처럼 덮었다. …근래에 상장군 김이생(金利生)과 시랑(侍郎) 유석(庾碩)이 고
묘조(고려 고종조이다―저자) 때에 왕의 명령을 받고 강동 지방을 지휘하다가 임금의 신임
장을 가지고 절에 가서 그 돌을 들고 예배를 하고자 하니… 안에 작은 돌함이 있고 함 속에
는 겹으로 유리통을 채우고 통 속에는 다만 사리 네 개가 있어…「고기(古記)」에는 사리 백
개를 세 곳에 나누어서 간직했다는데 여기에는 다만 네 개뿐인 것을 보면 사리는 원래 사람
에 따라서 숨고 드러나서 많게도 보이고 적게도 보이는 것이니 괴이하게 여길 것이 아니다.
또 세상에서 말하기는 황룡사탑이 불에 타는 날부터 돌솥의 동쪽 면에 커다란 점이 생겨서
지금도 그렇다는데, 이 해가 요(遼)나라 응력(應曆) 3년 계축이요, 본조 광종 5년으로 탑이
세번째 화재를 당하던 때이다.… 지원(至元) 갑자 이래로 중국 사신들이 자기 나라 황제의
덕을 돕기 위하여 전후 계속하여 와서 예배하고 순례하는 중들도 사방에서 모여들어 참배
를 하는데, 더러는 이 돌을 들기도 하고 더러는 못 들기도 하였다. 또 진신사리 네 개 이외에
변신사리(變身舍利)가 모래처럼 부서져서 돌솥 밖에 흩어져 있었는데, 이상한 향기가 더욱
짙었고 여러 날 동안 그치지 않고 풍길 때가 가끔 있었다. 이것은 말세에 한쪽 지방에서 생
긴 기적으로 볼 것이다. 당나라 대중 5년 신미에 당나라에 들어갔던 사신 원홍(元弘)이 가져
온 부처의 이(지금은 어디에 있는지 자세하지 않으나 신라 문성왕 때이다)… 전해서 이르는
말로는 옛날 의상법사가 당나라에 들어가서 종남산(終南山) 지상사(至相寺) 지엄스님이 있
는 곳에 있었다. 이웃에 선율(宣律)스님이 있어 언제나 하늘로부터 공양을 받았는데… 의상
스님이 조용히 선율에게 말하기를, "스님이 이미 천제의 존경을 받는지라 일찍이 내가 들으

39. 보현사(普賢寺) 사리탑. 평북 영변.

매 제석궁에 부처님의 이 사십 개 중에 어금니 한 개가 있다고 하니 우리들을 위해서 이것을
청하여 인간에게 내려보내어 복을 삼게 하는 것이 어떻겠습니까" 하였다. 선율이 뒤에 하늘
사자와 함께 이 뜻을 상제께 전하였더니 상제가 이레 동안을 기한으로 하고 의상스님에게
그 이를 보내 주었다. 의상은 감사하는 예배를 마치고 이를 맞아서 대궐에 모셨다.[24] 운운

 이것이 고신라기부터의 사리 전수의 기록이며, 또 자장·의상 등의 사리 장
래에 관한 특출(特出) 기사이다. 특히 자장법사의 장래사리(將來舍利)는 한국
불교계의 일대성사로서 그 분사리(分舍利) 봉안의 기사는 후세 길이 여러 절
의 창탑(創塔)의 인연을 이루고 있다. 앞에 보이는 경주 황룡사탑의 사리, 양
산 통도사 금강계단(金剛戒壇)의 사리, 울산 태화사탑(太和寺塔)의 사리는 가
장 유명한 것이며, 그 밖에도 묘향산 보현사(普賢寺)의 탑사리(도판 39), 정선
군 태백산 갈반사나사(葛盤薩那寺)의 탑사리〔이것을 정암사(淨巖寺)라고도

함〕, 달성군 비슬산(毘瑟山) 용연사(龍淵寺)의 탑사리, 대구 동화사(桐華寺)의 탑사리, 평창군 오대산 월정사의 탑사리, 정선군 태백산 정암사(淨巖寺, 석남원)의 탑사리〔속칭 수마노탑(水瑪瑙塔) 혹운(或云) 갈래탑(葛來塔)〕, 정선군 사자산(獅子山) 석탑사리, 금강산 건봉사(乾鳳寺)의 탑사리〔불아(佛牙)〕, 인제군 설악산 봉정암(鳳頂庵)의 탑사리(이상 보현사 이하의 사리들은 이능화 편저, 『조선불교통사』 하편 소견) 등 신빙성의 여하는 별문제라 하더라도, 이들 모두는 자장이 가지고 온 불사리를 나누어 얻어 봉안한 것으로 각 사(寺)가 자칭하고 있는 바이다. 이 외에 불사리 봉안을 자칭하는 것이 한둘에 그치지 않으나, 요컨대 사실 여하는 별도로 하더라도 불사리 신앙의 성쇠 여하를 엿보아 알 수 있는 좋은 자료라 하겠다.

불사리의 분득(分得), 불사리의 감득(感得)은 그곳에 반드시 불사리 봉안묘소(奉安廟所)로서의 탑파 건립이 이에 상반한다. 뿐만 아니라 한국에서는 이 불사리 신앙에 따른 조탑업(造塔業)의 반면, 일종의 현세 이익의 비보(裨補) 관념에 따른 조불·조사업도 많이 행해졌다. 이미 황룡사 건립과 같은 것은 인국조복(隣國調伏)·국가진호를 위해 건립되었는데 신라의 사천왕사 건립도 문두루(文豆婁)의 신병(神兵)으로써 당병(唐兵)을 물리침에 있었다. 초월산(初月山) 숭복사(崇福寺)의 창건(경문왕대 창)도 원성대왕(元聖大王)의 원릉(園陵) 추복을 위하여 수건(修建)된 것이다.〔최치원(崔致遠) 찬 숭복사비(崇福寺碑)〕 생각하건대 본시 불교 홍통(弘通)의 표면에는 연명식재(延命息災)·복국이민(福國利民)·왕생극락(往生極樂)·내세득복(來世得福)과 같은, 현세 이익적인 면이 포교의 큰 한 방편으로서 작용하고 있었다. 우매한 민중은 이 때문에 귀의하며 이 때문에 희사하여 가람의 장비, 삼보의 육성을 이루게 되었다고도 해석된다. 더할 수 없이 순수한 행해(行解)의 수습은 전혀 순리적인 사람이 아니면 불가능한 일에 속한다. 국가적으로도 정교(政敎) 둘이 모두 청정할 때 비로소 가능한 일이며, 일반으론 지극히 순결하기 어렵다. 어

떠한 원망(願望)이 있음에 따라, 어떠한 위약함을 느낌에 따라 타력적(他力的)인 현원(懸願)이 집주(集注)되는 곳은 초인적인 것, 신령적인 것의 신비적인 힘이며 자비있는 동정이다. 인간세계엔 절대 태평한 세대는 없고, 만사가 풍족하거나 못 하거나 현원 기원이 없는 시대는 없을 것이다. 특히 정교가 모두 문란하고 인륜과 세상에 말세의 풍이 더욱 현저해진다면 순결한 행해를 바라는 것은 무리한 일이며, 기복(祈福), 양재(禳災), 현세 이익의 번성함은 당연한 이치라 할 것이다.

그리하여 한국 불교계에 있어서는 제9세기에 더욱 이 면이 강조되어, 이 정세는 특히 당말(唐末)의 일행선사(一行禪師)로 말미암아 형성되었다고 하는 중국 고래의 감여설(堪輿說, 풍수설)과 한국 고래의 무격(巫覡) 기도 행사와의 습합 때문에 한 신생면(新生面)(?)이 부여되어 기도불교(祈禱佛敎)로서의 면이 더욱 노골화하였다. 한국에서는 승 도선[道詵, 통일 기원 163년생, 속수(俗壽) 칠십이 세]을 그 처음으로 하여 고려조 이후 가람의 장비는 거의 이 사상에 따라 유도된 듯한 느낌이 있다. 고려 최유청(崔惟淸)이 찬한 「도선비(道詵碑)」의 일절에,

始師之未卜玉龍也 於智異山甌嶺 置庵止息 有異人 來謁座下 啓師云 弟子幽棲物外 近數百歲矣 緣有小技 可奉尊師 倘不以賤術見鄙 他日於南海汀邊 當有所授 此亦大菩薩救世度人之法也 因忽不見 師奇之 尋往所期之處 果遇其人 聚沙爲山川 順逆之勢示之 顧視則其人已無矣 其地在今求禮縣華嚴寺之下 師夜宿華嚴 晝見沙勢 日日膽書秘錄 土人稱爲沙島村云 師自是豁然 益研陰陽五行之術 雖金壇玉笈幽棲之訣 皆印在胸次 於是 爲王太祖 啓聖期於化元 定成命於幽數 其原皆自吾師發之

처음에 대사가 옥룡사(玉龍寺)의 터를 아직 잡지 않고서 지리산 구령(甌嶺)에서 암자를 짓다가 일을 중지하고 쉬고 있었다. 어떤 이상한 사람이 대사의 앞에 찾아와서 뵙고 대사를 인도하면서 이르기를 "제가 세상 밖에서 숨어 산 지가 근 수백 년이 됩니다. 조그마한 기예

가 있음으로 연유하여 높으신 대사님을 받들 수 있겠습니다. 혹시 천한 술법이라 비루하게 여기지 않으신다면 뒷날 남해의 물가에서 마땅히 드리는 것이 있을 것입니다. 이것도 역시 대보살(大菩薩)이 세상을 구제하고 인간을 제도하는 법입니다"라 하고 홀연히 보이지 않으니 대사가 기이해하였다. 기약했던 장소를 찾아가니 과연 그 사람을 만났는데 모래를 모아 산천을 만들고 순역(順逆)의 형세를 보여주었다. 돌아보니 그 사람은 이미 없었다. 그 땅은 지금 구례현(求禮縣) 화엄사(華嚴寺) 아래다. 대사가 화엄사에서 밤에 자고 낮에 모래의 형세를 보고 날마다 비록(秘錄)을 베껴 썼다. 그곳 사람들이 사도촌(沙島村)이라 일컫는다고 한다. 대사가 이로부터 깨달음을 얻어 음양오행의 술법을 더욱 연마하여, 비록 금단(金檀)과 옥급(玉笈)의 깊고 오묘한 비결이라도 모두 가슴속에 새겨 두었다. 이에 태조께서 왕이 되어 나라를 여실 것을 조물주에게서 기약하며 이루어진 명을 조용한 운수 가운데서 정한 것은, 그 원인이 모두 우리 대사로부터 시작된 것이다.[25]

라고 있다. 그리고 고려 태조는 그 말년에 대광(大匡) 박술희(朴述熙)를 불러 「십훈요(十訓要)」를 친수(親授)하였는데, 그 제1조·제2조에 다음과 같은 요목을 들었다.

其一曰 我國家大業 必資諸佛護衛之力 故創禪敎寺院 差遣住持焚修 使各治其業
…

其二曰 諸寺院 皆道詵 追占山水順逆 而開創 道詵云 吾所占定外 妄加創造 則損薄地德 祚業不永 朕念後世國王 公侯 后妃朝臣 各稱願堂 或增創造 則大可憂也 新羅之末 競造浮屠 衰損地德 以底於亡 可不戒哉

제1조, 우리나라의 대업은 반드시 여러 부처님의 호위를 힘입었다. 그러므로 선종(禪宗)·교종(敎宗)의 사원을 창건하고 주지를 임명하여 분수(焚修)하여 각각 그 업(業)을 다스리도록 했는데…

제2조, 모든 사원은 도선이 산수의 순역(順逆)의 형세를 추점(推占)하여 개창한 것이다. 도선이 말하기를, "내가 추점하여 정한 외에 함부로 더 창건하면 지덕(地德)을 손상시켜 왕업이 장구하지 못할 것이다" 하였으니, 짐이 생각건대, 후세의 국왕·공후(公侯)·후비(后

妃)·조신(朝臣) 들이 각기 원당(願堂)이라 일컬으면서 행여 더 창건할까 크게 근심스럽다. 신라의 말기에 사탑을 앞다투어 짓다가 지덕을 손상시켜 망하기까지 했으니 경계하지 않아서야 되겠는가.[26]

　　그리고 또 『고려사』 「열전」 '최응(崔凝)' 전에는,

　　太祖謂凝曰 昔新羅造九層塔(皇龍寺塔) 遂成一統之業 今欲開京建七層塔 西京 (平壤)建九層塔 冀借玄功 除群醜 合三韓爲一家 卿爲我作發願疏 凝遂製進
　　태조가 최응에게 말하기를, "옛날에 신라가 구층탑(황룡사탑—저자)을 만들고 드디어 통일의 위업을 이룩했다. 이제 개경에 칠층탑을 건조하고 서경(평양—저자)에 구층탑을 건축하여 현묘한 공덕을 빌려 여러 무리들을 제거하고 삼한을 통일하려 하니, 그대는 나를 위하여 발원문을 만들라"고 하였다. 그래서 그 글을 지어 바쳤다.[27]

이라고 있다. 조선에 있어서는 정권이 문란하고 국가 분열의 싹이 틀 때에는 이른바 '삼한(三韓)'을 합하여 일가'를 이루는 기원이 이루어진다. 황룡사 구층탑의 건립이 벌써 이같은 기원 아래 이루어졌는데, 고려 태조가 개성에 칠층탑, 평양에 구층탑을 건립함에도 이 고사를 본받고 이 신념에 따른 것이다.
　　『삼국유사』 권3, '원종흥법(原宗興法) 염촉멸신(厭髑滅身)' 조에 "於是家家 作禮 必獲世榮 人人行道 當曉法利 이때부터 어떤 집에서든지 불공을 하면 반드시 대대로 영화롭게 되고 누구나 불교를 믿으면 꼭 불교 이치의 이로움을 깨닫게 되었다"[28]나 "寺寺星張 塔塔鴈行 竪法幢 懸梵鏡 龍象釋徒 爲寰中之福田 大小乘法 爲京國之慈 雲… 由是倂三韓而爲邦 掩四海而爲家 절들은 별처럼 벌여 서고 탑들은 기러기떼처럼 늘어섰다. 법당(法幢)을 세우고 범종(梵鐘, 원문의 鏡은 鐘의 잘못)을 매다니 고명한 중들과 불교 신도들에게는 천하의 복전이 되었으며, 대승과 소승의 불법은 자비로운 구름처럼 온 나라를 덮게 되었다.… 이로 말미암아 삼한을 병합하여 한 나라가 되고 온 세상을 통일하여 한 집안을 만들었다"[29]라 있는 것도 고려 일연(一然)의 찬구(讚句)이다.

『동국여지승람』권30,「진주 불우」'용암사(龍巖寺)' 조에 고려 박전지(朴全之)의 기(記)라 하여,

昔道詵曰 若創立三巖寺 則三韓爲一 戰伐自息 於是刱仙巖 雲巖 與此寺

옛날 도선이 이르기를 "만약 세 암사(巖寺)를 창립하면 삼한이 일통되어 천쟁이 절로 종식될 것이다"라고 하였다. 이에 선암사(仙巖寺)·운암사(雲巖寺)와 이 절을 창건하였다.

라 있는 것도 동류항이며, 개성 연복사(演福寺)의 오층탑 중창기〔고려말 조선 초 간 권근(權近)이 지은 기(記)〕에도

佛氏之道以慈悲喜捨爲德 以報應不差爲驗… 上自王公大臣 下逮夫婦之愚 希冀福利 靡不崇信 寺院塔廟之設 巍業相望 彌天之下 吾東方 自新羅之季 奉事尤謹 城中僧廬 多於民屋 其殿宇之宏壯峻特者 至于今尙存 一時崇奉之至 可想見矣 高麗王氏 統合之初 率用無替 以資密佑 迺於中外 多置寺社 所謂神補是己 演福 實據城中閭閻之側… 內鑿三池九井 其南又起五層之塔 以應風水 其說備載舊籍 玆不贅陳… 上安佛舍利 中庋大藏 下置毗盧肯像 所以資福邦家 永利萬世也

부처의 도(道)는 자비와 회사를 덕으로 생각하고, 인과응보가 틀리지 않는 것을 증험으로 삼는다.… 위로는 왕공 대신으로부터 아래로는 어리석은 남녀에 이르기까지 복과 이익을 희구하여 숭상하여 믿지 않는 이가 없다. 사원과 탑과 묘당의 시설이 우뚝우뚝 높이 솟아 서로 바라보며 천하에 가득 찼다. 우리 동방은 신라말부터 부처를 받들어 섬김이 더욱 공손하여 성중의 절이 민가보다 더 많을 정도였고, 그 법당 건물의 웅장하고 우뚝한 것은 지금까지 아직 남아 있을 정도이니, 그 당시의 존숭함이 지극했던 것을 상상할 수 있다. 고려는 왕씨(王氏)가 나라를 통합하던 초기부터 신라를 그대로 따라 고치지 아니하여, 은밀한 도움이 되도록 하여 서울과 지방에 절을 많이 설치하였으니, 이른바 비보사찰(神補寺利)이라는 것이 이것이다. 연복사는 실로 도성 안의 시가의 곁에 자리잡고 있는데… 안에 세 개의 연못과 아홉 개의 우물을 팠으며 그 남쪽에 또 오층의 탑을 세워서 풍수설에 맞추

었다. 이에 대한 이야기는 옛 서적에 자세히 실려 있으므로 여기에서는 덧붙이지 않는다.…
위에는 부처의 사리를 봉안하고 중간에는 대장경을 모셨으며 아래에는 비로자나(毘盧遮那)의 초상을 안치하니, 국가를 복되게 하는 데 이바지하고 길이 만세에 이롭게 하려고 한 것이다.[30]

라고 있다. 연복사의 목조 오층탑은 신라 황룡사의 구층탑, 고려 개성의 칠층탑, 평양의 구층탑과 서로 기맥을 통하는 것인데, 당시는 국내의 분열은 없고, 단순한 역성혁명(易姓革命)이었기 때문에 삼한 통일과 같은 기원 면(面)은 나타나지 않고 "亦資佛敎利邦國 불교에 이바지하고 나라를 이롭게 하시네" "聖君萬年 奉宗祐 景祚綿延千世億 성군께서 만년토록 종묘사직을 받들어 천세 억세를 면면히 이어 가네"[31]과 같은 기원에 그쳤던 것이다.

불법 전수 이래 조사 · 조탑은 국가적인 경영인 한 복국이민을 돕게 하려 함이 많고, 대덕 명장의 경영하는 바 대개는 포교 수행을 위한 것이었다. 신라통일 이후 왕공(王公) · 귀신(貴紳) 등에 의하여 개인적인 사가(私家) 이익을 위한 추복 기원의 조사 · 조탑이 이루어졌으나 그다지 현저한 것이 아니며, 능원(陵園) 추복을 위한 경영도 점차로 출현하였으나 폐가 될 정도에는 이르지 아니하였다.

그러나 고려 태조의 「십훈요」 제2조에 "國王 公侯 后妃 朝臣 各稱願堂 或增創造 則大可憂也 국왕 · 공후 · 후비 · 조신 들이 각기 원당이라 일컬으면서 행여 더 창건할까 크게 근심스럽다"라 보임은 신라 말기에는 이미 원당 난립의 폐도 있었던 듯하며, 그를 억제함에 도선의 비부(秘付)로써 하였다. 고려 태조기부터 출사하여 성종 8년(989) 향수(享壽) 예순셋으로서 죽은 최승로(崔承老)의 전기(『고려사』권93)에는 "新羅之季 經像皆用金銀 奢侈過度 終底滅亡 使商賈竊毀佛像 轉相賣買 以營生産 近代餘風未殄 신라의 말년에 이르러서 불경이나 불상에 모두 금은을 써서 그 사치가 도에 넘쳐 마침내 나라가 멸망함에 이르렀으며, 장사치로 하여금 불상을 헐

어서 서로 전전하면서 매매를 하여 살림살이를 경영하더니, 근대에 이르러서도 그 남은 풍습이 없어지지 않았다"[32]이라 한탄하게 하고, 인종대의 김부식(『삼국사기』 저자)은 신라 불교의 폐를 논하여 "奉浮屠之法 不知其弊 至使閭里 比其塔廟 齊民逃於緇褐 兵農浸小 而國家日衰 則幾何其不 亂且亡也哉 불가의 교법을 받들면서 그 폐해를 알지 못해, 항간에까지 불탑들이 즐비하기에 이르고 백성들은 달아나 승려가 되매 군사와 농사가 차츰 위축되고 나라는 날로 쇠미해 갔으니, 이러고서야 어찌 문란하여 망하게 되지 않기를 바라겠는가"[33]라 말하고 있다. 훨씬 후세인 문종 9년(1055)의 일이나 왕이 제왈(制曰),

古先帝王 尊崇釋敎 載籍可考 況聖祖以來 代創佛寺 以資福慶 寡人繼統 不修德政 災變屢見 庶憑法力 福利邦家 其令有司 擇地創寺

옛날 제왕들이 불교를 높인 것이 문적(文籍)에 있어 찾아볼 수 있고, 더구나 태조 이래 대대로 절을 지어 복과 경사의 바탕이 되게 하였다. 과인이 왕위를 계승하고는 덕정을 닦지 못하여 재변이 자주 생기므로 부디 법력(法力)에 의지하여 나라를 복되고 이롭게 하길 바라노라. 그러니 유사(有司)를 시켜 땅을 골라 절을 지으라.[34]

라 있음에 대하여 문하성(門下省)이 주(奏)하여,

自古聖帝明王 無有創起寺塔 以致太平 惟崇重法門 愼省政敎 不傷民力 則自然宗社靈長 昔達摩 對武帝言 造寺造塔 殊無功德 是 尙無爲功德 不尙有爲功德也 且聖祖 創寺者 一以酬統合之志願 一 以厭山川之違背耳 今欲增創新寺 勞民於不急之役 怨讟交興 毁傷山川之氣脈 災害必生 神人共怒 非所以致太平之道

예로부터 성제(聖帝)·명왕(明王) 들이 절이나 탑을 세워 태평을 이룩한 자가 없으니, 다만 법문(法門)을 높여 중하게 여기며 정치와 교화를 신중히 살펴서 백성의 힘을 상하게 하지 않으면 자연 종묘사직이 신령스럽고 장구하게 되는 것입니다. 옛날에 달마가 양(梁) 무제(武帝)에게 답하기를, "절을 짓고 탑을 쌓는 것은 전혀 공덕이 없다" 하였으니, 이것은

무위(無爲)의 공덕을 숭상하는 것이지 유위(有爲)의 공덕을 숭상하는 것이 아닙니다. 또 태초께서 절을 창건한 것은 한편으로는 삼한을 통합하는 바람을 성취한 데에 보답한 것이요, 한편으로는 산천이 위배된 것을 싫어하는 것이었습니다. 그런데 지금 새로운 절을 더 지으려고 하면 급하지 않은 역사가 백성을 수고롭게 하여 원망이 여기저기서 일어나고 산천의 기맥을 헐고 손상하여 채해가 반드시 일어나고 귀신과 사람이 모두 노할 것이니, 이것은 태평을 이룩하는 도가 아닙니다.[35]

라 하니, 왕은 이에 대하여 '불납(不納)'이라고 하였다. 이보다 앞서 광종조의 일인데 같은 최승로의 전(傳)에,

世俗 以種善爲名 各隨所願 營造佛宇 其數甚多 又有中外僧徒 欲爲私住之所 競行營造 普勸州郡長吏 徵民 役使 急於公役 民甚苦之
세속에서 선근(善根)을 심는다는 명분을 내어 각기 소원에 따라 절을 지어 그 수효가 매우 많은데, 또 서울과 지방의 중들이 앞다투어 절을 치으려고 추·군에 널리 권하니, 수령이 백성을 동원하여 관가의 역사(役事)보다 더 서둘러 일을 시키므로 백성이 이를 매우 고통스럽게 여기고 있습니다.[36]

라고도 보인다. 도선에 관한 거짓 전설은 많다. 그러나 탑묘 난립의 폐를 억제함에도 그를 끌어내며, 사가원당(私家願堂)의 원호(援護)에도 그의 비기(秘記)를 방패로 한다. "道詵云 吾所占定外 妄加創造 則損薄地德 祚業不永 도선이 말하기를, '내가 추점하여 정한 외에 함부로 더 창건하면 지덕(地德)을 손상시켜 왕업이 장구하지 못할 것이다' 하였다"[37]이라 한 것은 탑묘 난립을 억제하기 위한 좋은 구실이다. 그러나 "이 또한 도선이 점정(占定)한 사관(寺觀)이다"라 부르면 누가 능히 이것을 억제할 수 있으랴. 그리고 그 사이의 진위를 역시 누가 잘 구별할 수 있으랴. 일행(一行)이 도선에게 도(道)를 부촉하여 말하기를〔일행은 당의 현종 개원(開元) 15년에 입적하고 도선은 그보다도 백일 년 후인 문종 태화(太

和) 원년에 출생했다. 그런데도 우매한 민중은 그같이 믿어 의심하지 않고, 자주 작설(作說)한다. 두려워할 것은 민심의 귀추이다]

吾法東矣 爾是東國人 東國之山川 雖美凶害甚多 有爭奔相闘者 有橫奔背走者 重重疊疊 故國有分裂之禍 民多凋廢之患 盜賊連起 水旱不調者 皆以山川之病也 且地形如舟 必以物鎭之 可免漂沒之歸 宜以塔寺爲艾 以灸山川之病 卽三災可消 國祚可延 遍觀地勢 缺者以寺補之 背者以塔抑之 賊者以浮屠禁之 以石佛鎭之 數滿三千 則三韓庶幾一韓矣 云云〔『조선사찰사료(朝鮮寺利史料)』상,「도선국사실록(道詵國師實錄)」중〕

나의 법은 동국에 있고 너는 동국 사람이다. 동국의 산천이 비록 아름다우나 흉해가 몹시 많아 다투어 서로 싸우는 자가 횡행하고 배반하고 달아나는 자가 있어 겹겹으로 첩첩하다. 그러므로 나라에는 분열의 재앙이 있고 백성에게는 조폐(凋廢)의 우환이 많다. 도적이 연달아 일어나고 홍수와 한발(旱魃)이 조화되지 않은 것은 모두 산천의 병폐 때문이다. 또 지형이 배와 같아 반드시 물건으로써 눌러 두어야 떠돌고 가라앉게 되는 귀결을 면할 수 있다. 마땅히 탑과 절로써 치료하는 쑥으로 삼아 산천의 병통을 뜸을 뜨게 되면 삼재(三災)를 소멸시킬 수 있어 나라의 복록이 연장될 수 있다. 지세를 두루 살펴보니, 모자라는 것은 절로써 보충하고, 배반하는 것은 탑으로써 억제하고, 해치는 것은 부도로써 막아내고 석불로써 눌러 두면 삼한은 거의 통일될 것을 기대할 수 있을 것이다. 운운

라 하였다.

고려 이후 조선조에 걸쳐서 호남(충청ㆍ전라)의 땅, 거의 도선에 얽매이지 않은 사관이 없고, 부르되 반드시 도선의 점정이라 한다.『조선사찰사료』에 기재된바 가람연기로서 이 종류의 것은 수없이 많다. 한국에서의 가람창립 연기의 한 변천을 볼 수 있다 하겠다.

5. 조선탑파의 진면목(목조탑파)

삼국 정립의 옛날, 불법 전수의 시초에 조사·조탑이 이루어졌을 때, 그곳에는 반드시 불사리의 분득과 전수가 있어 비로소 이루어졌느냐. 또는 다만 중국 가람의 제도를 형식적으로 맹목적으로 추종하여 모방하였을 뿐이냐. 지금 이것에 관하여 좌우의 판단을 할 만한 자료는 없으나, 긍부(肯否) 여하간에 당시의 일반 형세로서 가람장비상 불당과 함께 불탑 건립이 필수의 요건이었던 사실은 여러 다른 예로써 이 사실을 증명하기에 넉넉하다. 그리고 중국의 제도를 본받은 한국은 당연히 목조탑파로써 진면목을 이루고 있었을 것도, 이미 말한 여러 항에 따라 이미 대략 짐작되었을 것으로 생각한다.

고구려가 전하는 요동성의 육왕탑, 영탑사의 석탑과 같은 것은 모두 유구가 없고 소설(所說)도 매우 설화적이어서 논외에 속한다. 도리어 평양 청암리 추정 금강사지의 팔각목조탑파지, 대동군 임원면 상오리에 있는 팔각기단지의 존재와 같은 것은 목조탑파 존재의 유력한 자료라 말할 만하다. 백제에서도 목조탑파가 우위를 차지하고 신라에서도 역시 그러하였다. 특히 신라에서 흥륜사·천주사·영묘사·황룡사 같은 것은 분명한 것인데, 특히 황룡사의 탑파와 같은 것은 문헌으로나 유적으로나 가장 명백한 존재이다. 그 탑지는 약 사 척 높이의 정방형(正方形)의 토단 위에 동서남북 각 팔렬(八列)의 거대한 초석을 가진 칠간사방의 것으로서 오늘날 비교적 완존하는 유지이다. 초석은 한 변 삼 척 삼 촌 오 푼 전후의 방형(方形) 초석이며 그 중에는 원형 조출(造

出)을 갖는 것도 있으나 아무런 조출이 없는 것을 당초의 것으로 하고, 탑 한 변의 길이는 사람에 따라 다소 실측치가 달라 혹은 칠십이 척 구 촌 삼 푼이라 하고 또는 칠십이 척 팔 촌 육 푼이라고도 한다. 그리고 『삼국유사』에는 탑의 높이를 철반(鐵盤) 이상 사십이 척, 이하 백팔십삼 척이라 하고 「신라본기」 제 11, '경문왕 11년(871)'에 황룡사탑을 개조하여 13년에 낙성하였는데, 구층의 높이 이십이 장이라 하였다. 『삼국유사』 소견의 이백이십오 척이라는 것을 당척으로 환산할 때 이백이십 척 오 촌이 되고, 경문왕대 개조할 때의 높이 이백십오 척 육 촌에 비해 사 척 구 촌의 감축을 보인다.〔이 탑의 심초는 폭이 약 사 척, 높이 이 척 칠 촌 오 푼의 대략 입방형으로 거칠게 조출한 중앙에 약 육 촌 전후의 얕은 예혈(枘穴)을 거의 원형으로 뚫었다. 그리고 내진(內陣)은 각 변 육렬(六列)의 초석을 병치한 한 구와 사열(四列)의 초석을 병치한 한 구가 있어 초석의 총수 육십일석을 헤아린다.―『몽전』 제10책 후지시마 가이지로 박사 논문에 따름〕

경주 함월산(含月山)에 기림사(祇林寺)가 있다. 『삼국유사』 권2, '만파식적 (萬波息笛)' 조에 신문왕 즉위 2년(통일 기원 15년) 감은사에 행차하여 만파식적을 얻어 돌아오는 길에 기림사에 이른 사실이 보이며, 오늘 사전(寺傳)에는 신라 선덕여왕 12년(통일 기원전 25년) 광유성인(光有聖人)의 창건이라 전하고 있는 바이나, 후지시마 가이지로 박사는 사적기에 "有三層殿卽定光如來舍利閣也 삼층의 전각이 있는데 곧 정광여래사리각(定光如來舍利閣)이다"라 있는 것과, 황룡사 탑파지에서와 같은 상면(上面)이 평탄한 초석과 방형 조출이 있는 사천주초(四天柱礎)와 중앙에 폭 칠 촌 오 푼, 깊이 약 오 촌의 이중 방혈(方穴) 이 있는 심초석(心礎石)의 존재에 따라 삼층 목조탑파가 있었던 사실을 인정하고 있다. 그리고 그 평면은 십팔 척 육 촌 팔 푼 사방이며, 주간(柱間) 거리 육 척 이 촌 삼 푼 약(弱)인 삼간사방(三間四方)의 평면이었던 것이 알려져 있는 외에는 장엄에 관하여는 아무런 지견(知見)을 얻지 못한 듯하다.(『몽전』 제

10책, 후지시마 박사 논문) 또 이것이 고신라기의 탑파지냐 아니냐도 문제가 될 것이다. 삼간사방의 탑으로 평면의 크기가 후에 말하는 사천왕사탑과 망덕사탑의 중간에 위치함으로 보아 어쩌면 통일 후의 것이 아니었던가도 생각된다.

사천왕사는 쌍탑 가람 양식에 따른 최초의 일례이다. 경주 낭산(狼山)의 남쪽 신유림(神遊林)의 땅에 있어 이른바 경도(京都) 칠처가람의 자리로서, 선덕왕조(善德王朝) 이래 도리천(忉利天)의 땅으로서 신앙이 두터운 곳이었다. 당의 고종이 신라를 토벌하려 하매 당시 서학(西學) 입당(入唐)한 의상법사는 당조(唐朝)에서 옥에 갇힌 김인문(金仁問)·김양도(金良圖) 등으로부터 사전에 가르침을 받고 문무왕 10년 귀국과 동시에 사태의 급함을 임금에게 아뢰고, 곧 신인(神印)의 명장(名匠) 명랑법사로 하여금 색비단으로써 가구(假構)하고 초구(草構)로써 오방신(五方神)을 설(設)하며, 유가명승(瑜伽明僧) 십이원(員)을 배치하고, 문두루의 비법을 행하여 당병(唐兵)을 패퇴케 하였다. 그 후, 문무왕 19년까지에 당탑이 본격적 정비를 보게 되었는데, 당병의 여러 차례의 내구(來寇)가 모두 실패로 돌아가매 당의 고종은 사태의 불가사의함을 옥중의 김인문에게 심문하였다. 김인문은 성수(聖壽)를 위하여 신라가 사천왕사를 창건하여 법석(法席)을 장개(長開)하였다 하매, 고종은 즐거워하여 예부시랑(禮部侍郎) 악붕구(樂鵬龜)를 신라에 보내 이것을 심사하게 하였다. 당사(唐使)가 내조함을 들은 신라는 사천왕사를 보일 수도 없어 급히 망덕사를 세워서 사천왕사라 거짓 불렀으나, 당사가 문 앞에 서서 말하되, 이것은 사천왕사가 아니고 곧 망덕요산(望德遙山)의 절이라고 하였다. 이내 들지 않음으로써 국인(國人)이 금 일천 냥을 증여하였다. 당사가 환국하여 상주하기를, 신라는 천왕사를 창건하여 신사(新寺)에 황수(皇壽)를 축원할 뿐이라 하여 즉 무사함을 얻었던 것이다. 따라서 이 절은 망덕사(望德寺)라 이름하였다.

신문왕 5년까지에 망덕사는 당탑이 겸비한 것이다. 두 사지는 지금 모두 내

동면 배반리 낭산의 남쪽에 있어 약 삼백 미터의 거리로써 동북 · 서남에 나란히 있다. 모두 금당을 중심으로 하여 남북이 긴 낭무로써 둘러 있고, 남랑(南廊) 중앙에 중문지가 있고 북랑(北廊) 중앙에 강당지가 있다. 사천왕사는 낭무의 중앙, 금당지를 중심으로 하여 북방에 좌경루 · 우경루가 동서에 있고, 남방에 동탑지 · 서탑지가 동서에 있어 마치 본존을 중심으로 하여 사천왕의 배치를 보는 것과 같은 가람의 제도를 이루고 있다.

동서의 두 탑은 모두 삼간사방의 평면이며 초석은 한 변 이 척 전후, 높이 일 촌의 방형 조출이 있는 화강암제이며, 중심 초석도 대략 같은 형태인데 한 변의 길이 삼 척 팔 촌, 높이 삼 촌여, 중앙에 일 척과 팔 촌의 이단(二段)이 된 방형의 구멍(깊이 일 척)이 있는 심초석을 갖는다. 심초석의 주위에는 또 사천주(四天柱)의 초석이 있어 이것도 주의할 만한 유물이다. 토단의 높이 사 척 내지 오 척, 각 석 간의 거리 오 척 일 촌, 초석 한 변의 총 길이 이십삼 척 오 촌, 동서 탑지의 중심 거리는 백삼십육 척이라고 되어 있다.(후지시마 박사의 복원은 이십일 당척 평방이라고 되어 있어 현척으로는 이십 척 오 촌 팔 푼에 해당함) 또 이 사지에서는 우수한 부조 당초문(唐草文)이 있는 와당 · 부전(敷塼)의 종류, 녹유(綠釉)의 화릉형(花菱形) 전(塼), 사천왕 부조의 전 등 많은 유물을 출토하였다. 상세한 것은 『1922년도 고적조사보고』와 후지시마 박사의 『조선건축사론』으로 미루겠으나, 이같은 조각물은 『삼국유사』의 '석 양지' 전에도 보이며 이미 역사적으로도 유명한 존재였다. 이것으로써 당시 목조탑파의 장엄을 볼 만하다 하겠다.

그런데 이 사천왕사보다 칠 년 뒤에 당탑이 겸비된 망덕사는 남북이 긴 보랑(步廊) 안에 금당이 북쪽으로 있고, 앞에 동서 양 탑이 서고, 보랑 남중(南中)에 중문, 북중(北中)에 강당이 있어, 저 사천왕사보다 약화된 평면배치로 보인다. 동서 두 탑지의 토단은 매우 붕괴되어 서탑지의 토단은 높이 약 이삼 척, 동탑지의 토단은 높이 약 사 척, 서탑지에는 측초석(側礎石)이 겨우 두 개 있

음에 대하여 동탑지에는 내외 약 열 개의 초석이 있었다. 곧 동탑에서 볼 때 한 변 사석(四石)씩 나열하여 삼간사방의 평면이었던 것이 짐작되며, 동서·남북의 각 변의 길이 십팔 척(한 간 오 척 오 촌, 총 길이 십육 척 오 촌) 내외로 보인다. 다만 동탑에서는 중심 초석이 발견되지 않았으나, 서탑에서는 팔각형의 심초석을 발견했다. 한 변의 길이 이 척 일 촌, 중앙에 이단의 요형(凹形) 구멍이 있어(상단 크기 일 척 일 푼, 깊이 삼 촌, 하단 크기·높이 모두 팔 촌) 깊이가 일 척이라 한다. 다른 초석은 한 변 이 척 일 촌 내외의 방형 돌기가 있는 것이었다.(『1922년도 고적조사보고』 따름. 괄호 안은 후지시마의 실측) 그 사지로부터도 우수한 문양의 와당이 많이 발견되었는데, 저 사천왕사류의 것은 없었다. 그러나 그 탑은 가장 국가적 의미가 높았던 듯하며, 「신라본기」에 자주 그의 진동(震動)이 적혀 있다. 곧 '경덕왕 14년기' '원성왕 14년기' '애장왕(哀莊王) 5년기' '헌덕왕(憲德王) 8년기' 등인데, 특히 '경덕왕 14년기'의 주에는,

唐令狐澄新羅國記曰 其國爲唐立此寺 故以爲名 兩塔相對 高十三層 忽震動開合 如欲傾倒者數日 其年祿山亂 疑其應也

당나라 영호징(令狐澄)의 『신라국기(新羅國記)』에는 "그 나라에서 당을 위해 절을 세웠기 때문에 이렇게 이름한 것이다. 두 탑이 서로 마주하여 높이는 십삼층이었는데, 갑자기 흔들리면서 붙었다 떨어졌다 하여 며칠 동안이나 마치 쓰러지려는 듯하였다. 이 해에 안녹산의 난이 일어났으니, 아마 그 감응인 듯싶다"라고 하였다.[38]

라고까지 있다. 이곳에 '당나라 영호징의 『신라국기』'라는 것은 고음(顧愔)의 『신라국기』를 오기한 것으로 되어 있으나〔『해동역사(海東繹史)』 권45, 「예문지(藝文志)」 4〕이것은 별문제라 하고, 그곳에서 주의할 것은 현 탑지는 겨우 십팔 척 평방 내지 십육 척 오 촌 평방의 삼간사방이라 말함에 대하여 '높이 십

40. 원각사지탑(圓覺寺址塔). 경성 탑동공원.

삼층탑'이라고 말하고 있는 점이다. 후세의 예에 속하는 것이나 개성 경천사지(敬天寺址)의 석탑과 같은 서울 원각사지(圓覺寺址)의 석탑(도판 40)처럼 건축적으로는 십층탑이나 고기(古記)에는 대개 십삼층탑이라고 부르고 있다. 그 까닭은 따로 그 항목에서 논술하겠으나 그곳에는 그에 상당한 이유가 있다. 그러나 이 망덕사의 실제의 탑지를 볼 때 그곳에 십삼층탑이 있었다고 말하는 것은 약간의 의심을 일으키게 함에 충분하다. 따라서 혹은 그곳에 법계(法界) 십삼층탑과 같은 사상이 작용하여 실제적인 기법보다는 관념적인 기법에 따른 것이 아닌가를 의심케 한다.

그러나 또 「신라본기」의 기록을 보건대, 모두 "二塔相擊 두 탑이 서로 겨룬다"이나 "二塔戰 두 탑이 싸운다"이라 있어, 황룡사탑의 경우와 같은 "震皇龍寺塔 황룡사탑에 벼락이 쳤다"이나 "皇龍寺搖動 황룡사탑이 흔들렸다"이라는 기법과는 예를 달리하고 있다. 여기서 두 탑이 상대하고 있음으로써 '상격(相擊)'이나 '전(戰)'이라는 표현법을 한 것으로도 해석되나, 지금 탑지의 거리를 보건대 중심거리 백팔 척이라 한다. 곧 상당한 간격을 가지고 있는 것인데 이럼에도 또 '상격'이라 있다고 하면 십삼층이라 말하는 그 높이도 반드시 사실을 떠난 기록이라고도 말할 수 없다. 이곳에서 상상되는 것은 경주 옥산(玉山)에 있는 정혜사(定惠寺, '定'은 '淨'이라고도 한다)의 십삼층탑 형식이다. 곧 일본 야마토의 단잔신사(談山神社)에 있는 십삼층탑의 형식이며, 망덕사의 십삼층탑이라는 것도 결국 이것에 유동(類同)한 것이 아니었던가 생각된다. 즉 이형(異形) 탑파의 제일착의 출현이다.

또 하나 고찰할 것은 탑의 면적과 금당 면적의 비인데, 사천왕사지에서는 당의 면적 60×39, 탑의 면적 23.5척 사방, 즉 탑의 당에 대한 비는 0.472이다. 망덕사는 금당 면적이 불명하나 후지시마 박사의 복원 고찰에 따르면(『조선건축사론』 기1) 45×31이라 보고, 탑의 면적 십팔 척 사방으로 보아 그 비는 0.456약이다.(탑은 쌍탑인 고로 두 탑의 면적을 합하여 비례를 잡았다) 그와 같이 보

더라도 고구려 금강사지의 0.7, 백제 미륵사지의 0.6, 황룡사지의 0.5의 다음이며 부여 군수리의 0.39 강보다는 크다.

지금 경주의 내동면 보문리에 보문사지(普門寺址)가 있어 발견된 명와(銘瓦)에 의하여 보문사임이 분명하나 문헌적 자료를 전혀 갖지 않는 한 사지가 있다. 이곳에도 동서 목조탑파의 존재가 그 유적에 의해 알려지고, 가람배치법은 망덕사와 같은 것이며, 두 탑과 금당 사이에는 특히 석등의 존재가 알려지고, 초석 · 당간지주석(幢竿支柱石) 기타 특별한 장엄수법이 가미된 특별한 가람지로서 주의되고 있다. 다만 애석한 것은 당탑의 유지가 거의 붕괴되어서 원형을 보류(保留)하고 있지 않으나, 후지시마 박사의 복원 고안에 따른다면 금당은 도리간 칠간(七間)으로 육십 당척, 보간〔梁間〕은 오간(五間)으로 사십사 당척이라 하고, 두 탑은 삼간사방의 삼층탑파로 생각되며, 각 주간(柱間) 팔척 내외로 보고 있다.(『조선건축사론』기2) 곧 탑의 금당에 대한 비는 0.436 강으로 망덕사의 비율보다도 저락(低落)한다. 그리고 부여 군수리 폐사지에서의 비율이 여전히 신라통일 후의 이들의 유지보다 낮은 비율을 갖고 있는 것은 국가적인 쇠약에 상응한 것일까, 영역적인 축소에 상응한 것일까. 불가사의라 하면 불가사의하기도 하고, 당연하다면 당연하기도 하다. 기림사의 예와 같은 것은 금당 평면이 알려져 있지 않으므로 이곳에 서로 비교할 수는 없으나 보문사를 평하여 후지시마 박사는 말하되,

회랑 동서 길이가 남북 길이보다도 신장(伸長)되어 있어 이와 같은 예는 일본에서는 전혀 볼 수 없는 일 같으나 신라에서도 이것은 말기에 가까운 때 발생한 비례가 아닐까. 현재의 조선 불사는 후에 말하는 바와 같이 대웅전(즉 금당)을 정면으로 동서에 승방(僧房)이 있고, 그 비례가 대개는 이것에 가까운 사실로 보아 이 비례로 조선 불사는 길이 계속하였으므로, 최초는 일본과 같은 비례의 것이 차차 동서로 확대되어 간 것으로 해석하지 않으면 안 되리라고

생각한다.(다소 문구를 변하여 인용함)

라고 하고 또,

사천왕사와 비교하여 특이한 점은 두 탑의 상거(相距)가 많고[백칠십육 당척, 현 곡척(曲尺)으로 백칠십이 척 사 촌 팔 푼] 사면 회랑이 거의 정방형이된 점이나, 건축의 촌척이 거의 4의 배수로써 종시(終始)한 점 및 유지의 형식과 과도(過度)로 교치(巧緻)한 수법[6] 등으로 고찰하여, 필자는 보문사는 사천왕사 · 망덕사 등의 초창보다도 더욱 늦은 연대에 건설된 것으로서 고려 및 조선시대의 불사 형식에 공통성을 가진 점들도 이미 가진 것으로 인정한다.(다소 문구를 변하여 인용함)

라고 말하고 있다. 사관의 성질 여하는 감히 본론의 목적하는 바도 아니며 필자가 전문으로 하는 바도 아니므로 추궁하지 않으나, 만약 박사의 소론과 같다고 할진댄 이곳에 하나의 탑당 사이의 비례의 문제가 상정된다. 곧 적어도 신라 말기까지는 탑당 사이의 비례가 일반으로 0.4 이상을 지속한 것이 아니었던가 하는 상정이다. 신라통일 이후 조선에는 많은 석조탑파가 출현하여 목조탑파의 지위를 빼앗고 그곳에 조선 탑파계의 하나의 특색을 이루게 되었는데, 그러나 이같은 대세의 변동에 있어서도 신라 말기에 능히 이와 같은 목조탑파의 쌍탑이 서로 마주 서는 가람 형식이 이루어졌다는 것은, 요컨대 조선 탑파계의 진면목도 비록 석탑파가 나타나 하나의 이색을 이루었다 하더라도 목조탑파가 동아(東亞) 일반의 형세와 같이 주제적인 것이었다는 것을 수긍케 한다고 하겠다.

오늘날까지도 조선 가람지의 조사는 거의 되어 있지 않고, 특히 목조탑파 경영의 유적은 해명되어 있지 않다. 전남 능주(화순) 쌍봉사와 같음은 문성

(文聖)·경문(景文) 사이에 철감선사(澈鑑禪師)에 의하여 창건된 사관인데, 오늘날 대웅전이라 부르는 삼층루는 본래 목조탑파 터이며, 목조탑파를 가졌던 신라의 사관으로서 이런 종류의 예가 희소한 조선에 있어서 귀중한 한 자료가 됨에도 불구하고 금당지와의 관계는 아직도 천명되어 있지 않다. 충북 보은 법주사도 신라 중기 창건의 사관이며, 또 조선왕조 말기의 건조라 하나 한국 유일의 오층 목조탑파의 현존 사관인데, 이것도 당탑의 관계가 아직은 천명되어 있지 않다. 현존·기존을 말할 것 없이 조선의 가람인즉, 그의 학술적 천명을 기다리는 바 크다 하겠다.

석탑파가 성행된 조선에서, 고려에 들어서부터도 여전히 목조탑파는 탑파의 진면목을 가지는 것으로서 중요시하였다. 개성(개경)의 칠층탑, 평양의 구층탑과 같음은 명문(明文)이 없는 까닭에 목·석 어느 것이었는지를 분명히 하기는 어려우나, 이미 황룡사의 목조 구층탑파를 본받아 삼한 통일의 기원을 위해 세운 것이다. 성질상 목조탑파임이 확실하나 특히 서경 구층탑이라는 것은 유명한 중흥사의 구층탑이 아니었던가 생각게 한다. 곧 『고려사』 권53, '오행(五行)' 조에 "定宗二年 十月丙申 西京重興寺九層塔 災 정종 2년 10월 병신에 서경 중흥사 구층탑에 불이 났다"라 보이는데 중흥사의 창건 연대는 불명하지만 정종 2년(1036)이라면 고려 태조 몰년(沒年)으로부터 겨우 오 년에 불과하다. 고려 태조는 건국하자 생향(生鄕)인 개성에 도읍하였으나, 뜻했던 바는 평양의 땅에 도읍을 정하여 만선(滿鮮)에 패(覇)를 잡고자 함이었다. 15년의 '유고(諭告)'에 "頃 完葺西京 徙民實之 冀憑地力 平定三韓 將都於此 지난번에 서경을 완전히 수보하고 민호를 옮겨 이곳을 채운 것은 지리의 힘에 의지하여 삼한을 평정하고 이곳에 도읍하려 했던 것이다"[39]라 되어 있고, 「십훈요」의 일조에도 "朕賴三韓山川 陰佑 以成大業 西京水德調順 爲我國地脈之根本 大業萬代之地 짐은 삼한의 산천이 몰래 도와줌을 힘입어 대업을 이루었다. 서경은 물의 덕택이 순조로워 우리나라 지맥의 근본이 되니 대업이 만대를 갈 땅이다"라 있어 즉위 원년 벌써 "사민실지(徙民實

之)하여 번병(藩屛)을 굳게 하여 백세(百世)의 이(利)로 하겠다"하여 대도호부(大都護府)로 하였고, 이듬해 2년 양경(兩京, 개경 · 서경)의 탑묘 초상이 폐결(廢缺)된 것을 모두 수즙(修葺)시키고, 평양에 축성하여 즉위 5년 재성〔在城, 생성(生城)〕을 쌓았다. 이로 보면 중흥사(重興寺)의 구층탑이라는 것은 이같은 여러 시설에 응하여 건립된 것으로 생각된다.[7]

『고려사』 권4, '현종 원년 11월 계축' 조에도 "丹兵至西京 焚中興寺塔 거란 군사가 서경에 이르러 중흥사의 탑을 불태웠다"이라 있는데, 이 중흥사(中興寺)라는 것이 혹은 중흥사(重興寺)가 아니었던가. '中'과 '重'은 우리말로는 음이 같고 또 중흥사(中興寺)는『동국여지승람』등에 소견이 매우 적다.

고려 태조는 개국 2년(919) 개성에 도읍을 정하자 도내에 십찰(十刹)을 창건했다. 법왕(法王) · 자운(慈雲) · 왕륜(王輪) · 내제석(內帝釋) · 사나(舍那) · 천선원〔天禪院, 즉 보응(普膺)〕 · 신흥(新興) · 문수(文殊) · 원통(圓通) · 지장(地藏)이다. 그러나 애석하게도 당탑 장비의 여하를 명백히 하기 어렵다. 왕륜사만은 충렬왕 9년(1283)에 개수시킨 기록에 석탑이라 있다. 이 중 천선원이라 함은 혹 광통보제사(廣通普濟寺)가 아니었던가 생각되며, 보제사는 후에 연복사(演福寺)라고도 불렀었다. 공민왕의 능 아래에 있던 원릉 추복의 사원도 광통보제선사(廣通普濟禪寺)라 불러 양자가 때에 따라서는 혼동되기 쉬운 점도 있으나, 이것은 원래 운암(雲巖) · 창화(昌化) · 광암(光岩) 등이라 부르고 전혀 별개의 사원이었다.

『고려도경』에 따르면,

寺額 揭於官道南向 中門榜曰神通之門 正殿極雄壯 過於王居 榜曰羅漢寶殿 中置金仙 文殊 普賢三像 旁列羅漢五百軀 儀相高古 又圖其像於兩廡焉 殿之西 爲浮屠五級 高逾二百尺 後爲法堂 旁爲僧居

절의 액자는 '관도(官道)'에 남향으로 걸려 있고, 중문의 방(榜)은 '신통지문(神通之

門)'이다. 정전(正殿)은 극히 웅장하여 왕의 거처를 능가하는데 그 방은 '나한보전(羅漢寶殿)'이다. 가운데에는 금선(金仙)·문수(文殊)·보현(普賢) 세 상이 놓여 있고, 곁에는 나한 오백 구를 늘어놓았는데 그 의상(儀相)이 고고하다. 양쪽 월랑(月廊)에도 그 상이 그려져 있다. 청천 서쪽에 있는 부도는 오층인데 높이가 이백 척이 넘는다. 뒤는 법당이고 곁은 승방이다.[40]

라 있다. 나한보전(羅漢寶殿)은 후세 능인전(能仁殿)이라 개칭되었는데 그것은 별문제라 하더라도, 이 '전(殿)'의 서쪽에 있는 오급부도(五級浮屠)'라는 것은 고려말 조선조초에 개수되었을 때〔공양왕(恭讓王) 17년 신미 2월 시사(始事). 조선 태조 원년 임신 겨울 12월 준공. 익년 4월 낙성회(落成會)를 베풀었다.〕'종횡(縱橫) 육영(六楹)'이었다. 곧 평면 실척은 불명하나 오간사방의 평면이었던 것이다. 현재 조선 유일의 목조탑파인 저 충북 보은군 법주사의 팔상전이라는 것도 오간사방 평면의 오층탑이다. 무릇 이 연복사의 탑은 그같은 초층 오간사방 평면인 오층탑의 선구적 일례일 것이다. 그리고 법주사의 오층탑은 평면 삼십칠 척 오 촌 평방인데 총 높이 약 팔십 척이라 한다. 연복사의 탑은 면적이 불명이나 최대 주간 거리 십 척이라 보더라도 방(方) 오십 척에 대하여 높이 이백 척을 넘는다고 되어 있다. 저 신라의 황룡사탑이 칠간사방의 칠십이 척 팔 촌 육 푼 평방 면적(주간 거리 약 십 척 사 촌)으로 구층탑인데, 말하는 바 총 높이 이백이십오 척이라 함은 너무나 왜단(矮短)한 느낌이 있다. 아마 삼사백 척으로 상정하여야 될 것이라고 생각한다.(이 점 후지시마 박사도 같은 의견이다) 연복사탑의 중창기에는 또 "掘舊址塡木石 以固厥基 옛 터를 파헤치고 나무와 돌을 메워서 그 기초부터 견고하게 하였다"[41]라든지 "縱橫六楹 克壯且廣 累至五層 覆以扁石 가로세로 여섯 칸을 세우니 크고도 넓었다. 층수는 오층에 이르고 평평한 돌로 (지붕을) 덮었다"[42]이라든지 "塗墍丹雘 金碧炫燿 輝暎半空 上安 佛舍利 中庋大藏 下置毗盧肯像 단청을 장식하니 황금빛과 푸른 색채가 눈부시게 빛나

서 반공(半空)에 번쩍였다. 위에는 부처의 사리를 봉안하고 중간에는 대장경을 모셨으며 아래에는 비로자나의 초상을 안치했다"⁴³이라 있어 기저(基底)의 성질, 노반부(露盤部)의 성질, 외용의 장비, 내치(內置)의 종류가 비교적 잘 상상될 정도로 전하고 있다. 그리고 『동국여지승람』에는 "今城中富商 出財改構 金碧輝煌 鈴鐸聲 聞數里 지금 성중에 부유한 상인이 재물을 내어 건물을 고쳐 지으니 금벽(金碧)이 휘황하고 풍경 소리가 수리(數里)까지 들린다"라고까지 있다. 즉 조선왕조 개국 89년경까지의 장엄이었다.

고려조에서는 아직 약간의 목조탑파의 존재가 문헌이나 유적에 의하여 짐작된다. 예컨대 개국사(開國寺)의 탑, 혜일중광사(慧日重光寺)의 탑, 진관사의 구층탑, 흥왕사(興王寺)의 쌍탑, 민천사(旻天寺)의 탑, 보통원(普通院)의 탑, 만복사(萬福寺)의 탑 등이다. 개국사는 고려 태조 18년 술가(術家, 풍수가)의 말을 들어 보정문(保定門) 밖에 창건한 것으로, 현종 9년(1018) 무오 윤4월 다시 개수하여 사리를 봉안하고 계단(戒壇)을 두어 승 삼천이백여 인을 득도시키다. 오늘날 유적에 의해서도 목조탑파의 존재가 짐작된다. 애석한 것은 민간의 분묘가 탑지의 중앙에 경영되어 원상(原狀)을 추정할 길이 없다.

혜일중광사[유지는 장단군(長湍郡) 용호산(龍虎山) 서쪽 중광현(重光峴)]는 현종 18년 정묘 9월에 명창(命創)한 것으로, 문종 9년(1055) 9월 "震惠日重光寺塔 延燒佛閣經樓 혜일중광사탑에 벼락이 쳐서 불각경루(佛閣經樓)가 연소되었다"⁴⁴라 있음으로써 목조탑파였음을 알겠고, 진관사 구층탑은 목종(穆宗) 10년 (1007) 정미년에 창건한 것으로 그 사관의 유적으로부터 목조탑파였던 것이 짐작되며[사지는 개성 용수산(龍首山) 진관리(眞觀里)에 있음], 흥왕사는 문종 10년 병신세에 시공되어 십이 년 후인 21년 정미세에 낙성된 것으로 그 유적으로부터 쌍탑식 목조탑파의 존재가 추정된다.[사지는 개성의 남쪽, 진봉산(進鳳山) 동쪽 기슭 흥왕리(興旺里)에 있음] 민천사는 충선왕 원년(고려 개국 392년, 1308년) 수령궁(壽寧宮)을 개창한 것으로[유지는 개성 남대문의 서측이나

지금은 시가(市街)로 됨〕 '충숙왕 12년 9월' 조에〔『고려사』 권53, 「오행지(五行志)」〕"鵂鶹鳴於旻天寺三層閣 부엉이가 민천사 삼층각에서 울었다"[45]이라 있고, 충혜왕(忠惠王) 후원(後元) 4년(1343) 계미(『고려사』 권36) "甲戌夜 王率嬖人登旻天寺閣 捕鳩遺火焚閣 갑술일 밤에 왕이 사랑하는 신하들을 데리고 민천사 누각에 올라가서 비둘기를 잡다가 실수하여 불이 나서 누각을 태웠다"[46]이라 보이고 '공민왕 8년' 조에는 "有氣如煙生 于旻天寺三層殿鴟尾 연기와 같은 기체가 민천사 삼층 치미(鴟尾)에서 일어났다"[47](『고려사』 권54)라 보인다. 삼층각〔전(殿)〕이라 한 것이 과연 목조탑파였느냐에 대해 의문이 있으나, 그러나 불전이 아니었던 것은 확실하며 따로 적당한 건조물로는 생각되지 않으므로 잠시 목조탑파로 추정해 둔다. 보통원은 임진강과 예성강의 동서에 있어 이곳에 예를 든 것은 영평문(永平門) 밖의 서보통원(西普通院)이며, '이색(李穡)' 전에 우왕(禑王) 13년(고려 개국 479년, 1387년) 이 탑을 수리하매 이색이 그 기(記)를 지었다. "今殿下修塔如此 殿下之心 上合於太祖 又可知矣 嗚呼周雖舊邦 其命維新 將不在於今日乎 지금 전하께서 이와 같이 탑을 수리하시니 전하의 마음이 위로는 태조와 부합됨을 또한 알 수 있습니다. 오호라, 주(周)나라가 비록 오래된 나라지만 그 명은 오직 새로우니 장차 오늘에도 남아 있는 것 아니겠습니까"라 있다. 곧 문세(文勢)의 과대한 점, 중중루루(重重累累)한 목조탑파가 아니라면 서로 부합되지 않는 구(句)라 생각된다.

만복사는 전북 남원에 옛 사지가 있어 『동국여지승람』 권39에 "在麒麟山 東有五層殿 西有二層殿 殿內有銅佛 長三十五尺 高麗 文宗時所創 기린산(麒麟山)에 있다. 동편에 오층의 전각이 있고 서편에 이층 전각이 있으며 전각 안에는 동으로 된 부처가 있는데 높이가 삼십오 척이다. 고려 문종 때에 창건하였다"이라 하였다. 지금은 아주 폐허가 되어 석조물 수 기가 남아 있고 또 석조 오층탑이 있는데, 이것은 본래 목조탑파가 소실(燒失)된 뒤에 대치된 탑파임은 말할 것도 없다. 여하간 이곳에 주의할 것은 저 개성 연복사의 가람제가 '동전서탑(東殿西塔)' 식임에 대하여, 이것은 '서전동탑(西殿東塔)' 식인 점이다. 즉 전자는 일본 야마토 호류

지(法隆寺)의 당탑 배치 방식에, 후자는 호키지(法起寺)식과 닮은 점이다. 조선 측의 이 특수 예는 호류지·호키지 등보다 대강 사백여 년의 차가 있다.

조선 측의 이 예는 혹은 호류지·호키지 등의 배치법을 모방한 것이 아닌가도 생각되나, 그러나 이곳에 하나의 생각할 만한 것이 있다. 그것은 신라의 선덕여왕 3년〔신라 인평(仁平) 원년〕에 준공을 본 경주 분황사의 가람배치이다. 후지시마 박사는 일본 나니와(浪速) 시텐노지식의 북당남탑제(北堂南塔制)로 하여 의심하지 않는 것 같으나(『조선건축사론』 기1), 필자는 적어도 하나의 의문을 갖는 바이다. 오늘 탑당의 배치는 제법 남북의 관계에 있으나, 그러나 불전은 서향이고 본존도 서향이다. 탑과 남면의 감실(龕室) 앞에 석상 한 기가 있음으로써 남쪽 정면의 탑파라고 말하고 있으나, 그러나 개수 전 이 탑파는 매우 붕괴되어 서면의 감실 발판대석〔답입대(踏入臺)〕은 거의 원상을 남기지 않고, 북부는 탑신·감실이 모두 요락(凹落)되어 있었다. 수리할 때 기단 네 모퉁이에 사자를 배치하매, 서면에 머리를 들고 웅크리고 앉은 사자를 배치하여 서면을 정면과 같이 하였는데, 이것이 원상을 얼마만큼 충실히 복원시켰는지는 분명치 않다. 그러나 수리 이전, 남쪽의 감실은 전혀 밀봉되어 원상을 손상하고 있었으나, 서쪽의 감실엔 석비(石扉)가 있고 감실은 열리고 제법 이곳이 정면이라는 느낌을 남기고 있었다. 불전의 북쪽에 강당을 상정하고 있으나 현재 승방이 북·서·남으로 둘러 있고 강당의 유지는 분명하지 않다. 특히 불전의 북쪽 수간(數間) 떨어져 북천(北川)의 천상(川床)이 있어 만약 이곳에 강당 자리가 있었다고 한다면 천류(川流)에 침범될 위험성이 많다. 과연 불전의 북쪽에 강당이 있었느냐는 전혀 의문이다. 탑의 서남 멀리 당간지주석이 있어, 동서의 방향으로 열려 있다. 일반 사지에 있는 당간지주석은 사관 정면을 전후로 하여 열리고, 사원의 정면선(正面線)을 옆으로 받고 좌우로 열리는 예는 없다. 그러나 이 점은 후고(後考)를 기다리기로 하더라도 『삼국유사』 권 3, '분황사천수대비(芬皇寺千手大悲)' 조에 보이는 다음의 기사는 주의할 것의

하나이다.

景德王代 漢岐里女希明之兒 生五稔而忽盲 一日其母抱兒詣芬皇寺左殿北壁畫
千手大悲前 令兒作歌禱之 云云

경덕왕 때에 한기리(漢岐里) 여자 희명(希明)의 아이가 나서 다섯 살 때 갑자기 눈이 멀
었다. 하루는 그 어머니가 아이를 안고 분황사로 가서 왼쪽 천각 북쪽 벽에 그린 천수대비
(千手大悲) 앞에서 아이를 시켜 노래를 지어 빌었더니 운운.[48]

이곳에 보이는 좌전(左殿)이라는 것은 우탑에 대한 좌전일까. 오늘날 불전
이 서향으로 되어 우탑에 대한 좌전의 성격을 표시하고 있음은 단순한 후세의
임의 개조라고는 인정하기 어렵다. 고구려에서는 청암리(추정 금강사지)와
대동군 임원면 상오리의 폐사지가 탑전(塔殿)을 중심으로 동서의 좌우전을 가
지고 있었다. 그러나 신라에서는 이와 같은 유례의 존재는 아직도 알려져 있
지 않다. 혹은 경주 불국사와 같이 중앙 대웅전의 한 구에 대하여 서방 극락전
의 한 구가 존재하는 예도 생각되나, 그런 경우의 기법으로서는 적당하다 할
수 없다. 요컨대 분황사의 가람배치는 아직 확실한 조사를 받지 않고 있으나
현존의 조건이나 문헌상의 좌전의 기록 등에 의거할 때는 다분히 우탑좌전(右
塔左殿)의 성격이 강하다. 곧 가람배치의 연구상 확실히 한번 생각할 가치가
있다 하겠다.

조선조에 들어서부터는 훼불(毁佛)이 성행하여, 비록 이면적으로는 재래 천
수백 년에 걸쳐 봉불기불(奉佛祈佛)이 이루어졌다 하더라도 가람의 새로운 조
영은 거의 없었다고 할 수 있다. 왕가에 의해 행하여진 새로운 조영이 있었다
하더라도 그것은 문제될 만한 것이 못 된다. 따라서 조탑업도, 특히 목조탑파
의 조영 같은 것은 사상(史上) 거의 보이지 않는 바이다. 그런데도 조선 태조의
비 신덕왕후(神德王后)의 정릉(貞陵) 추복의 사관이었던 흥천사(興天寺)에는

오층의 목조탑파를 건립하여 사리를 봉안하였다.[8] 『중종실록(中宗實錄)』, 이자(李耔)의 『음애집(陰崖集)』, 『연려실기술(燃藜室記述)』 등의 기사를 요약하면,

中宗五年(朝鮮 開國 119年, 1510年) 三月二十八日 興天寺舍利閣災 寺本是新羅古刹 太祖悼神德王后之薨 命厝寺內 仍創舍利閣 嵂高五層 嵬立都中 且藏寶物佛經于其中 自燕山朝廢爲司僕寺 中宗卽位 因爲公廨 先是火焚其寺 只遺舍利閣 至是日 夜初鼓 火始起 光燄蔽天

중종 5년(조선 개국 119년, 1510년—저자) 3월 28일에 흥천사 사리각에 불이 났다. 절은 본래 신라의 고찰로 태조가 신덕왕후의 죽음을 애도하여 절 안에 두도록 명하고 바로 사리각을 세웠는데 높이가 오층으로 도성 안에서 우뚝하였다. 또 그 안에 보물과 불경을 간직하였다. 연산조(燕山朝)때부터 폐하고 사복시(司僕寺)로 삼았다. 중종이 즉위하자 공관을 만들려는 일로 인하여 먼저 그 절을 태우고 다만 사리각만 남겼다. 이날에 이르러 초경의 북이 울리자 불이 처음 일어나 광염이 하늘을 가리었다.

이라고 있다. 무릇 조선왕조 건립의 목조탑파 중 가장 뚜렷한 것이었을 것이다. 그리고 주의할 것은, 탑파라 부르지 않고 사리각(舍利閣)이라 부르고 있다. "嵂高五層 嵬立都中 높이가 오층으로 도성 안에서 우뚝하였다"이라 있으니 당당한 오층의 목조탑파이다. 그런데도 사리각으로서 부르고 있다. 고려의 저 민천사 '삼층각(三層閣)'〔전(殿)이라고도 함〕이라는 것도 이와 같은 기법(記法)의 선구적인 일례가 아닐까. 김수온〔金守溫, 조선조 세조조(世祖朝) 사람〕이 찬한 「회암사중창기(檜巖寺重創記)」에는 "舍利殿二間 사리전 두 칸"이란 구가 보인다. 이것은 탑이 아니고 소전(小殿)이었을 것이다. 그런데 저 보은 속리산 법주사의 오층탑에는 '捌相殿(팔상전)'의 액을 달고 있다. 즉 탑 내 사천주 사이의 네 벽에 석가본생(釋迦本生)의 팔변상도(八變相圖)가 묘사되어 있어, 그것은 마치 바르후트(Bhārhut) 불탑 등에 석가불 본생담(本生譚)을 새겨 사리

봉안의 묘처를 장엄하고 석가불 숭배의 대상으로 하고 있는 것과 같은 심리일 것이다. 따라서 팔상전은 곧 또 불탑이기도 하다. 아니, 불탑을 팔상전이라 부르는 것은 이미 발전을 거듭한 광의(廣義)의 사리 봉안 묘처의 이명이기도 하다. 그리하여 경남 곤양군(昆陽郡) 다솔사(多率寺)와 같은 확실한 전당식의 팔상전도 있을 수 있게 되었다.[9]

　문헌이나 유적을 널리 찾으면 더욱 많은 목조탑파의 기존 사실이 알려질 것이다. 임운(林芸, 중종 12년생, 향년 오십 세)의『첨모당집(瞻慕堂集)』과 같은 곳에도 삼수암(三水庵)의 목조탑파가 영창(詠唱)되어 있다.[10] 그리하여 조선의 탑파계도 진면목은 목조탑파에 있었던 것이 알려질 것이다. 그리고 또 시대가 내려옴에 따라 사리 봉안의 묘처인 탑파의 칭호에 변천도 있었던 사실, 다시 또 사리 봉안의 묘처가 반드시 탑파 형식에만 따르지 않았던 것도 알려질 것이다. 요컨대 이것들은 사리 그 자체에 관한 사상 내지 신념의 변천에 따른 것인데 결국 아름다운 조형미를, 건축미를 조선 목조탑에서는 찾을 수 없게 된 것은 아깝기 짝이 없는 일이라 하겠다. 그러나 이 유한(遺恨)을 우리들은 조선의 석조탑파에서 보충할 수 있다.

　자장의「불탑게(佛塔偈)」에,

萬代輪王三界主	만대의 전륜성왕 삼계의 주재자로
雙林示滅幾千秋	쌍림에서 열반한 뒤 몇 천 년이 흘렀는가
眞身舍利今猶在	불타 사리 지금까지 오히려 남아 있어
普使群生禮不休	널리 중생에게 예불 멎지 않게 하네

라고 있는데, 요컨대 하늘은 신념을 가진 자에게 행복을 주는 것이며, 신념이 있는 곳엔 무엇인지에 의하여 또 행복을 받게 되는 것이다. 조선 탑파계는 실로 이 석탑의 창조 때문에 행복을 받았다고 하겠다.

6. 조선의 전조탑파(塼造塔婆)

중국에서는 불법 홍포(弘布) 이래, 가람장비의 탑파는 고루(高樓) 형식의 목조탑파였다. 이에 대하여는 이미 많은 선각들에 의해 설명되고 있다. 석조탑파의 출현은 위진(魏晉) 이래 운강 · 용문 · 천룡산(天龍山) 등의 석굴사원 안에 있는 부조 내지 조출의 예에서 보이는데, 노지(露地) 가람에 있어서 독립적인 존재로서 조탑된 예는 아직도 알려져 있지 않다.

중국에서 목조탑파를 대신하여 나타난 장엄탑(莊嚴塔)은 전조탑파(塼造塔婆), 약(略)하여 '전탑(塼塔)'이라고 부른다. 무릇 전탑이 목조탑파를 대신하여 나타난 인연에는 대략 두 가지 점이 생각된다. 곧 한족(漢族)은 옛날부터 건조물에 전재(塼材)를 애용한 것, 따라서 목조탑파의 비영원적(非永遠的)인 취약성에 대신하려 함이 하나의 원인. 또 하나는 중국 불법의 전파 초기에는 인도 본래의 탑파라는 것을 모르고 다만 관념적으로 그것이 고적건조물(高積建造物)임이 알려지고, 또는 이미 상당히 발전 변화한 서쪽 인근 여러 나라의 고층 탑파가 알려져서, 탑파라는 것은 하나의 누층건물(累層建物)이라는 관념이 강하였던 결과가 아니었던가. 그러나 인도에서도 작리부도(雀離浮屠)와 같은 목조탑파가 있었다고 하는데, 인도에서는 목조탑파가 도리어 특례에 속하며, 일반으로는 토전(土塼) 혼용의 원분복발형(圓墳覆鉢形)이다. 이와 같은 하나 둘의 특수적인 것이 중국 탑파의 일반 형세를 이루었다고는 말할 수 없다.

그런데 위진 이래 점차로 인도 · 서역의 홍포승(弘布僧)으로 중국에 오는 자

가 많고, 따라서 중국과의 왕래도 빈번해지매 서역·천축의 탑파 본래의 면목이 차차 전하여지고, 그곳에 서역·천축 본래의 탑파에 접근하려 하여 중국에도 전탑이 발생한 것이 아닐까. 또 요진시대(姚秦時代, 384-417)에 번역된『사분율(四分律)』에 있는 석목 혼용의 탑파에 회토를 표도(表塗)하는 조탑법 내지, 동진 법현(法顯, 약 400년대)에 의하여 번역된『마하승기율』에 있는 칠보전탑(七寶塼塔) 등에 관한 식견도 가입되어 있었을 것이다. 일반으로 중인도(中印度)에서는 석재가 비교적 적은 까닭에 주로 전탑이 많이 이루어지고, 북방 고원지대로부터 동서는 석재가 비교적 많은 까닭으로 석재를 주로 하고 이에 전(塼)을 배합하였다고 하는데, 중국에서 비교적 초기에 속하는 것으로는 목조탑파의 다음에는 전조탑파이며, 또 오늘날에 있어서는 전조탑파가 중국에서의 한 풍모를 이루고 있는 바이다. 중국에서 현존 최고의 전조탑파는 북위(北魏) 효명제(孝明帝)의 정광(正光) 4년(523)의 건립이라 하는 하남성 숭산(嵩山) 숭악사(嵩岳寺)의 십이각십오층전탑이며, 동위(東魏)의 무정(武定) 2년(544)의 건립인 산동성 제남부(濟南府)의 신통사(神通寺) 사문탑(四門塔)이 그 다음이라고 한다.

이와 같은 전탑 융성의 기운을 서린(西隣)에 갖는 조선에서는, 고구려에 없고 백제에 없고 겨우 신라에 있어 이를 모방하기 시작하였던 것이다. 그리고 시대로 보아 당의 정관에 속하고, 신라통일 전 34년(신라 인평 원년, 634년)의 일이다. 무릇 전탑이 더욱 성행한 수·당의 영향에 따른 것으로 생각되는 바이다.

원래 조선에는 순전한 전 건축은 없다. 기껏 담벽·굴뚝 등에 장식적으로만 사용되고, 궁전 사원에서는 부전·벽전[벽(甓)]에 다소 사용되고 있다. 무릇 조선의 토질상 비생산적이었던 것이 그 원인이 되었을 것이다. 옛날 한사군(漢四郡)의 시대로부터 고분의 현실(玄室)에는 많이 사용되었다. 그러나 한사군의 땅을 거의 차지하고 건립한 고구려에도 전 건축은 거의 남아 있지 않고

(능묘의 일부에 이용한 예는 있으나), 백제는 공주 땅에서 겨우 하나 둘의 전축(塼築) 고분이 있었는데 일반의 통세가 되지는 못하였다.〔부여 규암면 외리한 사지에서는 근년 우수한 부조가 있는 부전류(敷塼類)를 발견하였는데, 요컨대 그것은 부전이다〕신라에 있어서도 물론 없다. 사천왕사지에서 처음으로 우수한 문양전·시유전(施釉塼)이 발견되었으나, 장식화엄용의 것뿐이다. 경주 분황사의 탑에서 비로소 순전한 전 모양의 탑파가 출현하였으나 이것도 진정의 전은 아니며, 안산암이라는 회흑색의 석재를 전(塼)과 비슷하게 직사각형으로 작게 자른 것을 전 모양으로 쌓아 올려서 전탑 양식을 모방하고 있다. 경주 구황리 황룡사지의 동쪽, 일명 폐사지에서도 분황사탑에 유사한 의전(擬塼)의 탑이 한 기 존재하였으나 이것은 이미 도괴되어 원상을 찾을 길이 없다. 세키노 다다시 박사는 이 분황사탑의 구조가 중국 섬서성(陝西省) 서안부(西安府)에 있는 천복사(薦福寺)의 소안탑(小雁塔)과 유사하고 감쇄도(減殺度)가 약간 많은 점은, 같은 서안부 자은사(慈恩寺) 대안탑(大雁塔)과 유사하다고 말하였다.(『조선의 건축과 예술』, pp.666-667) 소안탑은 경룡(景龍) 연간(신라통일 기원 41년부터 43년 간, 707-709)의 건립이라 하여, 대안탑은 영휘(永徽) 3년(신라통일 기원전 16년, 652년)의 초건이며 장안(長安) 연간(신라통일 기원 35년부터 38년)의 재건이라고 말한다. 모두 분황사의 탑보다 수십 년 후의 작품이다. 요는 사실적인 영향보다도 유동(類同)의 여하를 논술함에 그칠 것이나 전(塼)이 없는 조선에서 일부러 석재를 절단하여 전탑과 흡사하게 하려 한 의사는 중국에 있어서의 이 전탑 유행을 따른 바 있었다고 말할 수 있겠다. 그리고 뒤에 말하는 바와 같이 신라에서의 이 의전탑(擬塼塔)의 발생은 얼마 후에 출현하는 신라의 석탑 양식에 하나의 큰 시사가 되었다.

조선에서의 전탑 의식은 먼저 이 분황사탑 및 황룡사지 동쪽 폐사지의 모전탑에서 출발하였다고 말할 수 있겠다. 세대로 하여 신라 선덕왕조대(善德王朝代, 632-647)부터이며 당의 정관 연간(627-649)에 속한다. 『삼국유사』 권4,

'석 양지' 전에

釋良志 未詳祖考鄕邑 唯現迹於善德王朝 錫杖頭掛一布帒 錫自飛至檀越家 振拂
而鳴 戶知之納齋費 帒滿則飛還 故名其所住曰錫杖寺 其神異莫測皆類此 旁通雜譽
神妙絶比 又善筆札 靈廟丈六三尊天王像 并殿塔之瓦 天王寺塔下八部神將 法林寺
主佛三尊 左右金剛神等 皆所塑也 書靈廟法林二寺額 又嘗彫磚造一小塔 竝造三千
佛 安其塔置於寺中 致敬焉

중 양지는 조상과 고향이 자세치 않으나 다만 선덕여왕 시대에 그 행적이 세상에 드러났
다. 그가 지팡이 머리에 베 자루 한 개를 달아 놓으면 지팡이가 저절로 시주하는 집으로 날
아간다. 지팡이가 흔들려 소리가 나면 그 집에서 이것을 알고 재 올릴 비용을 집어넣는다.
자루가 다 차면 날아서 되돌아온다. 이 때문에 그가 사는 절 이름을 석장사(錫杖寺)라고 하
였으니, 그의 신통하고 이상한 행적이 모두 이와 같다. 그는 여러 가지 재주에 두루 능통하
여 비할 바 없이 신묘하며, 글씨도 잘 썼다. 영묘사(靈廟寺)의 장륙삼존, 천왕상 및 전각탑
의 기와와 천왕사탑 아래의 팔부신장(八部神將), 법림사(法林寺)의 주불삼존, 좌우의 금강
신 등은 모두 그가 빚어 만든 것이다. 영묘·법림 두 절의 이름 현판도 그가 썼으며 또 일찍
이 벽돌을 조각하여 작은 탑 한 개를 만들고 이와 함께 부처 삼천 구를 만들어 그 탑에 모셔
절 가운데 두고 예를 드렸다.[49]

이라 있는데 석 양지의 신이(神異)는 마치 『시기산엔기(信貴山緣起)』에 보이
는 묘렌손자(命蓮尊者)의 행적과도 흡사한데, 조선에 있어서의 조전(造塼) 유
행의 초발(初發) 시대에 나타나서 신기를 발휘한 대표자인 점이 주의된다. 사
천왕사는 문무왕 19년의 조성이었다. 그리고 우수한 전조 유물이 많이 발견되
었다는 것을 앞에서 말하였는데, 그에 관련하여 생각나는 이 석 양지의 행적
은 조선 조전업(造塼業)에 대하여 얼마나 많은 공헌과 공적을 남겼는지를 생
각해 볼 만하다.

조선도 신라에 의해 통일되어 단일 국가로서 융성한 기운이 크게 떨칠 때에

성당(盛唐)의 문물이 많이 수입되어 본격적인 순(純) 전조탑파도 얼마 후엔 조성케 되었다. 안동군 신세동의 추정 법흥사지의 칠층전탑은 현존한 조선 전 탑의 대표적인 것이라 하겠고, 동부동(東部洞) 추정 법림사지(法林寺址)에 있 는 오층전탑, 일직면(一直面) 조탑동(造塔洞)에 있는 오층전탑, 칠곡군(漆谷 郡) 송림사(松林寺)에 있는 오층전탑은 모두 통일 후의 신라 전탑의 유수한 것 이라 말하여도 좋을 것이다. 기타 후지시마 가이지로 박사의 기록(『건축잡 지』, 1934년 5월호)에 의하면 같은 안동군 내의 남후면(南後面) 및 길안면(吉 安面)에도 각각 전탑이 있다 하였는데 아직 미조사(未調査)이며 그 성용 여하 를 알 수 없다. 그리고 어떤 까닭으로 안동군 내에 이와 같이 전탑이 집합하게 되었느냐는 전혀 미상이다. 조선에서 최고(最古)의 지리서라 하는 『경상도지 리지(慶尙道地理志)』에 「부장답산기(府藏踏山記)」의 일절을 실어,

前漢宣帝五鳳元年甲子 念尙道士尋吉地初立昌寧國 次 一界郡 地平郡 花山郡 古 寧郡 古藏郡 石陵郡 安東府 永嘉郡 吉州 其名號世代升降之故 記內不錄未詳

전한(前漢) 선제(宣帝) 오봉(五鳳) 원년 갑자에 염상도사(念尙道士)가 길지를 찾아서 처 음 창녕국(昌寧國)을 세웠고, 차례로 일계군(一界郡) 지평군(地平郡) 화산군(花山郡) 고령 군(古寧郡) 고장군(古藏郡) 석릉군(石陵郡) 안동부(安東府) 영가군(永嘉郡)을 세웠다. 길 주(吉州)는 그 명호가 세대에 따라 승강이 있는 까닭에 기문에 자세하지 않은 것은 기록하 지 않는다.

이라 있다. 창녕국이란 즉 안동의 고명(古名)이며 일계(一界) 이하 여러 이명 도 모두 안동의 이명이라 한다. 그리고 『동국여지승람』 권24, 「안동 누정(樓 亭)」 '관풍루(觀風樓)' 조의 김수온〔조선조 성종 12년 신축세 졸(卒), 향년 칠 십삼 세〕 기(記)에,

嶺之南 雄藩鉅牧 若霧列而鼎峙 至於大都護之號 則唯永嘉府之是稱 而他郡不與者 何也 前朝恭愍王… 賜號安東 陞大都護 以爲嶺南諸邑之冠 自是府之著姓大族 蜚英中外 位至將相者 代不乏人 則其人物土産之盛 又非他邑之可比矣

조령(鳥嶺)의 남쪽에 웅대한 번진(藩鎭)과 큰 고을이 안개처럼 벌여져 솥발처럼 서 있으나, 대도호부(大都護府)라는 칭호에 이르러서는 오직 영가부(永嘉府)만이 이 칭호가 있고 다른 고을은 참여할 수 없는 것은 어째서인가. 전조(前朝)의 공민왕이… 안동이라고 이름을 내렸으며, 대도호부로 승격시켜 영남(嶺南)의 여러 고을 중의 으뜸으로 삼았다. 이때부터 부의 이름난 성씨와 큰 가문들이 중외(中外)에 빛났으며, 장수나 재상의 지위에 이르는 자가 어느 시대에나 끊이지 않았으니 그 인물과 토산물의 성대함은 또 다른 고을이 감히 비교할 수 없다.

라 보여, 전후 종합하면 실로 신라 시조 혁거세의 신라 개국과 때를 같이하여 염상도사가 연 이 땅은 역대를 통하여 조선 유수의 대도회지였던 사실은 알 수 있으나 전탑이 이곳에 집합할 인연은 여전히 미상이다. 아마도 불교사 자체의 인멸에 따른 자료 결여의 결과일 것이다. 그러나 법흥사라 하고 법림사라 하여 불법 흥륭(興隆)과 인연이 있었던 듯한 사명이 잔존함을 볼 때 신라 불교의 흥륭에 인연이 적지 않았던 것을 알 수 있을 것이다. 이후 신라에는 또 지방적으로 약간의 전탑이 있었다. 역사적으로 널리 사람들에게 알려져 있는 것은 청도군 운문산(雲門山) 작갑사(鵲岬寺)의 오층전탑이다. 『삼국유사』 권4, '보양이목(寶壤梨木)' 조에,

羅代已來 當郡(淸道郡)寺院 鵲岬已下中小寺院 三韓亂亡間(新羅末葉事) 大鵲岬 小鵲岬 小寶岬 天門岬 嘉西岬等五岬皆亡壞 五岬柱合在大鵲岬 祖師知識(上文云寶壤) 大國傳法來還 次西海中 龍邀入宮中念經 施金羅袈裟一領 兼施一子璃目 爲侍奉而追之 囑曰 于時三國擾動(三國者 新羅 後百濟 泰封) 未有歸依佛法之君主 若與吾子歸本國鵲岬創寺而居 可以避賊 抑亦不數年內 必有護法賢君(指高麗太祖

也) 出定三國矣 言訖相別而來還 及至玆洞 忽有老僧 自稱圓光 抱印櫃而出 授之而

沒(註略) 於是壤師將興廢寺 而登北嶺望之 庭有五層黃塔 下來尋之則無跡 再陟望

之 有群鵲啄地 乃思海龍鵲岬之言 尋掘之 果有遺塼無數 聚而蘊崇之 塔成而無遺塼

知是前代伽藍墟也 畢創寺而住焉 因名鵲岬寺 未幾太祖(高麗 太祖)統一三國 聞師

至此創院而居 乃合五岬田束五百結納寺 以淸泰四年丁酉 賜額曰雲門禪寺 以奉袈

裟之靈蔭

신라시대 이래로 이 고을(청도군—저자) 사원들로서 작갑(鵲岬) 이하 중소 사원들은 삼
한이 난리로 망하는 통에(신라 말엽의 일이다—저자) 대작갑(大鵲岬) · 소작갑(小鵲岬) ·
소보갑(小寶岬) · 천문갑(天門岬) · 가서갑(嘉西岬) 등 다섯 갑사가 모두 무너져 없어지고
다섯 갑사의 기둥만 모아 대작갑사에 두었다. 이 절의 시조 되는 중(위의 글에는 보양(寶
壤)이라고 했다)이 중국에 가서 불법을 전수하여 돌아오는데 서해에 이르렀을 때 용이 용
궁 속으로 맞아들여 불경을 외우고 금색 비단 가사 한 벌과 겸하여 아들 이무기를 시켜 그
를 모시고 따라가게 하면서 부탁하여 말했다. "지금 삼국이 소란하여(삼국이란, 신라 · 후
백제 · 태봉 등이다—저자) 불교를 신봉하는 임금이 없으매 만약 그대가 내 아들과 함께
본국으로 돌아가 작갑에 절을 세우고 살면 도적을 피할 수 있을 것이다. 또 수년이 못 되어
반드시 불교를 호위할 현명한 임금이 나서(고려 태조를 가리킨다—저자) 삼국을 평정할
것이다." 말을 마치자 서로 이별하고 돌아와서 이 동리에 왔더니 갑자기 웬 늙은 중이 자칭
원광이라고 하면서 인궤(印櫃)를 안고 나와 이것을 주고는 사라졌다.(주략—저자) 여기서
보양법사가 폐사를 부흥시키고 북쪽 고개 위로 올라가 바라보니 뜰에 오층으로 된 누런 탑
이 있으므로 내려와서 찾아가 본즉 자취가 없었다. 다시 올라가 바라다보니 까치떼가 와서
땅을 쪼고 있었다. 여기서 바다 용이 작갑이라고 말하던 것이 생각나서 여기를 파 보니 과
연 옛날 벽돌이 무수히 나왔다. 이것을 모아서 높이 쌓으니 탑이 되면서 남는 벽돌이 없었
으므로 여기가 전 시대의 절터였음을 알게 되었으며, 절을 세워 역사를 마치고 여기에 살면
서 절 이름을 따라서 작갑사라고 하였다. 얼마 안 되어 태조(고려 태조—저자)가 삼국을
통일하고 보양법사가 여기에 와서 절을 짓고 산다는 말을 듣고서 다섯 갑(岬)의 밭의 짐 수
오백 결을 절에 바치고 청태(淸泰) 4년 정유에 절 이름 현판을 내렸는데 운문선사(雲門禪
寺)라고 하여 가사의 영험을 받들게 하였다.[50]

이라 있다. 현재 운문사에는 우수한 삼층석탑 쌍기가 남아 있으나 오층전탑의 존재는 전해져 있지 않다. 그런데 매전면(梅田面) 용산동(龍山洞) 불령사(佛靈寺)에 전탑 잔결을 모아 높이 쌓아 보존해 있고 직육면체의 전(길이 약 일 척, 앞뒤 두께 약 이 촌)의 면에 불좌상 및 삼층탑형을 번갈아 부출(浮出)한 것과, 우려(優麗)한 당초문을 '형압(型押)'으로 부출시킨 것이 있다. 하마다(濱田)·우메하라(梅原) 두 박사의 공저 『신라 고와의 연구(新羅古瓦の硏究)』에 따르면, 같은 종류의 전은 경남 울산군 농소면, 경주 삼랑사지, 현곡면 금장리, 월성지 등에서도 발견된 예가 있고, 특히 울산군 농소면 발견의 예에는 운간(雲間)에 불각을 배치하고, 전단(塼端)에 용수귀면(龍首鬼面)을 표시한 것도 있고, 기타 비금(飛禽)에 당초문을 배치한 것으로서 같은 농소면 및 불령사의 전면(塼面)에 같은 예가 있고, 경주 사천왕사지에서는 더욱 우수한 당초문의 전재가 있고, 울산군 취선사(鷲仙寺) 출토의 전면에는 세선으로써 크게 인동문(忍冬文)을 취급하며, 또는 연화문 원와형(圓瓦形)을 배치한 종류도 있었다고 한다. 이 중에는 혹 탑재로서보다는 벽전으로서 이용된 것이 혼재함도 생각되었다.

그러나 신라통일 후의 전탑에는 이같은 장엄화식을 전탑의 전재에도 잘 이용하고 있었던 것이 실물의 잔존으로 알 수 있다. 곧 안동 일직면 조탑동 오층전탑에 있어서도 오늘날 그 일례를 볼 수 있는바, 특히 유명한 것은 경기도 여주군(驪州郡) 신륵사의 다층탑이다. 이것이 과연 신라작인지는 의문이 있는 탑이나, 요컨대 조선의 전탑에는 신라 이래 이같은 장식법이 이루어졌다. 요컨대 전탑을 특별히 귀중하게 본 결과 이루어진 일종의 가공으로 생각되며, 고려에서도 또 이같은 전면 장식이 이루어졌음은 만월대(滿月臺) 기타의 사원·궁전지에서 발견되는 전면 장식에서 볼 수 있는 바이다.

사람에 따라서는 조선의 전탑은 '겨우 신라시대의 오직 안동과 여주에만 한정되었다'라고 말하는 경향도 있으나 위에서 말한 예로도 알 수 있는 것과 같

이 반드시 그런 것도 아니다. 『동국여지승람』에 의하면 이 밖에도 권25, '경북 영주군'에 무신탑이라는 것이 있고, 권49, '함남 갑산군(甲山郡)'에 백탑동 (白塔洞) 전탑이라는 것이 있다.(그러나 이것이 과연 조선 사람의 건립이냐 아니냐는 문제라 하겠다) 또 권10, '경기도 금주(衿州) 안양사(安養寺)'조[11] 에는 고려 태조가 건립한 칠층전탑의 상세한 기사가 있다.

〔이숭인(李崇仁, 고려말 사람)의 중신기(重新記)〕…我太祖開國之初 佛者有 以裨補之說干之者 頗用其言 多置塔廟 若今衿州安養寺塔 其一也 慈恩宗師兩街都 僧統林公 來謂予曰 安養寺塔 祖聖之舊也 旣圮矣 而門下侍中鐵原府院君崔公(崔 瑩) 與今住持大師惠謙 修而新之矣… 按寺乘 昔太祖將征不庭 行過此 望山頭 雲成 五采 異之 使人往視 果得老浮屠雲下 名能正 與之言稱旨 此寺之所由立也 寺之南 有塔 累甎七層 盖以瓦 最下一層 環以周廡十又二間 每壁繪佛菩薩人天之像 外樹欄 楯 以限出入 其爲巨麗 他寺未有也… 起工 是年(禑王 七年) 八月某甲子也 斷手 九 月某甲子也 落成 冬十月某甲子也 是日 殿下遣內侍朴元桂降香 以道侶一千 大作佛 事 安舍利十二幷佛牙一塔中訖 布施四衆 無慮三千焉 其丹艧 歲壬戌春二月也 其繪 像 歲癸亥秋八月也 塔內四壁 東藥師會 南釋迦涅槃會 西彌陁極樂會 北金經神衆會 周廡十二間 每壁一像 所謂十二行年佛也 云云

…우리 태조가 처음 나라를 세웠을 때, 부처가 돕는다는 설로써 간여하는 자가 있어서 그의 말을 채용하여 탑과 불묘(佛廟)를 많이 두었다. 지금 금주 안양사의 탑 같은 것도 그 중의 하나이다. 자은종사(慈恩宗師) 양가도승통(兩街都僧統) 임공(林公)이 내게 와서 말하기를, "안양사의 탑은 태조가 세운 옛것입니다. 이미 퇴락했으므로 문하시중(門下侍中) 철원 부원군(鐵原府院君) 최공〔崔公, 최영(崔瑩)—저자〕이 지금의 주지 혜겸대사(惠謙大師)와 더불어 개수하여 새롭게 했습니다.… 절의 유래를 조사해 보니 예전에 태조께서 장차 복종 하지 않는 자를 정벌하려고 나가는 길에 여기를 지나가다가 바라보니, 산 위에 구름이 다섯 가지 빛으로 채색을 이루었으므로 기이하게 여겨 사람을 시켜 가 보게 했더니 과연 한 늙은 중이 구름 아래에 있었습니다. 이름을 능정(能正)이라고 하였습니다. 함께 말해 보니 태조

의 뜻에 맞았습니다. 이것이 이 절을 짓게 된 유래입니다. 절의 남쪽에 탑이 있으니 벽돌을 포개서 칠층으로 쌓고 기와로 덮었습니다. 맨 아래층에는 빙 둘러서 열두 칸의 회랑을 만들고, 벽마다 불(佛)·보살·인천(人天)의 상을 그렸으며, 밖에 난간을 만들어 출입을 제한하게 했습니다. 그 크고 화려한 규모가 다른 절에는 없었던 것입니다.… 공사를 시작한 시기가 이 해(우왕 7년) 8월의 어느 날이며 완성한 시기는 9월의 어느 날이고, 낙성식을 거행한 것은 10월의 어느 날입니다. 이날은 전하께서 내시 박원계(朴元桂)를 보내 향(香)을 내리고 도승(道僧) 천 명으로써 성대하게 불사(佛事)를 거행하여 사리 열두 개와 불아 한 개를 탑 속에 안치하는 의식을 마쳤습니다. 시주를 바친 각계의 인사가 무려 삼천 명이나 되었습니다. 거기에 단청을 장식한 때는 임술년 봄 2월이고, 거기에 상(像)을 그린 때는 계해년 가을 8월이었습니다. 탑 안의 네 벽에는, 동에는 약사회(藥師會), 남에는 석가열반회(釋迦涅槃會), 서에는 미타극락회(彌陁極樂會), 북에는 금경신중회(金經神衆會)의 모습을 그렸으며 회랑 열두 칸에는 벽마다에 상(像) 하나씩을 그렸으니, 소위 십이행년불(十二行年佛)이란 것입니다. 운운."[51]

조선 최초의 의전탑인 경주 분황사의 탑은 기대(基臺)의 네 모퉁이에 앉은 모양의 사자 석상 네 개를 놓고, 초층 탑신의 사방에는 감실을 만들어 사방불을 안치하고, 문비(門扉)의 양쪽에는 석면 고육조(高肉彫)의 인왕상을 만들었다. 황룡사지 동쪽 폐사지의 의전탑도 대략 같은 형식이었을 것으로 생각된다. 얼마 후에 이 전탑 형식을 순전한 석탑으로 옮겨 전탑 양식을 모방한 조선 초기 석탑파의 하나인 경북 의성군(義城郡) 산운면(山雲面)의 오층석탑은, 초층 탑신의 남쪽 한 면에만 감실을 만들고 인왕상 같은 조식(彫飾)은 없었다. 이후 이 양식에 속하는 의성군 춘산면(春山面) 빙계동(氷溪洞)의 오층석탑, 선산군 죽장사지(竹杖寺址)의 오층석탑, 선산군 해평면(海平面) 낙산동(洛山洞)의 삼층석탑과 같은 것은 기단 기타에 형식 변천은 있으나 초층 남쪽에만 감실을 만든 형식은 하나의 전통으로 되어 있다. 이하의 모전탑 형식에 따른 석탑은 이 감실조차 없어지고 경주 서악리(西岳里)의 산작지(山雀趾) 북쪽에

있는 한 탑에만 겨우 감실의 모양을 남기고 두 인왕상을 부출하고 있다.

그런데 통일 후 경영된 안동의 추정 법흥사의 칠층전탑도 초층 남면에만 감실이 있고, 인왕의 부조는 없으나 기단의 화강석면에는 굳센 천부좌상을 주위에 장식하고, 각층 옥개면(屋蓋面)에는 기와를 얹었던 흔적을 남기고 있다. 같은 안동읍 내의 추정 법림사지의 오층전탑도 각층의 옥개는 기와가 얹혀 있고 또 남면에는 감실을 갖는데, 특히 이 탑은 제이층의 남면에는 화강암 일석에 두 인왕 입상을 '고육조'로 한 것을 끼워 넣고 서면에는 작은 감실을 만들고 제삼층 남면에 또 작은 감실을 만들었다. 아마도 특수한 형식이며, 특히 서쪽에 하나의 작은 감실을 만들고 동쪽에 없는 것은 좌우가 고르지 못한데, 복원 개수할 때 동쪽의 면이 불명하였던 결과에 따른 것이 아닌가 생각된다. 그런데 같은 안동군 일직면의 오층탑은 초층은 전혀 석축(石築)의 일층을 이루고, 또 남면에만 한 감실을 만들어 인왕 입상을 문 옆 좌우에 끼워 넣고 있다. 곧 모두가 초층 남면에만 감실을 만드는 것을 일반 형식으로 하고, 각층에 기와를 얹은 것은 추정 법흥사의 칠층탑으로부터 비롯한 수법이 아니었던가 생각된다.

안양사의 탑도 역시 이 전통에 따른 것일 것이다. 그리고 안양사에서 특이한 것은 최하 일층에 주무(周廡) 열두 칸을 만들고 벽마다 불·보살·인천의 입상을 그리고, 또 벽마다 한 상(像)의 십이행년불을 그렸다고 하였다. 탑 안의 네 벽에는 또 약사회(동)·석가열반회(남)·미타극락회(서)·금경신중회(북)를 그리고, 밖에는 난순(欄楯)을 세우고, 탑에는 단확(丹�‌雘)을 가하였다고 되어 있다. 무릇 초층 탑신에 모코시(裳階)의 유(類)를 만들고 안팎에 그림 장식을 하였을 것이다. 한국의 전탑으로서 전통 없는 특수한 시설을 하였음을 상찰(想察)할 수 있을 것이다. 그리고 이 탑이 언제 무너졌는지, 지금은 탑재의 전와(塼瓦)가 국립박물관에 다소 수집되어 그 면에 불좌상 몇 구를 형압으로 부출해 있음을 본다. 이것도 불령사·농소면 출토의 전 등의 전통을 갖고

있는 것이라 하겠다.

조선에는 또 하나의 특수 탑파가 있었다. 경북 상주군(尙州郡) 외남면(外南面) 상병리(上丙里)의 한 사지에 있었던 석심토피탑(石心土皮塔)이라는 것인데(원주 14 참조) 초층의 너비 남면 사 척 오 촌, 동면 사 척 팔 촌 삼 푼, 높이 약 십구 척이며『조선고적도보』에 실릴 때는 아직 육층까지 남아 있었다. 그 도보의 해설의 대의(大意)를 쓰면 "처음에는 칠층이었던 듯하며 기석(基石) 조대(粗大). 탑신은 대소의 안산암재를 쌓고, 초층 남면에 소공(小孔) 감실이 있다. 헌(軒)은 석재를 쌓아 옥개 받침으로 함이 삼사층, 그 위에 얇은 판석을 이어 옥개로 하다. 제이층 이상 탑신은 얕고 또 차차 그 크기를 감쇄하다. 당초에는 전부 표면에 흙을 바르고 그 위에 저절(苧苆)을 넣은 석회로써 발랐던 것인데 대부분 벗겨 떨어져 겨우 동면(東面) 제이층에만 흔적을 남기고 있다"고 하였다. 생각하건대 이 탑은 석토를 혼용해 탑파를 만드는『사분율』의 조탑법을 모방한 것일까. 전설적인 저 고구려 요동성의 육왕탑이라는 것의 소견 이래 처음으로 보이는 실제적인 토석 혼용의 탑일 것이다. 이 탑은 일제 초기의 큰 폭풍우 때 완전히 도괴되어 필자가 조사할 때에는 초층 탑신의 동남부만이 겨우 남아 있었다. 이후 조선에서는 다시 그 유를 보지 못한다.

요컨대 조선에 있어서의 전조탑파는 수·당 이래 중국 전탑의 영향 아래 일방적인 유행을 보았다. 그리고 대체로 안동·칠곡·청도·울산·영주·상주 등 고신라의 영역인 경상도 안에서 현저히 건조되고, 여주·금주 등 경기도 안에 약간 있고, 함경남도 갑산에 있었다고 하는 것은 과연 조선 사람의 조영이었는지 불명이다. 그리하여 이같은 여러 전탑은 조선 탑파의 면목을 전하였다느니보다는 일시적인 화엄 기식(奇飾)을 자랑한 유행적인 것이었다고 말할 수 있겠다. 시대는 신라에 한정되지 않고 고려기에서도 건조되었던 것을 알아야 되겠다.

7. 조선의 공예적 제탑(諸塔)[52]

조선에서는 목조탑파 · 전조탑파 · 석조탑파와 같은 건축적 구조성을 가지는 탑 이외에 또 이탑(泥塔) · 옥탑〔玉塔, 파리탑(玻璃塔) · 수정탑(水晶塔) 기타 이른바 광의의 옥류(玉類)의 탑〕 · 금속탑 등을 남기고 있다. 그러나 이것은 공예적인 작은 작품이며, 그 모두가 이른바 '탑사리' 류에 속하는 것이라고 할 수 있다. 목조탑파 · 전조탑파 · 석조탑파에도 물론 이 작은 공예적인 것이 없는 것은 아니다.

예컨대 목조탑파에 있어서는 저 야마토(일본)의 가이류오지(海龍王寺)의 오층탑파와 같은 전혀 작은 건축적인 것은 없으나, 그래도 강원도 금강산 장안사(長安寺) 소장인 남보현사지(南普賢寺址)의 목조탑파(네 기가 있다)와 같은 것이 있고,[12] 전조탑파에 있어서는 지금 실례를 모르나 문헌적으로는 저 『삼국유사』 '석 양지' 전에 보이는 석장사의 소전탑이라는 것이 있고, 이른바 이탑이라는 것도 종류에 따라서는 이것에 소속시킬 것이 있고, 옥탑이라는 것은 파리탑 · 수정탑 등의 종류가 비교적 남아 있어 대개는 작은 오륜탑(五輪塔)에 유사한 형식의 것이며, 보통 불사리탑으로서보다는 묘탑류(墓塔類)에 있는 것 같다.

이탑이라는 것은 이미 이시다 모사쿠(石田茂作) 박사 · 다니가와 이와오(谷川盤雄) · 시마다 사다히코(島田貞彦) · 히고 가즈오(肥後和男), 기타 여러 사람에 의해 논술되었고, 조선의 이탑에 대하여서는 이시다 모사쿠의 『만선고고

행각(滿鮮考古行脚)』에 기술된 바 있는데, 이것은 하나의 신앙적 소업(所業)으로서 볼 것이요 미술공예적인 모습의 미를 구비한 것은 없으므로 이곳에는 설명하지 않기로 한다.[13]

다음에 금속제탑파라는 것에는 다소 미술공예적인 것이 있고, 문헌적으로는 또 건축적 구조성을 가진 것도 있었던 듯하다. 그 한 예로서는 『동국여지승람』 권52, 「안주(安州, 평안남도) 불우」 '장락사기(長樂寺記)'에 "在鳳德山 有九層銅塔 절은 봉덕산(鳳德山)에 있는데 구층동탑이 있다"이라 있고, 『대동지지(大東地誌)』에는 이를 해석하여 "安州鳳德山東二十里山頂 有九層鐵浮屠 本長樂寺之九層銅塔 안주 봉덕산 동쪽 이십 리 산정에 구층철탑이 있는데 본래는 장락사의 구층동탑이다"이라 있다. 무릇 그 문세(文勢)로 보아 다소 고대(高大)한 것이 아니었던가 생각되며, 또 한 예로서 『범우고(梵宇攷)』에는 덕산(德山, 충남)에 가야사(伽倻寺)가 있어 철첨(鐵尖)의 석탑이 있고, 그 사면(四面)에 석감(石龕)이 있어 각 석제불을 안치하다. 제작이 매우 기묘하여 속칭 금탑(金塔)이라고 하였다. 곧 이 예는 고탑(高塔)이라 하더라도 공주(충남) 마곡사탑(麻谷寺塔, 도판 43)에서와 같이 석제 다층탑파 위에 다시 금속제 소탑을 얹은 예인지, 혹은 평창군(강원도) 월정사 팔면구층석탑, 회양군(淮陽郡, 강원도) 금강산 유점사(楡岾寺) 방형 구층석탑 내지 양양군(강원도) 낙산사(洛山寺) 방형 칠층석탑 등과 같이 다만 상륜부를 철제 내지 금동제로 한 예를 가리켜 부른 것이 아니었는지 의심케 한다. 장락사탑이나 가야사탑이라 함이 모두 현존 미상의 탑인데 이와 같은 것까지도 금탑이라 부른다면 그 예는 반드시 적은 것도 아닐 것이다. 금탑이라 하면 보통, 모두 공예적인 소탑에 속하고 필자의 기억에 있는 것으로,

• 이왕가미술관(李王家美術館) 소장 방형 칠층탑 한 기, 방형 십삼층탑 한 기.
• 국립박물관 소장(지금 개성박물관 진열품) 방형 칠층탑 한 기, 방형 구층탑

한 기, 방형 구층탑 한 기.〔양평군(楊平郡) 수종사(水鐘寺) 석탑에서 발견〕

• 아메리카 모인(某人) 사장(私藏), 에카르트 저 『조선미술사』 소재. 제109
 도.(도판 41)

• 충청남도 공주 우치다(內田) 씨 사장, 다층탑 한 기.〔전문(傳聞)〕

• 전라남도 광주 증심사(證心寺) 석탑 소장, 방형 오층탑 한 기.(도판 42)

• 경상남도 양산 통도사 소장, 단속사지(斷俗寺址) 석탑 안에서 발견, 이관된
 방형 다층탑 한 기.

• 필자 소장, 황해도 해주(海州) 소출(所出) 팔각형 소탑 일층 단편(斷片).

• 개성부(開城府) 오자키 슌보(尾崎峻甫) 사장, 금동제 방형 삼층탑 한 기.

등을 들 수 있다. 방탑(方塔)은 모두 삼간사방 평면을 표현함이 보통이고, 더
욱 적은 것은 방 한 간을 표현함을 보통으로 하겠다. 기타 부여박물관 소장과

41. 금동제십삼층탑. 개인 소장. 미국.

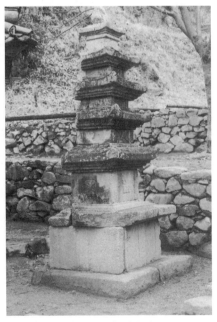

42. 증심사(證心寺) 오층탑. 전남 광주.

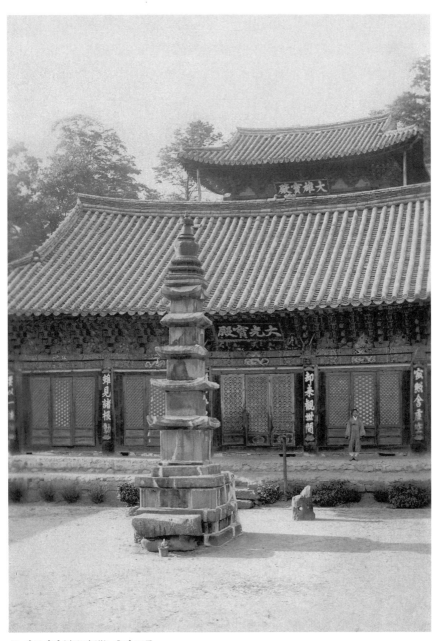

43. 마곡사탑(麻谷寺塔). 충남 공주.

같은 팔각원당의 묘탑 형식의 것(무량사 묘탑에서 발견), 국립박물관 소장 금강산 월출봉(月出峰) 출토의 복옹형(覆瓮型) 소탑과 같은 것도 있으나, 전자는 신라통일 후반기부터 유행하기 시작한 석조 팔각원당식의 묘탑 형식에서 유래한 것, 후자는 고려말 이래 라마탑(喇嘛塔) 전래에 따른 조성으로 보인다. 이같은 금탑의 발생은 이미 오랬고 신라의 경덕왕조(신라통일 기원 76년부터 98년, 742-765)에서 보인다. 곧 『삼국유사』권5, '욱면비염불서승(郁面婢念佛西昇)' 조에

경덕왕대에 아간(阿干) 귀진(貴珍)의 집에 비(婢) 있어 이름을 욱면(郁面)이라 하다. 주인인 아간을 따라 혜숙이 창(創)한 미타사〔또는 강천(康川, 금일의 진주)의 선사(善士) 수십 인이 창건한 바라고. 또는 강주(剛州, 금일의 순안 즉 영주)에 있다고 한다〕에 가서 염불함이 구 년. 경덕왕 14년 을미세, 불(佛)을 예(禮)하고 옥량(屋梁)을 뚫고 사라지다. 소백산에 이르러 신발 한 짝을 떨어뜨리다. 곧 그 땅에 보리사(菩提寺)를 만들고, 산 아래에 신해(身骸)를 버리다. 곧 그 땅에 또 보리사를 만들다. 전후 두 보리사이다. 욱면이 옥량을 뚫은 전(殿)에 써 붙이기를 욱면등천지전(勗面登天之殿)이라 하고 후 호사자(好事者) 있어 전금탑(甎金塔) 한 좌를 그 혈(穴)에 안승(安承)하고 써 그 기이함을 기록〔誌〕하다. 금(今, 고려 충렬왕대) 방탑(榜塔)이 상존(尚存)함.

이라 있다. 무릇 전금탑이라 부르는 '甎'의 자의(字義)는 불명하나 혹은 '전(甎)'의 오자인 듯도 생각되며, 경우에 따라서는 같은 책의 '보양이목' 조에 작갑사의 오층황탑(五層黃塔)이라 한 것이 실은 전탑이었던 예에 비추어 혹은 전탑이 아니었던가를 생각게 하는 점도 있다.[14] 그러나 고려조에 이르러서는 이같은 금탑의 조성은 한낱 풍습을 이루고 왕왕 사상(史上)에 보인다.

文宗三十二年戊午 — 興王寺金塔成 以銀爲裏 金爲表 銀 四百二十七斤 金 一百四十四斤(高麗史 卷九)

문종 32년 무오— 흥왕사에 금탑이 완성되었다. 은으로 안을 만들고 금을 겉으로 하였는데 은이 사백이십칠 근, 금이 백사십사 근이 들었다.(『고려사』권9)[53]

宣宗六年己巳 — 實新鑄十三層黃金塔于會慶殿 設慶讚會(高麗史 卷十)(肅宗十年 乙酉 置國淸寺者是塔也)

선종 6년 기사—새로 주조한 십삼층 황금탑을 회경전에 안치하고 경찬회(慶讚會)를 베풀었다.(『고려사』권 10)〔숙종 10년 을유에 국청사(國淸寺)에 두었던 것이 이 탑이다〕[54]

高宗十年 — 出黃金二百斤 造十三層塔及花瓶置興王寺(高麗史 卷百二十九, 列傳 第四十二, 崔忠獻傳中 崔怡傳記)

고종 10년 — 황금 이백 근을 내서 십삼층탑 및 화병(花瓶)을 만들어 흥왕사에 두었다. 〔『고려사』권129,「열전」제42, '최충헌' 전 중 최이 전기〕[55]

위의 삼 자와 같은 것은 정사에 보일 만한 것이므로 그 장엄은 발군하였을 것이다. 오늘날 이와 같은 장엄탑은 물론 한 기도 존재하지 않으나 저 미국의 한 개인의 손에 들어간 한 탑과 같은 것은 특히 우수하여, 사상에 보이는 금탑도 무릇 이것에 의하여 상상될 것이다.

8. 조선의 석탑

『대당서역기』에 따르면, 이른바 서역으로부터 인도에 이르는 여러 나라에 이탑·전탑·석탑·목탑·칠보탑·금동탑이 있으며, 또 여러 경전에는 이 밖에도 분탑〔糞塔,우분탑(牛糞塔)〕·사탑(沙塔)이 있어 요컨대 각종각색의 모든 재료에 의한 탑파는 이미 불교를 믿는 여러 나라에 건립되었다. 그리고『비바사론(毗婆娑論)』의 일절에 "若人起大塔 如來傳法輪處 若人取小石爲塔 其福等前 大塔 所爲尊故 若爲如來大梵 起大塔 或起小塔 以所爲同故 其福無量 만약 사람들이 큰 탑을 여래가 법륜을 전하던 곳에다 세우고, 만약 사람이 작은 돌을 취하여 탑을 만들면 그 복들이 대탑에 나아가 존귀한 것이 되므로 여래 대범이 되는 것과 같다. 대탑을 세우거나 혹 소탑을 세움도 같은 것이 되므로 그 복이 무량하다"이라 있다. 조선의 탑파가 비록 중국 불탑의 영향으로 목조탑파로써 본색을 삼고, 이어서 전탑에 관한 지견을 얻어 그의 모방조차 감행하였다 하더라도 조선의 자연이 허용하는 가장 자연적인 재료는 석재였다. 그리고『비바사론』이 말하는 것과 같이, 또 기타 여러 경전에 보이는 바와 같이, 또 서역·천축에 관한 지견이 가르치는 바와 같이 탑파 건립에 재료상의 한정은 없다. 어떠한 재료에 의하든지 복덕은 동량(同量)이며 더욱 목조탑파의 비영구성에 비추어, 또 전재(塼材)의 비생산적인 점을 고려할 때, 가장 영구적이며 가장 능률적인 석재에 의한 조탑업이 자기 나라에 부과된 천명이고 숙명이라 깨달았을 때, 문득 크게 융성한 것은 실로 석재에 의한 조탑이었다. 일반 문물 전래의 역사를 보며 계련(係連)의 관계

를 볼 때, 사람들은 쉽게 중국 석탑파의 영향 밑에서 조선 석탑도 발생한 것으로 단정한다. 이른바 석조탑파라는 관념적인 지견은 혹 그러할 것이다. 그러나 조건(造建)의 수법 및 양식은 어디까지든지 조선 독자의 것이며, 조선 석탑의 발생 양상으로부터 전승 변천의 자취를 살핀다면 이것은 이론 없이 쉽게 빙해(氷解)될 수 있을 것이다. 그러면 그 실정은 어떠한가.

조선의 석조탑파는 그 출발점을 두 개의 입장에 두고 있다. 하나는 재래의 방형 다층루 형식인 목조탑파의 양식을 재현시키는 곳에 두고, 다른 하나는 수·당 이래 갑자기 융성하던 중국 전조탑파의 양식을 재현시키는 곳에 두고 있다. 그리고 세대적으로는 대략 7세기의 전반기에 두고 있다. 전설적으로는 누차 말한 바와 같이 고구려시대의 작품으로서, 평양 대보산 아래 영탑사의 팔각칠층석탑이라는 것이 전해져 있고(『삼국유사』 권3, '고려 영탑사' 조), 가락 금관국(金官國)의 사면(四面) 오층인 호계사(虎溪寺) 파사석탑(婆娑石塔)[15]이라는 것이 또 전해져 있어, 전자에는 다소의 실제성이 인정된다 하더라도 후자는 전혀 후세의 허구라고밖에는 생각되지 않는다. 그리고 모두 유물·유구를 잔존하고 있는 것이 아니므로 전혀 문제 외에 속한다.

지금, 조선 석탑파의 한 시원형식을 이룬 방형 다층루의 목조탑파 양식을 재현한 최초의 예로서, 필자는 전북 익산군 금마면 기양리 용화산 아래 미륵사지에 있는 다층탑을 들겠다.

오늘날 백제시대의 건조 탑파로서 알려져 있는 것은 충남 부여군 부여면 동남리에 있는 오층석탑파, 속칭 백제탑(百濟塔)이라는 것을 그 대표로 한다. 이 탑의 초층 탑신에 당의 "현경 5년 경신(백제 의자왕 20년, 신라 무열왕 7년, 660년) 8월 15일 세웠다"라고 한 '대당평백제국비(大唐平百濟國碑)'의 각명(刻銘)이 있음으로써 한때 마치 당병이 이때 이 탑을 건립한 것과 같이 해석된 경향도 있었으나, 그 비명은 오늘날 국립박물관 부여분관(扶餘分館) 안에 보존되어 있는 백제시대의 석조에도 조각되어 있어, 탑파 그 자체의 존재 지점

44. 쌍봉사(雙峰寺) 대웅전. 전남 화순.

에 있어서의 가람 유지의 유모(遺貌)와 이 석조에 있는 각명의 중복을 대조할
때, 그것은 재래의 백제 작품이던 유탑·유조(遺槽)를 당군이 그대로 이용하
여 군훈(軍勳) 기념의 글을 남긴 것으로서 탑·조(槽)는 이미 그 이전엔 조성
되어 있었던 것으로 단정되어 있다. 즉 부여탑은 명백한 백제의 석탑으로서
정립되어 있는 것인데, 이 탑은 방형 오층인 목조탑파의 외용을 충실히 전하
고 있고 또 석탑으로서는 양식 및 구조상에 있어 상당한 발전성을 보이고 있는
것으로 생각되는 바이다. 그러면 무엇이 이 탑에 있어 양식적인 발전성을 표
시하고 있는 것이냐 하면, 먼저 제일로 평면 방 일간에 수약(收約)한 그 약의
적(略意的) 수법을 들 수 있겠다. 신라말 문성왕(文聖王) 9년 이후부터 경문왕
8년 이전(847-868)까지에 창건된 것으로 생각되는 전남 화순군 이양면 쌍봉

리 쌍봉사 경내에 현존하는 삼층루 형식의 대웅전(도판 44) 같은 것은 확실히 과거의 탑지이며 방 일간의 평면을 갖는다. 신라 말기에는 이와 같은 단간(單間) 평면의 목조탑파도 조영되었을 것이다.

그러나 오늘날 알려져 있는 삼국말 내지 신라통일초에 있어서의 목조탑파의 평면은, 큰 것은 칠간사방(신라 황룡사 구층탑지)의 평면을 가지고 작은 것은 삼간사방(신라의 사천왕사 · 망덕사 · 보문사 · 기림사 등)의 평면을 가져 아직 일간사방의 예는 없다. 이것은 전교 후 얼마 아니 되어 탑파장엄의 공경하는 마음이 더욱 두터웠던 당시의 일반 형세로서는 당연의 자태이며, 예를 중국 · 일본에 들더라도 일간 평면의 목조탑파라는 것은 참으로 흔적조차 없다. 그러나 중국 여러 석굴사원의 내벽에 보이는 벽면부조의 예에는 없는 것도 아니나 그것들은 모두 도상적인 것, 작은 공예적인 것이며, 이 부여 백제탑과 같은 건축적인 가구성(架構性)을 갖는 것이 아니므로 함께 논할 수는 없다.

또 많은 전탑에 있어서는 이미 경주 분황사탑과 같은 방 일간이라고도 가칭할 수 있는 예도 있으나, 이와 같은 작품 예는 간수(間數)를 무시한, 간 없는 단순한 취적(聚積)의 의도에서 나온 것으로 볼 것이며 이것 또한 동궤(同軌)로 논할 것이 아니다. 결국 부여탑에 있어서의 방 일간의 자태는 당시의 목조탑파 등의 실제 간수는 별문제로 하고 이것을 총괄하여 그 요의적(要意的)인 외모만을 전하려 하였던 것으로 보인다. 이곳에 이 탑이 실제의 목조탑파의 겉모양을 충실히 전하고 있으면서 석조탑파로서의, 곧 원형적인 것으로부터 모형적인 것으로의 한 전기(轉機)를 표시하고 있는 것이라 할 수 있다. 그리하여 이 모형화에의 의사는 곳곳의 세부에 나타나고 있다. 제일은 기단 형식인데, 기단의 견고를 위하여 지반석(地盤石) 한 장을 놓고 있는 것도, 그 얕고 작은 기단도 모두 모형적인 것이며, 탑신 벽면석 위에 광대평판(廣大平板)한 일단의 돌을 놓고 액방[額枋, 가시라누키(頭貫)] 내지 도리[형방(桁枋)]로서의 의미를 표현하고, 그 위에 다시 광대평박(廣大平薄)한 주두(柱頭) 대두형(大

斗型)의 받침을 놓고 있는 것, 옥개석의 윗면 네 모퉁이의 강동(降棟)의 자리에 반원형의 조출(彫出)을 만든 것도 모두가 그것이라고 말할 수 있다.

다음에 구조상 제이의 발전성을 보이고 있는 것으로서 그 부분 재료의 짜임법이 주의될 것이다. 즉 기둥은 주(柱)로서, 벽면은 벽면으로서 각 개별의 석재를 사용하고 기타의 부분부분도 모두 다른 돌로써 의미있는 단위적인 각 부분을 명료케 하고, 또 하나의 재료로써 한 단위 부분을 한숨에 구성하기 어려울 때에는 몇 개의 재료를 연접하여 짜여 있는데, 그것이 또 매우 규율적으로 되어 있는 것이다. 예컨대 초층 탑신 벽면의 면판석(面板石)과 같은 것은 등분된 두 개의 큰 판석으로써 하였고, 미량석(楣梁石) 같은 것은 넉 장의 구장석(矩長石)을 엇물림식으로 짜고 층급형(層級形) 받침 같은 것은 여덟 장 석을 등분하게 할당하고 있다. 그리고 엇물림식으로 짜는 수법은 제이층 이상, 각 탑신을 받는 반대석(盤臺石, 옥신 고임)에도 사용하고 있는데, 그 연접부면은 각층 교호(交互)로 이루어져 한쪽에만 치우치지 않았다. 같은 크기로 나눈 여덟 장 석 할당형(割當型)의 짜임법은 기단의 갑석·옥개석 등에 이루어지고 그 연접 부분은 매우 정연한 규율을 보유하고 있다. 상층으로 오름에 따라서 감축도의 관계상 짜여 가는 석재의 수는 감소되고, 따라서 연접부면의 수도 감소되어 가는데 여전히 엄격한 규율은 보유되어 간다. 그리하여 이 규율적인 연접부면의 존재 때문에 상층으로의 감축 과정에 기분 좋은 율동성이 감득되는 것이다. 그 결과 이 부여탑에서 명쾌한 윤곽의 미와 아울러 선율 좋은 율동으로부터 오는 규격적인 미를 느끼는 것이다.

이와 같은 예술적인 효과는 다만 목조탑파의 자태를 석재로써 모형화하려한 의사로부터는 발생하지 않는, 하나의 큰 예술적인 변형(modification)이라고 말할 수 있다. 그리고 이 사실은 또 당연히 이 부여탑이 발전 단계의 밑에 곧 시원적인 곳에 있는 것이 아니고, 그 위에 즉 정립된 하나의 양식을 갖고 있는 것으로서 고찰되지 않으면 아니 되겠다. 말을 바꾸자면, 이와 같이 정돈된

자태의 것이 존재하게 이른 그곳에는 당연히 그곳까지 인도되어 올 선행적인 것이 예상되는 것이다.

그리고 이 선행적인 것을 우리는 중국에서 구하여도 구할 수 없고, 일본에서 구하여도 구할 수 없고, 우리는 참으로 이 두 곳의 중간에 위치한 조선 자체에서 구할 수 있는 것이다. 그것이 곧 저 익산 미륵사지에 현존하는 다층탑이다. 이 탑은 전혀 목조탑파의 실용(實容)을 그대로 모사하여 아직 모형화에로의 의사도 나타내지 않고, 소재 변용상에도 아무런 규격적인 정돈이 없다. 곧 전체로 보아 목조탑파의 실용을 전하기에만 급급하고 있어 아직 모형화에의 의사도, 규격적인 정비에의 의사도 감히 염두에 떠오를 여념이 없었던 것을 표시하고 있다. 그리고 또, 부여 백제탑에 있어서와 같은 양식화된 기단조차 갖고 있지 않다. 이같은 의미에서 미륵사지의 탑은 석탑으로서 목조탑파의 실용에 가까운 곳에 있으며, 그리하여 석탑으로서의 새로운 소재에 의한 새로운 양식을 아직 획득하고 있지 않는 시원적인 것이라 말할 수 있는 데 대하여, 부여 백제탑은 이미 목조탑파의 실용으로부터 떠나 새로운 양식 획득의 단계로 올라간 것이라 말할 수 있겠다.

뿐만 아니라, 부여 백제탑에서와 같은 형식의 목조 기단도 실제의 목조건축 자체의 발전사에서 보아 상당히 발전된 단계 위에 있는 것으로, 이와 같은 석조 기단이 발생하기 이전에는 일반으로 넓고 높은 '토대(土臺)' 뿐이었던 것은 이미 본론의 목조탑파에서 말한 신라통일기 이전의 여러 건축 예에서 본 바이며, 지금 또 이곳에 대조되어 있는 미륵사지의 여러 다른 당탑지(堂塔址)에서도 볼 수 있는 바이다. 미륵사지의 석탑에도 설사 지금은 원상이 남아 있지 않다 하더라도 이와 같은 '토단' 이 기존함은 유적 자체로부터 추정된다. 곧 미륵사지 석탑에 있어서의 토단의 존재는 고식(古式)에 준한 것이며, 부여 백제탑에 있어서의 '석단(石壇)' 의 존재는 신식(新式)을 좇은 것이다. 따라서 이 두 탑 사이에는 하나의 계련(係連)이 생각된다. 곧 미륵사지의 석탑은 석재로써

처음으로 시험적으로 목조탑파의 자태를 모사해 본 것으로서, 곧 그것은 다른 재료로써 다른 양식의 것을 조영하려 하는 의식은 아직 없었던 것으로서, 따라서 그것은 양식적으로 달라진 하나의 석탑이라 하기보다는 다만 재료를 달리하였을 뿐인 목조탑파라고 말할 수 있음에 대하여, 부여 백제탑은 미륵사지의 탑파에 의하여 인도된, 다른 재료에 의한 다른 조영의 가능성의 의식 아래, 또는 새롭고 다른 재료는 다른 양식을 구성할 수 있다는 자신 아래 만들어진 작품으로서 가치가 있다고 하겠다.

그리고 부여 백제탑이 미륵사지의 석탑과 계루(係累)가 있다고 할 수 있는 점은 소재 단편의 처리법과 양식상의 유사점이며, 예컨대 주(柱)는 주로서 별석으로써 조립되고 또 형식적으론 모두 상협하광(上狹下廣)의 이른바 엔타시스와 유사한 자태를 갖고 있는 것, 따라서 탑신 전체가 하광상협(下廣上狹)의 이른바 '내전(內轉)'의 자태를 가지고 안정한 자태를 하고 있는 점을 들 수 있다. 이곳에서 특히 주의할 것은 주(柱)에 있는 엔타시스와 유사한 형식의 존재인데, 이 사실은 비록 조선에 석탑이 많다 하더라도 이 두 탑을 모방하고 있는 후세의 작품 이외에서는 결코 볼 수 없는, 이 두 탑 및 뒤에 말할 경북 의성군 산운면 탑리동(塔里洞)에 존재하고 있는 오층석탑 한 기에서만 볼 수 있는 부분적 특색이다. 다음에 또, 옥개석은 두 탑이 모두 첨단(檐端)이 수평으로 뻗어 있고, 네 모퉁이의 옥개석에서 전각(轉角) 밑에 약간의 반전을 이루고 있다. 이것도 이 두 탑 간의 계루와 관련성의 존재를 말하고 있는 것이라 하겠다. 그리고 또 옥개석을 네 모퉁이에서 반드시 같은 크기로 만들어 하나의 단위적인 요소 부분으로 하고 있는 점도 그 관련성의 존재를 말하는 것이라 하겠다.

그런데 미륵사지의 석탑에 있어서는 중간의 옥개석을 많은 연접에 의하여 구성하고 있는데, 부여 백제탑에서는 다만 일석으로써 하고, 또 제오층의 옥개석에서는 감축률의 관계상 그것조차 생략하고 있다. 결국 이것은 미륵사지 석탑의 옥개석은 그 광도(廣度)가 크기 때문이며 부여의 백제탑에서는 그 광

도가 작기 때문인데, 동시에 이것은 마치 탑신의 평면 면적에 있어 미륵사지 석탑은 목조탑파에서의 실제적인 방 삼간 평면을 그대로 표현하고 있는 데 대하여, 부여의 백제탑은 그것을 간략하게 요약하여 윤곽적인 외용만을 전하고 있는 점에 호응하고 있는 생략 형식이라 하겠다. 이것이 또 일단(一段) 생략되었을 때 뒤에 말하는 차대의 석탑에 있어서와 같이 중간석이 전혀 생략된 것으로 되고, 또다시 일단 생략되었을 때 일반 통식(通式)의 여러 탑에 보이는 일석 조성의 옥개 형식이 나타나는 것이다.

이곳에 있어서 우리는 양식 발전사상으로 보아 미륵사지의 석탑과 부여의 백제탑은 각각 전후의 관계에 있는 것으로 정립하고, 또 실제적인·부분 형식의 계연성의 존재로 보아 부여 백제탑은 미륵사지의 석탑으로부터 발생하여 다시 한 전변(轉變)을 표시한 것으로서 정립할 수 있다. 만약 이 관계를 무시하고 어떤 일파의 사람들과 같이 미륵사지의 석탑을 부여탑보다 후래의 것이라 논한다면, 두 탑은 각각 단순한 착상이 서로 다름으로써 발생한 무연(無緣)의 것이 되고, 양식 발전사적인 체계적인 논술은 불가능하게 된다. 그리고 이것은 이어서 조선 전반의 석탑에 걸친 체계적인 양식적 연계성 존재를 무시하게 되어 사실의 엄존(儼存)을 혼돈에 끌어넣는 이외에 아무것도 아닌 결과가 될 것이다.

그러나 필자가 이 두 탑을 완전한 하나의 계루적인 존재로서 정립하였다 하더라도, 또 이 두 탑 사이에 하나의 큰 근본적 상이점이 존재하고 있는 것을 무시 또는 망각하고 있는 것은 아니다. 즉 그 상이점이라 함은 두 탑에 있어서의 층급 받침의 형식이다. 미륵사지 석탑의 받침은 단층형(段層型) '적출(積出)' 식이며, 부여탑의 받침은 이미 말한 바와 같이 전체의 자용(姿容)이 주두에 있는 대두(大斗)와 같은 형식의 것이어서 광대한 직육면체〔장구입방체(長矩立方體)〕의 종(縱, 두께)의 반분(半分)부터 이하를 비슷이 깎은 자태의 것이다. 후자의 형식은 후세의 두셋의 모방적 석탑 이외에는 결코 볼 수 없는 이 탑파

만의 특별한 부분 형식이며, 전자의 형식은 이후 조선 석탑파계 일반의 통유(通有) 형식의 것으로 생각되고 있다. 그리고 그같이 생각되어 있는 논거는, 이 단층형 적출식의 받침 형식이 신라에서 이미 초기적인 것으로부터 일반 정형적인 형식으로서 나타나 단층 수 오단을 최고로 하고 그 유형적인 자태가 신라 석탑의 시원적인 것으로 보이는 경주 분황사 삼층 의전탑에 보인다.(이 탑은 후에 말하는 바와 같이 석재의 색이나 자용이나 구축의 수법까지가 전혀 전탑 그 자체임을 느끼게 하는데)

그 밖에 경북 의성군 산운면 탑리동에 존재하는 오층탑 및 그 범주에 속하는 일련의 작품과 같이, 확실히 석조탑파이면서 양식적으론 전혀 전탑 양식 그 자체에 준칙(準則)하고 있는 것들이 모두 이 형식의 받침이다. 또 이 밖의 전형적인 일반적인 조선의 석탑파가 모두 이 형식의 받침을 이루고 있는 점에서 결국 이 형식의 받침은 전탑의 받침 수법에서 비롯하고 있는 것이라 하겠고, 나아가 조선 석탑에서 그같은 형식의 받침이 이루어지게 된 것은 분황사의 의전탑과 같은 전탑 형식의 탑이 건립되고, 따라서 그 지견의 보급에 의해서 발생한 형식이라고 생각되어 있는 듯하다. 따라서 또 미륵사지의 석탑에서 보는 같은 종류의 받침 형식도 결국 이들의 범주에 속하며 그 건조 세대도 분황사탑이 이루어진 이후에 속하는 것으로 보고 있는 듯하다.[16]

그러나 우리는 미륵사지 석탑의 받침 형식이 그와 같이 단층형 적출 형식의 범주에 속하고 있다고는 하나, 저 분황사탑 이래의 전통을 받고 있는 신라의 여러 석탑에 있어서의 수법과는 서로 다른 점이 있는 것도 고려하지 않으면 아니 되겠다. 곧 전자에 있어서는 단층형 적출의 각층간의 폭과 첨단출〔檐端出, 헌선출(軒先出)〕의 폭이 거의 같은 폭보다는 조금 넓은 정도이며 그곳에 매우 긴박한 느낌이 보이는데, 후자에 있어서는 그 사이의 관계가 배 이상의 차를 갖고 매우 여유있는 느낌을 갖고 있다. 그뿐 아니라 전자의 계통을 잇고 있는 신라에 있어서의 시원적인 석탑 및 그후의 발전한 여러 탑도 모두 받침의 층급

수는 오단이며, 신라통일 중기 이후 점차로 그 수를 감하여 사단으로부터 삼단으로 감축되어 있는 것이다. 그리고 각층의 탑신이 감축됨에 따라서 그 '받침'의 층급 수도 상하 동일하지 않고, 하층부터 상층에 이름에 따라서 층급 수도 감소되어 가는 것이다. 그런데 미륵사지의 석탑은 '받침'의 층급 수가 처음부터 삼단으로서 출발하고, 상층으로 감에 따라서 도리어 그 수를 증가하여 사단이 되어 있다. 이것은 이층 이상, 각 탑신을 받는 반대석이 처음에는 일단이면서 제삼층으로부터 중단으로 증가되어 있는 것과 상응한 수법이라 하겠다. 그리고 이같은 형식도 이 미륵사지의 탑파에서만 볼 수 있는 특수 유일의 수법이며 다른 석탑파에서는 볼 수 없는 특색이다.

이와 같은 '단적(段積)' 증가의 수법은 아마도 앙각도(仰角度)의 조정을 고려한 곳에서 생각된 듯하며, 그 수법을 우리는 목조탑파에서 보는 바이다. 곧 조선의 현존 유일의 목조탑파라고 할 저 충북 보은군 속리산 법주사에 있는 오층탑의 포(包)가 그러하여, 초층에서는 단앙〔單昻, 데구미(出組)〕, 이층 이상 사층까지는 중앙포작〔重昻包作, 후타테사키(二手先)〕, 제오층에 이르러서는 탑신을 전혀 생략하고 포〔조두(組斗)〕를 삼중 교두〔翹頭, 미테사키(三手先)〕로 하여 전체의 감축도의 조절을 꾀하고 있다. 이 탑은 조선조 말기의 탑인데, 이와 같은 포의 층을 따라 증가하는 수법은 아마도 옛날부터 전승되었을 것이다. 이 점, 미륵사지의 석탑도 적지 않게 현실적인 목조탑파에서의 이 수법을 즉사적(卽寫的)으로 모사한 것으로 생각된다.

그런데 조선의 여러 다른 석조탑파에 있어서는 그같은 수법에 따른 것은 하나도 없고, 또 조선 석탑파의 다른 한 시원을 이루고 있는 분황사의 탑, 의성 산운면의 탑과 같은 의전 및 모전탑, 그리고 적은 수나마 잔존하고 있는 전탑 등에도 이와 같은 수법이 행해진 예를 볼 수 없는 점은 미륵사의 석탑이 그 출발 시원을 각자 달리하고 있는 점으로서, 곧 전탑으로부터의 시사 없이 발생한 것임을 느끼게 하는 것이라 하겠다. 다시 또, 전탑 양식으로부터 출발한 것

으로 생각되어 있는 신라의 여러 석탑에서의 받침 형식과 미륵사지의 석탑에서의 그것의 상이점을 든다면, 전자는 모두 받침의 종(縱)의 두께〔厚〕가 같은 높이인 데 대하여, 후자는 최초의 일단을 별조(別造)하여 약간 높게 하고 남은 이단을 일괄하여 같은 높이로 하고 있다. 그리고 초단의 것은 마치 저 부여 백제탑에 있어서의 받침 밑의 미량석과 같은 다른 의미가 있는 것과 같이 느껴지는 바가 있다. 그리하여 이 양자 사이의 상이점을 종합해 고려할 때, 이 미륵사지에 있어서의 단층형 받침 수법은 반드시 전탑 의식이 보급된 후, 또는 실제로 분황사 모전탑과 같은 전탑 양식이 이루어진 후에 나타났다고 하기보다도, 그것은 독립 독창적인 의미를 갖고 출발한 것이라고 말할 수 있는 것으로 생각한다.

그리고 미륵사지의 석탑에서의 받침의 단층 수가 차례로 더해 간 자태를 법주사 목조탑파에서의 교두의 수에 대조시킨 관계로 얼른 생각되는 것은, 그 단층 적출의 자태는 목조탑파에서의 포의 교두의 전출법(前出法)에 상응한 것이 아닌가도 생각되나, 일반으로 생각되는 것과 같이 포의 방식이 단층 형식의 교두 형식을 취하고 있는 것은, 이미 당시 있었다 하더라도 중앙(重昻, 후타테사키) 이상의 방식은 송조 이후의 당식(唐式) 건축에서 비로소 이루어진 것이라 하면, 필자의 이 점에 따른 해석만은 잠시 삼가지 않으면 안 된다. 그러나 당시 일본의 건축을 보면 미추(尾槌)의 첩출(疊出) 형식은 이미 이루어지고 있었으므로, 억지로 부회한다면, 이 형식을 모방한 것이 곧 미륵사지 석탑에 있어서의 단층형 적출식 받침이라고도 할 수 있다. 그리고 그 실제의 단층 형식을 모방한 것이 이 탑의 받침이며, 단층 수를 무시하고 그 전체의 외곽선이 마치 귀복식(龜腹式)의 형태를 구성하고 있는 점에 착안하여 그 총괄적인 외곽적인 윤모(輪貌)만을 전한 것이 부여탑에서 보이는 받침 형식이라고 해석한다.

그와 동시에 부여 백제탑에 있어서의 이 사면구배식(斜面勾配式)의 받침 형

식은 마치 백제 말기 부여 일대에서 이루어진 고분 내실의 '절상천장(折上天障)' 형식과 의사를 같이한다고도 보여, 그곳에 백제 말기의 일반의 취향이 나타났다고 하여, 부여 백제탑은 이같은 고분 형식이 이루어진 당시의 추세에 맞는 것이라 하겠다. 그런데 미륵사지 석탑의 단층형 적출식의 받침 형식은 목조건축에 있어서의 포의 교두〔출두(出頭)〕형식 내지 중첩한 미추의 머리〔頭〕가 구성하고 있는 교두의 형식이 아니라 하고, 가령 백보를 양보하여 전탑 양식에 있어서의 수법을 모방한 것이라 하더라도 그곳에 하나의 수정을 가하여 다시 생각할 수가 있다. 즉 그것은 다만 전탑 양식을 모방한 수법이라기보다는 일반 전축의 수법으로부터 착상된 것이라고. 그리고 이 전축의 수법은 신라보다도 백제가 앞서고, 백제보다도 고구려가 앞서서 그의 지견을 얻고 있었다. 그것은 한족(漢族)과의 접촉의 지속관계에 따르고 있다.

그리하여 생겨난 조형은 고분의 축조 형식에 보이고, 그곳에는 자연히 두 가지 형식이 이루어졌다. 즉 백제 중기의 국도였던 충남 공주읍 내에는 실제 전축의 현실(玄室)을 갖는 고분이 잔존하고, 고구려 전기의 국도였던 압록강 북안의 환도(丸都, 오늘날의 집안현)에는 단층형 석축의 고분을 남기고 있는데, 그 중에도 전축 현실의 석축 고분이 있다. 그리고 전을 쓰지 않은 현실이라 하더라도 잡석축의 고분 현실에는 역학상(力學上) 당연의 자태로서 포탄형 윤곽선의 내공(內空)의 현실이 되든지 혹은 적출 순차로 줄어든 모양의 천장 형식을 가진 현실이 되고, 이것들은 백제의 고분 현실에서도 많은 예를 발견할 수가 있다. 그런데 고구려 고분에 있어서는 비록 거석(巨石) 축조의 현실 고분에서도 단층형 적출식의 천장 형식을 볼 수가 있다. 이 수법은 미륵사지 석탑의 내실 통로 천장에서도 볼 수 있는 점이다. 결국 그것은 전탑의 수법에 공통되어 있다고는 하나, 요컨대 소재로써 공간 감축을 이루었든지 확충을 이루었을 때, 또는 입방괴체(立方塊體)의 감축을 이루었을 때, 확충을 이루었을 때, 어떠한 경우에 있어서도 본원적으로는 구조 수단에 있어서의 하나의 역학적

필연성을 가지고 다른 곳으로부터의 시사가 없더라도, 영향이 없더라도, 현현(顯現)할 수 있는 것이라 하겠다. 이와 같이 생각할 때 미륵사지 석탑의 단층형 적출식의 받침을 반드시 조선에 있어서의 전탑 출현 이후의 작품이라고만 생각하지 않으면 안 될 도리도 없고 이유도 없다. 부여탑에 있어서의 귀복(龜腹) 유사 형식의 받침 형식이 백제 말기 유행의 한 추세로부터 발생한 하나의 독창적인 새로운 수법이라고 한다면, 미륵사지 석탑의 단층형 적출식의 받침 형식도 일반으로 역학적인 필연성을 갖고 이루어진, 전축 유사 수법이 발전한 또 하나의 독창적인 새로운 수법이라고 하겠다. 하물며 미륵사지 석탑의 받침이 초단의 높이를 달리하고, 각층의 조성이 아직 형식화하지 않고, 그곳에 적지 않은 목조탑파 내지 건축에 있어서의 미량(楣梁)의 가구라든지 포(包)의 자태 같은 것이 연상됨에 있어서는 더욱 이것을 반드시 조선에서 전탑이 나타난 이후의 작품으로서 정립해야 할 이유는 없다. 그리하여 필자는 앞에 부여탑과의 양식적 대조 고찰에 따라서 이 미륵사지의 석탑을 부여탑에 선행하여 목조탑파의 양식을 최초로 전한 조선 최초의 시원적인 석탑의 하나로서 정립하였던 것을 후회하지 않는다.

그런데 이곳에 하나의 문제의 탑이 있다. 선학들에 의하여 설명된 것을 일절 무시하고 필자만의 양식론으로 보면 문제없는 간단한 것이나, 이미 선학들에 의하여 설명된 결과 일반의 상식에 영향하고 있는 바 지대하여 그 오류를 바로잡고자 하면 우선 대강의 논증을 필요로 하기 때문에 여기에 제출하지 않을 수 없는 것이다. 곧 그 문제의 석탑이라 함은 세키노 다다시 박사에 의하여 저 미륵사지의 석탑을 신라통일기의 작품이라 논정(論定)케 한 중대한 동인(動因)이 되어 있는 익산군 왕궁면의 왕궁리(王宮里) 오층석탑이다.

이 석탑은 그 삼단의 단층형 적출식 받침의 형식, 구축의 수법, 옥개석의 형식과 첨출(簷出)의 관계 및 외모가 가진 풍격 등이 미륵사지의 석탑 양식을 잘 전하고 있는 점에서 재래, 그 건조 세대를 미륵사의 석탑과 동류의 것으로서

논의되어 온 것이다. 그러나 자세히 그 양자 사이의 구별을 세우면 왕궁지(王宮址)의 오층탑이라는 것은 결국 미륵사지의 석탑을 모방하여 세부적으로 그 형식·수법의 일단을 전하고 또 새 세대의 새 형식 수법을 가미하고 있는 것이다. 세부적 형식 내지 수법에 있어서는 부여탑을 모방한 점도 있다. 예컨대 탑신의 평면을 일간 평방으로 하고 있는 점―그러나 초층 탑신만은 이간평방을 우의하고 있으나―, 옥개석의 연접을 여덟 장 내지 넉 장 할당식으로 하고 있는 점 등이다. 그러나 다른 수법은 탑신에 있어 우주석(隅柱石)을 별조로 하여, 벽면을 감입식(嵌入式)으로 하지 않고 이것을 벽면석의 네 모퉁이에 조금 조출(造出)하여 단순한 우의의 것으로 삼고, 또 그 우주 형식에는 엔타시스가 소멸되고 있는 것이다. 제이층 이상 각 탑신을 받는 반대석도 별조는 아니고 옥개석의 상면에 편의적으로 조출하고, 기단부는 원초(原初) 상태가 불명인 채로 오늘날에 이르고 있는데, 현존하는 높은 토적(土積)의 모양은 어떤 형식에 의한 석조 기단의 기존 상황을 추정케 한다. 그리하여 이 탑에는 고식의 편화(便化)·약화(略化)가 보이는 동시에 새 형식의 현현을 본다. 그것은 마치, 뒤에 말하는 경주의 나원리 오층석탑, 충주 가금면의 탑정리(塔亭里) 칠층석탑과 양식적으로 동위에 들 수 있다. 그리고 세대적으로도 이 삼 자를 대략 같은 시기의 것으로 인정하여, 신라 신문왕대를 대략 중심으로 하여 생각하려 하는 것이다. 따라서 세키노 박사가 미륵사지 석탑의 창건 연대를 추정할 때, 보덕국 안승왕의 건립으로서 가정하려 한 것을 이 탑의 창건에 전용(轉用)하면 타당성이 많을 것으로 믿는 바이다.

그리하여 필자는 조선 석탑파의 일방적 시원을 이루는 것으로서 미륵사지의 석탑파를 정립시켜, 그 한 전화(轉化)로서의 부여의 백제탑을 백제 말기의 일반 조형 추향(趨向)에 상응한 것으로서 정립한다. 왕궁지탑은 이 사이에 있어서 설사 미륵사지탑파의 풍모를 전하고 있다 하더라도 그곳에는 이미 통일기의 작풍·수법의 가입(加入)의 맹아가 보인 것으로 신라통일 직후기의, 곧

680년대의 작품으로서 정립하는 것이다.

그런데 이곳에 조선 석탑파의 다른 하나의 시원을 이루고 있는 것이 있다. 그 최고(最古)의 것은 경주의 분황사 의전석탑(擬塼石塔)이며, 그 다음가는 것은 의성군 산운면의 탑리 모전탑이다. 분황사의 모전탑은 전탑 그대로의 축조 의욕 아래 조영된 것으로, 마치 미륵사지의 석탑파가 설사 석재에 의하여 조립되었다 하더라도 양식 그 자체는 전혀 목조탑파의 범주에 속하는 것이었던 것과 같이, 이 탑도 비록 석재에 의하여 구축되었다 하더라도 형식 그 자체는 전혀 전탑 그것이다. 그러나 이것을 그 반면에서 말하면, 이들은 설사 형식으로서는 각각 목조탑파의 범주에 속하고 또는 전조탑파의 범주에 속하고 있다 하더라도 재료 자체가 모두 석재인 한 그들은 당연히 또 석조탑파라 부를 만한 것이다.

그리고 분황사의 창건 낙성의 연시(年時)에 관하여는 「신라본기」에 바로 선덕여왕 3년(634)이라 있는 이외의 이증(異證)이 없는 오늘날 이것을 의심할 수도 없고, 특히 그 초층 탑신의 사방 벽의 감실 양옆에 감입된 여덟 구의 역사상(力士像)이 모두 육조 말기, 일본에서의 아스카기(飛鳥期)의 조상(彫像)과 공통의 특색을 갖고 있는 점에 있어서 더욱 「신라본기」의 기록을 믿지 않을 수 없는데, 다만 여기에 문제로서 일고론(一考論)을 요하는 점은, 세키노 박사가 일부러 『동국여지승람』에 보이는(실은 『삼국유사』로부터 나온 전칭) 백제 무왕대의 미륵사 창건설을 보덕국 안승왕대 창건으로 개변(改變)시킨 그 용의(用意) 속에는, 미륵사의 창건을 전칭과 같이 백제 무왕대의 건립이라 한다면 그 설화 속에 보이는 신라 진평왕이 백공(百工)을 보내 이를 조력하게 한 사실도 인정하지 않을 수 없게 되는데, 그렇게 된다면 미륵사지 석탑이 연대적으로 분황사탑에 선행하게 되어, 박사의 소견으로서 명시되어 있지는 않으나 앞뒤를 추찰하건대 미륵사지의 석탑에 있어서의 단층형 적출식의 받침 형식은 조선에서 전축탑파(塼築塔婆)가 나타난 이래의 형식 수법이라는 의견과 모순

이 된다. 그리하여 이 모순을 구하려고 생긴 것이 곧 저 보덕국 안승왕대 설로 되어서 나타난 것으로 생각된다. 박사의 『조선의 석탑파(朝鮮の石塔婆)』라는 글에서 "이 탑이 만약 초창과 동시의 것이라면 분황사탑보다 이 년 이전, 대당 평백제탑보다 이십팔 년 이전에 있어야만 된다. 과연 그렇다고 하면 참으로 오늘날 조선에 유존(遺存)하는 최고의 건축물이 될 것이다. 나는 그 양식상으로 갑자기 이에 찬성할 수 없다. 도리어 보덕왕 무렵의 것으로 하는 것이 타당하지 않을까 생각하는 바이다. 잠시 의문을 남기고 후고를 기다린다"라고 한 그 속에는 결국 미륵사지의 석탑을 분황사탑이나 부여 백제탑보다 앞에 정립할 수 없는 양식상 무엇인지 믿는 바가 있었던 것이 상상된다. 그리고 박사가 "분황사탑보다 이 년 이전, 대당평백제탑보다 이십팔 년 이전"이라 한 것은 미륵사의 창건을 가장 신중히 생각하여, 전칭상의 무왕 즉위년(600)의 창건설을 암암리에 보류하여 괄호 속에 넣고, 전설상의 진평왕과의 관계를 그 최후의 해에 두고 생각한, 참으로 더할 수 없는 용의주도함을 보인 바이다. 그러나 필자의 소견으로서는 미륵사 창건은 무왕 즉위년에 있었던 것으로 보이며, 신라의 진평왕이 백공을 보내 이를 조력하다라고 하였는데, 그 낙성의 연시에 관하여는 『동국여지승람』에도 『삼국유사』에도 모두 보이지 않고, 설사 진평왕이 백공을 보내 이것을 조력하였다고 있다 하더라도 그것은 가람조영의 중간과정에 있어서 존재한 하나의 사실로서도 보이며, 따라서 그 생성을 어느 때라고 확정할 수 없는 한 사실로서는 분황사탑보다 이후에 있었다고도 볼 수 없는 것도 아니다. 또 부여 백제탑보다 이십팔 년 이전이라는 생각도 이 부여탑에 추각(追刻)한 '현경 5년'의 기(記)를 가지고 이 탑 조건의 연대로 보고서의 소론인데, 누누이 말한 바와 같이 이 '현경 5년'의 비기(碑記)는 요컨대 비석 건립의 예정 기년(記年)이고, 탑 그 자체의 생성 기년이 아니며 탑은 이미 그 이전의 건립인 것이 확실하므로 그 실연대는 불명의 것이다. 다만 필자의 소론과 같이 그것은 미륵사탑보다 뒤지고 생성 하한은 백제 멸망년 이전이라 말

할 수 있을 뿐이다.

그리고 필자의 양식 발전의 순서상으로부터의 고찰에 따르면 미륵사탑의 발생은 분황사탑의 생성과 아무런 관계가 없고, 다만 부여탑보다 선행하는 것으로 생각될 뿐이며, 연시적으로나 양식적으로나 분황사탑과 미륵사탑의 계련성을 생각할 필요는 없다. 곧 미륵사탑은 미륵사탑으로서 발생하고, 분황사탑은 분황사탑으로서 발생한 상호 무연의 것이다. 바꾸어 말하면, 하나는 백제국의 취향으로서 발생하고 하나는 신라국의 취향으로서 발생한, 각자 별개 독립의 조형 의사의 산물로서 대립시켜야 할 것이다. 다만 양자에 공통되는 점이 있다고 하면, 양자가 모두 '석재'로써 각자의 취향이 있는 바를 표현하려 한 점에서만 인정될 것이다. 이것은 하나가 다른 하나에 영향을 미친 까닭이냐, 혹은 각자 별개로 출발하여 우연히 서로 같게 되었느냐. 지금 이것을 결정할 아무런 자료를 갖지 않으나, 그러나 기원후 7세기의 전반기에 있어서 목조 또는 전조탑파 양식을 석재로 바꾸려 한 조선 조탑 의사의 전변의 자태는 여기에서 인정될 것이다. 곧 관점을 바꿔서 말하자면, 이 7세기 전반기는 조선의 자연이 허용한 조선 고유의, 즉 조선에 적합한 소재 발견 시대였다고도 말할 수 있을 것이다. 그리고 이 세대는 또 양식 모색 시대였기도 하여, 백제의 땅에서는 중국 전승의 목조탑파 양식을 모방하여 한 출발점으로 하고(미륵사지 석탑), 다시 그것에 한 전변(轉變)을 가하여 부여탑과 같은 새로운 취향을 따른 새 양식을 내 보기는 하였으나 결국 고립적 시험적인 것으로 끝났다. 신라의 땅에서는 같은 중국 전승의 전축탑파 양식을 모방하여 한 출발점으로 하고(분황사의 모전석탑), 다시 그곳에 한 전변을 이루어 의성군 산운면 탑리동의 오층 모전탑과 같은 또 하나의 새 취미의 방향에 따른 새 양식을 내 보기는 하였으나 이것도 다만 고립적 시험적인 것으로 그쳤다. 고립적 시험적이라 함은 비록 후세에 약간의 모방 작품이 있었다 하더라도 조선 석탑파 양식으로서의 전형적인 일반적인 규범이 됨에 이르지 못한 것을 의미하는 것이다.

그리고 여기에서 이 양식 모색 시대의 백제·신라 두 곳에서의 경향성을 보면, 그곳에는 불가사의하게도 유사한 현상을 볼 수가 있는 것이다. 곧 신라에서 산운면탑의 분황사탑에 대한 관계는, 마치 백제에서 부여탑의 미륵사지탑에 대한 것과 흡사한 것이다. 그리고 또 익산 왕궁리탑의 익산 미륵사지탑에 대한 관계는, 경주 분황사의 동남 폐사지[17]에 있는 폐탑의 분황사탑에 대한 관계에 비하여 비하지 못할 것도 없다. 다만 서로 다른 점은, 왕궁리탑의 미륵사지에 대한 관계보다도 분황사 동남 폐사지 폐탑의 분황사탑에 대한 관계가 형식적으로나 시대적으로나 더욱 긴밀성·접근성을 갖고 있는 점이다. 그러나 하나의 출발점을 이룬 작품에 다른 하나의 모방작품이 각각 같은 지역에, 그리고 다시 한 전변을 이룬 한 작품이 지역을 달리하여 나타나고 있는 것은 불가사의한 유사 현상이라고 하겠다.

의성군 산운면 탑리동 폐사지에 있는 오층모전탑이라는 것은 오늘에 이르기까지 다만 신라통일기의 작품이라고 해 왔을 뿐이고, 그 양식론적인 정위(定位)는 없었다. 이른바, 보통 '모전탑'이라 부름으로 말미암아 전탑 양식을 모방한 것이라는 형제상(形制上)의 판별이 겨우 이루어 왔음에 불과하였다. 그러나 이제야 그 양식론적인 정위가 행하여질 시기가 되었다. 그리고 필자는 이 탑을 분황사탑과 그 동남 폐사지에 있는 폐탑의 다음에 위치하고, 그리고 뒤에 말할 경주의 고선사지 삼층석탑 또는 감은사지 동서 삼층석탑의 앞에 둘까 하는 바이다.

우리는 이 의성의 탑을 양식론적으로 정위하려 할 때 비교론의 대조물로서 고선사지탑과 감은사지의 두 탑을 감히 예로 든다. 그 이유로서, 이 세 탑은 양식을 전혀 같이하고 시대를 대략 같이하여서 조선 석탑파 최초의 전형적인 규범적인 의미·가치를 갖는 것으로 되어 있기 때문이다. 이때, 먼저 비교할 것은 그 기단 형식이다. 즉 고선사지탑·감은사지탑은 형식이 전혀 같은 석제 이층 기단이다. 그리고 하부 기단의 중대석에는 모두 네 개 우주 이외에 중간

벽에 탱주(撑柱) 세 개를 등분하게 배치하고, 상부 기단의 중대석에는 네 개 우주 이외에 중간 벽에 탱주 두 개를 등분히 배치하고 있다. 이같은 우주와 탱주는 모두 조출식(造出式)이며 엔타시스가 없다. 또 상단(上壇) 갑석의 가장자리 아래에는 부연(副緣)의 조출이 있고, 상면 초층 탑신을 받는 반대석은 이층 단층형(段層形)으로 갑석에서 조출되어 있다. 하부 기단의 갑석은 낙수면(落水面)에 약간의 구배(勾配)가 있고, 상단의 중대석을 받는 곳은 단층형과 사분의 일 원호형(圓弧型)과 귀복상(龜腹狀)의 이층의 조출이 있다. 이후 전형적인 일반적인 조선 석탑파의 기단 형식은 모두 이 양식을 따르고 있으며, 시대가 하강함을 따라 탱주의 수효가 감소해 갈 뿐이다.

그런데 의성탑의 기단은 단층(單層)의 기단이며, 또 네 개 우주 및 탱주의 수는 이것들과 동수(同數)면서 별조이고, 또 방대하고 강한 엔타시스 형식을 갖고 있다. 이 기단만을 비교할 때, 이것은 저 부여의 백제탑에 있어서의 기단보다도 초발적인 시원적인 의미를 갖는다. 곧 백제의 그것은 이미 형식화하고 모형화한 곳이 있는데, 이것은 아직 그같은 점은 없고 또 탄력성을 갖고 있다. 기단 아래에 지반석이 놓여 있지 않은 점도 그 하나가 될 것이다. 그러나 기단의 갑석 폭과 초층 탑신 폭의 비를 볼 때, 부여탑은 1.267 약이며 기단 폭의 탑신 폭에 대한 뻗어 나감이 가장 적다. 그런데 의성탑에서의 이 관계는 1.848 약으로 탑신 폭에 대한 기단 폭의 뻗어 나감이 크다. 이것을 다시 분황사탑에서 보면 그것은 4.636 강이 되어 더욱 기단의 뻗어 나감이 큰 것을 보며, 감은사지 탑에서의 비를 볼 때 1.74 강이고 의성탑보다 적다. 즉 부여탑에서의 관계는 실제의 목조건축의 기단과의 관계에 유사한데, 분황사탑은 목조건축의 기단 관계와는 전혀 관계없이 전탑으로서의 안정을 꾀한 토대 견고를 위한 관계로 보인다. 그런데 의성탑의 그것이 부여탑의 그것보다 퍽 넓은 것은 실제 목조건축의 기단 관계를 즉사(卽寫)한 것이 아님을 표시하며, 그것이 분황사탑에서 보다도 퍽 좁아져 있는 사실은 전조탑파에서의 관계로부터 떠나서 목조건축

의 기단 관계에 접근하려 했던 것임을 보인다. 그리고 감은사지의 탑이 의성탑에 다음가는 것은 결국 이 기단 관계를 의성탑에서 모방한 것임을 표시하는 것이라 하겠다. 뿐만 아니라 의성탑에서 기단 갑석 위에 초층 탑신을 받는 반석(盤石) 일단을 넣고 있음은 부여탑에 없는 새로운 수법인 동시에 분황사탑에서 보이는 기존 수법의 번역이었다고 보이며, 감은사지탑·고선사지탑에 있어 이단 조출로 되어 있음은 결국 이 의성탑에 있어서의 형식 수법의 —원래는 분황사탑의 형식 수법이었는데— 발전된 형식임을 의미한다. 그리하여 이 기단 형식으로부터 이미 의성탑이 고선사탑·감은사탑보다 선행하는 것으로 정립될 충분한 조건을 구비하고 있다고 말하겠다. 그리고 이 기단 형식으로부터만 볼 때 의성탑은 더욱 부여탑보다도 선행하는 것이라 말할 수 있으나, 그러나 하나는 백제의 것이며 하나는 신라의 것이어서 국가 정세를 달리하고 문화 상태를 달리한 두 이국(異國)의 산물을 연계시킬 수는 없다. 하물며 양식 발원도 서로 다름에 있어서랴.

다음에 비교할 것은 탑신의 형식 수법이다. 분황사탑은 일반 전탑 양식을 모방하여 간수(間數) 표현을 무시한 단순한 사각형 평면을 이루고 있으나 의성탑은 초층 탑신의 네 모퉁이에 네 개 우주를 표현하고 있는 한 방 일간 평면을 표시하고 있다고도 보이나, 이 사실은 이미 부여탑에 있어서도 이루어진 요약 수법이며 뒤를 따르는 여러 석탑도 이 양식을 준수하고 있다. 그런데 특히 주의할 것은 그 네 개 우주의 표현인데, 그것은 미륵사지탑, 부여의 백제탑 등에 있어서와 같이 상협하활(上狹下闊)의 엔타시스 형식을 충실히 표현하고 또 그보다도 주두에 대두를 싣고 있다. 그런데 고선사지탑·감은사지탑 등은 네 개 우주를 별석조(別石造)로 하고 벽판석(壁板石)을 별석의 감입식으로 한 점은 고식을 준수하고 있으면서, 대두형의 생략은 물론이거니와 우주의 엔타시스 형식도 전혀 소실하고 있다. 말하자면 사실(寫實) 의사의 후퇴와 더불어 형식화·편화·약화의 뚜렷함을 보는 바인데, 이 점에 있어서도 또 고선사 및

감은사지의 석탑 등이 양식 발전사의 순서로 보아 의성탑보다 뒤늦은 것임을 증거하는 것이라 하겠다. 그런데 고선사지탑의 초층 탑신의 사면에는 우의적 〔寓意的〕인 조출식(彫出式)의 감실이 있어 그 감실의 주위 연액(緣額)의 '부출' 형식이 전혀 저 의성탑에서의 형식을 모방하고, 또 의성탑에서는 감실이 실의적인 실제성을 갖고 있음에 대하여, 고선사지탑에서는 단순한 장식적인 우의적인 것으로 그쳤다. 즉 이 점에서 또 고선사지 석탑이 의성탑보다 뒤늦은 것임을 표시한다.

고선사는 원효의 주찰(住刹)로서 신문왕 6년(686) 원효의 입적 이전에 이미 창건되어 있었던 것이며, 감은사는 신문왕 2년에 낙성을 본 것이다. 그리고 다음에 말하는 바와 같이 고선사는 다시 이 감은사보다도 선행한 사원이었던 것이 짐작되어, 그리하여 이 두 사원의 창건 연대로부터 의성탑의 생성 하한은 그 이전으로 생각되고, 이곳에 분황사탑과 고선사지탑의 사이에 그 생성이 정위되는 것이다. 논자에 따라서는 의성탑을 저 안동읍 내 신세동 추정 법흥사지에 현존하는 전탑 같은 것과 같은 예로 놓고 생각하고 있는 듯하다. 그 외모의 근사(近似)한 점, 초층 남면에만 감실이 설치된 형식의 유사 등에 의하는 듯하다. 그러나 이 안동의 탑은 그 기단 형식이 상당히 진전 변모한 후기의 형식을 갖고, 탑신에 우주 양식도 없고, 하물며 미량 형식의 사실적인 표현도 없다. 무릇 세대적으로 동렬에 둘 수 없는 상당한 간격이 있는 작품이다. 다만 의성탑에서 불가사의라 할 것은 이층 이상의 탑신 벽 중간에 일주(一柱)를 넣은 무의미성인데, 이것은 익산 왕궁리의 탑이 초층 탑신 벽의 중간에 일주를 넣은 것과 같은 취향의 무의미성이다. 말하자면 실제 목조탑파에서의 간수(間數) 표현을 어떻게 처리하겠는가에 고심한 흔적의 표현이라 해석할 것일까. 후세, 고려시대에 들어서 경북 성주군(星州郡) 읍내 동남리(東南里) 동방사지 〔東方寺址, 혹 의공사지(醫公寺址)라고 함〕에 방형 칠층석탑[18]과 같은 유사 형식의 탑이 한 기 존재하나 이 형식에 관한 해석의 자료로는 되지 않는다. 또 의

성탑에서 주의할 것은 그 소재의 처리법인데, 이 탑도 미륵사지의 탑파에서와 같이 외양을 구성하는 일에 안목이 있고 아직 부여탑에 있어서와 같은 질서성을 얻고 있지 않다. 그러나 미륵사지의 탑파보다는 약간 질서를 얻고 있는 것이며 이들과는 계련(係聯) 없는 무연(無緣)의 것이면서 질서 획득의 순서열로부터 말하면 그 중간에 처할 수 있다고도 할 수 있을 것이다. 그러나 또 의성탑은 부분적으로 일석화(一石化)에의 편화 수법도 있어, 예컨대 우주와 벽면석의 일석화의 경향과 같은 것은 부여탑부터 하강하는 단계의 경향으로도 보여, 결국 의성탑은 의성탑으로서 별개로 생각되지 않으면 안 되고, 지금에 있어서는 세대 결정의 자료가 없는 한 기껏 고선사지 및 감은사지 탑파보다 선행하는 것으로서 대략 7세기 전반기에 정립시킴으로써 만족할 것이라 하겠다.

조선의 석탑파는 이상 논술한 바와 같이, 한편에서는 목조탑파 양식을 석재로써 전사(轉寫)한 것과, 다른 한편에서는 전축탑파 양식을 석재로써 전사한 것의 두 개의 출발로부터 비롯하고, 이 두 경향이 각각 한편에서는 부여탑과 같은, 다른 한편에서는 의성탑과 같은 한 전변을 보이고, 이것들이 다시 종합적인 한 전변을 이룸으로 인하여 비로소 조선 석탑파로서의 전통 양식을 이루는 전형 형식의 탑은 발생했다. 그것이 곧 경주 고선사지의 탑이며 감은사지의 탑이다. 요컨대 그들이 갖는 기단 형식은 뒤에 나오는 여러 석탑의 기단 형식의 본류를 이루면서 시대의 하강을 따라서 세부적 변천을 보이고 있다. 그런데 이곳에 일고(一考)를 요하는 것은, 일본에서는 이 중단 형식의 석제 기단은 호류지의 금당·탑파·몽전(夢殿) 등의 기단에서 보이며, 이른바 아스카기의 특색이 되고 나라기(奈良期)에 들어서는 단층 기단이 되었다고 하는데, 조선 석탑의 기단 형제(形制)로부터 볼 때에는 이 관계는 도리어 반대이며, 중층 기단의 형제가 단층 기단으로부터 발전한 것이며, 단층 기단은 도리어 초발적인 것으로서 고기(古期) 고식(古式)의 형제이고, 중층 기단은 신기(新期) 신제(新制)의 것이어서 신라통일 이후의 경향으로 되어 있는 바이다. 따라서 이 조

선의 기단 형제는 일본의 기단 형제의 고찰에 새로운 수정의 가능성을 제시하는 것이 아닌가 생각게 하는 바이다.

하여간 고선사지의 탑 및 감은사지의 탑은 의성탑으로부터 나와서 의성탑에 새로운 것을 더하고 있다. 곧 그 발전한 기단 형식이며, 그 자태를 변한 옥개 형식이다. 같은 높이, 같은 폭의 단층형 적출식의 받침 형식 및 첨부(檐付)와의 접촉면이 밀접하여 받침 폭과 거의 같은 폭인 점 등은 의성탑의 형식 그대로인데, 옥개 상부의 단층형 체축(遞築) 형식을 전혀 보형(寶形) 사주(四注)의 면으로 변하여 실제의 목조건축의 옥개 형식으로 변모시키고 있는 것은 의성탑에서 보인 목조건축에의 접근성을 일단 더 진전시킨 것으로서 일전환(一轉換) 형식으로 보인다. 그리고 또 의성탑에서 보인바 네 개 우주의 엔타시스 및 대두, 미량 등의 모형적인 수법을 전혀 생략시키고, 소재의 처리에도 받침부를 거의 사등분하여 할당하고, 옥개석도 사등분하여 할당하는 등 그 정비 수법의 성문적(成文的)인 규율적인 명료성도 한 전기를 보인 수법이라 하겠다.

고선사지탑과 감은사지탑을 비교할 때, 형식 · 수법은 전혀 같으면서 전자에서는 아직 둔중성을 느끼겠고, 후자에서는 경쾌성을 느끼겠다. 이 양자의 다름은 옥개의 구배가 전자는 두껍고, 후자는 평박한 곳으로부터 온 것으로 생각된다. 전자가 두껍게 되어 있음은 결국은 의성탑에서의 옥개 상부의 두께를 그대로 가지고 양식만 사주보형(四注寶形) 형식으로 번안한 결과라고도 해석되고, 감은사지탑의 그것이 평박하게 되어 있음은 저 미륵사지탑 · 부여탑 · 왕궁리의 탑 등을 참조해 보고 당시 목조건축의 실제의 자태에 접근하였기 때문이었다고도 해석된다. 고선사지의 가람의 유모(遺貌)는 아무런 조사 보고에 접하지 않으나, 현존의 석탑파가 금당지의 왼쪽 편에 치우쳐 있는 점으로 보아, 오른쪽 편에도 또 한 탑을 세운, 이른바 양탑식 가람이었던 것이 상상되어, 그 우탑지(右塔址)에는 석탑의 파편조차 없으므로 목조탑파의 대립을

상정하고, 결국 목조탑파에 대신함에 석조탑파로써 한 최초의 일례로서 상정하는 경향도 있다. 곧 저 미륵사지의 삼원제(三院制) 중 서원(西院)에만 석조탑파가 조성되고 다른 두 원(院)에는 목조탑파가 있었던 것과 같은 경향의 것인데, 이 점에 있어 동서 양 탑을 모두 석탑으로 세운 감은사보다 고선사를 선행 형식의 가람으로 보려 한다.[19] 서당화상탑비(誓幢和上塔碑) 및 『삼국유사』등을 참조하면, 고선사는 적어도 문무왕 말대까지는 원효의 주찰로서 현저한 것이었던 점도 있고, 형식·수법이 전혀 동일한 이 두 탑이 다만 양식상으로는 전후관계가 어떠한지 생각할 때, 이같은 방증적인 자료는 어느 정도까지그 전후의 순서를 생각함에 도움도 된다.

그러나 이 두 사지의 세 기의 석탑파를 총괄하여 말하면, 대략 기원후 7세기후반기에 된 조선 석탑의 최초의 전형 형식으로 보인다. 곧 신라가 삼국을 통일하여 반도에서의 단일국가로서의 활발한 걸음걸이를 정비하고 있던 때의산물로서 그 정치·사회적인 형세에 상응한 작품이라 볼 수 있다. 다시 말을바꾼다면, 당시의 정치·사회의 변천에 잘 응한 훌륭한 반주였다고도 하겠다.그리고 양식적으로는 다소의 변천을 보이고 있으면서 세대적으로 거의 근사한 것으로서 우리는 경주의 나원리 오층석탑, 익산 왕궁지의 오층석탑 및 충주 탑정리의 칠층석탑의 삼 자를 든다. 이 삼 자는 기단에 있어 다소의 다름이있다. 곧 익산 왕궁지탑은 분명치 않으나, 충주 탑정리의 탑은 대체로 경주 나원리탑과 유사하면서, 하부 기단의 탱주 수가 일주 감소된 곳에 나원리탑보다는 한 단계 밑에 속하는 점이 보인다. 그런데 초층 탑신을 받을 반대가 별석으로 된 점에 의성탑에서 보인 바 고식을 남기고, 초층 탑신의 네 개 우주를 별석으로 한 곳에 고선사지 및 감은사지탑에 유사한 점이 있고, 벽면 구성을 두 장판석으로써 한 곳에 부여탑에서 보인 수법의 잔존을 보겠다. 이층 이상의 구성은 같지 않아서 혹은 하나의 직사각형 돌의 구석에 우주 형식을 우의적으로조출한 판석을 엇물림식으로 짜든지, 또는 앞뒤 두 돌의 양 모서리에 우주를

조출하고 좌우 두 돌은 단순한 직사각형 돌 하나를 감입하는 등 석탑 구성의 규율이 아직 확정되어 있지 않은 원초적인 의미를 보이고 있는 점이 많다.

옥개석도 초층의 여덟 장 구성부터 점차로 넉 장 석 구성으로 되어 있는 곳도 있으나 고층에 이르러 탑신은 일석화하고 옥개도 일석화하고 있는 점에, 그 고식의 가구적(架構的)인 자태로부터 조각적인 자태로 전변한 하나의 과도적인 성격을 보이고 있다고 하겠다. 이 구성법의 같지 않음은 익산 왕궁지탑파에서와 전혀 같은 경향이라 하겠다. 그런데 경주 나원리탑에서도 같은 경향은 보이는 바이며, 예컨대 탑신의 구성을 한 장 석의 한 모서리에만 우주 형식을 조출하고 동일한 판석 넉 장을 엇물림식으로 짜든가 옥개석도 동일한 짜임법으로 처음엔 팔석으로써 하면서 점차로 넉 장 석이 되고 한 장 석으로 되었다. 그같은 혼돈한 자태는 탑파 자체의 방대성으로부터 오는 구축 수법의 미확정성을 의미하는 것으로서 충분히 원초적인 의미를 갖는 것인데, 그러나 고선사지탑·감은사지탑에 비하여 양식적으로 아래에 속하고 있다 함은 이들 탑파에 비해 더한층의 간략화·형식화의 수법이 보이는 때문이다. 그리고 세대적으론 큰 차이가 없다 함은 경주 나원리의 탑을 모방하여 더한층의 감축 정황을 표시하고 있는 경주 낭산의 추정 황복사지(皇福寺址)의 삼층석탑을 해체 개수할 때, 이 탑이 신문왕을 위하여 효소왕이 기공한 연유의 명각지판(銘刻誌板)이 발견된 사실 때문에 그보다 양식적으로 선행하는 나원리탑도 당연히 신문왕대에는 완성한 것으로서 정위되며, 왕궁지탑도 앞에 말한 바와 같이 대략 신문왕대의 작품으로 생각되는 점 등에 따라서 이곳에 양식적으로 또 동위에 들 수 있는 충주 탑정리탑도 같은 시대의 것으로 생각되는 바이다. 그리하여 삼국 말기 즉 기원후 7세기 전반이 조선 석탑파의 양식 모색 시대였다고 한다면, 후반기는 양식 획득은 되었으나 아직도 구축법은 모색 시대에 있었다고 하겠다.

그리하여 구축법까지도 획득되어 조선 석탑파로서 양식적으로나 구축적으

로나 완성된 것을 산출케 된 것은 기원후 8세기대였다. 말하자면 기원후 8세기대는 조선 석탑의 고전시대(古典時代)이다. 당시 작품의 대표적인 것은 경주를 중심으로 하여 이루어지고, 8세기 후반기로부터 비로소 지방적으로 보급되어 갔다. 그리고 그것은 주로 고신라의 영역인 경상남북도에 한해 유행되었다. 소재지로써 표를 만들면 다음과 같다.

- 경주시 황룡리 황룡사지 삼층탑 쌍기.〔도파(倒破)〕
- 경주시 불국사 서(西)삼층탑.
- 경주시 장수사지 삼층탑.
- 경주시 황복사 삼층탑.〔개수(改修)〕
- 경주시 남산동 일명사지 삼층탑 쌍기.(도파)
- 경주시 남산동 옥정곡사지 삼층탑.(도파)
- 경주시 천군동 일명사지 삼층탑 쌍기.(재건)
- 월성군 외동면 원원사지 삼층탑 쌍기.(재건)
- 월성군 양북면 장항리 일명사지 오층탑 쌍기.(서탑 재건)
- 월성군 서면 명장리 일명사지 삼층탑.
- 청도군 풍각면 봉기동 일명사지 삼층탑.
- 김천군 남면 갈항사 삼층탑 쌍기.〔서울 이건(移建)〕
- 창녕군 창녕면 술정리 동부 일명사지 삼층탑.
- 강원도 (양양군) 도천면 장항리 향성사지 삼층탑.(도판 45)

위에 든 여러 예는 모두 먼저 기단 형식이 저 고선사지탑·감은사지탑 등과 동일하면서 하부 기단에 있어 탱주 일주가 감소된 것이며, 탑신·옥개석이 각각 일석으로 일괄되고 처마 받침이 오단 형식을 이룬 점에 공통성을 갖는다. 부분적으론 예컨대 황복사지의 삼층탑과와 같은, 이 부류에서의 최고(最古)

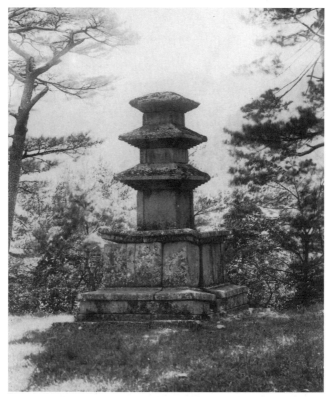

45. 향성사지(香城寺址) 삼층석탑. 강원 양양.

의 것으로서 옥개석 위의 상층 탑신을 받는 반대가 별석조로 되어 아직도 세부
별조의 자취를 남기고 있으나 전체로 보아서 각부(各部) 형식은 모두 동류항
에 속하는 것 등이다. 그리고 세대적으론 경주 서면의 명장리 삼층석탑, 양양
의 향성사지 삼층탑 등과 같은, 형식화하고 위축화한 점에서 한 세대를 내려
서 9세기로 볼 작품도 한둘 있고, 황복사지탑과 같은 초기적인 것으로서 7세
기말의 작품도 있으나, 다른 것은 거의 8세기 한 대에 계련되는 것이다.

이들 탑파는 7세기 탑파의 당당한 기박(氣迫)과 기개를 잃고, 점차로 온아
수려(溫雅秀麗)한 자태를 보이고 있다. 소재 구축상의 미체(迷滯)도 없고, 정
비된 단일한 수법을 획득하고 있다. 곧 형태와 구축에 하나의 규범이 성립되

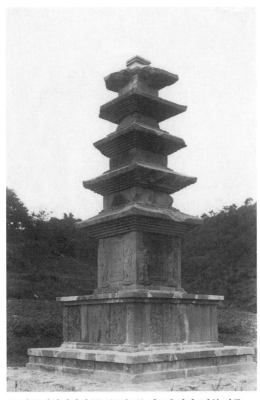

46. 경주 장항리사지(獐項里寺址) 서오층석탑. 경북 경주.

어 있는 것으로, 그곳에 새로이 가입할 것은 다만 장식적인 가공뿐이다. 그 제
일은 탑신에 문호(門戶)의 모양을 우의적으로 표현하는 것이다. 그 선구가 되
는 최초의 예는 고선사지의 탑이다. 초층 탑신 사면에 문호의 형식을 조각하
고 있는데, 문주(門柱)·문미(門楣) 및 문한(門限)·각치〔閣峙, 축청(軸請)〕
등 전혀 저 의성탑에서의 문호의 광연(框緣) 형식을 그대로 모사하고, 좌우
'관음개(觀音開)' 식의 문비(門扉)에는 중앙에 수환(獸環) 형식이 힘차게 부각
되고, 비면(扉面)에는 세로 가로 수열(數列)의 부우금정(浮鏂金釘)의 흔적을
남기고 있다. 초층 탑신에 있어서의 사방 문호의 구조는 목조탑파에서의 원의
(原意)를 모방한 것으로, 조선 석탑파의 시원적 작품인 저 익산 미륵사지탑,

경주 분황사지탑에서 이미 본 바이며, 의성탑에서는 도리어 남면 일방적인 것으로 생략된 것인데 고선사탑에서는 도리어 고식에 준하여 사면 문호의 뜻을 표현하고 있다. 그리고 이 사방 문호의 형식을 아직 보류하고 초층 탑신의 장식으로 한 것이 경주의 장항리 오층석탑(도판 46) 쌍기인데, 그곳에서는 벌써 편화가 이루어져 문한을 장방(長方) 일석으로 하고, 각치 형식은 이를 없애고, 문비에 병정(鋲釘)의 흔적이 없고 수환 형식만을 남기고 있다. 그 대신 벽면과 우주를 그대로 배경으로 삼아 원광배(圓光背)의 금강역사(金剛力士) 부조 입상을 각 면의 문호 양옆에 배치하여 장식화하고 있다. 이 형식도 이미 경주 분황사탑에서 본 것인데, 그러나 그곳에서는 전체 탑신의 크기에 비하여 매우 작은 것으로 되어 있어 방대한 건축의 문호 앞에 세운 문신(門神)의 자태를 생각게 하는데, 이곳에서는 인왕상이 도리어 탑신보다 방대하여 더욱 탑신의 모형화된 실상을 느끼게 한다.

그리하여 이 시기의 작품에서는 문호의 우의적 표현은 도리어 등한시될 이차적인 것으로 되고, 천부(天部) 조식이 일차적인 조식의 과제로 되었다. 사실, 문호의 표현은 이 시기의 작품에서는 일시 중단된 형상으로 되어, 그에 대신하여 생긴 조식의 주제는 이 천부 조식으로 되어 나타나고 있는 것이다. 그 대표로서 김천군의 갈항사지 동서 삼층탑파이며, 경주의 원원사지〔遠源(願)寺址〕 동서 삼층탑파이다. 전자는 추섭제(鎚鍱製) 금판으로써 전체 탑신을 덮었던 것이 그 못구멍 및 석면의 흔적으로부터 추찰되어서 이 종류의 석탑파에 있어서 부가장식의 대표적인 가장 장엄한 것이었던 사실이 알려지는 바이다. 따라서 또, 이 실제의 예에 의하여『삼국유사』「신주」제6, '명랑신인' 조에,

師挺生新羅 入唐學道 將還因海龍之請 入龍宮傳秘法 施黃金千兩(一云 千斤) 潛行地下 湧出本宅井底 乃捨爲寺 以龍王所施黃金飾塔像 光曜殊特 因名金光焉
　명랑법사는 신라에서 태어나 당나라에 들어가 도를 공부하고 돌아올 때 바다 용의 청으

로 용궁에 들어가 비법을 전하였더니 용왕이 황금 천 냥(천 근이라고도 한다)을 주었다. 그는 땅 밑으로 잠행하여 자기 집의 우물 밑에서 솟아 나와 곧 자기 집을 희사하여 절을 만들고 용왕으로부터 시주받은 황금으로 탑과 불상을 꾸미니 번쩍이는 광채가 별달라서 이름을 금광사(金光寺)라고 하였다.[56]

이라 보이는 바의 "黃金飾塔像 황금으로 탑과 불상을 꾸몄다"이라 있는 것이 다만 불상·불서(佛書)·불구(佛具)의 유(類)를 황금으로써 장식하였음에 그치지 않고 갈항사탑의 예에 의해 동류의 장식 탑파가 있었던 것이 아닌가 생각된다.[20] 그런데 원원사지에서의 동서 삼층탑파는 초층 탑신에서 직접 벽면석 그 자체에 사천왕의 부출 조식이 있을 뿐만 아니라 상부 기단의 중대 감판석(嵌板石)에 연화대좌(蓮花臺座)에 앉은 십이지신이 각 간(間) 한 구씩 주벽(周壁)에 부출되어 있다. 이 선구적인 예를 우리는 경주 사천왕사 창건 때 볼 수 있었다. 즉 명랑법사가 채백(彩帛)으로써 가람을 임시 세우고 오방신을 배치하여 손수 유가명승 십이 원(員)의 상수(上首)가 되어 문두루 비법을 행하여 당병의 내구를 물리친 것이다. 이때는 유가명승 십이 인을 배치하였는데, 명랑의 법맥(法脈)을 계승한 안혜·낭융(朗融)이 신라의 주신(柱臣)인 김유신·김의원·김술종 등과 같이 창건한 이 원원사의 탑파에는 하나의 형식화된 조식적 수법으로써 이것을 나타내게 되었다. 전에 금광사탑의 장엄을 말하여 갈항사 탑파에서와 같이 황금의 광채가 특수한 장식을 추론한 일이 있었는데, 무릇 금광사도 명랑법사의 창건이었기 때문이다. 이후 명랑법사에 의하여 이식된 문두루종(文豆婁宗), 즉 신인밀교(神印密敎)는 조선에 상당한 영향을 끼쳐 후세 길이 기양업(祈禳業)이 이에 의하여 이루어졌다. 『삼국유사』 「신주」 제6, '혜통강룡(惠通降龍)'조에,

釋惠通… 往唐謁無畏三藏請業… 以麟德二年乙丑(新羅文武王 五年)還國… 先

是密本之後 有高僧明朗 入龍宮得神印 祖創神遊林(今天王寺) 屢禳隣國之寇 今和
尙(惠通)傳無畏之髓 遍歷塵寰 救人化物⋯ 密敎之風 於是呼大振 天磨之總持嵓母
岳之咒錫院等 皆其流裔也

　　중 혜통은⋯ 당나라로 가서 고명한 중 무외삼장(無畏三藏)을 찾아뵙고 수업을 청하였더
니⋯ 인덕(麟德) 2년 을축(신라 문무왕 5년—저자)에 본국으로 돌아와⋯ 앞서 밀본의 뒤에
고명한 중 명랑이 용궁에 들어가서 신인(神印)을 얻어서 처음으로 신유림[神遊林, 지금의
천왕사(天王寺)]을 창건하고 여러 번 이웃 나라의 침범을 물리쳤다. 이제는 화상(혜통)이
무외의 알맹이 도를 받아서 온 세상으로 두루 다니면서 사람을 구원하고 만물을 교화시키
며⋯ 밀교의 교화가 이때야 크게 떨쳐졌다. 천마산(天磨山)의 총지암(總持嵓)과 모악의 주
석원(咒錫院) 등이 모두 거기에서 갈려 나온 것이다.[57]

라 하였다. 곧 문무왕대로부터 전하여진 신인밀교는 신문왕대에 이르러 더욱
크게 진흥하고 고려까지도 영향을 미쳤는데, 탑파에서의 십이지신의 조식뿐
만 아니라 사천왕・팔부중 등의 조식이 이루어지게 된 것도 무릇 그 비롯하는
바는 이곳에 있었다고 하겠다.

　　그리하여 십이지신을 조식한 예는 구례 화엄사 대웅전 앞의 서(西)오층석
탑(도판 47)과 예천(醴泉) 개심사지(開心寺址) 오층석탑(도판 48)의 두 예가
현재 알려져 있고, 경주시내의 최영진 씨 개인의 저택 안에는 석등의 기단부
에 조각된 한 예가 있고, 사원지 기단의 입석(立石)이라 생각되는 것으로 경주
황복사지, 경주 내동면 배반리의 일명사지, 경주 외동면(外東面) 말방리(末方
里) 동곡사지(洞鵠寺址) 등의 발견 예가 있고, 내동면 암곡리(暗谷里) 무장사
지(鍪藏寺址)에서는 비석대(碑石臺) 같은 돌에 조각되어 있는 한 예가 있다고
한다.[21] 그러나 이 십이지신이 가장 보편적으로 이용되어 있는 곳은 능묘에서
의 병풍석의 장식인데, 신라에서는 전칭 성덕왕릉의 예를 최고로 하여 약 여
덟 기의 능묘에 보이며, 고려 이후 더욱 그 수효를 증가하여 병풍석이 있는 곳
에는 거의 이것이 있다 해도 좋고, 현실 안벽에는 벽화로써 그려지고 석관(石

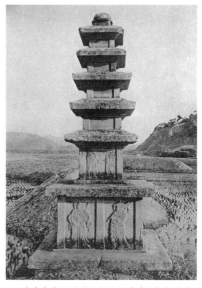

47. 화엄사(華嚴寺) 서오층탑. 전남 구례.　　48. 개심사지(開心寺址) 오층석탑. 경북 예천.

棺)에는 선묘(線描)로써 그려지게 되었다.

　생각건대 불가에서 말하는 십이지신이라 함은 이미 노세 우시조(能勢丑三)[22]의 고증과 같이 약사만다라(藥師曼茶羅)에 보이는 약사불(藥師佛) 권속으로서의 방위신일 것이다. 그러나 그것이 홀로 불교 관계의 조형물뿐만이 아니라 분묘 관계에 그 이상의 전용이 있었던 점으로 보면, 그것은 다만 불설에 의한 전용뿐만은 아니고, 한문화(漢文化)에 젖은 조선에 있어 그것은 또 그들의 감여설(堪興說, 풍수설)에 의한 영향이 컸었던 것도 느끼게 하는 바이다. 십이지신을 고분 호위의 의미로 표현한 한 예 중 경주 구정리(九政里)의 방형분에서의 그 배치법은 한대 이래의 식점천지반(式占天地盤)에서의 배치법과 동일하여, 십이지신은 다만 방위신일 뿐만 아니라 그와 동시에 시간신(時間神)이기도 하다. 즉 시공의 신으로서의 분묘의 영(靈)을 호위케 하고 있는 것으로, 이곳에 밀교 신앙과 감여설의 습합에 의한 조현(造顯)의 증가를 보며, 그 구상적(具象的)인 표현을 8세기대에 본다고 함은 다만 탑파 조식의 한 과제

의 설명에만 그치지 않고 당시 문화현상의 일면도 말하는 것으로서, 주의하여 야 할 자료라 하지 않으면 안 되겠다.

그런데 이곳에 한 불가사의가 있다. 곧 신인밀교가 방위신으로서, 시간신으로서 현양(顯揚)하고 있는 십이지신의 구상적 표현이 있고, 또 제석천의 외장(外將)인 사천왕의 구상적 표현이 있는데, 사천왕이 영도하는 팔부신장(八部神將)의 구상적 표현이 없는 것이다. 그러나 이곳에 그 우의적인 표현 예의 한 선례를 본다. 그것은 곧 경주 불국사 석가삼층탑파의 탑구(塔區)의 금강좌(金剛座)이다. 여덟 개의 원형 연화좌가 탑구의 주구(周區)를 이루어 놓고 있는데, 『불국사고금창기』에 의해 이것은 '팔방금강좌대(八方金剛座臺)'라 부를 만한 것임을 짐작할 수 있다. 이 금강좌라는 것에 대하여는 『지도론(智度論)』에,

地 皆是衆生虛誑業因緣報 告有 是故 不能擧菩薩 欲成佛時 實相智慧身 是時坐處 變爲金剛 有人言 土在金輪上 金輪在金剛上 從金剛際 出如蓮華臺 直上持菩薩坐處 令不陷沒 以是故 此道場坐處 名爲金剛

땅이란 모두 중생이 기만하고 속이는 업장(業障)의 인연보(因緣報)인 까닭에 있게 된 것이니, 이런 까닭으로 보살이라 말할 수 없다. 성불하고자 할 때에 실상지혜신(實相智慧身)이 이때 앉은 곳이 금강(金剛)으로 변하나니, 어떤 사람이 말하기를 흙은 금륜(金輪)의 위에 있고, 금륜은 금강의 위에 있는데 금강의 끝으로부터 연화대(蓮花臺)처럼 솟아 나와 곧바로 올라와 보살이 앉은 곳을 지켜 함몰함이 없도록 한다. 이 때문에 이 도량의 앉는 곳을 금강좌라고 이름한다고 하였다.

이라 있다. 이에 따르면 연화대의 금강좌라는 것은 보살을 상지(上持)하는 대(臺)이다. 그런데 또,

以蓮華軟淨 欲現神力能坐其上 令不壞故 又以莊嚴妙法坐故 又以諸華皆小無如

此華… 梵天王坐蓮華上 是故諸佛隨世俗故 於寶華上結跏趺坐

　　연화의 부드럽고 청결한 품질로써 신력(神力)을 나타내고자 하여 능히 그 위에 앉을 수 있어 괴멸되지 않게 하고자 한 까닭이다. 또 장엄묘법(莊嚴妙法)으로 앉은 까닭이다. 또 여러 꽃들이 모두 작아서 이 꽃만한 것이 없으므로… 이에 범천왕이 연화 위에 앉은 것이다. 이러므로 여러 부처들이 세속을 따랐다. 그러므로 보화(寶華) 위에 결가부좌한 것이다.

라 하였다. 이에 의하면 연화대좌를 범천왕(梵天王)이 앉는 곳, 불(佛)은 세속에 따라 이 위에 앉음[坐]이라 있어, 연화대좌의 범천왕좌로부터 불보살의 좌(座)로서의 발전 과정이 보인다. 그리고 또 『대일경소』에는,

如世人以蓮華爲吉祥淸淨能悅可衆心 今祕藏中亦以大悲胎藏妙法蓮華爲最祕密吉祥 一切加持法門之身坐此華臺也 然世間蓮亦有無量差降 所謂大小開合色相淺深各發不同如是心地花臺亦有權實開合等異也 若是佛 謂當作八葉芬陀利白蓮華也 其華令開敷四布 若是菩薩 亦作此華坐而 令花半敷 勿令極開 若緣覺聲聞 當坐花葉之上或坐俱勿頭華葉上… 若淨居諸天乃至初禪梵天等 世間立號爲梵者皆坐赤蓮華中

　　만일 세상 사람들이 연화를 길상(吉祥)으로 삼는다면 청정함이 중생의 마음을 기쁘게 할 수 있다. 지금 비장(祕藏)한 가운데에도 또한 대비(大悲) 태장(胎藏) 묘법연화로써 가장 비밀한 길상으로 삼으니 일체 불법의 보호를 받는 법문(法門)의 몸이 이 화대(花臺)에 앉는 것이다. 그러하니 세간에 연화도 또한 무량한 차강(差降)이 있으니 이른바 꽃의 크고 작은 개합(開合)과 색상의 천심(淺深)은 제각기 펼쳐짐이 같지 않다. 이와 같다면 심지(心地)와 화대(花臺)도 또한 권실(權實)과 개합 등의 차이가 있게 된다. 이와 같다면 부처가 이르신 팔엽분타리백련화(八葉芬陀利白蓮華)를 마땅히 짓는다는 것이니 그 꽃은 활짝 피어 사방으로 퍼지게 한다. 이와 같다면 보살도 또한 이 연화좌를 짓는데 꽃은 반쯤 펼쳐지게 하고 끝까지 활짝 피어나게 하지 말아야 한다. 연각(緣覺)과 성문(聲聞) 같은 경우도 꽃잎 위에 마땅히 앉으며 혹 모든 물두화(勿頭華) 꽃잎 위에 앉는다. 제천(諸天)에 정거(淨居)하거나 내지 초선범천(初禪梵天) 등 세간에서 범(梵)이라고 호를 세운 것들은 모두 붉은 연꽃 가운데

에 앉는다.

이라 있어 차별적인 응분 사용례의 발전조차 볼 수가 있다. 이와 같은 연화좌
의 차별상은 혹은 회화적 표현법에 따른 것이므로 교설과 같이도 할 수 있을
것이다. 그러나 조각에 의할 때는 형태 차별의 표현은 가능하다 하더라도 색
상의 차별 표현은 곤란하다. 그러므로 원원사지 쌍탑에서의 십이지신과 같은
경주 장항리의 동서 오층석탑에서의 인왕상 같은 것을 모두 극개(極開)의 연
화좌에 실린 것은, 색상의 차별은 여하간에 형태 차별을 어떻게 해석하고서의
소위(所爲)인지 불가해에 속한다. 그러나 인왕은 본시 보살마하살(菩薩摩訶
薩)의 변화신(變化身)이므로, 그 원신(原身)을 살려서 연화좌에 실렸다고도
생각될 것이다. 여하간 인왕상도 십이지상도 모두 연화대좌에 안치하는 당시
의 풍습으로 보아, 불국사 삼층탑에 보이는 팔방금강좌라는 것은 설령 그곳에
구상적인 형상의 안치가 없는 한 그것이 팔부보살(八部菩薩)의 내좌(內座)의
의미로 놓였는지 또는 팔부신장의 위좌(衛座)의 의미로 놓인 것인지는 분명치
않으나, 여하간에 그 실상은 실존하지 않는다 하더라도 상징적 우의적인 의미
로서 이와 같은 시설이 있었다고 보일 것이다.

　이것과 다소 시대는 선행할는지도 모르나, 저 안동군의 추정 법흥사지의 칠
층전탑의 기단에도 천부의 좌상 조각은 표현되어 있다. 다만 이것은 원상을
알 수 없고 조상도 매우 풍화(風化) 만환(漫漶)하여서 분명치 않으며, 오늘날
잔존하는 수도 스물여덟 구나 있다 하므로 팔부중이라 속단할 수는 없다 하더
라도, 천부를 기단에 표현하는 한 선례를 이곳에서 본다. 그리고 더 올라가 문
무왕대의 창건이라 하는 경주 사천왕사에도 탑 밑에 팔부신장이 있었음은 『삼
국유사』 「의해」 제5, '석 양지' 전에 보이는 바이다. 그런데 오늘날, 석탑파에
팔부중의 실상이 표현되어 있는 것은 앞에 든 표의 일련의 유형 작품 중에는
보이지 않고 이것들보다 양식 순위상 한 단 내려오는 것으로 생각되는, 상부

기단에서의 탱주 일주 형식의 탑파에서 비로소 표현된다. 즉 세대로는 대개 9
세기로서 볼 만한 것에 있는 것이며, 이곳에 필자는 한 불가사의를 본다 하겠
다.

　이 시기의 석탑 장엄의 조식 의향의 발전은 이어서 또 석탑 자체의 변형을
낳았고, 이른바 특수형이라 부를 만한 이양(異樣) 형식의 석탑파도 건립하기
에 이르렀다. 그 대표적인 작품은 경주의 불국사 다보탑일 것이다. 동서(東西)
전혀 동일 형식의 쌍탑을 배치한 재래와 그 이후의 일반 가람 형식에 대하여
이형의 탑파를 상대시킨 이 유일 독특의 새로운 발상은, 다만 개별적으로 특
수한 한 탑을 낳은 그것보다도 그 이상 주목할 만한 신기함이 있다. 금당의 좌
우 전면에 양탑을 배치하는 형제는 마치 본존불을 중심으로 하여 좌우에 보처
(補處)의 협시(脇侍)를 안배한 삼존불의 조상 형제에도 유사하여, 그곳에 이
미 탑파 중심의 원초(原初) 가람제로부터 당탑 병립의 제이단의 변천을 넘어
서 탑 없는 가람의 출현과 더불어 탑파에 대한 존숭 신념의 일대 전변의 표현
임을 보는 바이다. 한편 또 이 양탑 배치의 착상 배경으로서, 법화경설(法華經
說)에 의거한 석가상주설법(釋迦常住說法)과 다보불상주증명(多寶佛常住證
明)의 설화적 인연의 해설적인 표현에 그 동기의 존재를 상정한 필자는, 더욱
더 이 불국사에 있어서의 이종(異種) 탑파의 대치에서 당탑 각개의 장엄 의욕
이 최고조에 이르러 가람 전체의 배구(配構)에까지 미친 것을 보는 바이다. 곧
"雲梯石塔彫鏤石木之功 東都諸刹未有加也 구름다리나 돌탑이나 돌과 나무를 새기고
물리고 한 공력은 동방 여러 절들로서는 이보다 나은 데가 없다"[58]〔『삼국유사』권5, '대
성효이세부모(大城孝二世父母)' 조〕라 일컫던 왕시(往時)의 성관(盛觀)은 지
금 찾아볼 수 없으나 그러나 아직 현존하는 답계(踏階)·탑상(塔像)의 미, 가
람배구의 묘는 다른 곳에서는 그같은 유례를 볼 수 없다 하겠다.

　이 불국사의 다보탑은 조선 석탑계에서 확실히 하나의 특이한 존재이기는
하나, 그러나 필자가 보는바 『마하승기율』에 보인 조탑법으로부터 나온 것으

로 하여 그 연유하는 바 없다 아니하겠다. 뿐만 아니라 일본에서 보더라도 홍법대사(弘法大師)에 의해 조립되었다고 하는 고야산(高野山)의 곤폰다이토(根本大塔)라는 것을 비롯하여 후세의 작례(作例)도 적다고 할 수 없다. 그러나 이 불국사의 다보탑 조건의 연대와 홍법대사 건립의 곤폰다이토 사이에는 약 칠십 년 전후의 차가 있으나, 이미 그보다 이전 중국에서 유행한 하나의 탑파 양식의 모방 재생이었던 사실은 짐작하기 어렵지 않다. 그러나 석재로써 능히 이와 같은 복잡 혼란한 건축양식을 전하고, 또 그 위에 세부적 묘기의 변화를 표시한 것은 당시 신라의 조탑 기술이 모형화·장식화의 최고 발전을 이룬 결과였다고 말하지 않으면 안 되겠다.

그리하여 이 묘탑의 발상 제작을 계기로 하여 이후 몇 개의 기탑(奇塔)을 낳게 되었다. 곧 경주 옥산의 정혜사지 십삼층탑, 구례의 화엄사 사사(四獅) 삼층석탑, 남원 실상사(實相寺)의 백장암(百丈庵) 삼층탑파(도판 49) 등인데, 이들은 대체로 9세기대의 작품이라 생각된다. 그리고 정혜사지의 십삼층탑, 백장암의 삼층탑과 같은 것은 불국사 다보탑과 같이 독존적인 수이탑(殊異塔)으로서 후세의 모방도 아니 보이나, 구례 화엄사의 사자단(獅子壇) 삼층탑과 같은 것은 다소의 뒤를 잇는 작품들이 있다. 예컨대 화엄사 각황전(覺皇殿) 앞에 있는 노탑(露塔)이라는 것, 충북 제천군(堤川郡) 한수면(寒水面) 사자빈신사지(獅子頻迅寺址)의 오층탑, 강원도 금강산 금장암지(金藏庵址)의 삼층탑, 경남 함안군(咸安郡) 주리사지(主吏寺址) 파탑(破塔) 등이 그것이다. 모두 각각 세대를 달리하고 지방을 달리하여 시대적으로나 지역적으로나 아무런 맥락도 규율도 없는 그때, 그 땅에서의 착상으로서 모방되어 있다고밖에 생각되지 않는다.

그런데 이곳에 같은 이형 탑파로서 주목할 만한 것으로 일련의 모전탑이 있다. 모전탑의 최초의 작품은 저 의성군 산운면의 오층탑이었다. 그것은 조선 석탑의 하나의 시원적인 작품으로서 경주 분황사의 모전탑에 이어서 나타나

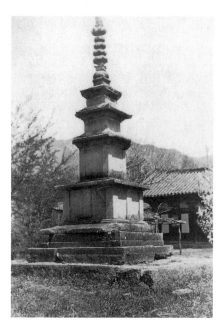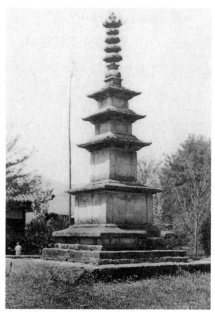

49. 실상사(實相寺) 동삼층탑(왼쪽) 및 서삼층탑(오른쪽). 전북 남원.

경주의 고선사지·감은사지 및 경주 나원리 일명사지 등의 전형적 작품을 산출하기 위한 것으로서 선발한 것임은 이미 말한 바인데, 그같은 전형적인 양식이 수립되자, 한때 잊었던 것과 같이 그 탑은 고립적인 것으로서 독존 상태에 있었다. 그런데 8세기대에 이르러 탑파 장식 경향의 발전과 더불어 이형 탑파 작성의 동향은 다시금 모전탑 양식의 재생에 따른 유행을 보았다. 이것은 한편에 있어서는 전탑 자체의 유형에서도 촉발된 현상으로도 보일 것이다. 현존하는 우리나라의 전탑이라는 것도 이 8세기대 이후에 속한다. 여하간 저 의성탑과 같은 모전탑 양식의 것이 하나의 이형 탑파로서 다른 의미에서 재현하였을 때는, 기존 형식의 것은 그대로의 형식으로는 만들어지지 않으며 새로이 만들어지는 새로운 시대의 형식 수법이 가미되어 온다. 우리는 이 예를 경북 선산군 내의 선산면 죽장동 죽장사지 오층탑, 경북 선산군 해평면 낙산동 일명사지 삼층탑에서 본다.

이 두 탑은 한눈에 그 기단 형식이 저 의성군 산운면의 탑과 다르고, 이미 고선사지탑 이래 일반화된 이층 기단형을 갖추고 있음을 볼 것이다. 그리고 그 기단 형식은 앞에서 말한 8세기대의 작품 중에서도 표로써 예를 든 여러 작품에 유사하다. 그러나 세부적 변이도 있고 옥개 첨하(檐下)의 받침 수의 감소도 있어서 필자는 8세기 후반기의 작품으로 간주하고 있다. 그런데 같은 모전탑이라도 경주에 들어서는 다시 한 변화를 보여 내동면 남산리(南山里)의 일명사지(逸名寺址), 경주 서악리의 일명사지, 내남면(內南面) 용장계(茸長溪) 일명사지의 여러 탑(도판 50)은 탑신이 더욱 축소되어 소형의 삼층탑이 되고, 옥개석 첨하 받침 및 옥개 위의 단층 체축의 주면(注面) 등이 전혀 일석화되고, 기단은 탑신에 비하여 방대한 입방체형의 소면(素面) 방립(方立)이 되어 있다. 옥개의 수법으로 보아 모두 9세기대의 작품으로 간주할 수 있으나 다시 10세기 이후에 이르러 신라의 고영역(古領域)인 경상도에, 특히 북도(北道)에만 유행하던 이 형식의 탑이 전남에도 미치어, 능성군(綾城郡) 다탑봉(多塔峰) 운주사(雲住寺), 강진군(康津郡) 성전면(城田面) 월남리(月南里) 월남사지(月南寺址) 등에도 건립되어 모두 기단의 작법은 연락 없는 각각 독특한 것이 되었다. 안동군 풍산면(豊山面) 하리동(下里洞) 일명사지에 있는 삼층탑도 같은 유에 속하는 것으로 이들 최후의 세 가지 예는 예술적 가치는 전무하고 다만 이 모전탑 양식의 단말(湍沫) 같은 존재에 지나지 않는다.

그런데 이곳에 10세기대의 작품으로서 비교적 우수한 한 작품이 있다. 곧 의성군 춘산면 빙계동 빙산사지(氷山寺址)의 오층전탑인데, 외모는 제법 의성군 산운면 탑리동의 오층 모전탑에 유사하면서, 기단에, 탑신에, 옥개의 받침에 모두 다 간략의 수법이 보이고, 예술적인 조형 효과도 훨씬 미치지 못하면서도 아직 당당한 품격은 다른 모전탑에 비하여 다소 볼 만한 점이 있다. 무릇 근처에 그 분본(粉本)이 존재하였던 결과로서, 이 관계는 마치 저 익산 왕궁리 오층탑의 미륵사지탑에 대한 관계에 유사한 것이라 하겠다. 그러나 이 빙산사

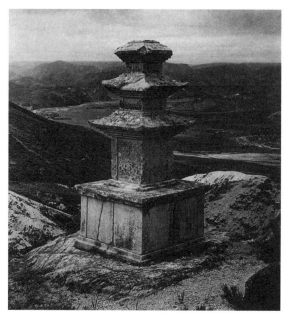

50. 용장사지(茸長寺址) 삼층석탑. 경북 경주.

지탑의 탑리동탑에 대한 세대적 차이는 왕궁리탑의 미륵사지탑에 대한 차이
와는 비교도 아니 되고 약 3세기 전후에 가까운 차이가 있다. 무릇 10세기의
작품으로서는 하나의 이변적인 작품이라 하겠다. 요컨대 모전탑 양식이라는
것은 전탑 이사(移寫)에 의하여 석탑의 출발을 이룬 신라적인 취호(趣好)라
생각되기 때문이다.

불탑으로서의 이형 탑파는 이 밖에 또 몇 종을 들 수 있다. 세대적으로 오랜
작례로서는 경남 양산군 통도사의 금강계단과 석탑이 고려된다.(도판 51) 이
른바 자장율사(慈藏律師) 장래의 사리 봉안소로서 조선 불교계에 있어 특별히
존숭이 두터운 것임은 이미 본론〔「불사리(佛舍利)와 가람창립 연기(緣記)」〕
에서 논술한 바이며, 『삼국유사』 권3의 「탑상」 제4, '전후소장사리' 조에 따르
면 자장 당시 이급(二級)의 단을 마련하여 그 위에 뒤집은 가마 같은 석개(石
蓋)로써 봉안하였다고 되어 있는 것이다. 자장 창립 후 수차의 파손에 따른 개

51. 통도사(通度寺) 금강계단(金剛戒壇) 사리탑. 경남 양산.

수가 있었던 것은 같은 글에 이미 보이는 바이며, 또 『조선사찰사료』에 실은 '통도사창창유서(通度寺創刱由緖)' 기타의 기사에 따르면 그후도 수차의 개수가 있었고 최근에 이르러서는 조선조의 숙종 30년(1704) 갑신 및 1911년의 개수가 있었다. 그러므로 당초의 경영은 수차의 개수에 의하여 원상은 남기고 있지 않으나 대체의 윤곽은 아직 남아 있고, '통도사창창유서'에는,

丙午歲(善德王 15年, 新羅統一 紀元前 22年) (慈藏) 與善德王共行 始到鷲棲山下九龍淵邊 與龍說法調伏惡毒八龍避去 一龍哀乞守基 故引存塡池 始築金剛戒壇 周回四面皆四十尺 其中以石函置之 其內以石床安之 其上以三種內外函 列次奉安云 一函則三色舍利四枚安之 一函則齒牙二寸許一枚安之 一函則頂骨指節長廣或二寸許數十片安之 其中以貝葉經文置之 以盖石覆之 四面上下三級 七星分座 四方四隅八部列立 上方蓮石上以鐘石冠之耳

병오년(선덕여왕 15년, 신라 통일 기원전 22년—저자) (자장이) 선덕여왕과 함께 길을 가다가 취서산(鷲棲山) 아래 구룡연(九龍淵)가에 막 이르러 용과 더불어 설법하여 복종시키니 악독한 여덟 용이 피해서 떠나 갔다. 한 용이 터를 지킬 것을 애걸하였으므로 못을 메워 비로소 금강계단을 축조했다. 사면의 둘레는 모두 사십 척이고 그 가운데 돌로 함을 만들어 두고 그 안에 돌상을 안치했다. 그 위에 세 종류의 내외함(內外函)을 차례로 봉안했다고 한다. 한 함에는 삼색 사리 네 개를 안치하고, 한 함에는 이 촌쯤 되는 치아 한 개를 안치하고, 한 함에는 길이와 너비 이 촌쯤 되는 정수리뼈와 손가락 마디뼈를 안치하였다. 그 가운데는 패엽경문(貝葉經文)을 안치하고 덮개석을 덮었다. 사면 상하는 삼층이며 칠성은 자리를 나누고 사방 네 귀퉁이 여덟 부분은 나란히 세웠다. 상방(上方)의 연석(蓮石) 위에는 종석(鐘石)으로 얹었을 뿐이다.

라 하였다. 과연 얼마나 원상을 전한 기사인지 불명하나 현재는 부석(敷石) 탑구 이단이 있어 하단 정면에 석상을 놓고 상단 즉 이급 단(壇) 아래 네 모퉁이에 사천왕 입상을 배치하고, 하단 벽석(壁石)에는 사면 중앙에 사불좌상(四佛坐像)을, 좌우에 천부상을 부조하고, 상단 위에 연화대석이 있어 스투파형의 석탑을 봉안하고 있다. 사리단(舍利壇)의 앞에는 좌에 석등, 우에 석제 봉로대(奉爐臺)를 세우고 있다. 모두 수차의 개수에 의한 각 시대의 변화가 보이며, 당초의 상태를 남기고 있는 것은 없으나 규모 형식만은 전하고 있을 것이다. 기록과 같다면 신라에서는 이미 저 분황사탑에 보이는 것과 같은 중국 전래의 방형 고층 형식의 모전석탑이 이루어짐과 동시에, 인도 본래의 탑과 형식의 것이 석재로써 번안된 것으로도 되나, 사리단이라는 것이 현재 원상을 남기고 있지 않는 한 실정 여하는 논하기 어렵다.

그리고 또 이 형식의 사리단이라는 것은 이후 유사한 경영을 보지 못하고 대략 10세기대에 있어 전북 김제군(金堤郡) 금산사(金山寺) 및 경기도 장단군(長湍郡) 불일사지(佛日寺址)에서 겨우 두 예를 보게 되었다. 전자는 사리단의 주위에 팔부신중(八部神衆)인 듯한 입상을 열치하고, 사리단 앞에 오층석

탑을 설립하고, 이급 기단의 벽면석에는 천부·보살·범천류(梵天類)를 조각
하고, 네 귀퉁이에 용수(龍首)를 새긴 방형의 반석 위에 스투파형의 석종을 안
치하고 있는데, 석종 위에는 구면(九面) 용수를 '환조(丸彫)'로 한 반개석이
있다. 무릇 저 구룡(九龍)의 전설에 따른 표현일 것이다. 불일사지에서의 경영
은 전혀 파손되어 있으나 대체로 같은 취향을 보여, 이단의 네 모퉁이에 사천
왕 입상을 열치하고 기단 면에는 천부신상(天部神像)의 좌상을 부각하고 있는
데 그 수효는 미상이다. 스투파형의 석종이라는 것은 그 형식이 금산사 사리
탑에 유사하나 종대(鐘臺)가 순전한 연화원좌(蓮花圓座)인 곳에 상이점이 있
다 하겠다.

제 III부 朝鮮塔婆의 樣式變遷

천구백사십삼년 유월 십일 일본 문부성(文部省) 주최로 도쿄에서 열린 일본제학진흥위원회(日本諸學振興委員會) 예술학회에서 발표한 논문으로, 우리나라 탑파에 관한 저자의 연구를 요약한 총괄적 논의이다. 일어(日語) 원문은 『일본제학연구보고 (日本諸學研究報告)』 제이십일편(예술학)에 수록되었다.

조선탑파의 양식변천(樣式變遷)[1]

조선에서 예술작품의 일례로서 이곳에 말하려 하는 탑파는, 아주 통속적 상식적으로 탑이라 할 때 이곳 일본에서 염두에 떠오르는 것은 저 층층이 솟아 있는 목조의 탑일 것이라고 생각한다. 그와 같이 중국 사람들의 염두에 가장 잘 떠오르는 것은 전탑(甎塔)일 것이라고 생각한다. 그런데 조선에서는 탑이라 하면 거의 모두가 석조의 탑이어서, 이곳에 세 지역에서의 문화의 특수성이 있는 것으로 생각한다. 조선에는 목조의 탑으로서 현존하고 있는 것은 17세기 초두의 작품인 충북 보은군 법주사의 오층탑 한 기가 있을 뿐이요, 전탑은 현존하고 있는 것이 다섯 기요, 문헌이나 유적 등에 의하여 추정되는 것까지 모두 합해도 열 손가락 내외에 불과하다. 그런데 석조 탑은 실로 조선의 산야 도처에 있다고 해도 과언이 아니며, 이곳에 조선적인 풍경을 이루고 있다. 따라서 나의 말도 자연 석조탑파가 주제가 되는데, 이하 실물 환등(幻燈)을 영사(影寫)하면서 진행하기로 하겠다.

　조선에서 연대적으로 가장 오래된 것이며 작품으로서도 우수한 것으로 일반에게 널리 알려져 있는 것은 부여 정림사지탑 속칭 '평제탑(平濟塔)'이다. 백제 말기의 국도였던 부여에 남아 있는 탑으로서 백제가 나당(羅唐)의 연합군에 의하여 멸망할 때 당의 대장군 소정방(蘇定方)이 그 군훈(軍勳)의 비명(碑銘)을 이 탑 초층에 각기(刻記)하였는데, 그 비명 초(初)에 현경(顯慶) 5년(660) 건비(建碑)의 사실이 기록되어 있으므로 이 탑의 건립은 이미 그 이전에

있었던 것으로, 따라서 백제의 작품으로 생각되는 것이다. 이 탑은 목조탑파의 외형 양식을 충실하게 전하고 있다. 일단의 석단(石壇)이 놓여 있으나 탑신보다는 매우 저소(低小)하여, 기단이라는 것은 이 탑 전체에서 본다면 눈에 띄지 않을 정도의 것이다. 이 점은 후세의 여러 탑과 다른바 한 특색인데, 후에 또 설명하려니와 후세의 탑들은 탑신보다도 기단부가 뚜렷해지는 것이다. 곧 이 탑에 있어서는 탑신이 주체적인 의미를 충분히 갖고 있다. 이것이 우선 실제의 목조탑파의 경우와 의사를 같이하고 있는 까닭이다.

다음에 옥개의 양변을 연결해 본다면, 그곳에 성립하는 삼각형의 양 변은 기단을 전혀 싸 넣는 큰 저변을 구성하는데, 이 점도 또한 후세의 탑파에서는 볼 수 없는 것으로 실제의 목조탑파와 의사가 통하는 점이다. 제삼으로 기단 중석(中石)의 탱주도 그러하지만, 초층 탑신의 네 개 우주의 구조는 벽판석과 전혀 별개의 석주인데 그 우주에는 엔타시스[팽창도, 동창(胴脹)]의 의사를 충분히 갖게 하였다. 이것도 후세의 탑파에서 볼 수 없는 점이다. 옥개도 목조건축의 자태를 요령있게 잘 전하고 있는데, 층급형 받침의 부분만은 특이한 모양을 보이고 있다. 실제 목조건축에 있어서의 수단(數段)의 포(包)의 교두(翹頭)를 하나의 포에 싸 넣는, 말하자면 최대공약수적인 포괄적인 형식을 갖고 있는 것이 하나의 이례라고 하겠다. 이것은 예술적인 모디피케이션(변형)의 하나라고 말할 수 있다고 생각한다. 그러나 예술적인 모디피케이션은 이 탑 전체에 시행되고 있는 것으로, 아무리 이 탑이 목조탑파의 실제를 잘 전하고 있다고는 하나, 결국 전체로서는 실제의 목조탑파와는 다른 것으로, 말하자면 모형적인 것이라는 점에는 이론이 없을 것으로 생각한다. 모형적인 것이면서도 실제 목조탑파에서 볼 수 있는 당당한 기풍을 잘 전하고 있다. 옥개가 뻗어 있는 곳에서 오는 긴장력, 수축률이 알맞게 되어 있는 점에서 오는 전체의 안정감 —그러나 제오층에 이르러서는 너무나 수축되어 다소의 섬약감이 있다— 그리고 각 부분을 구성하고 있는 부분적 소재의 결구가 규칙정연한 곳

에서 나오는 리드미컬한 인상, 이와 같은 여러 점은 참으로 우수한 작품이라고 생각한다.

그런데 이와 같은 작품은 돌연히 출현하지는 않는다. 그곳에는 반드시 이 정림사지탑에 선행한 것이 있어야만 된다. 이 선행적인 작품을 나는 익산 미륵사지 다층석탑이라고 말하는 바이다. 이 탑은 백제의 국도였던 부여로부터 조금 남방인 익산 미륵사지에 현존하는 탑이다. 현재 이 탑의 상층부는 없어졌으나 전체로는 삼간사지(三間四至)의 평면을 나타내고 있다. 이 탑에는 기단이 없다. 기둥에는 엔타시스가 강하게 표현되고 있다. 초층의 각 부분도 실제 목조탑파의 세부 양식을 그대로 전하고 있다. 부분적으로 예를 들면, 첨하의 받침이 단층식(段層式)인 점은 목조탑파에 있어서의 실제와는 다소 다르다. 목조탑파의 실제와 상이되는 점은 도리어 이 한 점뿐이라고 말해도 좋을 만큼 다른 부분은 실제 목조탑파의 자태 그대로라고 하겠다.

이곳에는 전체로서 모형적인 점, 혹은 예술적인 모디피케이션이 행하여진 점은 없다. 각 부분부분을 구성하고 있는 소재도 아무런 정돈이나 규율화를 받지 않고, 오직 전체로서의 목조탑파의 실제 양상을 전하려는 점에만 급급해하고 있다. 재래에는 첨하의 층급형 받침의 구조가 전탑에서의 수법과 같다고 하여서, 이 탑이 조선에 전조탑파가 유행하게 된 신라통일 이후의 작품이라고 말해 온 것인데, 나는 그와 같이는 생각하지 않는다. 뒤에 조선의 전조탑파를 말해 드리겠지만, 이 탑과는 받침의 수도 다르고 옥개석과의 결구 곧 첨출(檐出)의 깊이의 관계도 다르다. 나는 이 층급형 받침은 도리어 실제 목제탑파에서의 포(包)의 교두를 단층식으로 표현한 것으로 생각한다. 실지로 이 탑파 앞에 서서 보면 아래의 일단은 별석조여서 약간 두꺼운 편이며, 제이·제삼은 일석조여서 거의 같은 높이를 갖고 있다. 따라서 제일단은 실제의 목조건축에서 평판방(平板枋)이나 도리〔桁〕에 그 의사가 통하고 있다고 하겠고, 제이·제삼의 받침은 포의 교두의 수효를 표현하고 있는 것. 곧 이곳에서 그것은 중

앙포작(후타테사키)의 교두를 단층형으로 표현한 것으로 해석되는 바이다.

제오층 이상은 일단이 늘어서 사단 받침이 되어 있다. 이것도 후세의 탑파에서는 볼 수 없는 현상인데, 후세에서는 상하 각층의 받침 수가 동수든지 혹은 위로 올라감에 따라서 감소되고 있다. 이것은 탑파가 더욱더욱 축소화되고 모형화되어 가는 현상에 상응한 것인데, 이 미륵사지탑에서는 도리어 증가하고 있다. 이것은 요컨대 탑이 크고, 따라서 이것을 첨앙(瞻仰)할 때의 조화도를 고려한 것이라고 해석되는 바이다.

지금 실제의 목제탑파를 들겠는데, 보은 법주사 오층탑〔팔상전(捌相殿)〕이 그것이다. 이 탑은 현존하고 있는 조선 목조탑파의 유일한 예인데, 초층에서는 이포작단앙〔二包作單昂, 데구미(出組)〕, 제이층부터 제사층까지는 오포작중앙(五包作重昂, 후타테사키), 제오층에 이르러 옥신(축부)을 전혀 만들지 않고 그 대신에 포를 구포작(九包作) 삼중 교두(미테사키)로 하였다. 서로 시대를 달리하고 있으나, 그러나 실제로 현존하는 목조탑파에 이와 같은 예가 있는 것이며, 미륵사지탑의 경우도 결국 그 의도한 바는 그와 같은 점에 있었다고 생각되는 바이다. 이같은 점으로 보아서 나는 미륵사지탑을 저 부여 정림사지탑에 선행하는 것이라고 말하는 바이다. 전설상으로도 이 미륵사지탑의 창건이 백제의 무왕시대(600~640)에 있었다고 하는데, 나의 양식론에서 말하여도 대체로 그것으로 가하다고 생각한다.

백제의 석탑은 이 두 기밖엔 없다. 그리고 위에서 설명한 바와 같이 그들은 목조탑파의 양식을 재생시킴에서 출발하였다. 그런데 신라에 있어서는 사정이 변한다. 신라의 석탑은 일반적으로 말하는 바와 같이 전탑을 모(模)하는 점에서 출발하였다. 그러나 그렇다 하더라도 나는 하나의 설을 가지고 있는데, 보통 말하는 바와 같이 단순히 그 받침의 형식이 전조탑파의 양식으로부터 발생하였다고 말하는 것은 아니고, 전체에 하나의 양식 발생사적인 계열이 있다고 말하는 것이다. 신라의 석탑으로서 가장 고고한 것은 경주의 분황사탑이

다. 이 탑을 석탑이라고 말한다면, 매우 놀랄 만큼 불가사의로 여길 것으로 생각한다. 곧 그것은 이 탑의 양식이 전혀 전탑 양식에 속하고 있는 까닭이다. 그러나 이 탑을 구성하고 있는 그 재료는 순전한 전(甎)이 아니고 돌이다. 회흑색의 돌을 전(甎)과 같이 소형 장방형으로 절단하여 쌓아 올렸다. 이 탑은 신라의 진평왕대부터 선덕여왕조(선덕여왕 3년, 634년 준공)에 걸쳐서 조성된 것으로 백제의 무왕 시대와 때를 같이하고 있다. 신라 석탑의 출발이 이곳에 있었던 것이다.

그런데 이곳에 제이단의 변화를 보이는 탑이 있으니, 신라의 서울이었던 경주로부터 북으로 떨어진 의성군 산운면 탑리에 있는 오층석탑이 그것이다. 이 탑은 돌로써 전탑 양식을 모(模)한 것임을 곧 알 수 있을 만큼 되어 있다. 광대한 석단을 가지고 있다. 오층의 탑신은 이 기단 위에 실려 있고, 옥개의 양변을 연결한 삼각형의 양변은 기단 위에 깊이 들어가 낙하한다. 그리고 기단 위에는 초층 탑신을 받기 위한 옥신 고임[옥신 반석(盤石)]이 한 장 끼워져 있다. 또 옥개 아래의 받침은 상하가 모두 오단으로 되어 있고, 첨출도 매우 축소되고 있다. 이와 같은 점은 모두 저 분황사탑에 잘 통하는 점이다. 곧 기단이 광대하고 탑신이 그 위에 실려 있는 형식도, 초층 탑신을 받을 한 장의 옥신 고임을 놓는 의사도, 첨하 받침의 수가 적은 것도 모두 상통하고 있는 점이다.

그런데 이 의성탑에서는 다시금 새로운 착상과 옛 수법의 간략화가 행해지고 있으니, 예컨대 기단은 전혀 정비된 건축 기단의 양상을 전하고 있으며, 탑신의 옥신에는 주형(柱形)을 만들었고, 사방에 있었던 감실은 한 면에만 있게 하였다. 또 이 탑에서는 저 익산 미륵사지탑이나 부여 정림사지탑에서 보는 바와 같이 기단의 탱주나 옥신의 주신(柱身)에는 엔타시스가 강하게 나타나고 있다. 이 한 점만으로서도 이 탑이 미륵탑이나 부여탑과 같이 양식 발생의 초기에 속할 것이라고 단정되는 바인데, 또 하나 실증이 될 수 있는 것은 경주 고선사지 삼층탑과의 비교이다.

고선사는 신라의 고승인 저 유명한 원효화상의 주찰로서 유명하다. 그런데 이 원효화상은 수공(垂拱) 2년 곧 서기 686년에 입적하였으므로, 따라서 이 탑은 그 이전에 건립된 것으로 생각된다. 그런데 이 탑의 초층 옥신 사방에는 호형(戶形)을 나타내고 그곳에 문비의 액연(額緣)이 양각으로 모각되어 있는데, 그 형식이 전혀 의성탑의 그것과 동일하다. 그리고 의성탑에서는 그것이 실용적인 의미를 갖고 있음에 대하여, 이 고선사지탑에서는 그것이 단순한 우의적인 장식적인 것에 불과하다. 이 점으로 보아서도 의성탑이 고선사지탑에 선행하는 것이라고 말할 수 있다. 그리고 이 고선사탑은 또 실로 조선 석탑의 전형적인 것으로서의 조형(祖型)을 이루고 있다. 이러한 의미에서 의성탑은 조선 석탑의 선구적인 것의 하나라고 말할 수 있다. 오늘에 이르기까지 이 의성탑은 다만 막연히 신라통일 이후의 것으로 되어서 명확한 정립을 하지 못하였다. 이 탑도 조선에 전탑이 유행한 이후의 것으로 되어서, 그곳에는 암묵리에 저 안동의 전탑이 생각되고 그 탑을 모(模)하여 조성된 것같이 생각한 듯하다.

그러나 지금 이곳에 안동의 전탑이라는 안동읍 신세동 법흥사지 칠층전탑을 들겠는데, 이 탑은 진정한 전탑으로서 조선 전탑의 대표적인 것이라고 하겠다. 탑신 외형의 자태는 두 탑이 서로 많이 유사하다 하겠으나, 그러나 이것을 양식 비교의 입장에서 본다면 이 안동탑이 뒤늦은 것임을 알 수 있다. 그 최대의 이유가 되는 점은 기단부의 차이인데, 이 안동탑의 기단은 현재 원상을 남기고 있지 않으나 원래 이층 기단이었던 것이 상정되고 있다. 그리고 하층 기단에는 각 면에 몇 구의 탱주가 있는데 그곳에는 엔타시스가 없고 또 벽판석으로부터 조출되어 있다. 탑신에는 주형도 없고 받침의 수효도 많고 또 옥개에는 즙와(葺瓦)하고 있다. 이곳에서 다른 비교는 곤란하나 무엇보다도 그 기단 형식은, 조선 석탑의 전형적인 것이 성립된 이후의 것에 속하고 있다. 그렇다면 무엇이 전형적인 것이냐고 하면, 앞서 말한 고선사지탑이 그 하나인데, 그 기단의 대부분이 매몰되어 있어 형태가 명확하지 않으므로 형식이 전혀 동

일한 경주 감은사지탑을 들겠다.

감은사의 창건 연대는 신라 문무왕대부터 신문왕 2년(682) 사이인데, 저 고선사와 거의 같은 시대에 속하며 탑의 실제 연대도 다소의 전후는 있을 것이로되 대략 같은 시대로 보인다. 이 감은사지탑은 탑신이 기단보다도 아직 약간 주체적인 의미를 갖고 있다. 그러나 기단의 광대함도 뚜렷해져서 옥개의 양변을 연결한 두 사선이 구성하는 저변의 길이는 거의 하층 기단의 폭과 적합한다. 그리고 초층 탑신의 네 개 우주는 전대의 양식을 그대로 가지고 벽판석과는 별석으로 조성되고 있으면서, 기단의 탱주와 더불어 이미 엔타시스가 보이지 않는다. 또 기단의 갑석에는 전대의 기단에서 볼 수 없었던 연광(緣框)이 만들어지고, 초층 탑신을 받을 상단 갑석의 상면에 있는 옥신 고임은 이단 형식의 조출로 되어 있다. 옥개의 낙수면은 고선사지탑과 같이 의성탑으로부터의 일전화(一轉化)가 행해져서 목조건축의 옥개 형식으로 개조되고 있는데, 첨하 받침의 형식 및 첨출 깊이의 관계는 전혀 의성탑의 규범에 속하고 있는 점이 이해될 줄로 생각한다. 이곳에 이르러 고선사지탑이나 이 감은사지탑이 의성탑에서 일전하여 생긴 것으로 말할 수 있다. 이들이 갖고 있는 기단의 형식도 또 하나의 새로운 세대의 새로운 양식이라고 단언할 수 있는 바이다. 새로운 세대라고 말함은 제7세기의 후반 곧 신라통일의 사실을 가리킨다. 백제에서 발생한 목조탑파 양식의 재현 형식과 신라 자신에서 일어난 전조탑파(甎造塔婆) 양식의 재현 형식이 신라의 반도 통일을 계기로 하여, 이 양자의 종합적인 것으로서 고선사지탑이나 감은사지탑이 성립되었다고 말할 수 있다. 이후 조선의 석탑은 이 양자를 전형적인 것, 규범적인 것으로 하여 그를 모(模)하였으며, 점차 축소하고 간화하고 편화함으로써 변화해 가는 것이다.

이곳에서 두 가지의 예를 들겠는데, 그 하나는 경주 나원리탑이며 다른 하나는 경주의 전칭(傳稱) 황복사지탑이다. 나원리탑의 기단 형식은 고선사지탑이나 감은사지탑과 동일하다. 그러나 초층 탑신의 옥신 구성에서 벽판석과

우주가 일석으로 합쳐졌고, 넉 장의 벽판석은 엇물림식으로 구성되어 있다. 곧 이곳에 일단의 편화가 행해지고 있다. 그런데 전칭 황복사지탑은 기단에 서 형식으로서는 전자와 동일하면서 하층 기단의 탱주가 일주(一柱) 감소되어 가운데가 이주(二柱)로 되어 있다. 아직까지의 예는 삼주(三柱)였다. 탑신의 옥신도 일석으로써 만들었고, 우주도 '조출식'에 의하였다. 이 탑으로부터는 효소왕 원년부터 성덕왕 5년 사이에(692-706) 창건된 명기(銘記)가 나왔는 데, 나원리탑은 약간 이 탑보다 앞선 것으로 추정되는 바이다. 그리고 이 두 탑 에서는 기단이 고대하면서 탑신의 방대함이 여전히 보인다. 그런데 또 한 세 대가 강하하면 기단의 크기와 탑신의 크기가 거의 같은 크기로 되어 간다. 불 국사의 석가삼층탑과 같은 것은 그 좋은 예이다. 그리하여 점차 조선의 석탑 은 건축적인 웅대한 것으로부터 공예적인, 장식적인 것으로 되어 간다. 곧 탑 신이 주제적이었던 것으로부터 기단 위에 실린 장식적인 것으로 되어 간다. 김천군 갈항사지탑은 그 기단에 조탑명기(造塔銘記)가 있는 신라 유일의 예로 서 천보 17년 곧 서기 758년의 작품인데, 전체에 매우 문아하고 우아한 기풍을 갖고 있다.

시간이 많이 경과하였으므로 급히 말하겠는데, 석탑 전체가 이와 같이 장식 적인 것으로 되어 감과 동시에, 제8세기 이후의 형세로서는 두 줄기의 변천의 조류를 말할 수가 있다. 곧 예컨대 갈항사지탑과 같은 곳에는 추섭장식구(鎚 鍱裝飾具)를 탑 전체에 시행한 흔적이 잘 보이는데, 다시 또 경주 원원사지탑 과 같이 탑의 기단이나 탑신에 더욱 많은 양각을 시행하게 되었다. 뿐만 아니 라 부분적으로도 점차 장식화의 수법이 강하게 나타나고 있다. 그러나 정형적 인 탑파 자신에 시행할 수 있는 장식적인 수법에는 한도가 있는 듯하여 이에 일전하여 이형의 탑파까지도 발생함에 이르렀다. 이곳에서는 설명을 생략하 고 종류가 다른 것만을 들겠다. 경주 불국사의 다보탑, 구례 화엄사 효대(孝 臺)의 사자삼층탑, 경주 남산의 모사지(某寺址)의 동쪽 모전탑, 경주 옥산 정

혜사 십삼층탑, 남원 실상사 백장암 삼층탑, 화순 다탑봉의 이형탑, 평창 월정사 팔각구층탑 ─이같은 다각원탑류(多角圓塔類)는 고려시대에 들어서 비로소 출현하였고, 또 북선지방에 많으므로 요금계(遼金系) 탑파의 영향인가 생각되는 것이다─, 강릉(江陵) 신복사지(神福寺址) 삼층탑, 철원 도피안사(到彼岸寺) 삼층탑, 서울 원각사지 십삼층탑과 같은 것이 그 대표적 작품이라고 하겠다. 서울 원각사지 십삼층탑〔탑동공원탑(塔洞公園塔)〕은 고려말 원조(元朝)의 영향 하에 발생한 것으로, 이 형식의 탑은 개성 경천사(敬天寺)에서 먼저 건조되었고, 서울의 이 탑은 조선조 세조 시대의 작품으로서 고려말부터 조선조에 걸쳐서 한때의 유행을 보인 것이다.

이와 같이 이형의 탑파가 발생한 것은 신라 중기 이후의 현상인데, 또 신라 선종(禪宗)의 발전과 더불어 조사(祖師)의 묘탑이 많이 조성하게 되어, 조식의 의욕은 도리어 이 방면에 그 발전의 길을 발견하듯이 우수한 것이 많이 조성되었다. 보령 성주사 삼층탑, 경주 석굴암 삼층탑, 이들은 층탑식(層塔式)에 의한 묘탑이다. 원주 흥법사 염거화상탑, 이것은 팔각원당식의 묘탑이라 가칭하겠는데, 이 종류의 묘탑 중에서 확실한 연대를 실증할 수 있는 최고(最古)의 예이다. 충주 정토사(淨土寺) 홍법국사탑(弘法國師塔, 도판 52), 이것은 오륜탑 형식으로서 최고의 것이라 생각한다. 김제 금산사 사리탑, 이것은 스투파형의 사리탑인데 고려말 이후 묘탑에 많이 사용하게 되었다. 원주 법천사(法泉寺) 지광국사탑(智光國師塔, 도판 53), 이 묘탑은 특수한 것이다. 이상에서 팔각원당식의 묘탑, 오륜탑형의 묘탑, 스투파형의 묘탑이 조선에서의 묘탑 형식의 태반을 결정하고 있는데, 조루가 우수한 것으로는 팔각원당식에 속하는 것에서 많이 볼 수 있다.

이상에서 말한 바와 같이, 신라 중기 이후 장식적 의욕의 발전은 이형 탑파를 발생케 되었는데, 다시 다른 한편에서는 재래의 전형적 탑파 양식에 준칙한 변화가 행해지고 있다. 곧 간략화와 부분적인 장식화가 행해졌는데, 간략

화라 함은 탑신의 옥신이 일석조로 되든지 옥개부가 받침까지도 전부 일석화
됨과 동시에, 받침의 수효도 오단부터 사단, 삼단으로 간략화된다. 그 중에서
도 기단에 있어서 탱주 이주 형식의 것은 제8세기로 끝나고, 동시에 탱주 일주
의 것이 발생한다. 경주 창림사지의 삼층탑(지금 도괴)과 같은 것은 이 형식의
선구적인 것이어서 하층 기단에 탱주 삼주를 갖는 것은 도리어 초기적인 이례
이며, 경주 남산 모사지의 삼층탑과 같이 탱주 이주의 것이 이 형식 중에서 초
기적인 일반 현상이다. 그리고 이 형식의 것에 이르러 상층 기단에 팔부중의
양각이 일반적으로 첨가된 것도 특색있는 점이라고 할 수 있다. 그리고 다시
일전하여 남원 실상사의 동서 삼층탑에서 보는 바와 같이 하층 기단에서 탱주
가 일주가 됨을 최후의 감축으로서 보겠는데, 이와 같이 탱주 수의 감소라는
것은 가장 간단하면서 시대 추정상 큰 역할을 하는 하나의 표현이라고 나는 생
각한다. 실제에 있어서도 이 탱주가 상단에서 이주, 하단에서 이주까지의 것

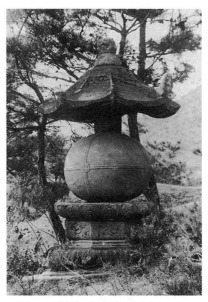

52. 정토사(淨土寺) 홍법국사실상탑
(弘法國師實相塔). 충북 충주.

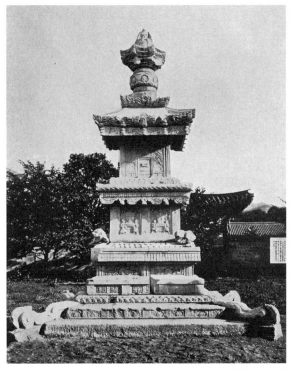

53. 법천사지(法泉寺址) 지광국사현묘탑(智光國師玄妙塔). 강원 원주.

은 옛것에 한하였고, 지역적으로도 신라의 구(舊) 영내 곧 강원도·경상도에만 한정되어 있고, 상단에 있어 탱주 일주의 것이 되어서 비로소 지방으로 분포되어 가고 있다.

지방으로 분포됨으로써 그곳에 지방색이 가미되어 감도 당연한 일이며, 통칭 백제식 탑파라는 것도 그 시초는 이곳에 있다. 그 예로서 홍산(鴻山) 무량사(無量寺) 오층탑(도판 55), 서산 보원사(普願寺) 오층탑(도판 54)을 들겠는데, 그 옥개의 첨단(檐端) 곡률(曲率)의 자태가 재래의 신라탑과 다르고 부여탑·미륵탑의 그것과 유사한 것이 되었다. 그리고 기단부에서도 상층 기단의 자태만 남아 있는 것, 예컨대 문경 봉암사(鳳巖寺) 삼층탑 또는 실상사의 삼층탑과 같이 삼단의 형식으로 되어서 기단 외곽에 탑구라고도 칭할 만한 광대한

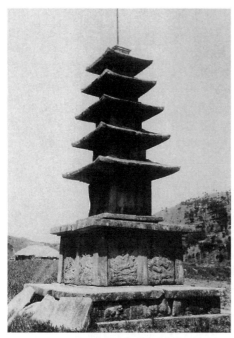

54. 보원사지(普願寺址) 오층석탑. 충남 서산. 55. 무량사(無量寺) 오층석탑. 충남 홍산.

지대(地臺)가 조성된 것 등의 변화가 있고, 부분적으로는 기단 갑석의 연광이
사분원(四分圓)의 큰 원형이 있는 것으로부터 고려에 들어 드디어 연화형으로
되어서, 예컨대 도피안사 삼층탑의 기단이 불상의 불단과 같이 되어 있는 것,
또는 보원사탑과 성주사탑에서와 같이 초층 탑신을 받는 옥신 고임을 별석조
로 끼워 놓는 형식이 되면서 고려에 들어 연화형이 되는, 예컨대 예천 개심사
지 오층탑이 그것이다. 이와 같이 탑신이라는 것은 더욱더욱 기단 위에 실린
장식적인 것의 의미를 강하게 갖게 되었다.

　뿐만 아니라 기단 그 자체도 초기의 실제적인 건축 기단의 재생 의사로부터
장식적인 것으로 화해 가는 것이어서, 그 가장 현저한 특색은 기단에 안상을
만들게 된 것이라고 생각한다. 순서로 말하자면, 구례 화엄사의 서(西)오층탑
과 같이 하층 기단에만 안상이 있고, 다음에 상층 기단에 미치는 것이 의당할

것이로되, 후에는 탑신에까지 만들게 되었다. 시간이 많이 초과되어 자세히 다할 수 없으므로 한두 가지 예만 들어 보겠다. 합천 해인사 삼층탑은 수리 이전의 원형태에 있어서 기단이 삼단으로 되어 중단·하단에 모두 안상이 있는 예이다.

다음에 개성 현화사지탑(玄化寺址塔)을 들겠는데, 이 탑은 그 탑신 각층 옥신 전부의 안상 안에 불보살상이 양각되어 있는 예이다. 그리고 이 탑의 옥개에서 보는 바와 같이 첨단 곡률은 백제식이라는 것보다도 더욱 심하게 굴곡되고 있어 고려식의 한 특색을 표시하고 있는데, 첨하의 받침도 재래의 단층형의 것이 아니고 일종의 특별한 장식적인 것으로 되어 있다. 이 탑의 범주에 속하는 것으로 서울 홍제원(弘濟院)의 사현사지(沙峴寺址) 오층탑을 들겠는데, 첨단의 곡률이나 그 두꺼움이, 그리고 고란(高欄)의 자태 등이 모두 특색이 있는 것으로서 고려 탑파의 특색이 잘 보일 것으로 생각한다.

이 외에도 논할 것이 많이 있으나 제한시간도 이미 초과하였으므로 이것으로써 나의 말을 그치겠는데, 결론으로 간단히 말하고자 함은, 조선의 탑파는 예술학적인 양식론에 입각하여야 비로소 많은 문제가 해결되는 것으로 생각한다. 실제에 있어서도 조선의 석탑은 예술적 작품으로서 움직이고 있다. 그와 동시에 그것은 단순한 예술적 작품은 아닌 것으로, 곧 신앙의 대상물이어서 탑파 변천의 자태는 곧 이것이 또 신앙 변천의 자취를 보여주는 것이다. 유래 문헌적인 것의 잔류가 거의 없는 조선에서의 문화 현상, 특히 불교문화의 유전의 자태를 천명하는 데에서도 탑파의 고찰이 중요한 과제라는 것을 말해 둔다.

요지(要旨)—「조선탑파의 양식변천」에 대하여[2]

탑파건축이 불교도의 예배 대상으로서 불사 가람의 중심을 이루고 있던 것은 말할 것도 없으며, 다시 그 조영에 있어서도 불교를 믿는 여러 나라에 있어서 서로 윤환(輪奐)의 미를 다하며, 화엄 장식에 교치를 이룬 것도 췌설(贅說)을 요하지 않는다. 조선도 대륙과 일본 사이에 개재한 불교국의 일원으로서 일찍이 가람건축에 국탕(國帑)·민력(民力)을 경주하여 탑파건축에 하나의 수이상(殊異相)을 나타낼 수 있었다. 그럼에도 불구하고 오늘까지 두세 학자에 의하여 주의된 이외에는 이렇다 할 명쾌하고 체계적 조직적 설명을 볼 수 없었다. 이는 새로운 의미에서 일본의 고문화가 반성되고 새 건설이 기도되고 있는 금일, 하나의 유감됨을 면치 못한다. 하물며 조선은 과거 일본의 문화 형성에 지대한 중개역을 하였음에 있어서랴!

이런 의미에서 본인은 조선 탑파의 발생상황으로부터 그 양식변천의 자태를 말하려 하는데, 이로 인하여 중국 대륙과 일본 본토의 탑파문명의 관련 및 조선 탑파의 수이상이 보여지리라고 생각한다.

조선 탑파의 특색은 석탑에 있고, 그 발생 시원은 백제에 있었다. 이어서 신라 통일과 더불어 백제에서 발생한 석탑 양식은 신라적으로 갱신되어서 이곳에 조선 석탑의 정형이 수립되었고, 통일 후반 신라 불교가 지방 산림으로 파급됨을 따라서 정형적인 탑파는 일단 더 약화된 자태를 취하여 조선 영내에 편만(遍滿)하게 되었다. 곧 발생기의 조합식 구조 특질을 가진 탑이 정형적인 것

에 있어서 적상식(積上式)으로 되었고, 다시 공예적인 조각적인 것으로 변화하여서 형태에 있어서도 각종의 이형을 조성케 되었다. 그 중 가장 특색이라 할 것은 묘탑의 발생이니, 신라 선종의 융성과 더불어 그 성행을 보게 되어서 재래의 불탑에 대한 장엄의식은 점차 묘탑으로 옮아 가고, 예술적으로 우수한 것도 이 방면에 많이 만들어졌다. 이어서 고려가 되자, 불탑의 경영이 일시 부흥된 감이 있었으나, 그 양식은 주로 중부 조선으로부터 북부 조선으로 보급된 듯하며, 서남 조선 곧 백제의 옛 영내에서는 재래의 백제 원초 양식이 고려적으로 갱신되어 이곳에 소위 백제식인 것이 보이게 되었다.

이리하여 세간 일반에서 말하는 신라식 · 백제식 · 고려식의 세 양식별은 사실상으로는 고려 이후의 것이고, 그것은 또한 말하자면 지방적인 특색으로도 보이게 되었다. 고려 말기 원조(元朝) 양식의 불탑이 일시 유행하였으나 대세를 이루지는 못하고 그 영향도 묘탑에 많았다.

이상의 정세를 주로 하여 양식변천의 과정을 따라 말하려 한다.

석탑 세부명칭도

조선 탑파 중 그 수가 가장 많이 남아 있는 석탑의 일반적인 형태를 고유섭이 정교하게 그리고 각 세부명칭을 표시한 것으로, 오늘날까지 한국 탑 연구에 사용되는 전형적인 그림이다.

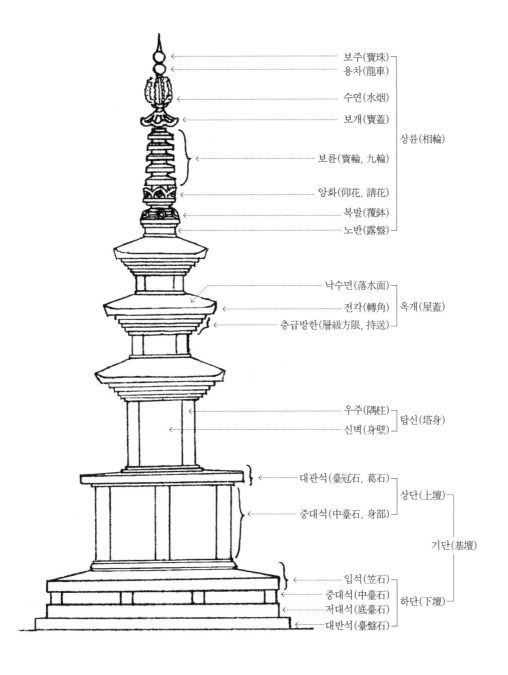

보주(寶珠)
용차(龍車)
수연(水烟)
보개(寶蓋)
상륜(相輪)
보륜(寶輪, 九輪)
앙화(仰花, 請花)
복발(覆鉢)
노반(露盤)
낙수면(落水面)
전각(轉角) 옥개(屋蓋)
층급방한(層級方限, 持送)
우주(隅柱)
탑신(塔身)
신벽(身壁)
대관석(臺冠石, 葛石)
상단(上壇)
중대석(中臺石, 身部)
기단(基壇)
입석(笠石)
중대석(中臺石)
저대석(底臺石) 하단(下壇)
대반석(臺盤石)

초판 서문(1948)

조선의 석탑파(石塔婆)는 우리의 조형문화를 크게 빛나게 한 한 개의 자랑거리로서만이 아니라, 세계 건축사상(建築史上)에 우수한 엔데믹 폼(endemic form)을 보여주는 한 경이적인 존재이다.

탑이라면 서쪽의 오벨리스크(obelisque)와 피라미드를 들며, 동쪽의 스투파(stūpa)와 다가바(dagaba)를 말한다. 그러나 줄기차게 전통을 이어 나온 오벨리스크도 스투파처럼은 그 발달이 현저하지 못하여 이제야 이 역사의 꼬올에는 스투파를 따를 자 있게 된 것이니, 이 스투파의 선두를 걸어온 조선 석탑파의 영광이야말로 자못 크다 아니할 수 없다.

고우(故友) 고유섭(高裕燮)은 미술사학을 공구(攻究)하는 길에서 매몰되어 있는 이 조선 석탑파에 한 걸음 한 걸음 접근하기 시작하였다. 그리하여 다년간 누심각골(鏤心刻骨)한 결과 마침내 본 서를 산출하게 되었으니, 본 서가 명실공히 획기적 저서로 학계에 등장하게 됨도 결코 우연이 아니다.

그러나 동방 삼국의 탑파를 논할 때 중국의 전탑(磚塔), 일본의 목탑(木塔)을 조선의 석탑(石塔)과 병칭하며 흔히 평면적으로 각각 그 특징을 설명하고자 해 왔다. 이는 현존 탑파에 대한 현상 형태적 기계론이요 탑파사안(塔婆史眼)에 의한 전체적 본질적 분석이 아닌 만큼 이 점에 있어서 마땅히 유의되어야 할 것이며, 그리고 양식의 객관적 천명(闡明)이 역사 유물에 대한 이해를 철저화시키는 기본공작이 되는 것이지만, 그것이 한 개의 생산기구가 아닌 이

상, 다시 말하면 농후한 기술성·예술성이 첨가되어 있는 이상 조형문화예술 가치에 대한 정밀한 대비 검토도 게을리해서는 안 될 것이다.

고우(故友) 일찍이 『진단학보(震檀學報)』에 「조선탑파의 연구」를 발표하고 난 뒤에 그 불만을 겸손히 나에게 표시한 뒤 좀더 연구의 걸음을 발전시켜 보겠다는 것을 말한 적이 있었던바, 지금 생각하면 위에 말한 프로그램에 좀더 깊이 들어가 보겠다는 뜻이었다. 그의 명석한 두뇌와 정밀한 검색과 불타는 정열이 이미 그의 학문을 빛나게 이루도록 했었지만, 일궤토(一簣土)의 공(功)을 앞에 두고 불의 타계하게 된 것이야말로 이 어찌 우리 학계의 한 큰 통석사(痛惜事)가 아니라 하랴.

그러나 그의 학문적 유업(遺業)으로서 특히 빛나는 조선 탑파의 연구는 세키노 다다시(關野貞), 아마누마 준이치(天沼俊一), 후지시마 가이지로(藤島亥治郎), 오하라 도시타케(大原利武), 요네다 미요지(米田美代治), 노무라(野村), 스기야마 신조(杉山信三) 등 제씨의 연구보다도 한층 완벽한 것이 있으며, 특히 양식론에 있어서의 탁월한 견해들을 피력한 것은 학계에 끼친 불후의 업적인바, 그의 이 유저 있음으로써 우리 조형문화학계는 한 개의 굵은 초석을 발견하게 되었다고도 하겠다.

어지러운 병선(兵燹)과 사나운 파괴 속에서 우뚝 서 있는 조선의 석탑파는 모든 파괴자를 저주하면서 이 땅의 문화학도(文化學徒)를 부르고 있는 것이다. 혜성과 같이 나타난 선구자 고유섭이 그 탑들을 어루만져 보았을 뿐, 또 그 뒤에 누가 있어 그것을 찾아보았는가. 꾸준히 이어 대고 줄차게 배워 갈 생각들을 가지는 것이 고인의 바람일 것이요 우리 문화학도들의 사명일 것을 결코 잊어서는 안 되는 것이다.

끝으로 이 역사적 유저(遺著)를 공간(公刊)함에 있어서 고인의 학우 황수영 씨가 일부러 나를 찾아와 유고 정리, 도판 첨부, 일문(日文) 국역 등의 일을 의논하여 주시고, 그 뒤 꾸준히 혼자 맡아 수고해 주신 것은 실로 잊히지 않는 감

격이며, 또 즐겨 그 출판을 맡아 귀중한 문헌을 좋게 살리기에 노력해 주신 을
유문화사 여러분께 고인의 뜻과 아울러 사의를 표해 두고자 하는 바이다.

1947년 12월 10일

이여성(李如星)

초판 발문(1948)

새로운 민족문화의 건설을 기해서는 모든 문화 면에 있어서 기초적 연구가 무엇보다도 긴급히 요청되는 바라 하겠다. 새로운 학문의 방법을 무기 삼아 전인미답(前人未踏)의 처녀지인 우리의 고문화 영역의 개척이 강력히 추진되어 신문화 건설의 기초적 연구가 전면적으로 정비되어야만 하겠다. 문화의 재건이란 결코 단시일에 소수인의 손에 의하여 이루어짐이 아님을 생각할 때 더욱 이러한 감을 간절히 느끼는 바이다. 민족 전원 참여 하에 거족적인 문화 건설의 기초적 노력이 장구한 세월을 두고 축적되고 완성되어 감을 따라, 진정한 민족문화의 개화와 그 결실을 우리는 비로소 먼 후대에 기할 수가 있는 것이다. 민족문화의 현실태에 대한 예리한 과학적 비판과 과감하고 진정한 파악이 있을 때 비로소 문화 재건에 대한 본질적인 백년대계의 방도가 확립되며, 그에 따라 현 단계에 우리에게 부과된 역사적 임무에 대한 깊은 자각과 그 달성을 위한 진정한 용기와 신성한 사명감을 얻게 되는 것이다.

우현 고유섭 선생의 고귀한 일생의 노력은 민족문화의 기초적 해명에 있었다고 나는 확신한다. 뒤떨어진 이 나라의 학문과 예술을 밝히시려는 파우스트적인, 일관한 악전고투의 노력은 그 최후의 순간에 이르기까지 그칠 줄을 몰랐다. 일제 지배 하에서의 정치적 경제적 불우(不遇)는 말할 것도 없거니와, 더욱이 전공하시던 방면에서의 불리한 제조건은 선생에게 적지 않은 고통과 초려(焦慮)를 주었다. 일찍이 선생께서 미학과 조선미술사를 전공하실 결심

을 굳게 하시고 대학의 문을 두드리셨던 전후의 사정을, 왕방(往訪)한 한 신문 기자에게 다음과 같이 말씀하신 일이 있었다. "대학에서 미학이라고 해서 조선미술사를 연구하겠다고 했더니 담임교수(일본인)의 말이 네 집에 먹을 것이 넉넉하냐고 묻습디다. 그래 먹을 것이 있다기보다도 간신히 공부를 할 뿐이라고 했더니 교수의 말이, 그렇다면 틀렸다. 이 공부는 취직을 못 해도 좋다는 각오가 있고 또 돈의 여유가 있어야 연구도 여유있게 할 수 있는데⋯ 하며 전도(前途)를 잘 생각해 보라고 하는 것을, 이왕이면 내가 할 공부이니 취미있는 대로 하고 싶은 공부나 해 보자고 한 것이 이 공부인데, 요행이라 할지 이 박물관 책임자로 있게 된 것만은 다행이나 어디 연구하려야 우선 자료난(資料難)—즉 우리가 보고 싶은 것, 조사하고 싶은 것 등이 용이히 우리 손에 안 미치는 것을 어찌합니까⋯."(『조선일보』1937. 12. 12.) 참으로 우리의 문화재에 이르기까지 일인들의 독점과 그 비밀주의는 선생으로 하여금 항상 자료난을 한탄하게 하였다. "조선 탑파 연구를 쓰려면 어디어디를 꼭 가 보아야겠는데" 하시며 걱정하시던 것을 내가 직접 들은 것도 결코 한두 번이 아니었다. 조국의 해방을 맞이한 오늘에 선생이 계시었더라면 하는 견딜 수 없는 감회는 어찌나 한 사람의 구구한 사정(私情)이라 하랴.

선생께서는 조선미술사의 완성을 "나의 일생의 천직이며 오직 하나의 소원이라"고 조용히 말씀하신 일이 있었다. 그 중에서도 조선 탑파는 선생의 비상한 노력과 온갖 정력이 집중되던 초점의 하나였다. 학창에 계실 때부터 별세하시던 날에 이르기까지 한평생을 두고서의 전심된 노심초사는 이곳에 여지없이 경주되었다. 선생께서 전공하시던 그 깊은 온축(蘊蓄)을 다하시며 가장 많은 시간과 절차탁마의 필사적 연찬(研鑽)을 아끼지 않으신 것도 이 탑파 연구였다. 오늘날 남아 있는 선생의 막대한 유고의 중심이 이곳에 있음은 다시 말할 것도 없다. 이러한 의미에 있어 이 탑파 연구는 선생의 본면목(本面目)을 가장 잘 지니고 있는 것이며, 또 선생의 학문적 업적의 하나가 이곳에 있다고

생각되는 바이다.

"조선의 탑파는 예술학적인 양식론에 입각하여 비로소 많은 문제가 해결되는 것으로 생각한다"고 선생께서는 말씀하시었다.(1943년 6월 「조선탑파의 양식변천」, 일본 도쿄제학진흥위원회 예술학회에서의 강연. 이 책에 부록하였다) 이곳에 합본된 기일(其一)·기이(其二)의 두 편은 선생의 독특한 양식론에서 고찰된 조선 탑파의 체계화였다. 기일·기이가 서로 중복되는 점도 많이 있으나, 그러나 또 세부에 있어 상이되는 점도 적지 않다. 다만 기일의 제1회 발표(1936년 『진단학보』 제6권)와 기이 사이에는 근 십년이라는 시간적 간격이 있고, 또 각 편마다 집필 시의 구상의 차이가 있음을 이곳에 말해 둔다. 특히 기이는 본론·각론을 계획하시고 각론에서는 중요한 탑파 각개에 대한 상세한 논의를 예정하시었다. 그러나 그것은 아깝게도 선생의 손으로 완성되지 못하였을 뿐 아니라 기일에서도 속고(續稿)를 예고하시면서 더 붓을 들지 못하시었음은 참으로 가석한 일이었다고 아니 할 수 없다. 나는 선생의 많은 미완의 작품을 대할 때마다 선생의 다음의 말씀을 곧 생각하게 된다. "이로써 끝이올시다" 하는 철학이 어디 있는가. '라 피니' 라는 것은 예술에도 없는 것이다. 다빈치의 사전에는 완성이라는 단어가 없다. 그에게는 영원한 로고스가 있을 뿐이다. 예술은 완성될 수 없으므로 영원한 것이다.(「미의 시대성과 신시대 예술가의 임무」,『동아일보』, 1935년 6월 8–11일)

조선문화총서의 한 권으로 『조선탑파의 연구』가 위원회에서 추천을 받았다는 말을 듣고, 동시에 이 간행의 의촉(依囑)을 받은 것은 작년 가을 선생의 유저『송도고적(松都古蹟)』이 세상에 나온 직후였다. 처음에는『진단학보』게재의 것만을 모을 생각이었다. 그것은 선생의 유고의 정리가 아직 끝나지 못하고 또 탑파 연구에 관한 선생의 유고가 미완성이었기 때문에 이것의 발표를 주저하지 않을 수 없었던 것이다. 그러나 기이(其二)의 본론만은 선생에 의하여 청서(淸書)되어 있었기 때문에 각론의 정리와 그 완성은 후일을 기다리기로

하고 이것만은 분리시켜 이곳에 합본한 것이다. 기이를 일어로 쓰신 것은 그 의도하신 바가 조선 탑파에 대한 일인학자들과의 논전(論戰)이며, 그들의 학설을 철저하게 비판 정정하는 것인 만큼 이것을 일본에서 출판할 예정으로 진행하셨기 때문이라고 추측된다. 진실로 일제 문화 잔재의 발본적 소탕과 그 완전한 극복은 감정적인 언사로써 손쉽게 이루어지는 것이 아니요, 피와 땀에 얽힌 정정당당한 학술적 연찬으로써만 비로소 결행할 수 있는 것이다.

이 책의 편집을 미숙한 내가 감히 담당한 것은 나 자신 이 방면에 무슨 소양(素養)이 있어서 그런 것은 결코 아니다. 다만 선생의 분외(分外)의 사랑을 받은 나로서 선생 별세 후 일체의 유고를 맡게 되었고, 또 그 정리의 책임을 부득이 지게 되었기 때문이다. 선생의 별세 시 나는 그 임종의 자리에서 선생을 모실 수 있었던 행복을 가졌다. 그 직후 선생을 추모하는 모임에서 나는 선생께 두 가지를 말씀드렸다. 그 하나는 '선생이 남기고 가신 아름다운 생애를 본받' 겠다는 것이요, 또 하나는 선생의 남기고 가신 '훌륭한 연구를 밝히' 겠다는 것이었다.(1944년 7월 9일 추도문에서) 내가 이십대인 학생시대에 선생으로부터 그 따뜻한 사랑과 그 간절하신 교시를 받았다는 것은 나의 일생에서 무엇보다도 더 큰 행복이었다. 그러나 이 책의 출판에서 나의 의도하는 바가 있다면 그것은 오직 선생의 남기고 가신 것을 이 세상에 완전히 전달하고자 함이다. 나는 오직 하나의 충실한 배달부가 되기를 소원하였을 따름이다. 이 방면의 서적이 희귀한 오늘의 이 땅의 현상을 생각할 때, 이 책이 정확한 연구자료의 하나가 되기를 나는 무엇보다도 간절히 희구한다. 다만 나로서는 한 자 한 구에 모든 주의를 집중시켰으며, 주(註) 기타 인용 원문의 대조도 힘 자라는 데까지는 하였다. 그러나 이 방면에 대한 소양의 부족은 반드시 적지 않은 과오를 범하였으리라고 생각되어[더욱이 기이(其二)에 있어] 전전긍긍한 마음을 어찌할 수 없다. 고(故) 선생이 보시면 얼마나 질책을 하실까 생각한 일이 결코 한두 번이 아니라는 것을 솔직히 고백하여 독자 제현의 지적과 교시와 편

달을 바라 마지않는 바이다.

선생의 유고와 장서는 현재 개성박물관장인 외우(畏友) 진홍섭(秦弘燮) 형 댁에 보관되고 있으며 그 정리는 비록 완만한 속도이나마 조금씩 진행되고 있다. 지난 일 년간 학교에서 얻은 시간을 이용해 노력하였으나 중단과 태만으로 말미암아 아직 끝을 마치지 못한 것은 오직 나의 성의의 부족이라 하겠다. 다만 선생이 생전에 발표하신 백 수십 편의 논문은 거의 다 수집하였으며, 그 일부분은 출판 진행 중에 있다는 것을 말해 둔다. 선생의 유고는 비록 그것이 한 장의 사진, 한 쪽의 메모에 이르기까지 그 보존에 전력하였으며, 적당한 시기에 그 전부의 간행을 진행시키겠다는 것을 이곳에 말하여 둔다.

이 책의 간행에 이르기까지에는 참으로 많은 분의 고마운 원조를 받았다는 것을 기(記)하려 한다. 그것은 모두가 고(故) 선생의 음덕이라 믿으며 이곳에 심심한 감사를 드리는 바이다. 이 책의 편집과 출판에 대하여 고마운 교시를 해주신 이희승(李熙昇) 선생, 이여성(李如星) 선생, 박춘영(朴春榮) 씨, 배정국(裵正國) 씨, 전문술어(專門術語)에 대하여 많은 교시를 해주신 국립박물관 임천(林泉) 씨, 모든 수고를 아끼지 않으시고 인내와 관용을 베풀어 주신 을유문화사 민병도(閔丙燾) 씨, 동사(同社) 편집부 여러분, 대건인쇄소(大建印刷所) 여러분, 원고 정리에 노력해 준 사제(舍弟) 수환(壽桓) 군, 시종일관 인득(引得) 작성과 교정에 협력해 준 우찬형(禹燦亨)·임인상(林仁相) 외 여러 학우와 간접 직접으로 많은 편달과 조언을 아끼지 않으신 여러 선생님과 우인(友人) 제군에게 깊은 사의를 표하는 바이다.

1947년 12월 10일
송도(松都) 송악산(松岳山) 아래 만월동(滿月洞)
황수영(黃壽永)

재판 서문(1975)

1944년 6월 우현 고유섭 선생이 별세하신 후 작년에 삼십 주기를 맞았었다. 그
사이에 선생의 유고는 긴 세월에 걸쳐서 차례로 정리 간행되었다. 그 중에서
도『조선탑파의 연구』는 해방 직후인 1948년에 을유문화사『조선문화총서(朝
鮮文化叢書)』(제3집)로 출판되었으므로『송도고적(松都古蹟)』과 더불어 초기
에 상재(上梓)된 것이다. 그리고『송도고적』이 선생 자신의 손으로 엮어졌던
다행에 비추어 볼 때『조선탑파의 연구』는 편자의 손으로 편집된 첫째의 유저
(遺著)가 된 셈이다.

 그때 간행된『조선탑파의 연구』는 같은 제목으로 약 십 년의 사이를 두고 전
후 이차에 따라 집필된 것을 모은 것이다. 그들은 1936년 이래 세 차례에 나누
어『진단학보』에 발표되었던 것과 이와는 따로 별세에 이르기까지 일문(日文)
으로 진행되고 있었던 것인데, 이들을 기(其)1, 기2의 두 편으로 엮어 을유총
서본(乙酉叢書本)에 합집(合輯)하였던 것이다. 그러나 이때 기2편을 삼았던
일문에서 편자가 번역한 같은 제목의 논문은 처음부터 선생께서 총론(總論)과
각론(各論)을 구상하고 진행하였던 최후의 저술이었는데, 그 당시 각론만은
미정리로 남아 있었으므로 이것을 보류하고 위와 같이 선생에 의하여 정서(淨
書)된 총론만을 수록하였었다. 그리하여 이들 기2편의 각론의 유고는 그후 따
로 필자가 차례로 번역하여 1955년과 1966년에 각각 연세대학교『동방학지
(東方學志)』(제2집)와 동국대학교『불교학보(佛敎學報)』(제3·4 합집)에 발

표하였던 것이다. 그러므로 이제『조선탑파의 연구』의 신판을 엮으면서 이들 기왕에 따로 발표되었던 총론과 각론을 새롭게 한곳에 묶는 것은 선생의 당초 집필 계획을 그대로 따르고자 함이다. 따라서 같은 책명을 달았으나 구간본(舊刊本)과는 연대뿐 아니라 그 내용의 차별을 지적할 수가 있을 것인바, 선생이 별세하신 지 만 삼십 년이 지나서야 이같은 형태로써 신간하게 된 것은 또한 감개가 깊다고 하겠다.

우현 선생의 적지 않은 유저 중에서도 이『조선탑파의 연구』는 선생의 우리 고대 미술에 대한 연구 중의 대표작으로 삼아 왔다. 그것은 이같은 우리 고대의 탑파가 오늘에 전하는 고문화 유산의 으뜸으로서 그 질량에서 모두 뛰어났고 뚜렷한 특색을 지녔기 때문이기도 하다. 특히 석탑에 대하여서는 삼국의 시원 양식에서 통일신라시대에 들어서 전형 양식의 성립과 그 변천을 선생의 독특한 예술학적 양식론으로 논술하였으며, 그와 아울러 국내 주요 석탑 등에 대한 개별적 논의에서 더욱 상론(詳論)되어 있다. '석탑의 나라'라고 일컬으며 이들로써 고대 조형을 대표시키고 있는 우리나라에 있어서 새로 마련된 이 유저가 앞으로 이 영역에 유의하는 학도와 국민에게 도움이 되기를 충심으로 바라는 바이다. 오직 그것만이 전후 두 차례에 걸쳐서 이 책의 신구판(新舊版)을 엮은 편자의 작은 뜻이라고 하겠는데, 다만 편자의 부족한 탓으로 적지 않은 잘못이 있어 선생의 뜻을 정확하게 전달하지 못하였을까 두려워할 따름이다.

이 책이 새로 엮어지기는『조선탑파의 연구』의 재판이 육이오 수복 후에 한번 나온 후 만 이십 년 만의 일이다. 그런데 이 신판본의 간행을 위하여서도 많은 사람의 도움을 받았다. 정영호(鄭永鎬) 박사를 비롯하여 우리 탑파 연구를 꾸준하게 진행해 오는 김희경(金禧庚) 선생과 동국대학교 장충식(張忠植) 씨, 그리고 황웅종(黃雄鐘) 군은 일찍이 번역과 도판과 몇 차례의 교정 및 인득(引得) 작성에 이르기까지 많은 수고를 아끼지 않았다. 더욱이 작년말부터 금년

초에 걸쳐서 수개월을 두고 전권(全卷)의 새로운 필사와 편집을 위한 수고는 참으로 고마운 일이었다. 또 이 책이 새로 출간되기까지 동화출판공사(同和出版公社) 임인규(林仁圭) 사장 이하 여러분과 평화당 인쇄소의 배려와 수고가 많았다. 편자는 이곳에서 위의 여러분께 충심으로 고마운 뜻을 표시하는 바이다.

1975년 1월 31일 서울 안암동(安岩洞)

황수영(黃壽永) 씀

주(註)

원주(原註)

제I부 조선탑파의 연구 1

1) 지제(支提)에 두 가지 의의가 있으니 "有舍利名塔婆 無舍利名支提 사리가 있으면 탑파라 하고, 사리가 없으면 지제라 한다"(或云莫問有無皆名支提 유무를 묻지 마라.(사리의 있고 없음) 모두 지제라 이름한다) 식으로 조형상 문제가 아니라 신골(身骨, 사리)의 유무로써 구별되는 것과, 인도의 가람형식상 승방(僧房)인 비하라(毘訶羅) 옆에 본당으로서 조영(造營)되는, '탑파를 내오(內奧)에 가진 굴실(窟室)'을 지제라고 한다. 즉 '탑전(塔殿)'이라 번역될 것으로, '정처(淨處)' 즉 중국 이동(以東)의 불전(佛殿)의 뜻과 같다. 그러나 이곳에서는 전자의 탑파의 의의로 썼다.

2) 승려의 묘탑(墓塔)을 조선에서는 특히 부도(浮屠)라 하는 모양이나 원래는 불탑도 부도라 하였으며, 더 거슬러올라가면 부도라는 것은 '붓다(Buddha)'의 사음(寫音)으로 불(佛)을 의미한 것이나, 어느 사이에 서로 혼용되어 불을 의미하기도 하며 동시에 탑도 의미하게 된 것이다.

3) 예컨대 선찰(禪刹)에는 탑파 건립이 불일(不一)하였고, 일본에서는 선찰이라면 탑파를 건립하지 않는 것으로써 원칙으로 한다 하며, 조선에서는 교종(敎宗)으로서도 교리에 의하여 탑파 건립을 부인하는 예가 있었다. 그 현저한 예는 영주(榮州) 부석사(浮石寺)의 예일 것이니, 원융국사비문(圓融國師碑文)에 이러한 구절이 있다.

是寺者(浮石寺) 義相師遊方西華 傳炷智儼 後還而所創也 像殿內唯造 阿彌陁佛像 無補處亦不立影塔 弟子問之 相師曰 師智儼云 一乘 阿彌陁無入涅槃 以十方淨土爲體 無生滅相故 華嚴經入法界品云 或見 阿彌陁觀世音菩薩灌頂授記者 充諸法界補處補闕也 佛不涅槃 無有闕時 故補處 不立影塔 此一乘深旨也

이 절(부석사—저자)은 의상조사께서 중국에 유학하여 화엄의 법주(法炷)를 지엄(智儼)으로부터 전해 받고 귀국하여 창건한 사찰이다. 본당(本堂)인 무량수전에는 오직 아미타불의 불상만 봉안하고 좌우보처(左右補處)도 없으며 또한 불전 앞에 영탑(影塔)을 세우지 않았다. 제자가 그 이유를 물으니 의상스님이 대답하기를, "법사(法師)이신 지엄스님이 말씀하시기를, '일승(一乘) 아미

타불은 열반에 들지 아니하고 시방정토(十方淨土)로써 체(體)를 삼아 생멸상(生滅相)이 없기 때문이다'라고 하셨다. 『화엄경』「입법계품(入法界品)」에 이르기를, '아미타부처님과 관세음보살로부터 관정(灌頂)과 수기(授記)를 받은 이가 법계(法界)에 충만하여 그들이 모두 보처와 보궐(補闕)이 되기 때문이다. 부처님께서 열반에 들지 않으신 까닭에 궐시(闕時)가 없으므로 좌우보처상을 모시지 않았으며, 영탑을 세우지 아니한 것은 화엄 일승의 깊은 종지(宗旨)를 나타낸 것이다"라고 했다.(이지관 역, 『교감역주 역대고승비문(고려편 2)』, 가산불교문화연구원, 1995)

즉 부석사에 불탑이 없는 까닭이니, 지금 동쪽 언덕에 삼층석탑이 있는 것은 상설(上說)에 의하여 보면 영탑(影塔)에 속할 것이 아니요 승려의 묘탑으로 간주함이 가할 것 같다.

4) 조선에서의 조탑 행사는 물론 경설(經說)에 의한 조영은 조영이나, 그러나 풍수설에 의한 조영이 또한 적지 않다. 또 탑파 건립과는 별문제로 하고 탑파를 샤만적(薩滿的) 신앙의 대상으로 환격(換格)시켜 가지고 샤먼적 행사에 이용하는 예가 적지 않다.

5) 다나카 도요조(田中豊藏) 교수, 「중국불사의 원시형식(支那佛寺の原始形式)」『미술연구(美術研究)』제16호 참조.

6) 누카리야 가이텐(忽滑谷快天) 저, 『조선선교사(朝鮮禪敎史)』, 東京: 春秋社, 1930, p.20; 정인보(鄭寅普), 「전고갑(典故甲)—4. 석도구(釋道具)」『동아일보』, 1936;『조선사연구(朝鮮史研究)』하, 서울신문사, 1946.

7) 이능화(李能和), 「조선불교사(朝鮮佛敎史)」『조선사강좌(朝鮮史講座) 분류사』, 조선사학회, 1923-1924.

8) 『삼국유사(三國遺事)』권3, '요동성(遼東城) 육왕탑(育王塔)' 조.

9) 『삼국유사』권3, '황룡사(皇龍寺)' 기(記) 및 권2, '무왕' 조.

10) 『삼국사기』권28, '의자왕(義慈王) 20년 5월' 조.

11) 『삼국유사』권3, '금관성(金官城) 파사석탑(婆娑石塔)' 기(記).

12) 『삼국유사』권3, '흥륜사벽화보현(興輪寺壁畵普賢)' 조.

13) 이토 주타(伊藤忠太) 박사, 「만주의 불사건축(滿洲の佛寺建築)」『동양협회조사부학술보고(東洋協會調査部學術報告)』제1책, 동양협회, 1909.

14) 『삼국유사』권3, '전후소장사리(前後所將舍利)' 조, "壇有二級 上級之中安石蓋如覆鑊 계단은 이층으로 되어 있는데 위층 속에는 돌뚜껑을 솥뚜껑처럼 덮었다"[일연(一然), 리상호 옮김, 강운구 사진, 『사진과 함께 읽는 삼국유사』, 까치, 1999]

15) 세키노 다다시(關野貞) 박사, 「조선의 석탑파(朝鮮の石塔婆)」, 『곡가(國華)』267호;『조선의 건축과 예술(朝鮮の建築と藝術)』, 岩波書店, 1941 재수록.

16) 후지시마 가이지로 박사, 「조선건축사론(朝鮮建築史論)」제3회, 『건축잡지(建築雜誌)』제44집 533호.

17) 이마니시 류(今西龍) 박사, 『백제사연구(百濟史研究)』, 近澤書店, 1934.

18) 이 연대는 『삼국유사』에 의한 바이나, 이것은 처음으로 불법을 행했다〔肇行佛法〕는 법흥왕 15년보다 일 년이 앞선다. 이곳에 전설과 정사와의 간격이 있으나 별로 검토하지 않는다. 유지는 경주면 사정리(沙正里)에 있고, 영흥사지(永興寺址)는 노서리(路西里) 황남리(皇南里), 자(字) 효문동(孝門洞)〔지금의 경주역 구내(構內)〕에 있다.

19) 내원(內院)은 내제석궁(內帝釋宮)을 이름일 것이니 내제석궁은 즉 진평왕(眞平王) 소창(所創)의 천주사(天柱寺)이다. 『삼국유사』권1, '천사옥대(天賜玉帶)' 조 및 『동경잡기(東京雜記)』「간오(刊誤)」〔광문회(光文會) 본〕 참조. 사지는 현재 경주읍 인왕리(仁旺里) 천주대(天柱垈)에 있다.

20) 영묘사(靈妙寺)라고도 쓰나니 『동경잡기』권2 '불우(佛宇)' 조에 "靈妙寺在府西五里 唐貞觀六年新羅善德王建 殿宇三層體制殊異 영묘사는 부의 서쪽 오 리에 있다. 당나라 정관 6년에 신라 선덕여왕이 전각 삼층을 세웠는데 체제가 특이하다"라는 것이 있으니, 이것이 금당을 이름이라 할진댄 탑파도 따라서 장관이었을 것이다. 사지 서악리(西岳里) 자(字) 금산원(金山原).〔지금의 금산재(金山齋) 건축〕

21) 잡지 『몽전(夢殿)』 제10책, p.116, 주 4 참조.

22) 후지시마 가이지로 박사, 「조선건축사론」 기1(『건축잡지』 532호) 및 「조선탑파 양식과 변천(朝鮮塔婆樣式と變遷)」(『몽전』제10호) 참조.
 이곳에 전하는 이백이십오 척이란 척수(尺數)의 척도(尺度)는 지금 우리가 사용하는 곡척(曲尺)이 아니요 동위척(東魏尺)이었을 것이니, 그 설대로 본다 해도 지금으로 근 이백육십 척이 된다.

23) 『삼국유사』 황룡사 구층탑' 조에
 又按國史及寺中古記 眞興王 癸酉創寺後 善德王代 貞觀十九年 乙巳 塔初成 三十二孝昭王卽位七年 聖曆元年戊戌六月霹靂(寺中古記云 聖德王代 誤也 聖德王代無戊戌) 第三十三聖德王代庚申歲重成 四十八景文王代戊子六月 第二霹靂 同代第三重修 至本朝光宗卽位五年癸丑十月 第三霹靂 顯宗十三年辛酉 第四重成 又靖宗二年乙亥 第四霹靂 又文宗甲辰年 第五重成 又憲宗末年乙亥 第五霹靂 肅宗丙子 第六重成 又高宗十六年戊戌冬月 西山兵火 塔寺丈六殿宇皆災
 또 「국사」 및 절의 옛 기록을 상고해 보면, 진흥왕 계유 6월에 절을 세운 후 선덕여왕 때인 정관 19년 을사에 탑이 처음으로 완성되었다. 제32대 효소왕 즉위 7년 성력(聖曆) 원년 무술 6월에 탑에 벼락이 쳐서(절의 옛 기록에는 이르기를 "성덕왕 때라는 말은 틀렸다. 성덕왕 때에는 무술년이 없다"고 하였다) 제33대 성덕왕 경신에 두번째 절을 세웠으며, 제48대 경문왕 무자 6월에 두번째 벼락이 쳐서 같은 왕대에 세번째 중수를 하였다. 본조에 이르러 광종 즉위 5년 계축 10월에는 세번째 벼락이 쳐서 현종 13년 신유에 네번째 다시 세웠으며, 또 정종 2년 을해에 네번째

벼락이 쳐서 또 문종 갑진에 다섯번째로 세웠다. 또 헌종 말년 을해에 다섯번째 벼락이 쳐서 숙종 병자에 여섯번째로 다시 세웠으며, 고종 16년 무술 겨울에는 서산(西山) 병란으로 인하여 탑과 절, 장륙불상을 모신 전각들이 모두 불에 탔다.(일연, 리상호 옮김, 강운구 사진, 『사진과 함께 읽는 삼국유사』, 까치, 1999)

24) 『고려사(高麗史)』「현종세가(顯宗世家)」'임자 3년 5월' 조. "撤慶州朝遊宮 以其材修皇龍寺塔 경주의 조유궁을 헐고 그 재목으로 황룡사의 탑을 수리하였다"〔민족문화추진회 역, 『고려사절요(高麗史節要)』, 민족문화추진회, 1968.〕

25) 『몽전』 제10책, 후지시마 박사 논문 중.

26) 『삼국유사』 권2, '문무왕 법민〔文虎(武)王法敏〕' 조 참조.

27) 후지시마 가이지로 박사, 「조선건축사론」 기2 참조.

28) 『고려사』「열전(列傳)」'최응(崔凝)' 전 참조.

29) 『고려사』 권53, 「오행」 2에 "定宗二年十月丙申西京重興寺九層塔災 정종 2년 10월 병신에 서경 중흥사 구층탑에 불이 났다"라 있는 데서 목조탑파로 추정한다.

30) 『고려사』 권4, '현종 원년 11월 계축' 조에 "丹兵至西京焚中興寺塔 거란 군사가 서경에 이르러 중흥사(中興寺)의 탑을 불살랐다"(민족문화추진회 역, 『고려사절요』, 민족문화추진회, 1968.)이란 구에서 목탑파로 추정하나, 여기 중흥(中興)이란 것은 중흥사(重興寺)와 동찰이칭(同刹異稱)이 아니었는지도 모르겠다.

31) 『고려사』 권3, '목종(穆宗) 10년' 조에 "創眞觀寺九層塔 진관사 구층탑을 세웠다"이란 구가 있으니 '창(創)'이라는 한 글자가 목조탑파임을 추상(推想)케 할 뿐 아니라 유지에서도 목조탑파가 있었으리라고 추측된다. 유지는 개풍군(開豊郡) 용수산(龍首山) 남쪽 수락암리(水落岩里), 구칭(舊稱) 진관리(眞館里)에 있다.

32) 『고려사』 권53, 「오행」 1, '문종(文宗) 9년' 조에 "九月甲午震惠日重光寺塔延燒佛閣經樓 9월 갑오일에 혜일중광사탑에 벼락이 쳐서 불각경루(佛閣經樓)가 연소되었다"(리만규·리의섭 역, 『북역 고려사』 제2책, 신서원, 1991)라 있음으로써 목조탑파였음이 추측된다.

33) 『고려사』 권11, '숙종 7년 9월' 조에 "辛丑幸 金剛寺飯僧 遂觀舊塔遺址 仍命太子巡視川上祭所及通漢橋 신축일에 왕이 금강사에 가서 중들에게 음식을 대접하고 옛 탑의 유지를 구경했으며, 태자를 시켜 강가에 있는 제단 및 통한교(通漢橋)를 둘러보게 했다"(리만규·리의섭 역, 『북역 고려사』 제2책, 신서원, 1991)라는 구에서 목조탑파가 있었음이 추측된다.

34) 『동국여지승람(東國輿地勝覽)』「남원(南原) 불우(佛宇)」조에 "東有五層殿 西有二層殿 殿內有銅佛長三十五尺 高麗文宗時所創 동쪽에 오층의 전각이 있고 서쪽에 이층의 전각이 있으며, 전각 안에 동으로 만든 불상이 있는데 길이는 삼십오 척이다. 고려 문종 때에 창건하였다"이란 문구가 있으니 '오층전(五層殿)'이란 것이 곧 목조탑파였을 것이다.

35) 인도의 불찰 배치는 동향을 원칙으로 하고, 중국의 그것은 남향을 원칙으로 하였다. 이것은 불찰에서뿐 아니라 모든 조형에서, 습속에서 그러하니, 인도는 동방을, 중국

은 남방을 위주(爲主)하였다.(이 항에 대한 자세한 설명은 다나카 도요조 교수의 「중국불사의 원시형식」의 주 8을 참조할 것) 조선도 물론 원칙으로 남향하였으나, 통일 전후로부터 서역 인도적 지식의 전래로인지 동향하는 불찰이 생기게 되었다. 예컨대 영주 부석사는 건물은 남향하였으나 불상은 동향하였고, 석굴암(石窟庵)도 동향하여 있고, 장흥(長興) 보림사(寶林寺)도 동향하였고, 고려에는 흥국사(興國寺)·흥왕사(興王寺) 등이 모두 동향하였다.

36) 『고려사』 권45, '공양왕(恭讓王) 2년 정월' 조.

乙酉演福寺僧法猊說王曰 寺有五層塔殿及三池九井 頹廢已久 今復建塔殿 鑿池井 則 國泰民安 王悅以上護軍沈仁鳳 大護軍權緩爲造成都監別監營之

을유일에 연복사(演福寺)의 중 법예(法猊)가 왕에게 말하기를, "절 안에서 오층탑전(五層塔殿) 및 못 세 개와 우물 아홉 개소가 오랫동안 허물어져 있으니 지금 탑전을 다시 짓고 못과 우물을 파면 나라와 백성이 편안할 것입니다"라고 하였다. 왕이 기뻐하여 상호군(上護軍) 심인봉(沈仁鳳)과 대호군(大護軍) 권완(權緩)을 조성도감(造成都監)의 별감으로 임명하여 그것을 영조케 하였다.(고전연구실 역, 『신편 고려사』 4, 신서원, 2008.)

37) 이능화, 『조선불교통사(朝鮮佛敎通史)』 상편 p.348 참조.

38) 탑파에 불사리를 봉안하는 법이 두 가지 있으니, 하나는 상륜(相輪) 아래 복발(覆鉢) 속에 봉안하는 법이요, 다른 하나는 초층 탑신의 찰주심석 내에 봉안하는 법이다.

39) 목조탑파는 대개 일층 이상은 통하지 못하게 되어 있음이 원칙이니 이는 일층에 불상과 사리를 봉안한 까닭이라. 이제 "中庋大藏 중간 시렁에는 대장경"이라 하였음엔 그 법사리의 의미로서의 봉치였을 것이나 적어도 "具萬軸 만축을 갖추었다"라 하였을진대 때로 폭경(曝經)·전경(轉經) 등이 있었을 터이니 이렇게 보면 통하여 다니게 되었는지도 모르겠다.

40) 이자(李耔)의 『음애집(陰崖集)』에 보인 흥천사(興天寺) 오층 사리각(舍利閣), 임운(林芸)의 『첨모당집(瞻慕堂集)』에 보이는 삼수암(三水庵) 중문 앞 목탑.

41) 『조선고적도보(朝鮮古蹟圖譜)』 제13권, 사진 참조.

42) 『조선고적도보』 제12권, '동양건축(東洋建築)' p.29, 『조선건축도보(朝鮮建築圖譜)』 p.48 등 참조.

43) 『동국여지승람』 권16, 보은 법주사 영시(詠詩) 중에 박효수(朴孝修)의 "龍歸塔裏留眞骨 용이 탑 속에 들어가 진골을 남겼다"(민족문화추진회 역, 『동문선(東文選)』, 민족문화추진회, 1999.), 함부림(咸敷霖)의 "雁塔鎖雲烟 안탑(雁塔)에는 구름 짙게 깔렸네" 등의 구가 있는데, 지금 고석탑부도(古石塔浮屠)가 한둘 있으므로 박효수의 시는 어느 탑을 지시한 것인지 알 수 없으나[지금 사리탑이란 것의 구형(舊形)을 이름인지도 모른다] 함부림의 시는 현 오층탑파의 구형을 두고 읊은 모양이니, 이로써 보면 고려말 조선초에 이미 원형이 있었던 듯하다.

44) 공학박사 아마누마 준이치(天沼俊一), 「보은 법주사 기행문(報恩法住寺紀行文)」 참조.〔잡지 『불교미술(佛敎美術)』 제11책〕 아마누마 박사는 이 탑을 네팔 바트가온(Bhátgaōn)에 있는 네와르(Newárs) 냐트폴(Nyátpōla) 데와르(Dēwal)라는 오층탑에 비하였다.

45) 졸고 「조선의 전탑에 관하여」 참조.〔『학해(學海)』 제2집〕

46) 이토 주타 박사는 사문탑(四門塔)의 조영 연대에 관하여 의심을 갖고 있다.〔「동양사강좌(東洋史講座)」 『중국건축사(支那建築史)』〕

47) 『건축잡지』 579호, 후지시마 박사 논문 참조.

48) 세키노 다다시 박사, 「한국건축조사보고(韓國建築調査報告)〔『도쿄제국대학학술보고(東京帝國大學學術報告)』 제6호〕 및 주 47 참조.

49) 사면불(四面佛)의 예로서 유명한 경주 굴불사(掘佛寺)의 사면불, 경주 남산(南山) 계곡의 사면불이 있고 상주(尙州) 사불산(四佛山)이 있거니와, 이 사불은 경궤(經軌)에 의하여 또는 원주(願主) 신앙에 의하여 선택되는 존상의 종류가 다른 모양이요, 사불정토(四佛淨土)의 변상(變相)을 탑 내에, 금당 내에 조회(彫繪)하는 것은 보통 있는 일이다. 그러므로 이 탑 내에 있던 사면불이 어떠한 것이었던가는 전혀 알 수 없는 일이지만, 당대에 가장 신앙이 두텁던 존명을 들어 본다면, 약사(藥師)·석가(釋迦)·미타(彌陀)·미륵(彌勒)이 아니었을까 상상한다.

50) 1918년 『고적조사보고』 제1책, 하라다 요시히토(原田淑人) 보고 참조.
이 보고에는 이 전(塼)을 고려 초기를 내려가지 않을 것이라 하였지만, 이 전탑에 대하여는 일찍이 『삼국유사』 제4, '寶壤梨木 보양과 배나무' 조에 유래 전설이 있다. 즉 작갑사(鵲岬寺) 오층황탑(五層黃塔)의 설이니 대개 신라 중엽 전후의 작(作)일 듯싶다.

51) 경성 이왕가박물관(李王家博物館)에도 다소 진열되어 있고 개인으로서 수장(收藏)한 사람도 더러 있다. 하마다 세이료(濱田靑陵) 박사, 「신라고와의 연구(新羅古瓦之研究)」 참조.

52) '여주(驪州) 신륵사(神勒寺) 동대탑중수비(東臺塔重修碑)' 참조.〔『조선금석총람(朝鮮金石總覽)』 하〕

53) 『조선고적도보』 제4책 사진 참조. 이 탑뿐 아니라 신라대에 속하는 전탑·석탑 사진은 거개 이 책 중에 수집되어 있다.

54) 조선고적연구회(朝鮮古蹟研究會) 발행, 1936년도 『고적조사보고』 참조.

55) 『조탑공덕경(造塔功德經)』 일절에
爾時 世尊告觀世音菩薩言 善男子 若此現在諸天衆等 及未來世一切衆生 隨所在方未有塔處 能於其中建立之者 其狀高妙 出過三界 乃至至小如庵羅果 所有表刹 上至梵天 乃至至小猶如針等 所有輪蓋覆彼大千 乃至至小猶如棗葉 於彼塔內 藏掩如來 所有舍

利髮牙髭爪下至一分 或置如來所有法藏十二部經 下至於一四句偈 其人功德 如彼梵天
命終之後 生於梵世 於彼壽盡生五淨居 與彼諸天等 無有異

그때에 세존(世尊)께서 관세음보살에게 고하여 이르길 "선남자(善男子)가 이와 같이 현재 제
천의 중생들 및 미래세상의 일체중생이 있는 바의 방향에 따라, 바야흐로 탑이 있지 않은 그 가
운데 건립할 수 있는 자는 그 형상이 고묘(高妙)하여 삼계(三界) 내지 지극히 작은 암라계(庵羅
果)와 같은 곳을 벗어나며, 소유한 표찰(表刹)이 위로 범천(梵天) 내지 지극히 작은 바늘과 같
은 것에 이르고, 소유한 윤개(輪蓋)가 저 대천(大千) 내지 지극히 작은 조엽(棗葉)과 같은 데까
지를 덮고, 저 탑 안에 장엄여래가 소유한 법장(法藏) 십이부경(十二部經)에서 아래로 하나에
서 네 구 게(偈)에 이르기까지 두 게 되면, 그 사람의 공덕이 마치 저 범천과 같아서 목숨을 마친
뒤에 범세(梵世)에 태어나며, 저 목숨이 다하매 오정거(五淨居)와 저 제천 등에 태어남과 다름
이 없다"라고 하였다.

라 하였고, 또 『비바사론(毗婆娑論)』 일절에는

若人起大塔 如來轉法輪處 若人取小石爲塔 其福德 等前大塔 所爲尊 故若爲如來大梵
起大塔 或起小塔 以所爲同 故其福無量

만약 사람이 큰 탑을 세운다면 여래전법륜처(如來轉法輪處)가 된다. 만약 사람들이 작은 돌을
취하여 탑을 만든다면 그 복덕이 앞의 큰 탑이 존귀해지는 바와 같다. 그러므로 만약 여래대범
(如來大梵)이 되고자 하여 큰 탑을 세우거나 혹은 작은 탑을 세워도 행한 바는 같다. 그러므로
그 복이 끝이 없다.

이라 있다.

56) 『조탑공덕경』 서(序).

57) 가미오 가즈하루(神尾式春) 저, 『거란불교문화사고(契丹佛敎文化史考)』 제3항.

58) 엔타시스라 함은 주신(柱身)의 상하가 오므라들고 배가 부른 형식을 말한다. 조선의
목조건물은 대개 이것이 현저히 나타나 있으나 서양의 건물은 반드시 그러하지 아니
하다. 그리스 초기의 건물에선 이것이 현저히 나타나 있으나 시대가 내릴수록 이것이
적어짐으로 해서 엔타시스의 수량적 변화가 시대를 말하게 된다. 조선의 석탑에선 확
실히 이 변화상이 보이고 일본에선 목조건물에서도 이 변화상이 확실히 보인다.

59) 층급형 '받침'이라 함은 일본 건축계에서 말하는 '모치오쿠리(持送)'이다. 조선 목
수들은 무엇이라 말하는지 알 수 없고, 일찍이 필자가 개와장(蓋瓦匠)의 한 사람에게
물었더니 '방한(方限)'이라고 한다기에 음대로 '방한'이라 하여 쓴 적이 있다.〔『동아
일보』지령(紙齡) 5000호, 「내 자랑과 내 보배」 중 졸고〕 이 필자의 졸고 일문(「백제
의 미술」)이 1937월 총독부 발행 『중등교육조선어 및 한문독본(中等教育朝鮮語及漢
文讀本)』 권지4에 수록된 적이 있는 관계상, 이 술어를 그대로 사용하고도 싶었으나

확실한 용어로써 인정 사용하여 가(可)할 것인지 아직 미심하기로 이곳에서는 알기 쉬운 가칭으로 사용하려 한다.

60) 1917년 『고적조사보고』 p.652에 이 옥신이 삼간벽(三間壁)으로 되어 있는 듯이 보고되어 있으나 오인인 듯하다.

61) 가쓰라기 스에지(葛城末治) 저, 『조선금석고(朝鮮金石攷)』 제157쪽에 의하면 1917년 봄, 이 탑의 동측에서 "大平八年戊辰 定林寺大藏當(?)勒(?)"이라 양각된 와편이 발견된 바 있어 이곳이 정림사(定林寺) 폐지(廢址)인 것이 추측된다는 의미의 구가 있으니, 이로써 보면 고려조까지도 연등(燃燈)이 끊이지 않았던 백제 고찰(古刹)로 짐작이 된다. 뿐만 아니라 후에 본문에 서술될 바와 같이 이 탑이 당인(唐人)의 건립이 아닌즉 대당평백제탑(大唐平百濟塔)이라 칭함은 부당한 양으로 생각된다.

62) 이시다 모사쿠(石田茂作), 「토탑에 관하여(土塔について)」. (『고고학잡지』 제17호; 후지시마 가이지로 박사, 「경주를 중심으로 한 신라시대 석탑의 종합적 연구(慶州を中心とせる新羅時代石塔の綜合的研究)」 (『건축잡지』 1934년 1월호, 제580호).

63) 이 술어에 관하여는 다소의 증명이 필요할 줄로 생각한다. 일본 학술계에서는 일본에 전수된 중국의 건물을 그 양식에 의하여 '화양(和樣)' '천축양(天竺樣)' '당양(唐樣)'의 세 양식으로 구별하여 사용하고 있으니, 화양이라면 당 이전의 건물 양식으로서 일본 고기건축(古期建築)의 근간을 이루었고, 천축양·당양은 다 같이 송(宋) 시대 이후의 신양식으로서, 천축양은 슌조보(俊乘坊) 주겐(重源)이란 야마시로(山城) 다이고지(醍醐寺) 승(僧)이 입송(入宋)하여 습득해 온 것이며, 당양이란 남송조의 선식(禪式) 가람을 사문(沙門) 기카이(義介)가 사생(寫生)해 온 〈대당오산제당도(大唐五山諸堂圖)〉에서 발족된 것으로, 후에 서로 혼합된 형식으로 나오긴 하였으나 일본 건축양식에 커다란 유파를 이룬 것들로 일반적으로 사용하고 있다.

이제 이 삼 자의 구별되는 특점을 들자면, 화양은 대액방〔大額枋, 일본 용어로 '가시라누키(頭貫)'〕위에 평판방〔平板枋, 일본서의 '다이와(臺輪)'〕이란 것이 없고, '포〔包, 중국에서의 '포작(舖作)', 일본서의 '구미모노(組物)'〕가 주두(柱頭)에 곧 놓이고, 주두와 주두 사이에 인자차(人字枓) 혹은 탈〔梲, 일본서의 '가에루마타(蟆股)'와 '속(束)'〕이 놓인다. 그러나 당양은 대액방 위에 평판방이 반드시 놓인 위에 포가 놓일뿐더러 주두와 주두의 사이에도 포가 놓여 보간(補間)하고 있다. 이 외에도 세부적 상위(相違)는 많으나 그러나 대체에 있어 서로 유사한 양식인 까닭에 이 두 양식은 후에 혼일된 형식이 많다. 그러나 천축 양식은 이들과 달라, 포가 주두에 놓이느니 평판방 위에 놓이느니가 문제가 아니라, 양방(梁枋) 등이 금주(金柱)·노첨주(老櫩柱) 등을 뚫고 나와 그 끝이 교두(翹頭)를 이루어 두공(科栱)이 되고 과주(瓜柱)·타톤〔柁噉, 조선서의 '대공(臺工)'〕·익공(翼工) 들도 모두 두공 형식을 이룬 데서 중요한 특색을 이루고 있다. 뿐만 아니라 화양·당양 등은 대개 천장을 가졌으니 천축양은 철

상명조[徹上明造, 일본에서의 '게쇼야네우라(化粧屋根裏)']가 원칙이다. 이와 같이 화양·당양·천축양은 서로 명료히 다른 것이매 이것을 구별하여 논할 필요가 있음은 물론이나, 다만 이러한 일본 학술계의 용어란 비학문적이요 비문학적이어서 조선문의 어투나 어감에 상부(相副)되지 아니함으로 해서, 필자는 이 삼 자를 그 특징에 의하여 화양을 '주두포작계(柱頭包作系)', 당양을 '방상포작계(枋上包作系)', 천축양을 '통방익공계(通枋翼栱系)'로 대칭할까 한다. 건축양식에 이와 같이 세부 수법에 의한 양식별(樣式別)이란 과학적 연구를 위하여 가장 필요한 것이나, 과거에 중국·조선에서 이에 대한 어떠한 술어가 있었는지 필자는 알 수 없다.

지금 '주두포작계'(화양)에 해당한 건물을 조선서 들라면 그 실제적 유례는 없고 고구려 고분벽화 중 가옥도(家屋圖) 같은 데서 찾을 수 있으며, '방상포작계'라는 것은 현재 남은 대건물(大建物)들이 모두 그 계통이라 하겠다. 예컨대 경성 남대문 등이니, 우리말에 '폿[包]집'이라 하고 또는 '땃집'이라 하는 것이 이것이다. 또 '통방익공계'는 조선서 영주 부석사의 무량수전(無量壽殿)·조사당(祖師堂)을 그 대표로 들 수 있고 그 변형을 합한다면 이 또한 소건물에서나마 여러 예를 들 수 있다. 이 외에도 양식적으로 더 자세한 구별을 하자면 장황하겠으니 그만두고, 다음에 주의할 것은 그 '포'란 것의 산법(算法)이다. 송(宋) 이명중(李明仲)의 『영조법식(營造法式)』에 포작(鋪作) 예가 있으나 그 산법이 설명되어 있지 아니하여 그 원칙적 파악을 할 수 없고, 일본에서는 '두공의 조물(斗栱の組物)', 약하여 '구미모노', 또는 '구미도(組斗)'라 하여 그 산법이 전면으로 나오는 교두[일본에서의 '히지키(肘木), 즉 공(栱)] 수(數)만을 산하여, 일출(一出)이면 '데구미(出組)'요, 이출(二出)이면 '후타테사키(二手先)'라 하여 가는데, 조선서의 포의 산법은 『화성성역의궤(華城城役儀軌)』 등의 예에 의하면 좌우로 뻗어 있는 공(栱)은 모두 산하는 모양이니, 그러므로 이제 경성 남대문을 예로 하여 설명하면, 하층 외부는 일본식으로 말하면 후타테사키요, 조선식으로 말하면 오포작(五包作)이다. 또 남대문의 포작에서 전면으로 나오는 공(栱)이 각취(角嘴)같이 뻗어 있으니 이는 원래 앙연(昂椽)의 퇴화된 흔적이요 경성 원각사탑(圓覺寺塔)의 포작에서는 볼 수 없는 형식이다. 그러므로 이러한 것을 구별하여 말하기 위해서는 남대문의 그것을 '오포작중앙(五包作中昂)'의 '방상보간포작계(枋上補間包作系)'라 하겠고, 원각사탑의 그것은 '사포작중교두(四包作重翹頭)'의 '방상보간포작계'라 하겠다. 이것을 창경원(昌慶苑) 홍화문(弘化門)으로써 설명하자면, 전체는 물론 방상보간포작계이나 하층 외부는 오포작중앙이요 그 내부는 '칠포작삼중교두(七包作三重翹頭)'의 포작이라 할 것이다. 이와 같이 한 건물에 있어서도 내외에 있어 또는 층루를 따라 포수(包數)가 다르고, 앙취(昂嘴)·교두의 배용(配用)이 다르다. 앙취·교두의 양식이 명료한 것은 오히려 좀 나은 편이요, 심하면 그것은 없어지고 '살미[山彌]'라 하여 전면에 돌출되는 부분이 운권(雲卷)·용봉

(龍鳳) 등으로 화해 버린 예가 많은데, 그 예로는 경복궁(景福宮) 근정전(勤政殿) 내부의 포작을 들 수 있다. 이러한 경우에는 일일이 실물에 따라 명칭을 붙일까 한다. 근정전 내부의 그것은 '구포구중운권두(九包九重雲卷頭)'의 포작이라 할 것이다.

64) 후지시마 가이지로 박사, 「조선 경상북도 달성군 영천군 및 의성군의 신라시대 건축에 관하여(朝鮮慶尙北道達成郡永川郡及び義城郡に於ける新羅時代建築に就いて)」(『건축잡지』 1934년 2월호) 참조.

65) '몰딩(moulding)'을 일본서는 '구리카타(刳形)'로 번역한다. 여러 가지로 굴곡진 층도리의 장식 곡선형을 말한다.

66) 조선총독부(朝鮮總督府) 조사자료.

67) 『조선미술사(朝鮮美術史)』; 『조선고적도보』 제4, 해설; 1914년 9월 『조선고적조사약보고(朝鮮古蹟調査略報告)』; 『곡가』 267호.

68) 『고고학잡지』 1925년 6월호 요시다 사다키치(吉田貞吉) 박사 논문 중. 이마니시 류 박사는 이 문제를 『동국여지승람』의 기록의 불완전된 것을 취신(取信)한 데서 생긴 것으로, 문제하지 않고 있다. (『백제사연구』, p.29)

69) 가쓰라기 스에지 저, 『조선금석고』 연구편.

70) 감은사는 대종천(大鐘川)이 동해로 드는 어귀, 대본리(臺本里) 용당산(龍堂山) 아래에 있다. 사지만 고대(高臺)가 되고 문 앞은 해수가 바로 밀려들 수 있을 만한 지평(地平)이 되어 있다. 이 사지는 동서로 길고 남북이 짧다. 따라서 금당과 쌍탑이 거의 한 선으로 나열되어 있고 금당에는 초체(礎砌)가 남았으나 용혈(龍穴)은 찾을 수 없다. 금당지에서 동남으로 바로 대왕암(大王岩)이 내다보인다. 이견대(利見臺)는 찾을 수 없으나 대본리란 동명(洞名)에 의해서 절 뒤 주산(主山)에 있었을 것 같다.

71) 63-65쪽에서 전탑을 말할 적에 안동읍 내 신세동의 칠층전탑이라든지 읍 남쪽의 오층전탑 등에 관하여 그 사적을 특히 말하지 아니하였지만, 그후 「조선의 풍수(朝鮮の風水)」 속에 실린 안동고여지도(安東古輿地圖)란 것에 의하여 보면 칠층탑 소재지는 법흥사, 오층탑 소재지점은 법림사 등으로 기록되어 있음을 보았고 『동국여지승람』에도 두 사지명이 거의 해당한 지점에 있는 듯이 표현되어 있다. 즉 "法興寺在府東 법흥사는 부(府) 동쪽에 있다" "法林寺在城南 법림사는 성 남쪽에 있다" 등이라 한 것이 그것이며, 선조(宣祖) 41년에 되었다는 안동읍 고지〔古誌, 『영가지(永嘉誌)』〕에도 "新世里法興寺 신세리 법흥사"의 구가 있다 하였다. 따라서 필자는 이것을 안동 법흥탑(法興塔)・법림탑(法林塔) 등으로 부를까 한다. 그후 후지시마 가이지로 박사의 「조선 경상북도 안동군 및 영주군의 신라시대 건축에 관하여(朝鮮慶尙北道安東郡及び榮州郡に於ける新羅時代建築に就いて)」 (『건축잡지』 1930년 9월호 제48집 587호)라는 논문 중에서도 같은 의향을 보았다. 다만 박사는 『동국여지승람』의 기록만 가지고 곧 추정해 버린 모양이다.

72) 「조선건축사론」 3. (『건축잡지』 1930년 5월호)

73) 「삼국시대 석탑에 대하여(三國時代の石塔について)」. (『조선과 건축(朝鮮と建築)』 제10집 제4호)

74) 시대 구분에 관하여는 학자에 따라 다소의 상위가 있다. 따라서 세키노 박사가 말하는 연대는 어떠한 것일지 알 수 없으나 적어도 아스카 시대라는 구분은 이것이 일반적인 것이라 하며, 혹은 일본 덴지왕(天智王) 즉위년(신라 문무왕 2년) 또는 그 6년 전도까지(문무왕 7년), 따라서 네이라쿠 전기는 오미(近江) 전도 후로부터 일본 겐쇼왕(元正王) 요로(養老) 7년(신라 성덕왕 22년)까지 두기로 한다고 한다. (이상 아스카엔(飛鳥園) 발행, 『일본미술사자료(日本美術史資料)』 해설 1 · 2부)

75) 『동국여지승람』 권14, '충주목건치연혁(忠州牧建置沿革)' 조.

76) 『삼국사기』 「지리(地理)」 2, '중원경(中原京)' 조.

77) 1917년도 『고적조사보고』 p.652; 조선총독부 박물관 약안내(略案內) p.9. 이 유물은 지금 국립박물관에 진열되어 있다.

78) 이 탑정리탑이란 것을 필자는 『동국여지승람』 '충주(忠州) 불우' 조에 보이는 김생사(金生寺)란 것이 아닌가 한다. 『동국여지승람』에 "金生寺在北津崖 김생사는 북진(北津) 언덕에 있다"라 하고 이에 김생에 관한 설이 있고 끝에 "生 修頭陀行居是寺 因以爲名 김생이 두타행(頭陀行)을 닦고 이 절에 있었으므로 인하여 이름을 삼았다"(민족문화추진회 역, 『신증동국여지승람(新增東國輿地勝覽)』, 민족문화추진회. 1969.)이라 있는데, 『포은집(圃隱集)』 권2에 '送僧歸金生寺 김생사로 돌아가는 스님을 보내며' 란 것에

縹渺金生寺　　아득히 멀리 있는 김생사에는
潺湲月落灘　　졸졸졸 여울물에 달이 지겠지.
去年回使節　　지난해에 사절 갔다 귀국하여서
半日駐歸鞍　　반일을 머무르다 말을 돌렸네.
花雨講經席　　꽃비는 경 강(講)하는 자리에 내리고
柳風垂釣竿　　버들바람 드리운 낚대에 분다.
此身雖輦下　　이 몸 비록 대궐에 있다 하지만
淸夢尙江千　　맑은 꿈은 오히려 천강(千江)에 있소.

이라 있는 것이 그 지세가 근사(近似)한 까닭이다. 다만 김생은 경운(景雲) 2년(성덕왕 10년)생이라 하므로 일견 이 김생사는 그 이후의 것인 듯이 생각되기도 쉬우나 사지에서 발견된 고와 중에는 이 이전에 속할 양식들이 있음으로 보아 사관은 이미 그 이전에 있었던 것으로 추측되며, 따라서 이로써 탑의 연대 등은 추정되지 아니하고 다만 사지명을 앎에 그칠 따름이다.

79) 1917년도 『고적조사보고』 p.497 본문 및 사진 157호.

80) 후지시마 박사, 「조선건축사론」기3, 『건축잡지』제44집 제533호.(1930년 5월호)

81) 노세 우시조(能勢丑三), 「원원사탑과 십이지신상에 관하여(遠願寺の塔と十二支神像に就いて)」.〔『조선(朝鮮)』1917년 10월호〕

　노세에 의하면 이 십이지상 신앙은 약사만다라(藥師曼茶羅)에 의한 것으로 일종의 방위신을 신앙의 대상으로 하는 문두루종〔文豆婁宗, 신인종(神印宗)＝중신종(中神宗)〕의 유행으로 된 것이라 하였다. 즉 문무왕대 성행된 명랑법사의 비밀신주교(秘密神呪敎)에서 발족된 것이다. 그런데 능묘에 있어서의 일례이지만 구정리(九政里) 방형분(方形墳)의 십이지상 같은 것은 해자축(亥子丑)이 북변(北邊), 인묘진(寅卯辰)이 동변(東邊), 기오미(己午未)가 남변(南邊), 신유술(申酉戌)이 서변(西邊)에 배치되어 그곳에 한대(漢代) 이래의 식점천지반(式占天地盤)에 부합되는 배치가 있어 이 중국 고래의 방위 정신과 불교적 만다라적 전개의 합작을 필자는 보는 바이다. 여기에 물론 문두루종에서의 방위 정신이란 것과 한대 이래의 방위신의 관념의 관계를 다시 더 찾을 필요가 있으되 본 문제와는 괴리되는 것이므로 더 추구하지 않지만, 하여간 왕릉에서의 십이지 경영에 이만한 해석은 갖고 볼 필요가 있다. 노세는 분묘 관계의 십이지상을 중국에서의 예로는 당대부터 들었으나 이것은 좀더 추구하여야 할 것으로, 정덕곤(鄭德坤)·심유균(沈維鈞) 합저(合著)『중국명기(中國明器)』〔『연경학보(燕京學報)』전호(專號) 1〕에는 산동도서관에 건안(建安) 연호가 있는 십이지초상(十二支肖像)의 광전(壙磚)이 있음을 말한 바 있다. 물론 얼마나 신빙할 만한 것인지는 의문이나, 십이지상을 분묘 관계에 사용한 것은 당대 이전에도 있었을 것이다. 다만 중국에서는 분롱외호(墳隴外護)에 경영하는 것이 있었던지 의문이다. 나이토 고난(內藤虎南) 같은 이는〔『독사총록(讀史叢錄)』〕중국에도 있었던 것이니 현존하지 아니할 뿐이리라 하는 의견을 말한 모양이나 이러한 논(論)은 논으로서 설 수 없다. 그러므로 분롱 외호에서의 이러한 경영은 아직껏 하여서는 신라의 독창이라 하는 수밖에 없다.

　또 노세는 불국사탑의 팔엽연좌(八葉蓮座) 경영이 원원사탑의 십이지상 경영과 함께 탑을 만다라같이 생각한 까닭으로서, 이것은 신라시대에 유행한 신주(神呪)를 목적한 잡부밀교(雜部密敎)의 천등부(天等部) 신앙의 소치라 하였다. 경청할 일설일까 한다.〔『춘추(春秋)』제2권 2호, 졸고「약사신앙(藥師信仰)과 신라미술」참조〕

82) 아리미쓰 교이치(有光敎一), 「십이자생초 석조물을 둘러싼 신라의 분묘(十二子生肖の石彫を繞らした新羅の墳墓)」〔『청구학총(靑丘學叢)』제25호〕; 사이토 다다시, 「신라왕릉 전칭명에 관한 한 고찰(新羅王陵傳稱名に關する一考察)」〔『고고학논총(考古學論叢)』제14집〕; 이마니시 류 박사, 「경주에 있는 신라 분묘 및 그 유물에 대하여(慶州に於ける新羅墳墓及び其遺物に就て)」〔『신라사연구(新羅史硏究)』〕

　이제 신라 능묘 중 십이지초상이 있는 것을 들면 다음과 같다.

전칭 진덕왕릉: 경주군 현곡면 오류리(五柳里).

전칭 성덕왕릉: 경주군 내동면 조양리(朝陽里).

전칭 경덕왕릉: 경주군 내남면(內南面) 덕천리(德泉里)·부지리(鳧池里) 간계(間界).

전칭 헌덕왕릉: 경주군 천북면(川北面) 동천리(東川里).

전칭 흥덕왕릉: 경주군 강서면(江西面) 육통리(六通里).

속칭 괘릉(掛陵): 경주군 외동면 괘릉리(掛陵里).

전칭 김유신묘: 경주군 경주읍 충효리(忠孝里).

구정리 방형분: 경주군 외동면 구정리.

83) 『건축학회논문집(建築學會論文集)』 제9호(1938년 4월호), 스기야마 노부조(杉山信三),「갈항사 삼층석탑 형태 분석(葛項寺三層石塔婆の形の解析)」.

84) 오사카 긴타로,「경주에 있는 신라 폐사지 사명 추정에 대하여(慶州に於ける新羅廢寺址の寺名推定に就て)」(『조선』 1931년 10월호) 중에, 금광사(金光寺)의 유지 추정에 내남면 탑리 금강(金崗)에 있다 하고 부근 지명을 금광제(金光堤)라 칭함에서 금광사지로 칭한다 하였는데, 저 금강은 금광과는 동일시할 수 없는 이름이다. 『삼국유사』에는〔감통(感通) 제7〕'善律還生 선율이 다시 살아나다' 조에 금강사(金剛寺)란 것이 따로 있는데 오사카는 이 금강사를 고증하지 못하고 있다. 그렇다면 그가 금광사지로 추정한 것이 혹 이 금강사지일는지도 모르겠다. 이곳에 그가 추정한 금광사지란 일단 의심이 없지 않은 바이다. 금광제의 이름만은 『동경잡기』에 의하면 부(府)의 북쪽 시오 리 현곡에도 금광내제(金光內堤)란 것이 있고 금광외제(金光外堤)란 것이 있고, 부의 남쪽 남면(南面) 월남리(月南里)에도 금광제가 있고 금광제의 이름만 가지고는 금광사지를 말할 수 없지 아니할까. 금강사는 금강산(金剛山)에 있었을 법하되 금광사는 금광제라는 이름만으로써는 부 남면에 있는 것을 곧 지칭할 수 없는 것이 아닐까 하는 바이다.

85) 『건축잡지』 제47집 제579호(1933년 12월), 후지시마 가이지로,「경주를 중심으로 한 신라시대 일반형 및 변형 삼층석탑론(慶州を中心とせる新羅時代一般形及び變形三層石塔論)」.

86) 『건축학회논문집』 제17호(1940년 4월); 요네다 미요지(米田美代治),「천군리 쌍탑의 의장계획에 관하여(千軍里雙塔の意匠計劃に就いて)」 및 1937년도 『고적조사보고』, 주 80; 후지시마 박사,「조선건축사론」 기3.

87) 1917년도 『고적조사보고』 본문 p.408 및 사진 기(其) 제125호.

88) 『불국사고금창기』, '서석가탑(西釋迦塔)' 주에

一名無影塔 諺傳 創寺時 匠工自唐來人 有一妹名阿斯女 要訪輒到 通來則大功未完 不可以陋身許納 明旦坤方十里許 自有天然之澤 臨彼則庶可見矣 斯女依從往見 則果鑑

而無塔影 故名

일명 무영탑(無影塔)이라고 한다. 세상에 전해지는 이야기는 다음과 같다. 절을 창건할 때 장인은 당나라에서 온 사람이다. 누이가 한 명 있었는데 이름이 아사녀(阿斯女)로 방문을 원하여 문득 이르렀다. (장인이) 왕래는 대공이 아직 완성하지 못한지라 비루한 몸으로서 받아들일 수 없다고 하며, 내일 아침 곤방(坤方) 십 리쯤에 천연의 못이 있을 것이니 거기에 가면 대개 볼 수가 있을 것이라고 하였다. 아사녀가 그 말을 따라 가서 보니 과연 못에 비쳤는데 탑의 그림자가 없었다. 그러므로 명명한 것이다.

이라 있다. 이 탑영(塔影)에 관하여는 조선에만 있는 것이 아니요 중국에도 일본에도 있는 것으로, 그 과학적 증명은 아다치 고(足立康) 박사의 『사적과 미술(史跡と美術)』 제33호(1933)에 있다. 따라서 이 영탑(影塔) 전설에 당인(唐人) 운운에 집착하여 당인의 소작(所作)이라 곧 말함은 너무나 비판적 정신이 없는 속인적 견해라 하겠다.

89) 헤이본샤(平凡社) 본(本), 『세계미술전집(世界美術全集)』 제13호 p.127 및 p.128.

90) 『몽전』 제10책.

91) 『사적과 미술』 제45호, 1934년 8월호.

92) 아스카엔 발행, 『일본미술사자료』 제6집, 나카무라 다쓰타로(中村達太郎) 저, 『일본건축사휘(日本建築辭彙)』 부록 연표 중.

93) 『건축잡지』 제48집 제581호.(1934년 2월호)
이 사지는 일찍이 폐(廢)한 바 되어 그 사명이 불확실하나 빙계동이란 동명(洞名)과 절 뒤 주산(主山)이 빙산(氷山)인 점에서 후지시마 박사는 빙산사지로 추정한 모양이다. 이곳 빙산사는 빙혈(氷穴)로써 유명하고 빙혈 곁엔 태일전(太一殿)이 있어 매해 상원(上元)에 향을 사르고 제사를 지냈던 것은 『동경잡기』에 보이는 바이다. 『삼국유사』 권3, '전후소장사리(前後所將舍利)' 조에 "⋯又至庚午出都之亂 顚沛之甚 過於壬辰 十員殿監主禪師心鑑亡身佩持 獲免於賊難 達於大內 大賞其功 移授名刹 今住氷山寺 是亦親聞於彼 ⋯또 경오년 서울을 탈출하던 난리는 임진년보다도 혼란이 심하여 시원전을 맡아보고 있던 중 심감(心鑑)이 일신의 위험을 돌아보지 않고 부처의 어금니를 몸에 지니고 나와 도적의 환난을 면하여 대궐까지 가져다 바치매, 왕은 그의 공로를 크게 표창하고 이름난 절로 옮겨 주었다. 지금은 그가 빙산사에 살고 있는바 이 이야기도 역시 그〔각유(覺猷)〕로부터 직접 들은 것이다"(일연, 리상호 옮김, 강운구 사진, 『사진과 함께 읽는 삼국유사』, 까치, 1999, pp.296-297.)라 있는 빙산사란 것이 곧 이곳이 아닌가 생각된다.

94) 『건축잡지』 제48집 제587호.(1934년 7월호)
용장계사지탑에 관하여는 『건축잡지』 제47집 제579호(1933년 12월호)의 후지시마 박사의 글과, 조선총독부 발행 『경주 남산의 불적(慶州南山の佛蹟)』(pp.56-57)을 참

조할 것.

95) 1917년도『고적조사보고』본문 p.142, 사진 36호.

96)『신라 고와의 연구(新羅古瓦の硏究)』.〔교토제대,『고고학연구보고(考古學硏究報告)』제13책〕

제Ⅱ부 조선탑파의 연구 2

1)『삼국유사』권3, '아도기라(阿道基羅)' 조 참조.

2)『삼국유사』권3, '원종흥법(原宗興法)' '염촉멸신(厭髑滅身)' 조 참조.

3)『삼보감통록』에 보이는 이 요동성 육왕탑이란 것을 수용한『삼국유사』의 필자 일연(보각국사)은, 조선 흥법의 모양을 전하려 한 의도에서 자료적인 것은 모두 기재한 듯한 느낌이 있다. 그러나 그는 이것은 "按古傳 育王命鬼徒 每於九億人居地立一塔 如是起八萬四千於閻浮界內 藏於巨石中 今處處有現瑞非一 蓋眞身舍利 感應難思矣 고전을 살펴보면, 육왕이 귀신 무리를 시켜 매양 구억 명의 사람이 사는 곳마다 탑 하나씩을 세우니, 이렇게 팔만사천 개를 염부(閻浮) 경내에 세워서 큰 돌 속에 감추어 두었다. 지금 곳곳에서 상서로운 조짐을 보이는 일이 한둘이 아니니, 대체로 진정한 사리의 감응으로 생각하기는 어렵다"(일연, 리상호 옮김, 강운구 사진,『사진과 함께 읽는 삼국유사』, 까치, 1999, p.271.)라 석명(釋明)하여, 있을 만한 사실로서 인정하려 하고 있다. 신념으로서라면 별문제겠으나 사실(史實)로서 취급할 것이 아님은 말할 것도 없는 것이다. 후세 육왕탑에 관한 신앙도 조선에서는 적지 않게 있었다. 이능화의『조선불교통사』하편 '인도고승금부불골(印度高僧今付佛骨)' 조에 "朝鮮之鷄龍山岬寺 頭輪山之大興寺 (大芚誌云阿育塔 大小二塔 在挽日庵庭中) 長興郡之天冠山 信川郡之九月山 靈巖郡之月出山 淸道郡之雲門寺 麟蹄郡雪岳山神興寺之西臺 皆有育王天眞塔 조선의 계룡산(鷄龍山) 갑사(岬寺), 두륜산(頭輪山)의 대흥사(大興寺,『대둔지(大芚誌)』에 이른 아육탑(阿育塔)은 대소 두 탑이 만일암(挽日庵)의 뜰 가운데에 있다.〕장흥군(長興郡)의 천관산(天冠山), 신천군(信川郡)의 구월산(九月山), 영암군(靈巖郡)의 월출산(月出山), 청도군(淸道郡)의 운문사(雲門寺), 인제군(麟蹄郡)의 설악산 신흥사(神興寺)의 서대는 모두 육왕천진탑이 있다"라고 했다. 생각하건대 육왕탑에 관한 지견(知見)은 양진(梁晉) 이래『석가보(釋迦譜)』'아육왕전(阿育王傳)' 기타에 의하여 조선에도 일찍부터 신앙되었을 것이나 육왕탑 그 자체의 조선 존재를 말하게 된 것은 고려도 말기 이후부터인 모양이다.

4) 대동군 임원면 상오리의 폐사지 발굴의 결과에 대하여는 아직 그 보고서에 접하지 못했다.『고고학잡지』제30권 제1호(1940년 1월호)의 휘보(彙報)에 보이는 사이토 다다시의 간략한 보문(報文)을 적기하면, "유적(遺蹟)은 1938년에 행한 청암리 폐사지의 동남 약 이십 정(町), 대동강반(大同江畔)의 북방 사오 정의 거리에 있다. 조사한 결과, 지표 약 일 척 수촌의 깊이에 한 변 약 십 척 되는 팔각기단이 나타났는데 이것은 칠

팔 촌 크기의 하변석(河邊石)을 외연(外緣)을 맞춰서 약 사열로 부설한 것으로, 이 내부는 외연부터 약 십이 척 떨어져 좀 높게 절석(切石)이 점점 병렬하고, 대략 남북 칠십이 척, 동서 팔십 척의 정방형이 추정된다. 또 이 절석열(切石列)과 외연 사이에는 동방과 북방에 하변석의 부설열(敷設列)이 남아 있다. 기타 중앙부의 심처(深處)에도 타처(他處)에도 초석 등은 전혀 보이지 않는다. 이 팔각기단의 동서에는 길이 약 오 척 이 촌, 폭 이 척 이 촌가량 되는 평석(平石)이 병렬되어 있어, 약 이십 척 떨어져 동서에 좌우 대칭의 위치에 있는 동서 사십일 척 오 촌, 남북 팔십사 척의 기단을 가진 건축지에 통하고 있다. 이 두 건축지는 특히 서방의 것이 기단의 유구로서 절석도 점점 병렬하여 잘 남아 있고, 그 외연에는 또 칠 척 내외씩 간격을 두고 화강암의 방주대(方柱臺)가 둘러 있다. 이것은 구란(勾欄)의 속대(束臺)로도 생각되는 것인데 예(枘)가 나와 있는 것과 예혈(枘穴) 있는 것이 대략 교차로 병렬되어 땅 속 깊이 삽입되고 있었다. 조사는 이상만이 현현(顯現)할 정도로서 그치고, 당연히 있을 것으로 생각되는 팔각기단 북측과 남측 및 동서 기단의 각각 외방(外方) 등의 지역의 조사는 다음 연도에 미룰 것으로 되었는데, 팔각기단은 전에 청암리 폐사지에도 나타나고 또 동서 기단도 대략 같은 배치로 보이는 것도 흥미가 깊고, 나아가 그 전모를 출현시킴으로써 고구려 사지의 연구상 큰 자료를 가할 것으로 생각된다. 출토 유물로서 와(瓦)는 그 종류가 퍽 많고 형식이 다른 것이 스무 종류나 있고, 모두가 고구려시대의 특색을 구비하고 있다. 평와(平瓦)에는 '東' 자의 각인이 찍혀 있는 예가 적지 않다. 기타 각형(角形) 금동금구(金銅金具)나 금동심엽형(金銅心葉形) 화식(華飾) 등의 금구가 출토하였다" 운운.

5) 황룡사의 서법에 둘이 있으니 하나는 '皇龍寺'라 쓰고 고래의 관용이며, 또 하나는 '黃龍寺'라고 쓰고 이법(異法)에 속한다. 「신라본기」에는 "월성(月城)의 동쪽, 황룡(黃龍) 나타나다. 불사(佛寺)로 개작하여 황룡사(皇龍寺)라 사호(賜號)하다"라고 있고, 『삼국유사』에는 "황룡(皇龍) 나타나다. 황룡사(皇龍寺)로 개작함"이라고도 있고, "황룡(黃龍) 나타나다. 황룡사(黃龍寺)라고 호(號)함"이라고도 있어 두 종의 서법을 표시하고 있다. 그러나 『동경잡기』권2, '불우'조에 "黃龍寺在府東三十里 황룡사는 부의 동쪽 삼십 리에 있다"라 있고, 현재 경주 내동면 황룡리 사곡에 황룡사지가 지적되어 삼층석탑 쌍기가 도괴하여 잔존하고 있다 한다. 곧 '皇龍寺'의 '黃龍寺'와 다른 '黃龍寺'이며 이 '황룡사(黃龍寺)'의 역사적 유연(由緣)은 미상이라 하더라도 별개의 황룡사(黃龍寺)임은 확실하다. 곧 혼잡될 의구(疑懼)가 있으나 '皇龍寺'를 '黃龍寺'로 쓰는 예가 그다지 많지는 않으므로 조심할 정도의 것도 아니나 역시 조심을 요한다.

6) 보문사지는 평면배치가 사천왕사에 유사하다고 한다. 부분적으로도, 예컨대 금당지와 같은 것은 이층 단층형(段層形)이며 기단 측석(側石)에는 특별난 조출 조각이 있다고 한다. 기타 중간지(中間址) 판석에는 보살 내지 신장인 듯한 양각이 있고, 당간지주석에도 연화문 같은 장식이 있다고 한다. 특히 서탑지에 있는 심초석에 대해서는 다음과

같은 기술이 있다.

"한 변 4.47척의 정방형 대석(臺石) 위에 4.11척 높이 8.3촌의 연좌(蓮座)가 있고, 상방에 폭 7.7촌의 윤(輪)을 조출하여 놓고 중앙에 직경 1.03척의 혈(穴)을 뚫다. 이상 일석(一石)으로써 되다. 연좌는 팔엽(八葉)의 연판(蓮瓣)이고, 중앙에 봉(峰)이 있고, 풍만한 팽도(膨度)로써 퍼져 선단(先端)은 우아한 반전을 가지다. 복예(複蕊)는 단면반원상(斷面半圓狀)에 근사하고 길게 뻗쳐 있고, 자방(子房)은 중앙의 혈 및 윤이 이것에 해당한다. 모두 전려(典麗)함이 비길 수 없는 신라 성기(盛期)의 수법이며, 유(柔)하지 않고 경(勁)에 지나지 않고, 특별히 우수한 작품임에 틀림없다. 이와 같은 정중한 수법을 탑의 중심 초석에 사용한 예는 일본·중국을 통하여 모른다.… 생각하건대, 신라의 탑 중심초(中心礎)는 다른 것과 매우 유를 달리하고, 각종의 기교를 행하고 있다. 예를 들면 전술의 망덕사 서탑에 있어서의 팔각형 중심초 같은 것이다. 그러나 이 탑지에 있어서와 같은 정중함은 타에 절대로 그 유례가 없다. 하방(下方)부터 멀리 보일 만한 효과를 부여하면 충분할 와당에 이르기까지 섬세를 다한 부조를 시행한 시대였던 만큼, 사찰에서 가장 경중(敬重)할 불사리탑에 이같은 조각을 감행했다고 해서 하등 괴상할 것이 없을 것이다."

후지시마 박사는 이 심초석에 있어서는 이같이 신라 성기의 작품임을 인정하고 있으면서 가람 회랑의 비장(比長)에 있어서는 말기적 현상을 인정하여 이 사지가 신라 말기에 가까운 때의 것으로도 하여, 가람 계획론에 있어서는 또 사천왕사·망덕사 등의 초창보다 늦은 연대에 건설되어 고려 및 조선시대의 불사 형식에 공통성을 갖는 점들도 벌써 구비하고 있는 것으로 인정한다고도 말하고 있다. 결국 이 가람 창건의 세대를 어느 때쯤으로 인정하고 있는지 불명하다.

7) 경주 황룡사의 구층탑과 같이 진재(震災) 기록이 가장 많이 기록된 것은 고려에 있어서는 이 서경 중흥사탑으로 생각된다.

정종 2년 10월 병신, 西京重興寺九層塔 災(『고려사』 권53, 「오행」 2) 서경 중흥사 구층탑에 불이 났다.

현종 원년 11월 계축, 丹兵至西京 焚中興寺塔(『고려사』 「세가」) 거란 군사가 서경에 이르러 중흥사의 탑을 불태웠다.(민족문화추진회 역, 『고려사절요』, 민족문화추진회, 1968.)

예종 5년 5월 을축, 震西京中興寺塔(『고려사』 권53, 「오행」 1) 서경 중흥사탑이 지진으로 흔들렸다.(리만규·리의섭 역, 『북역 고려사』 제2책, 신서원, 1991.)

예종 15년 8월 경인, 震西京中興寺塔(『고려사』 권53, 「오행」 1) 서경 중흥사탑에 벼락이 쳤다.(위의 책)

인종 7년 9월 무신, 震西京中興寺塔(『고려사』 권53, 「오행」 1) 서경 중흥사탑에 벼락이 쳤다.(위의 책)

인종 8년 9월 갑자, 西京中興寺塔震而灾(『고려사』 권53, 「오행」 2) 서경 중흥사탑에 벼락

이 쳤는데 거기서 불이 났다.(위의 책)

명종 25년 8월 기묘, 西京中興寺塔而災(『고려사』 권53, 「오행」 2) 서경 중흥사탑에서 불이 났다.(위의 책)

희종 4년 5월 병오, 西京中興寺塔雲霧籠其上 電光鏡三日遂震寺柱(『고려사』 권53, 「오행」 1) 서경 중흥사탑 위에 구름과 안개가 덮이고 번갯빛이 삼 일간이나 비치다가 마침내 중흥사 기둥에 벼락이 쳤다.(위의 책)

이상의 예에 의하여 볼 때, 중흥사의 구층탑이 소위 서경의 구층탑이란 것이며 국가적으로 가장 중요시된 것임을 알 수 있다. 그러나 개성의 칠층탑이라 함은 그 해당하는 곳을 알기 어렵다. 역사적으로는 개국사가 가장 해당하는 것으로 보인다.

이제현의 「개국사중수기(開國寺重修記)」에,

恭惟我太祖 旣一三韓 有利家邦 事無不擧 謂釋氏可以贊理道化暴逆 不氓其徒 伸闡其教 凡立塔廟 必相夫山川陰陽逆順之勢 要有以損益壓勝者 然後爲之 非如梁氏畏慕罪福 求于佛也… 淸泰十八年 太祖用術家之言 作寺其間 以處方袍之學律乘者 名之曰開國寺 時征役甫定 萬事草創 募卒伍 爲工徒 破戈楯充結構 所以示偃兵息民之意也

우리 태조께서 삼한을 통일하고 나라에 이익되는 일이라면 하지 않은 것이 없었다. 석씨(釋氏)는 정치를 돕고 포악한 것을 교화시킬 수 있다고 해서 그 무리를 백성으로 일시키지 않고, 그 교를 밝히게 함으로써 모든 불탑과 불전을 짓는 데에 반드시 산천의 음양의 역리와 순리되는 형세를 살펴 자기의 손익과 압승의 관계를 보아서 하게 했지, 중국 양씨(梁氏: 양나라 왕)가 죄를 두려워하고 복을 얻으려 하여 부처에게 아첨하는 것과는 같지 않았다.… 청태(淸泰) 18년에 태조께서 술수가(術數家)의 말을 듣고서, 그 사이에 절을 지어서 가사 입고 불교 계율 배우는 이들을 거처하게 하며 이름을 개국사라 하였다. 이때 정벌하는 일이 겨우 평정되어 온갖 일이 초창기라, 군사들 중에 지원하는 이들을 모아 일꾼으로 삼고, 창과 방패를 부수어 짓는 기구에 보충하여 싸움을 그만두고 백성을 쉬게 하는 의사를 보였던 것이다.(민족문화추진회 역, 『동문선』, 민족문화추진회, 1999.)

라고 있고, 『고려사』 「세가」에 의하면 '정종 원년'(고려 개국 29년, 개국사 개창 후 13년)에

王 備儀杖 奉佛舍利 步至十里所 開國寺安之 又以穀七萬石 納諸大寺院 各置佛名經寶及廣學寶 以勸學法者

왕이 의장을 갖추고 부처의 사리를 받들어 십 리나 떨어진 개국사까지 걸어가서 모셨다. 또 곡식 칠만 석을 여러 큰 사원에 바치고 각기 불명경보(佛名經寶)와 광학보(廣學寶)를 설치하여 불법을 배우는 사람에게 권장했다.(민족문화추진회 역, 『고려사절요』, 민족문화추진회, 1968.)

라고 있고, '현종 9년 윤4월'에는 본문에 기한 바와 같이,

修開國寺塔安舍利設戒壇 度僧三千二百餘人

개국사탑을 수리하여 사리를 보관하고 불교 계율 제단을 설치했으며, 중 삼천이백 명에게 도첩 (度牒)을 주었다.(리만규 · 리의섭 역, 『북역 고려사』 제2책, 신서원, 1991.)

이라 있고, 다시 '문종 37년 3월 기축' 조엔,

命太子迎宋朝大藏經 置于開國寺 仍設道場

태자에게 명하여 송나라에서 보내온 대장경을 접수해 개국사에 보관하도록 하고 겸하여 도량을 베풀었다.(위의 책)

이라 있고, 『고려사』 권53, 「오행지」에는,

睿宗二年四月甲申 震開國寺塔

예종 2년 4월 갑신일에 개국사탑에 벼락이 쳤다.(위의 책)

仁宗十年十月己丑 暴風雷雨震開國寺塔

인종 10년 10월 기축일에 폭풍우가 일어나고 우뢰소리가 나면서 개국사탑에 벼락이 쳤다.(위의 책)

등의 기사가 보인다. 그러나 『고려사』 「세가」 및 『삼국유사』 연표에 보이는 고려 태조 창건의 사원 중에는 이 개국사의 이름은 보이지 않고, 또 정종 · 현종조에 있어서의 저 정중장엄한 봉불행사는, 타 사관이 비록 많다 하더라도 개국사에 있어서와 같은 성사는 보지 못한다. 복부경(福府卿) 윤질(尹質)이 양(梁)으로부터 귀환하여 봉헌한 오백 나한화상(五百羅漢畵像)을 해주 숭산사(嵩山寺)에 안치했다든가, 신라의 승 홍경(洪慶)이 당의 민부(閩府)로부터 항재(航載)해 온 대장경 일부를 왕이 친히 예성강에서 맞아 제석원(帝釋院)에 두었다든가, 천축의 삼장법사 마후라(摩睺羅)의 내조(來朝)에 제하여 왕이 예의를 갖추어 그를 맞아 구산사(龜山寺)에 있게 했다든가 등 이상은 특출한 기사인데, 모두 개국사 창건 전의 일에 속한다.

고려 초기에 보이는 탑파 기록으로서는 진관사(眞觀寺)의 구층탑을 제일로 하겠는데 이것은 목종 2년 태후의 원찰(願刹)로서 창건한 일왕가(一王家) 원당(願堂) 소속의 탑이며 그것은 그것뿐으로 별로 특출한 기사는 없다. 고려 초기의 사관이 비록 많다 하더라도 이 개국사에 있어서와 같이 사리 봉안, 대장경 봉안, 사탑 개수 내지 진재간(震災間)의 기록, 보(寶)의 설립, 도승(度僧)의 기록을 갖고 있는 것은 없다. 이제현의 기에 청태(淸泰) 18년 태조의 창건이라고 칭하는 '청태'는 후당(後唐) 폐제(廢帝)의 연호이고 2년으로 끝나고 있다. 보통 해석하는 바는 고려 태조 즉위 18년에 청태의 연호를 관(冠)한 것으로 생각하여 고려 태조 18년으로 하고 있는데, 이제현의 이 연기는 혹은 어떤 혼잡이 있었는지도 모르고, 따라서 개국사의 창건은 고려 태조 때에 있어 앞서 사상(史上)에 보이는 어떤 사원이 후에 개칭되어 정종 원년까지는 이미 개국사라 칭해

있었을는지도 모른다. 요컨대 필자는 개국사탑이란 것은 칠층탑이고 그것이 '개경의 칠층탑'이 아니었던가를 생각하는 것이다.

8) 흥천사에는 본문 기재와 같이 오층목탑이 건설되어 사리가 봉안되었다. 신덕왕후는 조선 태조의 즉위 6년에 훙거하였으니 적어도 6년 내지 7년의 건립이라 생각된다. 그리고 중종 5년에 소실되었다. 그런데 세종 원년의 기록에 의하면 "명제(明帝), 흥천사 소장의 사리를 구함. 김점(金漸)이 아뢰기를, 승 축구(竺丘)가 신(臣)을 위하여 말하되 석탑 소장의 사리가 네 개이며, 신라 이래 세세(世世) 보장(寶藏)하고 또 영이(靈異)가 있다. 원하건대 유(留)하여 법문(法門)을 지키겠다"라고 있다. 즉 흥천사는 신라 이래의 구원(舊院)이고, 원래 석탑이 있었음을 알겠다. 그리고 또 태조 6~7년 간에 목조탑파가 건립되었다. 이때 석탑과 목탑은 어떠한 관계에 있었는지 하나의 의문이다.

9) 『삼국유사』 권3, '전후소장사리(前後所將舍利)' 조에 "更勑十員殿中庭 特造佛牙殿安之 다시 칙명으로 시원전(十員殿) 앞마당에 특별히 불아전(佛牙殿)을 모셔 두었다"(일연, 리상호 옮김, 강운구 사진, 『사진과 함께 읽는 삼국유사』, 까치, 1999)의 구가 보이고, 사리 봉안에 반드시 탑을 건립하지는 않고 소위 사리전인 전각을 설립하여 사리 봉안에 대신한 것을 본다. 소위 탑원(塔院)이라고 칭하는 것 같은 것은 백만탑(百萬塔) 같은 다수의 소탑(小塔)을 일당(一堂)에 수장(收藏)하여 마치 『대당서역기(大唐西域記)』 권9, 계족산(鷄足山)의 기에,

印度之法 香末爲泥 作小窣堵波 高五六寸 書寫經文 以置其中 謂之法舍利也 數漸盈積 建大窣堵波 總聚於 常修供養 云云.
인도의 법에는 향가루를 이겨서 소솔도파(小窣堵波)를 만드는데 높이가 오륙 촌으로, 경문을 서사(書寫)하여 그 안에 두고 법사리(法舍利)라고 이른다. 수를 차츰 쌓아 나가 대솔도파를 세우고 일상에서 공양을 닦는 곳에다 모두 모은다. 운운

이라 있는 취의(趣意)에 통하는 점이 있음을 보는데, 이 불아전(佛牙殿)이란 것은 단순히 함 속에 불아를 소장한 것이다. 즉,

函本內一重沈香合 次重純金合 次外重白銀函 次外重瑠璃函 次外重螺鈿函 各幅子如之
불아함은 본래 안에 한 겹은 침향합(沈香合), 다음 겹은 순금합(純金合), 다음 바깥 겹은 백은함(白銀函)이고, 다음 바깥 겹은 유리함(瑠璃函)이며, 다음 바깥 겹은 나전함(螺鈿函)이니, 각 보자기는 같다.

라 있다. 요컨대, 사리전·사리각 등의 칭호가 생기는 인연의 하나로도 생각되며 후에 그것이 실제의 사리 봉안의 탑파도 전(殿) 내지 각(閣)이라 칭하게 된 것이 아니었던가 생각하게 되는 바이다.

10) 三水庵八詠中 門前木塔　삼수암에서 읊은 여덟 수 중 문앞의 목탑

　　白雲深處小庵前　　흰 구름 깊은 곳에 작은 암자 앞에는
　　卓立高撑汰寥天　　아득한 저 하늘을 우뚝 서서 지탱하네.
　　上界淸塵應不遠　　천상세계 맑은 먼지 응당 멀지 않으리니
　　賴渠將欲拜群仙　　저 탑을 힘입어서 신선들을 뵙고 싶네.

　　登三水寺南樓 書卽事　　삼수사 남루에 올라 느끼는 대로 쓰다

　　三水庵前百尺樓　　삼수사 암자 앞에 백 척으로 솟은 다락
　　淸高端合地仙遊　　맑고 높아 지상 신선 놀기에 딱 맞구나.
　　溪聲繞枕晴疑雨　　냇물 소리 베개 둘러 맑은데도 비 내린 듯
　　山色排窓夏欲秋　　산 빛이 창을 싸니 여름에도 가을 같네.
　　物外未須驂白鳳　　속세 밖서 백봉황을 꼭 타지는 못했어도
　　人間亦自有丹丘　　인간세상 절로 단구(丹丘)가 여기로다.
　　暮猿聲裏千峰靜　　해질 무렵 납 울음 속 천봉은 고요한데
　　坐對烟霞興轉悠　　안개 노을 마주 앉자 흥이 더욱 그윽해라.

11) 『동국여지승람』에는 안양사의 창건을 고려 태조 때에 두고 있다. 그러나 『삼국사기』 권5, '태종무열왕 8년' 기에 의하면 북한산성주(北漢山城主) 대사(大舍) 동타천(冬陁川)이 고구려·말갈의 연합 강적에 대항하여 안양사의 늠괴(廩廥)를 파하고 그 재(材)를 날라〔輸〕 성의 파괴된 곳에 따라서 누로(樓櫓)를 지어서〔構〕 환강(絙綱)을 결(結)하고, 우마피(牛馬皮)·면(綿)을 걸고, 노포(弩砲)를 성내에 설(設)하여 성을 수비한 기사가 있다. 이것에 의한 안양사는 신라통일 완성기까지는 있었다고 생각되는데, 어느 것이 옳은 것인지 모르겠다. 혹은 안양사는 이미 이때에 있었고, 그리고 이때에 일단 폐사된 것을 고려 태조가 재기(再起)한 것같이 생각된다. 안양사의 기에 "고려 태조, 이 땅을 통과하여 산두(山頭)를 보니 운(雲) 다섯 채(釆)를 이루다. 사람을 시켜 가서 보게 하매, 과연 구름 아래에 부도(浮屠)가 있어, 이름을 능정(能正)이라 하였다"고 있는 것은 이 사적을 기본으로 하고서의 전(傳)이었던가 생각된다.

12) 남효온(南孝溫, 조선조 단종 2년생, 향년 삼십구 세, 1454년생)의 『추강집(秋江集)』에 금강산 장안사의 기가 있어, "羅漢殿之南 有一室 室內有大藏經函 刻木成三層 屋中有鐵臼 置鐵柱其上 上屬屋樑 置函其中 執屋一隅而搖之 則三層自回可玩 나한전의 남쪽에는 방 하나가 있고 방 안에는 대장경함이 있는데 나무에 새겨 삼층을 이루었다. 집 가운데는 쇠절구가 있는데 쇠기둥을 그 위에 설치하였고 위로 지붕의 들보에 닿아 있다. 그 가운데 함을 안치하였는데 지붕 한 귀퉁이를 잡고 흔들면 삼층이 저절로 돌아 완상할 만하다"라고 했다. 무릇 소(小) 삼층목조탑과 형식의 윤장(輪藏)의 유가 아니었던가 생각게 한다.

13) 토탑(土塔)에 관한 소론으로 다음의 예를 들 수 있겠다.

「토제(土製) 백만탑」, 고고학회(考古學會), 『잡지』제2권 제10호.

「토제의 소탑」, 에토 마사스미(江藤正澄), 『고고(考古)』제1권 제6호.

「토탑에 관하여」, 나가마치 아키라(長町彰), 『고고학잡지』제1권 제8호.

「두셋의 토제 다층탑에 관하여」, 다니가와 이와오, 『고고학잡지』제17권 제2호.

「토탑에 관하여」, 이시다 모사쿠, 『고고학잡지』제17권 제6호.

「오미국(近江國) 구리타군(栗太郡) 이시이(石居) 발견의 토탑」, 시마다 사다히코, 『역사와 지리』제14권 제3호.

「일본 발견의 이탑(泥塔)에 관하여」, 히고 가즈오, 『고고학』제9권 제4호.

14) 『마하승기율』『사분율』『근본설일체유부비나야잡사(根本說一切有部毘奈耶雜事)』 등에 보이는 조탑법에, 파사닉왕(波斯匿王)이 칠백의 차(車)에 전(塼)을 싣고 탑을 광작(廣作)하려 하여 불(佛)에 물었더니 불이 대왕에 고하여 왈, "과거세(過去世)의 시(時) 가섭불(迦葉佛) 열반의 시, 길리(吉利)라는 왕이 있어 칠보의 탑을 만들려 했다. 때에 신(臣)이 있어 왕에게 말하기를, '미래세(未來世)를 당하여 비법인(非法人)이 나와 이 탑을 깨뜨려 중죄를 얻을 자가 있을 것이다. 다만 원컨대 전(甎)으로써 만들고, 그 위를 금은으로 덮을지어다. 만약 금은을 취해도 탑은 여전히 완전함을 얻을 것이다'라고. 왕은 신의 말과 같이 전으로써 만들고 금박으로 위를 덮었다"고 한다. 즉 전탑을 황탑(黃塔)이라고 칭한 한 인연이 아닐까 생각된다. 이에 관해 생각나는 것은 저 상주군 상병리의 석심토피탑(石心土皮塔)이다. 곧 석전으로써 탑을 만들고 이토(泥土)로써 바르는 조탑법에 의해, 전통적인 방형 층루에 이것을 시행한 것의 한 예로 생각된다.

15) 『삼국유사』권3, '금관성 파사석탑(金官城婆娑石塔)' 조 참조. 『삼국유사』의 필자도 단순한 전승에 삽입하되 고려 문종조의 작기(作記)인 「가락국본기(駕洛國本記)」로써 한 것에 불과한 듯하며, 사실로서 믿지 못할 것은 일독(一讀) 즉시 이것을 양득(諒得)할 것이다. 탑의 형태나 재료나 『삼국유사』의 필자는 일견한 듯하나 현존하고 있는 것이 아니므로 비평할 수 없다. 『동국여지승람』권32, 「김해(金海) 고적(古跡)」의 '파사석탑' 조에는 "世傳許后自西域來時 船中載此塔 以鎭風濤 세상에서 전하기를, 허황후(許皇后)가 서역으로부터 올 때에 배 안에 이 탑을 싣고서 바람과 파도를 진압했다고 한다"라 있어 풍수설적인 해설이 있는데, 이것은 『삼국유사』의 본문 중에 "初公主承二親之命 泛海將指東 阻波神之怒 不克而還 白父王 父王命載玆塔 乃獲利涉 처음에 공주가 양친의 명령을 받들고 바다를 건너 동쪽으로 향하려 하다가 신의 노여움을 사서 못 가고 돌아와 아버지 되는 임금에게 아뢰었더니 그가 이 탑을 싣도록 하여 아주 편하게 건넜다"(일연, 리상호 옮김, 강운구 사진, 『사진과 함께 읽는 삼국유사』, 까치, 1999)라 있는 것을 다소 초의적(抄意的)으로 기한 것이고, 또 이 종류의 서역 유보(遺寶)의 박래(舶來)는 불교신앙이 상당히 홍포되어 불교 발생지에 대한 동경이 앙양(昂揚)되었던 때의 한 산물이었다.

그러므로 『삼국유사』 권3, '황룡사장륙(皇龍寺丈六)' 조에도 대략 동류의 설화가 있고, 금강산 유점사 오십삼불(五三佛)도 월지국(月氏國)으로부터 철종(鐵鐘)을 타고 바다를 건너왔다고 칭한다.〔『동국여지승람』 권45, 「고성(高城) 불우」, 고려 민지(閔漬)의 기(記) 중〕 이 호계사 파사석탑이란 것은 조선조의 김일손(金馹孫, 조선 세조 9년 갑신년 향년 삼십오 세, 1464년생)의 기에 "虎溪之水 出自盆山 飛鳴瀺灂 流入北郭 經婆娑塔 縱一城通南郭 朝宗于海 호계(虎溪)의 물은 분산(盆山)으로부터 나와 날 듯이 울리면서 번갈아 들어 북곽으로 흘러 든다. 파사탑을 지나 온 성을 종으로 남곽을 통과하여 바다로 흘러 들어간다"〔『임금당기(臨錦堂記)』〕이나〔중국의 하수가 모두 동쪽을 향하면서(萬折心東) 바다로 흘러 들어가는 것(朝宗于海)에서 연유한 것이다. 『순자』「유좌(宥坐)」, 『서경』「우공(禹貢)」, 『시경』「소아(小雅)」 '면수(沔水)'—편자〕, "直樓(燕子樓)之北 婆娑塔之南 鑿方塘 引虎溪之水而涯之 바로 다락(연자루)의 북쪽 파사탑의 남쪽에 네모난 못을 파고 호계의 물을 이끌어서 돌아가게 하였다"〔『함허정기(涵虛亭記)』〕라 보여〔『동국여지승람』 권32, 「김해 누정(樓亭)」〕 조선조의 세조·중종조까지(1530년까지)에는 있었던 것 같다.

16) 유래. 이 미륵사지의 석탑은 1916년 발행의 『조선고적도보』 제4책 신라통일시대의 편에 가입되고, 또 조선에 있어서의 고적 유물의 조사·수집·정리에 선편(先鞭)을 지은 그 방면의 권위 세키노 다다시 박사에 의해 신라통일대의 작품으로서 학계에 소개된 이래 금일까지도 그대로 있는데, 박사의 소론은 익산 왕궁평에 있는 석조 오층탑파와 이 탑은 양식상 동일하고, 또 왕궁평에 있는 오층탑파 근방에서 일본의 아스카 시대와 네이라쿠 시대 초기의 중간에 상당하는 문양을 가진 원와(圓瓦)를 얻은 것으로써 일증(一證)으로 하고, 한편 『동국여지승람』에 실려 있는 미륵사 창건의 연기 전칭을 비판 개작하여 사실상 가장 가능성이 농후한 보덕국(報德國) 안승왕대〔安勝王代, 신라 문무왕 14년 고구려의 종족(宗族)인 안승을 이 땅에 봉하여 보덕왕이라 칭하고, 20년 문무왕의 누이〔妹〕와 결혼하고 신문왕의 3년 신라의 수도 경주에 불려가 소판(蘇判)이 되어 보덕국은 소멸했다. 이 보덕국에 관해서는 이마니시 류 박사의 『백제사연구』에 상세하다〕에 비정(比定)하고, 이로써 그 와당(瓦當)이 표시하는 세대와 잘 조정시켰다.

박사의, 『동국여지승람』에 보이는 전칭 기록〔이것은 본래 『삼국유사』 권2, '무왕' 조에 보이는 전칭 기록이 초략(抄略)된 것이다〕의 비판·해석은 확실히 경청의 가치 있는 탁설(卓說)이었으나, 탑 그 자체에 대한 세대 고증의 방편에는 필자로서 찬동할 수 없는 점이 있다. 곧 박사는 양식상 이 미륵사지의 석탑이 분황사의 모전탑이나 백제탑보다 선행하기 어려운 뜻을 논술하고 있는데, 그 구체적인 요건은 하등 명시한 곳이 없고, 주로 단순한 방증적 자료 가치밖에 없는 왕궁평의 오층탑 근방에서 얻은 와당 문양의 세대성과 이 세대성에 가장 적합하는 보덕국 안승왕대로의 비정 가설로써 논

증의 안목으로 하고 있었던 것이다. 그러나 오늘에서 보면, 세키노 박사 시대는 자료 조사 수집의 시대이고 아직 정리 시대의 단계에 이르지 않았으므로 박사에게 탑파 자체의 양식적 논증을 소망하는 것은 도리어 무리한 주문이라 할 것인데, 그후 사십유여 년을 경과한 오늘에 이르기까지 하등의 개의(改意) · 이론(異論)의 현생을 보지 못하는 것은 박사의 소론의 이의 없는 까닭인가, 혹은 그 권위에 압도되어서의 결과인가. 여하간에 학계를 위해서 적적(寂寂)한 일인 것이다. 유래 조선의 문물에 관해서는 정면으로부터의 논술 · 논쟁에 의한 판정은 없고, 대부분은 동호자(同好者)들 사이에 있어서 사석 혹은 회합의 석상, 담화적인 구론(口論)에 의해 결정되어 그것이 어느 틈엔지 논설자 불명인 채로 성문화되어 가는 것과 같은 풍조가 있으므로, 아마도 누구의 손에 의해 개의 혹은 이견 등이 어떤 잡지나 간행물에 나와 있을는지도 모른다.

이러한 풍조의 환경에 있어서, 우리는 두 사람의 논자를 가지고 있는 것은 실로 행복한 것이라고 말 아니할 수 없다. 그 최초의 이론가(異論家)는 이마니시 류 박사이다. 1929년 『문교(文敎)의 조선』 지상에 발표되어 후에 유저 전집의 하나인 『백제사연구』의 부록에 실렸는데, 박사는 말하기를 "이 미륵사탑은 백제시대의 건조물로 인정하는 바이다. 부여의 평백제(平百濟)의 기(記)를 새긴 탑, 익산의 왕궁사탑, 고부(古阜)의 탑립리(塔立里)의 탑과 동일 형식의 것이고, 그 특색은 탑신 · 받침 · 옥개 등의 각 부분에 거대한 일석을 쓰는 일이 적고 다수의 석재를 병렬 혹은 겹쳐서 구성하고 있는 것이다. 옥개의 반전 및 구배(勾配)가 작은 것이다"라고 했다. 이곳에는 양식론적 고찰이 비교적 잘 행해지고, 그리고 또 미륵사탑을 백제시대라고 단정하고 있다. 그러나 그 양식론이란 것도 필자는 아직 불만스러운 많은 난점을 보는데, 그것은 여하간에 미륵사탑을 분명히 백제시대라고 단정한 유일의 논술이 아니었던가 생각한다. 그런데, 다음해 5년 『건축잡지』에 발표된 후지시마 가이지로 박사의 『조선건축사론』 기3에는, 미륵사지의 조사 복원의 결과 미륵사의 창건 연대를 전칭대로 백제 말기의 무왕대 건립설을 인정해도 좋을 것 같은 결론을 내리고 있으면서 탑 그 자체에 관해서는 확실한 세대상의 논단(論斷)은 없고, 경주 황룡사탑 같은 가람 초창 후 87년에 겨우 건립 완성된 특수 예를 원용(援用)하여 암암리에 세키노 박사의 안승왕대 건립설에 가담해 있는 것 같은, 실로 모호한 의견에 흐른 것은 참으로 가석하기 짝이 없는 일이었다.

세키노 박사의 소론은 이미 오래이고, 1912년부터 1913년에 이르는 『곡가』 지상과 대략 동년대의 『건축잡지』상에 발표되고, 『조선고적도보』의 편찬 해설도 사실은 박사의 손으로 된 것이다. 이곳에 주의할 것은 박사의 입론의 주요 입각점의 하나는 왕궁지탑 근방에서 얻은 와당 문양의 세대성에 있었는데, 1942년에 이르러 요네다 미요지는 이 탑 아래에서 백제시대에 속하는 단판연화문(單瓣蓮花文)의 와당과 각인문(刻印文)이 있는 와편을 얻었다는 것을 같은 해 9월호의 『조선과 건축』 지상에서 발표했

다. 만약 이 일이 세키노 박사 조사 때에 있었다고 하면 박사는 어떻게 해석했을 것인가.

17) 이 탑재(塔材)는 일찍이 『조선고적도보』 제4책에 소개되고, 그후 1933년 12월호의 『건축잡지』에서 후지시마 가이지로 박사에 의해서도 논고된 것이다. 후지시마 박사는 '황룡사지 동방 폐사지 석탑'이라고 불렀는데, 분황사탑의 유사 탑파인 것을 연상시키려면 『조선고적도보』에 있는 제명(題名)과 같이, '분황사 동방 폐탑'이라고 하는 것이 좋다. 행정구역부터 말하면 경주 내동면 구황리에 속한다. 지금 두 책의 기록을 절충하여 요약하면 "분황사탑같이 안산암의 소탑재로써 마치 전축(塼築)과 같이 조영한 것, 토단의 크기도 약 사십 척 평방이며, 분황사탑의 토단의 크기와 대략 같고, 사면(四面)의 퇴석간(堆石間)에 고육조의 인왕(仁王) 입석(立石)을 남기고 있는데, 높이 약 사 척 사 촌, 폭 삼 척 이 촌. 미석(楣石)을 가하기 위해 판석 상부를 조금 결하고 있는 것도 분황사탑의 인왕석(仁王石)과 다름이 없고 조법(彫法)도 혹사(酷似)하다. 지금은 붕괴되어 있는데 사지의 전칭 불명"이라 된다.

18) 1917년도 『고적조사보고서』 및 『조선고적도보』 제6책.

19) 이 사지를 실지 조사한 총독부박물관의 스기야마 노부조(杉山信三)의 말에 의함.

20) 금광사에 대해서는 잡지 『조선』 1931년 10월호에, 오사카 긴타로(大阪金太郎)가 「경주에 있는 신라 폐사지의 사명 추정에 관하여」란 일문(一文)에서, 내남면 탑리 금강곡(金崗谷) 부근의 지명이 금광제(金光堤)인 고로 당지의 폐사지를 금광사지로서 추정하고 있다. 그러나 『동경잡기』에 의하면, 부(府)의 북쪽 시오 리 현곡에 금광내제(金光內堤)란 것이 있고, 금광외제(金光外堤)란 것이 있고, 부 남쪽으로 십 리 남면 월남리에도 금광제란 것이 있다. 〔권2, '제언(堤堰)'조〕 오사카가 말하는 금광제란 것은 이 부 남쪽 월남리의 금광제일 것이다. 그러므로 후지시마 가이지로 박사도 『건축잡지』 1933년 12월호의 논문에서 구(舊) 소자명(小字名) 월남리 금강곡의 사지를 금광사지로서 논하고 있다. 그러나 전술한 바와 같이 금광제란 것이 부 북쪽에도 두 곳이나 있으니, 다만 금광제라는 이름을 가지고는 금광사지를 이렇게 간단히 부 남쪽의 금광제만으로써 결정한 것인가 한번 의문하지 않을 수 없다. 그러나 부 북쪽의 금광제란 두 지점에도 사지가 잔존해 있는지 없는지 불명이기는 하나, 이 지점에서의 사적 잔존의 조사 여하는 듣지 못했다. 후지시마 가이지로 박사의 부 남쪽 금광사지에서의 석탑 조사기에는 개석(蓋石) 네 개를 남기고, 기단도 상부 기단이 하반분이나 묻혀 있다고 한다. 원래 오층탑이었던 듯하고, '받침'은 삼단, 기단도 탱주 일주 형식이라 한다. 즉 필자의 양식론에서 보아 9세기 이후의 조성으로 생각된다. 이 탑에 있어서 주의할 것은 기단 중대석의 벽석에 일면 두 구씩의 팔부중상이 부조되어 있다는 점이며, 이것 역시 명랑의 법계를 이끄는 밀교 가람이었던가를 생각하게 하는 점뿐이다. 이 석탑에 갈항사지탑의 예와 같이 금판(金板)을 붙인 흔적 유무는 알려져 있지

않다.

21) 교토고등공예학교 창립 30주년 기념 논문집에 있는 노세 우시조(能勢丑三)의 논문 참조.

23) 잡지 『조선』, 1931년 10월호 소재(所載). 노세 우시조, 「원원사의 탑과 십이지신상에 관하여」.

편자주(編者註)

제I부 조선탑파의 연구 1

1. 일연, 리상호 옮김, 강운구 사진, 『사진과 함께 읽는 삼국유사(三國遺事)』, 까치, 1999.
2. 위의 책.
3. 위의 책.
4. 위의 책.
5. 위의 책.
6. 일연, 김원중 옮김, 『삼국유사』, 을유문화사, 2003.
7. 일연, 리상호 옮김, 강운구 사진, 앞의 책.
8. 위의 책.
9. 김부식, 이강래 역, 『삼국사기(三國史記)』, 한길사, 1998.
10. 리만규 · 리의섭 역, 『북역 고려사』 제2책, 신서원, 1991.
11. 민족문화추진회 역, 『고려도경』, 민족문화추진회, 1977.
12. 관이(冠二)란 골패의 패 중 하나로, 오각(五閣)이 관이 모양으로 배치되었다는 것은 그림의 다섯 개 점처럼 배치되었음을 말한다.
13. p.170, 「3. 가람조영과 당탑가치의 변천」 참조.
14. 정병삼 역, 「연복사탑 중창비문」, 한국금석문 종합영상정보시스템(gsm.nricp.go.kr).
15. 위의 글.
16. 위의 글.
17. 위의 글.
18. 위의 글.
19. 홍석모 저, 이석호 역, 『동국세시기 · 열양세시기 · 경도잡기 · 동경잡기』(한국사상대전집 12), 양우당, 1988.
20. 『신증동국여지승람』, 민족문화추진회, 1969.
21. 『동문선』 권지76, '금주 안양사탑 중창기' 참조.
22. 일연, 리상호 옮김, 강운구 사진, 앞의 책.

23. 김부식, 이강래 역, 앞의 책.

24. 민족문화추진회 역, 『신증동국여지승람』, 민족문화추진회, 1970-1971.

25. 일연, 리상호 옮김, 강운구 사진, 앞의 책.

26. 민족문화추진회 역, 『신증동국여지승람』, 민족문화추진회, 1970-1971.

27. 위의 책.

28. 일연, 리상호 옮김, 강운구 사진, 앞의 책.

29. 한국고대사회연구소 편, 『역주 한국고대금석문』 3, 가락국사적개발연구원, 1992.

30. 일연, 리상호 옮김, 강운구 사진, 앞의 책.

31. 홍석모 저, 이석호 역, 앞의 책.

32. 일연, 리상호 옮김, 강운구 사진, 앞의 책.

33. 위의 책..

34. 심재열 역, 『묘법연화경』, 선문출판사, 1998.

35. 위의 책.

제Ⅱ부 조선탑파의 연구 2

1. 일연, 리상호 옮김, 강운구 사진, 『사진과 함께 읽는 삼국유사』, 까치, 1999 참조.

2. '炤知王'의 잘못.

3. 일연, 리상호 옮김, 강운구 사진, 앞의 책.

4. 장휘옥 역, 『해동고승전』, 동국대학교부설 동국역경원, 1994.

5. 일연, 리상호 옮김, 강운구 사진, 앞의 책.

6. 민족문화추진회 역, 『신증동국여지승람』, 민족문화추진회, 1969.

7. 리만규·리의섭 역, 『북역 고려사』 제2책, 신서원, 1991.

8. 일연, 리상호 옮김, 강운구 사진, 앞의 책.

9. 김부식, 이강래 역, 『삼국사기』, 한길사, 1998.

10. '祇'의 잘못

11. 김부식, 이강래 역, 앞의 책.

12. 위의 책.

13. 위의 책.

14. 일연, 김원중 옮김, 『삼국유사』, 을유문화사, 2003.

15. 위의 책.

16. '王'의 잘못.

17. 원문의 '二十三'은 '三十三'의 오자다.

18. 일연, 김원중 옮김, 앞의 책.

19. 위의 책.

20. 김부식, 이강래 역, 앞의 책.

21. 심재열 역,『묘법연화경』, 선문출판사, 1998.

22. 1975년『한국탑파의 연구』(동화출판공사) 발간 당시 편자 황수영에 의해 붙여진 제목.

23. 이지관(李智冠) 역,『교감역주 역대고승비문(고려편 2)』, 가산불교문화연구원, 1995.

24. 일연, 리상호 옮김, 강운구 사진, 앞의 책.

25. 민족문화추진회 역,『동문선』, 민족문화추진회, 1999.

26. 민족문화추진회 역,『고려사절요』, 민족문화추진회, 1968.

27. 리만규 · 리의섭 역, 앞의 책.

28. 일연, 리상호 옮김, 강운구 사진, 앞의 책.

29. 위의 책.

30. 정병삼 역,「연복사탑중창비문」, 한국금석문 종합영상정보시스템(gsm.nricp.go.kr).

31. 위의 글.

32. 리만규 · 리의섭 역, 앞의 책.

33. 김부식, 이강래 역, 앞의 책.

34. 민족문화추진회 역,『고려사절요』, 민족문화추진회, 1968.

35. 위의 책.

36. 위의 책.

37. 위의 책.

38. 김부식, 이강래 역, 앞의 책.

39. 민족문화추진회 역,『고려사절요』, 민족문화추진회, 1968.

40. 민족문화추진회 역,『고려도경』, 민족문화추진회, 1977.

41. 정병삼 역, 앞의 글.

42. 위의 글.

43. 위의 글.

44. 리만규 · 리의섭 역, 앞의 책.

45. 위의 책.

46. 위의 책.

47. 위의 책.

48. 일연, 리상호 옮김, 강운구 사진, 앞의 책.

49. 위의 책.

50. 위의 책.

51. 민족문화추진회 역,『동문선』, 민족문화추진회, 1999.

52. 1975년 『한국탑파의 연구』(동화출판공사) 발간 당시 편자 황수영에 의해 붙여진 제목.

53. 리만규 · 리의섭 역, 앞의 책.

54. 위의 책.

55. 위의 책.

56. 일연, 리상호 옮김, 강운구 사진, 앞의 책.

57. 위의 책.

58. 위의 책.

제Ⅲ부 조선탑파의 양식변천

1. 1943년 6월 10일 일본 문부성에서 개최한 일본제학진흥위원회 예술학회에서 환등을 사용하여 발표한 논문이다.

2. 1943년 6월 일본제학진흥위원회 예술학회에서 발표한 논문 「조선탑파의 양식변천」의 요지(要旨)로, 당시 일본제학진흥위원회 예술학회에서 간행한 소책자에 실렸던 것이다.

어휘풀이

ㄱ

가구(架構) 재료를 서로 결합하여 조립하는 구조나 구조물.

가구(假構) 임시로 구축함.

가라이시키(唐居敷) 문 아래쪽에서 문주를 받거나, 문의 축부를 받는 두꺼운 판.

가탁(假託) 거짓 핑계를 댐.

각취(角嘴) 각질로 된 동물의 부리.

각치(閣峙) 문 아래쪽에서 문주를 받거나 문의 축부를 받도록 함.

간점(看點) 시점.

감득(感得) 느껴서 앎. 영감으로 깨달아 앎.

감쇄도(減殺度) 줄어 없어지는 정도.

감식(嵌飾) 장식을 새김.

감실(龕室) 불상이나 초상, 신주(神主), 성체(聖體) 등을 모셔 둔 장.

감입(嵌入) 장식 따위를 새기거나 박아 넣음.

감판석(嵌板石) 장식을 박아 넣은 판석.

갑제(甲第) 크고 넓게 잘 지은 집.

강동(降棟) 지붕의 경사에 따라 처마 쪽으로 만든 용마루 모양의 장식.

거무하(居無何) 얼마 지나지 않아.

견별(甄別) 뚜렷하게 나눔.

결구(結構) 일정한 형태로 얼개를 만듦. 또는 그렇게 만든 물건.

결색(結索) 다른 물건에 끈을 묶어 고정하거나, 끈과 끈을 서로 묶는 것.

경궤(經軌) 경전과 의식(儀式)의 법궤.

계단(戒壇) 계(戒)를 닦게 하려고 흙과 돌로 쌓은 단.

계루(係累) 다른 일이나 사물에 얽매임.

계초(階礎) 계단의 주춧돌.

고란(高欄) 높게 설치한 난간. 구란(勾欄).

고서(高栖) 고고한 은거.

고육부조(高肉浮彫) 모양이나 형상을 나타낸 살이 매우 두껍게 드러나게 한 부조.

고지(故智) 옛사람들의 계략이나 지혜.

고치(古致) 옛 정취.

고현(古顯) 높게 드러남.

곡고절창격(曲高絶唱格) 비상할 정도로 뛰어남.

골패(骨牌) 서른두 개의 패(牌)를 이용한, 전통놀이의 하나.

공기(工技) 장인 기술.

관음개(觀音開) 양쪽으로 열림.

관정(灌頂) 물을 정수리에 붓는다는 뜻으로, 본래 인도에서 왕이 즉위할 때나 태자를 세울 때, 바닷물을 정수리에 붓는 의식. 계(戒)를 받거나 일정한 지위에 오른 수도자의 정수리에 물이나 향수를 뿌리는 일 또는 그런 의식을 말한다.

광연(框緣) 문틀.

광작(廣作) 많이 지음.

괴려(瑰麗) 매우 아름다움.

교두(翹頭) 살미나 첨차의 밑면 끝을 활처럼 깎아 낸 모양. 또는 그 부분.

교호(交互) 서로 어긋나게 맞춤.

구규(矩規) 법도, 규칙.

구배(勾配) 경사면의 경사 정도. 기울기.

국조(國祚) 나라의 기틀.

국탕(國帑) 나라의 재산.

궁척(宮戚) 왕의 친척.

권실(權實) 권(權)은 임시방편이요, 실(實)은 진실인데, 법화종(法華宗)에서 소승(小乘)은 권교(權敎)요, 대승(大乘)인 『법화경(法華經)』은 실교(實敎)라 칭한다.

귀복식(龜腹式) 건물의 기초나 기둥의 밑 부분을 회반죽 등으로 둥글게 굳히는 방식.

귀신(貴紳) 벼슬아치를 통틀어 일컫는 말. 또는 지위가 높고 귀한 사람. 진신(縉紳).

극개(極開) 활짝 열림.

근기(根機) 무언가를 발생시킨 기틀.

근리(近理) 이치에 맞거나 아주 가까움.

금벽(金碧) 궁궐이나 사찰 등을 단청할 때, 황금색과 푸른빛 등의 색채로 칠하는 것.

기박(氣迫) 기백(氣魄).

기반(羈絆) 굴레.

기식(奇飾) 특별히 꾸밈.

기양업(祈禳業) 토속신앙에서, 복은 오고 재앙은 물러가라고 비는 일.

ㄴ

난순(欄楯) 난간.

낭무(廊廡) 정청(正廳)이나 본채 바깥쪽에 있는 건물.

내사(來仕) 와서 벼슬함.

내색(內塞) 안이 꽉 참.

내전(內轉) 안쪽으로 들어감.

내주(來住) 옮겨 와서 삶.

내진(內陣) 불당 내부에 불상을 안치하는 곳.

노적(露積) 곡식 따위를 한데에 수북이 쌓음. 또는 그런 물건. 노적가리.

노지(露地) 지붕 따위로 덮거나 가리지 않은 땅.

녹유추벽(綠釉甃甓) 녹유는 구리에 납을 매용제로 하여 녹색을 띠게 만든 저화유(低火釉)로 동양에서 가장 오래된 유약. 녹유추벽은, 이것을 칠한 벽돌을 말한다.

누로(樓櫓) 적을 경계하기 위해 성 위에 설치한 지붕 없는 전망대.

늠괴(廩廥) 곡식과 여물을 저장하는 창고.

ㄷ

단구(丹丘) 밤에도 낮과 같이 늘 밝은, 신선이 산다는 곳.

단말(湍沫) 물거품.

단촉(短促) 짧고 촉박함.

단판문(單瓣文) 홑꽃잎 무늬.

단확(丹雘) 단사(丹砂)와 청확(靑雘)의 합성어. 적색과 청색의 그림 재료로 쓰이는 돌을 가리키는 것으로, 전하여 건물에 칠하는 단청의 의미가 되었다.

당간주석(幢竿柱石) 당(幢)을 달아 두는 기둥석. 당은 불보살의 위엄을 나타내는 깃발을 말한다.

당초문(唐草文) 덩굴무늬.

대두형(大斗型) 옥신 등을 받도록 기둥머리(柱頭)에 꾸민 구조인 대두 모양. 좌두(坐斗).

대방(大方) 박학한 사람.

대준(對峻) 마주 높게 솟음.

도리 서까래를 받치기 위해 기둥 위에 건너지르는 나무.

도승(度僧) 득도한 중. 또는, 나라에서 도첩(度牒)을 받은 중

도첩(度牒) 고려 말엽부터 나라에서 중에게 발급하던 신분증명서. 불교를 억제하려는 목적에서 시행된 정책이다.

동량(棟梁) 기둥과 들보.

두공(枓栱) 큰 규모의 목조 건물에서, 기둥 위에 지붕을 받치며 차례로 짜 올린 구조.

ㅁ

만환(漫漶) 표면이 일어나거나 훼손되어 잘 보이지 않음.

멸도(滅度) 모든 번뇌의 속박에서 벗어나고 진리를 깨달아 불생 불멸의 법을 체득한, 불교의 최고의 경지. 열반. 입적.

모연(募緣) 시주에게 돈이나 물건을 기부하게 하여 좋은 인연을 맺게 함.

모영(模影) 생김새.

모전탑(模塼塔) 돌을 벽돌 모양으로 깎아서 쌓아 올린 탑.

모코시(裳階) 불당이나 불탑 등의 둘레에 친 차양 모양의 구조물.

몰딩(moulding) 기단·문설주·주두·아치 등의 모서리나 표면을 밀어서 두드러지거나 오목하게 만드는 장식법.

묵수적(墨守的) 자신의 의견 또는 소신을 굽힘이 없이 끝까지 지키는.

문두루(文豆婁) 신라와 고려 때 유행한 밀교 의식 중 하나. 불단을 설치하고 다라니 등을 독송하면 국가의 재난을 물리칠 수 있다는 비법이다. 신인(神印).

문미(門楣) 창문 윗부분 벽의 무게를 받치기 위해 창문 위에 가로 댄 나무.

문비(門扉) 문짝.

문주(門柱) 문짝을 끼워 달기 위해 문 양쪽에 세운 기둥. 문설주.

문징(文徵) 근거가 되는 문헌.

문추(門樞) 문을 여닫을 때 문짝이 달려 있게 하는 물건. 문지도리.

문한(門限) 문지방.

문협(門脇) 문 옆.

문호(門戶) 문.

미량석(楣梁石) 문틀 윗부분 벽의 하중을 받쳐 주는 부재석.

미정광역(楣根框閾) 문미·문설주·문틀·문지방.

미체(迷滯) 머뭇거림.

민부(閩府) 중국 복건성에 있었던 왕조.

ㅂ

반육고(半肉高) 반양각(半陽刻).

발견(發遣) 할 일을 맡겨서 보냄.

방장(方丈) 화상(和尙)·국사(國師) 등 높은 중의 처소. 또는 주지를 말함.

방존적(傍存的) 가까이에 있는.

방종(方終) 바야흐로 끝남.

방필(方畢) 모두 완성함.

배구(配構) 배치와 구성.

배안(配案) 배치. 구획.

번(幡) 부처와 보살의 무한한 공덕을 나타내는 깃발.

번개(幡蓋) 비단으로 만든 일산.

번병(藩屛) 울타리나 대문 앞의 담장. 또는, 왕실이나 나라를 수호하는 먼 밖의 감영이나 병영.

번앙(翻仰) 날 듯이 솟아오름.

번진(藩鎭) 중국에서, 변방을 평정하기 위하여 군대를 주둔시키던 곳.

법석(法席) 불교에서 설법·독경·강경(講經)·법화를 행하는 자리.

병석(屛石) 봉분(封墳) 주위의 지대석(地臺石) 위에 여러 개의 돌기둥을 세워 난간을 둘러 친 시설. 호석(護石).

병정(鉼釘) 대갈못.

보랑(步廊) 같은 층의 방들을 잇는 건물 안의 긴 통로.

보상화만(寶相花蔓) 불교 그림이나 조각 등에 사용된, 덩굴 무늬의 다섯 잎 꽃.

보탁(寶鐸) 법당이나 탑의 네 귀에 다는 커다란 풍경(風磬).

복련(覆蓮) 꽃잎이 아래로 향한 연꽃.

복멸(覆滅) 어떤 단체나 세력이 뒤집혀 망함. 또는 그렇게 망하게 함.

복부(覆釜) 가마솥을 엎어 놓음.

복옹형(覆瓮型) 옹기를 엎어 놓은 모양.

복전(福田) 복을 거두는 밭이라는 뜻으로, 삼보(三寶)·부모·가난한 사람을 비유적으로 이르는 말.

복회(福會) 복을 빌기 위한 모임.

본생담(本生譚) 석가의 전생의 생활을 묘사한 설화.

봉영(奉迎) 귀인이나 덕망 높은 사람을 받들어 맞이함.

봉지(奉持) 경건한 마음으로 받들어 지님.

부도(浮圖) 부처의 사리를 넣기 위해서 돌이나 흙 등을 높게 쌓아 올린 무덤. 우리나라에서는 일반적으로 승려의 묘탑을 말한다.

부상(扶桑) 중국 전설에서, 동쪽 바다 속에 있다는 상상의 나라. 예전에, 중국에서 '일본'을 달리 이르던 말.

부석(敷石) 집터 또는 무덤 바닥이나 둘레에 한두 겹 얇게 간 돌. 깐돌.

부우금정(浮鏤金釘) 도드라지게 새긴 못 자국.

부의(副意) 임시적 의미, 문맥적 의미.

부전(敷塼) 바닥에 까는 벽돌.

부진(符秦) 오호십육국시대 부견(符堅)이 재위하였던 전진(前秦) 왕조.

부출(浮出) 어떤 모양이나 문자가 표면에 튀어나오도록 함.

분본(粉本) 동양화에서 초벌 그림 또는 밑그림. 소묘(素描).

분수(焚修) 부처 앞에 향을 피우고 도를 닦음.

분수승(焚修僧) 부처 앞에 향불을 피우고 불도를 닦는 중. 여기에서는 인용에서 나온 중을 말한다.

분타리(芬陀利) 꽃 이름. 부처가 설법할 때 하늘에서 분타리화(芬陀利花) 등 네 가지 꽃이 비 오듯 한다 하였다.

비보(裨補) 도와서 모자라는 것을 채움.

비부(秘付) 통일신라 후기의 승려 도선이 지은 풍수서『도선비기(道詵秘記)』를 말함.

비조(比照) 견주어 봄.

비조(鼻祖) 어떤 일을 가장 먼저 시작한 사람.

빙거(憑據) 사실을 증명할 근거를 댐.

빙징(憑徵) 근거로 삼을 만한 증거.

빙해(氷解) 얼음이 녹듯이 의문이 풀림.

ㅅ

사관(寺觀) 절. 사찰.

사릉형(斜菱形) 마름모꼴.

사복시(司僕寺) 조선 시대에, 궁중의 가마나 말에 관한 일을 맡아보던 관아.

사례(寺隸) 절에 딸린 종. 주로 왕족이나 공신의 후손이 많다.

사주식(四注式) 네 개의 추녀마루가 동마루에 몰려 붙은 우진각지붕식.

사천주초(四天柱礎) 심주(心柱)라 불리는 가운데 기둥을 중심으로 네 모서리에 배열된 기둥
 의 초석.

상미(上楣) 문 위에 가로로 댄 나무. 문미(門楣).

상설(像設) 불상 따위를 만들어 두고 받드는 일.

상주좌와(常住坐臥) 앉을 때나 누울 때나 언제나. 또는 평생.

상지(上持) 높이 받듦.

상촉하관(上促下寬) 위로 갈수록 좁아지고, 아래로 갈수록 넓어지는 모양.

석감(石龕) 불상을 봉안하기 위해 돌로 만든 감실.

석상(石床) 무덤 앞에 제물을 차려 놓기 위하여 넓적한 돌로 만들어 놓은 상.

석씨(釋氏) 석가모니. 불가(佛家). 중〔僧〕.

석제(石梯) 집의 앞뒤에 오르내릴 수 있게 놓은 돌층계. 섬돌.

석조(石槽) 큰 돌을 파내 물을 부어 쓰도록 만든 돌그릇. 큰 절에서 잔치를 하고 나서 그릇 같
 은 것을 닦을 때에 흔히 쓰던 것.

선근(善根) 좋은 과보를 낳게 하는 착한 일.

선편(先鞭) 남보다 먼저 시작하거나 자리를 잡음. 선구(先驅).

성문(聲聞) 설법을 듣고 사제(四諦)의 이치를 깨달아 아라한이 되고자 하는 불제자.

성수(聖壽) 임금의 나이 또는 임금의 수명을 높여 이르는 말.

소구(遡究) 거슬러 올라가 연구함.

소불(塑佛) 흙으로 만든 불상.

소자(小字) 작은 글자. 어릴 때의 이름. 또는 다르게 불리는 이름.

소호(小毫) 작은 털. 아주 적거나 사소한 것을 비유적으로 이르는 말.

쇄용(碎鎔) 잘게 부숴서 녹임.

수기(授記) 부처가 그 제자에게 내생에 부처가 되리라는 사실을 예언함. 또는 그 교설.

수문포수(獸吻鋪首) 짐승의 입 모양으로 조각한 문고리.

수약(收約) 축약.

수이상(殊異相) 특별히 다른 모양.

수즙(修葺) 집을 고치고 지붕을 새로 이음.

수탑(樹塔) 탑을 세움.

수혈(隧穴) 구멍.

수환(獸環) 짐승의 머리를 새겨 놓은 문고리.

술수가(術數家) 음양·복서(卜筮) 따위로 길흉을 점치는 사람.

습합(習合) 서로 다른 학설이나 교리를 절충함.

시유전(施釉塼) 외부에 노출되는 표면에 유약 또는 그와 유사한 원료로 용융된 상태로 소성한 벽돌.

식점천지반(式占天地盤) 나침반의 일종.

신라십성(新羅十聖) 신라 최초의 사찰 흥륜사(興輪寺)에 소상(塑像)으로 모신 열 명의 성인. 아도(阿道/我道)·염촉(厭觸)·혜숙(惠宿)·안함(安含)·의상(義湘)·표훈(表訓) 원효(元曉)·혜공(惠空)·자장(慈藏)·사파(蛇巴)를 일컫는다.

신인(神印) 신라와 고려 때 유행한 밀교 의식 중 하나. 문두루(文豆婁).

신해(身骸) 육신.

심초(心礎) 탑 가운데에 세우는 기둥의 기초.

쌍림(雙林) 부처가 세상을 떠난 곳으로 곡림(鵠林)이라고 하며, 부처의 사리를 간직한 탑을 세웠다.

ㅇ

안상(眼象) 탑신이나 대석(臺石)에 새긴, 눈[眼] 모양의 장식.

안승(安承) 고이 받듦.

앙각(仰角) 올려본 각.

앙화형(仰花形) 불탑의 복발 위에 놓인 연꽃 모양.

액방(額枋) 창이나 문틀 윗부분 벽의 하중을 받쳐 주는 부재로, 창문 위 또는 벽의 상부에 가로질러 댐. 상인방(上引枋).

양득(諒得) 살펴서 깨달음.

양재(禳災) 신령이나 귀신에게 빌어서 재앙을 물리침.

업장(業障) 전생에 지은 허물로 이승에서 받는 장애.

에마키모노(繪卷物) 이야기가 있는 일본 전통 두루마리 그림.

엔타시스(entasis) 건물의 조화와 안정을 위하여 기둥 중간 부분의 배가 약간 부르도록 한 건축양식.

여온(餘蘊) 남아 있는 것.

역석(礫石) 자갈.

역성혁명(易姓革命) 다른 성(姓)에 의한 왕조의 교체.

역한석(閾限石) 문지방 돌.

연각(緣覺) 부처의 가르침에 기대지 않고 스스로 도를 깨달은 성자.

연광(緣框) 테두리.

연등(燃燈) 불교에서, 연등놀이를 할 때 밝히는 등불.

연명식재(延命息災) 무사히 오래 삶. 재앙이 없이 목숨을 연장함.

연법(演法) 불법을 연설함.

연식(緣飾) 겉치레.

영서(靈瑞) 신령스럽고 상서로운 조짐.

영성(零星) 수효가 적어서 보잘것없음.

영이(靈異) 신령스럽고 이상함.

영장(靈場) 불교에서 말하는 성역(聖域) 또는 성지(聖地).

영창(欞窓) 가느다란 창살을 총총히 세운 창. 옛날 가옥이나 절간에 딸린 건물의 창에 흔히 썼음.

영해(領解) 깨달음.

예혈(枘穴) 불상을 대좌에 세우기 위해 발바닥 쪽에 붙인 받침 돌기를 꽂는 구멍.

옥급(玉笈) 옥으로 만든 책 상자. 여기에서는 귀중하다는 의미의 비유이다.

옥량(屋梁) 들보.

와벽(瓦甓) 벽돌.

왕지(王旨) 임금이 전달하는 분부. 교지(敎旨).

외적조복(外敵調伏) 불력에 의하여 외적을 물리침.

요요(寥寥) 매우 드묾.

용만(冗漫) 용장(冗長). 글이나 말이 쓸데없이 긺.

용현(湧現) 솟아남.

우내(宇內) 온누리.

우동(隅棟) 지붕마루 가운데 모서리에 있는 마루. 귀마루.

우보(羽葆) 새의 깃으로 장식한 의식용의 일산(日傘)을 말함.

원당(願堂) 소원을 빌기 위해, 또는 죽은 사람의 명복을 빌기 위해 세운 법당.

원릉(園陵) 왕이나 왕비의 무덤인 능(陵)과 왕세자나 왕세자빈 같은 왕족의 무덤인 원(園)을 통틀어 이르는 말. 능원(陵園).

원와형(圓瓦形) 수키와 모양.

원주(願主) 불교에서, 삼보(三寶)의 흥륭·성불·왕생을 위하여 탑·불상 따위를 만들거나 경전을 베끼며 발원하는 사람.

월랑(月廊) 행랑.

유고(諭告) 나라에서 시행하고자 하는 어떤 일을 백성에게 공포함. 또는 타일러 훈계함.

유사(有司) 한 단체의 사무를 맡아보는 직무.

유순(由旬) 고대 인도의 길이 단위. 소달구지가 하루에 갈 수 있는 거리로, 11-15킬로미터라는 설이 있다.

유취(類聚) 같은 부류에 딸리는 것을 모음.

윤모(輪貌) 어떤 사물의 윤곽이나 대강의 모습.

윤장(輪藏) 경전을 넣은 책장에 축을 달아 돌릴 수 있게 만든 것. 회전식 서가.

윤환(輪奐) 집이 크고 아름다움.

율장(律藏) 불전(佛典)을 세 종류로 분류한 것 중의 하나.

의궤상(儀軌上) 의례의 본보기에 따름.

의모(擬模) 생김새를 모방함.

의상(儀相) 위엄을 갖춘 모습.

의자(依資) 도움에 의지함.

의전(擬塼) 전(塼), 즉 벽돌을 본뜸.

이불(泥佛) 진흙으로 만든 불상.

이소상(泥塑像) 진흙으로 만든 상.

이탑(泥塔) 진흙으로 만든 탑.

인국조복(隣國調伏) 불력에 의지하여 이웃나라의 침략을 물리침.

인궤(印櫃) 관아에서 쓰는 인(印)을 넣어 두던 상자. 인뒤웅이.

인동문(忍冬文) 인동덩굴잎의 모양을 본떠 만든 무늬.

인연보(因緣報) 인연의 과보(果報).

ㅈ

자방(子房) 식물의 씨방.

작설(作說) 지어내서 이야기함. 또는 그런 이야기.

잡박성(雜駁性) 여러 가지가 마구 뒤섞여 질서가 없는 성질.

장우(墻宇) 집.

재성(在城) 왕궁과 관부를 중심으로 하여 쌓은 왕성.

재인바치 장인(匠人).

저왜(低矮) 낮고 왜소함.

저절(苧切) 균열 방지를 위해 벽토에 모시 등을 썰어 섞어 넣는 것.

전도(奠都) 나라의 도읍을 정함.

전려(典麗) 격식에 맞고 아름다움.

전벽(塼甓) 벽돌.

전오(轉誤) 착각.

절상천정(折上天井) 천장(天障, 천정(天井))을 보통보다 높게 한 구조.

점두(點頭) 승낙하거나 옳다는 뜻으로 머리를 약간 끄덕임.

점정(占定) 점을 쳐서 무언가를 정함.

정료(庭燎) 『삼국사기』'진평왕 9년'조에 나오는, 왕손(王孫) 대세(大世)가 벗 구칠(仇柒)과
 함께 나뭇잎 배를 만들어 띄웠던 '남산의 절' 뜰에 괸 물을 말한다.

정식(釘飾) 못으로 장식함.

조간(槽間) 두 쌍의 면으로 구조한 사각형 또는 직사각형으로 만든 공간. 즉, 사방을 둘러 쌓은 공간.

조대(粗大) 거칠고 큼.

조술(粗述) 대강 기술함.

조종(祖宗) '시조가 되는 조상'이라는 말로 여기서는 시원이라는 뜻으로 쓰였다.

조폐(凋廢) 시들어 부서짐.

종지(宗旨) 한 종파의 핵심적인 교의. 종취(宗趣).

좌도일치(左道日熾) 좌도(左道), 즉 도교가 날로 번성함.

좌두(坐斗) 옥신 등을 받도록 기둥머리[柱頭]에 꾸민 구조. 대두(大斗).

주경(遒勁) 그림이나 글씨에서 필치가 굳셈.

주금사(呪禁師) 주술사. 술법사.

주두(柱頭) 기둥의 윗부분. 기둥머리.

주석(住錫) 스님이 한 곳에 머물며 좋은 말을 전하는 것.

죽백(竹帛) 서적, 특히 역사를 기록한 책을 달리 이르는 말. 종이가 발명되기 전에 대쪽이나 헝겊에 문자를 기록한데서 생긴 말임.

준고적(遵古的) 옛것을 따르는.

준신(遵信) 그대로 좇아서 믿음.

준초위외(峻峭危嵬) 위태로울 정도로 가파르고 높음.

중옥형(重屋形) 이층집 모양, 또는 지붕을 겹으로 하여 지은 집 모양.

중중루루(重重累累) 비슷한 것들이 겹쳐서 쌓인 것.

즙와(葺瓦) 기와로 지붕을 이음.

증득(證得) 바른 지혜로써 진리를 깨달아 얻음.

지방(地枋) 기둥과 기둥 사이, 또는 문이나 창의 아래를 가로지르는 나무. 하인방.

지복(地覆) 문·건물 등의 아랫부분에, 지면에 붙여 대는 나무 또는 돌.

지실(知悉) 모든 형편이나 사정을 자세히 앎.

진조(進調) 조공(朝貢)을 바침.

ㅊ

찰간(刹竿) 쇠꼬챙이 모양으로, 탑 머리장식의 중심을 지탱하는 것.

창기(創起) 처음 창건함.

채백(彩帛) 색 비단.

천발(闡發) 드러내어 밝힘.

천상(川床) 내[川]가 흐르는 곳의 지반.

천심(淺深) 얕음과 깊음.

첨단(檐端) 처마 끝.

첨앙(瞻仰) 우러러 바라봄.

첩문(牒文) 공문서의 일종으로 하급 관사에서 상급 관사로 보고하는 문서.

체축(遞築) 차례로 쌓음.

초략(草略) 몹시 거칠고 간략함.

초소(草踈) 소박함.

초의적(抄意的) 뜻을 간추린.

초체(礎砌) 주춧돌과 섬돌.

최외(崔嵬) 높고 큼.

추문(推問) 어떠한 사실을 자세하게 캐물음.

추벽(甃甓) 지면에 까는 납작한 벽돌.

추섭제(鎚鍱製) 망치로 쇠를 두들겨 만듦.

추점(推占) 앞으로 닥칠 일을 미루어서 점을 침.

추제(槌製) 망치로 두들겨 만든 것.

추향(趨向) 대세를 좇아감.

축발(祝髮) 머리를 깎음.

충색(充塞) 가득 차서 막힘. 또는 가득 채워 막음.

췌득(揣得) 추측하여 얻음.

취상(聚相) 예배나 공양의 대상물을 가리키는 범어 '차이티아(caitya)'의 번역어.

치미(鴟尾) 전각·문루(門樓) 따위 전통 건물의 용마루 양쪽 끝머리에 얹는 장식기와.

칠당가람제(七堂伽藍制) 일곱 가지 절집을 고루 갖춘 일탑식(一塔式) 가람배치법. 불탑과 불상을 평등한 위치로 보는 배치법의 하나이다.

칠처가람설(七處伽藍說) 신라 내에, 석가 이전 시대부터 일곱 개의 가람이 있었다는 설. 신라 땅이 원래 불국토였다는 신념을 불어넣어 주었음.

ㅌ

태장계(胎藏界) 대일경(大日經)에 의하여 보리심(菩提心)과 대비(大悲)와 방편을 드러낸 부분. 모태가 태아를 보살피듯, 대비에 의해 깨달음의 성품이 드러난다는 뜻에서 태장(胎藏)이라 한다.

퇴석간(堆石間) 높이 쌓은 돌들의 사이.

ㅍ

패엽경문(貝葉經文) 다라수(多羅樹) 잎에 새긴 경전.

편모즙옥(編茅葺屋) 띠로 엮어 지붕을 덮음. 또는 그렇게 지은 초라한 집.

평판방(平板枋) 공포(貢包)를 받치기 위해 기둥 위에 수평으로 올려놓은 넓적한 나무.

폐결(廢缺) 상실함. 쇠퇴함.

포(包) 처마를 장식적으로 길게 내밀기 위해 처마를 받게 한 짧은 부재(部材). 촛가지.

포작(包作) 처마 끝의 무게를 받치기 위하여 기둥머리에 나무를 짜 맞추는 것. 공포(栱包).

표도(表塗) 겉에 칠함.

표치(標幟) 표시나 특징으로 구별지음.

피와식(皮瓦式) 기와로 덮는 방식.

피징(被徵) 부름받음.

필비(畢備) 모두 갖추어짐.

ㅎ

하혈(罅穴) 벌어진 구멍.

항재(航載) 배에 실음.

행해(行解) 불교 용어로, 주관인 심식(心識)이 대상에 작용하여 그 모양을 분별하고 완전히 이해하는 일.

헌미(軒尾) 추녀 끝.

헌신(憲臣) 법률을 담당하는 신하.

혁조계선(革朝繼禪) 무력을 사용하지 않고 새 왕조를 세움.

현실(玄室) 무덤 속 주검이 안치되어 있는 방. 널방.

현원(懸願) 이루어지지 않은 시급한 소원.

현적(現跡) 기적을 나타냄.

현화(玄化) 성인의 덕에 의한 교화.

협시(脇侍) 본존불을 옆에서 모시고 있는 부처.

형압(型押) 어떤 물건을 부어 만들기 위한 틀.

호형(戶形) 문(門) 형상.

홍통(弘通) 세상을 널리 교화함. 또는 불법을 세상에 널리 퍼뜨림.

화릉형(花菱形) 마름모 주위에 꽃잎 모양을 그려 넣은 문양.

화욕(華縟) 빛이나 문채가 아름다움. 또는 아름답고 성함.

화화적(花火的) 일시적으로 피어나는 불꽃 같은.

환강(絙綱) 그물.

환조(丸彫) 돋을새김.

회신(灰燼) 불에 타고 남은 끄트러기나 재.

효빈(效顰) 함부로 흉내를 냄.

훙어(薨御) 왕이나 왕족, 귀족 등의 죽음을 높여 이르는 말. 훙거(薨去).

훼불(毁佛) 불교가 전파되는 것을 훼방하려는 의도로, 절이나 불상 등을 파손하는 것.

희사(喜捨) 기쁘게 베풂.

수록문 출처

조선탑파의 연구 1

「조선탑파의 연구」 1-3, 『진단학보(震檀學報)』 제6, 10, 14권, 진단학회, 1936. 11, 1939. 4,
1941. 6; 『조선탑파의 연구』, 을유문화사, 1948 재수록; 『한국탑파의 연구』(고유섭 전집
1), 통문관, 1993 재수록.

조선탑파의 연구 2

미발표 유고; 『조선탑파의 연구』, 을유문화사, 1948; 『한국탑파의 연구』, 동화출판공사,
1975 재수록; 『한국탑파의 연구』(고유섭 전집 1), 통문관, 1993 재수록. 원문은 일문(日
文).

조선탑파의 양식변천

『일본제학연구보고(日本諸學研究報告)』 제21편(예술학), 도쿄: 문부성(文部省) 교학국
(敎學局), 1943; 『동방학지(東方學志)』 제2집, 연세대학교 동방학연구소, 1955. 5 재수
록; 『한국탑파의 연구』, 동화출판공사, 1975 재수록; 『한국탑파의 연구』(고유섭 전집 1),
통문관, 1993 재수록. 원문은 일문(日文).

「조선탑파의 양식변천」에 대하여

일본제학진흥위원회 예술학회 발간 소책자, 1943; 『한국탑파의 연구』, 동화출판공사,
1975 재수록; 『한국탑파의 연구』(고유섭 전집 1), 통문관, 1993 재수록. 원문은 일문(日
文).

초판 서문(1948)

이여성(李如星), 「서(序)」 『조선탑파의 연구』, 을유문화사, 1948; 『한국탑파의 연구』(고
유섭 전집 1), 통문관, 1993 재수록.

초판 발문(1948)

황수영(黃壽永), 「발(跋)」『조선탑파의 연구』, 을유문화사, 1948;『한국탑파의 연구』, 동화출판공사, 1975 재수록;『한국탑파의 연구』(고유섭 전집 1), 통문관, 1993 재수록.

재판 서문(1975)

황수영, 「머리말」『한국탑파의 연구』, 동화출판공사, 1975;『한국탑파의 연구』(고유섭 전집 1), 통문관, 1993 재수록.

도판 목록

* 이 책에 실린 도판의 출처를 밝힌 것으로, 고유섭 소장 사진의 경우
'고유섭 소장 사진'이라 표기한 후 괄호 안에 사진 뒷면에 기록되어 있던
재료, 사이즈, 연대, 소재지 변동사항, 촬영자 또는 제공자 등의 세부사항까지 옮겨 적었다.

1. 산치(Sanchi) 제1탑. 인도. 고유섭 소장 사진.

2. 보은사탑(報恩寺塔). 중국 소주(蘇州). 고유섭 소장 사진.

3. 미륵사지(彌勒寺址) 가람배치도. 전북 익산.

4. 황룡사지(皇龍寺址) 실측도. 경북 경주. 고유섭 그림.

5. 사천왕사지(四天王寺址) 가람배치도. 경북 경주. 후지시마 가이지로(藤島亥治郎), 『조선
 건축사론(朝鮮建築史論)』, 1929.

6. 법주사(法住寺) 목조오층탑〔팔상전(捌相殿)〕. 충북 보은. 고유섭 소장 사진.〔높이 18여
 척. 조선조 인조 2년 벽암대사(碧岩大師) 중창. 경성제대 제공.〕

7. 분황사탑(芬皇寺塔). 경북 경주. 수축 이전의 모습. 『경주고적도록(慶州古蹟圖錄)』, 경주
 고적보존회, 1922.

8. 안동 신세동(新世洞) 칠층전탑. 경북 안동. 고유섭 소장 사진.(높이 약 33.3척.)

9. 안동 조탑동(造塔洞) 오층전탑. 경북 안동. 고유섭 소장 사진.〔높이 23.5척. 기단 변(邊)-
 동서 약 9척, 남북 8.8척. 감실문구(龕室門口)-높이 2척 2촌, 폭 1척 8촌. 1917년 개수. 경성
 제대 제공.〕

10. 미륵사지탑(彌勒寺址塔). 전북 익산. 고유섭 소장 사진.

11. 익산 왕궁리사지(王宮里寺址) 오층석탑. 전북 익산. 고유섭 소장 사진.(높이 26척.)

12. 정림사지(定林寺址) 오층석탑. 충남 부여. 고유섭 소장 사진.〔높이 약 34척, 기단 한 변 약
 12척, 초층 탑신 방(方) 약 8척. 백제. 경성제대 제공.〕

13. 의성 탑리(塔里) 오층석탑. 경북 의성. 고유섭 소장 사진.

14. 고선사지(高仙寺址) 삼층석탑. 경북 경주. 고유섭 소장 사진.〔화강석. 높이 약 29.7척, 제
 일탑신 5.9척, 하성기단(下成基壇) 총 너비 17.3척. 신라통일. 경성제대 제공.〕

15. 감은사지(感恩寺址) 서삼층석탑. 경북 경주. 고유섭 소장 사진.〔상성기단(上成基壇) 총
 높이 5.34척, 하성기단(下成基壇) 총 높이 2.86, 입석(笠石) 너비 16.62척. 신무왕(神武王)
 2년(682). 고유섭 촬영.〕

16. 경주 나원리(羅原里) 오층석탑. 경북 경주.

17. 충주 탑정리(塔亭里) 칠층석탑(중앙탑). 충북 충주. 고유섭 소장 사진.〔높이 43.27척. 1917년 개수. 전운(傳云) 원성왕(元聖王) 12년 건(建, 『朝鮮の風水』).〕

18. 원원사지(遠願寺址) 동삼층석탑. 경북 경주. 고유섭 소장 사진.(화강암. 총 높이 23척여. 신라통일, 1931년 복원. 경성제대 제공.)

19. 원원사지 서삼층석탑. 경북 경주. 고유섭 소장 사진.(화강암. 총 높이 약 16척, 초층탑신 높이 3.63, 너비 3.8. 신라통일, 1931년 복원. 경성제대 제공.)

20. 경주 구황리(九黃里) 삼층석탑. 경북 경주.

21. 창녕 술정리(述亭里) 삼층석탑. 경남 창녕. 고유섭 소장 사진.(높이 약 19척, 초층탑신 너비 약 3.86. 경성제대 제공.)

22. 불국사(佛國寺) 석가삼층탑 연화좌(蓮華座). 경북 경주.

23. 화엄사(華嚴寺) 서오층탑의 팔부중상(八部衆像). 전남 구례. 고유섭 소장 사진.(신라. 경성제대 제공.)

24-25. 갈항사지(葛項寺址) 동삼층탑 및 서삼층탑. 고유섭 소장 사진.〔서탑 높이 14.8척. 천보(天寶) 17년 무술(758, 有銘). 원(元) 김천군 남면 오봉리 갈항사지, 금재(今在) 총독부 박물관, 1916년 7월 이건. 이마니시 하루아키(今西春秋) 제공.〕

26. 불국사(佛國寺) 다보탑(多寶塔). 경북 경주. 안드레 에카르트(Andre Eckardt),『조선미술사(Geschichte der koreanischen Kunst)』, Verlag Karl W. Hiersemann, Leipzig, 1929.

27. 이시야마데라(石山寺) 다보탑(多寶塔). 일본 교토.

28. 화엄사(華嚴寺) 사사자석탑(四獅子石塔)과 석등. 전남 구례. 고유섭 소장 사진.(높이 24척. 경성제대 제공.)

29. 사자빈신사지(獅子頻迅寺址) 석탑. 충북 제천. 안드레 에카르트, 『조선미술사』, 1929.

30. 선산 낙산동(洛山洞) 삼층석탑. 경북 선산. 고유섭 소장 사진.(경성제대 제공.)

31. 죽장사지(竹杖寺址) 오층석탑. 경북 선산. 고유섭 소장 사진.(경성제대 제공.)

32. 경주 남산리사지(南山里寺址) 서삼층석탑. 경북 경주. 고유섭 소장 사진.(총 높이 18.3척, 제일탑신 너비 3.6척, 높이 3.27척.)

33. 경주 남산리사지 동삼층석탑. 경북 경주. 고유섭 소장 사진.〔높이 23.22척, 기단 상(上)-높이 6.99척, 너비 9.58척, 기단 하(下) 높이 1.8척, 너비(하단) 17.3척. 초층탑신 너비 4.29척, 높이 3.67척. 경성제대 제공.〕

34. 빙산사지(氷山寺址) 오층탑. 경북 의성.

35. 운주사(雲住寺) 사층모전석탑. 전남 화순. 고유섭 소장 사진.(경성제대 제공.)

36. 도리사(桃李寺) 화엄석탑(華嚴石塔). 경북 선산. 고유섭 그림.

37. 평양 청암리사지(淸岩里寺址) 발굴 평면도. 평남 평양.

38. 부여 군수리사지(軍守里寺址) 배치도. 충남 부여.

39. 보현사(普賢寺) 사리탑. 평북 영변. 고유섭 소장 사진.(조선. 1938년 6월 4일 고유섭 촬영.)

40. 원각사지탑(圓覺寺址塔). 경성 탑동공원. 고유섭 소장 사진.(대리석. 세조 12년 4월.)

41. 금동제십삼층탑. 개인 소장, 미국. 안드레 에카르트, 『조선미술사』, 1929.

42. 증심사(證心寺) 오층탑. 전남 광주. 고유섭 소장 사진.〔1935년 3월 18일 이마세키(今關) 촬영.〕

43. 마곡사탑(麻谷寺塔). 충남 공주. 고유섭 소장 사진.(높이 28척 8촌.)

44. 쌍봉사(雙峰寺) 대웅전. 전남 화순. 고유섭 소장 사진.(『조선고적도보』 제12책, 5735)

45. 향성사지(香城寺址) 삼층석탑. 강원 양양. 고유섭 소장 사진.〔총 높이 4.678미터, 기단 폭 2.68미터. 애장왕대(哀莊王代). 1942년 총독부박물관 나카기리(中吉) 제공.〕

46. 경주 장항리사지(獐項里寺址) 서오층석탑. 경북 경주. 고유섭 소장 사진.〔총 높이 30.8척, 기단 총 높이 7.67척, 초층탑신 높이 4.91척, 초층탑신 너비 5.89척. 1932년 복원 건축(1925년 도괴). 경성제대 제공.〕

47. 화엄사(華嚴寺) 서오층탑. 전남 구례. 고유섭 소장 사진.〔1935년 3월 24일 이마세키(今關 老夫) 촬영〕

48. 개심사지(開心寺址) 오층석탑. 경북 예천.

49. 실상사(實相寺) 동삼층탑 및 서삼층탑. 전북 남원. 고유섭 소장 사진.〔남탑 총 높이 8.2미터, 북탑 총 높이 8.2미터. 박형진(朴衡鎭) 제공.〕

50. 용장사지(茸長寺址) 삼층석탑. 경북 경주.

51. 통도사(通度寺) 금강계단(金剛戒壇) 사리탑. 경남 양산.

52. 정토사(淨土寺) 홍법국사실상탑(弘法國師實相塔). 충북 충주. 고유섭 소장 사진.〔추정 현종(顯宗) 8년(1017) 이전. 원(元) 충주군(忠州郡) 동량면(東良面) 하천리(荷川里) 개천산(開天山) 정토사지, 금재(今在) 경성 본부박물관(本府博物館).〕

53. 법천사지(法泉寺址) 지광국사현묘탑(智光國師玄妙塔). 강원 원주. 안드레 에카르트, 『조선미술사』, 1929.

54. 보원사지(普願寺址) 오층석탑. 충남 서산.

55. 무량사(無量寺) 오층석탑. 충남 홍산.

고유섭 연보

1905(1세)

2월 2일(음 12월 28일), 경기도 인천 용리(龍里, 현 용동 117번지 동인천 길병원 터)에서 부친 고주연(高珠演, 1882-1940), 모친 평강(平康) 채씨(蔡氏) 사이에 일남일녀 중 장남으로 태어났다. 본관은 제주로, 중시조(中始祖) 성주공(星主公) 고말로(高末老)의 삼십삼세손이며, 조선 세종 때 이조판서·일본통신사·한성부윤·중국정조사 등을 지낸 영곡공(靈谷公) 고득종(高得宗)의 십구세손이다. 아명은 응산(應山), 아호(雅號)는 급월당(汲月堂)·우현(又玄), 필명은 채자운(蔡子雲)·고청(高靑)이다. '우현'이라는 호는 『도덕경(道德經)』 제1장의 "玄之又玄 衆妙之門(현묘하고 또 현묘하니 모든 묘함의 문이다)"라는 구절에서 따 온 것이다.

1910년대초

보통학교 입학 전에 취헌(醉軒) 김병훈(金炳勳)이 운영하던 의성사숙(意誠私塾)에서 한학의 기초를 닦았다. 취헌은 박학다재하고 강직청렴한 성품에 한문경전은 물론 시(詩)·서(書)·화(畵)·아악(雅樂) 등에 두루 능통한 스승으로, 고유섭의 박식한 한문 교양, 단아한 문체와 서체, 전공 선택 등에 적잖은 영향을 주었을 것으로 생각된다.

1912(8세)

10월 9일, 누이동생 정자(貞子)가 태어났다. 이때부터 부친은 집을 나가 우현의 서모인 김아지(金牙只)와 살기 시작했다.

1914(10세)

4월 6일, 인천공립보통학교〔仁川公立普通學校, 현 창영초등학교(昌榮初等學校)〕에 입학했다. 이 무렵 어머니 채씨가 아버지의 외도로 시집식구들에 의해 부평의 친정으로 강제로 쫓겨나자, 고유섭은 이때부터 주로 할아버지·할머니·삼촌들의 관심과 배려 속에서 지내게 되었다. 이 일은 어린 고유섭에게 상당한 충격을 주어 그의 과묵한 성격 형성에 큰 영향을 끼쳤다. 당시 생활환경은 아버지의 사업으로 경제적으로는 비교적 여유로운 편이었고, 공부도 잘하는 민첩하고 명석한 모범학생이었다.

1918(14세)

3월 28일, 인천공립보통학교를 졸업했다.(제9회 졸업생) 입학 당시 우수했던 학업성적이 차츰 떨어져 졸업할 때는 중간을 밑도는 정도였고, 성격도 입학 당시에는 차분하고 명석했으나

졸업할 무렵에는 반항적이라고 기록되어 있다. 병력 사항에는 편도선염이나 임파선종 등 병치레를 많이 한 것으로 기록돼 있다.

1919(15세)
3월 6일부터 4월 1일까지, 거의 한 달간 계속된 인천의 삼일만세운동 때 동네 아이들에게 태극기를 그려 주고 만세를 부르며 용동 일대를 돌다 붙잡혀, 유치장에서 구류를 살다가 사흘째 되던 날 큰아버지의 도움으로 풀려났다.

1920(16세)
경성 보성고등보통학교(普成高等普通學校)에 입학했다. 동기인 이강국(李康國)과 수석을 다투며 교분을 쌓기 시작했다. 곽상훈(郭尙勳)이 초대회장으로 활약한 '경인기차통학생친목회'〔한용단(漢勇團)의 모태〕 문예부에서 정노풍(鄭蘆風) 이상태(李相泰) 진종혁(秦宗爀) 임영균(林榮均) 조진만(趙鎭滿) 고일(高逸) 등과 함께 습작이나마 등사판 간행물을 발행했다. 훗날 고유섭은 이 시절부터 '조선미술사' 공부에 대한 소망을 갖게 되었다고 회고했다.

1922(18세)
인천 용동에 큰 집을 지어 이사했다.(현 인천 중구 경동 애관극장 뒤 능인포교당 자리) 이때부터 아버지와 서모, 여동생 정자와 함께 살게 되었으나, 서모와의 관계가 원만하지 못해 항상 의기소침했다고 한다.
『학생』지에 「동구릉원족기(東九陵遠足記)」를 발표했다.

1925(21세)
3월, 졸업생 쉰아홉 명 중 이강국과 함께 보성고보를 우등으로 졸업했다.(제16회 졸업생)
4월, 경성제국대학(京城帝國大學) 예과(豫科) 문과 B부에 입학했다.(제2회 입학생. 경성제대 입학시험에 응시한 보성고보 졸업생 열두 명 가운데 이강국과 고유섭 단 둘이 합격함) 입학동기로 이희승(李熙昇) 이효석(李孝石) 박문규(朴文圭) 최용달(崔容達) 등이 있다.
고유섭 · 이강국 · 이병남(李炳南) · 한기준(韓基駿) · 성낙서(成樂緖) 등 다섯 명이 '오명회(五明會)'를 결성, 여름에는 천렵(川獵)을 즐기고 겨울에는 스케이트를 탔으며, 일 주일에 한 번씩 모여 민족정신을 찾을 방안을 토론했다.
이 무렵 '조선문예의 연구와 장려'를 목적으로 조직된 경성제대 학생 서클 '문우회(文友會)'에서 유진오(兪鎭午) · 최재서(崔載瑞) · 이강국 · 이효석 · 조용만(趙容萬) 등과 함께 활동했다. 문우회는 시와 수필 창작을 위주로 하고 그 밖에 소설 · 희곡 등의 습작을 모아 일 년에 한 차례 동인지『문우(文友)』를 백 부 한정판으로 발간했다.(5호 마흔 편으로 중단됨)
12월, '경인기차통학생친목회'의 감독 및 서기로 선출되었다.
『문우』에 수필 「성당(聖堂)」「고난(苦難)」「심후(心候)」「석조(夕照)」「무제」「남창일속(南窓一束)」, 시「해변에 살기」를, 『동아일보』에 연시조「경인팔경(京仁八景)」을 발표했다.

1926(22세)

시「춘수(春愁)」와 잡문수필을 『문우』에 발표했다.

1927(23세)

예과 한 해 선배인 유진오를 비롯한 열 명의 학내 문학동호인이 조직한 '낙산문학회(駱山文學會)'에 참여하여 활동했다. 낙산문학회는 아베 요시시게(安倍能成), 사토 기요시(佐藤淸) 등 경성제대의 유명한 교수를 연사로 초청하여 내청각(來靑閣, 경성일보사 삼층 홀)에서 문학강연회를 여는 등 적극적인 활동을 벌였으나 동인지 하나 없이 이 해 겨울에 해산되었다.

4월 1일, 경성제국대학 법문학부 철학과에 진학했다.(전공은 미학 및 미술사학) 소학시절부터 조선미술사의 출현을 소망했던 고유섭은 이때부터 본격적으로 자신의 미술사 공부에 대해 계획을 잡아 나가기 시작했다. 당시 법문학부 철학과의 교수는 아베 요시시게(철학사), 미야모토 가즈요시(宮本和吉, 철학개론), 하야미 히로시(速水滉, 심리학), 우에노 나오테루(上野直昭, 미학) 등 일본에서도 유명한 학자들이었는데, 고유섭은 법문학부 삼 년 동안 교육학·심리학·철학·미학·미술사·영어·문학 강좌 등을 수강했다. 동경제국대학에서 미학을 전공한 뒤 베를린 대학에서 미학 및 미술사를 전공하고 온 우에노 나오테루 주임교수로부터 '미학개론' '서양미술사' '강독연습' 등의 강의를 들으며 당대 유럽에서 성행하던 미학을 바탕으로 한 예술학의 방법론을 배웠고, 중국문학과 동양미술사를 전공하고 인도와 유럽에서 유학하고 돌아온 다나카 도요조(田中豊藏) 교수로부터 『역대명화기(歷代名畵記)』 강독연습 '중국미술사' '일본미술사' 등의 강의를 들으며 동양미술사를 배웠으며, 조선총독부박물관의 주임을 겸하고 있던 후지타 료사쿠(藤田亮策)로부터 '고고학' 강의를 들었다. 특히 고유섭은 다나카 교수의 동양미술사 특강에 많은 영향을 받았다고 한다.

『문우』에「화강소요부(花江逍遙賦)」를 발표했다.

1928(24세)

미두사업이 망함에 따라 부친이 인천 집을 강원도 유점사(楡岾寺) 포교원에 매각하고, 가족을 이끌고 강원도 평강군(平康郡) 남면(南面) 정연리(亭淵里)에 땅을 사서 이사했다. 이때부터 가족과 떨어져 인천에서 하숙생활을 하기 시작했다.

4월, 훗날 미학연구실 조교로 함께 일하게 될 나카기리 이사오(中吉功)와 경성제대 사진실의 엔조지 이사오(円城寺勳)를 알게 되었다. 다나카 도요조 교수의 '동양미술사 특강'을 듣고 미학에서 미술사로 관심이 옮아가기 시작했다.

1929(25세)

10월 28일, 정미업으로 성공한 인천 삼대 갑부 중 한 사람인 이흥선(李興善)의 장녀 이점옥(李点玉, 경성여자고등보통학교 졸업, 당시 스물한 살)과 결혼하여 인천 내동(內洞)에 신방을 차렸다. 경성제대 졸업 후 다시 동경제대에 들어가 심도있는 미술사 공부를 하려 했으나 가정형편상 포기할 수밖에 없던 중, 우에노 교수에게서 새학기부터 조수로 임명될 것 같다는 언질을 받고서 고유섭은 곧바로 서양미술사 집필과 불국사(佛國寺) 및 불교미술사 연구의 계획을 세워 나갔다.

1930(26세)

3월 31일, 경성제국대학을 졸업했다. 학사학위논문은 콘라트 피들러(Konrad Fiedler)에 관해 쓴「예술적 활동의 본질과 의의(藝術的活動の本質と意義)」였다.

3월, 배상하(裵相河)로부터 '불교미학개론' 강의를 의뢰받고 승낙했다.

4월 7일, 경성제국대학 미학연구실 조수로 첫 출근했다. 이때부터 전국의 탑을 조사하는 작업에 착수했고, 이는 이후 개성부립박물관으로 자리를 옮기고 나서도 계속되었다. 또한 개성부립박물관장 취임 이후까지 지속적으로 수백 권에 이르는 규장각(奎章閣) 도서 시문집에서 조선회화에 관한 기록을 모두 발췌하여 필사했다.

9월 2일, 아들 병조(秉肇)가 태어났으나 두 달 만에 사망했다.

12월 19일, 동생 정자가 강원도에서 결혼했다.

「미학의 사적(史的) 개관」(7월, 『신흥』제3호)을 발표했다.

1931(27세)

11월, 경성 숭인동(崇仁洞) 78번지에 셋방을 얻어 처음으로 독립된 부부살림을 시작했다.

조선미술에 관한 첫 논문인「금동미륵반가상의 고찰」을 『신흥』4호에 발표했다.

1932(28세)

5월 20일, 숭인동 67-3번지의 가옥을 매입하여 이사했다.

5월 25일, 금강산을 여행하면서 유점사(楡岾寺) 오십삼불(五十三佛)을 촬영했다.

12월 19일, 장녀 병숙(秉淑)이 태어났다.

「조선 탑파(塔婆) 개설」(1월, 『신흥』제6호),「조선 고미술에 관하여」(5월 13-15일, 『조선일보』)「고구려의 미술」(5월, 『동방평론』2·3호) 등을 발표했다.

1933(29세)

3월 31일, 경성제대 미학연구실 조수를 사임했다.

4월 1일, 개성부립박물관 관장으로 취임했다.

4월 19일, 개성부립박물관 사택으로 이사했다.

10월 26일, 차녀 병현(秉賢)이 태어났으나 이 년 후 사망했다. 이 무렵부터 동경제국대학에 재학 중이던 황수영(黃壽永)과 메이지대학에 재학 중이던 진홍섭(秦弘燮)이 제자로 함께 했다.

1934(30세)

3월, 경성제대 중강의실에서「조선의 탑파 사진전」이 열렸다.

5월, 이병도(李丙燾) 이윤재(李允宰) 이은상(李殷相) 이희승(李熙昇) 문일평(文一平) 손진태(孫晋泰) 송석하(宋錫夏) 조윤제(趙潤濟) 최현배(崔鉉培) 등과 함께 진단학회(震檀學會) 발기인으로 참여했다.

「우리의 미술과 공예」(10월 11-20일, 『동아일보』),「조선 고적에 빛나는 미술」(10-11월, 『신동아』) 등을 발표했다.

1935(31세)

이 해부터 1940년까지 개성에서 격주간으로 발행되던 『고려시보(高麗時報)』에 '개성고적안내'라는 제목으로 고려의 유물과 개성의 고적을 소개하는 글을 연재했다. 이후 1946년에 『송도고적(松都古蹟)』으로 출간되었다.

「고려의 불사건축(佛寺建築)」(5월, 『신흥』제8호), 「신라의 공예미술」(11월 『조광』창간호), 「조선의 전탑(塼塔)에 대하여」(12월, 『학해』제2집), 「고려 화적(畵蹟)에 대하여」(『진단학보』제3권) 등을 발표했다.

1936(32세)

12월 25일, 차녀 병복(秉福)이 태어났다.

가을, 이화여자전문학교(梨花女子專門學校) 문과 과장 이희승의 권유로 이화여전과 연희전문학교(延禧專門學校)에서 일 주일에 한 번(두 시간씩) 미술사 강의를 시작했다.

11월, 『진단학보(震檀學報)』제6권에 「조선탑파의 연구 1」을 발표했다.〔이후 제10권(1939. 4)과 제14권(1941. 6)에 후속 발표하여 총 삼 회 연재로 완결됨〕

1934년에 발표한 「우리의 미술과 공예」라는 글의 일부분인 '고려의 도자공예' '신라의 금철공예' '백제의 미술' '고려의 부도미술' 등 네 편이 『조선총독부 중등교육 조선어 및 한문독본』에 수록되었다.

「고려도자」(1월 2-3일, 『동아일보』), 「고구려 쌍영총」(1월 5-6일, 『동아일보』), 「신라와 고려의 예술문화 비교 시론」(9월, 『사해공론』) 등을 발표했다.

1937(33세)

「고대미술 연구에서 우리는 무엇을 얻을 것인가」(1월, 『조선일보』), 「불교가 고려 예술의욕에 끼친 영향의 한 고찰」(11월, 『진단학보』제8권) 등을 발표했다.

1938(34세)

「소위 개국사탑(開國寺塔)에 대하여」(9월, 『청한』), 「고구려 고도(古都) 국내성 유관기(遊觀記)」(9월, 『조광』) 등을 발표했다.

1939(35세)

일본 호운샤(寶雲舍)에서 『조선의 청자(朝鮮の靑瓷)』를 출간했다.

「청자와(靑瓷瓦)와 양이정(養怡亭)」(2월, 『문장』), 「선죽교변(善竹橋辯)」(8월, 『조광』), 「삼국미술의 특징」(8월 31일, 『조선일보』), 「나의 잊히지 못하는 바다」(8월, 『고려시보』) 등을 발표했다.

1940(36세)

만주 길림(吉林)에서 부친이 별세했다.

「조선문화의 창조성」(1월 4-7일, , 『동아일보』), 「조선 미술문화의 몇 날 성격」(7월 26-27일, 『조선일보』), 「신라의 미술」(2-3월, 『태양』), 「인재(仁齋) 강희안(姜希顏) 소고」(10-11월,

『문장』),「인왕제색도」(9월,『문장』),「조선 고대의 미술공예」(『モダン日本』조선판) 등을
발표했다.

1941(37세)
자본을 댄 고추 장사의 실패로 석 달 동안 병을 앓았다.

7월, 개성부립박물관장으로서 『개성부립박물관 안내』라는 소책자를 발행했다. 혜화전문학
교(惠化專門學校)에서 「불교미술에 대하여」라는 강연을 했다.

9월, 자신의 죽음을 예견하고서 필생의 두 가지 목표였던 한국미술사 집필과 공민왕(恭愍王)
을 소재로 한 문학작품을 남기지 못한 것을 아쉬워했다.

「조선미술과 불교」(1월,『조광』),「조선 고대미술의 특색과 그 전승문제」(7월,『춘추』),「고
려청자와(高麗青瓷瓦)」(11월,『춘추』),「약사신앙과 신라미술」(12월,『춘추』),「유어예(遊
於藝)」(4월,『문장』) 등을 발표했다.

1943(39세)
6월 10일, 도쿄에서 개최된 문부성(文部省) 주최 일본제학진흥위원회(日本諸學振興委員會)
예술학회에서 환등(幻燈)을 사용하여 논문 「조선탑파의 양식변천」을 발표했다.

「불국사의 사리탑」(『청한』)을 발표했다.

1944(40세)
6월 26일, 간경화로 사망했다. 묘지는 개성부 청교면(青郊面) 수철동(水鐵洞)에 있다.

1946
제자 황수영에 의해 첫번째 유저 『송도고적』이 박문출판사에서 출간되었다.(이후 거의 대부
분의 유저가 황수영에 의해 출간되었다)

1948
『진단학보』에 세 차례 연재했던 「조선탑파의 연구」(기1)와 생의 마지막까지 일본어로 집필
한 「조선탑파의 연구」(기2)를 묶은 『조선탑파의 연구』가 을유문화사에서 출간되었다.

1949
미술문화 관계 논문 서른세 편을 묶은 『조선미술문화사논총』이 서울신문사에서 출간되었다.

1954
『조선의 청자』(1939)를 제자 진홍섭이 번역하여, 『고려청자』라는 제목으로 을유문화사에서
출간했다.

1955
5월, 일문(日文)으로 집필된 미발표 유고인 '조선탑파의 연구 각론' 일부가 「조선탑파의 양
식변천 각론」이라는 제목으로 『동방학지』 제2집(연세대학교 동방학연구소)에 번역 수록되
었다.

1958

미술문화 관련 글, 수필, 기행문, 문예작품 등을 묶은 소품집 『전별(餞別)의 병(甁)』이 통문관에서 출간되었다.

1963

앞서 발간된 유저에 실리지 않은 조선미술사 논문들과 미학 관계 글을 묶은 『조선미술사급미학논고』가 통문관에서 출간되었다.

1964

미발표 유고 「조선건축미술사 초고」가 『한국건축미술사 초고』(필사 등사본)라는 제목으로 고고미술동인회에서 출간되었다.

1965

생전에 수백 권에 이르는 시문집에서 발췌해 놓았던 조선회화에 관한 기록이 『조선화론집성』 상·하(필사 등사본) 두 권으로 고고미술동인회에서 출간되었다.

1966

2월, 뒤늦게 정리된 미발표 유고를 묶은 『조선미술사료』(필사 등사본)가 고고미술동인회에서 출간되었다.
12월, 1955년 발표된 「조선탑파의 양식변천 각론」에 이어, 「조선탑파의 양식변천 각론 속」이 『불교학보』(동국대학교 불교문화연구소) 제3·4합집에 번역 수록되었다.

1967

3월, 탑파 연구 관련 미발표 각론 예순여덟 편이 『한국탑파의 연구 각론 초고』(필사 등사본)라는 제목으로 고고미술동인회에서 출간되었다.

1974

삼십 주기를 맞아 한국미술사학회에서 경북 월성군 감포읍 문무대왕 해중릉침(海中陵寢)에 '우현 기념비'를 세웠고, 6월 26일 인천시립박물관 앞에 삼십 주기 추모비를 건립했다.

1980

이희승·황수영·진홍섭·최순우·윤장섭·이점옥·고병복 등의 발의로 '우현미술상(Uhyun Scholarship Fund)'이 제정되었다.

1992

문화부 제정 '9월의 문화인물'로 선정되었다.
9월, 인천의 새얼문화재단에서 고유섭을 '제1회 새얼문화대상' 수상자로 선정하고 인천시립박물관 뒤뜰에 동상을 세웠다.

1998

제1회 '전국박물관인대회'에서 제정한 '자랑스런 박물관인' 상 수상자로 선정되었다.

1999

7월 15일, 인천광역시에서 우현의 생가 터 앞을 지나가는 동인천역 앞 대로를 '우현로'로 명명했다.

2001

제1회 우현학술제 「우현 고유섭 미학의 재조명」이 열렸다.

2002

제2회 우현학술제 「한국예술의 미의식과 우현학의 방향」이 열렸다.

2003

제3회 우현학술제 「초기 한국학의 발전과 '조선'의 발견」이 열렸다.
11월, 지금까지의 '우현미술상'을 이어받아, 한국미술사학회가 우현 고유섭의 학문적 업적을 기리기 위해 '우현학술상'을 새로 제정했다.

2004

제4회 우현학술제 「실증과 과학으로서의 경성제대학파」가 열렸다.

2005

제5회 우현학술제 「과학과 역사로서의 '미'의 발견」이 열렸다.
4월 6일, 인천시립박물관에서 제1회 박물관 시민강좌 「인천사람 한국미술의 길을 열다: 우현 고유섭」이 인천 연수문화원에서 열렸다.
8월 12일, 우현 고유섭 탄생 100주년을 기념하여 인천문화재단에서 국제학술심포지엄 「동아시아 근대 미학의 기원: 한·중·일을 중심으로」와 「우현 고유섭의 생애와 연구자료」전(인천종합문화예술회관)을 개최했다.
8월, 고유섭의 글을 진홍섭이 쉽게 풀어 쓴 선집 『구수한 큰 맛』이 다할미디어에서 출간되었다.

2006

2월, 인천문화재단에서 2005년의 심포지엄과 전시를 바탕으로 고유섭과 부인 이점옥의 일기, 지인들의 회고 및 관련 자료들을 묶어 『아무도 가지 않은 길』을 출간했다.

2007

11월, 열화당에서 2005년부터 고유섭의 모든 글과 자료를 취합하여 기획한 '우현 고유섭 전집'(전10권)의 일차분인 제1·2권 『조선미술사』상·하, 제7권 『송도의 고적』을 출간했다.

2010

1월, 열화당에서 '우현 고유섭 전집'(전10권)의 이차분인 제3·4권 『조선탑파의 연구』상·하, 제5권 『고려청자』, 제6권 『조선건축미술사 초고』를 출간했다.

찾아보기